魏碑典

目錄

1

序　雲岡碑記

雲岡石窟研究院院長　張焯

洪啟嵩先生的首次雲岡之行，正值二〇〇九年景區建設鏖戰之時，我倆在窟前小屋見面，他講願幫雲岡揚名海外，令我將信將疑。隔年秋，洪老師率團隊正式走進雲岡，並在第廿窟大佛前書寫廿五米的巨幅「佛」字，令我暗中稱奇。二〇一三年中秋，他攜不丹國前首相以及臺灣、上海、北京等地藝術家前來，成功舉辦了「月下雲岡三千年」盛會，奇思妙想，美輪美奐，動人心弦，令我欽佩。

隨後的四年，他繼續組織兩岸文化交流。在「雲禪覺修」中，提出「天下魏碑出大同」；在雲岡石窟前，組織千人寫經和明空太極表演；在蓮花大道，為世紀大佛畫布巨像局部施彩；在雲岡美術館，舉辦「雲禪生活—雲岡臺灣文創大展」。九年的相識，恒久的友誼，使我們成為好友、至交，或者說是典型的君子之交。

洪老師初來雲岡，清秀儒雅，謙和瀟灑，而談吐不凡、大言如佛，我僅以戲言觀之。數年交往，居然樣樣兌現，事事精彩，每每出人意表，不禁讓我由衷的讚賞。今年盛夏，在雲岡美術館前的開展儀式上，聽著他親切和藹、熱情洋溢的致辭，望著他漸已斑白的頭髮，我心中竟驀然生出絲絲酸楚的感覺。模糊的視線中，他的身影在不斷放大，升騰，轉換為洞窟中的維摩詰。我知道，這是自己內心的幻覺。

洪老師的繪畫，輕鬆自在，喜慶稚氣，大巧如拙，令人隨喜讚歎。洪老師的書法，以筆為刀，以紙為石，朗朗正氣，頗具魏晉風度。我曾驚詫他那纖細的雙手，揮灑的大筆，強勁的魏碑書體，就像他深入淺出、形神俱到的禪修教學，縱橫隨心。洪先生學習魏碑的歷程，我沒問過，但絕非一日一時之功；他對魏碑的理解，也定非常人可以祈及。

說到魏碑，清初大儒何焯嘗謂：「意象開闊，唐人終莫能及。」而康有為尤愛之，云：「北碑莫盛于魏，莫備與魏，蓋乘晉、宋之末運，兼齊、梁之風流；享國既永，藝業自興，孝文黼黻，潤色鴻業。故太和之後，碑版尤盛，佳書妙制，率在其時。」洪老師研習魏碑，重在融會貫通，推陳出新。近年來，他一語中的，大聲疾呼：「天下魏碑出大同」。因大同為北魏平城舊都，孝文帝故里，正本清源，良有理也。

二〇一三年，雲岡石窟研究院推出《平城魏碑十二品》，廣受好評。洪老師出於對魏碑的癡愛，撰《新魏碑賦》，總結魏碑精神。後與我講起欲編輯一本魏碑書法著作。不足四年，他的《魏碑典》即將付梓，約我為序。作為大同人，我義不容辭。

此時此刻，我最想說的是感謝。感謝洪啟嵩先生對中華文化藝術的熱愛，感謝洪先生對海峽兩岸文化交流所做的貢獻，感謝先生對大同市以及雲岡石窟的無私奉獻！

二〇一七年十二月二十三日

序 心之魏碑——新魏碑運動的開啟

地球禪者 洪啟嵩

文字的意義

文字是什麼呢？文字，即心；書文寫字，是心的繪畫，是呼吸的運畫，是經脈的流畫，是身體的動畫，是外境的映畫，是心、氣、脈、身、境的演化。

一橫，橫肩，一豎，豎脊，一點，點眼，在一捺、一撇之中，氣韻流動，心境相暢。

而日象如日，月象如月，點畫天地，萬物依緣而呈現，意在筆先，炁運書後，運鋒入髓，筆入心中，運鋒入境，筆入境中，文心、字身與萬境，在微妙的運化中合一如如。

文字的創造，是人類文明最重要的里程碑，沒有文字，文明不可能傳播、流續、發明。因此自戰國、先秦以來，對倉頡造字，即多所描述，而《淮南子》與《論衡》等，更描寫倉頡作書時：「天雨粟，鬼夜哭。」的情境，這顯示出文字是通天地與人心之學，更說明文字對人類文明進展的重要性。

漢字雖由漢代學者，將其構造及使用方式歸納成「六書」，但其造字的原初因緣，乃是取萬物萬事之象而模擬，以明其意。所以漢字是偏重於表意的文字，文字成象，便可成畫。因此，書畫仍同其源，所以能展現出其不可思議的美感、氣韻與意境，更有著筆意文心，於是發展出了書法藝術。

魏碑巨大的時代價值

魏碑，指的是以魏晉南北朝之北朝北魏、東魏、西魏、北齊、北周的碑刻書法。在漢字書法史上，有北碑南帖、北雄南秀之說，北碑即指魏碑，代表著雄健博壯，自然古奇的風格。

4

北碑以北魏的碑版最多、最精美，而風格也最多樣。這是因為魏國祚較長，而魏孝文帝不只是雄才大略，更是對文化有深刻的愛好與認知，因此傳承並開創了全新的文化視野與偉業。所以，在北朝中以北魏的書法最為發達。而北朝人以石為載體，甚至以山作紙，自然可以豪邁盡興的書寫大字，所以像《泰山經石峪金剛經》，可以大至每字字徑約有尺半，可見其宏偉大心。康有為稱之為榜書題額之宗，確是允論。

魏碑是書法藝術的高峯成就。康有為在《廣藝舟雙楫》中，總結了魏碑書法藝術的特點有十美，他說：「魏碑計有十美，古今之中，唯南碑與魏為可宗。可宗為何？曰有十美：一曰魄力雄強，二曰氣象渾穆，三日筆法跳越，四日點劃峻厚，五日意態奇逸，六日精神飛動，七日興趣酣足，八日骨法洞達，九日結構天成，十日血肉豐美。是十美者，唯魏碑、南碑有之。」這基本上把魏碑書法的用筆、心境、體勢、呈現方式和風格都能比較為全面性的概括。

這個時期的魏碑書法表現在用筆、體勢和風格上，呈現出千變萬化的姿態。它為隋唐楷書的形式，奠定了堅實的基礎。因此，魏碑在中國書法藝術史上的成就是不可或缺的。梁啟超在《中國歷史研究法補編》中曾說：「書法在北魏可以獨立……書法以北魏為主系，唐為閏系。」當代著名的書法理論家潘伯鷹在《中國書法簡論》中說：「後來唐朝一代正規楷書的大發展，都是在這廣沃的基地上生根發芽的。」這些評述，可以看出魏碑的價值。

由於魏碑字體的豐富多彩，自具各種風格。而從漢隸筆法，發展出結構謹嚴，筆劃沉著，雄健挺拔，有時又自在奔放，成為別具風格的書體，深受大眾的喜愛。以魏碑而言，主要見於當時的碑碣、摩崖、墓誌、刻經、造像題記等多元的形式來呈現。

這個時期的碑刻文字，正處於由隸變楷的交會之際，而行草也同時兼行，這樣的因緣再賦予了傳承與創新的豐富動能。

5

而北魏拓拔氏所建構的北方民族文化，表現於這些刻石上，更展示出文字體勢剛健，天然疏朗的文字風格；在文字由隸書轉成楷書之際，文字的流變元素，多元且自由奔放。因此，其字體剛健而柔圓，而柔圓中亦有壯麗，方筆、圓筆各自呈顯，隸體楷體兼錯合流，因此更成為隋唐之後書家之楷模。此時正處胡漢文化交流之時，而佛法由絲路而來，成為開放而創新時代的因緣。許多碑刻從大同雲岡石窟、洛陽龍門石窟等處流出，蘊育並創造出世界性文化的新型態。

魏碑的核心精神：合、新、普、覺

因為雲岡石窟，我與魏碑文化、書法結下了深刻的因緣，更體會了魏碑書法深刻而開放的文化與藝術境界。

我認為，魏碑的核心精神可歸納為「合、新、普、覺」四個字。

一 「合」：

是指其發生於世界文化融會之際，以開放為精神，融攝中華、印度、鮮卑與各種原形文化，成為新的文化典範。而這種文化的傳承與創新的歷程，啟迪了大唐文化的世界視野。

北魏王朝的建立，展現出北方政治上統一，同時鮮卑和其他進入中原的少數民族等逐漸漢化的歷程。這些北方的少數民族，在中華與印度文化的強烈影響下，開創了新的文化視野，這不只在中國歷史上有著重要地位，而且在中國的文化與書法史上更是個重要的樞紐。

北魏孝文帝在將近三十年的改革過程中，讓遭到嚴重破壞的北方經濟，開始恢復生機與發展。而公元四九三年孝文帝遷都洛陽以後，在僅僅四十年之間，北魏王朝不只展現出較為穩定的政治型態，在經濟上更有著極大的發展，因而出現了文化的新榮景。北魏的書法藝術就是在這個背景下得到了重大的發展。魏碑在這世界文化交會融合的過程，呈現了宏偉的風貌。

二「新」：

是指其創新與自由，在隸、楷交會之際，開創出新的文化與文明載體。

中華文化在吸收了少數民族與印度、中華的文化養份之後，更加的豐富彩麗，而在書法方面也受到深刻的影響。所以在傳統的書法基礎上，表現出雄強自在和樸拙渾厚的特有風格。魏碑的書法，可以說是新的世界文化的融合體，更是石刻藝術和書法藝術兩者完美結合所產生的文化新頁。

魏碑的內在精神，是融合各種文化，發展出能傳承原有的中華文化又開創出新型世界文化的因緣。因此，魏碑上承漢隸，下啟隋唐，成為開放而創新的新文明載體。

三「普」：

是指其將廟堂文化轉成普世的文化流傳，一般平民的創作美學，豐富了中華文化，讓中華人文得以普傳。

曹操在建安十年（公元205年）下達「禁碑令」，以抑厚葬，這個「禁碑」的命令，不只影響晉朝，更延續到了南朝，因此南朝碑刻甚少。而北朝多名山大川，取石既便，也沒有禁止立碑的規定束縛，所以北朝的碑版很多。這時期的碑版不但數量多，而且又都非常精美。這種碑版無論在數量上，或是書法的造詣上，都可以與東漢的隸書碑版相媲美。

而且北朝的書家，不只傳統的書法名家而已，更有許多的平民、石匠參與創作，創造出自由奔放的新書風，更將書法藝術普傳，提升了全體的文化境界。

直至現在，我們可以看到北朝的書法遺跡甚為豐富。這種北朝的石刻，不只指具有碑的形式的一些石刻，而還包括著北朝各種石刻在內。如：墓誌、塔銘、摩崖、造像題記、幢柱刻經等。

除此之外，如果以南北朝書跡加以比較，南朝的寫經風格大致是樸茂而帶秀麗，工整中不失變化。而北朝寫經用筆勁健沉著，結構茂密，風格比較駿逸豪放。尤其北朝墓誌數量之多前所未有，而其書法也極為精彩；同時由於石質精細，鑴刻細膩，更能表達筆劃之變化。更因為長期埋在墓中，較少破損，所以是研究書法的最好材料，更有著重要的史料價值。

至於摩崖刻石，因依山勢鑿石，巖石不盡平整，所以在書寫上常隨著石勢而行。此外，又因為石質不同，銘刻也因為石質而有差異，所以摩崖書法更有著自然的趣味。

此外，又如造像記，尤其是龍門開鑿的石窟、雕刻佛像尤多。有些造像刻有題記，其書法結體緊密，多取斜勢，筆劃方截整齊，這種情況多是由刀直刻所致，由於有些碑刻不經書寫，而是由工匠隨意刻成，字劃常有差異，這類書法常有意想不到的拙趣。

由此可見，自北魏至北周，整個北朝時期內的石刻和墨迹，可以說數以千計。這些石刻和墨迹，大多數出自民間無名書家之手，為後代留下了許多不朽的傑作。

四「覺」：

乃是以魏碑為載體，佛法的覺性，依此深化融入了中華文化，開出新的覺性時代。

魏晉南北朝書法藝術取得如此高的成就，與當時社會崇尚宗教是緊相關連。佛教和道教在當時都得到了重要的立足點，並且發展起來。在東晉南北朝是道教活躍的時期，南方有葛洪、陶弘景；北方有寇謙之等，這些都是道教的重要宗師。他們不但寫了重要的道教著作，而且本身就是著名的書法家，其書法也往往為家世相傳的藝術。

在北魏自由的造像與造碑的風氣下，大量的造像碑，成了傳遞佛法的重要載體。佛法的覺性，融入了中華文化，遍傳於中華大地，開啟了覺性文化的新頁。

而北朝時期佛教盛行和大量造像記，這些因緣對魏碑書體特點的形成有著直接的關係。同時，中原地區成為漢族和少數民族雜居的地區，魏文帝實施了一系列的措施，促進了民族的融合，也更加促進了漢文化、佛教文化與少數民族文化的融合。

佛教造像碑的起源，依目前的觀察，可以說是以北魏開朝之後的公元五世紀中葉為始。當時不只是佛教信仰團體依次出現，而且中國石碑首次應用於佛教的教化。

這些現象在北魏兩個主要的佛教石窟中，可以得找到證明，分別為大同（北魏第一個都城平城，386-494年）雲岡和洛陽（北魏第二個都城，495-534年）龍門。佛教信仰團體緣於中國傳統的「社」的組織而形成，他們使用碑碣來記錄他們的宗教活動，這一切讓佛法的覺性文化，有了更大的動能。

天下魏碑出大同

一千多年來，魏碑一直處於塵封狀態。人們對於北魏書法的重視，緣於清朝乾嘉時期，金石考證之學的發達。嘉慶時代的阮元，是最初肯定北魏書法藝術的學者，但他當時只是提出了包括北魏碑刻在內的「北碑」這個廣泛的概念。稍後的包世臣也大力宣提北朝碑刻，但仍沒有特別推舉北魏碑刻。

光緒後期，康有為明確地提出「魏體」、「魏碑」這樣的概念，他說：「北魏莫盛於魏，莫備於魏」，並且認為：「凡魏碑，隨取一家，皆足成體，適合諸家，則為具美。雖南碑之綿麗，齊碑之逋峭，隋碑之洞達，皆涵蓋渟蓄，蘊於其中。故言魏碑，雖無南碑及齊、周、隋碑，亦無不可。」

9

康有為所說的「魏碑」，既有「平城時期」的遺迹，也有「洛陽時期」的書迹。但晚清以來，一般人所認知與學習的「北碑」、「魏碑」，主要是北魏遷都洛陽之後四十年間所書寫銘刻的。

這些狀況，由於在不斷發現新的碑刻，對魏碑有了更周全的研究，尤其是在大同（平城）的新發現，產生了更完整的觀點。而書法學家殷憲在一九八七年首次提出了「平城魏碑」（大同魏碑）的概念，更是對魏碑書法藝術的研究，開啟了魏碑書法全新的視野。

二〇一五年十二月，我應邀至大同市「天下大同‧魏碑故里」全國書法作品展，進行專題演講與論壇。在接受大同日報及大同電視台專訪時，我提出了「天下魏碑出大同」的文化觀點，獲得熱列的迴響。

無論是平城魏碑、洛陽魏碑，大同都是魏碑的發源地，這點是毫無疑問的，所有的魏碑書法的緣起與思想源流，終究要回歸大同原鄉。

迄今為止，在大同新發現的北魏碑刻和墨跡已達幾十種，就呈現形式而言，主要有記事碑、墓志、造像題記、本板漆畫題記，和磚文、瓦文、瓦當文等五種。其中記事碑包括《嘎仙洞祝文刻石》、《皇帝南巡之頌》等宏篇巨制；墓志主要有《司馬金龍墓表》、《韓弩真妻王億變墓碑》、《申洪之墓志》、《欽文姬辰墓銘》和《陳永夫婦墓銘》等精品銘刻；而造像題記在雲岡石窟不下三十種，其代表作是第十一窟的《太和七年五十四人造像記》、十七窟的《太和十三年比丘尼惠定題記》，和出土於二十窟前的《比丘尼曇媚題記》；此外，尚有司馬金龍墓出土的木皮漆畫屏題記。

大同的北魏文字瓦當已發現的五種，另有諸多的墓磚銘刻，特別是一九九五年在柳航里明堂遺址出土的大量明堂瓦刻文字，被國內外書法界譽為「北魏書法的重要發現」。未來，更多的平城石刻將被發掘，這將使「平城魏碑」展現出更令人讚嘆的風貌！

造《新魏碑賦》、《魏碑典》的因緣

二○一三年，癸巳年，雲岡石窟開鑿二十六甲子。在雲岡石窟研究院的邀請下，中秋節我在雲岡石窟舉辦了「月下雲岡三千年」的盛宴，近二位企業、藝術、文化界的地球菁英共與盛會。我為此一盛緣，以魏碑題記「月下雲岡三千年」一篇連同與會大眾的姓名，共同刻石雲岡。當時並以魏碑書寫，題下了《新魏碑賦》。這不只是我的魏碑書法觀，更是我的藝術觀與新魏碑運動。

魏碑在一千五百年前創造出巨大的時代價值，今日的《魏碑典》緣於「新魏碑運動」的契機，在邁入黃金地球時代的前地球時代中燦然現身，以魏碑書法之大美深化地球文明，以開放的精神創造新的覺性時代，成為地球新的「合、新、普、覺」載體，創發更豐富圓滿的地球文化！

《新魏碑賦》

以筆為刀　以紙為石　金石相銘　妙成紀心　意在筆先　炁化書後　神明達通　覺心現前

形為心使　澹清境寂　如天嬌虹　雲鳴欣通　燦然現身　幻影無跡　奇宕密絕　驚世駭空

暗石藏虎　盤根臥龍　石裂文錦　絲衍藤苗　苔衣相惜　淨月冥照　萬古風流　軌奇則妙

崖崩石鉅　雷走驚湍　斜陽倚洞　丹霞伏光　寒岩舞靈　元壁生孔　玲瓏吹玉　霑袂嵐霧

清嘯猿共　嵯峨蓮峰　淨心空明　悟無所得　合融時代　地球開新　普世傳化　悟眾覺成

無心恰恰　寂寂惺惺　一片天然　境了智圓　無書正好　拈筆會心　豁然忘言　春秋冬夏

凡例

一、本書為魏碑字體之大全，鑑賞臨摹之寶典，希望呈現魏碑書法藝術之完整風範，俾能助於新魏碑運動之開展。

二、本書以呈現書法藝術為精神，採用清晰高畫質的技術掃描印製，讓字體清晰呈現。對於模糊、破損的字體，更運用高科技的向量化技術，逐筆逐畫，加以細密還原，期能存真與清晰兩者兼備，讓讀者更能深刻把握魏碑書法藝術之精神與雄渾、壯麗的偉貌。

三、本書魏碑碑刻的朝代與時間，以北魏為核心，包含東魏、西魏、北齊、北周時期，約為西元386至581年之間。

四、本書在編撰過程當中，參照各種魏碑書法碑刻，首先嚴謹過濾選出25000餘字，重文有4000餘字，再扣除毀損過大、無法修復、辨識不清的字，最後共蒐錄了14780個字。扣除重複字例，共有2918個別文字。

五、文字的編排，以筆畫為順序。全書逐頁按照文字筆畫順序由少而多依次排列，相同筆畫內則按照部首筆畫排序，在每一頁面下方皆有標注筆畫順序及頁碼，來配合目錄頁翻閱查尋，所以在查閱使用上極為方便與迅速。

六、本書所呈現魏碑之文字作品，單一文字採用3x3公分陽刻方式表現，並根據文字數量多寡，擷取其一上選之作，採用5.5x5.5公分陰刻方式呈現，在手持與目視的距離中，不僅能體會文字整體結構之美亦能細品文字筆畫之雄渾，並且在每個文字右側皆標示拓本出處，便於賞析者方便尋找與了解。

總筆畫索引

本魏碑字典收錄之文字按照筆畫排列，右列對照字典頁碼（阿拉伯數字）

17

19

魏碑字典

【一畫】

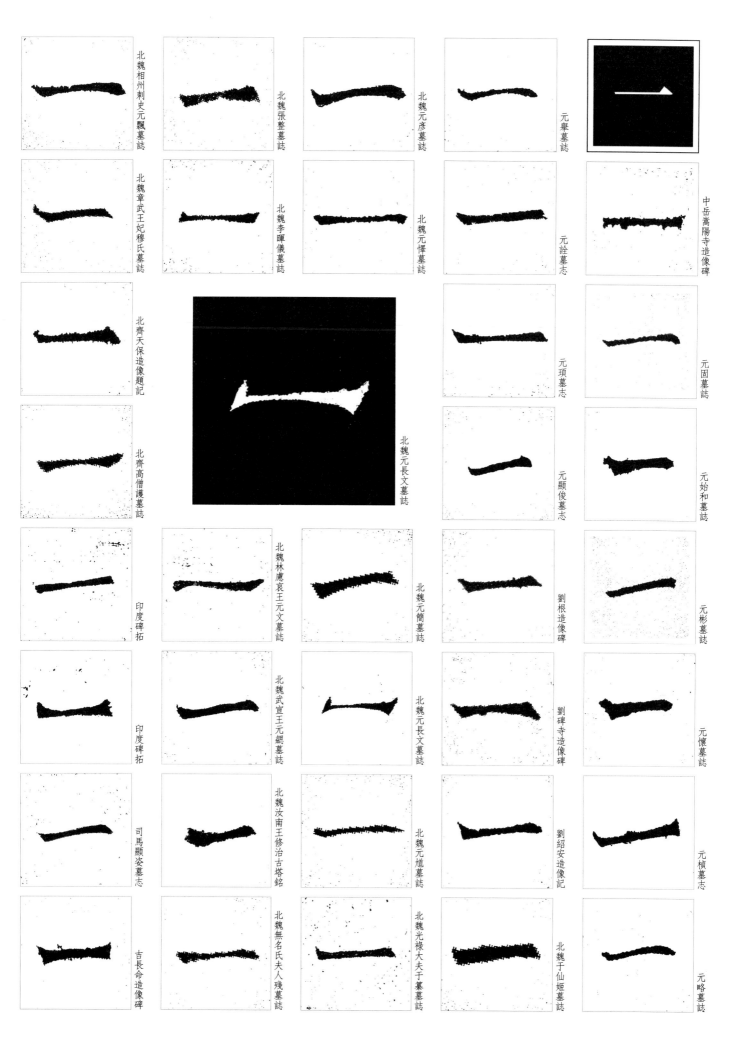

北魏相州刺史元飄墓誌

北魏張整墓誌

北魏元彥墓誌

元學墓誌

北魏章武王妃穆氏墓誌

北魏李暉儀墓誌

北魏元懌墓誌

元詮墓志

中岳嵩陽寺造像碑

北齊天保造像題記

北魏元長文墓誌

元頊墓志

元固墓誌

北齊高僧護墓誌

元顯俊墓志

元始和墓誌

印度碑拓

北魏林慮哀王元文墓誌

北魏元簡墓誌

劉根造像碑

元彬墓誌

印度碑拓

北魏武宣王元勰墓誌

北魏元長文墓誌

劉碑寺造像碑

元懷墓誌

司馬顯姿墓志

北魏汝南王修治古塔銘

北魏元馗墓誌

劉紹安造像記

元楨墓志

吉長命造像碑

北魏無名氏夫人殘墓誌

北魏光祿大夫于纂墓誌

北魏于仙姬墓誌

元略墓誌

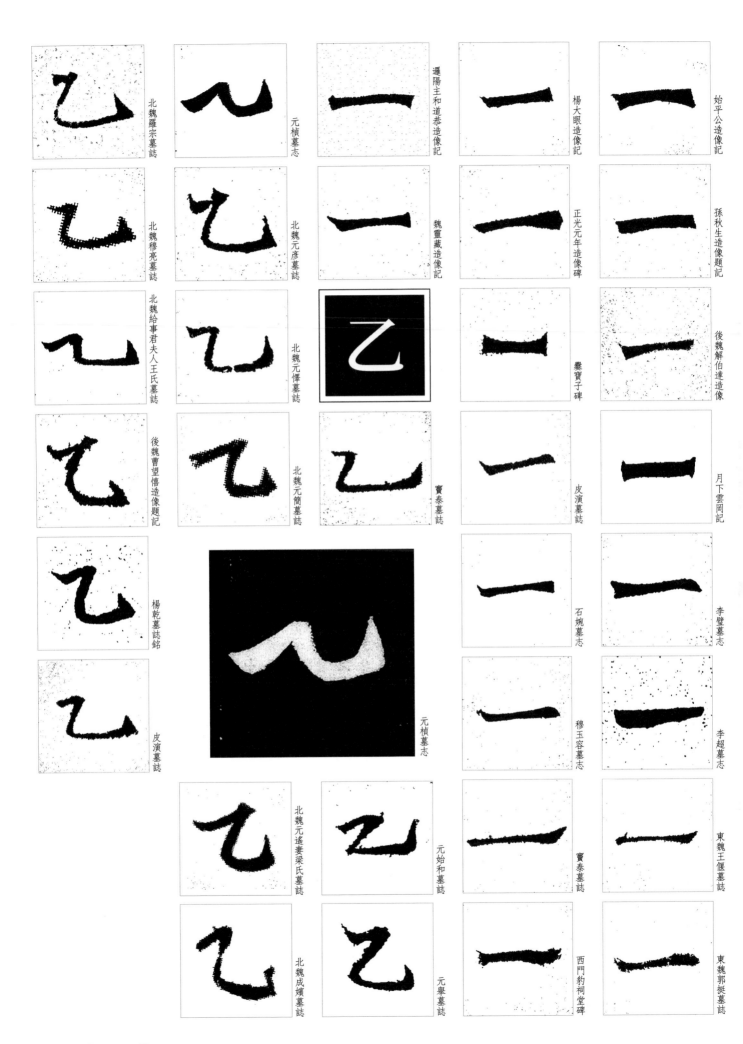

北魏羅宗墓誌

元楨墓志

邏陽主和道恭造像記

楊大眼造像記

始平公造像記

北魏穆亮墓誌

北魏元彥墓誌

魏靈藏造像記

正光元年造像碑

孫秋生造像題記

北魏給事君夫人王氏墓誌

北魏元懌墓誌

乙

爨寶子碑

後魏解伯達造像

後魏曹望憘造像題記

北魏元簡墓誌

寶泰墓誌

皮演墓誌

月下雲岡記

楊乾墓誌銘

乙

元楨墓志

石婉墓志

李璧墓志

皮演墓誌

穆玉容墓誌

李超墓志

北魏元遙妻梁氏墓誌

元始和墓誌

寶泰墓誌

東魏王偃墓誌

北魏成嬪墓誌

元學墓誌

西門豹祠堂碑

東魏郭挺墓誌

【二畫】

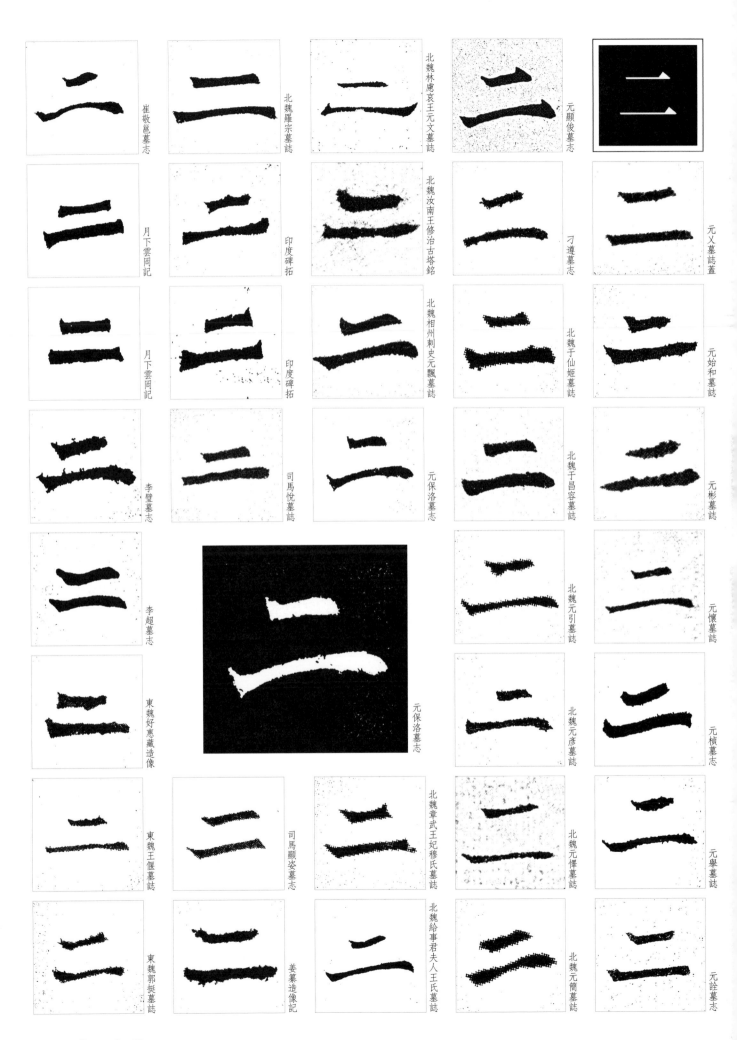

崔敬邕墓志　北魏羅宗墓誌　北魏林慮哀王元文墓誌　元顯俊墓志　二

月下雲岡記　印度碑拓　北魏汝南王修治古塔銘　刁遵墓誌　元乂墓誌蓋

月下雲岡記　印度碑拓　北魏相州刺史元飄墓誌　北魏于仙姬墓誌　元始和墓誌

李璧墓志　司馬悅墓誌　元保洛墓志　北魏于昌容墓誌　元彬墓誌

李超墓志　　　元保洛墓誌　北魏元引墓誌　元懷墓誌

東魏妤惠藏造像　　　　北魏元彥墓誌　元楨墓志

東魏王偃墓誌　司馬顯姿墓誌　北魏章武王妃穆氏墓誌　北魏元懌墓誌　元學墓誌

東魏郭挺墓志　姜纂造像記　北魏給事君夫人王氏墓誌　北魏元簡墓誌　元詮墓志

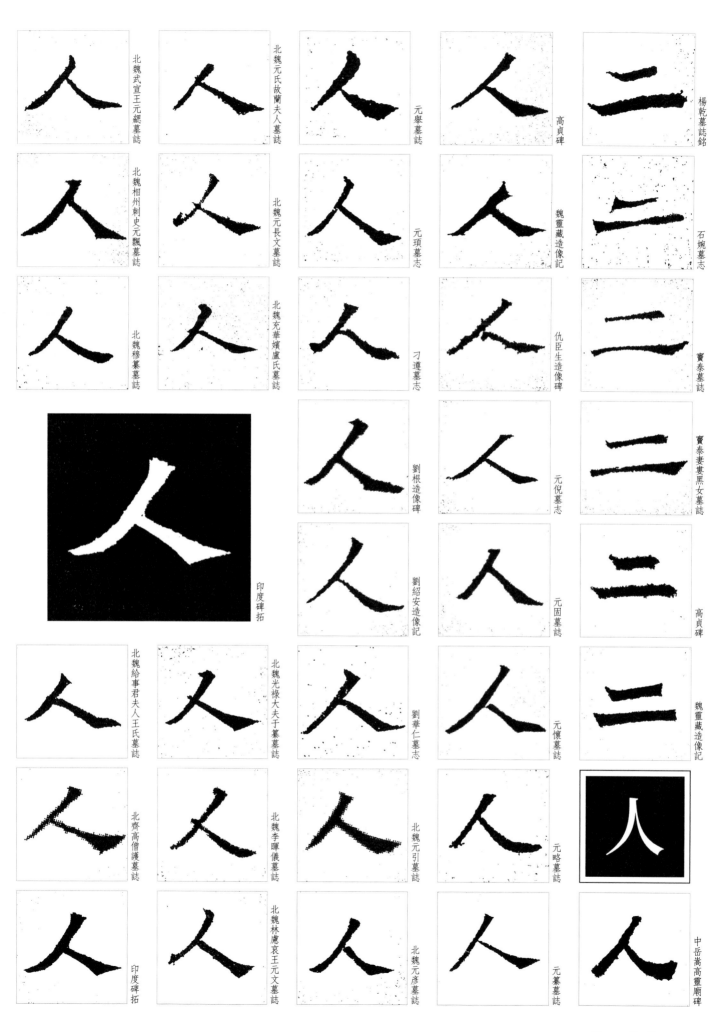

北魏武宣王三元颺墓誌

北魏元氏故蘭夫人墓誌

元舉墓誌

高貞碑

楊乾墓誌銘

北魏相州刺史元飄墓誌

北魏元長文墓誌

元頊墓志

魏靈藏造像記

石婉墓志

北魏穆纂墓誌

北魏充華嬪盧氏墓誌

刁遵墓志

仇臣生造像碑

竇泰墓誌

印度碑拓

劉根造像碑

元倪墓志

竇泰妻黑女墓誌

劉紹安造像記

元固墓誌

高貞碑

北魏給事君夫人王氏墓誌

北魏光祿大夫于纂墓誌

劉華仁墓志

元懷墓誌

魏靈藏造像記

北齊高僧護墓誌

北魏李暉儀墓誌

北魏元引墓誌

元略墓誌

印度碑拓

北魏林慮哀王元文墓誌

北魏元彥墓誌

元纂墓誌

中岳嵩高靈廟碑

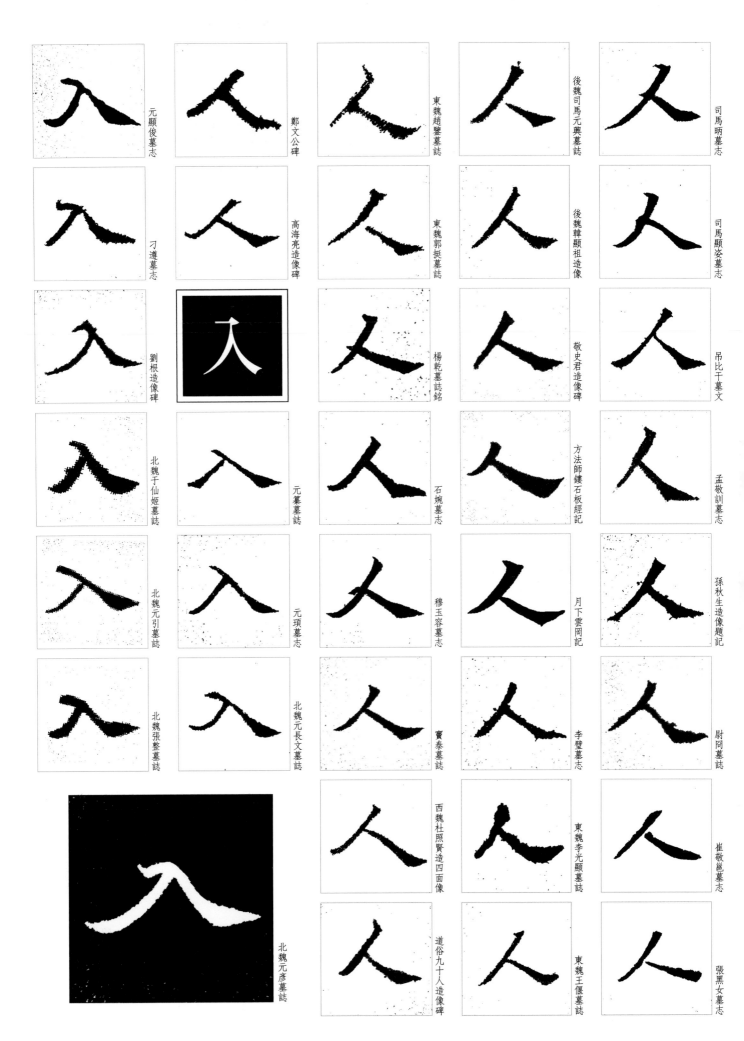

元顯俊墓志　鄭文公碑　東魏趙鑒墓誌　後魏司馬元興墓誌　司馬昞墓志

刁遵墓志　高海亮造像碑　東魏郭挺墓誌　後魏韓顯祖造像　司馬顯姿墓志

劉根造像碑　入　楊乾墓誌銘　敬史君造像碑　吊比干墓文

北魏千仙姬墓誌　元纂墓誌　石婉墓志　方法師鏤石板經記　孟敬訓墓志

北魏元引墓誌　元頊墓志　穆玉容墓志　月下雲岡記　孫秋生造像題記

北魏張整墓誌　北魏元長文墓誌　竇泰墓誌　李璧墓志　尉阿墓誌

北魏元彥墓誌　西魏杜照賢造四面像　　東魏李光顯墓誌　崔敬邕墓志

道俗九十人造像碑　東魏王偃墓誌　張黑女墓志

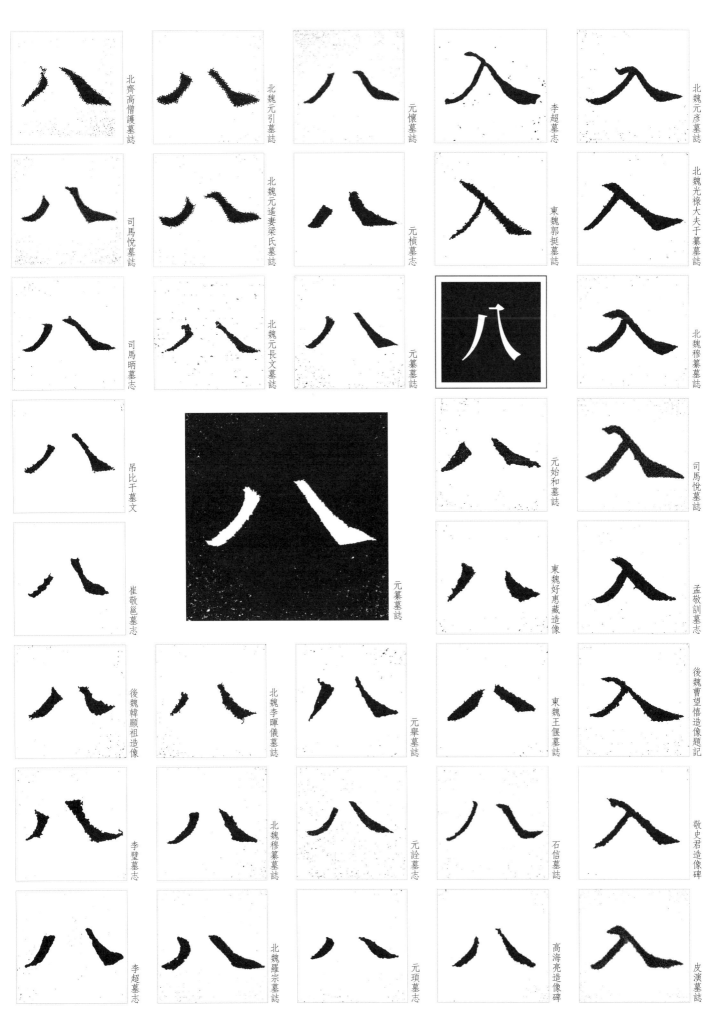

北齊高僧護墓誌

北魏元引墓誌

元懷墓誌

李超墓誌

北魏元彥墓誌

司馬悅墓誌

北魏元遙妻梁氏墓誌

元楨墓誌

東魏郭挺墓誌

北魏光祿大夫于纂墓誌

司馬昞墓誌

北魏元長文墓誌

元纂墓誌

北魏穆纂墓誌

吊比干墓文

元纂墓誌

元始和墓誌

司馬悅墓誌

崔敬邕墓誌

東魏好惠藏造像

孟敬訓墓誌

後魏韓顯祖造像

北魏李暉儀墓誌

元舉墓誌

東魏王偃墓誌

後魏曹望憘造像題記

李璧墓誌

北魏穆纂墓誌

元詮墓誌

石信墓誌

敬史君造像碑

李超墓誌

北魏羅宗墓誌

元頊墓誌

高海亮造像碑

皮演墓誌

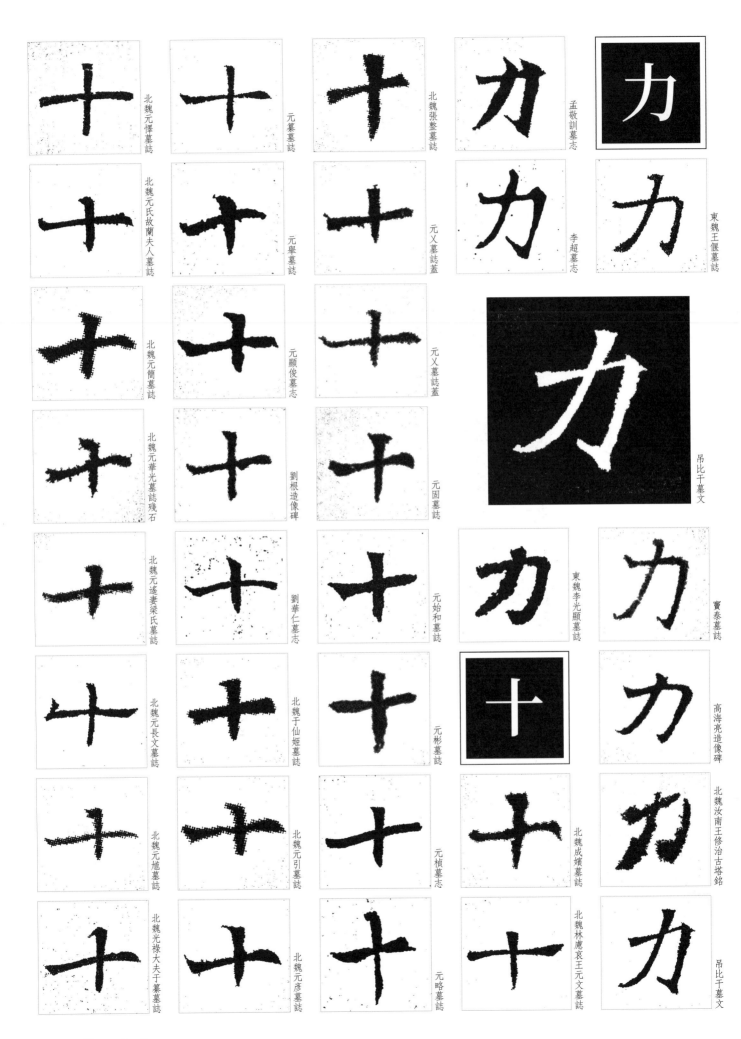

北魏元懌墓誌

元纂墓誌

北魏張整墓誌

孟敬訓墓誌

東魏王偃墓誌

北魏元氏故蘭夫人墓誌

元皋墓誌

元义墓誌蓋

李超墓誌

北魏元簡墓誌

元顯俊墓誌

元义墓誌蓋

吊比干墓文

北魏元華光墓誌殘石

劉根造像碑

元固墓誌

北魏元遙妻梁氏墓誌

劉華仁墓志

元始和墓誌

東魏李光顯墓誌

竇泰墓誌

北魏元長文墓誌

北魏于仙姬墓誌

元彬墓誌

高海亮造像碑

北魏元楨墓誌

北魏元引墓誌

元楨墓志

北魏成嬪墓誌

北魏汝南王修治古塔銘

北魏光祿大夫于纂墓誌

北魏元彥墓誌

元略墓誌

北魏林慮哀王元文墓誌

吊比干墓文

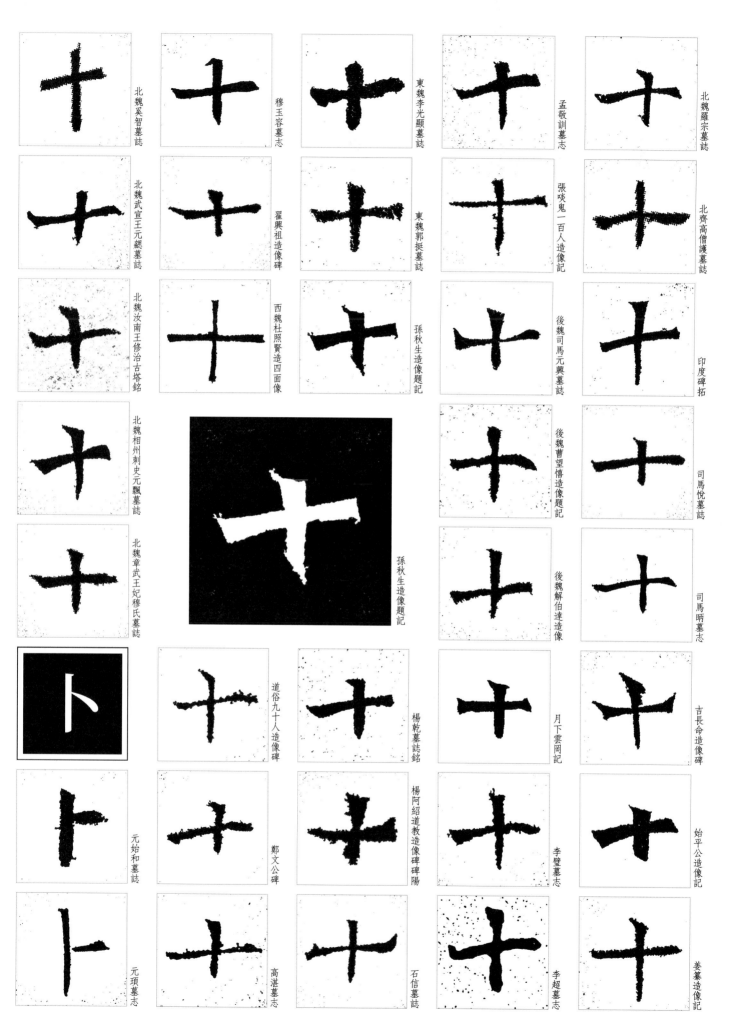

北魏羅宗墓誌

北魏奚智墓誌

穆玉容墓誌

東魏李光顯墓誌

孟敬訓墓誌

北齊高僧護墓誌

北魏武宣王元颺墓誌

翟興祖造像碑

東魏郭挺墓誌

張唉鬼一百人造像記

印度碑拓

北魏汝南王修治古塔銘

西魏杜照賢造四面像

孫秋生造像題記

後魏司馬元興墓誌

司馬悅墓誌

北魏相州刺史元飄墓誌

孫秋生造像題記

後魏曹望憘造像題記

司馬昞墓誌

北魏章武王妃穆氏墓誌

後魏解伯達造像

吉長命造像碑

道俗九十人造像碑

楊乾墓誌銘

月下雲岡記

李璧墓誌

始平公造像記

元始和墓誌

鄭文公碑

楊阿紹道教造像碑碑陽

李超墓誌

元頊墓誌

高湛墓誌

石信墓誌

姜纂造像記

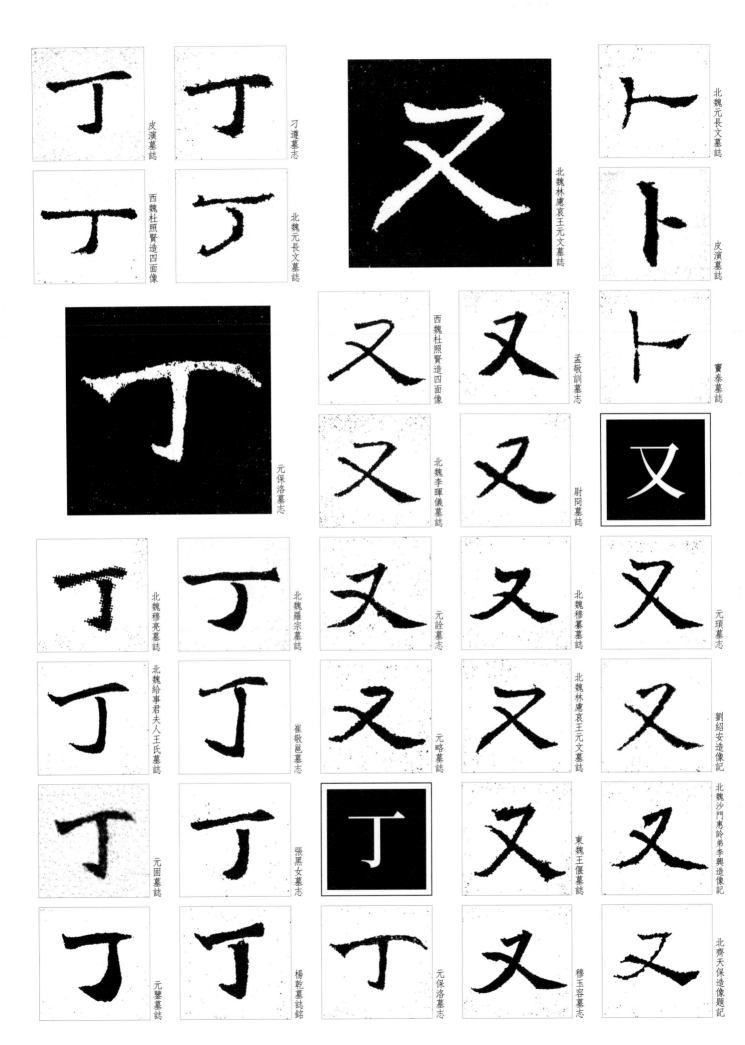

皮演墓誌

西魏杜照賢造四面像

刁遵墓誌

北魏元長文墓誌

北魏林慮哀王元文墓誌

北魏元長文墓誌

皮演墓誌

西魏杜照賢造四面像

孟敬訓墓誌

竇泰墓誌

元保洛墓誌

北魏李暉儀墓誌

尉岡墓誌

又

北魏穆亮墓誌

北魏羅宗墓誌

元詮墓誌

北魏穆纂墓誌

元頊墓誌

北魏給事君夫人王氏墓誌

崔敬邕墓誌

元略墓誌

北魏林慮哀王元文墓誌

劉紹安造像記

元固墓誌

張黑女墓誌

丁

東魏王偃墓誌

北魏沙門惠餘弟李興造像記

元鑒墓誌

楊乾墓誌銘

元保洛墓誌

穆玉容墓誌

北齊天保造像題記

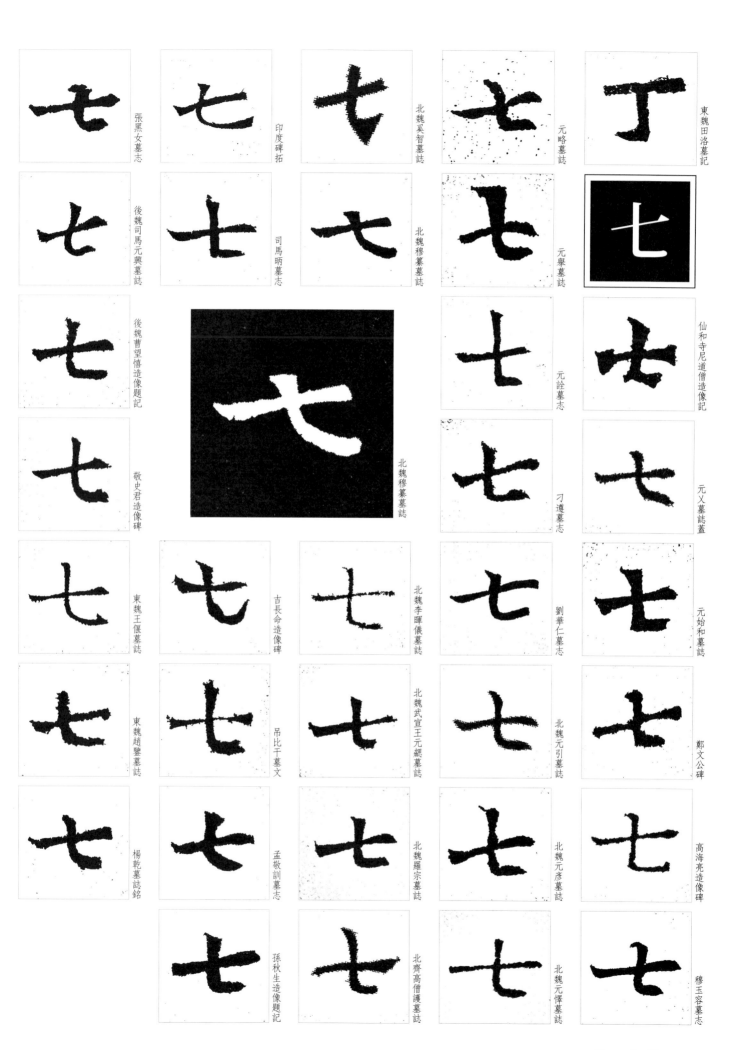

張黑女墓誌

印度碑拓

北魏奚智墓誌

元略墓誌

東魏田洛墓記

後魏司馬元興墓誌

司馬昞墓誌

北魏穆纂墓誌

元鞏墓誌

仙和寺尼道僧造像記

後魏曹望憘造像題記

北魏穆纂墓誌

元詮墓誌

元乂墓誌蓋

敬史君造像碑

刁遵墓誌

東魏王偃墓誌

吉長命造像碑

北魏李暉儀墓誌

劉華仁墓誌

元始和墓誌

東魏趙鑒墓誌

吊比干墓文

北魏武宣王元勰墓誌

北魏元引墓誌

鄭文公碑

楊乾墓誌銘

孟敬訓墓誌

北魏羅宗墓誌

北魏元彥墓誌

高海亮造像碑

孫秋生造像題記

北齊高僧護墓誌

北魏元懌墓誌

穆玉容墓誌

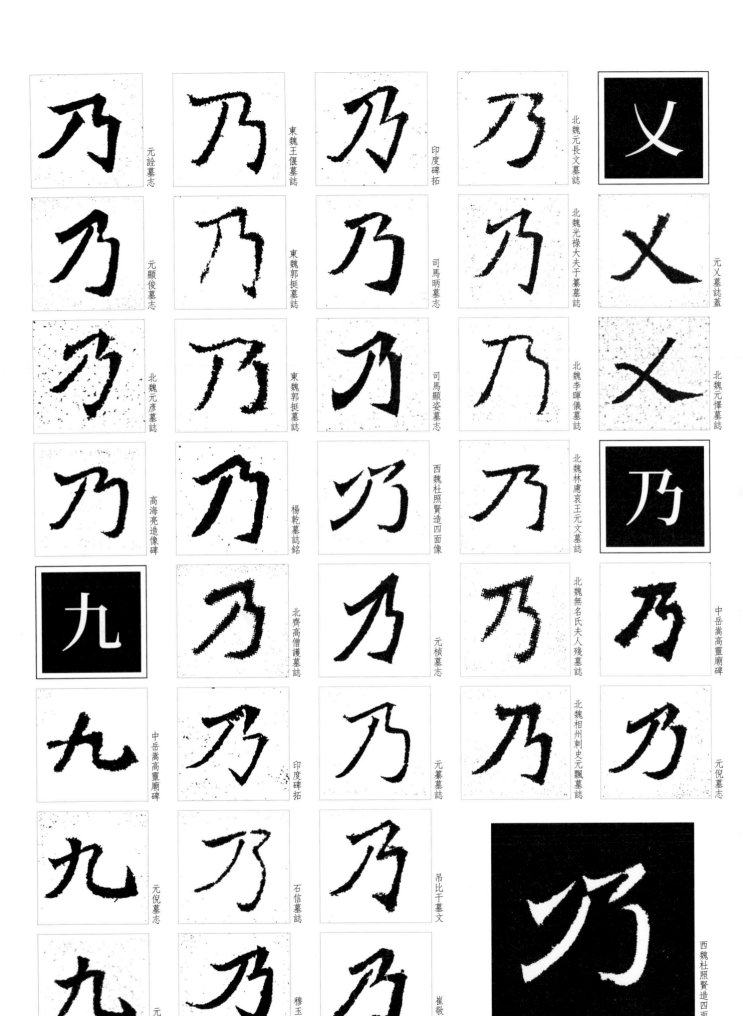

元詵墓誌　東魏王偃墓誌　印度碑拓　北魏元長文墓誌　元乂墓誌蓋

元顯俊墓誌　東魏郭挺墓誌　司馬晒墓誌　北魏光祿大夫于纂墓誌　元乂墓誌

北魏元彥墓誌　東魏郭挺墓誌　司馬顯姿墓誌　北魏李暉儀墓誌　北魏元懌墓誌

高海亮造像碑　楊乾墓誌銘　西魏杜照賢造四面像　北魏林慮哀王元文墓誌　乃

九　北齊高僧護墓誌　元楨墓誌　北魏無名氏夫人殘墓誌　中岳嵩高靈廟碑

中岳嵩高靈廟碑　印度碑拓　元纂墓誌　北魏相州刺史元飄墓誌　元倪墓誌

元倪墓誌　石信墓誌　吊比干墓文　乃

元固墓誌　穆玉容墓誌　崔敬邕墓誌　西魏杜照賢造四面像

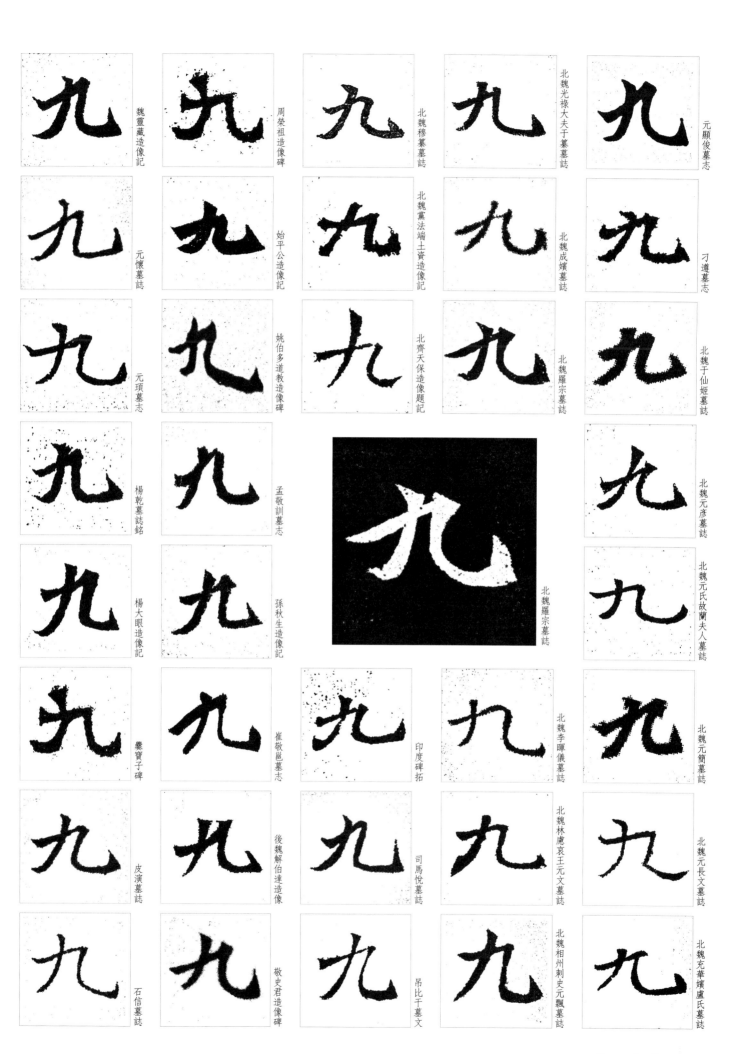

魏靈藏造像記　周榮祖造像碑　北魏穆纂墓誌　北魏光祿大夫于纂墓誌　元顯俊墓志

元懷墓誌　始平公造像記　北魏黨法端土資造像記　北魏成嬪墓誌　刁遵墓志

元頊墓志　姚伯多道教造像碑　北齊天保造像題記　北魏羅宗墓誌　北魏于仙姬墓誌

楊乾墓誌銘　孟敬訓墓志　　　　北魏羅宗墓誌　北魏元彥墓誌

楊大眼造像記　孫秋生造像記　　　　　　　　　　北魏元氏故蘭夫人墓誌

爨寶子碑　崔敬邕墓志　印度碑拓　北魏李暉儀墓誌　北魏元簡墓誌

皮演墓誌　後魏解伯達造像　司馬悅墓誌　北魏林慮哀王元文墓誌　北魏元長文墓誌

石信墓誌　敬史君造像碑　吊比干墓文　北魏相州刺史元飄墓誌　北魏充華嬪盧氏墓誌

九

九

九

【三畫】

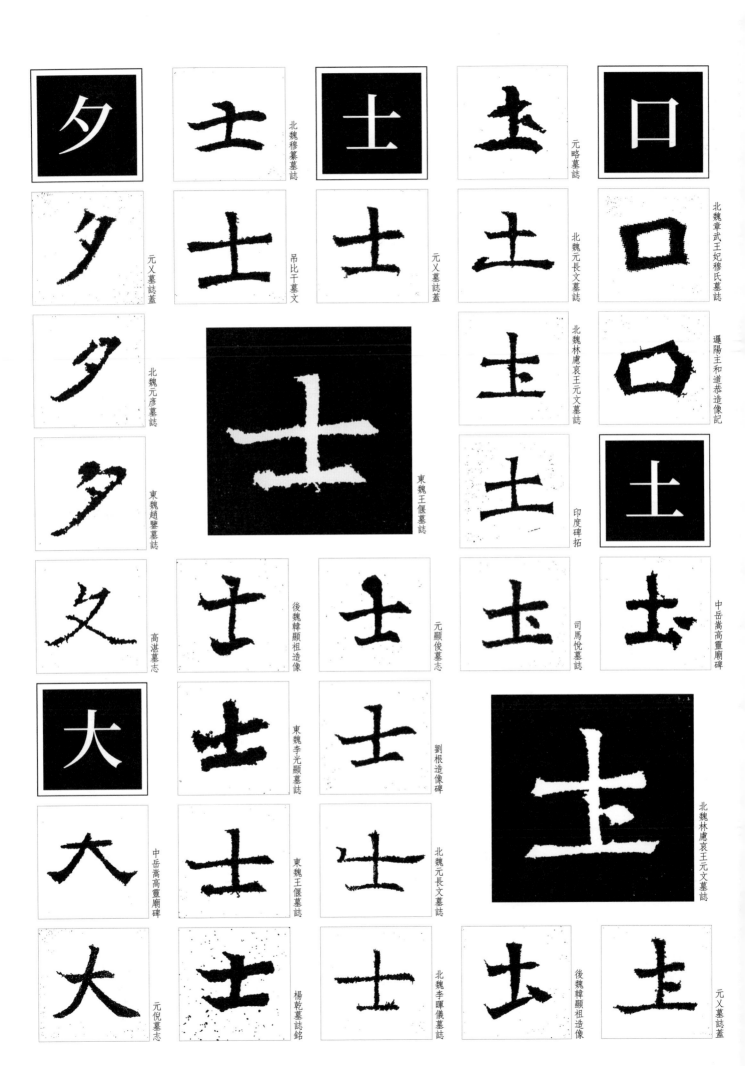

夕　元乂墓誌蓋

夕　元乂墓誌蓋

夕　北魏元彥墓誌

夕　東魏趙鑒墓誌

夕　高湛墓志

大　中岳嵩高靈廟碑

大　元倪墓志

士　北魏穆纂墓誌

士　吊比干墓文

士　東魏王偃墓誌

士　後魏韓顯祖造像

士　東魏李光顯墓誌

士　楊乾墓誌銘

士　元略墓誌

士　元乂墓誌蓋

士　元顯俊墓誌

士　劉根造像碑

士　北魏元長文墓誌

土　元略墓誌

土　北魏元長文墓誌

土　北魏林慮哀王元文墓誌

土　印度碑拓

土　司馬悅墓誌

土　北魏林慮哀王元文墓誌

口　北魏章武王妃穆氏墓誌

口　遐陽王和道恭造像記

土　中岳嵩高靈廟碑

土　北魏林慮哀王元文墓誌

土　後魏韓顯祖造像

土　元乂墓誌蓋

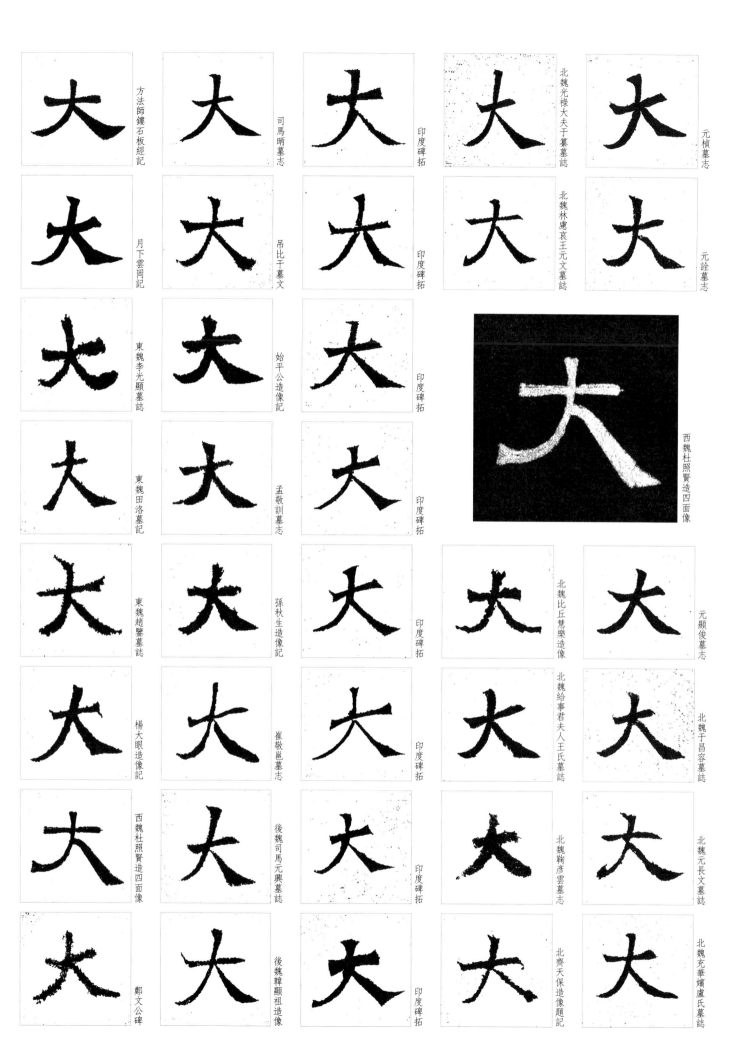

方法師鏤石板經記

司馬昞墓志

印度碑拓

北魏光祿大夫于纂墓誌

元楨墓志

月下雲岡記

吊比干墓文

印度碑拓

北魏林慮哀王元文墓誌

元詮墓志

東魏李光顯墓誌

始平公造像記

印度碑拓

東魏田洛墓記

孟敬訓墓志

印度碑拓

西魏杜照賢造四面像

東魏趙鑒墓誌

孫秋生造像記

印度碑拓

北魏比丘慧樂造像

元顯俊墓志

楊大眼造像記

崔敬邕墓志

印度碑拓

北魏給事君夫人王氏墓誌

北魏于昌容墓誌

西魏杜照賢造四面像

後魏司馬元興墓誌

印度碑拓

北魏鞠彦雲墓誌

北魏元長文墓誌

鄭文公碑

後魏韓顯祖造像

印度碑拓

北齊天保造像題記

北魏充華嬪盧氏墓誌

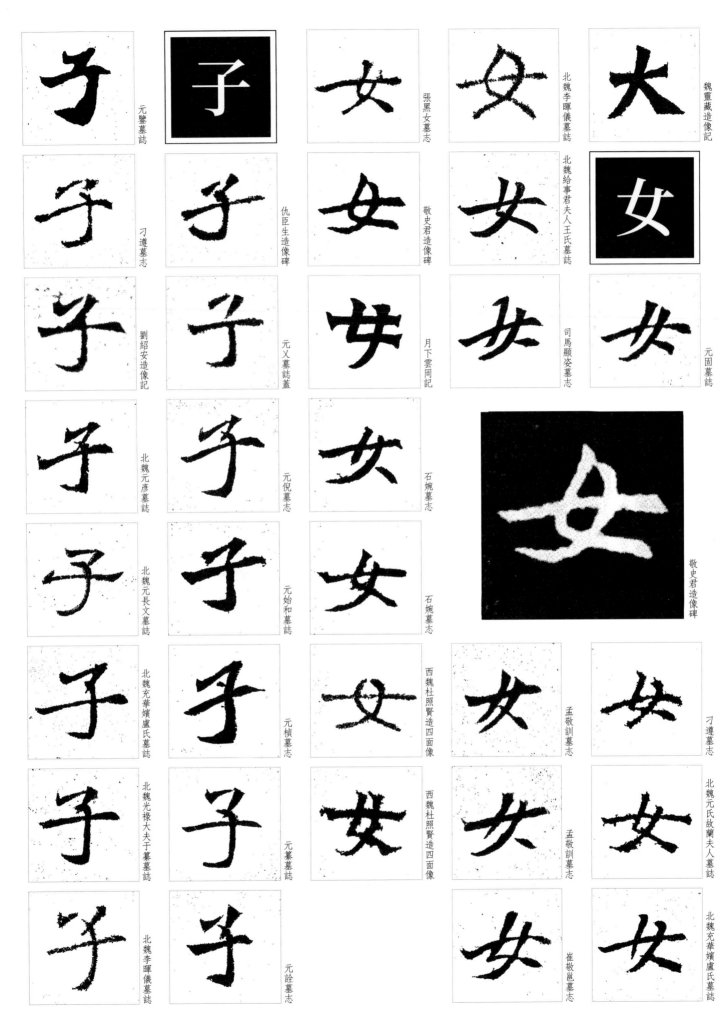

元鑒墓誌

子 仇臣生造像碑

女 張黑女墓誌

女 北魏李暉儀墓誌

大 魏靈藏造像記

刁遵墓誌

子 元乂墓誌蓋

女 敬史君造像碑

女 北魏給事君夫人王氏墓誌

女

劉紹安造像記

子 元倪墓誌

安 月下雲岡記

女 司馬顯姿墓誌

女 元固墓誌

子 北魏元彥墓誌

子 元倪墓誌

女 石婉墓誌

女 敬史君造像碑

子 北魏元長文墓誌

子 元始和墓誌

女 石婉墓誌

子 北魏充華嬪盧氏墓誌

子 元楨墓誌

女 西魏杜照賢造四面像

女 孟敬訓墓誌

女 刁遵墓誌

子 北魏光祿大夫于纂墓誌

子 元纂墓誌

安 西魏杜照賢造四面像

女 孟敬訓墓誌

女 北魏元氏故蘭夫人墓誌

子 北魏李暉儀墓誌

子 元詮墓誌

女 崔敬邕墓誌

女 北魏充華嬪盧氏墓誌

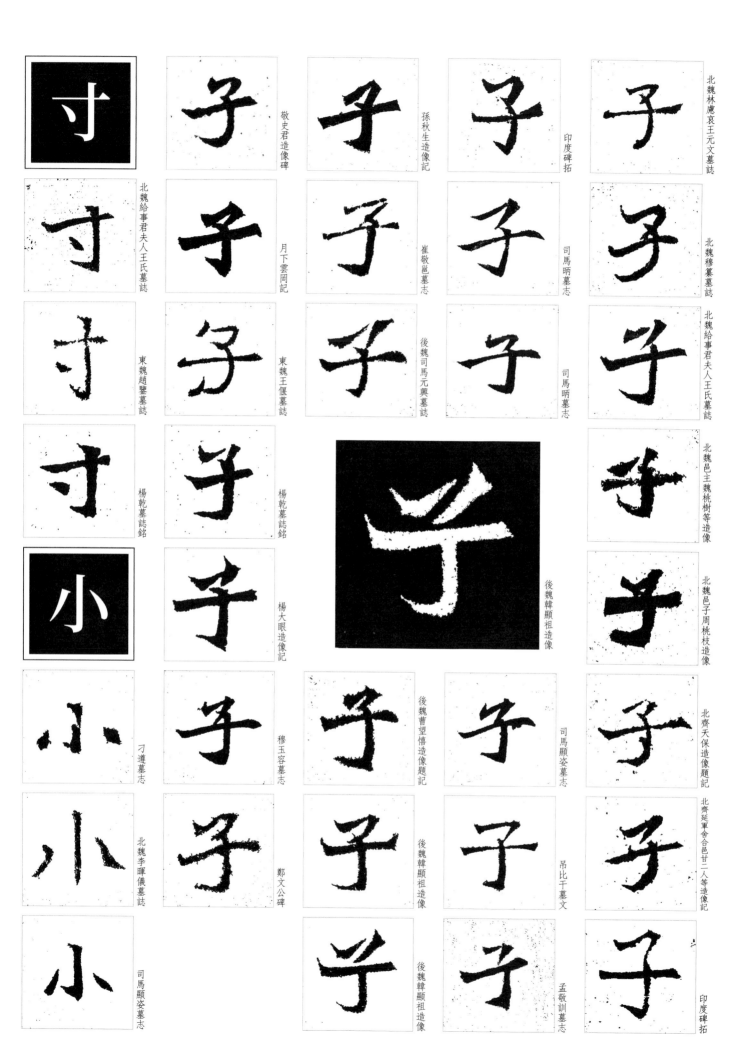

寸

北魏給事君夫人王氏墓誌

東魏趙鑒墓誌

楊乾墓誌銘

小

刁遵墓誌

北魏李暉儀墓誌

司馬顯姿墓誌

敬史君造像碑

月下雲岡記

東魏王偃墓誌

楊乾墓誌銘

楊大眼造像記

穆玉容墓誌

鄭文公碑

孫秋生造像記

崔敬邕墓誌

後魏司馬元興墓誌

後魏韓顯祖造像

後魏曹望憘造像題記

後魏韓顯祖造像

後魏韓顯祖造像

印度碑拓

司馬昞墓誌

司馬昞墓誌

司馬顯姿墓誌

吊比干墓文

孟敬訓墓誌

北魏林廬哀王元文墓誌

北魏穆纂墓誌

北魏給事君夫人王氏墓誌

北魏邑主魏桃樹等造像

北魏邑子周桃枝造像

北齊天保造像題記

北齊延軍舍邑甘二人等造像記

印度碑拓

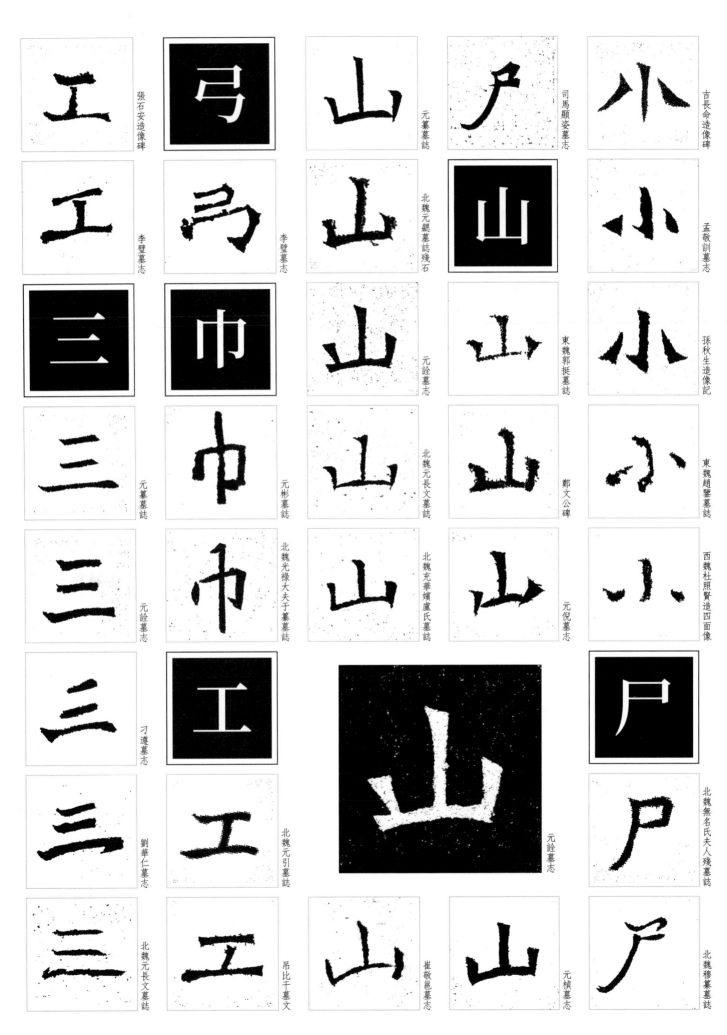

工 張石安造像碑	弓	山 元纂墓誌	尸 司馬顯姿墓誌	小 吉長命造像碑
工 李璧墓志	弓 李璧墓志	山 北魏元絪墓誌殘石	山	小 孟敬訓墓誌
三	巾	山 元詮墓誌	山 東魏郭挺墓誌	小 孫秋生造像記
三 元纂墓誌	巾 元彬墓誌	山 北魏元長文墓誌	山 鄭文公碑	小 東魏趙鑒墓誌
三 元詮墓誌	巾 北魏光祿大夫于纂墓誌	山 北魏充華嬪盧氏墓誌	山 元倪墓誌	小 西魏杜照賢造四面像
三 刁遵墓志	工	山		尸 北魏無名氏夫人殘墓誌
三 劉華仁墓志	工 北魏元引墓誌	山 元詮墓誌		尸
三 北魏元長文墓誌	工 吊比干墓文	山 崔敬邕墓誌	山 元楨墓誌	尸 北魏穆纂墓誌

上 元楨墓志	三 東魏趙鑒墓誌	三 始平公造像記	三 印度碑拓	三 魏靈藏造像記
上 刁遵墓志	三 東魏郭挺墓誌	三 孟敬訓墓志	三 印度碑拓	三 北魏李暉儀墓誌
上 北魏光祿大夫于纂墓誌	三 楊大眼造像記	三 孫秋生造像記	三 印度碑拓	三 北魏林慮哀王元文墓誌
上 北魏張整墓誌	三 石婉墓志	三 後魏曹望憘造像題記	三 印度碑拓	三 北魏比丘慧樂造像
上 北魏李暉儀墓誌	三 西魏杜照賢造四面像	三 月下雲岡記	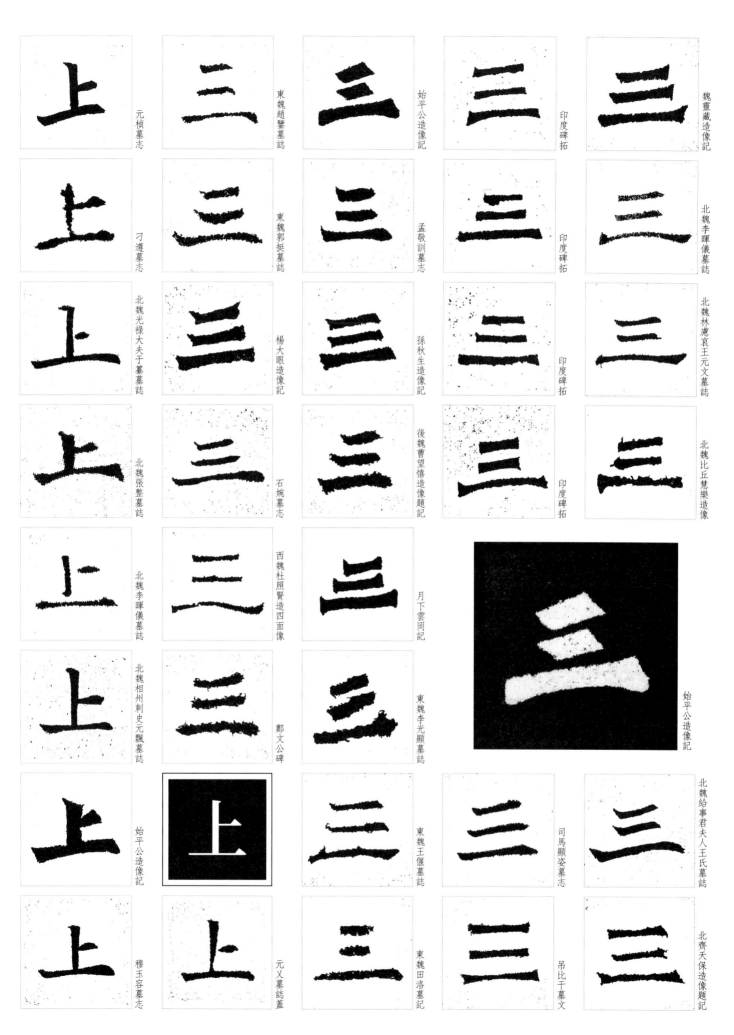 始平公造像記	
上 北魏相州刺史元飄墓誌	三 鄭文公碑	三 東魏李光顯墓誌		
上 始平公造像記	上	三 東魏王偃墓誌	三 司馬顯姿墓志	三 北魏給事君夫人王氏墓誌
上 穆玉容墓志	上 元乂墓誌蓋	三 東魏田洛墓記	三 吊比干墓文	三 北齊天保造像題記

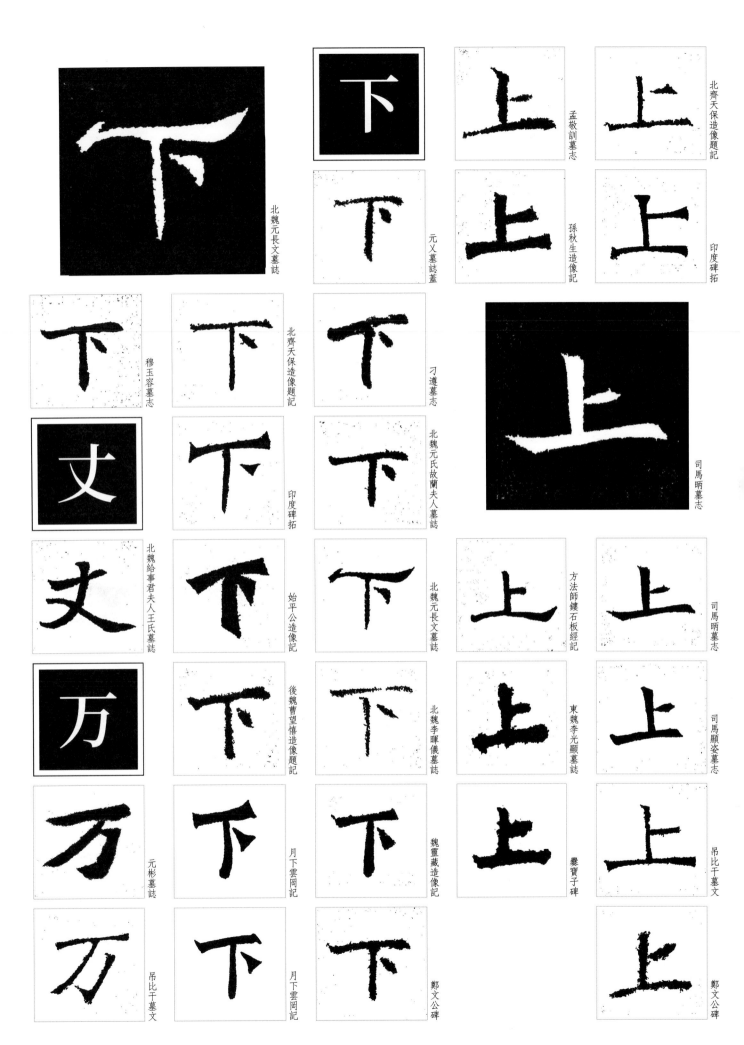

北齊天保造像題記

孟敬訓墓誌

印度碑拓

孫秋生造像記

北魏元長文墓誌

元乂墓誌蓋

司馬昞墓誌

穆玉容墓誌

北齊天保造像題記

刁遵墓誌

司馬昞墓誌

方法師鏤石板經記

北魏給事君夫人王氏墓誌

印度碑拓

北魏元氏故蘭夫人墓誌

司馬顯姿墓誌

東魏李光顯墓誌

始平公造像記

北魏元長文墓誌

吊比干墓文

爨寶子碑

元彬墓誌

後魏曹望憘造像題記

北魏李暉儀墓誌

鄭文公碑

吊比干墓文

月下雲岡記

月下雲岡記

魏靈藏造像記

鄭文公碑

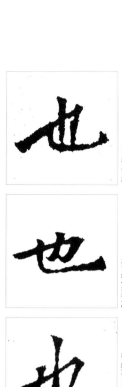
張猛龍碑

鄭文公碑

爨寶子碑

始平公造像記

楊大眼造像記

孫秋生造像記

魏靈藏造像記

張黑女墓誌

中岳嵩高靈廟碑

北魏奚智墓誌

北魏林慮哀王元文墓誌

魏靈藏造像記

後魏司馬元興墓誌

元楨墓誌

吊比干墓文

月下雲岡記

元詮墓誌

東魏李光顯墓誌

司馬顯姿墓誌

姚伯多道教造像碑

孟敬訓墓誌

北魏李暉儀墓誌

東魏王偃墓誌

孟敬訓墓誌

張黑女墓誌

北魏光祿大夫于纂墓誌

北魏給事君夫人王氏墓誌

東魏田洛墓記

元纂墓誌

高湛墓誌

東魏郭挺墓誌

東魏趙鑒墓誌

東魏趙鑒墓誌

石婉墓誌

凡　魏靈藏造像記
久　高貞碑
也　楊大眼造像記
也　北魏李暉儀墓誌
也　元詮墓誌

凡　東魏王偃墓誌
久　北魏元懌墓誌
乞
世　北魏林慮哀王元文墓誌
也　刁遵墓誌

凡　楊大眼造像記
久　北魏光祿大夫于纂墓誌
气　元乂墓誌蓋
也　北魏穆纂墓誌
也　北魏于仙姬墓誌

于
久　後魏曹望憘造像題記
气　李璧墓誌
也　北魏給事君夫人王氏墓誌
也　北魏元彥墓誌

于　東魏趙鑒墓誌
久　敬史君造像碑
气　皮演墓誌
也　司馬昞墓誌
也　北魏元長文墓誌

于　鄭文公碑
凡
久
也　元楨墓誌

于　元始和墓誌
凡　張石安造像碑
久　元舉墓誌

亏　東魏王偃墓誌
凡　鄭文公碑
久　鄭文公碑
也　崔敬邕墓誌
也　北魏光祿大夫于纂墓誌

47　《三畫》

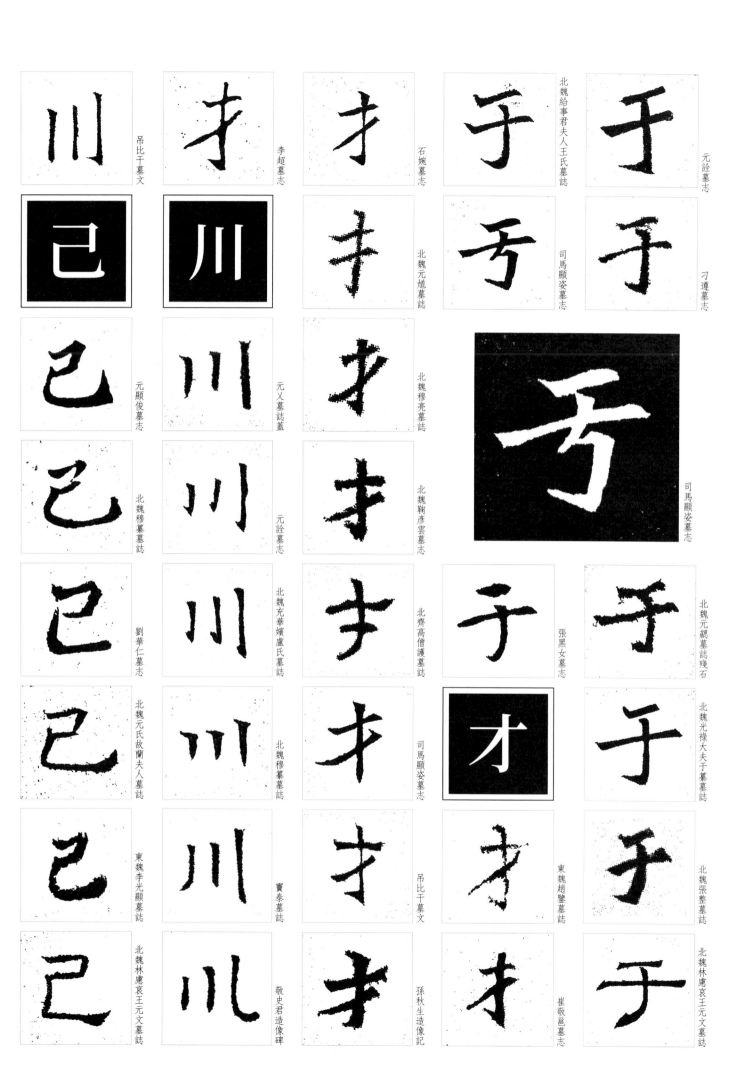

川 吊比干墓文
已
己 元顯俊墓志
己 北魏穆纂墓誌
己 劉華仁墓志
己 北魏元氏故蘭夫人墓誌
己 東魏李光顯墓誌
己 北魏林盧哀王元文墓誌

才 李超墓志
川 元义墓誌蓋
川 元詮墓志
川 北魏充華嬪盧氏墓誌
川 北魏穆纂墓誌
川 竇泰墓誌
川 北魏林盧哀王元文墓誌

才 石婉墓志
才 北魏元楨墓誌
才 北魏穆亮墓誌
才 北魏鞠彥雲墓志
才 北齊高僧護墓誌
才 司馬顯姿墓志
才 吊比干墓文
才 孫秋生造像記

于 北魏給事君夫人王氏墓誌
于 司馬顯姿墓志
于 司馬顯姿墓志
于 張黑女墓志
才 司馬顯姿墓志
才 東魏趙鑒墓誌
才 崔敬邕墓誌

于 元詮墓志
于 刁遵墓志
于 北魏元緇墓誌殘石
于 北魏光祿大夫于纂墓誌
于 北魏張整墓誌
于 北魏林盧哀王元文墓誌

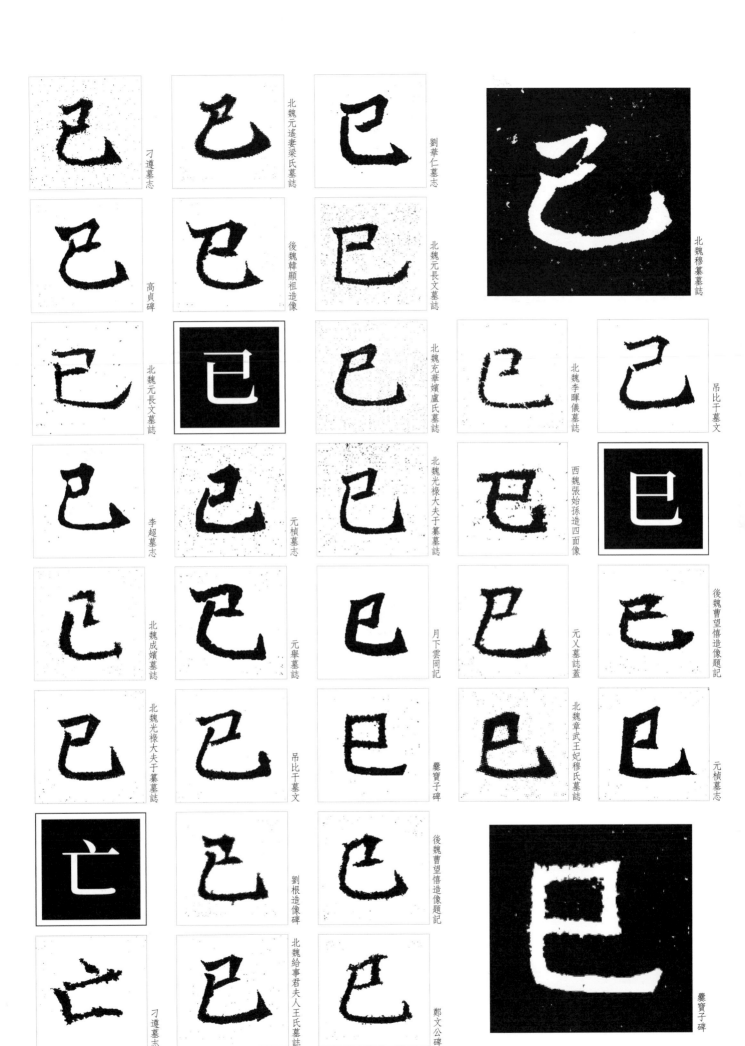

刁遵墓志

北魏元遙妻梁氏墓誌

劉華仁墓志

北魏穆纂墓誌

高貞碑

後魏韓顯祖造像

北魏元長文墓誌

北魏元長文墓誌

北魏充華嬪盧氏墓誌

北魏李暉儀墓誌

吊比干墓文

李超墓志

元楨墓志

北魏光祿大夫于纂墓誌

西魏張始孫造四面像

北魏成嬪墓誌

元舉墓誌

月下雲岡記

元义墓誌蓋

後魏曹望憘造像題記

北魏光祿大夫于纂墓誌

吊比干墓文

爨寶子碑

北魏章武王妃穆氏墓誌

元楨墓志

刁遵墓志

劉根造像碑

北魏給事君夫人王氏墓誌

後魏曹望憘造像題記

鄭文公碑

爨寶子碑

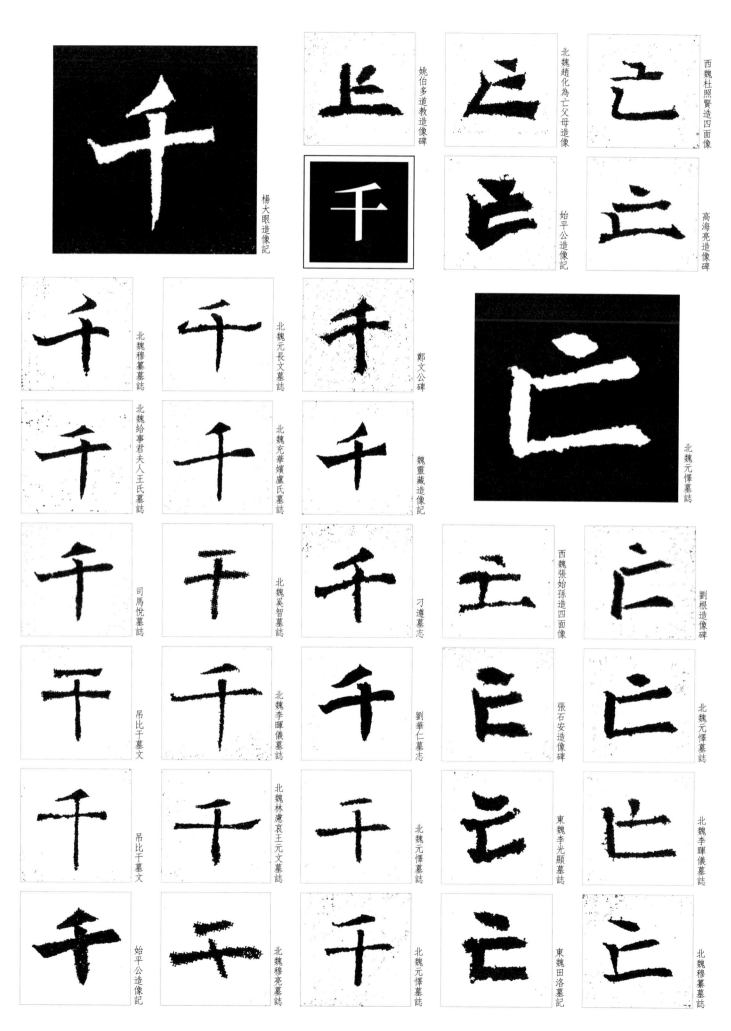

千 楊大眼造像記

上 姚伯多道教造像碑

千

已 北魏趙化為亡父母造像

亡 始平公造像記

已 西魏杜照賢造四面像

亡 高海亮造像碑

千 北魏穆纂墓誌

千 北魏元長文墓誌

千 鄭文公碑

已 北魏元懌墓誌

千 北魏給事君夫人王氏墓誌

千 北魏充華嬪盧氏墓誌

千 魏靈藏造像記

亡 劉根造像碑

千 司馬悦墓誌

千 北魏奚智墓誌

千 刁遵墓志

亡 西魏張始孫造四面像

已 北魏元懌墓誌

千 吊比干墓文

千 北魏李暉儀墓誌

千 劉華仁墓志

已 張石安造像碑

亡 北魏李暉儀墓誌

千 吊比干墓文

千 北魏林慮哀王元文墓誌

千 北魏元懌墓誌

亡 東魏李光顯墓誌

千 始平公造像記

千 北魏穆亮墓誌

千 北魏元懌墓誌

亡 東魏田洛墓記

亡 北魏穆纂墓誌

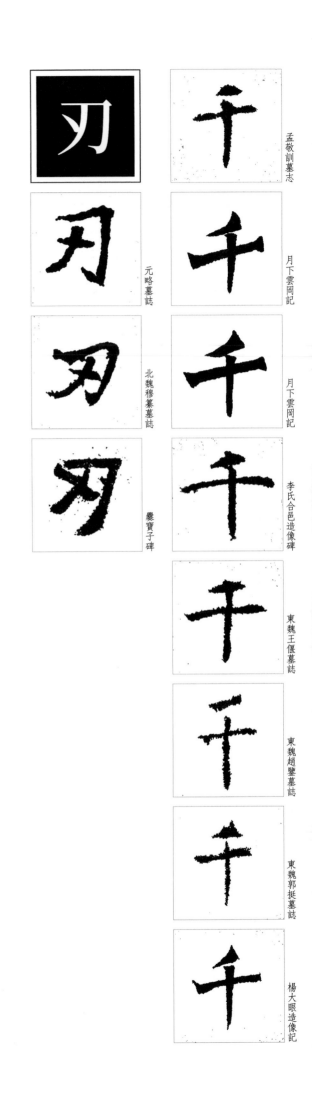

千 孟敬訓墓志

千 月下雲岡記

千 月下雲岡記

千 李氏合邑造像碑

千 東魏王偃墓誌

千 東魏趙鑒墓誌

千 東魏郭挺墓誌

千 楊大眼造像記

刃

刃 元略墓誌

刃 北魏穆纂墓誌

刃 爨寶子碑

【四畫】

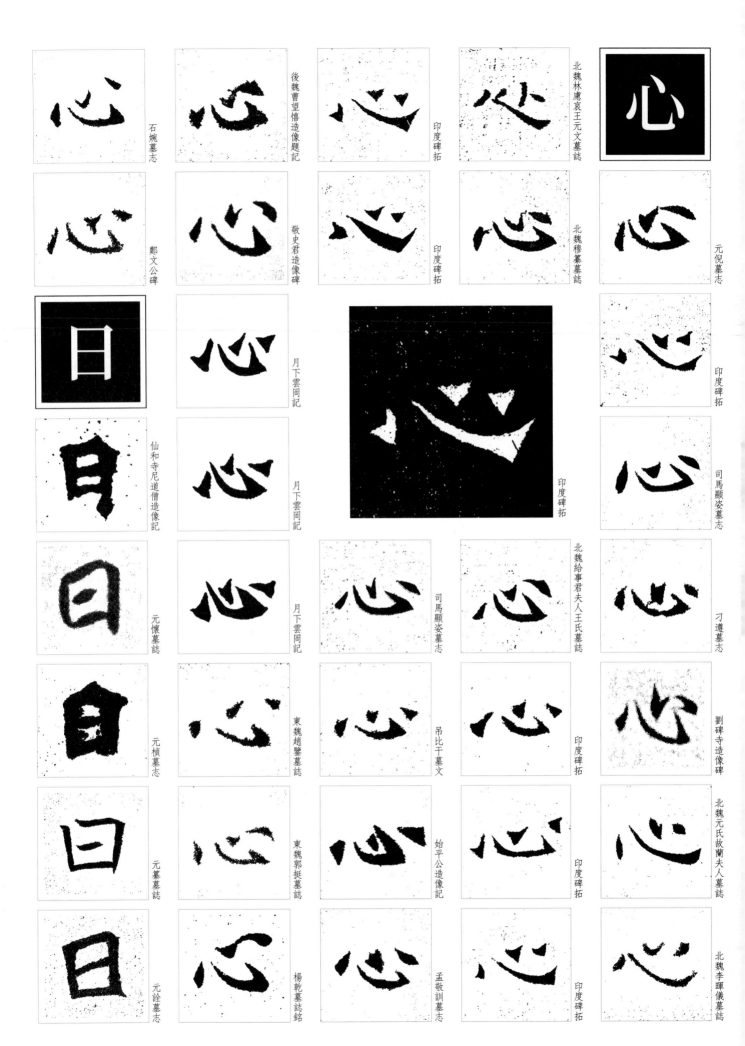

石婉墓志

後魏曹望憘造像題記

印度碑拓

北魏林廬哀王元文墓誌

鄭文公碑

敬史君造像碑

印度碑拓

北魏穆纂墓誌

元倪墓志

仙和寺尼道僧造像記

月下雲岡記

印度碑拓

月下雲岡記

印度碑拓

司馬顯姿墓志

元懷墓誌

月下雲岡記

司馬顯姿墓志

北魏給事君夫人王氏墓誌

刁遵墓志

元楨墓志

東魏趙鑒墓誌

吊比干墓文

印度碑拓

劉碑寺造像碑

元纂墓誌

東魏郭挺墓誌

始平公造像記

印度碑拓

北魏元氏故蘭夫人墓誌

元詮墓志

楊乾墓誌銘

孟敬訓墓志

印度碑拓

北魏孝暉儀墓誌

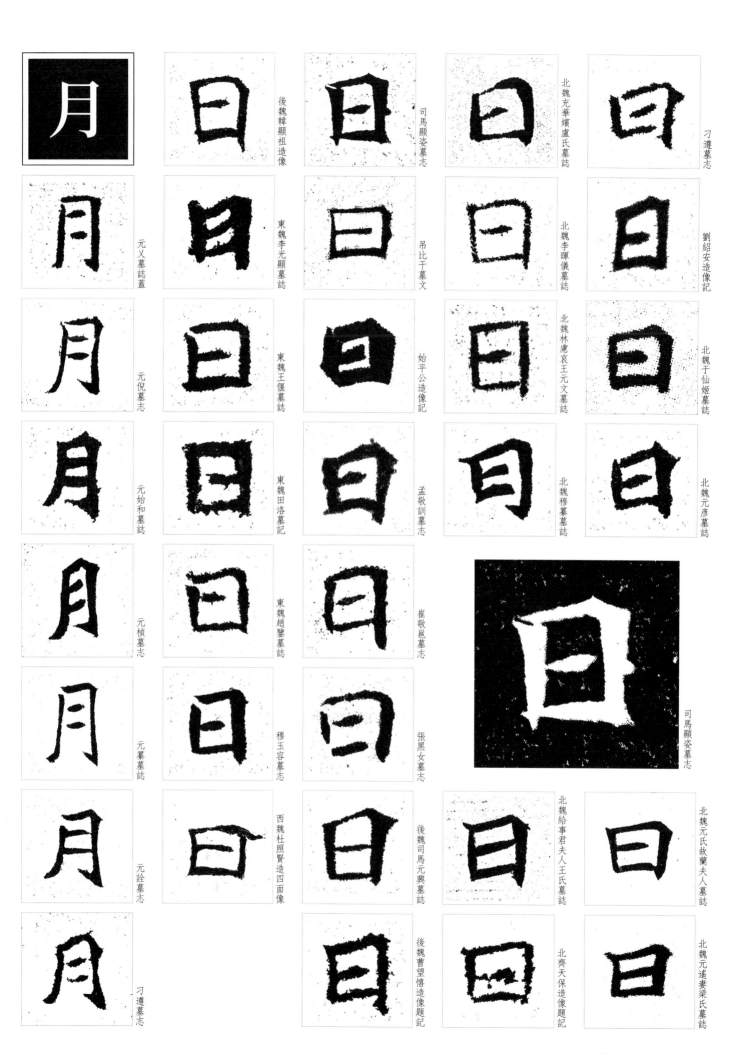

月

	後魏韓顯祖造像	司馬顯姿墓志	北魏充華嬪盧氏墓誌	刁遵墓志
元乂墓誌蓋	東魏李光顯墓誌	吊比干墓文	北魏李暉儀墓誌	劉紹安造像記
元倪墓志	東魏王偃墓誌	始平公造像記	北魏林盧哀王元文墓誌	北魏于仙姬墓誌
元始和墓誌	東魏田洛墓記	孟敬訓墓志	北魏元彥墓誌	
元楨墓志	東魏趙鑒墓誌	崔敬邕墓志		
元纂墓誌	穆玉容墓志	張黑女墓志	司馬顯姿墓志	
元詮墓志	西魏杜照賢造四面像	後魏司馬元興墓誌	北魏給事君夫人王氏墓誌	北魏元氏故蘭夫人墓誌
刁遵墓志		後魏曹望憘造像題記	北齊天保造像題記	北魏元遙妻梁氏墓誌

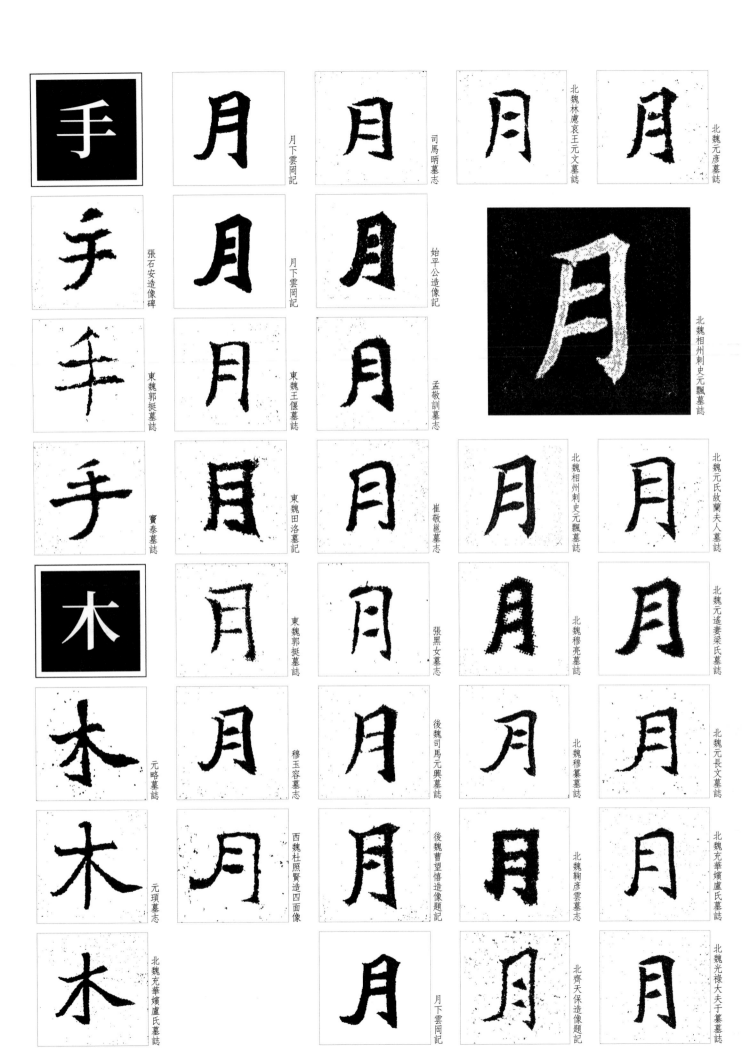

手

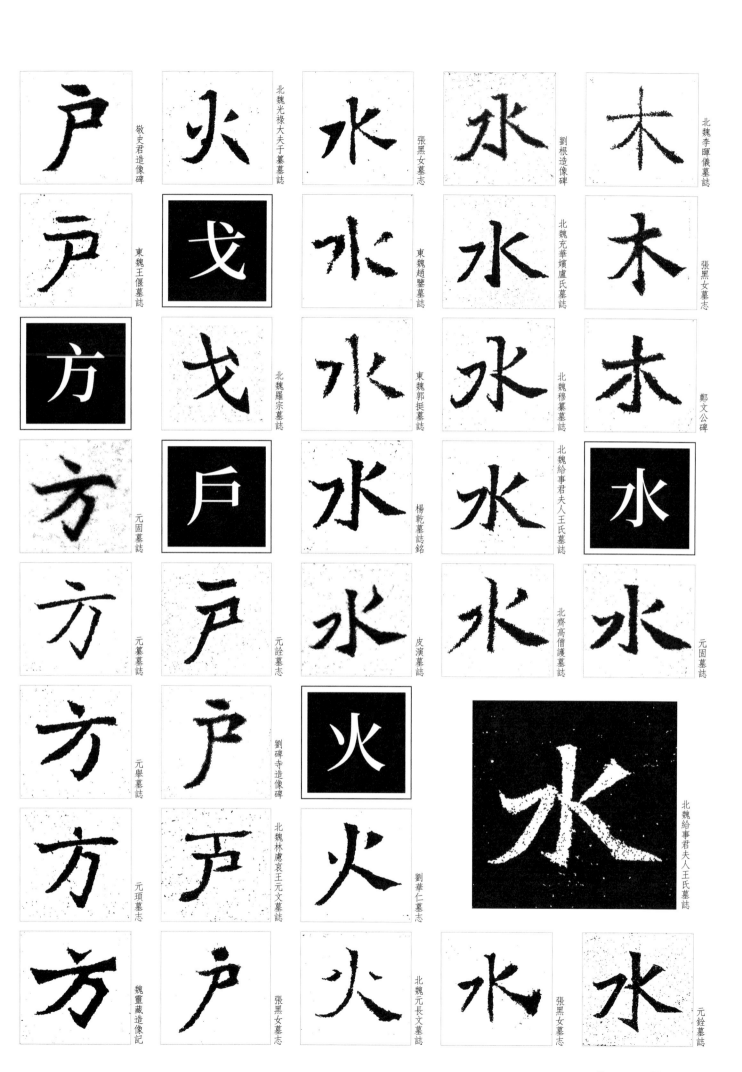

敬史君造像碑　戶

東魏王偃墓誌　戶

元固墓誌　方

元纂墓誌　方

元舉墓誌　方

元顥墓誌　方

魏靈藏造像記　方

北魏光祿大夫于纂墓誌　永

北魏羅宗墓誌　戈

戈

戶

元詮墓誌　戶

劉碑寺造像碑　戶　戶

北魏林慮哀王元文墓誌　戶　戶

張黑女墓誌　戶

張黑女墓誌　水

東魏趙鑒墓誌　水　水

東魏郭挺墓誌　水　水

楊乾墓誌銘　水　水

皮演墓誌　水

火

劉華仁墓誌　火　火

北魏元長文墓誌　火

劉根造像碑　水

北魏充華嬪盧氏墓誌　水　水

北魏穆纂墓誌　水　水

北魏給事君夫人王氏墓誌　水　水

北齊高僧護墓誌　水

北魏李暉儀墓誌　木

張黑女墓志　木　木

鄭文公碑　木　水

元固墓誌　水

北魏給事君夫人王氏墓誌　水

張黑女墓志　水

元銓墓誌　水

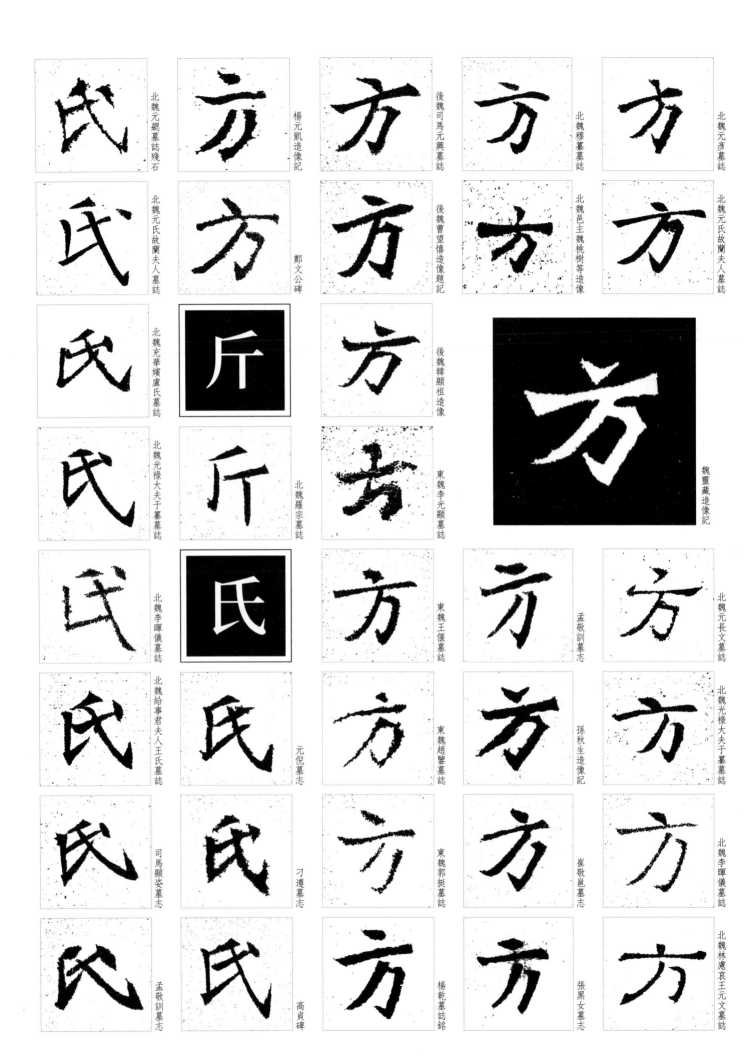

北魏元緒墓誌殘石

楊元凱造像記

後魏司馬元興墓誌

北魏穆纂墓誌

北魏元彥墓誌

北魏元氏故蘭夫人墓誌

鄭文公碑

後魏曹望憘造像題記

北魏邑主魏桃樹等造像

北魏元氏故蘭夫人墓誌

北魏充華嬪盧氏墓誌

斤

北魏羅宗墓誌

後魏韓顯祖造像

魏靈藏造像記

北魏光祿大夫于纂墓誌

氏

東魏李光顯墓誌

北魏元長文墓誌

北魏李暉儀墓誌

北魏光祿大夫于纂墓誌

東魏王偃墓誌

孟敬訓墓志

北魏給事君夫人王氏墓誌

元倪墓志

東魏趙鑒墓誌

孫秋生造像記

北魏光祿大夫于纂墓誌

司馬顯姿墓誌

刁遵墓志

東魏郭挺墓誌

崔敬邕墓志

北魏李暉儀墓誌

孟敬訓墓志

高貞碑

楊乾墓誌銘

張黑女墓志

北魏林慮哀王元文墓誌

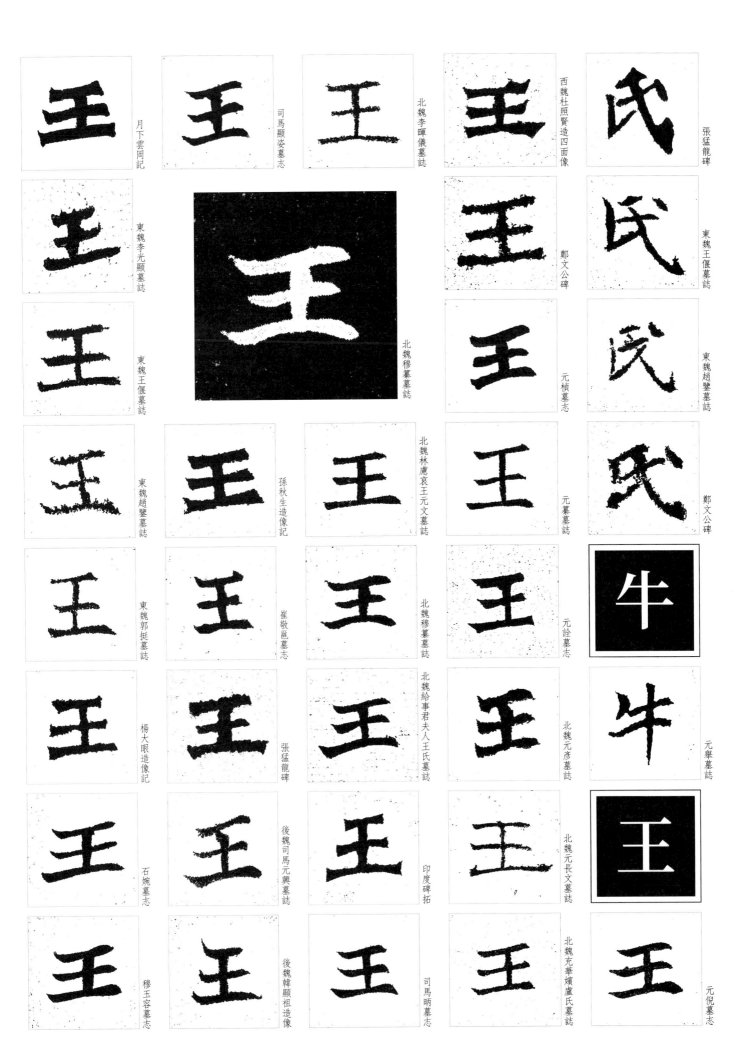

月下雲岡記

司馬顯姿墓誌

北魏李暉儀墓誌

西魏杜照賢造四面像

張猛龍碑

東魏李光顯墓誌

鄭文公碑

東魏王偃墓誌

北魏穆纂墓誌

元楨墓誌

東魏趙鑒墓誌

東魏王偃墓誌

元纂墓誌

鄭文公碑

東魏趙鑒墓誌

孫秋生造像記

北魏林慮哀王元文墓誌

元詮墓誌

東魏郭挺墓誌

崔敬邕墓誌

北魏穆纂墓誌

元顥墓誌

楊大眼造像記

張猛龍碑

北魏給事君夫人王氏墓誌

北魏元彥墓誌

石婉墓誌

後魏司馬元興墓誌

印度碑拓

北魏元長文墓誌

穆玉容墓誌

後魏韓顯祖造像

司馬昞墓誌

北魏充華嬪盧氏墓誌

元倪墓誌

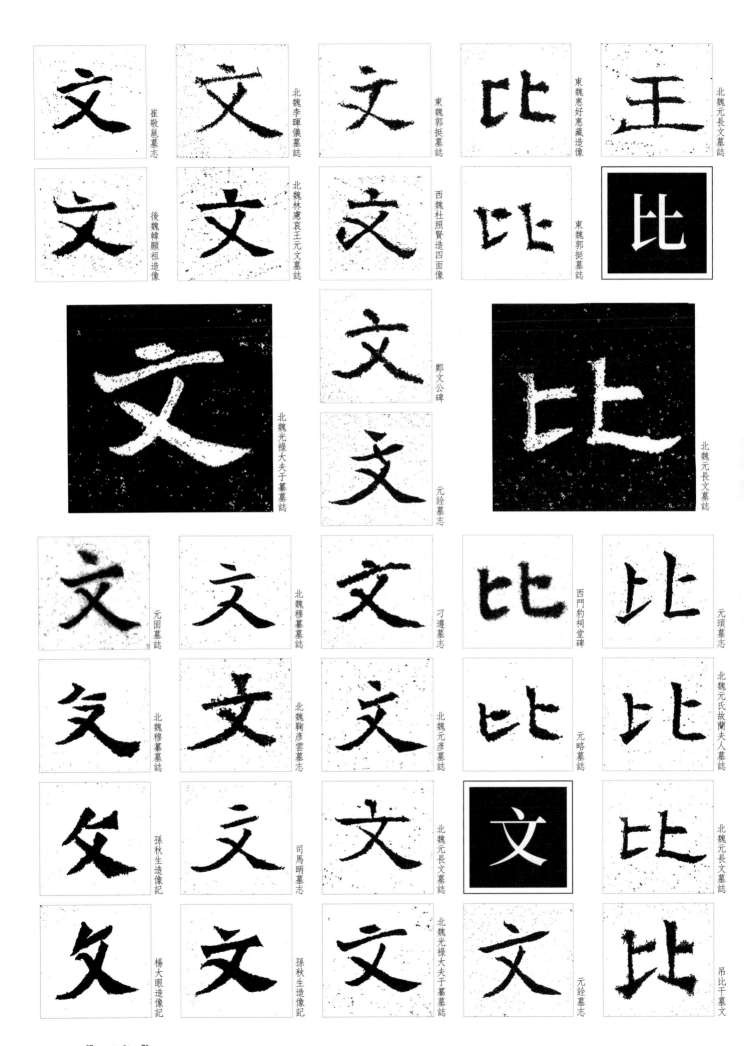

崔敬邕墓誌

北魏李暉儀墓誌

東魏郭挺墓誌

東魏惠好惠藏造像

北魏元長文墓誌

後魏韓顯祖造像

北魏林慮哀王元文墓誌

西魏杜照賢造四面像

東魏郭挺墓誌

北魏光祿大夫于纂墓誌

鄭文公碑

元詮墓誌

北魏元長文墓誌

元固墓誌

北魏穆纂墓誌

刁遵墓誌

西門豹祠堂碑

元頊墓誌

北魏穆纂墓誌

北魏鞠彦雲墓誌

北魏元彦墓誌

元略墓誌

北魏元氏故蘭夫人墓誌

孫秋生造像記

司馬晒墓誌

北魏元長文墓誌

北魏元長文墓誌

楊大眼造像記

孫秋生造像記

北魏光祿大夫于纂墓誌

元詮墓誌

吊比干墓文

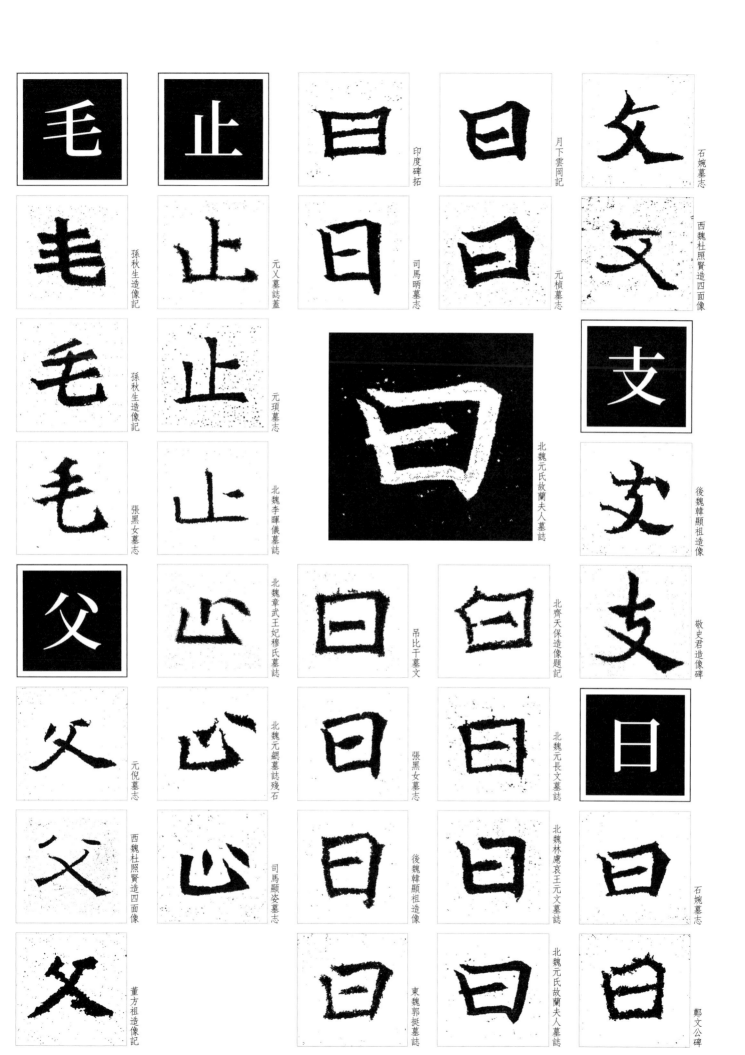

毛 孫秋生造像記

毛 孫秋生造像記

毛 張黑女墓誌

父 元倪墓誌

父 西魏杜照賢造四面像

父 董方祖造像記

止 元乂墓誌蓋

止 元頊墓誌

止 北魏李暉儀墓誌

山 北魏章武王妃穆氏墓誌

山 北魏元緒墓誌殘石

山 司馬顯姿墓誌

日 印度碑拓

日 司馬昞墓誌

日 北魏元氏故蘭夫人墓誌

日 吊比干墓文

日 張黑女墓誌

日 後魏韓顯祖造像

日 東魏郭挺墓誌

日 月下雲岡記

曰 元楨墓誌

曰 北齊天保造像題記

曰 北魏元長文墓誌

日 北魏林慮哀王元文墓誌

曰 北魏元氏故蘭夫人墓誌

文 石婉墓誌

夂 西魏杜照賢造四面像

支 後魏韓顯祖造像

支 敬史君造像碑

曰 北魏元長文墓誌

曰 石婉墓誌

曰 鄭文公碑

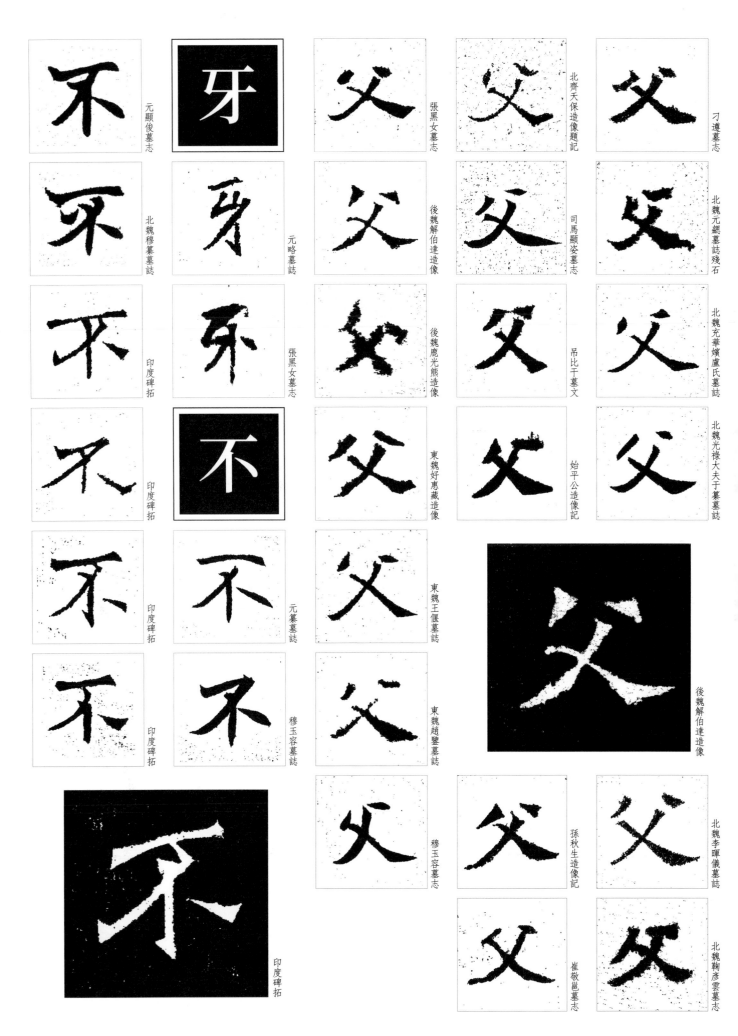

元顯俊墓志

北魏穆纂墓誌

印度碑拓

印度碑拓

印度碑拓

印度碑拓

牙

元略墓誌

張黑女墓志

不

元纂墓誌

穆玉容墓誌

印度碑拓

張黑女墓志

後魏解伯達造像

後魏鹿光熊造像

東魏好惠藏造像

東魏王偃墓誌

東魏趙鑒墓誌

穆玉容墓誌

北齊天保造像題記

司馬顯姿墓志

吊比干墓文

始平公造像記

後魏解伯達造像

孫秋生造像記

崔敬邕墓志

刁遵墓志

北魏元颺墓誌殘石

北魏充華嬪盧氏墓誌

北魏光祿大夫于纂墓誌

北魏李暉儀墓誌

北魏鞠彥雲墓志

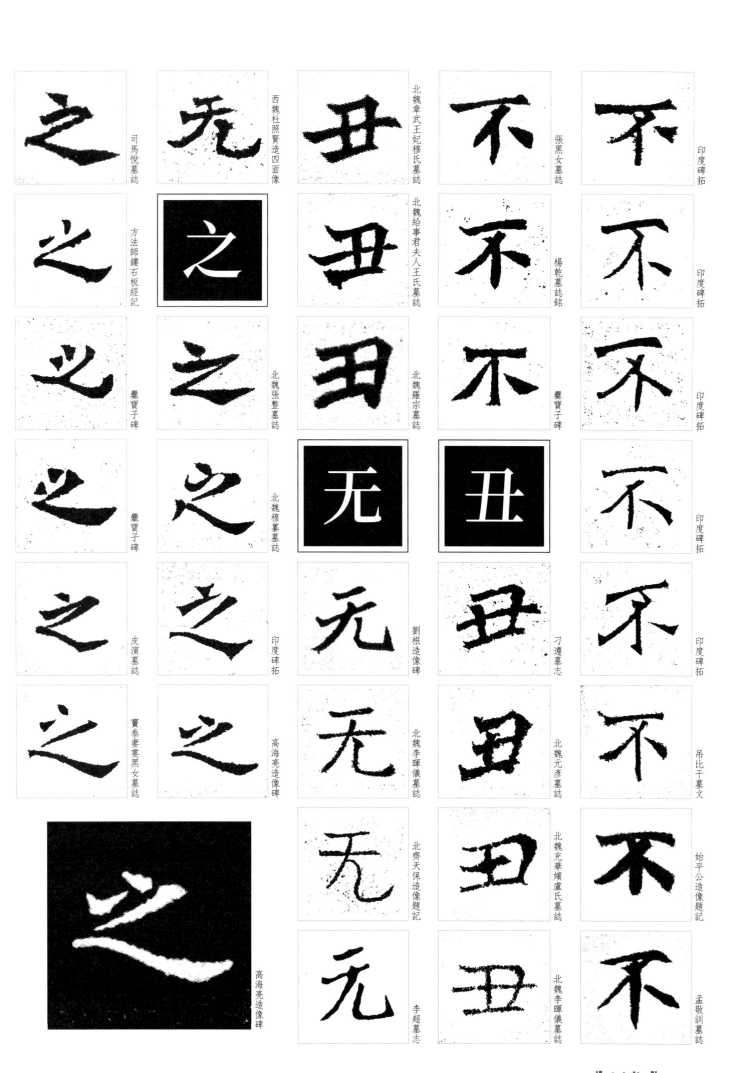

【四畫】 62

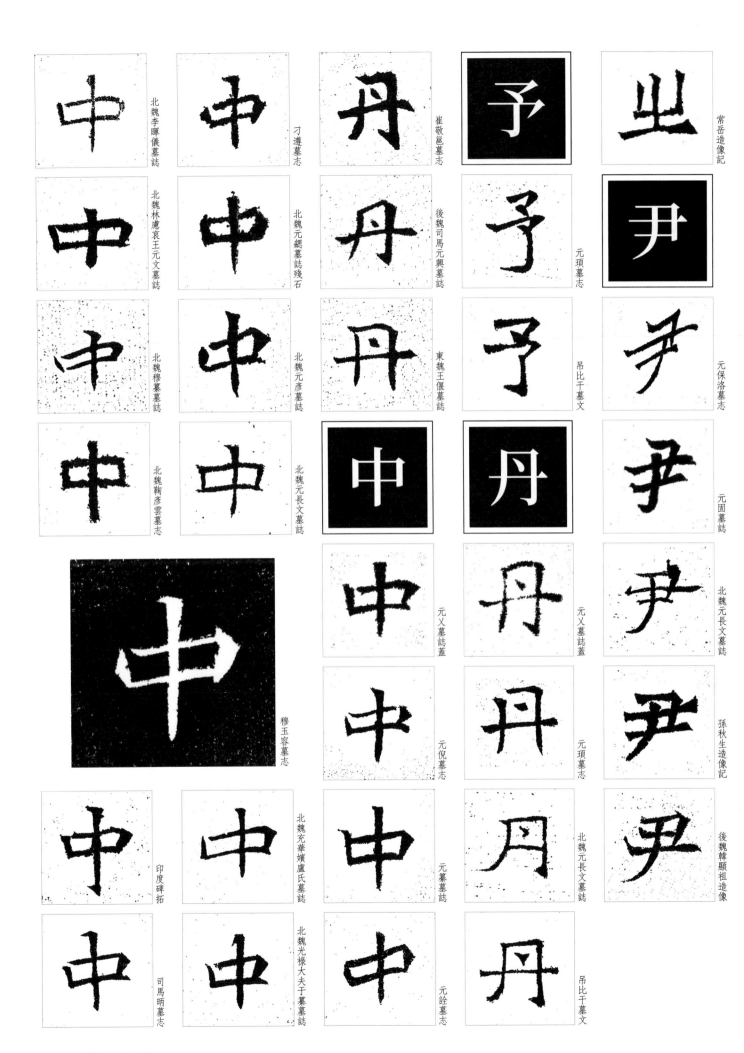

北魏李暉儀墓誌

刁遵墓誌

崔敬邕墓誌

常岳造像記

北魏林慮哀長王元文墓誌

北魏元颺墓誌殘石

後魏司馬元興墓誌

元項墓誌

元保洛墓誌

北魏穆纂墓誌

北魏元彥墓誌

東魏王偃墓誌

吊比干墓文

元固墓誌

北魏鞠彥雲墓誌

北魏元長文墓誌

元乂墓誌蓋

元乂墓誌蓋

北魏元長文墓誌

孫秋生造像記

穆玉容墓誌

元倪墓誌

元項墓誌

後魏韓顯祖造像

印度碑拓

北魏充華嬪盧氏墓誌

元纂墓誌

北魏元長文墓誌

司馬晒墓誌

北魏光祿大夫于纂墓誌

元詮墓誌

吊比干墓文

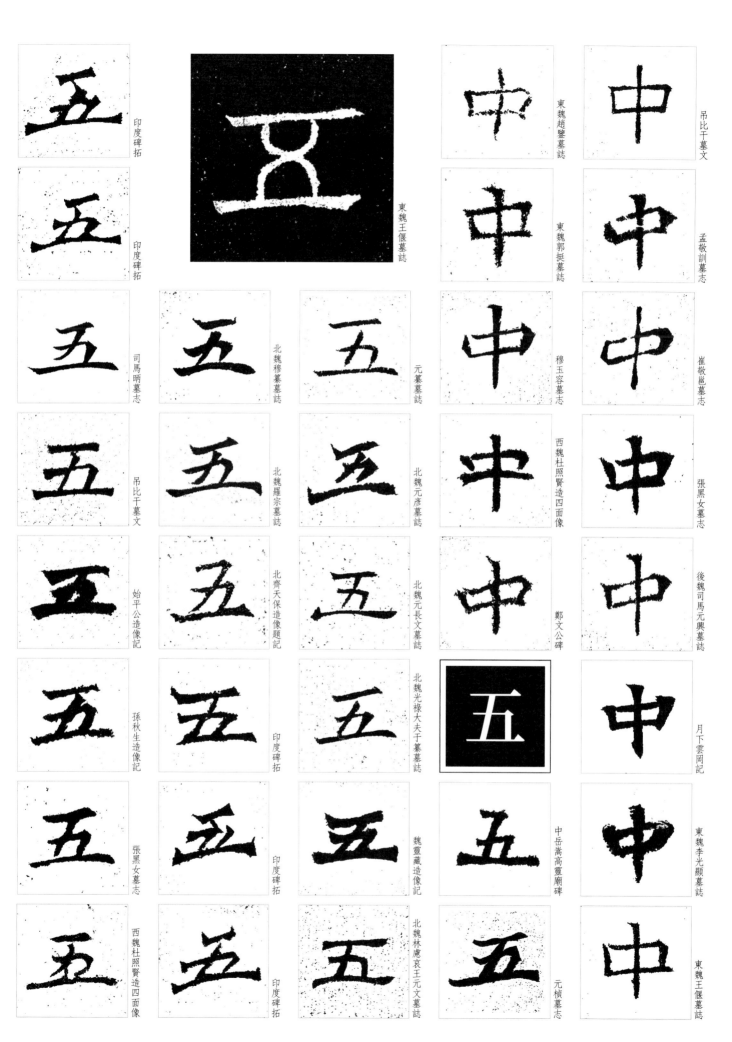

五 印度碑拓

五 印度碑拓

五 司馬晰墓誌

五 吊比干墓文

五 始平公造像記

五 孫秋生造像記

五 張黑女墓誌

五 西魏杜照賢造四面像

五 北魏穆纂墓誌

五 北魏羅宗墓誌

五 北齊天保造像題記

五 印度碑拓

五 印度碑拓

五 印度碑拓

五 元纂墓誌

五 北魏元彥墓誌

五 北魏元長文墓誌

五 北魏光祿大夫于纂墓誌

五 魏靈藏造像記

五 北魏林慮哀王元文墓誌

五 東魏王偃墓誌

中 東魏趙鑒墓誌

中 東魏郭挺墓誌

中 穆玉容墓誌

西魏杜照賢造四面像

中 鄭文公碑

五

中 中岳嵩高靈廟碑

五 元楨墓誌

中 吊比干墓文

中 孟敬訓墓誌

中 崔敬邕墓誌

中 張黑女墓誌

中 後魏司馬元興墓誌

中 月下雲岡記

中 東魏李光顯墓誌

中 東魏王偃墓誌

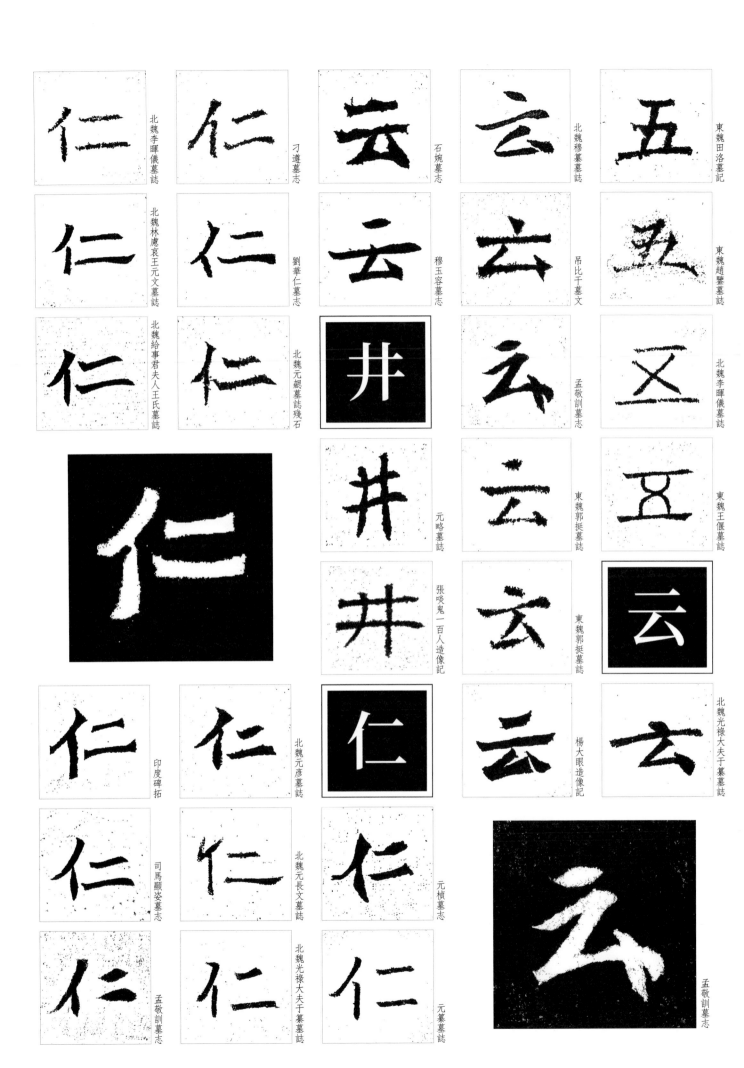

北魏李暉儀墓誌

刁遵墓誌

石婉墓誌

北魏穆纂墓誌

東魏田洛墓記

北魏林慮哀王元文墓誌

劉華仁墓誌

穆玉容墓誌

吊比干墓文

東魏趙鑒墓誌

北魏給事君夫人王氏墓誌

北魏元颺墓誌殘石

元略墓誌

孟敬訓墓誌

北魏李暉儀墓誌

張啖鬼一百人造像記

東魏郭挺墓誌

東魏王偃墓誌

印度碑拓

北魏元彥墓誌

楊大眼造像記

東魏郭挺墓誌

北魏光祿大夫于纂墓誌

司馬顯姿墓誌

北魏元長文墓誌

元楨墓誌

孟敬訓墓誌

北魏光祿大夫于纂墓誌

元纂墓誌

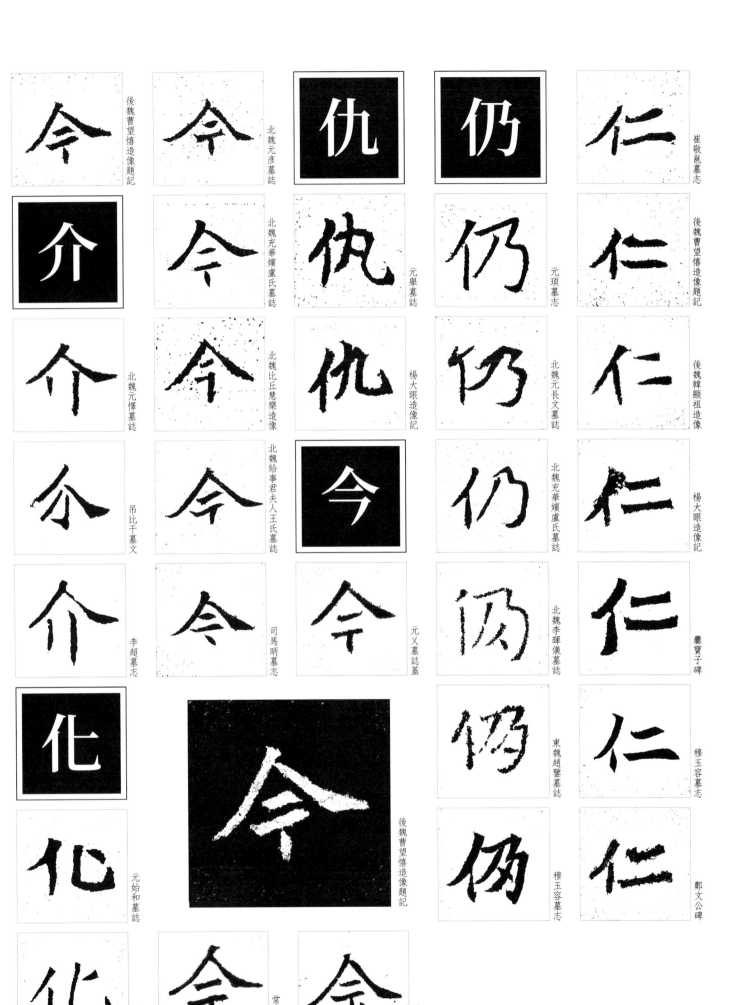

後魏曹望憘造像題記

北魏元彥墓誌

元舉墓誌

元頊墓誌

崔敬邕墓誌

後魏曹望憘造像題記

介 北魏元懌墓誌

北魏充華嬪盧氏墓誌

楊大眼造像記

北魏元長文墓誌

後魏韓顯祖造像

吊比干墓文

北魏比丘慧樂造像

今

北魏充華嬪盧氏墓誌

楊大眼造像記

李超墓誌

北魏給事君夫人王氏墓誌

元乂墓誌蓋

北魏李暉儀墓誌

爨寶子碑

化 元始和墓誌

後魏曹望憘造像題記

東魏趙鑒墓誌

穆玉容墓誌

元纂墓誌

常岳造像記

元倪墓誌

穆玉容墓誌

鄭文公碑

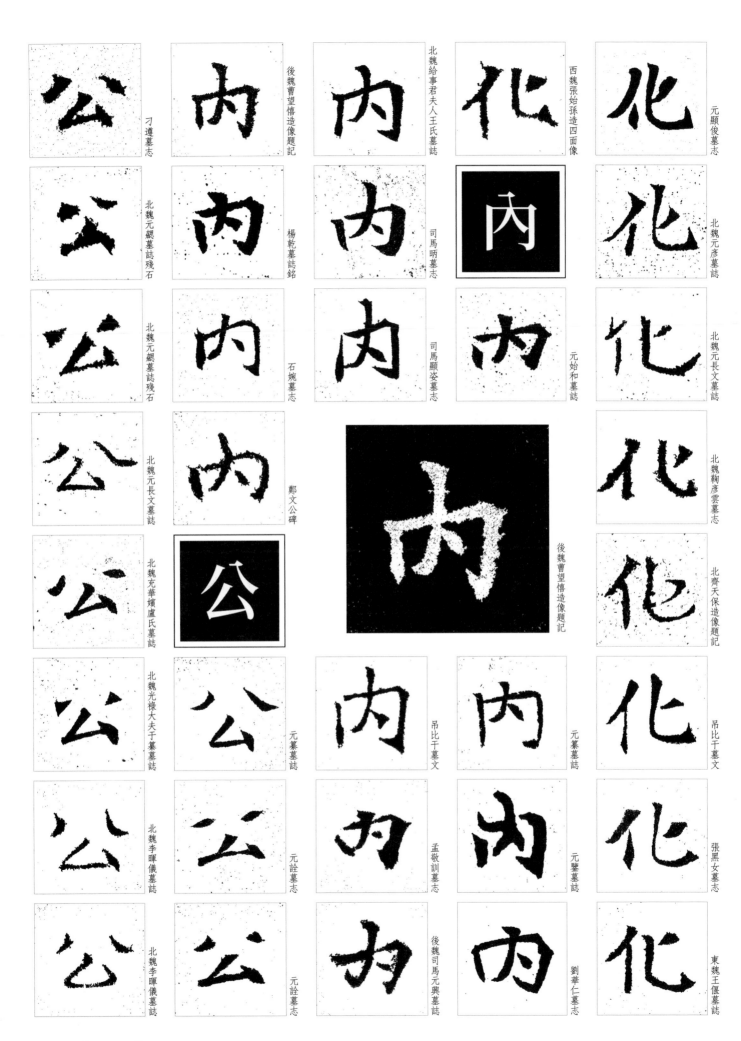

公 刁遵墓志

公 北魏元飈墓誌殘石

公 北魏元飈墓誌殘石

公 北魏元長文墓誌

公 北魏充華嬪盧氏墓誌

公 北魏光祿大夫于纂墓誌

公 北魏李暉儀墓誌

公 北魏李暉儀墓誌

內 後魏曹望憘造像題記

內 楊乾墓誌銘

內 石婉墓誌

內 鄭文公碑

公 元纂墓誌

公 元詮墓誌

公 元詮墓誌

內 北魏給事君夫人王氏墓誌

內 司馬昞墓誌

內 司馬顯姿墓誌

內 北魏曹望憘造像題記

內 吊比干墓文

內 孟敬訓墓誌

內 後魏司馬元興墓誌

化 西魏張始孫造四面像

內 元始和墓誌

內 元纂墓誌

內 元鑒墓誌

內 劉華仁墓誌

化 元顯俊墓誌

化 北魏元彥墓誌

化 北魏元長文墓誌

化 北魏鞠彥雲墓誌

化 北齊天保造像題記

化 吊比干墓文

化 張黑女墓志

化 東魏王偃墓誌

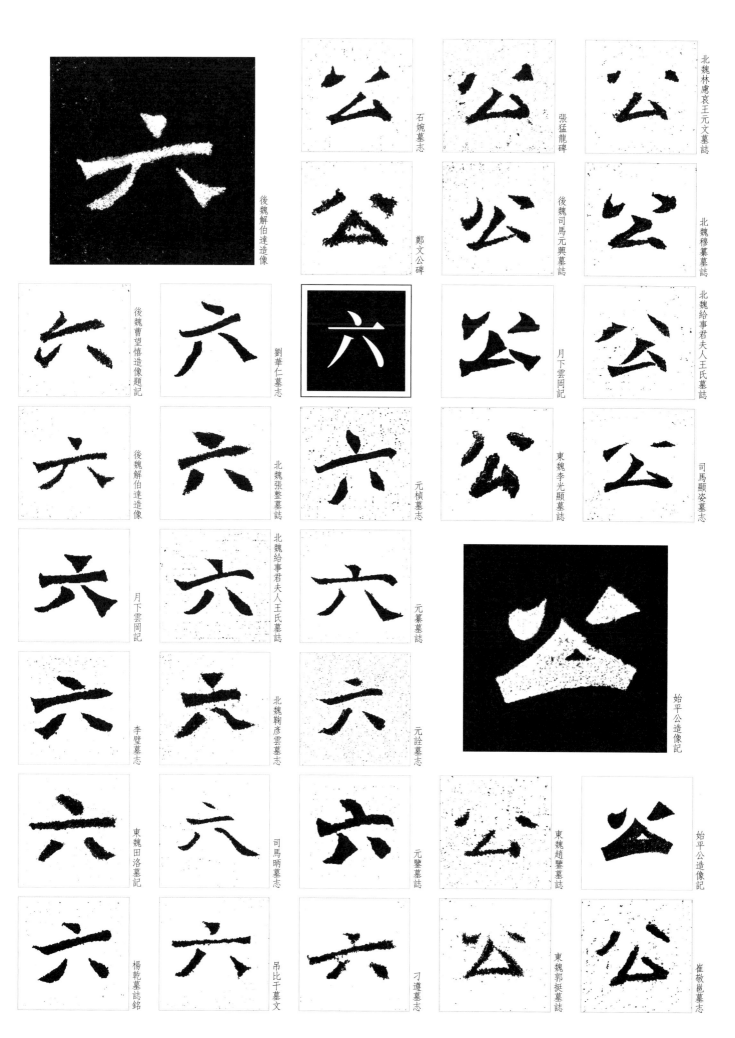

後魏解伯達造像

石婉墓志

鄭文公碑

張猛龍碑

後魏司馬元興墓誌

北魏林慮哀王元文墓誌

北魏穆纂墓誌

北魏給事君夫人王氏墓誌

後魏曹望憘造像題記

劉華仁墓志

月下雲岡記

司馬顯姿墓志

後魏解伯達造像

北魏張整墓誌

元楨墓志

東魏李光顯墓誌

月下雲岡記

北魏給事君夫人王氏墓誌

元纂墓誌

始平公造像記

李璧墓志

北魏鞠彥雲墓志

元詮墓志

東魏田洛墓記

司馬昞墓志

元鑒墓誌

東魏趙鑒墓誌

始平公造像記

楊乾墓誌銘

吊比干墓文

刁遵墓志

東魏郭挺墓誌

崔敬邕墓志

分

元
西魏杜照賢造四面像

元
司馬昞墓誌

元

六
鄭文公碑

分
元纂墓誌

元
魏靈藏造像記

元
吊比干墓文

元
元倪墓誌

兮

分
北魏元彥墓誌

允

元
後魏司馬興墓誌

元
劉洛真兄弟造像記

亐
元固墓誌

分
北魏元長文墓誌

元
刁遵墓誌

元
石婉墓誌

元
北魏元氏故蘭夫人墓誌

亐
元�飛墓誌

分
北魏光祿大夫于纂墓誌

兒
北魏元長文墓誌

元
孫秋生造像記

元
元纂墓誌

亐
刁遵墓誌

分
北魏穆纂墓誌

元
北魏穆纂墓誌

元
張黑女墓誌

元
元詮墓誌

亐
吊比干墓文

分
北魏羅宗墓誌

允
司馬悅墓誌

元
孫秋生造像記

亐
崔敬邕墓誌

分
司馬昞墓誌

兒
李璧墓志

升 吊比干墓文

卆 東魏趙鑒墓誌

刉 石婉墓志

切 印度碑拓

切 印度碑拓

卅 中岳嵩高靈廟碑

午 東魏郭挺墓誌

午 楊乾墓誌銘

午 元倪墓誌

切 後魏曹望憘造像題記

切 劉根造像碑

卋 元倪墓誌

切刀 印度碑拓

卋 元詮墓志

卋 北魏充華嬪盧氏墓誌

午 翟興祖造像碑

午 元詮墓志

刃 東魏好惠藏造像

切 劉碑寺造像碑

切 皮演墓誌

切 北魏比丘尼法文法隆等造像記

卋 北魏穆纂墓誌

升外 元彬墓誌

午 元鑒墓誌

刘 北魏相州刺史元飄墓誌

刘 北齊天保造像題記

切 北魏張整墓誌

切 印度碑拓

北魏元長文墓誌

東魏郭挺墓誌

北魏李暉儀墓誌

元乂墓誌蓋

北魏給事君夫人王氏墓誌

北魏光祿大夫于纂墓誌

魏靈藏造像記

北齊天保造像題記

北魏李暉儀墓誌

西魏杜照賢造四面像

楊大眼造像記

司馬顯姿墓志

孟敬訓墓誌

西魏杜照賢造四面像

北魏汝南王修治古塔銘

元倪墓志

孟敬訓墓志

東魏王偃墓誌

楊大眼造像記

北齊天保造像題記

元詮墓志

張黑女墓志

東魏郭挺墓誌

友

吊比干墓文

北魏元華光墓誌殘石

鄭文公碑

皮演墓誌

劉根造像碑

孫秋生造像記

北魏元長文墓誌

及

中岳嵩高靈廟碑

北魏元彥墓誌

張黑女墓志

北魏光祿大夫于纂墓誌

王 元楨墓誌

王 北齊天保造像題記

壬 後魏司馬元興墓誌

壬 後魏韓顯祖造像

壬 東魏郭挺墓誌

壬 北魏李暉儀墓誌

勿 爨寶子碑

王 元纂墓誌

王 元詮墓誌

王 北魏充華嬪盧氏墓誌

王 石婉墓誌

王 北魏充華嬪盧氏墓誌

凶 孟敬訓墓誌

勾 元舉墓誌

勾 北魏元華光墓誌殘石

勾 李璧墓誌

勿 元顯俊墓誌

勿 李超墓誌

区 元詮墓誌

匹 元頊墓誌

匹 司馬悅墓誌

厄 北魏元華光墓誌

厄 印度碑拓

凶 李璧墓誌

凶 劉華仁墓誌

凶 北魏元懌墓誌

反 北魏穆纂墓誌

反 司馬悅墓誌

亢 司馬悅墓誌

亢 吊比干墓文

匹 元乂墓誌蓋

匹 元舉墓誌

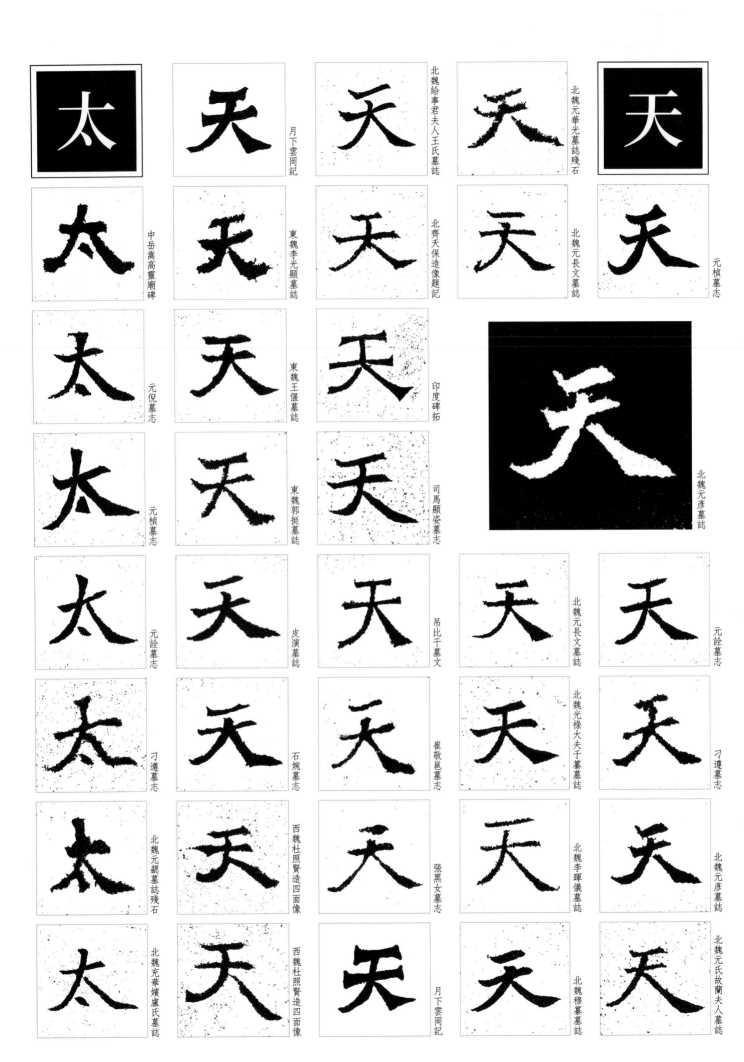

太　天　天　天　天

中岳嵩高靈廟碑　月下雲岡記　北魏給事君夫人王氏墓誌　北魏元華光墓誌殘石　元楨墓志

太　天　天　天　天

元倪墓志　東魏李光顯墓誌　北齊天保造像題記　北魏元長文墓誌

太　天　天　天

元楨墓志　東魏王偃墓誌　印度碑拓　北魏元彥墓誌

太　天　天　天　天

元詮墓志　東魏郭挺墓誌　司馬顯姿墓誌　北魏元長文墓誌　元詮墓志

太　天　天　天　天

刁遵墓志　皮演墓誌　吊比干墓文　北魏光祿大夫于纂墓誌　刁遵墓志

太　天　天　天　天

北魏元緦墓誌殘石　石婉墓誌　崔敬邕墓誌　北魏李暉儀墓誌　北魏元彥墓誌

太　天　天　天　天

北魏充華嬪盧氏墓誌　西魏杜照賢造四面像　張黑女墓志　北魏穆纂墓誌　北魏元氏故蘭夫人墓誌

太　天　天　天

西魏杜照賢造四面像　月下雲岡記　北魏穆纂墓誌

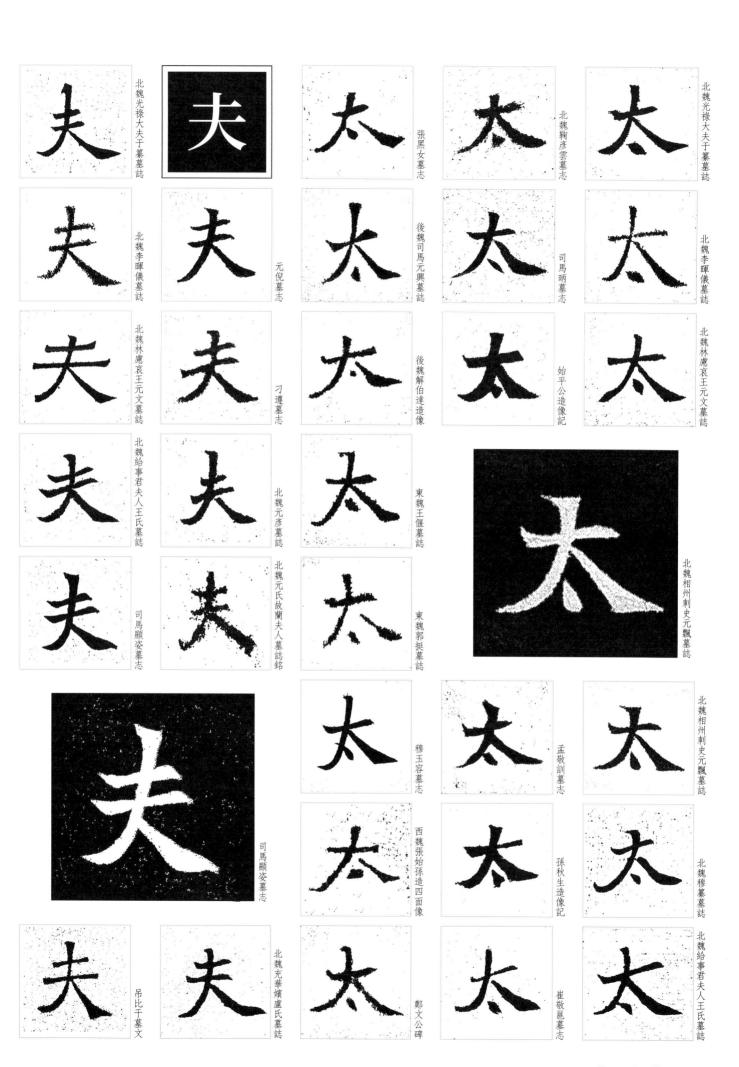

北魏光祿大夫于纂墓誌

北魏李暉儀墓誌

北魏林慮哀王元文墓誌

北魏給事君夫人王氏墓誌

司馬顯姿墓志

元倪墓志

刁遵墓志

北魏元彥墓誌

北魏元氏故蘭夫人墓誌銘

司馬顯姿墓志

張黑女墓志

後魏司馬元興墓誌

後魏解伯達造像

東魏王偃墓誌

東魏郭挺墓誌

穆玉容墓志

西魏張始孫造四面像

吊比干墓文

北魏充華嬪盧氏墓誌

鄭文公碑

北魏鞠彥雲墓誌

司馬昞墓志

始平公造像記

北魏相州刺史元飄墓誌

孟敬訓墓志

孫秋生造像記

崔敬邕墓志

北魏光祿大夫于纂墓誌

北魏李暉儀墓誌

北魏林慮哀王元文墓誌

北魏相州刺史元飄墓誌

北魏穆纂墓誌

北魏給事君夫人王氏墓誌

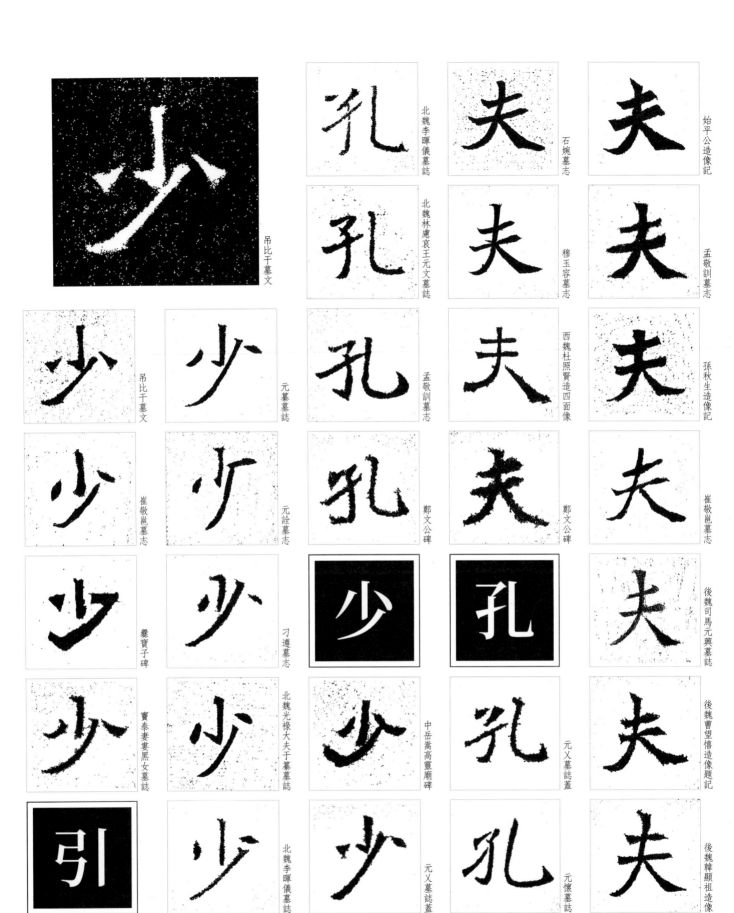

少 吊比干墓文

少 吊比干墓文
少 元纂墓誌
孔 北魏李暉儀墓誌
夫 石婉墓志
夫 始平公造像記

少 崔敬邕墓志
少 元詮墓誌
孔 北魏林慮哀王元文墓誌
夫 穆玉容墓志
夫 孟敬訓墓志

少 爨寶子碑
少 刁遵墓誌
孔 孟敬訓墓志
夫 西魏杜照賢造四面像
夫 孫秋生造像記

少 竇泰妻妻黑女墓誌
少 北魏光祿大夫于纂墓誌
少 中岳嵩高靈廟碑
孔 元乂墓誌蓋
夫 鄭文公碑
夫 崔敬邕墓志

引 元顯俊墓誌
少 北魏李暉儀墓誌
少 元乂墓誌蓋
孔 元懷墓誌
夫 後魏司馬元興墓誌

引 元顯俊墓誌
少 司馬昞墓誌
少 元固墓誌
孔 北魏元緒墓誌殘石
夫 後魏韓顯祖造像
夫 後魏曹望憘造像題記

夫 楊大眼造像記

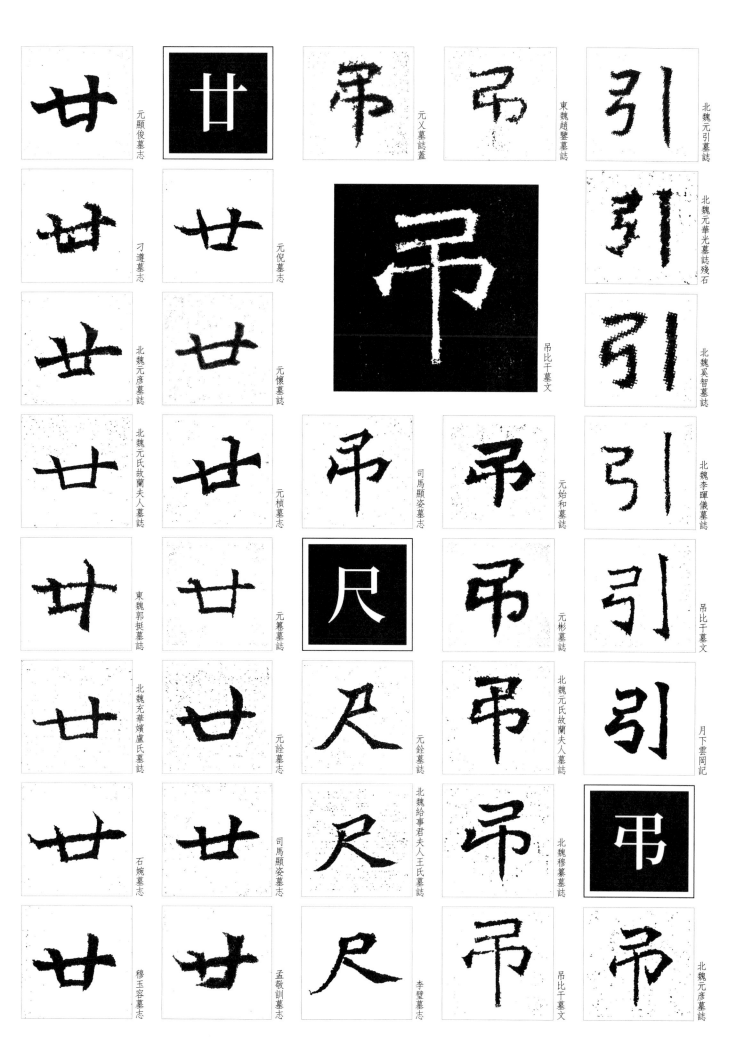

元顯俊墓誌

廿

元義墓誌蓋

東魏趙鑒墓誌

北魏元引墓誌

刁遵墓誌

元倪墓誌

北魏元華光墓誌殘石

北魏元彥墓誌

元懷墓誌

吊比干墓文

北魏奚智墓誌

北魏元氏故蘭夫人墓誌

元楨墓誌

司馬顯姿墓誌

元始和墓誌

北魏李暉儀墓誌

東魏郭挺墓誌

元篡墓誌

尺

元彬墓誌

吊比干墓文

北魏充華嬪盧氏墓誌

元詮墓誌

北魏元氏故蘭夫人墓誌

月下雲岡記

石婉墓誌

司馬顯姿墓誌

北魏給事君夫人王氏墓誌

北魏穆纂墓誌

弔

穆玉容墓誌

孟敬訓墓誌

李璧墓誌

吊比干墓文

北魏元彥墓誌

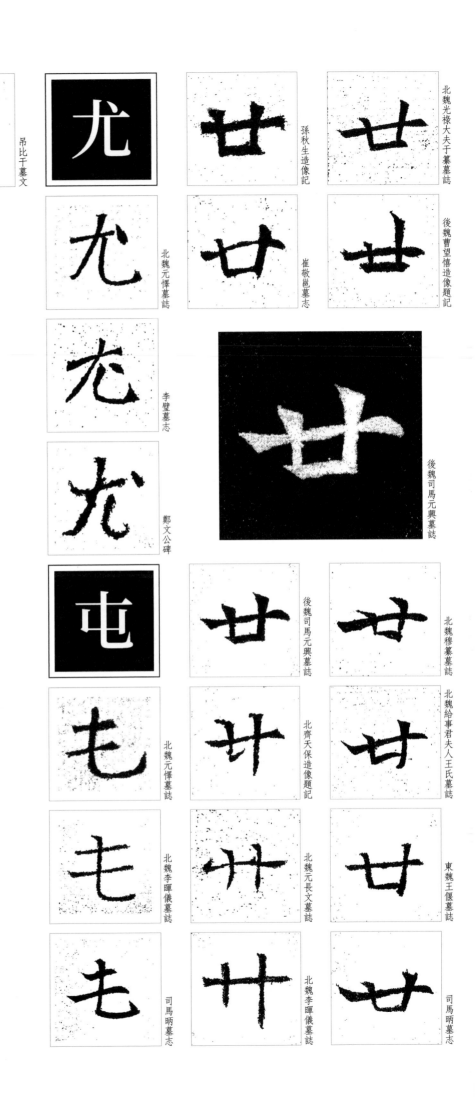

吊比干墓文

尤
北魏元懌墓誌
李璧墓志
鄭文公碑

屯
北魏元懌墓誌
北魏李暉儀墓誌
司馬昞墓志

北魏光祿大夫于纂墓誌
後魏曹望憘造像題記
孫秋生造像記
崔敬邕墓志

後魏司馬元興墓誌

北魏穆纂墓誌
北魏給事君夫人王氏墓誌
東魏王偃墓誌
司馬昞墓志

後魏司馬元興墓誌
北齊天保造像題記
北魏元長文墓誌
北魏李暉儀墓誌

【五畫】

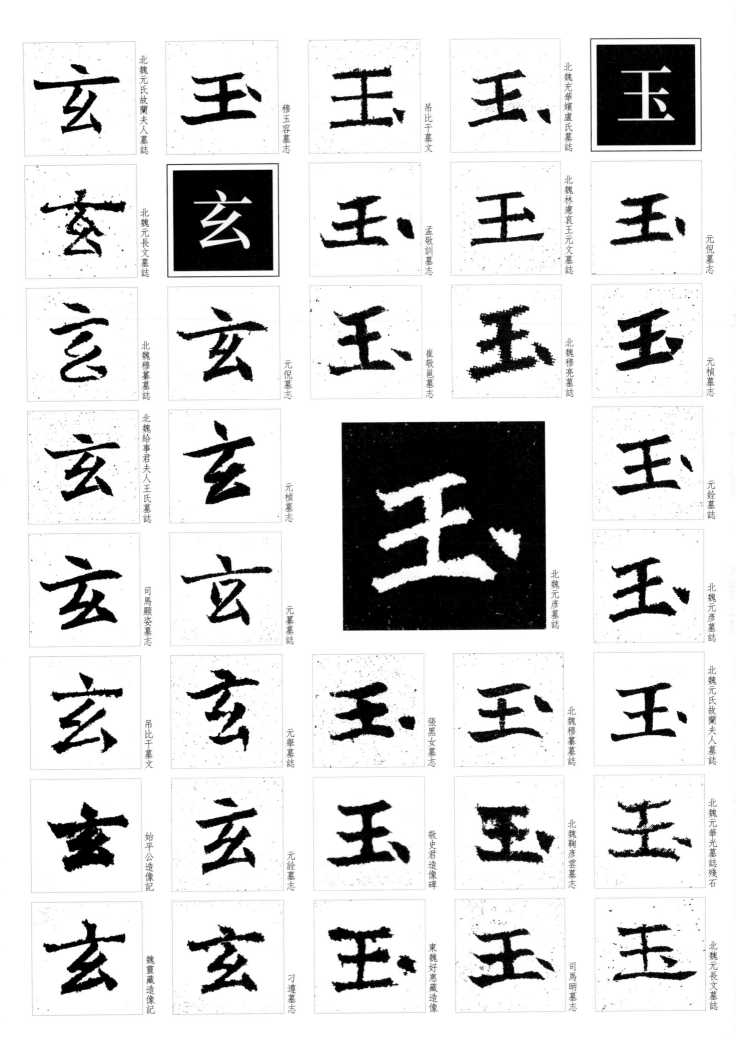

北魏元氏故蘭夫人墓誌

穆玉容墓誌

吊比干墓文

北魏充華嬪盧氏墓誌

北魏元氏故蘭夫人墓誌

北魏元長文墓誌

北魏林廬哀王元文墓誌

元倪墓誌

孟敬訓墓志

北魏穆纂墓誌

元倪墓誌

崔敬邕墓志

北魏穆亮墓誌

元楨墓誌

北魏給事君夫人王氏墓誌

元楨墓誌

元銓墓誌

北魏元彥墓誌

北魏元彥墓誌

司馬顯姿墓志

元纂墓誌

張黑女墓志

北魏穆纂墓誌

北魏元氏故蘭夫人墓誌

吊比干墓文

元舉墓誌

敬史君造像碑

北魏鞠彥雲墓誌

北魏元華光墓誌殘石

始平公造像記

元詮墓誌

東魏好惠藏造像

司馬昞墓誌

北魏元長文墓誌

魏靈藏造像記

刁遵墓誌

田

甘
爨寶子碑

目
楊大眼造像記

玄
鄭文公碑

玄
張猛龍碑

田
元乂墓誌蓋

臼
石信墓誌

目
翟興祖造像碑

玄
魏靈藏造像記

田
北魏邑主魏桃樹等造像

示
印度碑拓

目
西門豹祠堂碑

玄
姜纂造像記

玄
張黑女墓志

田
孫秋生造像記

示
印度碑拓

穴

目
劉碑寺造像碑

玄
後魏曹望憘造像題記

田
正光元年造像碑

示
常岳造像記

穴
東魏李光顯墓誌

目
吊比干墓文

玄
月下雲岡記

田
田延和造像碑

示
東魏郭挺墓誌

穴
東魏郭挺墓誌

目

玄
石婉墓志

白
張猛龍碑

示
楊大眼造像記

甘
溫泉頌

目
月下雲岡記

玄
穆玉容墓志

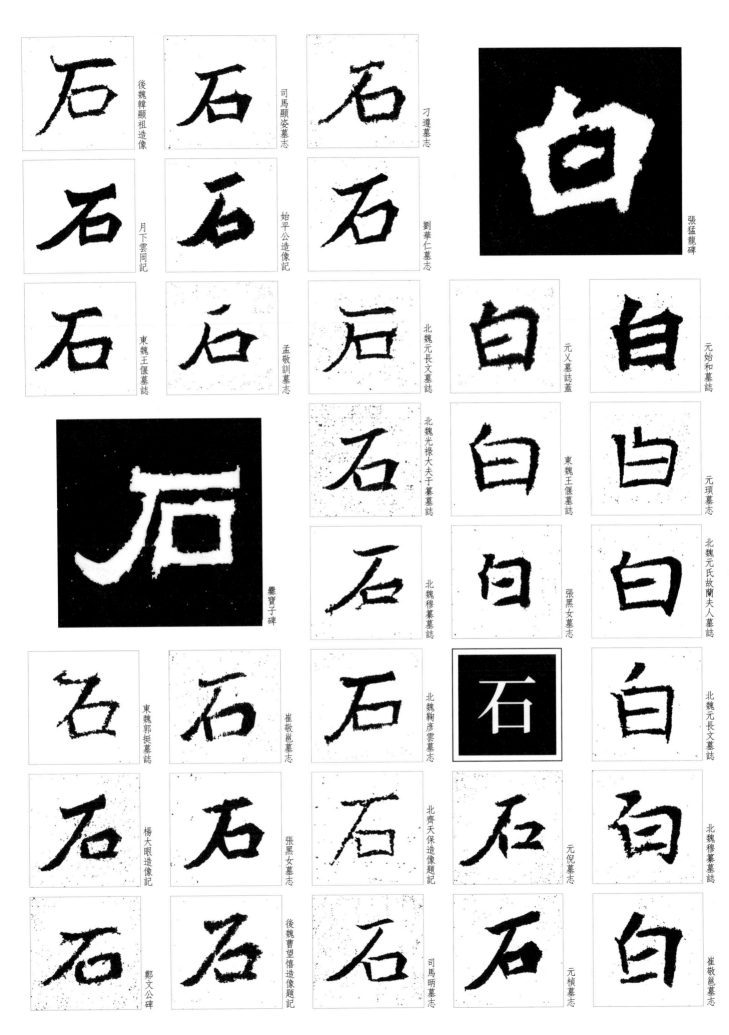

後魏韓顯祖造像

司馬顯姿墓志

刁遵墓志

張猛龍碑

月下雲岡記

始平公造像記

劉華仁墓志

元乂墓誌蓋

元始和墓誌

東魏王偃墓誌

孟敬訓墓志

北魏元長文墓誌

東魏王偃墓誌

元頊墓誌

爨寶子碑

北魏光祿大夫于纂墓誌

張黑女墓志

北魏元氏故蘭夫人墓誌

東魏郭挺墓誌

崔敬邕墓志

北魏穆纂墓誌

石

北魏元長文墓誌

楊大眼造像記

張黑女墓志

北魏鞠彥雲墓志

元倪墓志

北魏穆纂墓誌

鄭文公碑

後魏曹望憘造像題記

北齊天保造像題記

司馬昞墓志

元楨墓志

崔敬邕墓志

元楨墓誌

北魏元長文墓誌

北魏光祿大夫于纂墓誌

北魏李暉儀墓誌

司馬昞墓誌

孟敬訓墓誌

東魏郭挺墓誌

楊大眼造像記

魏靈藏造像記

魏靈藏造像記

中岳嵩高靈廟碑

司馬昞墓誌

北齊天保造像題記

印度碑拓

印度碑拓

印度碑拓

孟敬訓墓誌

孫秋生造像記

仙和寺尼道僧造像記

元倪墓誌

北魏林慮哀王元文墓誌

北魏穆纂墓誌

北魏給事君夫人王氏墓誌

北魏黨法端土資造像記

東魏好惠藏造像

東魏王偃墓誌

魏靈藏造像記

石婉墓誌

西魏張始孫造四面像

西魏杜照賢造四面像

爨寶子碑

元纂墓誌

崔敬邕墓志

北魏鞠彥雲墓志

元乂墓誌蓋

元倪墓志

李超墓志

後魏解伯達造像

北齊天保造像題記

高湛墓志

刁遵墓志

東魏郭挺墓誌

東魏好惠藏造像

司馬顯姿墓志

高湛墓志

北魏穆亮墓誌

皮演墓誌

穆玉容墓志

吉長命造像碑

元倪墓志

北魏穆纂墓誌

石婉墓志

穆玉容墓志

劉華仁墓志

後魏曹望憘造像題記

北魏元氏故蘭夫人墓誌

後魏韓顯祖造像

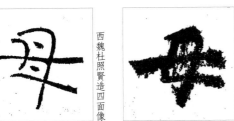

西魏杜照賢造四面像

始平公造像記

北魏李暉儀墓誌

東漢田洛墓記

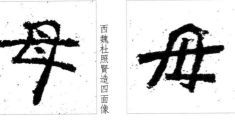

西魏杜照賢造四面像

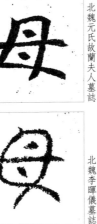

孫秋生造像記

北魏沙門惠詮弟李興造像記

中岳嵩高靈廟碑

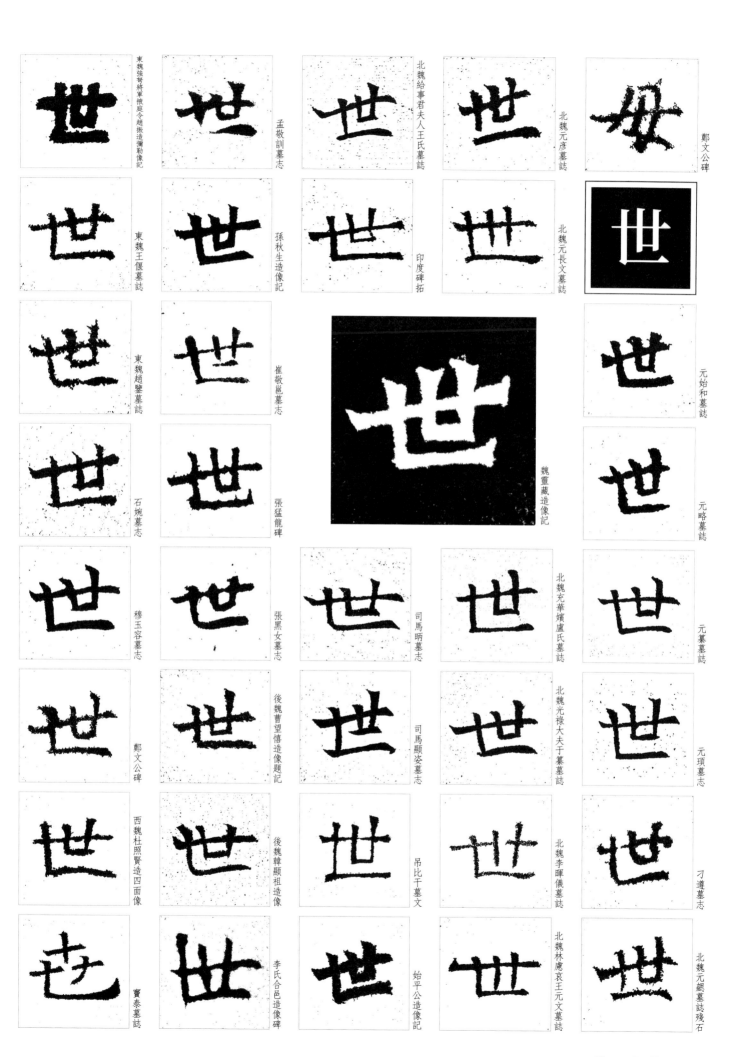

東魏強弩將軍披庭令趙振造彌勒像記

孟敬訓墓誌

北魏給事君夫人王氏墓誌

北魏元彥墓誌

鄭文公碑

東魏王偃墓誌

孫秋生造像記

印度碑拓

北魏元長文墓誌

東魏趙鑒墓誌

崔敬邕墓誌

元始和墓誌

石婉墓志

張猛龍碑

魏靈藏造像記

元略墓誌

穆玉容墓誌

張黑女墓誌

司馬昞墓誌

北魏充華嬪盧氏墓誌

元纂墓誌

鄭文公碑

後魏曹望憘造像題記

司馬顯姿墓誌

北魏光祿大夫于纂墓誌

元頊墓誌

西魏杜照賢造四面像

後魏韓顯祖造像

吊比干墓文

北魏李暉儀墓誌

刁遵墓誌

竇泰墓誌

李氏合邑造像碑

始平公造像記

北魏林慮哀王元文墓誌

北魏元緦墓誌殘石

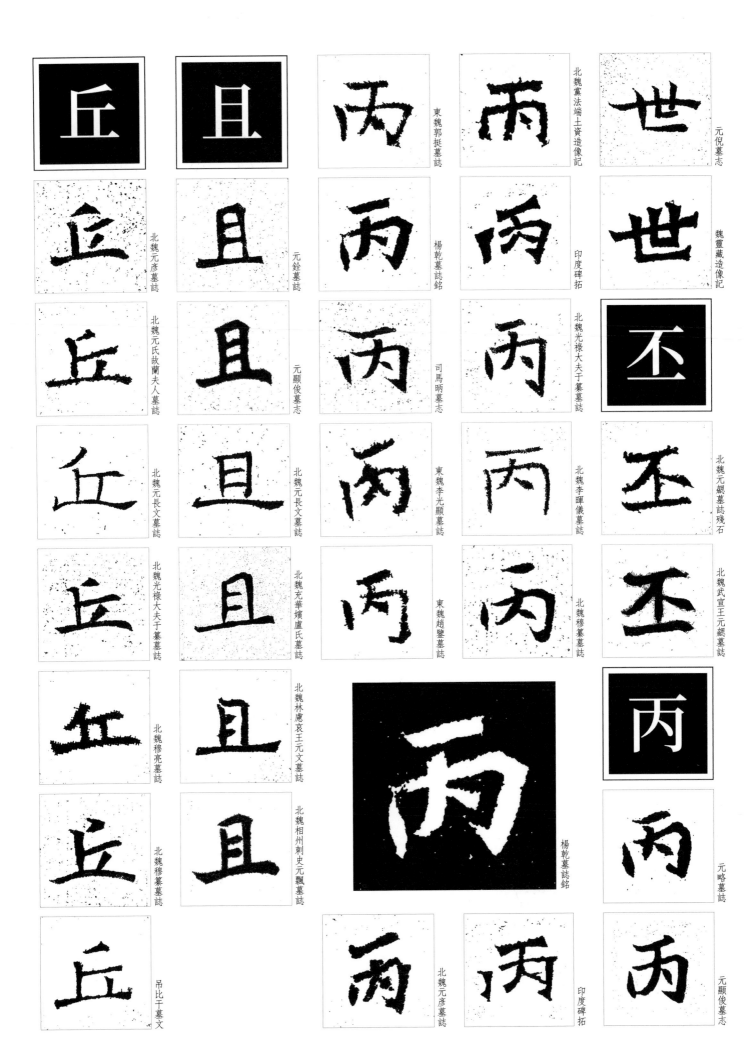

丘　北魏元彥墓誌

北魏元氏故蘭夫人墓誌

北魏元長文墓誌

北魏光祿大夫于纂墓誌

北魏穆亮墓誌

北魏穆纂墓誌

吊比干墓文

且　元銓墓誌

元顯俊墓誌

北魏元長文墓誌

北魏充華嬪盧氏墓誌

北魏林慮哀王元文墓誌

北魏相州刺史元飄墓誌

東魏郭挺墓誌

楊乾墓誌銘

司馬昞墓誌

東魏李光顯墓誌

東魏趙鑒墓誌

楊乾墓誌銘

北魏元彥墓誌

北魏黨法端土資造像記

印度碑拓

北魏光祿大夫于纂墓誌

北魏李暉儀墓誌

北魏穆纂墓誌

印度碑拓

元倪墓誌

魏靈藏造像記

丕　北魏元緦墓誌殘石

北魏武宣王元緦墓誌

丙　元略墓誌

元顯俊墓誌

世

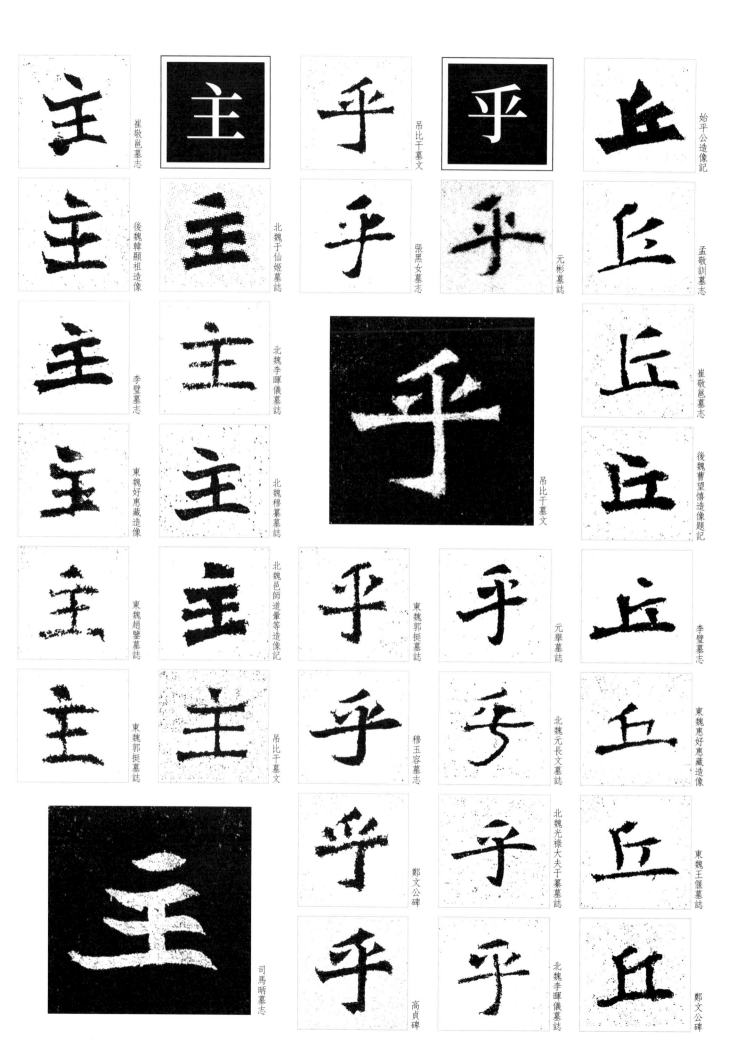

主 崔敬邕墓誌
主 後魏輚顯祖造像
主 李璧墓誌
主 東魏好惠藏造像
主 東魏趙鑒墓誌
主 東魏郭挺墓誌
主 司馬旿墓誌

主 北魏于仙姬墓誌
主 北魏李暉儀墓誌
主 北魏穆纂墓誌
主 北魏邑師道暈等造像記
主 吊比干墓文

乎 吊比干墓文
乎 張黑女墓志
乎 吊比干墓文
乎 東魏郭挺墓誌
乎 穆玉容墓志
乎 高貞碑

平 元彬墓誌
乎 元舉墓誌
乎 北魏元長文墓誌
乎 北魏光祿大夫于纂墓誌
乎 北魏李暉儀墓誌

丘 始平公造像記
丘 孟敬訓墓誌
丘 崔敬邕墓誌
丘 後魏曹望憘造像題記
丘 李璧墓誌
丘 東魏惠好惠藏造像
丘 東魏王偃墓誌
丘 鄭文公碑

東魏王偃墓誌

東魏趙鑒墓誌

西魏杜照賢造四面像

始平公造像記

魏靈藏造像記

北魏李暉儀墓誌

北魏黨法端上資造像記

司馬顯姿墓誌

孟敬訓墓誌

崔敬邕墓誌

元义墓誌蓋

元倪墓誌

印度碑拓

付

元詮墓誌

刁遵墓誌

始平公造像記

後魏司馬元興墓誌

北魏元氏故蘭夫人墓誌銘

元瑱墓誌

劉華仁墓誌

仙

北魏于仙姬墓誌

北魏元長文墓誌

後魏韓顯祖造像

仙和寺尼道僧造像記

楊大眼造像記

司馬昞墓誌

西魏張始孫造四面像

西魏杜照賢造四面像

西魏杜照賢造四面像

鄭文公碑

元固墓誌

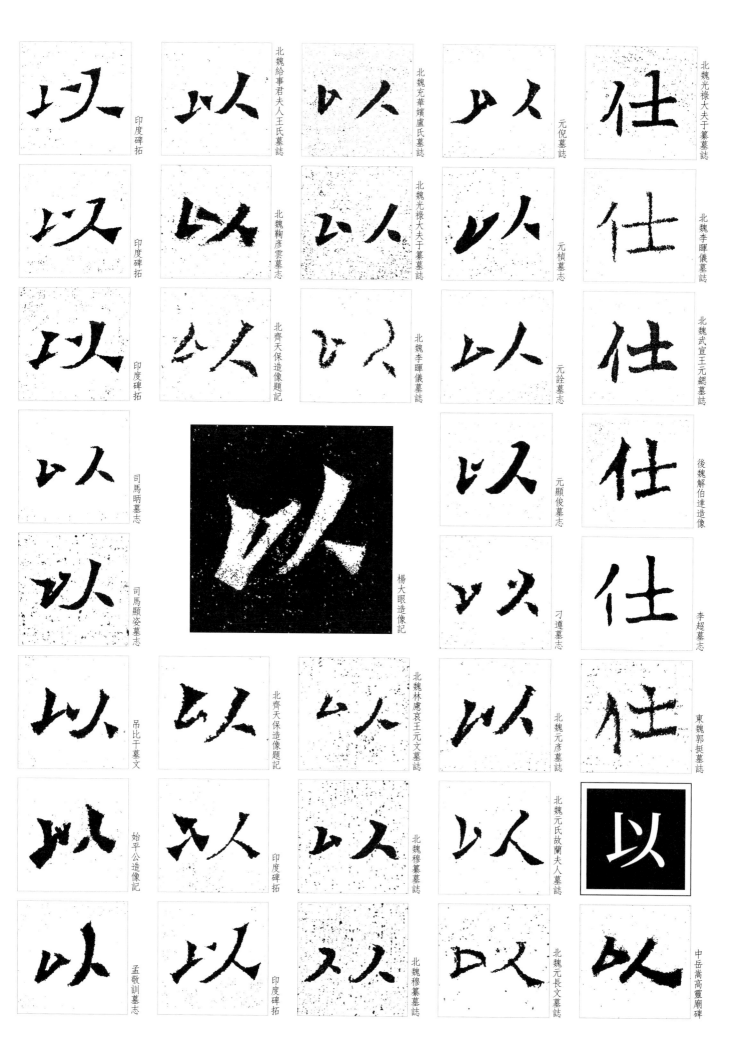

北魏光祿大夫于纂墓誌
北魏李暉儀墓誌
北魏武宣王元絪墓誌
後魏解伯達造像
李超墓誌
東魏郭挺墓誌
中嶽嵩高靈廟碑

北魏給事君夫人王氏墓誌
北魏充華嬪盧氏墓誌
元倪墓誌
元楨墓誌
北魏光祿大夫于纂墓誌
元詮墓誌
北齊天保造像題記
北魏李暉儀墓誌
元顯俊墓誌
刁遵墓誌

印度碑拓
印度碑拓
印度碑拓
司馬昞墓志
司馬顯姿墓志

楊大眼造像記

吊比干墓文
北齊天保造像題記
北魏林慮哀王元文墓誌
北魏元彥墓誌
始平公造像記
印度碑拓
北魏穆纂墓誌
北魏元氏故蘭夫人墓誌
孟敬訓墓志
印度碑拓
北魏穆纂墓誌
北魏元長文墓誌

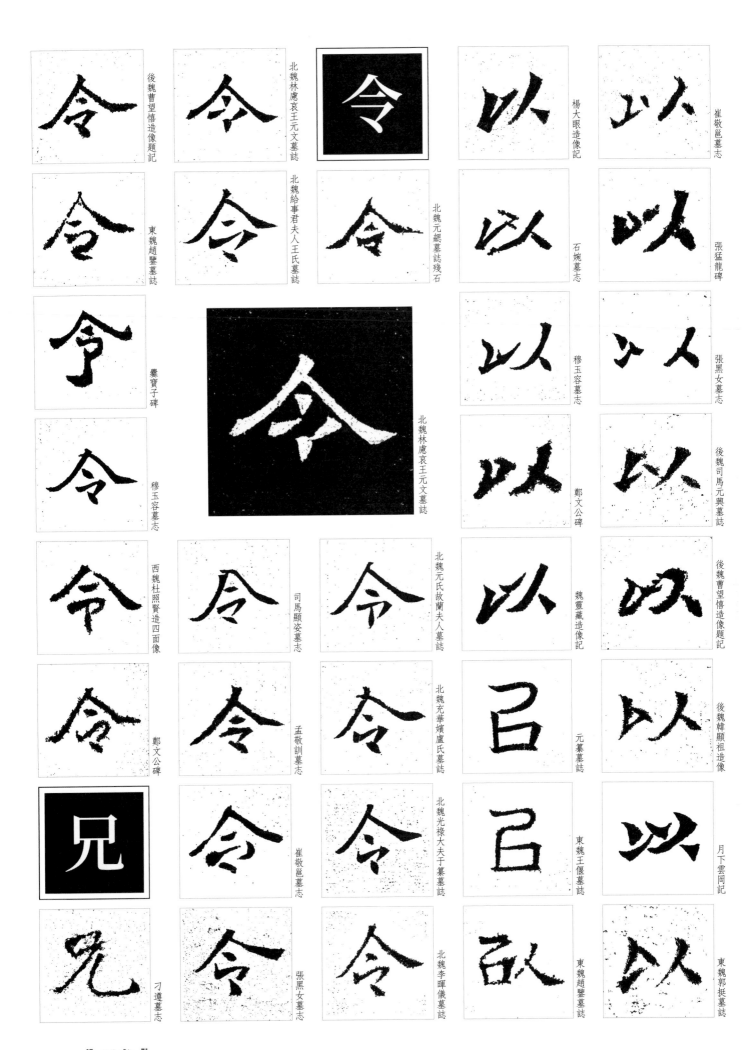

後魏曹望憘造像題記

北魏林慮哀王元文墓誌

令

楊大眼造像記

崔敬邕墓誌

東魏趙鑒墓誌

北魏給事君夫人王氏墓誌

北魏元緦墓誌殘石

石婉墓誌

張猛龍碑

爨寶子碑

北魏林慮哀王元文墓誌

穆玉容墓誌

張黑女墓誌

穆玉容墓誌

鄭文公碑

後魏司馬元興墓誌

西魏杜照賢造四面像

司馬顯姿墓誌

北魏元氏故蘭夫人墓誌

魏靈藏造像記

後魏曹望憘造像題記

鄭文公碑

孟敬訓墓誌

北魏充華嬪盧氏墓誌

元纂墓誌

後魏韓顯祖造像

兄

崔敬邕墓誌

北魏光祿大夫于纂墓誌

東魏王偃墓誌

月下雲岡記

刁遵墓誌

張黑女墓誌

北魏李暉儀墓誌

東魏趙鑒墓誌

東魏郭挺墓誌

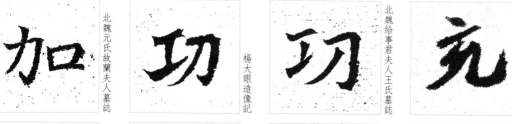

北魏元氏故蘭夫人墓誌

楊大眼造像記

北魏給事君夫人王氏墓誌

北魏張整墓誌

劉紹安造像記

北魏元長文墓誌

西魏杜照賢造四面像

司馬顯姿墓誌

東魏李光顯墓誌

北魏李暉儀墓誌

北魏光祿大夫于纂墓誌

西魏杜照賢造四面像

吊比干墓文

北魏章武王妃穆氏墓誌

北魏李暉儀墓誌

魏靈藏造像記

孫秋生造像記

元詮墓誌

西魏杜照賢造四面像

北魏林慮哀王元文墓誌

高貞碑

魏靈藏造像記

北魏穆纂墓誌

元詮墓誌

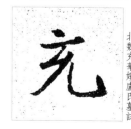

崔敬邕墓誌

刁遵墓誌

元舉墓誌

北魏穆纂墓誌

東魏趙鑒墓誌

北魏光祿大夫于纂墓誌

北魏充華嬪盧氏墓誌

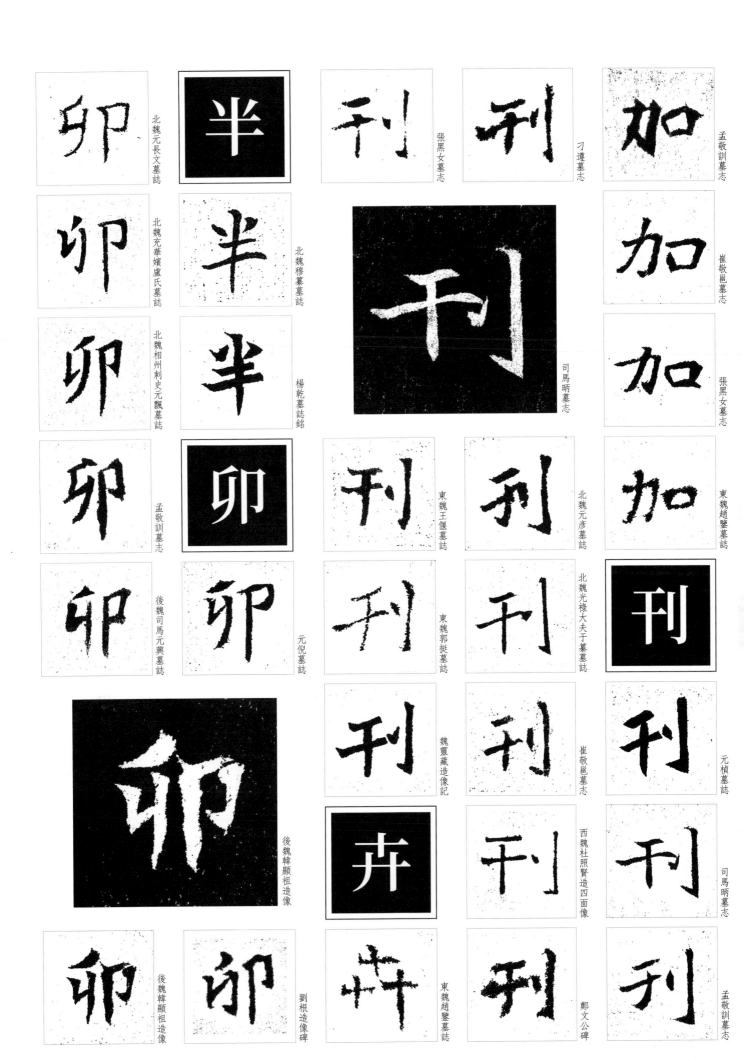

北魏元長文墓誌

北魏充華嬪盧氏墓誌

北魏相州刺史元飄墓誌

孟敬訓墓誌

後魏司馬元興墓誌

後魏韓顯祖造像

北魏穆纂墓誌

楊乾墓誌銘

元倪墓誌

後魏韓顯祖造像

劉根造像碑

張黑女墓志

司馬昞墓志

東魏王偃墓誌

東魏郭挺墓誌

魏靈藏造像記

刁遵墓誌

北魏元彥墓誌

北魏光祿大夫于纂墓誌

崔敬邕墓志

西魏杜照賢造四面像

鄭文公碑

孟敬訓墓志

崔敬邕墓志

張黑女墓志

東魏趙鑒墓誌

元楨墓誌

司馬昞墓志

孟敬訓墓志

東魏趙鑒墓誌

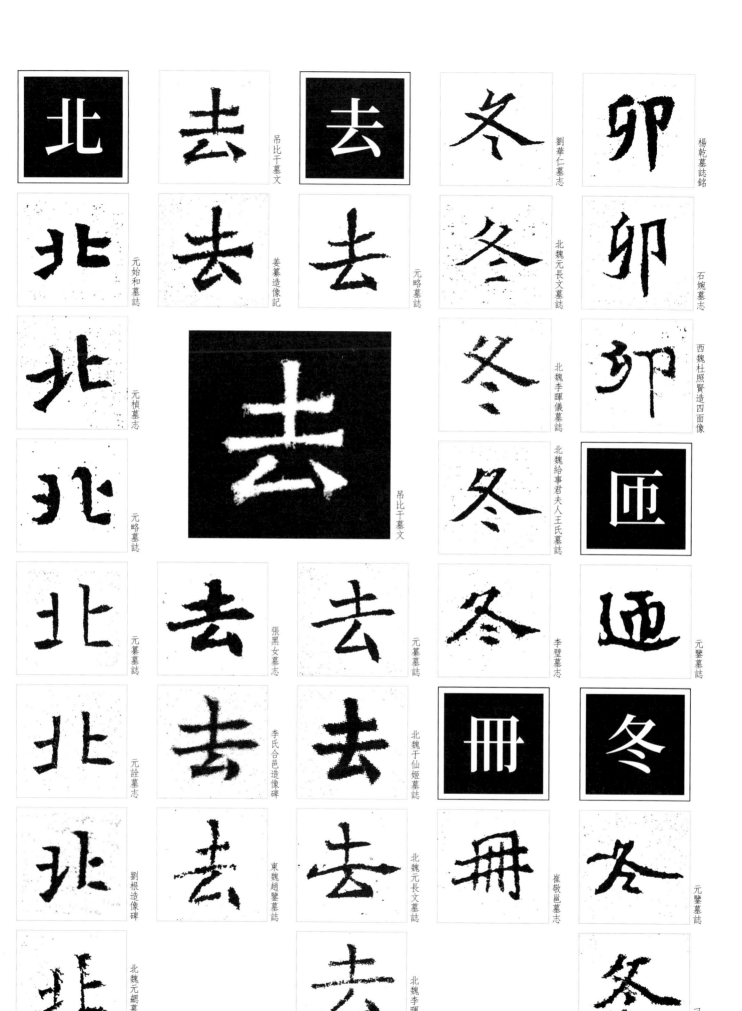

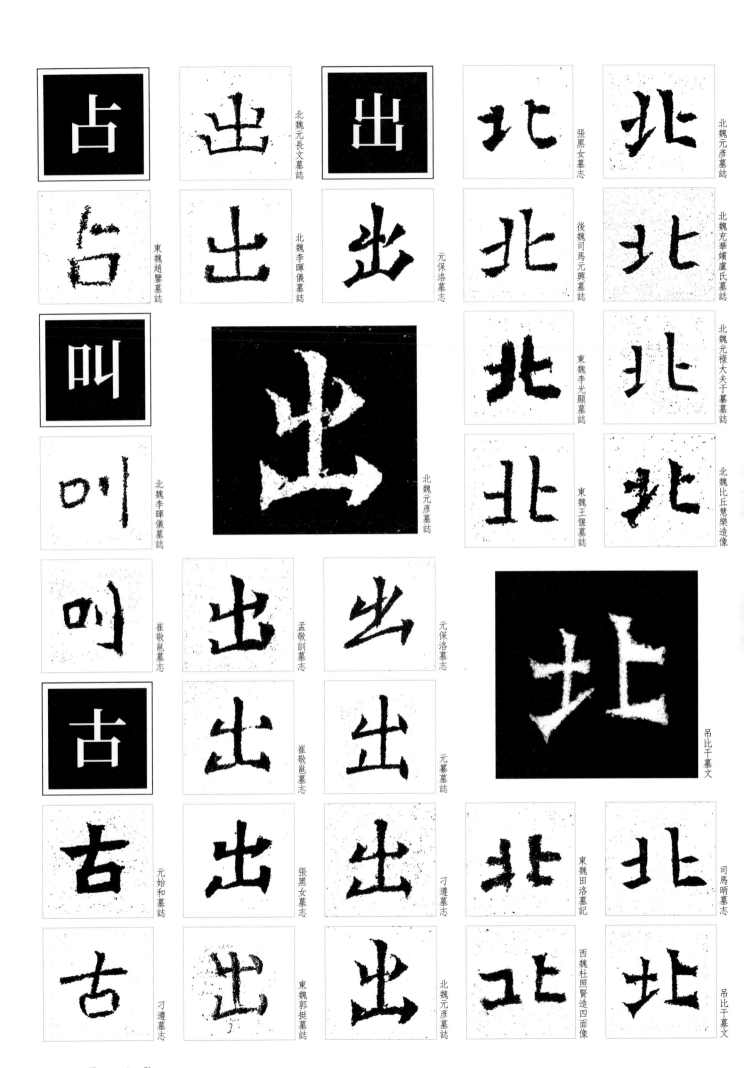

占　東魏趙鑒墓誌

叫　北魏李暉儀墓誌

叫　崔敬邕墓誌

古　元始和墓誌

古　刁遵墓誌

出　北魏元長文墓誌

出　北魏李暉儀墓誌

出　孟敬訓墓誌

出　崔敬邕墓誌

出　張黑女墓誌

出　東魏郭挺墓誌

出　北魏元彥墓誌

出　元保洛墓志

出　元纂墓誌

出　刁遵墓誌

出　北魏元彥墓誌

北　張黑女墓志

北　後魏司馬元興墓誌

北　東魏李光顯墓誌

北　東魏王偃墓誌

北　東魏田洛墓記

北　西魏杜照賢造四面像

北　北魏元彥墓誌

北　北魏充華嬪盧氏墓誌

北　北魏光祿大夫于纂墓誌

北　北魏比丘慧樂造像

北　吊比干墓文

北　司馬昞墓志

北　吊比干墓文

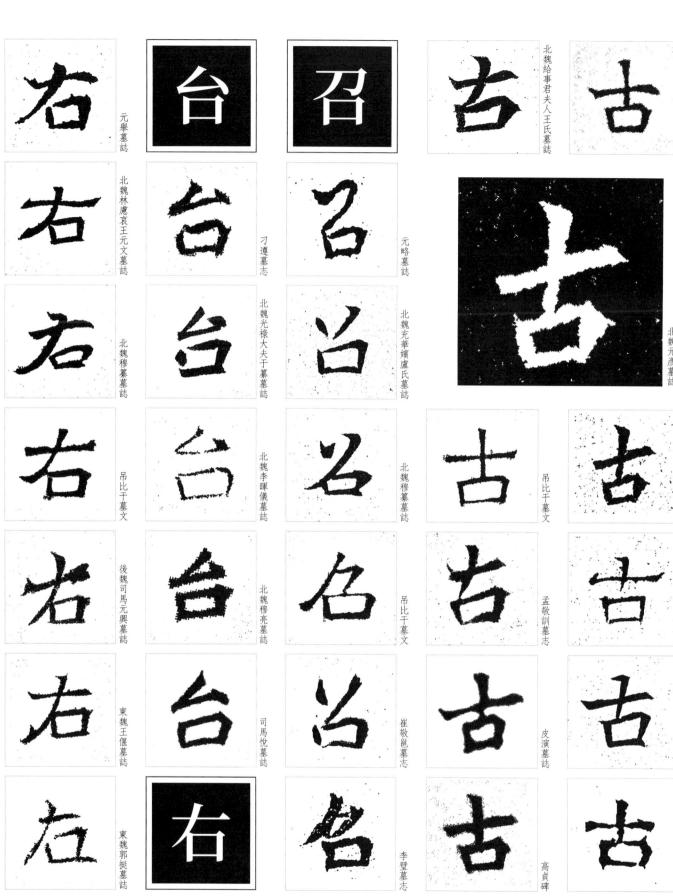

右　元舉墓誌

台

召

古　北魏給事君夫人王氏墓誌

古　劉碑寺造像碑

右　北魏林慮哀王元文墓誌

台　刁遵墓誌

召　元略墓誌

古　北魏元彥墓誌

右　北魏穆纂墓誌

台　北魏光祿大夫于纂墓誌

召　北魏充華嬪盧氏墓誌

古　吊比干墓文

古　北魏元彥墓誌

右　吊比干墓文

台　北魏李暉儀墓誌

召　北魏穆纂墓誌

古　孟敬訓墓志

古　北魏元長文墓誌

右　後魏司馬元興墓誌

台　北魏穆亮墓誌

召　吊比干墓文

古　皮演墓誌

古　北魏光祿大夫于纂墓誌

右　東魏王偃墓誌

台　司馬悅墓誌

召　崔敬邕墓志

古　高貞碑

古　北魏比丘慧樂造像

右　東魏郭挺墓誌

右　元乂墓誌蓋

召　李壁墓志

古　北魏穆纂墓誌

右　溫泉頌

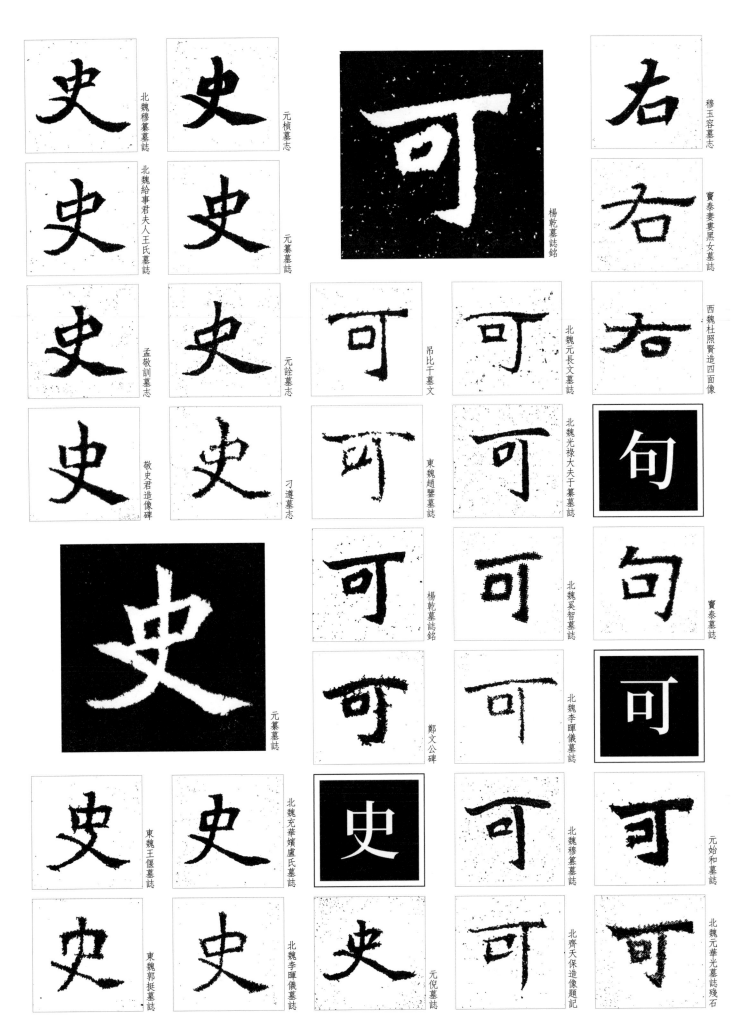

史 北魏穆纂墓誌
史 元楨志
史 北魏給事君夫人王氏墓誌
史 元纂墓誌
史 孟敬訓墓誌
史 元詮墓誌
史 敬史君造像碑
史 刁遵墓誌
史 元纂墓誌
史 東魏王偃墓誌
史 北魏充華嬪盧氏墓誌
史 東魏郭挺墓誌
史 北魏李暉儀墓誌
史 元倪墓誌

可 楊乾墓誌銘
可 吊比干墓文
可 北魏元長文墓誌
可 東魏趙鑒墓誌
可 北魏光祿大夫于纂墓誌
可 楊乾墓誌銘
可 北魏奚智墓誌
可 鄭文公碑
可 北魏李暉儀墓誌
可 北齊天保造像題記

右 穆玉容墓誌
右 竇泰妻妻黑女墓誌
右 西魏杜照賢造四面像
句 竇泰墓誌
句 可 元始和墓誌
可 北魏元華光墓誌殘石

95 【五畫】

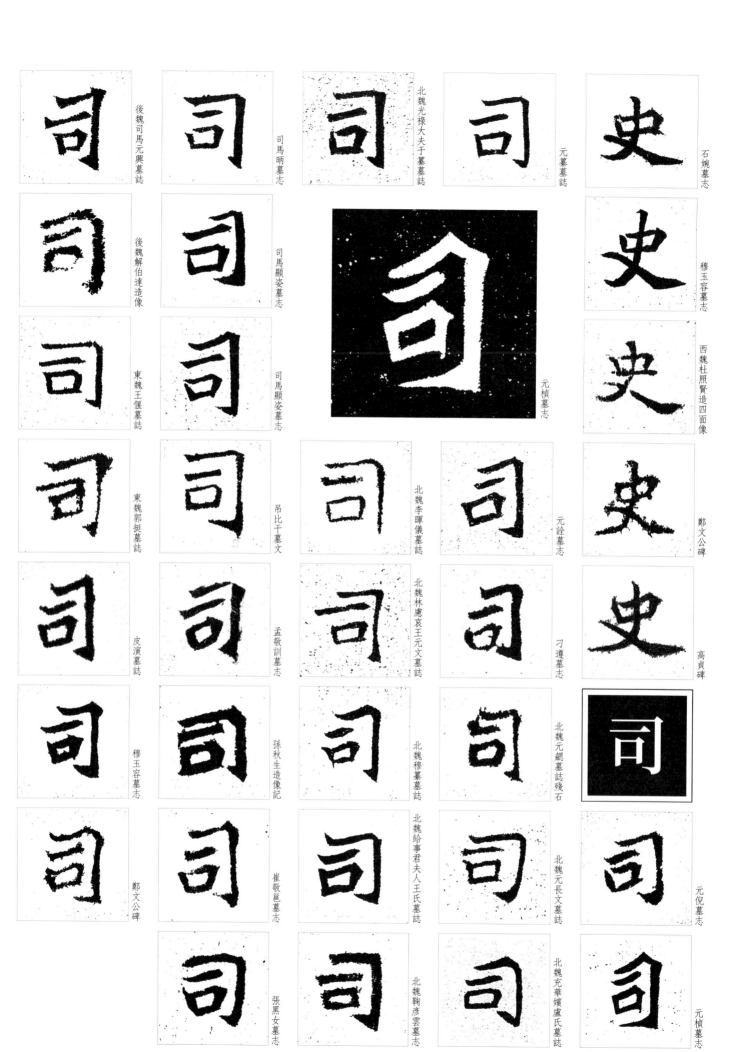

後魏司馬元興墓誌

司馬昞墓誌

北魏光禄大夫于纂墓誌

元纂墓誌

石婉墓誌

穆玉容墓誌

西魏杜照賢造四面像

元禎墓志

鄭文公碑

後魏解伯達造像

司馬顯姿墓誌

東魏王偃墓誌

司馬顯姿墓誌

東魏郭挺墓誌

吊比干墓文

北魏李暉儀墓誌

元詮墓志

高貞碑

皮演墓誌

孟敬訓墓誌

北魏林慮哀王元文墓誌

刁遵墓志

北魏元緦墓誌殘石

穆玉容墓志

孫秋生造像記

北魏穆纂墓誌

北魏元長文墓誌

鄭文公碑

崔敬邕墓志

北魏給事君夫人王氏墓誌

北魏元長文墓誌

元倪墓志

張黑女墓志

北魏鞠彥雲墓志

北魏充華嬪盧氏墓誌

元禎墓志

【 五畫 】 96

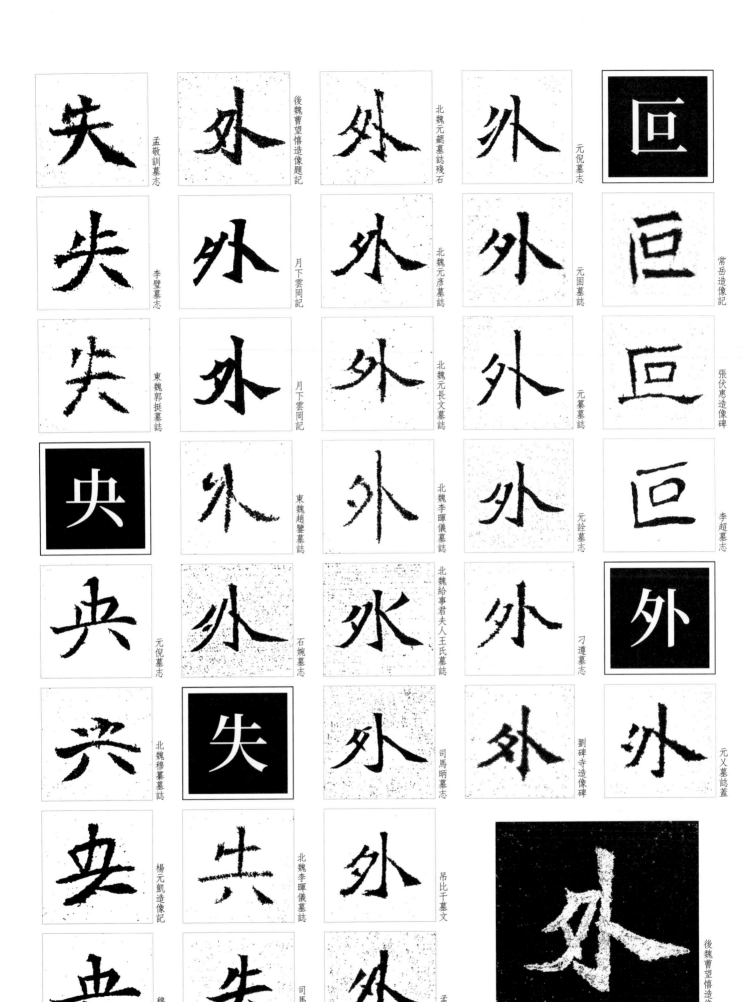

孟敬訓墓志

李璧墓志

東魏郭挺墓誌

元倪墓志

北魏穆纂墓誌

楊元凱造像記

穆玉容墓志

後魏曹望憘造像題記

月下雲岡記

月下雲岡記

東魏趙鑒墓誌

石婉墓志

北魏李暉儀墓誌

司馬顯姿墓志

北魏元纓墓誌殘石

北魏元彥墓誌

北魏元長文墓誌

北魏李暉儀墓誌

北魏給事君夫人王氏墓誌

司馬昞墓志

吊比干墓文

元倪墓志

元固墓誌

元纂墓誌

元詮墓志

刁遵墓志

劉碑寺造像碑

常岳造像記

張伏惠造像碑

李超墓志

元乂墓誌蓋

後魏曹望憘造像題記

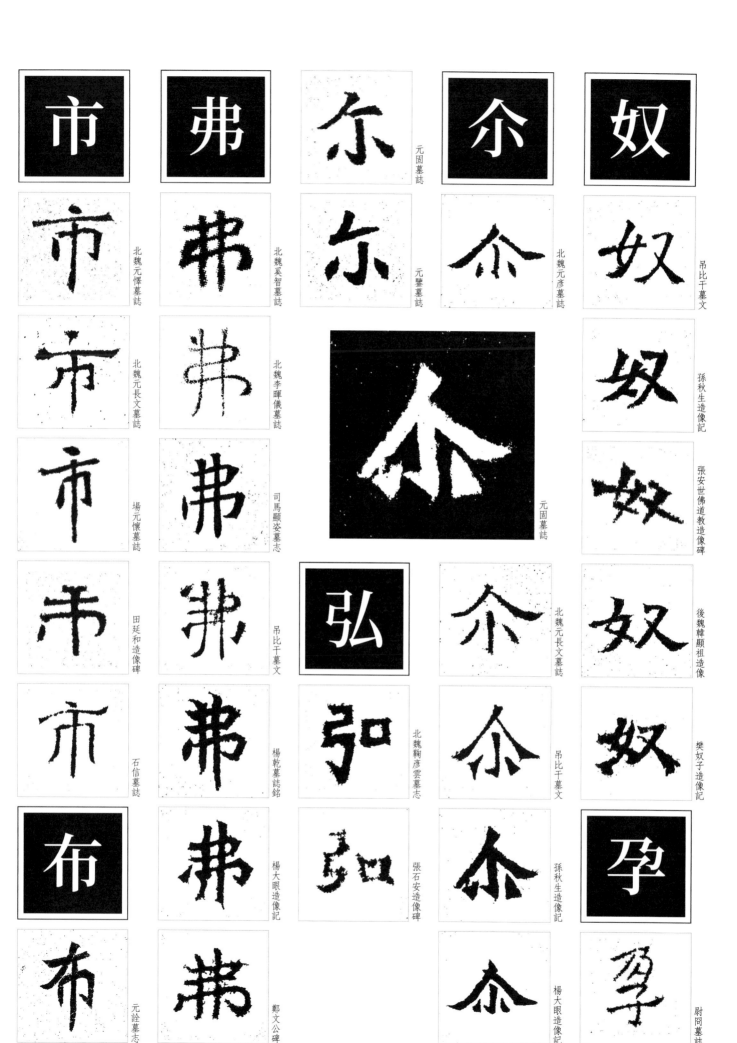

市　北魏元懌墓誌
市　北魏元長文墓誌
市　場元懷墓誌
市　田延和造像碑
市　石信墓誌
布　元詮墓誌

弗　北魏奚智墓誌
弗　北魏李暉儀墓誌
弗　司馬顯姿墓志
弗　吊比干墓文
弗　楊乾墓誌銘
弗　楊大眼造像記
弗　鄭文公碑

尒　元固墓誌
尒　元鑒墓誌

介　北魏元彥墓誌
弘　北魏鞠彥雲墓誌
弘　張石安造像碑

个　元固墓誌

介　北魏元長文墓誌
介　吊比干墓文
介　孫秋生造像記
介　楊大眼造像記

奴　吊比干墓文
奴　孫秋生造像記
奴　張安世佛道教造像碑
奴　後魏韓顯祖造像
奴　樊奴子造像記
孕　尉岡墓誌

【 五畫 】 98

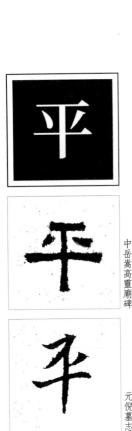

姚伯多道教造像碑

後魏司馬元興墓誌

北魏元長文墓誌

劉根造像碑

中岳嵩高靈廟碑

姜纂造像記

東魏李光顯墓誌

北魏林慮哀王元文墓誌

元倪墓誌

敬史君造像碑

東魏趙鑒墓誌

北魏穆纂墓誌

元倪墓誌

元懷墓誌

東魏郭挺墓誌

穆玉容墓誌

司馬昞墓誌

元詮墓誌

元詮墓誌

高海亮造像碑

竇泰墓誌

北魏林慮哀王元文墓誌

北魏元懌墓誌

竇泰墓誌

西魏杜照賢造四面像

吊比干墓文

元詮墓誌

刁遵墓誌

劉華仁墓誌

北魏穆纂墓誌

崔敬邕墓誌

刁遵墓誌

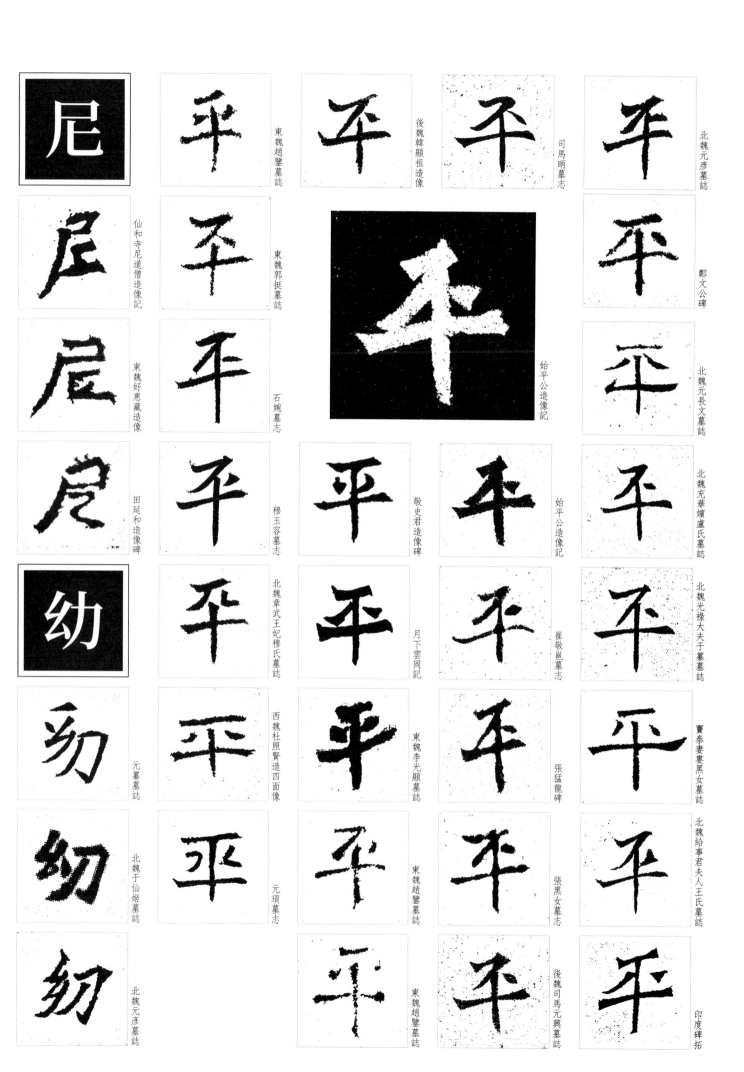

尼

仙和寺尼道僧造像記

東魏好惠藏造像

田延和造像碑

幼

元纂墓誌

北魏于仙姬墓誌

北魏元彥墓誌

平 東魏趙鑒墓誌

平 東魏郭挺墓誌

平 石婉墓誌

平 穆玉容墓誌

平 北魏章武王妃穆氏墓誌

平 西魏杜照賢造四面像

平 元頊墓誌

平 後魏韓顯祖造像

平 敬史君造像碑

平 月下雲岡記

平 東魏李光顯墓誌

平 東魏趙鑒墓誌

平 司馬昞墓誌

平 始平公造像記

平 始平公造像記

平 崔敬邕墓誌

平 張猛龍碑

平 張黑女墓誌

平 後魏司馬元興墓誌

平 北魏元彥墓誌

平 鄭文公碑

平 北魏元長文墓誌

平 北魏充華嬪盧氏墓誌

平 北魏光祿大夫于纂墓誌

平 竇泰妻妻黑女墓誌

平 北魏給事君夫人王氏墓誌

平 印度碑拓

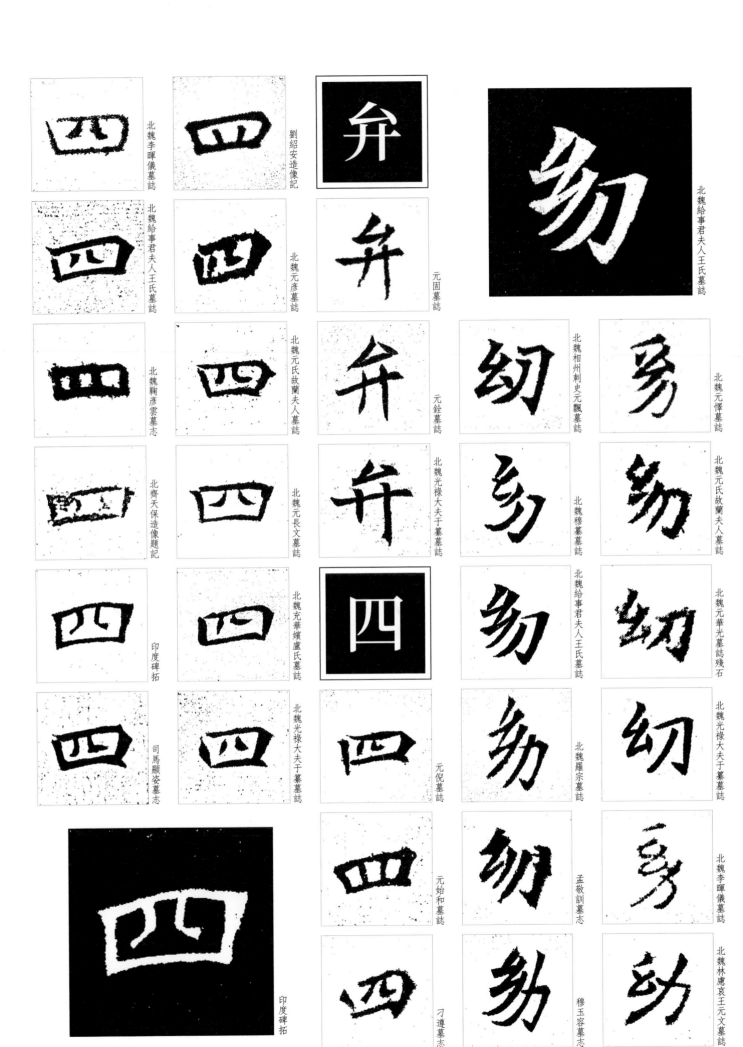

北魏李暉儀墓誌

劉紹安造像記

北魏給事君夫人王氏墓誌

元固墓誌

北魏給事君夫人王氏墓誌

北魏元彥墓誌

北魏相州刺史元颺墓誌

北魏元懌墓誌

元銓墓誌

北魏鞠彥雲墓志

北魏元氏故蘭夫人墓誌

北魏穆纂墓誌

北魏元氏故蘭夫人墓誌

北齊天保造像題記

北魏元長文墓誌

北魏光祿大夫于纂墓誌

北魏給事君夫人王氏墓誌

北魏元華光墓誌殘石

印度碑拓

北魏充華嬪盧氏墓誌

北魏羅宗墓誌

北魏光祿大夫于纂墓誌

司馬顯姿墓志

北魏光祿大夫于纂墓誌

元倪墓誌

孟敬訓墓志

北魏李暉儀墓誌

印度碑拓

元始和墓誌

刁遵墓誌

穆玉容墓誌

北魏林慮哀王元文墓誌

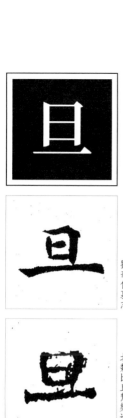
旦

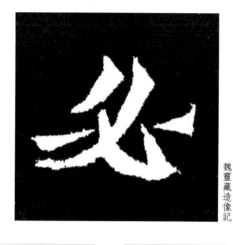
魏靈藏造像記

東魏郭挺墓誌

吊比干墓文

爨寶子碑

始平公造像記

劉華仁墓誌

北魏比丘慧樂造像

始平公造像記

刁遵墓誌

鄭文公碑

孟敬訓墓誌

北魏穆纂墓誌

崔敬邕墓誌

劉根造像碑

姚伯多道教造像碑

崔敬邕墓誌

北魏給事君夫人王氏墓誌

後魏解伯達造像

北魏元緒墓誌殘石

敬史君造像碑

後魏司馬元興墓誌

東魏趙鑒墓誌

後魏解伯達造像

北魏元長文墓誌

北魏元欽墓誌

東魏好惠藏造像

楊乾墓誌銘

竇泰妻妻黑女墓誌

北魏充華嬪盧氏墓誌

必

東魏李光顯墓誌

石婉墓誌

魏靈藏造像記

北魏光祿大夫于纂墓誌

元乂墓誌蓋

東魏王偃墓誌

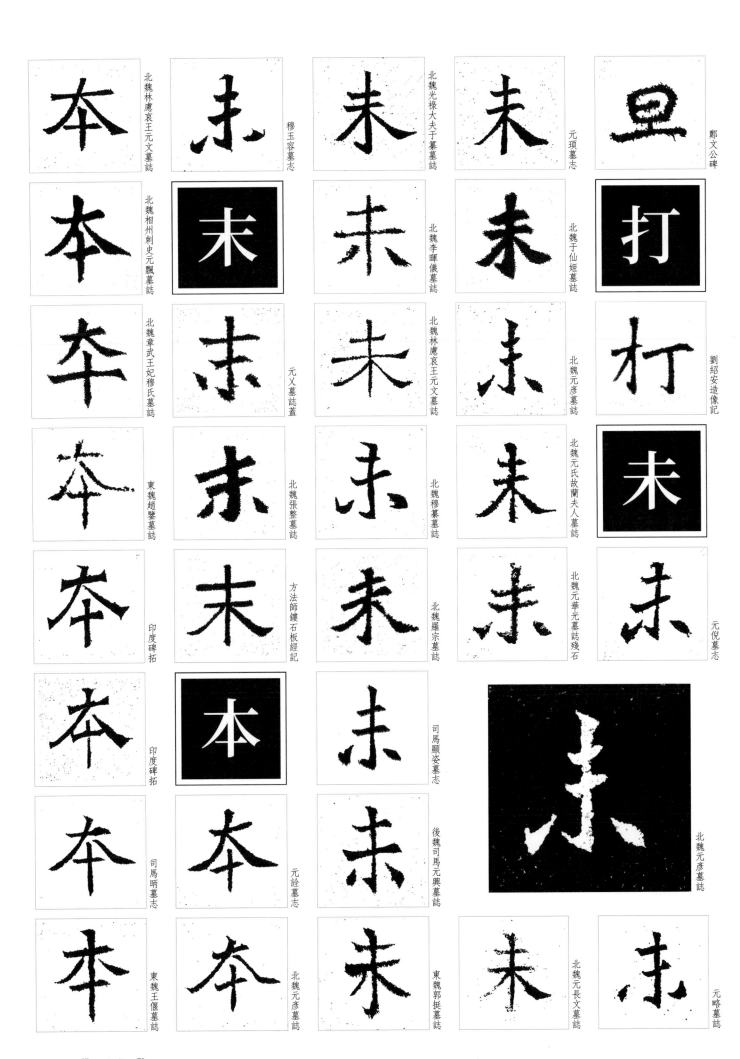

北魏林慮哀王元文墓誌

穆玉容墓誌

北魏光祿大夫于纂墓誌

元頊墓誌

鄭文公碑

北魏相州刺史元颽墓誌

北魏李暉儀墓誌

北魏于仙姬墓誌

北魏元彥墓誌

劉紹安造像記

北魏章武王妃穆氏墓誌

元乂墓誌蓋

北魏林慮哀王元文墓誌

北魏元氏故蘭夫人墓誌

東魏趙鑒墓誌

北魏張整墓誌

北魏穆纂墓誌

北魏元華光墓誌殘石

元倪墓誌

印度碑拓

方法師鏤石板經記

北魏羅宗墓誌

印度碑拓

司馬顯姿墓誌

北魏元彥墓誌

司馬昞墓誌

元詮墓誌

後魏司馬元興墓誌

東魏郭挺墓誌

北魏元長文墓誌

元略墓誌

東魏王偃墓誌

北魏元彥墓誌

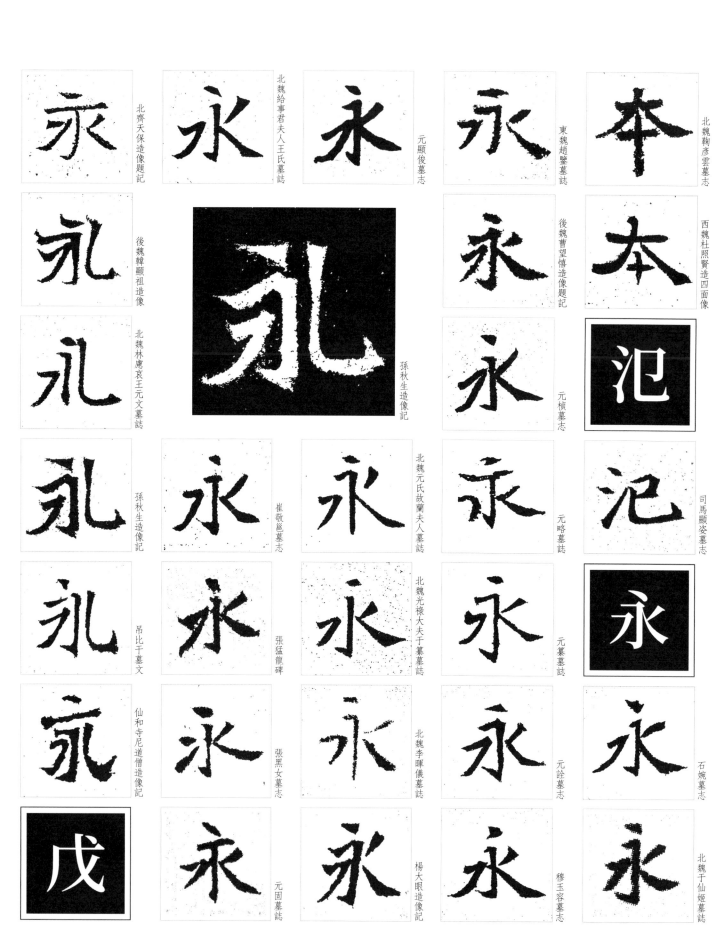

北齊天保造像題記

北魏給事君夫人王氏墓誌

元顯俊墓志

東魏趙鑒墓志

北魏鞠彥雲墓志

後魏韓顯祖造像

後魏曹望憘造像題記

西魏杜照賢造四面像

北魏林慮哀王元文墓誌

元楨墓志

司馬顯姿墓志

孫秋生造像記

孫秋生造像記

崔敬邕墓志

北魏元氏故蘭夫人墓誌

元略墓誌

元纂墓誌

吊比干墓文

張猛龍碑

北魏光祿大夫于纂墓誌

石婉墓志

仙和寺尼道僧造像記

張黑女墓志

北魏李暉儀墓誌

元詮墓志

北魏于仙姬墓誌

元乂墓誌蓋

元固墓誌

楊大眼造像記

穆玉容墓志

北魏元彥墓誌

元始和墓誌

北魏穆纂墓誌

鄭文公碑

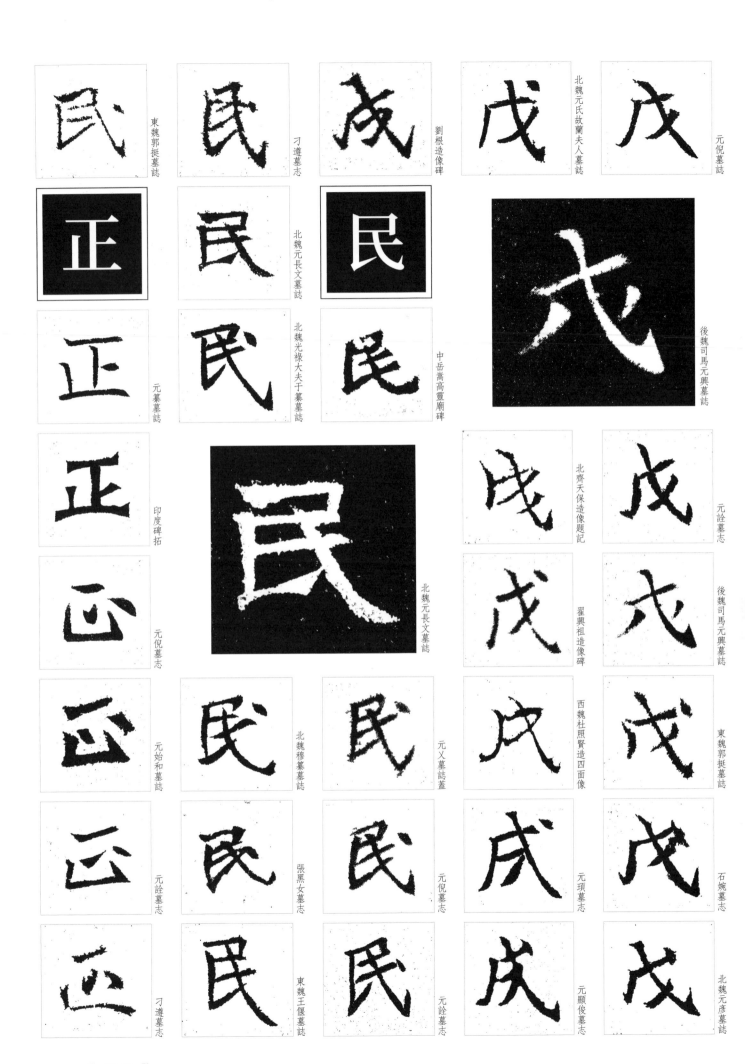

東魏郭挺墓誌
刁遵墓誌
劉根造像碑
北魏元氏故蘭夫人墓誌
元倪墓誌
北魏元長文墓誌
北魏元長文墓誌
中岳嵩高靈廟碑
後魏司馬元興墓誌
元纂墓誌
北魏光祿大夫于纂墓誌
北齊天保造像題記
元詮墓誌
印度碑拓
翟興祖造像碑
後魏司馬元興墓誌
元倪墓誌
西魏杜照賢造四面像
東魏郭挺墓誌
元始和墓誌
北魏穆纂墓誌
元乂墓誌蓋
元項墓誌
石婉墓誌
元詮墓誌
張黑女墓誌
元倪墓誌
元顯俊墓誌
北魏元彥墓誌
刁遵墓誌
東魏王偃墓誌
元詮墓誌

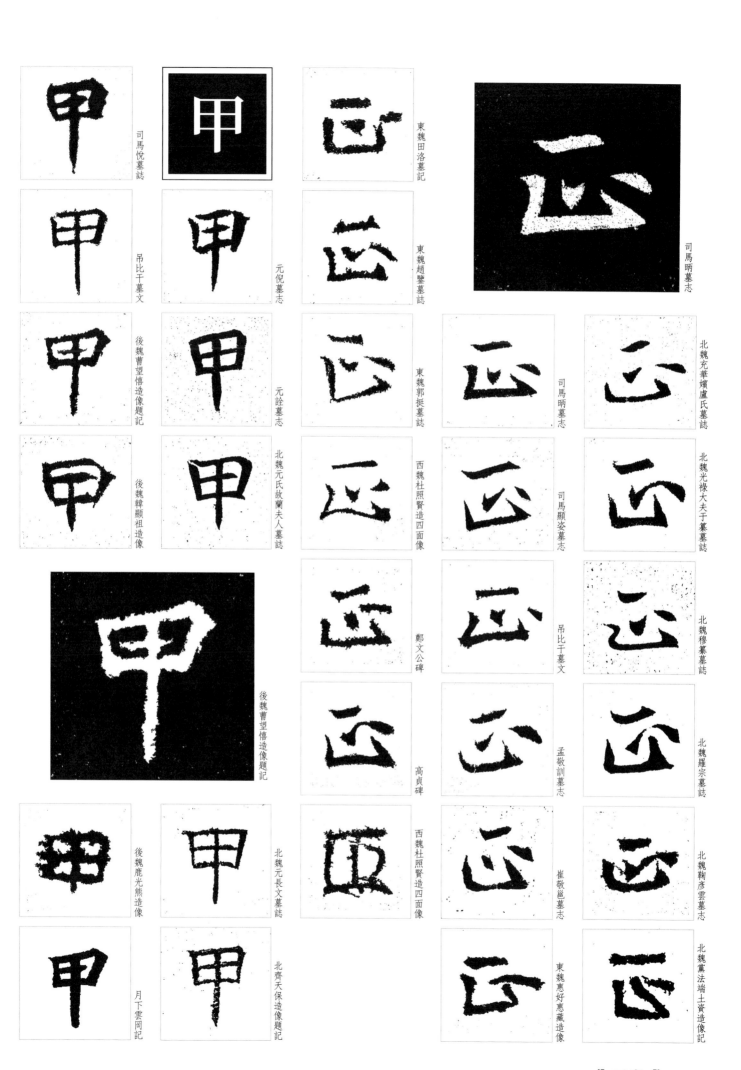

司馬悦墓誌

吊比干墓文

後魏曹望憘造像題記

後魏韓顯祖造像

後魏鹿光熊造像

元倪墓志

元詮墓志

北魏元氏故蘭夫人墓誌

後魏曹望憘造像題記

北魏元長文墓誌

北齊天保造像題記

東魏田洛墓記

東魏趙鑒墓誌

東魏郭挺墓誌

西魏杜照賢造四面像

鄭文公碑

高貞碑

西魏杜照賢造四面像

司馬晒墓志

司馬晒墓志

司馬顯姿墓志

吊比干墓文

孟敬訓墓志

崔敬邕墓志

東魏惠好惠藏造像

北魏充華嬪盧氏墓誌

北魏光祿大夫于纂墓誌

北魏穆纂墓誌

北魏羅宗墓誌

北魏鞠彦雲墓志

北魏黨法端土資造像記

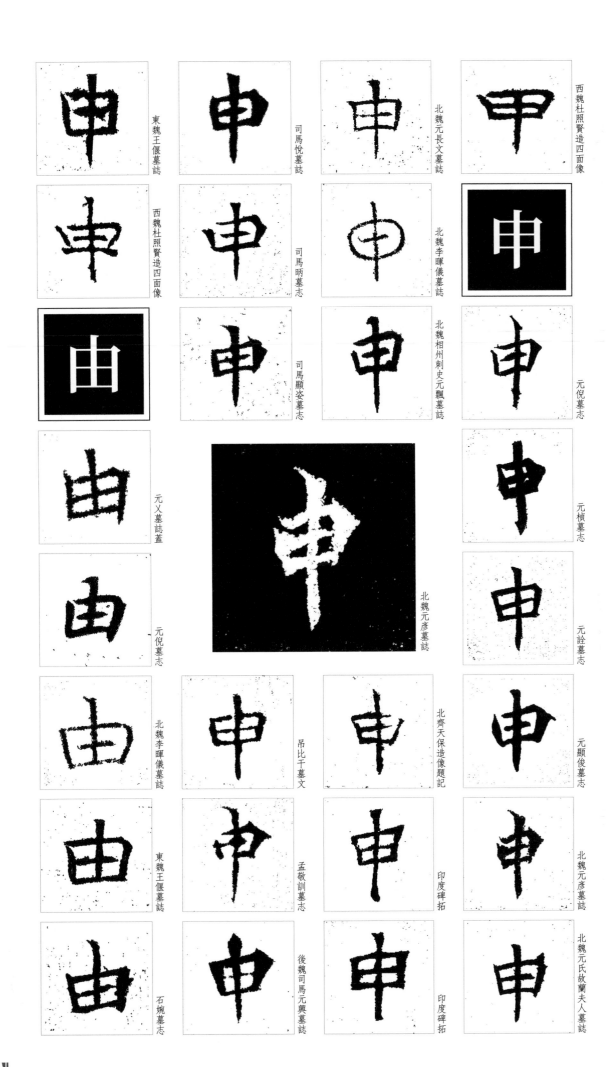

西魏杜照賢造四面像

北魏元長文墓誌

司馬悅墓誌

東魏王偃墓誌

西魏杜照賢造四面像

司馬昞墓誌

北魏李暉儀墓誌

北魏相州刺史元飆墓誌

司馬顯姿墓誌

元乂墓誌蓋

北魏元彥墓誌

元倪墓誌

元楨墓誌

元詮墓誌

元顯俊墓誌

元倪墓誌

北魏李暉儀墓誌

吊比干墓文

北齊天保造像題記

北魏元彥墓誌

東魏王偃墓誌

孟敬訓墓誌

印度碑拓

北魏元氏故蘭夫人墓誌

石婉墓誌

後魏司馬元興墓誌

印度碑拓

【六畫】

石婉墓志

印度碑拓

北魏鞠彥雲墓誌

吊比干墓文

印度碑拓

高貞碑

印度碑拓

吊比干墓文

石婉墓志

元略墓誌

張猛龍碑

元懷墓誌

元顼墓志

元鑒墓誌

李璧墓志

始平公造像記

元顯俊墓誌

北魏充華嬪盧氏墓誌

刁遵墓志

東魏王偃墓誌

元顯俊墓誌

印度碑拓

張黑女墓志

北魏穆纂墓誌

元略墓志

北魏光祿大夫干纂墓誌

司馬顯姿墓誌

敬史君造像碑

北魏光祿大夫干纂墓誌

元略墓志

印度碑拓

至　北魏穆纂墓誌
行　印度碑拓
行　北魏汝南王修治古塔銘
耳　楊乾墓誌銘
竹　司馬悅墓誌
竹　李璧墓志

行　鄭文公碑
行　北魏相州刺史元飄墓誌
行　中岳嵩高靈廟碑
耳　元義墓誌蓋

至　印度碑拓
至　劉紹安造像記
行　北魏穆纂墓誌
行　北魏光祿大夫于纂墓誌
耳　印度碑拓

至　印度碑拓
至　元始和墓誌
耳　姚伯多道教造像碑

至　司馬顯姿墓誌
至　北魏林慮哀王元文墓誌
行　北魏章武王妃穆氏墓誌
行　元倪墓志
耳　張猛龍碑

至　常岳造像記
行　印度碑拓
行　北魏光祿大夫于纂墓誌
耳　李氏合邑造像碑

至　爨寶子碑
行　印度碑拓
行　北魏奚智墓誌

 至　方法師鏤石板經記
 羽　張猛龍碑
 而　元顯俊墓志
 聿　元乂墓誌蓋
 自　元始和墓誌

 至　月下雲岡記
 羽　張黑女墓誌
 而　劉根造像碑
 聿　元義墓誌蓋
 自　北魏穆纂墓誌

 至　爨寶子碑
 羽　穆玉容墓誌
 而　北魏相州刺史元飄墓誌
 聿　元舉墓誌
 自　北魏給事君夫人王氏墓誌

 至　竇泰墓誌
 舟　北魏元長文墓誌
 而　北魏穆纂墓誌
 自　北魏于仙姬墓誌
 自　印度碑拓

 羽
 舟　李超墓志
 而　北魏給事君夫人王氏墓誌
 自
 自　司馬顯姿墓志

 羽　元保洛墓志
 舟
 而
 自　元始和墓誌

 羽　北魏于昌容墓誌
 舟　高湛墓誌
 而　楊乾墓誌銘

 羽　北魏充華嬪盧氏墓誌

 羽
 自　北魏元氏故蘭夫人墓誌
 自　孟敬訓墓誌

刁遵墓誌

北魏安定王為女夫閭散騎造像記

北齊天保造像題記

吊比干墓文

崔敬邕墓誌

後魏曹望憘造像題記

東魏郭挺墓誌

北魏元懌墓誌

北魏李暉儀墓誌

石信墓誌

北魏李暉儀墓誌

王史平吳造像記

仰
元顯俊墓誌

北魏元舉墓誌

北魏元懌墓誌

印度碑拓

宋顯伯造像碑

東魏王偃墓誌

北魏武宣王元勰墓誌

印度碑拓

印度碑拓

司馬顯姿墓誌

東魏郭挺墓誌

高湛墓誌

元纂墓誌

元纂墓誌

司馬顯姿墓誌

北魏元懌墓誌

印度碑拓

印度碑拓

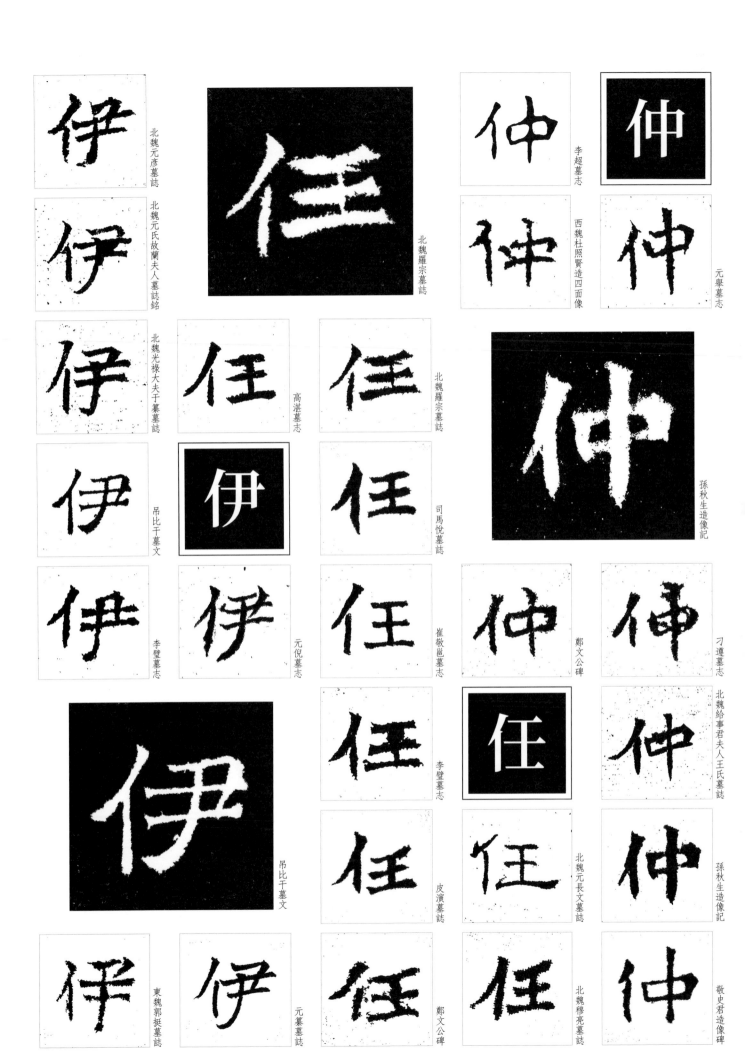

北魏元彥墓誌

北魏元氏故蘭夫人墓誌銘

北魏光祿大夫于纂墓誌

吊比干墓文

李璧墓誌

吊比干墓文

東魏郭挺墓誌

北魏羅宗墓誌

高湛墓誌

元倪墓誌

元纂墓誌

北魏羅宗墓誌

司馬悅墓誌

崔敬邕墓誌

李璧墓誌

皮演墓誌

鄭文公碑

李超墓志

西魏杜照賢造四面像

鄭文公碑

任

北魏元長文墓誌

北魏穆亮墓誌

元舉墓志

孫秋生造像記

刁遵墓誌

北魏給事君夫人王氏墓誌

孫秋生造像記

敬史君造像碑

北魏元彥墓誌

北魏光祿大夫于纂墓誌

孫秋生造像記

鄭文公碑

北魏相州刺史元飄墓誌

北魏李暉儀墓誌

元頊墓志

後魏曹望憘造像題記

北魏鞠彥雲墓誌

崔敬邕墓志

李超墓志

北魏元長文墓誌

後魏韓顯祖造像

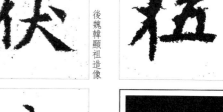
東魏趙鑒墓誌

西魏杜照賢造四面像

元寧墓志

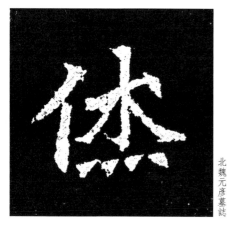
北魏元彥墓誌

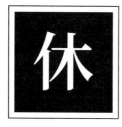
休
北魏元長文墓誌

司馬顯姿墓志

高海亮造像碑

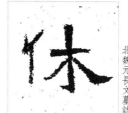

北魏元氏故蘭夫人墓誌

張黑女墓志

元懷墓誌

後魏司馬元興墓誌

元詮墓志

元鑒墓志

高海亮造像碑

李超墓志

北魏元華光墓誌殘石

北魏李暉儀墓誌

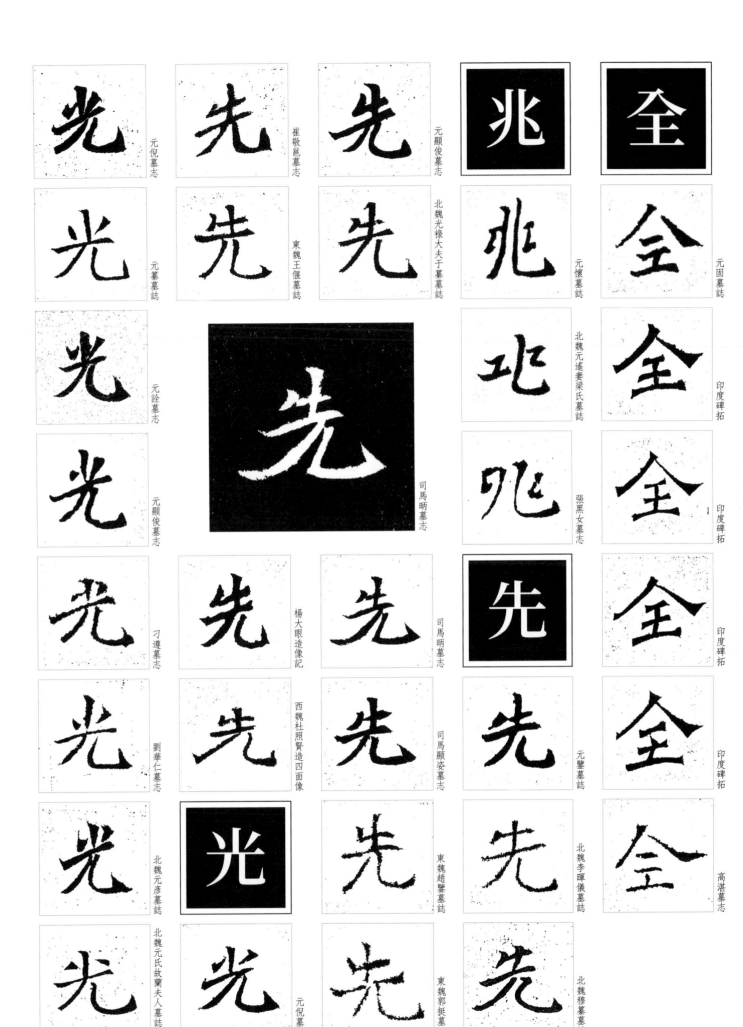

元倪墓誌　崔敬邕墓誌　元顯俊墓誌　元懷墓誌　元固墓誌

元纂墓誌　東魏王偃墓誌　北魏光祿大夫于纂墓誌　北魏元遙妻梁氏墓誌　印度碑拓

元詮墓誌　　　司馬昞墓誌　張黑女墓誌　印度碑拓

元顯俊墓誌　　　　印度碑拓

刁遵墓誌　楊大眼造像記　司馬昞墓誌　先　元鑒墓誌　印度碑拓

劉華仁墓誌　西魏杜照賢造四面像　司馬顯姿墓誌　北魏李暉儀墓誌　高湛墓誌

北魏元彥墓誌　光　東魏趙鑒墓誌　北魏穆纂墓誌

北魏元氏故蘭夫人墓誌銘　元倪墓誌　東魏郭挺墓誌

 比丘慧暢造像記

 後魏鹿光熊造像

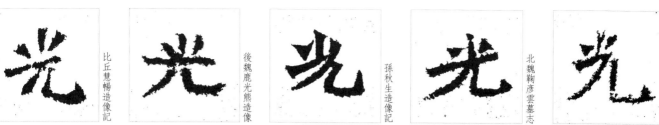 孫秋生造像記

北魏鞠彦雲墓誌

北魏元華光墓誌殘石

 北魏元華光墓誌殘石

 石婉墓誌

月下雲岡記

 北魏充華嬪盧氏墓誌

 穆玉容墓志

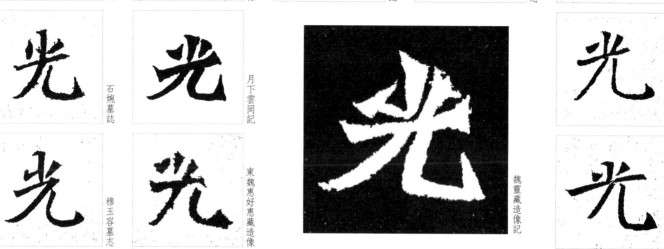 魏靈藏造像記

東魏惠好惠藏造像

 北魏光祿大夫于纂墓誌

 西魏杜照賢造四面像

東魏李光顯墓誌

 北齊天保造像題記

 北魏李暉儀墓誌

 鄭文公碑

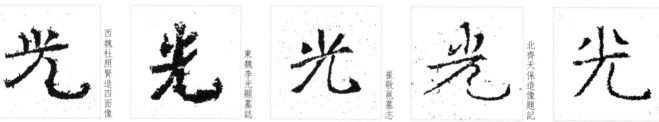 崔敬邕墓志

司馬昞墓志

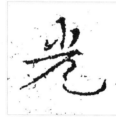 北魏林廬哀王元文墓誌

 北魏林廬哀王元文墓誌

魏靈藏造像記

東魏王偃墓誌

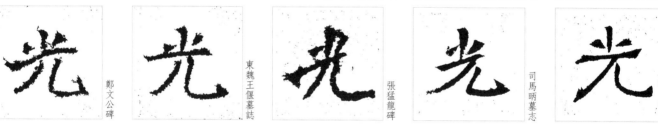 張猛龍碑

司馬顯姿墓志

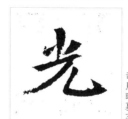 北魏比丘僧安造像

 北魏比丘僧安造像

魏靈藏造像記

東魏趙鑒墓誌

 張黑女墓志

後魏曹望憘造像題記

吊比干墓文

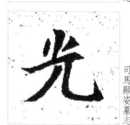 北魏沙門惠詮弟李興造像記

 北魏沙門惠詮弟李興造像記

楊大眼造像

 後魏韓顯祖造像

孫秋生造像記

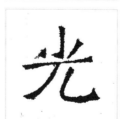 北魏穆纂墓誌

 北魏穆纂墓誌

 楊大眼造像記

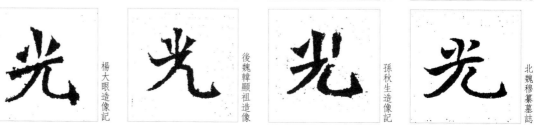 後魏韓顯祖造像

孫秋生造像記

交 吊比干墓文

交 吊比干墓文

交 敬史君造像碑

交 李超墓志

亥 元顯俊墓志

亥 北魏元遙妻梁氏墓誌

亥 北魏元懌墓誌

共 吊比干墓文

共 張黑女墓志

共 後魏曹望憘造像題記

共 東魏趙鑒墓誌

共 北魏羅宗墓誌

共 東魏郭挺墓誌

共 高湛墓志

列 高湛墓志

列 魏靈藏造像記

共 北魏充華嬪盧氏墓誌

共 北魏給事君夫人王氏墓誌

共 北魏羅宗墓誌

列 北魏元氏故蘭夫人墓誌

列 北魏元長文墓誌

列 北魏李暉儀墓誌

列 北魏穆亮墓誌

列 吊比干墓文

列 楊大眼造像記

刑 北魏元懌墓誌

刑 北魏元懌墓誌

列 元楨墓志

列 元略墓志

列 刁遵墓志

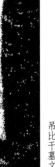列 吊比干墓文

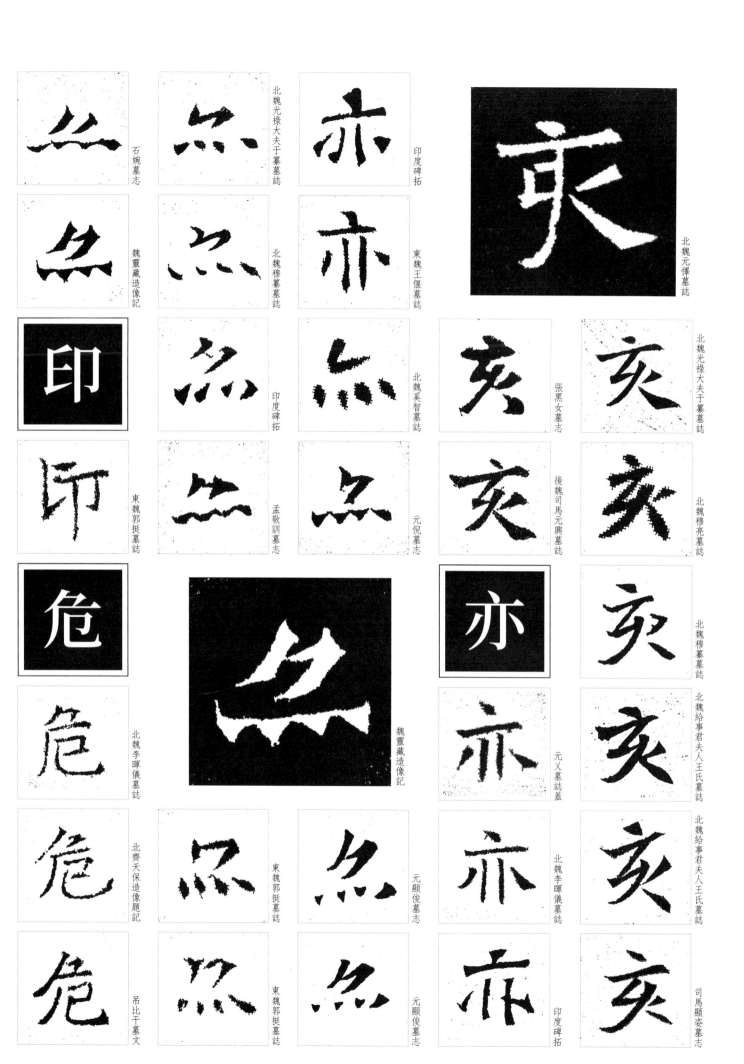

石婉墓誌

魏靈藏造像記

北魏光祿大夫于纂墓誌

北魏穆纂墓誌

印度碑拓

東魏王偃墓誌

印度碑拓

北魏亥智墓誌

北魏元懌墓誌

張黑女墓誌

北魏光祿大夫于纂墓誌

東魏郭挺墓誌

孟敬訓墓誌

元倪墓誌

後魏司馬元興墓誌

北魏穆亮墓誌

北魏穆纂墓誌

北魏李暉儀墓誌

魏靈藏造像記

元乂墓誌蓋

北魏給事君夫人王氏墓誌

北齊天保造像題記

東魏郭挺墓誌

元顯俊墓誌

北魏李暉儀墓誌

北魏給事君夫人王氏墓誌

吊比干墓文

東魏郭挺墓誌

元顯俊墓誌

印度碑拓

司馬顯姿墓誌

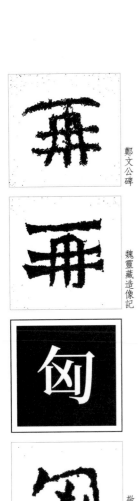
鄭文公碑

魏靈藏造像記

敬史君造像碑

元彝墓志

北魏李暉儀墓誌

張喍鬼一百人造像記

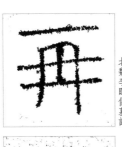
北魏李暉儀墓誌

司馬顯姿墓誌

李超墓志

東魏王偃墓誌

東魏趙鑒墓誌

東魏郭挺墓誌

魏靈藏造像記

吊比干墓文

楊乾墓誌銘

爨寶子碑

元銓墓誌

元略墓誌

北魏元長文墓誌

北魏李暉儀墓誌

吊比干墓文

皮演墓誌

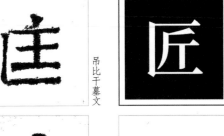
元鞏墓誌

北魏羅宗墓誌

司馬顯姿墓誌

常岳造像記

李璧墓志

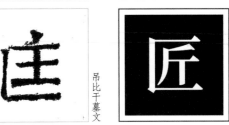
元固墓誌

北魏相州刺史元飆墓誌

張喍鬼一百人造像記

高貞碑

高貞碑

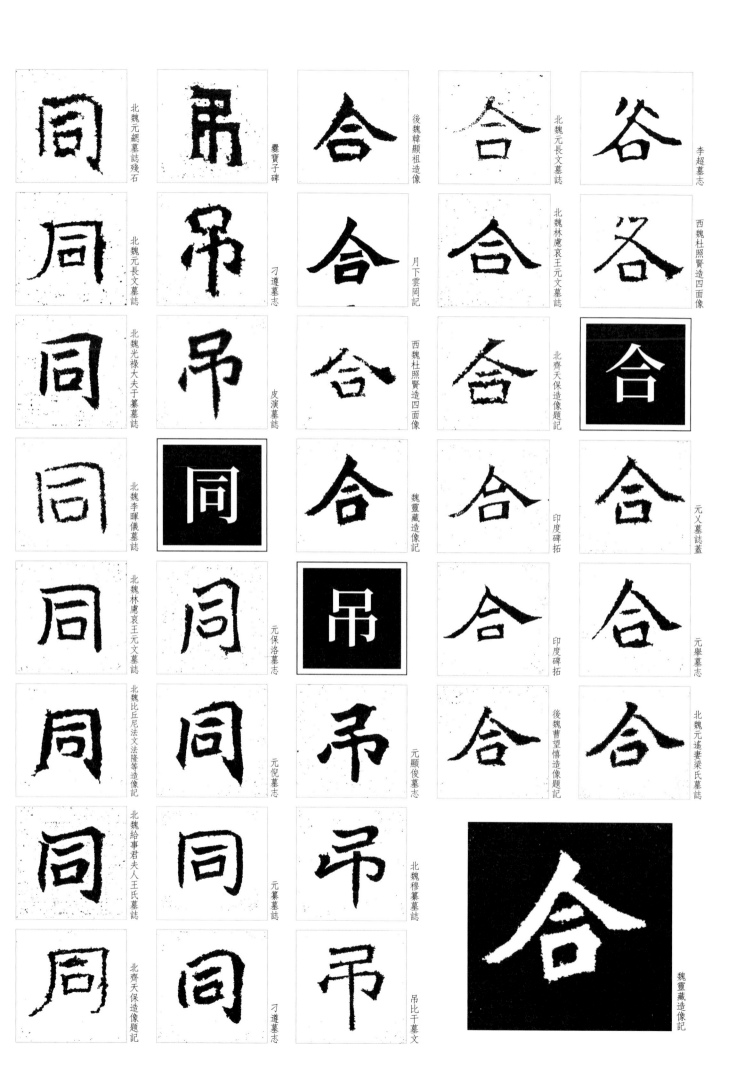

北魏元緒墓誌殘石

爨寶子碑

後魏韓顯祖造像

北魏元長文墓誌

李超墓志

北魏元長文墓誌

刁遵墓誌

月下雲岡記

北魏林慮哀王元文墓誌

西魏杜照賢造四面像

北魏光祿大夫于纂墓誌

皮演墓誌

西魏杜照賢造四面像

北齊天保造像題記

北齊天保造像題記

北魏李暉儀墓誌

魏靈藏造像記

印度碑拓

元乂墓誌蓋

北魏林慮哀王元文墓誌

元保洛墓志

元顯俊墓誌

印度碑拓

元舉墓志

北魏比丘尼法文法隆等造像記

元倪墓志

北魏穆纂墓誌

後魏曹望憘造像題記

北魏元遙妻梁氏墓誌

北魏給事君夫人王氏墓誌

元纂墓誌

刁遵墓誌

吊比干墓文

魏靈藏造像記

北齊天保造像題記

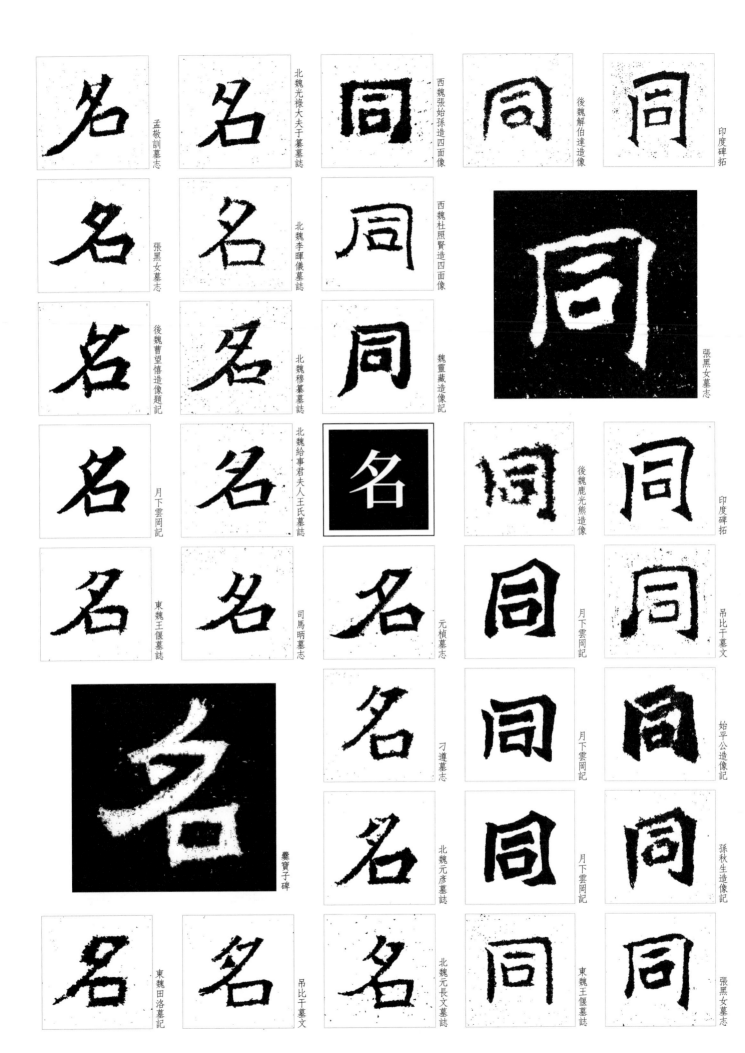

名 孟敬訓墓志

名 北魏光祿大夫于纂墓誌

同 西魏張始孫造四面像

同 後魏解伯達造像

同 印度碑拓

名 張黑女墓志

名 北魏李暉儀墓誌

同 西魏杜照賢造四面像

同 張黑女墓志

名 後魏曹望憘造像題記

名 北魏穆纂墓誌

同 魏靈藏造像記

名 月下雲岡記

名 北魏給事君夫人王氏墓誌

名 北魏元彥墓誌

同 後魏鹿光熊造像

同 印度碑拓

名 東魏王偃墓誌

名 司馬昞墓志

名 元楨墓志

同 月下雲岡記

同 吊比干墓文

名 爨寶子碑

名 刁遵墓志

同 月下雲岡記

同 始平公造像記

名 東魏田洛墓記

名 吊比干墓文

名 北魏元長文墓誌

同 月下雲岡記

同 孫秋生造像記

同 東魏王偃墓誌

同 張黑女墓誌

吏

元倪墓志

崔敬邕墓志

張黑女墓志

爨寶子碑

石婉墓志

鄭文公碑

劉根造像碑

后

元懷墓誌

元略墓誌

劉根造像碑

北魏于仙姬墓誌

司馬顯姿墓誌

吊比干墓文

方法師鏤石板經記

月下雲岡記

李氏合邑造像碑

東魏郭挺墓誌

皮演墓誌

向

鄭文公碑

元始和墓誌

劉華仁墓志

北魏李暉儀墓誌

印度碑拓

印度碑拓

寶泰墓誌

司馬顯姿墓志

吉長命造像碑

爨寶子碑

穆玉容墓志

西魏杜照賢造四面像

司馬顯姿墓志

吉

元詮墓誌

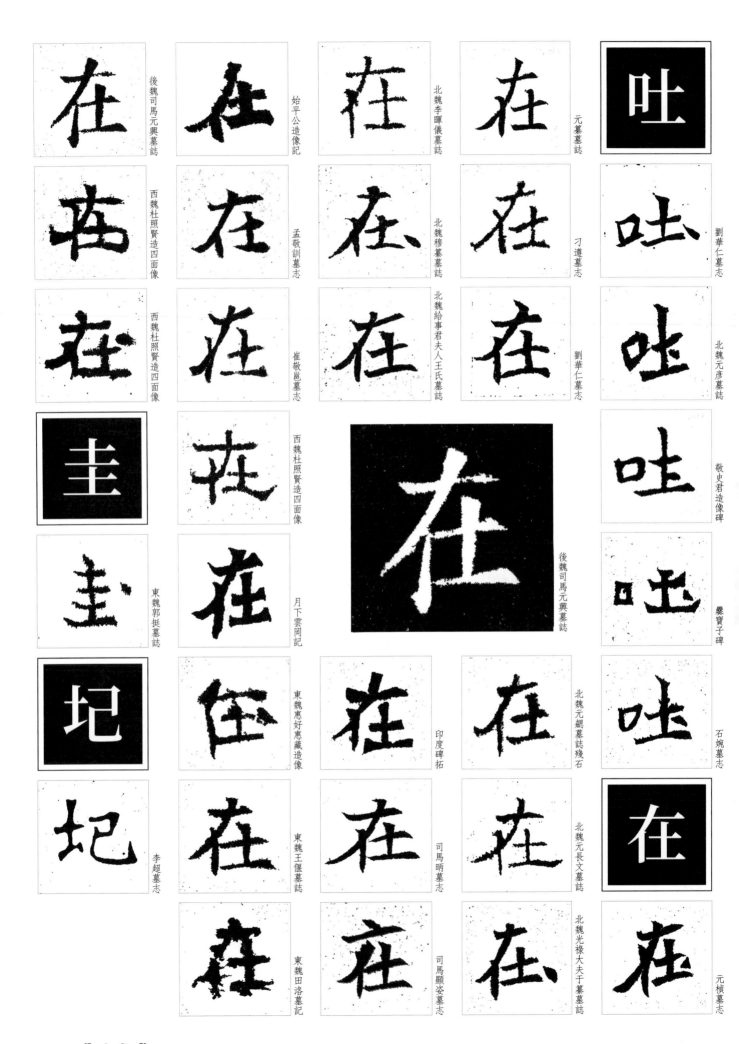

後魏司馬元興墓誌

始平公造像記

北魏李暉儀墓誌

元纂墓誌

吐 劉華仁墓誌

西魏杜照賢造四面像

孟敬訓墓誌

北魏穆纂墓誌

刁遵墓誌

呫 北魏元彥墓誌

西魏杜照賢造四面像

崔敬邕墓誌

北魏給事君夫人王氏墓誌

劉華仁墓誌

呫 敬史君造像碑

圭 東魏郭挺墓誌

西魏杜照賢造四面像

在 後魏司馬元興墓誌

呫 爨寶子碑

坅 李超墓誌

月下雲岡記

東魏惠好惠藏造像

印度碑拓

北魏元纚墓誌殘石

呫 石婉墓誌

在 東魏王偃墓誌

司馬昞墓誌

北魏元長文墓誌

在 元楨墓誌

東魏田洛墓記

司馬顯姿墓誌

北魏光祿大夫于纂墓誌

北魏元彥墓誌

東魏李光顯墓誌

印度碑拓

北魏李暉儀墓誌

元銓墓誌

北魏光祿大夫于纂墓誌

東魏王偃墓誌

印度碑拓

北魏穆纂墓誌

北魏比丘慧樂造像

東魏趙鑒墓誌

吊比干墓文

孫秋生造像記

後魏司馬元興墓誌

穆玉容墓志

孫秋生造像記

印度碑拓

刁遵墓志

元顯俊墓誌

北魏元長文墓誌

元楨墓誌

後魏解伯達造像

敬史君造像碑

印度碑拓

北魏元彥墓誌

印度碑拓

元顯俊墓誌

北魏元纚墓誌殘石

月下雲岡記

月下雲岡記

印度碑拓

印度碑拓

北魏元長文墓誌

北魏光祿大夫于纂墓誌

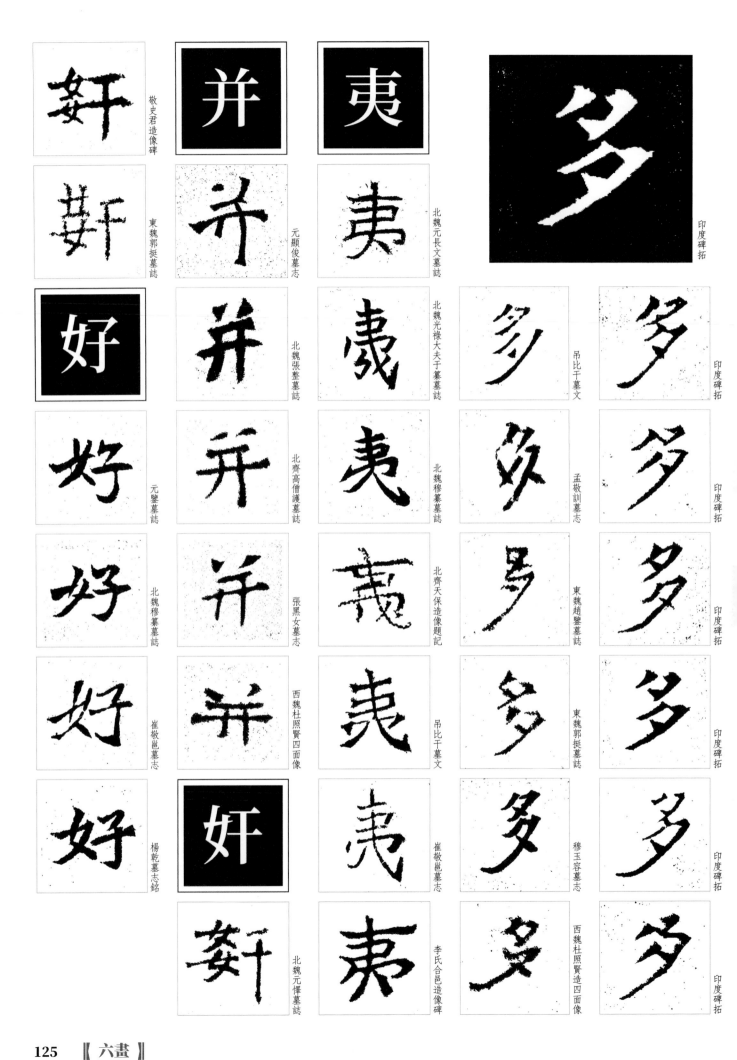

敬史君造像碑

東魏郭挺墓誌

元顯俊墓誌

北魏張整墓誌

北齊高僧護墓誌

張黑女墓誌

西魏杜照賢四面像

北魏元懌墓誌

北魏元長文墓誌

北魏光祿大夫于纂墓誌

北魏穆纂墓誌

北齊天保造像題記

吊比干墓文

崔敬邑墓誌

李氏合邑造像碑

印度碑拓

吊比干墓文

孟敬訓墓誌

東魏趙鑒墓誌

東魏郭挺墓誌

穆玉容墓誌

西魏杜照賢造四面像

印度碑拓

印度碑拓

印度碑拓

印度碑拓

印度碑拓

元鑒墓誌

北魏穆纂墓誌

崔敬邑墓誌

楊乾墓誌銘

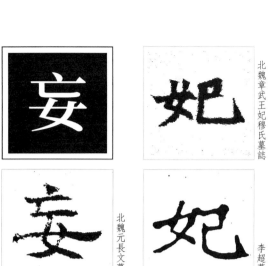

北魏元長文墓誌

北魏給事君夫人王氏墓誌

李超墓志

李超墓志

月下雲岡記

楊乾墓志銘

高湛墓志

北魏給事君夫人王氏墓誌

印度碑拓

印度碑拓

印度碑拓

崔敬邕墓志

元詮墓志

北魏充華嬪盧氏墓誌

高貞碑

元顯俊墓志

北魏元氏故蘭夫人墓誌

字
元倪墓志

元詮墓志

字
劉華仁墓志

北魏章武王妃穆氏墓誌
李超墓志
石婉墓志
元舉墓誌
元項墓志

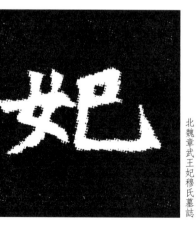
北魏章武王妃穆氏墓誌

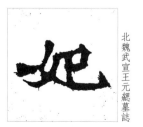
北魏于仙姬墓誌
北魏武宣王元卲墓誌

妃

印度碑拓

印度碑拓

高貞碑

印度碑拓

方法師鏤石板經記

北魏元彥墓誌

李璧墓志

北魏元懌墓誌

北魏羅宗墓誌

李氏合邑造像碑陽

穆玉容墓志

北魏相州刺史元飄墓誌

月下雲岡記

北魏元遙妻梁氏墓誌

東魏惠好惠藏造像

西魏杜照賢四面像

崔敬邑墓志

月下雲岡記

北魏穆纂墓誌

東魏田洛墓記

劉根造像碑

常岳造像記

元纂墓誌

東魏惠好惠藏造像

北魏穆纂墓誌

常岳造像記

元鑒墓誌

北魏羅宗墓誌

元舉墓志

李璧墓志

印度碑拓

安

元詮墓志

北魏充華嬪盧氏墓誌

北魏相州刺史元飈墓志

北魏給事君夫人王氏墓誌

北魏羅宗墓誌

印度碑拓

崔敬邕墓志

守

劉華仁墓志

司馬昞墓志

張黑女墓志

東魏王偃墓誌

楊乾墓志銘

穆玉容墓志

宇
張黑女墓志

李氏合邑造像碑

李超墓志

高湛墓志

楊大眼造像記

高貞碑

北魏元引墓誌

皮演墓志

北魏給事君夫人王氏墓誌

北魏羅宗墓誌

楊大眼造像記

宅
北魏元引墓誌

皮演墓志

年
元顯俊墓志

北魏羅宗墓誌

東魏王偃墓誌

元倪墓志

劉華仁墓志

李超墓志

北魏穆纂墓誌

 北齊天保造像題記

 敬史君造像碑

 張黑女墓志

 楊乾墓志銘

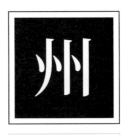 北魏元彥墓誌

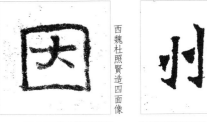 石婉墓志

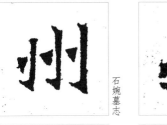 北魏元遙妻梁氏墓誌

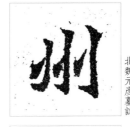

 東魏趙鑒墓誌

 西魏杜照賢造四面像

 西魏杜照賢造四面像

 劉華仁墓志

 北魏元長文墓誌

 元略墓誌

 西魏杜照賢造四面像

 北魏李暉儀墓誌

 北魏穆纂墓誌

 北魏光祿大夫于纂墓誌

 北魏元懌墓誌

 東魏趙鑒墓誌

 後魏曹望憘造像題記

 印度碑拓

 司馬顯姿墓志

 北魏無名氏夫人殘墓誌

 爨寶子碑

 吊比干墓文

 崔敬邕墓志

 元略墓誌

 北魏元長文墓誌

 吊比干墓文

 北齊天保造像題記

 後魏司馬元興墓誌

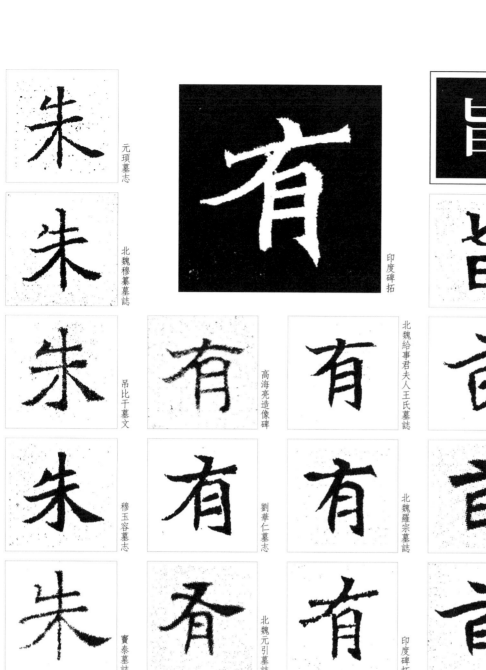
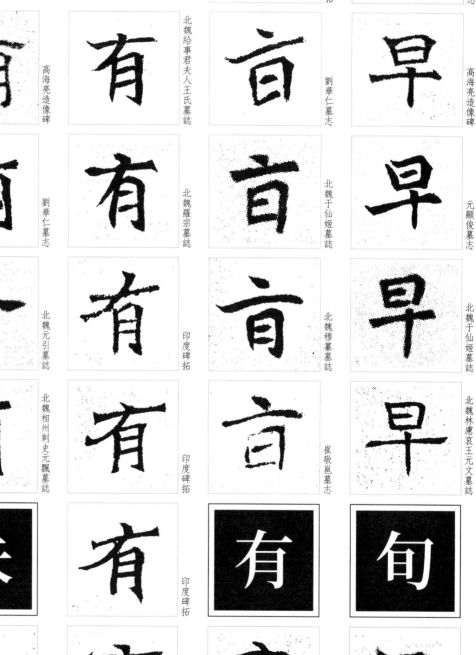

朱　元頊墓志

朱　北魏穆纂墓誌

朱　弔比干墓文

朱　穆玉容墓志

朱　竇泰墓誌

朽　元略墓誌

朽　元詮墓誌

有　印度碑拓

有　高海亮造像碑

有　劉華仁墓志

有　北魏元引墓誌

有　北魏相州刺史元飄墓誌

朱　元楨墓志

有　北魏給事君夫人王氏墓誌

有　北魏羅宗墓誌

有　印度碑拓

有　印度碑拓

有　東魏王偃墓誌

旨　印度碑拓

旨　印度碑拓

旨　劉華仁墓志

旨　北魏穆纂墓誌

旨　崔敬邕墓志

有　元鑒墓誌

早　司馬顯姿墓志

早　穆玉容墓志

早　高海亮造像碑

早　元顯俊墓志

早　北魏于仙姬墓誌

早　北魏林慮哀王元文墓誌

旬　劉碑寺造像碑

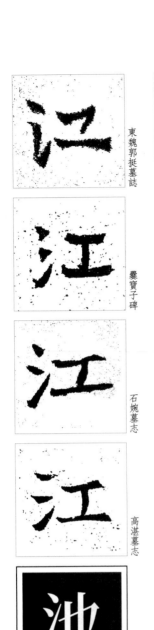

爨寶子碑

石婉墓誌

高湛墓誌

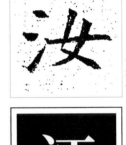
高湛墓誌

北魏穆纂墓誌

司馬顯姿墓誌

李超墓誌

西魏杜照賢造四面像

西魏杜照賢造四面像

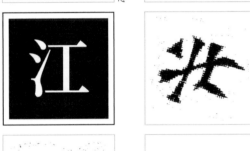
北魏元彥墓誌

北魏充華嬪盧氏墓誌

北魏光祿大夫于纂墓誌

北魏元長文墓誌

李超墓誌

元保洛墓誌

北魏元簡墓誌

北魏汝南王修治古塔銘

北魏相州刺史元飄墓誌

石婉墓誌

北魏光祿大夫于纂墓誌

北魏穆纂墓誌

敬史君造像碑

方法師鑱石板經記

穆玉容墓誌

北魏奚智墓誌

高湛墓誌

元舉墓誌

北魏元彥墓誌

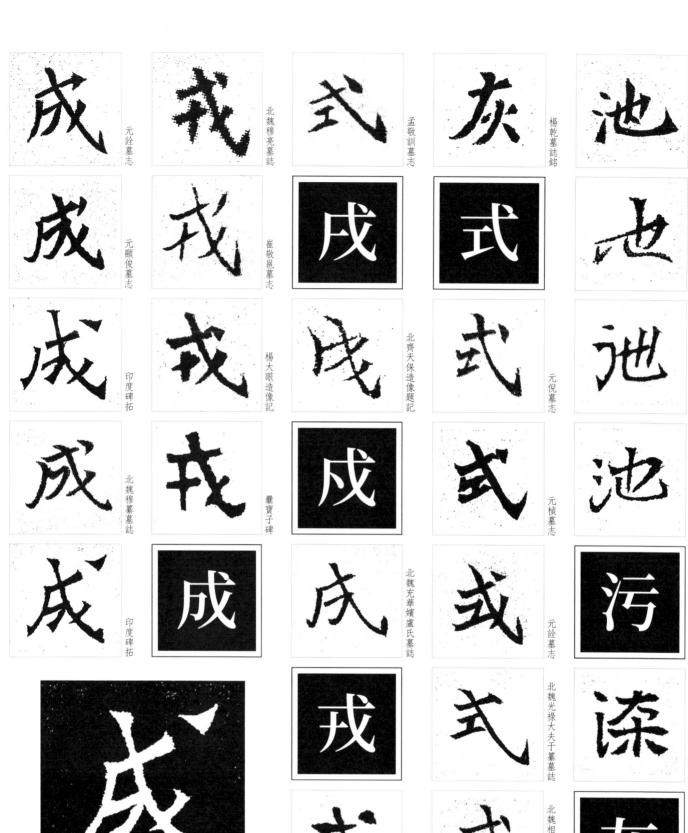

成　元詮墓誌
戒　北魏穆亮墓誌
式　孟敬訓墓誌
灰　楊乾墓誌銘
池　北魏羅宗墓誌

成　元顯俊墓誌
戒　崔敬邕墓誌
成　北齊天保造像題記
式　元倪墓誌
也　北齊天保造像題記

成　印度碑拓
戒　楊大眼造像記
戌　北齊天保造像題記
式　元楨墓誌
池　常岳造像記

成　北魏穆纂墓誌
戊　爨寶子碑
成　北魏充華嬪盧氏墓誌
或　元詮墓誌
池　王史平吳造像記

成　印度碑拓
成　印度碑拓
成　北魏充華嬪盧氏墓誌
式　元詮墓誌
污　高海亮造像碑

成　印度碑拓
戒　北魏充華嬪盧氏墓誌
或　北魏光祿大夫于纂墓誌
溕　高海亮造像碑

成　印度碑拓
成　元顯俊墓誌
戊　元舉墓誌
式　北魏相州刺史元飄墓誌
灰　吊比干墓文

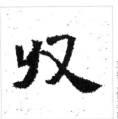
東魏王偃墓誌

死
北魏比丘尼法文法隆等造像記

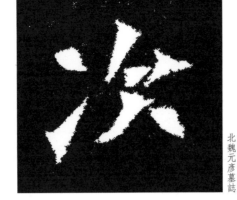
北魏元彥墓誌

次
高湛墓志

收
元彬墓誌

收
北魏光祿大夫于纂墓誌

收
北魏李暉儀墓誌

收
北魏給事君夫人王氏墓誌

死
北魏汝南王修治古塔銘

死
北魏穆纂墓誌

死
印度碑拓

死
司馬悅墓誌

次
北魏元彥墓誌

次
北魏相州刺史元飄墓誌

次
印度碑拓

次
印度碑拓

次
張黑女墓志

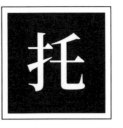
托
月下雲岡記

扠
司馬顯姿墓志

扞
北魏光祿大夫于纂墓誌

次
元黑俊墓誌

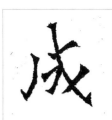
印度碑拓

成
北魏充華嬪盧氏墓誌

成
司馬顯姿墓志

成
月下雲岡記

成
月下雲岡記

成
月下雲岡記

成
高海亮造像碑

高湛墓誌

北魏元懌墓誌

北魏林廬哀王元文墓誌

敬史君造像碑

方法師鏤石板經記

東魏惠好惠藏造像

北魏穆亮墓誌

吊比干墓文

元詮墓志

刁遵墓志

魏靈藏造像記

李超墓志

吊比干墓文

刁遵墓志

北魏元長文墓誌

張石安造像碑

高貞碑

吊比干墓文

北魏于仙姬墓誌

崔敬邕墓志

東魏王偃墓誌

北魏光祿大夫于纂墓誌

元略墓誌

北魏元遙妻梁氏墓誌

李璧墓志

北魏林廬哀王元文墓誌

元詮墓志

吊比干墓文

東魏王偃墓誌

孟敬訓墓志

常岳造像記

張黑女墓志

西　元始和墓誌

西　月下雲岡記

【七畫】

吉長命造像碑

崔敬邑墓誌

高貞碑

北魏元懌墓誌

北魏充華嬪盧氏墓誌

元乂墓誌蓋

足

張黑女墓誌

言

方法師鏤石板經記

元顯俊墓誌

元義墓誌蓋

石婉墓誌

元固墓誌

言

東魏李光顯墓誌

北魏元氏故蘭夫人墓誌銘

元始和墓誌

言

高貞碑

言

北魏給事君夫人王氏墓誌

印度碑拓

元始和墓誌

元舉墓誌

元懷墓誌

方法師鏤石板經記

李氏合邑造像碑陽

石婉墓誌

元項墓誌

吊比干墓文

孟敬訓墓誌

李超墓誌

高海亮造像碑

劉紹安造像記

後魏曹望憘造像題記

身
石婉墓誌

元保洛墓誌

北魏光祿大夫于纂墓誌

身
魏靈藏造像記

臬
元保洛墓誌

角
北魏元長文墓誌

角
北魏光祿大夫于纂墓誌

車
北魏元長文墓誌

車
北魏林慮哀王元文墓誌

車
北魏相州刺史元飄墓誌

車
司馬昞墓誌

北魏元長文墓誌

身
劉紹安造像記

身
北魏光祿大夫于纂墓誌

車
東魏李光顯墓誌

車
西魏杜照賢造四面像

元略墓誌

走
元略墓誌

北魏相州刺史元飄墓誌

車
元略墓誌

車
元瓊墓誌

車
劉華仁墓誌

元楨墓誌

酉
北魏元悰墓誌

酉
北魏元氏故蘭夫人墓誌

北魏相州刺史元飄墓誌

酉
張黑女墓誌

楊乾墓誌銘

穆玉容墓誌

印度碑拓

赤　北魏元長文墓誌

里　敬史君造像碑

谷　北魏元引墓誌

角　北魏穆纂墓誌

赤　吊比干墓文

里　月下雲岡記

里　元顯俊墓志

谷　北魏元懌墓誌

角　司馬悦墓誌

辛　元保洛墓誌

里　北魏光祿大夫于纂墓誌

谷　北魏元氏故蘭夫人墓誌銘

角　敬史君造像碑

谷　北魏給事君夫人王氏墓誌

辛　元纂墓志

里

里　北魏元懌墓誌

谷　元懷墓誌

辛　北魏元懌墓誌

里　皮演墓誌

里　穆玉容墓誌

里　北魏充華嬪盧氏墓誌

谷　李超墓志

辛　北魏充華嬪盧氏墓誌

里　北魏相州刺史元飆墓誌

赤

里　北魏光祿大夫于纂墓誌

里　孟敬訓墓誌

谷　東魏王偃墓誌

赤　元項墓志

谷　東魏王偃墓誌

谷　元詮墓誌

何 元略墓誌

住 印度碑拓

辰 吊比干墓文

屈 元纂墓志

辛 北魏羅宗墓誌

何 元纂墓志

住 司馬昞墓志

似

辰 元詮墓志

辛 後魏司馬元興墓誌

何 元舉墓誌

住 吊比干墓文

似 北魏元彥墓誌

辰 元顯俊墓志

宰 李超墓志

何 元顯俊墓志

住 高海亮造像碑

以 北魏充華嬪盧氏墓誌

辰 劉根造像碑

辰

辰 元保洛墓志

何 北魏元氏故蘭夫人墓誌

何 北魏元氏故蘭夫人墓誌

似 張唉鬼一百人造像記

辰 北魏元引墓誌

辰 元詮墓志

何 北魏光祿大夫于纂墓誌

何 元乂墓誌蓋

似 高貞碑

辰

何 北魏元氏故蘭夫人墓誌

住 元乂墓誌蓋

住 元乂墓誌蓋

辰 北魏元長文墓誌

辰 元略墓誌

位 皮演墓誌

位 元頊墓志

佇 石婉墓誌

何 石婉墓誌

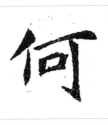何 北魏相州刺史元飄墓誌

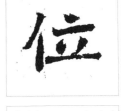作 元懷墓誌

位 北魏元懌墓誌

佇 刁遵墓志

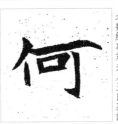但 元略墓誌

何 北魏給事君夫人王氏墓誌

作 元懷墓誌

位 北魏相州刺史元飄墓誌

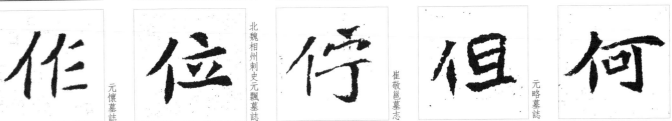佇 崔敬邕墓志

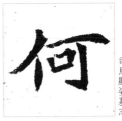但 吊比干墓文

何 司馬顯姿墓志

作 元鑒墓誌

位 北魏穆亮墓誌

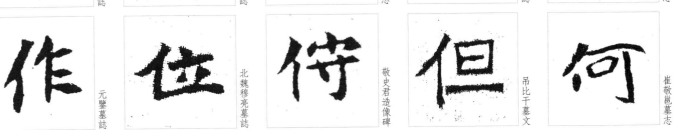佇 敬史君造像碑

但 吊比干墓文

何 崔敬邕墓志

作 元頊墓志

位 崔敬邕墓志

位 元懷墓誌

但 尉阿墓誌

何 張黑女墓志

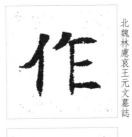作 北魏林慮哀王元文墓誌

位 張猛龍碑

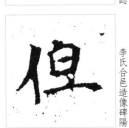位 元懷墓誌

但 李氏合邑造像碑陽

何 楊乾墓誌銘

作 北魏無名氏夫人殘墓誌

位 元頊墓志

但 石婉墓誌

何 爨寶子碑

作 北魏相州刺史元飄墓誌

何 皮演墓誌

吉長命造像碑

印度碑拓

印度碑拓

穆玉容墓誌

後魏曹望憘造像題記

印度碑拓

印度碑拓

李璧墓誌

北魏穆纂墓誌　北魏給事君夫人王氏墓誌

吉長命造像碑

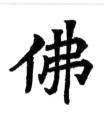
月下雲岡記

月下雲岡記

楊乾墓誌銘

司馬顯姿墓誌

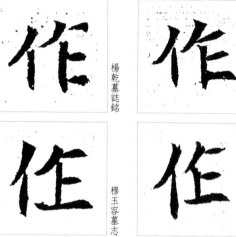
穆玉容墓誌

西魏杜照賢四面像

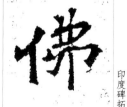
印度碑拓

印度碑拓

穆玉容墓誌

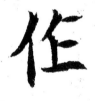
孟敬訓墓誌

高海亮造像碑

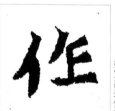
印度碑拓

魏靈藏造像記

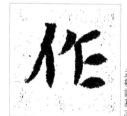
張黑女墓誌

印度碑拓

印度碑拓

印度碑拓

印度碑拓

印度碑拓

劉根造像碑

後魏司馬元興墓誌

兵

元舉墓誌

伯

孫秋生造像記

伯

孫秋生造像記

伯

伯

元倪墓志

佐

崔敬邕墓志

佐

司馬昞墓志

加

印度碑拓

佐

佐

元舉墓誌

兵

北魏元長文墓誌

兵

敬史君造像碑

伯

吊比干墓文

伯

崔敬邕墓志

伯

北魏充華嬪盧氏墓誌

佐

司馬悅墓誌

佚

李璧墓志

兵

李超墓志

佐

楊乾墓誌銘

伯

後魏解伯達造像

伯

北魏充華嬪盧氏墓誌

佚

元舉墓誌

佚

佐

北魏穆亮墓誌

佐

司馬悅墓誌

佐

北魏穆纂墓誌

兵

樊奴子造像記

兵

穆玉容墓誌

余

余

吊比干墓文

伯

伯

北魏羅宗墓誌

伯

吊比干墓文

克 北魏光祿大夫于纂墓誌

利 印度碑拓

別 敬史君造像碑

劫 北魏元懌墓誌

克 敬史君造像碑

利 北魏元懌墓誌

刧 印度碑拓

克 竇泰妻婁黑女墓誌

利 元略墓誌

別 北魏光祿大夫于纂墓誌

別 司馬悅墓誌

刧 敬史君造像碑

克 高貞碑

利 石婉墓誌

別 元鑒墓誌

別 孟敬訓墓誌

刧 錡雙胡道教造像碑

克 高貞碑

判 李璧墓誌

別 敬史君造像碑

助 東魏趙鑒墓誌

亨 元乂墓誌蓋

判 西門豹祠堂碑

利 北魏奚智墓誌

別 元保洛墓誌

助

亨 爨寶子碑

克 元倪墓誌

利 印度碑拓

別 爨寶子碑

北魏張整墓誌

元顯俊墓志

北魏元長文墓誌

元頊墓志

印度碑拓

元始和墓誌

元彬墓誌

北魏給事君夫人王氏墓誌

北魏給事君夫人王氏墓誌

北魏穆纂墓誌

北魏元引墓誌

中岳嵩高靈廟碑

元始和墓誌

北魏羅宗墓誌

北魏元彥墓誌

穆玉容墓志

印度碑拓

元舉墓誌

張黑女墓志

北魏充華嬪盧氏墓誌

高貞碑

崔敬邕墓誌

元舉墓誌

後魏司馬元興墓誌

北魏光祿大夫于纂墓誌

元略墓誌

高貞碑

元鑒墓誌

否 吊比干墓文

吸 吊比干墓文

吹 吊比干墓文

吲 北魏汝南王修治古塔銘

呴 北魏元長文墓誌

吾 北魏無名氏夫人殘墓誌

吾 吊比干墓文

吸 吊比干墓文

吹 吊比干墓文

吹 北魏元懌墓誌

吹 張猛龍碑

否 北魏無名氏夫人殘墓誌

否 司馬昞墓誌

否 穆玉容墓誌

舍 後魏曹望憘造像題記

吳 劉紹安造像記

吳 孫秋生造像記

矣 爨寶子碑

吳 穆玉容墓誌

吳 翟興祖造像碑

舍 北魏穆纂墓誌

舍 北魏鞠彥雲墓誌

舍 司馬悅墓誌

舍 孟敬訓墓誌

舍 崔敬邕墓誌

舍 北魏鞠彥雲墓誌

舍 張黑女墓誌

君 爨寶子碑

舍 北魏武宣王元颺墓誌

舍 楊乾墓誌銘

舍 石婉墓誌

舍 北魏穆亮墓誌

呂　高貞碑

呈　高貞碑

呈　北齊高僧護墓誌

告

告　元懷墓誌

告　元詮墓志

告　刁遵墓誌

告　北魏李暉儀墓誌

告　北魏羅宗墓誌

圂　姚伯多道教造像碑

告　元詮墓志

回　尉岡墓誌

坂　張黑女墓誌

坂　張黑女墓誌

坊　李氏合邑造像碑陽

坊　高貞碑

坎／故　北齊天保造像題記

坎　吊比干墓文

坐

坐　劉寺造像碑

坐　李超墓志

坐　後魏曹望憘造像題記

坐　李璧墓志

均／均　刁遵墓誌

均　北魏元懌墓誌

均　北魏李暉儀墓誌

均　崔敬邕墓志

均　李超墓志

均　楊乾墓誌銘

均　鄭文公碑

妍／妍　北魏汝南王修治古塔銘

 元懷墓誌

 妥

 妙 印度碑拓

 妙 元舉墓志

 妍 石婉墓志

 元略墓誌

 乎 姚伯多道教造像碑

 妙 崔敬邕墓志

 妙 劉紹安造像記

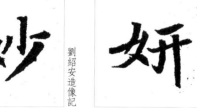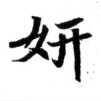 妍 穆玉容墓志

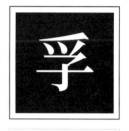 孚

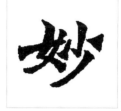 妙 月下雲岡記

 妙 北魏元懌墓誌

 妖 北魏元長文墓誌

 孚 孟敬訓墓志

 妙 李璧墓志

 妙 北魏充華嬪盧氏墓誌

 妖

 孝

 妙 李超墓志

 妙 北魏穆纂墓誌

 妖 李璧墓志

 妙 東魏王偃墓誌

 妙 北魏羅宗墓誌

 妙

 妙 高海亮造像碑

北魏相州刺史元飄墓誌

 妙 元舉墓志

 北魏于仙姬墓誌

 孝 元乂墓誌蓋

 妙 元乂墓誌蓋

弟　李超墓志

弟　劉紹安造像記

弟　北魏武宣王元勰墓誌

弟　北魏元馗墓誌

岊　北魏元彥墓誌

孝　北魏元彥墓誌

弟　楊乾墓誌銘

弟　元懷墓誌

岊

孝　北魏充華嬪盧氏墓誌

弟　高貞碑

岐　元頊墓誌

孝　北魏光祿大夫于纂墓誌

帶　吉長命造像碑

峽　北魏元彥墓誌

孝　北魏相州刺史元飄墓誌

希　姚伯多道教造像碑

弟　北魏章武王妃穆氏墓誌

弟　元纂墓誌

岐　北魏穆纂墓誌

孝　北魏穆纂墓誌

希　李璧墓志

弟　司馬悅墓誌

弟　元昺墓誌

岐　司馬悅墓誌

孝　北齊高僧護墓誌

希　高海亮造像碑

帶　吉長命造像碑

弟　劉根造像碑

岐　楊乾墓誌銘

孝　司馬悅墓誌

希　魏靈藏造像記

帶　吉長命造像碑

弟　劉洛真兄弟造像記

 東魏郭挺墓誌

 元詮墓誌

 翟興祖造像碑

元彬墓誌

溫泉頌

崔敬邕墓誌

北魏羅宗墓誌

 西魏杜照賢四面像

 元舉墓誌

 北魏汝南王修治古塔銘

元纂墓誌

李超墓誌

 李壁墓誌

 孫秋生造像記

 東魏趙鑒墓誌

北魏穆纂墓誌

 後魏韓顯祖造像

 楊乾墓誌銘

 東魏郭挺墓誌

 北齊高僧護墓誌

北魏羅宗墓誌

北魏羅宗墓誌

 司馬昞墓誌

 刁遵墓誌

 元纂墓誌

 後魏韓顯祖造像

忍

防 寶泰妻妻黑女墓誌

形 楊大眼造像記

形 元略墓誌

卡 吊比干墓文

忍 元略墓誌

阮 元珽墓誌

形 魏靈藏造像記

形 元珽墓誌

忘 元略墓誌

阮 元珽墓誌

彤 元珽墓誌

形 北魏穆纂墓誌

排 楊乾墓誌銘

忘 北魏元懌墓誌

院 石婉墓誌

彤 北魏給事君夫人王氏墓誌

形 司馬顯姿墓志

形

忘 敬史君造像碑

阯 吊比干墓文

彤 尉阿墓誌

形 楊大眼造像記

阯

忘 爨寶子碑

忌 北魏元長文墓誌

形 孟敬訓墓誌

形 元楨墓誌

忌 李璧墓誌

防 北魏李暉儀墓誌

形 楊乾墓誌銘

形 常岳造像記

育

育　元始和墓誌

育　元楨墓誌

育　北魏光祿大夫于纂墓誌

育　司馬顯姿墓志

育　崔敬邕墓誌

我

我　刁遵墓誌

更

更　元舉墓誌

更　元瑱墓誌

更　元顯俊墓志

更　北魏元氏故蘭夫人墓誌

更　北魏李暉儀墓誌

更　李超墓誌

忤　劉華仁墓志

忻

忻　北魏李暉儀墓誌

旱

旱　北魏元懌墓誌

旱　張伏惠造像碑

志　劉華仁墓志

志　北魏元彥墓誌

志　北魏武宣王元勰墓誌

志

志　竇泰妻黑女墓誌

志　道俗九十人造像碑

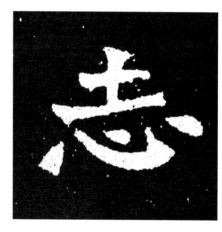
志　元始和墓誌

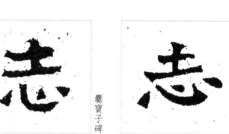
志　爨寶子碑

志　吉長命造像碑

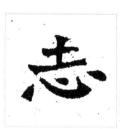
志　元始和墓誌

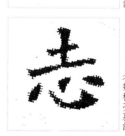
志　北魏穆亮墓誌

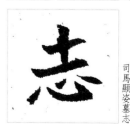
志　司馬顯姿墓志

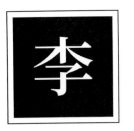

李

我 張猛龍碑

扶 北魏林慮哀王元文墓誌

我 吊比干墓文

折 元顯俊墓誌

李 北魏充華嬪盧氏墓誌

折 北魏穆纂墓誌

狀 吊比干墓文

我 李氏合邑造像碑陽

李 北魏武宣王元綏墓誌

折 司馬悅墓誌

扶 後魏韓顯祖造像

李 孫秋生造像記

折 後魏司馬元興墓誌

投 元略墓誌

扳

我 劉根造像碑

李 崔敬邕墓志

折 楊乾墓誌銘

授 北魏穆纂墓誌

抆 吊比干墓文

我 北魏元彥墓誌

李 後魏韓顯祖造像

抓

投

扶 元纂墓誌

我 北魏元悴墓誌

李 李超墓志

抗 張黑女墓志

折

折 元纂墓誌

扶 元顯俊墓志

我 北齊高僧護墓誌

李 爨寶子碑

扶 李氏合邑造像碑陽

 穆玉容墓誌

 元乂墓誌蓋

 西魏杜照賢造四面像

 敬史君造像碑

李璧墓誌

 北魏元彥墓誌

 高貞碑

劉根造像碑

 司馬顯姿墓誌

 李氏合邑造像碑陽

 元略墓誌

 束

 元舉墓誌

 北魏元彥墓誌

 爨寶子碑

 元乂墓誌蓋

 北魏元彥墓誌

 冶

 吊比干墓文

 李氏合邑造像碑陽

 北魏穆纂墓誌

 李超墓誌

 孫秋生造像記

 北魏穆纂墓誌

 杜氏等造像右側

北魏元懌墓誌

北魏元長文墓誌

北魏羅宗墓誌

 北魏于昌容墓誌 後魏曹望憘造像題記 張猛龍碑 司馬昞墓志

 北魏沙門惠玲弟李興造像記 北魏羅宗墓誌 李璧墓志 東魏田洛墓記

 吊比干墓文 北齊天保造像題記 元固墓誌 李超墓志 東魏郭挺墓誌

 李璧墓志 張黑女墓志 元倪墓志 元略墓誌

 竇泰墓誌 元倪墓志 元纂墓誌

 翟興祖造像碑 張黑女墓志 元始和墓誌 元纂墓誌 北魏元簡墓誌

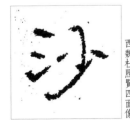 西魏杜照賢四面像 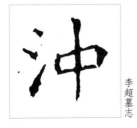 李超墓志 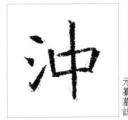 元鑒墓誌 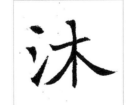 北魏元氏故蘭夫人墓誌 北魏元簡墓誌

 高海亮造像碑 元鑒墓誌 吊比干墓文 崔敬邕墓志

灼 李氏合邑造像碑陽

災

求 北魏穆纂墓誌

沉 吊比干墓文

沁 李超墓誌

灼 李超墓誌

灾 元倪墓誌

求 吊比干墓文

沉 吊比干墓文

沁 李超墓誌

灼 鄭文公碑

灾 元詮墓誌

求 敬史君造像碑

求 楊乾墓誌銘

沉 元略墓誌

沆 吊比干墓文

戒 元詮墓誌

灾 楊乾墓誌銘

求 吊比干墓文

汾 元彬墓誌

裁 元詮墓誌

灾 東魏王偃墓誌

攸 北魏羅宗墓誌

哭 北魏元懌墓誌

裁 北魏羅宗墓誌

攸 北魏元懌墓誌

求 高貞碑

求 北魏元氏故蘭夫人墓誌

汾 竇泰墓誌

攸 北魏于仙姬墓誌

灼 北魏充華盧氏墓誌

求 北魏奚智墓誌

北魏于仙姬墓誌

吊比干墓文

北魏穆纂墓誌

吊比干墓文

元略墓誌

元羣墓誌

北魏元懌墓誌

北魏奚智墓誌

北魏給事君夫人王氏墓誌

北魏李暉儀墓誌

李超墓誌

東魏王偃墓誌

魏靈藏造像記

元詮墓志

高湛墓志

元乂墓誌蓋

北魏元長文墓誌

北魏元懌墓誌

北魏元長文墓誌

北魏充華嬪盧氏墓誌

崔敬邕墓志

張猛龍碑

李超墓誌

北魏元懌墓誌

北魏元氏故蘭夫人墓誌

北魏光祿大夫于纂墓誌

北魏穆纂墓誌

司馬顯姿墓志

皮演墓誌

元項墓志

孫秋生造像記

穆玉容墓志

元懷墓誌

吊比干墓文

高貞碑

元顯俊墓志

崔敬邕墓志

北魏元彥墓誌

北魏羅宗墓誌

東魏王偃墓誌

爨寶子碑

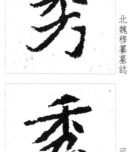
究

劉根造像碑

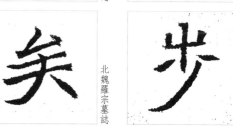
北魏穆纂墓誌

司馬顯姿墓志

石婉墓志

私

祐

秋

敬史君造像碑

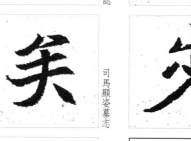
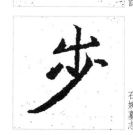
矣

張黑女墓志

元始和墓誌

司馬悅墓誌

楊乾墓誌銘

究

印度碑拓

始平公造像記

秀

元懷墓誌

矣

究

月下雲岡記

孫秋生造像記

秀

元楨墓志

張黑女墓志

矣

高貞碑

系　元頊墓志

夌　北魏李暉儀墓誌

甫　楊乾墓誌銘

皂　元頊墓志

男　元固墓志

系　北魏光祿大夫于纂墓誌

每　北魏汝南王修治古塔銘

甫　石信墓誌

皂　北魏章武王妃穆氏墓誌

易　北魏張整墓誌

罕　元倪墓志

每　北魏給事君夫人王氏墓誌

每　李璧墓志

甫　元顯俊墓志

男　司馬悅墓誌

罕　石信墓誌

每　李超墓志

甫　北魏充華嬪盧氏墓誌

男　西魏杜照賢造四面像

闬　李超墓志

系　元楨墓志

每　元纂墓志

每　北齊高僧護墓誌

甫　北魏穆亮墓誌

男　楊乾墓誌銘

肝　東魏王偃墓誌

系　元楨墓志

每　李璧墓志

直　高海亮造像碑

甫　李超墓志

町　北魏元長文墓誌

甲　北魏元長文墓誌

邠

邑
李超墓誌

良
爨寶子碑

芒
李璧墓誌

邠
元彬墓誌

邑
東魏王偃墓誌

邑
李璧墓誌

芒
元楨墓誌

邠
元舉墓誌

邑
楊乾墓誌銘

邑
北魏元懌墓誌

良
元始和墓誌

芒
元詮墓誌

邢
吊比干墓文

邑
北魏給事君夫人王氏墓誌

良
元顯俊墓誌

芒
元項墓誌

良
北魏元彥墓誌

芒
劉碑寺造像碑

那
孫秋生造像記

邑
穆玉容墓誌

邑
常岳造像記

良
吊比干墓文

芒
北魏充華盧氏墓誌

邑
西魏杜照賢四面像

良
北魏給事君夫人王氏墓誌

芒
崔敬邕墓誌

芒
北魏相州刺史元飄墓誌

那
後魏韓顯祖造像

邑
後魏韓顯祖造像

良
楊乾墓誌銘

芒
姚伯多道教造像碑

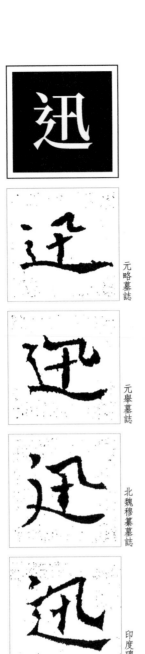

高貞碑

杜氏等造像右側

西魏杜照賢四面像

迁
元略墓誌

崔敬邕墓志

北魏元懌墓誌

元顥墓誌

邪
司馬顯姿墓志

邦
李璧墓志

北魏充華嬪盧氏墓誌

迅
北魏穆纂墓誌

爨寶子碑

北魏給事君夫人王氏墓誌

迅
印度碑拓

巡
東魏郭挺墓誌

兒
高貞碑

司馬悅墓誌

張黑女墓誌

巡
錡麻仁道教造像碑

羌
東魏郭挺墓誌

邦
石婉墓志

【八畫】

北魏于昌容墓誌

月下雲岡記

印度碑拓

劉華仁墓誌

北魏元彥墓誌

印度碑拓

石婉墓誌

印度碑拓

司馬顯姿墓誌

北魏元彥墓誌

採
元頊墓誌

司馬悅墓誌

北魏元氏故蘭夫人墓誌銘

崔敬邕墓誌

北魏元氏故蘭夫人墓誌

採
後魏韓顯祖造像

北魏元彥墓誌

門
元顯俊墓誌

北魏光祿大夫于纂墓誌

長
北魏汝南王修治古塔銘

敬史君造像碑

北魏充華嬪盧氏墓誌

劉華仁墓誌

北魏相州刺史元飄墓誌

元詮墓誌

月下雲岡記

北魏林慮哀王元文墓誌

北魏元氏故蘭夫人墓誌

司馬顯姿墓誌

北魏于昌容墓誌

翟興祖造像碑

元頊墓志

北魏李暉儀墓誌

北魏李暉儀墓誌

司馬悅墓誌

李璧墓志

石信墓誌

北魏元彥墓誌

北魏充華嬪盧氏墓誌

北魏成嬪墓誌

北魏給事君夫人王氏墓誌

司馬悅墓誌

敬史君造像碑

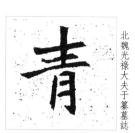
北魏光祿大夫于纂墓誌

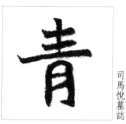
司馬悅墓誌

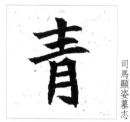
司馬顯姿墓誌

石婉墓志

司馬悅墓誌

元倪墓志

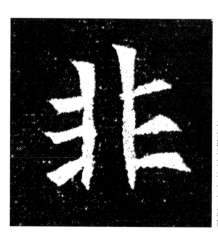

北魏給事君夫人王氏墓誌

北魏元懌墓誌

尉阿墓誌

張黑女墓志

元略墓誌

北魏元氏故蘭夫人墓誌

北魏充華嬪盧氏墓誌

北魏穆纂墓誌

司馬悅墓誌

方法師鐫石板經記

楊乾墓誌銘

魏靈藏造像記

元略墓誌

北魏元懌墓誌

敬史君造像碑

爨寶子碑

北魏元緒墓誌殘石

李璧墓誌

鄭文公碑

李超墓志

兩
元略墓誌

楊乾墓誌銘

北魏元彥墓誌

北魏武宣王元勰墓誌

北魏羅宗墓誌

司馬顯姿墓志

佰
孫秋生造像記

北魏元簡墓誌

吊比干墓文

楊乾墓誌銘

北魏相州刺史元飆墓誌

田延和造像碑

佩
元纂墓誌

北魏給事君夫人王氏墓誌

魏靈藏造像記

賓泰墓誌

元詮墓誌

吊比干墓文

東魏王偃墓誌

事
元略墓誌

乖
劉華仁墓誌

司馬悅墓誌

爨寶子碑

李超墓誌

165　〖八畫〗

供　西魏杜照賢四面像

来　敬史君造像碑

来　北魏元氏故蘭夫人墓誌銘

使　後魏曹望憘造像題記

供　西魏杜照賢造四面像

来　元乂墓誌蓋

来　北魏給事君夫人王氏墓誌

使　後魏曹望憘造像題記

侍　元始和墓誌

侍　元略墓誌

来　李超墓誌

来　印度碑拓

使　東魏李光顯墓誌

使　元楨墓誌

侍　元詮墓誌

例　翟興祖造像碑

来　印度碑拓

來　方法師鏤石板經記

使　元詮墓誌

侍　北魏相州刺史元飄墓誌

例　北魏汝南王修治古塔銘

来　孫秋生造像記

使　北魏充華嬪盧氏墓誌

供　北魏相州刺史元飄墓誌

供　張啖鬼一百人造像記

使　北魏穆纂墓誌

侍　北魏穆亮墓誌

来　北魏給事君夫人王氏墓誌

使　北魏穆纂墓誌

供　張啖鬼一百人造像記

使　司馬昞墓誌

北魏張整墓誌

元倪墓志

方法師鏤石板經記

高湛墓志

北魏羅宗墓誌

北魏羅宗墓誌

北魏元懌墓誌

印度碑拓

崔敬邕墓志

楊乾墓誌銘

印度碑拓

印度碑拓

穆玉容墓志

元始和墓誌

元略墓誌

崔敬邕墓志

竇泰妻婁黑女墓誌

楊乾墓誌銘

月下雲岡記

元懷墓誌

月下雲岡記

北魏干昌容墓誌

北魏元懌墓誌

吊比干墓文

印度碑拓

楊乾墓誌銘

北魏光祿大夫于纂墓誌

北魏光祿大夫于纂墓誌

崔敬邕墓志

元略墓誌

 元項墓志

 司馬悦墓誌

 元篹墓誌

 北魏羅宗墓誌

 元詮墓誌

劉華仁墓志　楊乾墓誌銘　元項墓誌　張黑女墓志

 尉阿墓誌

 劉華仁墓志

 元詮墓誌

 崔敬邕墓志

 元义墓誌蓋

 元詮墓誌

北魏元彦墓誌

 敬史君造像碑

 穆玉容墓誌

 北魏元懌墓誌

 高貞碑

 劉紹安造像記

 高湛墓誌

 西魏張始孫造四百像

 北魏穆亮墓誌

 劉華仁墓志

 李超墓志

 北魏元懌墓誌

元略墓誌

 北魏于昌容墓誌

 北魏穆纂墓誌

北魏光祿大夫于纂墓誌

北魏元彥墓誌

北魏相州刺史元飄墓誌

翟興祖造像碑

吊比干墓文

姜纂造像記

元詮墓誌

北魏給事君夫人王氏墓誌

元倪墓志

元鑒墓志

元義墓誌蓋

劉華仁墓志

皮演墓誌

元顯俊墓志

北魏奚智墓誌

北魏奚智墓誌

北魏元簡墓誌

元略墓誌

北魏元彥墓誌

崔敬邕墓志

北魏光祿大夫于纂墓誌

李超墓志

北魏充華嬪盧氏墓誌

敬史君造像碑

北魏穆纂墓誌

楊乾墓誌銘

李超墓志

北魏相州刺史元飄墓誌

元彬墓誌

 北魏李暉儀墓誌

 元顯俊墓志

刁遵墓志

 叔 元纂墓誌

 元乂墓誌蓋

 元乂墓誌蓋

 北魏元懷墓誌

元羽墓誌

 元懷墓誌

 北魏元長文墓誌

元顯俊墓志

元鑒墓誌

 爨寶子碑

 元頊墓志

 北魏昊智墓誌

西魏杜照賢四面像

 元倪墓志

北魏元彥墓誌

 北魏穆亮墓誌

 印度碑拓

 爨寶子碑

 元彬墓誌

北魏元長文墓誌

 吊比干墓文

 印度碑拓

元懷墓誌

司馬悅墓誌

 崔敬邕墓誌

吊比干墓文

 元略墓誌

 元略墓誌

李超墓志

東魏王偃墓誌

司馬悅墓誌

崔敬邕墓誌

李超墓誌

元頊墓誌

孟敬訓墓誌

楊乾墓誌銘

北魏元遙妻梁氏墓誌

北魏穆纂墓誌

北魏元懌墓誌

竇泰墓誌

北魏羅宗墓誌

北魏給事君夫人王氏墓誌

元禎墓誌

楊乾墓誌銘

孟敬訓墓誌

印度碑拓

北魏元彥墓誌

崔敬邕墓誌

司馬悅墓誌

高湛墓誌

北魏充華嬪盧氏墓誌

張伏惠造像碑

李璧墓誌

吊比干墓文

元懷墓誌

北魏光祿大夫于纂墓誌

爨寶子碑

李超墓誌

北魏給事君夫人王氏墓誌

崔敬邕墓志

仙和寺尼道僧造像記

和 張黑女墓志

北魏元氏故蘭夫人墓誌銘

北魏武宣王元勰墓誌

命 北魏羅宗墓誌

元舉墓誌

咄 元舉墓誌

和 元彬墓志

周 北魏充華嬪盧氏墓誌

命 司馬顯姿墓志

命 北魏于仙姬墓誌

周 北魏光祿大夫于纂墓誌

命 元楨墓志

後魏解伯達造像

爨寶子碑

和 元彬墓志

張猛龍碑

吊比干墓文

和 月下雲岡記

和 北魏相州刺史元飄墓誌

周 東魏王偃墓誌

命 魏靈藏造像記

劉紹安造像記

後魏解伯達造像

和 印度碑拓

周 高貞碑

吊比干墓文

和 孫秋生造像記

周 高貞碑

坤　北魏林慮哀王元文墓誌

固　常岳造像記

固　元舉墓誌

咒　印度碑拓

咎　劉根造像碑

坤　月下雲岡記

固　後魏司馬元興墓誌

固　元舉墓誌

咒　印度碑拓

咀　吊比干墓文

以　北魏元懌墓誌

固　元顯俊墓誌

咒　印度碑拓

咀

坦　常岳造像記

咒　印度碑拓

咏

岨　常岳造像記

固　皮演墓誌

固　元頊墓誌

咒　印度碑拓

咏　北魏元懌墓誌

夜　元乂墓誌蓋

坤　元懷墓誌

固　元顯俊墓誌

咒　印度碑拓

咏　北魏章武王妃穆氏墓誌

夜　元詮墓誌

坤　元舉墓誌

固　北魏充華嬪盧氏墓誌

咒　印度碑拓

固　北魏穆纂墓誌

元詮墓志

司馬昞墓志

司馬顯姿墓志

孟敬訓墓志

北魏羅宗墓誌

司馬顯姿墓志

方法師鏤石板經記

元詮墓志

張黑女墓志

高海亮造像碑

月下雲岡記

皮演墓誌

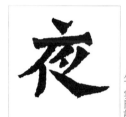
元顯俊墓志

北魏于仙姬墓誌

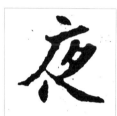
北魏光祿大夫于纂墓誌

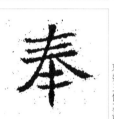
司馬顯姿墓志

東魏王偃墓誌

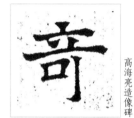
石婉墓志

北魏光祿大夫于纂墓誌

穆玉容墓志

西魏杜照賢四面像

元略墓誌

元鑒墓誌

北魏光祿大夫于纂墓誌

元舉墓誌

元顯俊墓志

北魏光祿大夫于纂墓誌

司馬顯姿墓志

穆玉容墓志

北魏林慮哀王元文墓誌

北魏相州刺史元飄墓誌

月下雲岡記

孟敬訓墓志 北魏張整墓誌 孟敬訓墓志 北魏奚智墓誌 穆玉容墓志

李超墓志 吊比干墓文 司馬悅墓誌

 敬史君造像碑 元倪墓志 崔敬邕墓誌 元尃墓誌

 爨寶子碑

 北魏李暉儀墓誌

石婉墓志 元倪墓志 李超墓志 孟敬訓墓志

 元纂墓誌 石婉墓志 元固墓誌 北魏元氏故蘭夫人墓誌

元顯俊墓志 元楨墓志 北魏李暉儀墓誌 元懷墓誌

北魏元氏故蘭夫人墓誌 北魏李暉儀墓誌 北魏光祿大夫于纂墓誌 北魏羅宗墓誌 北魏元懌墓誌

岸

北魏羅宗墓誌

李超墓志

元乂墓誌蓋

元倪墓志

北魏充華嬪盧氏墓誌

北魏元氏故蘭夫人墓誌銘

崔敬邕墓志

魏靈藏造像記

北魏李暉儀墓誌

元羽墓志

北魏羅宗墓誌

張黑女墓志

元纂墓誌

北魏元彦墓誌

方法師鏤石板經記

李璧墓志

敬史君造像碑

北魏給事君夫人王氏墓誌

石婉墓志

楊乾墓誌銘

北魏光祿大夫于纂墓誌

司馬悅墓誌

西魏杜照賢四面像

張唵鬼一百人造像記

孤

石婉墓志

劉根造像碑

北魏光祿大夫于纂墓誌

魏靈藏造像記

高海亮造像碑

高貞碑

 穆玉容墓誌

 東魏強弩將軍披庭令趙振造彌勒像記

 北魏元長文墓誌

 北魏光祿大夫于纂墓誌

 月下雲岡記

 高湛墓誌

 皮演墓誌

 李璧墓誌

 北魏穆纂墓誌

 崔敬邕墓誌

 元纂墓誌

 北魏李暉儀墓誌

 元顯俊墓誌

 元略墓誌

 張黑女墓誌

 元纂墓誌

 北魏穆纂墓誌

 司馬悅墓誌

 北魏給事君夫人王氏墓誌

 爨寶子碑

 元詮墓誌

 北魏元彥墓誌

 司馬顯姿墓誌

 姜造像記

 爨寶子碑

 爨寶子碑

 北魏元懌墓誌

北魏相州刺史元飄墓誌

元倪墓志

元略墓誌

北魏元華光墓誌殘石

北魏羅宗墓誌

元略墓誌

印度碑拓

司馬昞墓誌

吊比干墓文

元纂墓誌

北魏于仙姬墓誌

北魏元彥墓誌

月下雲岡記

李璧墓誌

元詮墓志

吊比干墓文

元始和墓誌

北魏羅宗墓誌

司馬顯姿墓誌

穆玉容墓誌

元詮墓志

北魏元引墓誌

東魏王偃墓誌

張咳鬼一百人造像記

李超墓誌

崔敬邕墓誌

高貞碑

北魏元簡墓誌

東魏王偃墓誌

彼

元始和墓誌

高貞碑

元固墓誌

179　〖八畫〗

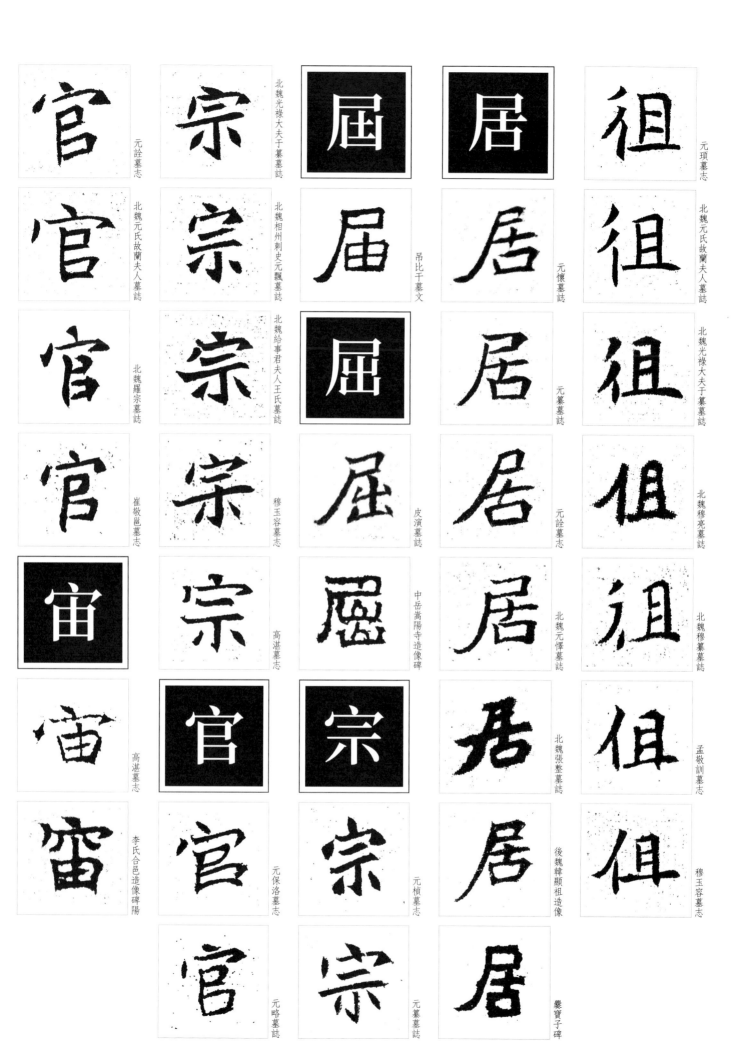

官 元詮墓誌
宗 北魏光祿大夫于纂墓誌
屆 北魏元氏故蘭夫人墓誌
居 元懷墓誌
祖 元頊墓誌

官 北魏元氏故蘭夫人墓誌
宗 北魏相州刺史元飄墓誌
屆 吊比干墓文
居 元纂墓誌
祖 北魏元氏故蘭夫人墓誌

官 北魏羅宗墓誌
宗 北魏給事君夫人王氏墓誌
屈 皮演墓誌
居 元詮墓誌
祖 北魏光祿大夫于纂墓誌

官 崔敬邕墓誌
宗 穆玉容墓誌
屋 中岳嵩陽寺造像碑
居 北魏元懌墓誌
但 北魏穆亮墓誌

宙 高湛墓誌
宗 高湛墓誌
屈 中岳嵩陽寺造像碑
居 北魏張整墓誌
祖 北魏穆纂墓誌

宙 高湛墓誌
官 元保洛墓誌
宗 元禎墓誌
居 後魏韓顯祖造像
但 孟敬訓墓誌

窅 李氏合邑造像碑陽
官 元略墓誌
宗 元纂墓誌
居 爨寶子碑
但 穆玉容墓誌

録

石婉墓志

宛

印度碑拓

劉華仁墓志

定

孫秋生造像記

府

元保洛墓志

庚

元固墓志

定

北魏穆亮墓誌

印度碑拓

延

元項墓志

府

北魏充華嬪盧氏墓誌

庚

元楨墓志

庫

北魏元懌墓誌

定

北魏穆纂墓誌

皮演墓誌

延

元懷墓誌

府

張黑女墓志

宛

穆玉容墓志

延

元顯俊墓誌

府

李璧墓志

庫

北魏相州刺史元飄墓志

定

穆玉容墓志

定

元舉墓誌

延

北魏元彥墓誌

府

楊乾墓誌銘

庚

司馬顯姿墓志

定

元詮墓志

延

北魏成嬪墓誌

府

穆玉容墓志

庫

方法師鍊石板經記

宛

北魏李暉儀墓誌

宛

司馬悅墓誌

北魏元懌墓誌

刁遵墓志

北魏羅宗墓誌

元頊墓志

元固墓誌

北魏元彥墓誌

姜篡造像記

孟敬訓墓志

楊乾墓誌銘

穆玉容墓誌

竇泰妻婁黑女墓誌

元略墓誌

劉華仁墓志

北齊天保造像題記

印度碑拓

孫秋生造像記

敬史君造像碑

楊乾墓誌銘

元始和墓誌

元詮墓志

元鑒墓誌

北魏元彥墓誌

北魏光祿大夫于纂墓誌

皮演墓誌

穆玉容墓誌

北魏給事君夫人王氏墓誌

鄭文公碑

北魏羅宗墓誌

後魏解伯達造像

崔敬邕墓志

敬史君造像碑

北魏穆亮墓誌

北魏穆纂墓誌

李超墓志

姚伯多道教造像碑

印度碑拓

孟敬訓墓志

崔敬邕墓志

元瑱墓志

元舉墓誌

印度碑拓

楊乾墓誌銘

元瑱墓志

西門豹祠堂碑

昌

北魏光祿大夫于纂墓誌

北魏光祿大夫于纂墓誌

北魏光祿大夫于纂墓誌

印度碑拓

元顯俊墓志

元瑱墓志

昌

元乂墓誌蓋

北魏穆亮墓誌

印度碑拓

劉華仁墓志

元顯俊墓志

北魏元彥墓誌

北魏元彥墓誌

司馬顯姿墓志

敬史君造像碑

北魏穆亮墓誌

北魏相州刺史元飄墓誌

北魏元彥墓誌

吊比干墓文

北魏給事君夫人王氏墓誌

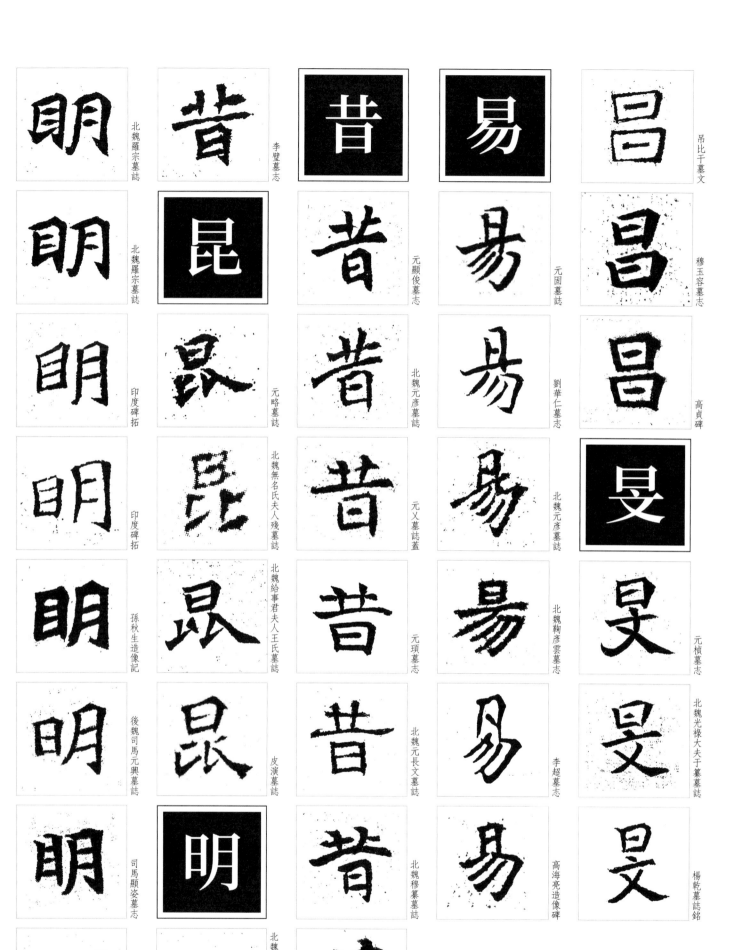

明 北魏羅宗墓誌
昔 李璧墓志
昔 元顯俊墓誌
易 元固墓誌
昌 吊比干墓文

明 北魏羅宗墓誌
昆 昔 北魏元彥墓誌
易 劉華仁墓志
昌 穆玉容墓誌

明 印度碑拓
昆 元略墓誌
昔 元義墓誌蓋
易 北魏元彥墓誌
昌 高貞碑

明 印度碑拓
昆 北魏無名氏夫人殘墓誌
昔 元頊墓誌
易 北魏鞠彥雲墓誌
旻 元楨墓誌

明 孫秋生造像記
昆 北魏給事君夫人王氏墓誌
昔 元頊墓誌
易 李超墓誌
旻 北魏光祿大夫于纂墓誌

明 後魏司馬元興墓誌
昆 皮演墓誌
昔 北魏元長文墓誌
易 高海亮造像碑
旻 楊乾墓誌銘

明 司馬顯姿墓志
明 北魏給事君夫人王氏墓誌
昔 北魏穆纂墓誌
易 張黑女墓志

明 北魏穆纂墓誌
明 北魏給事君夫人王氏墓誌
昔 張黑女墓志

抽

抱　元頊墓志

抱

抱

北魏林慮哀王元文墓誌

服

明　後魏韓顯祖造像

明　楊乾墓誌銘

抽　北魏元氏故蘭夫人墓誌

抽　北魏羅宗墓誌

服　元詮墓志

明　印度碑拓

抽　楊乾墓誌銘

枹　爰寶子碑

抱　翟興祖造像碑

服　北魏李暉儀墓誌

朋

披

抱　元顯俊墓志

服　北魏穆亮墓誌

羽　刁遵墓誌

抽　高湛墓志

袚　元頊墓志

抱　北魏李暉儀墓誌

服　司馬顯姿墓志

北魏元彥墓誌

招

披　李璧墓志

抱　北魏李暉儀墓誌

服　崔敬邕墓志

多

招　北魏李暉儀墓誌

披　東魏王偃墓誌

抱　北魏林慮哀王元文墓誌

服　李璧墓志

吊比干墓文

招　吊比干墓文

抱　楊乾墓誌銘

服　高湛墓志

後魏曹望憘造像題記　敬史君造像碑　東魏李光顯墓誌　司馬昞墓志　張啖鬼一百人造像記

爨寶子碑　李超墓志　楊乾墓誌銘　孫秋生造像記　李超墓志

穆玉容墓志　李氏合邑造像碑陽　東魏趙鑒墓誌

爨寶子碑　元纂墓誌　北魏鞠彥雲墓誌　元保洛墓誌

魏靈藏造像記　北魏充華嬪盧氏墓誌　北魏元氏故蘭夫人墓誌銘　北齊天保造像題記　劉根造像碑

北魏穆纂墓誌　北魏林慮哀王元文墓誌　北魏光祿大夫于纂墓誌　吊比干墓文　北魏羅宗墓誌

北魏穆纂墓誌　北魏羅宗墓誌　司馬顯姿墓志　李超墓志　司馬悅墓誌

東　北魏相州刺史元飄墓誌
栢　吊比干墓文
枝　李超志
枉　楊乾墓誌銘
松　元始和墓誌

東　北魏給事君夫人王氏墓誌
柾　
枝　楊乾墓誌銘
枉　楊乾墓誌銘
松　元纂墓誌

東　張黑女墓志
東　
枚　北魏穆纂墓誌
枝　元略墓志
松　元詮墓志

東　月下雲岡記
東　元倪墓志
枚　
枝　元頊墓志
松　北魏元氏故蘭夫人墓誌

東　元楨墓志
枋　
枝　北魏林慮哀王元文墓誌
松　北魏光祿大夫于纂墓誌

枋　元固墓誌

東　穆玉容墓志
東　元楨墓志
杉　元略墓誌
枝　北魏相州刺史元飄墓誌
松　北魏穆纂墓誌

東　魏靈藏造像記
東　元詮墓志
杉　
枝　北魏穆纂墓誌
松　張黑女墓志

李超墓志
東魏李光顯墓誌
爨寶子碑
司馬悅墓誌
崔敬邕墓誌
後魏曹望憘造像題記
後魏解伯達造像

魏靈藏造像記
魏靈藏造像記
刁遵墓誌
北魏吳智墓誌
北魏武宣王元颺墓誌
敬史君造像碑

北魏相州刺史元飄墓誌
司馬悅墓誌
司馬顯姿墓誌
孟敬訓墓誌
張黑女墓誌
穆玉容墓誌

元楨墓志
北魏羅宗墓誌
李超墓志
皮演墓誌
元楨墓志

元楨墓志
劉根造像碑
北齊天保造像題記
敬史君造像碑
李氏合邑造像碑陽
東魏郭挺墓誌

敬史君造像碑

北魏邑主魏桃樹等造像

李氏合邑造像碑陽

高湛墓志

元始和墓誌

魏靈藏造像記

李璧墓志

李超墓志

元舉墓誌

北魏羅宗墓誌

高貞碑

刁遵墓誌

方法師鏤石板經記

印度碑拓

李氏合邑造像碑陽

北魏元懌墓誌

月下雲岡記

印度碑拓

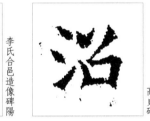

北魏元楨墓誌

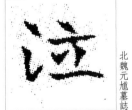

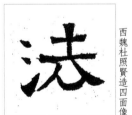
西魏杜照賢造四面像

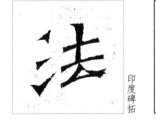
印度碑拓

元保洛墓志

劉根造像碑

崔敬邑墓誌

魏靈藏造像記

北魏比丘慧樂造像

張猛龍碑

印度碑拓

劉碑寺造像碑

東魏王偃墓誌

東魏趙鑒墓誌

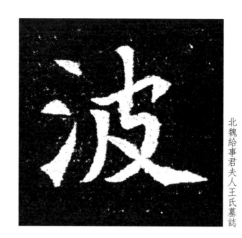

北魏給事君夫人王氏墓誌

張黑女墓誌

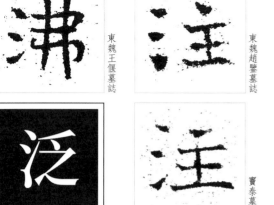

竇泰墓誌

劉根造像碑

吊比干墓文

高海亮造像碑

竇泰妻黑女墓誌

西魏杜照賢四面像

印度碑拓

北魏元彥墓誌

高湛墓誌

印度碑拓

北魏充華嬪盧氏墓誌

北魏元長文墓誌

泥

印度碑拓

北魏光祿大夫于纂墓誌

李超墓誌

元頊墓誌

注

印度碑拓

北魏給事君夫人王氏墓誌

北魏元彥墓誌

常岳造像記

司馬顯姿墓誌

印度碑拓

李超墓誌

印度碑拓

 高貞碑

 元懷墓誌

 尉岡墓誌

 李璧墓志

 元乂墓誌蓋

 元詮墓志

或 北魏李暉儀墓誌

或 崔敬邕墓誌

炎 張哙鬼一百人造像記

 北魏給事君夫人王氏墓誌

泯 元彬墓誌

房 李超墓志

或 翟興祖造像碑

炎 西門豹祠堂碑

泝

泯 北魏李暉儀墓誌

 北魏元懌墓誌

或 吊比干墓文

炎 高貞碑

 元頊墓誌

泯 司馬悅墓誌

所 皮演墓誌

或 敬史君造像碑

沓

泯 吊比干墓文

所 印度碑拓

或 竇泰妻婁黑女墓誌

 吊比干墓文

炎 吊比干墓文

泯 張黑女墓誌

泯 後魏解伯達造像

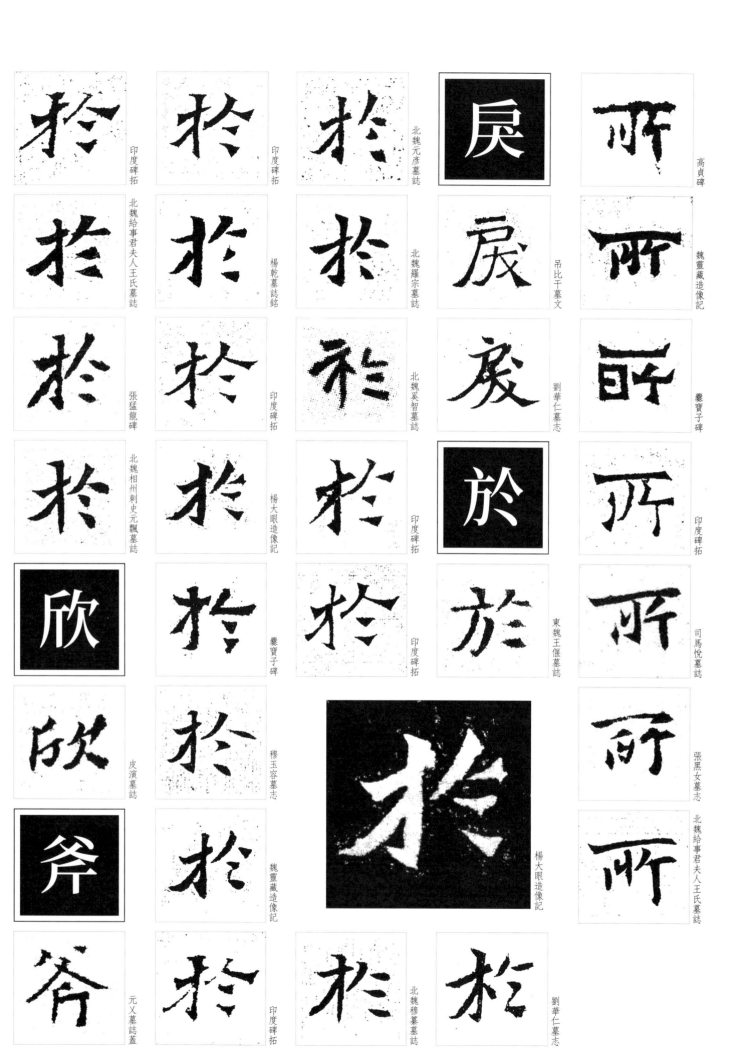

於 印度碑拓
於 印度碑拓
於 北魏元彥墓誌
戾 吊比干墓文
所 高貞碑

於 北魏給事君夫人王氏墓誌
於 楊乾墓誌銘
於 北魏羅宗墓誌
辰 劉華仁墓志
所 魏靈藏造像記

於 張猛龍碑
於 印度碑拓
祉 北魏奚智墓誌
庋 劉華仁墓志
所 爨寶子碑

於 北魏相州刺史元飄墓誌
於 楊大眼造像記
於 印度碑拓
於 東魏王偃墓誌
所 印度碑拓

欣 皮演墓誌
於 爨寶子碑
扵 印度碑拓
斻 東魏王偃墓誌
所 司馬悅墓誌

斧 元乂墓誌蓋
於 穆玉容墓志
於 楊大眼造像記
所 張黑女墓志

斧 元乂墓誌蓋
於 魏靈藏造像記
於 北魏穆纂墓誌
扵 劉華仁墓志
所 北魏給事君夫人王氏墓誌

於 印度碑拓

物　北魏于昌容墓誌

牧　吊比干墓文

爭　北魏光祿大夫于纂墓誌

放　敬史君造像碑

眠　元楨墓誌

物　北魏充華嬪盧氏墓誌

牧　皮演墓誌

版　北魏元長文墓誌

敄　爨寶子碑

派　刁遵墓誌

物　北魏光祿大夫于纂墓誌

牧　敬史君造像碑

版　北魏元長文墓誌

殁　元懷墓誌

珉　爨寶子碑

物　孟敬訓墓誌

牧　李璧墓誌

牧　北魏元長文墓誌

殁　元懷墓誌

眠　爨寶子碑

物　敬史君造像碑

物　敬史君造像碑

牧　元楨墓誌

殁　西門豹祠堂碑

氛　元詮墓誌

物　楊乾墓誌銘

物　元懷墓誌

攷　司馬昞墓誌

爭　西門豹祠堂碑

氛　元詮墓誌

物　北魏于昌容墓誌

牧　北魏穆亮墓誌

爭　元頊墓誌

放　元頊墓誌

牧　司馬悅墓誌

爭　北魏元彥墓誌

放　北魏光祿大夫于纂墓誌

玩

武
後魏司馬元興墓誌

武
元鑒墓誌

武
武

物
狀
爨寶子碑

玩
穆玉容墓志

武
李超墓志

武
北魏于昌容墓誌

武
元彬墓誌

中岳嵩陽寺造像碑
狀

戭
元顯俊墓志

武
楊乾墓誌銘

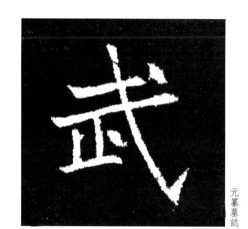
武
元纂墓誌

诙
常岳造像記

玫

武
皮演墓誌

狎
元舉墓誌

玫
北魏于仙姬墓誌

武
高湛墓志

武
北魏元悌墓誌

武
元略墓誌

狎
李璧墓志

直

武
元始和墓誌

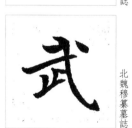
武
北魏穆纂墓誌

武
元纂墓誌

直
元彬墓誌

直
元略墓誌

毒

毒
李超墓志

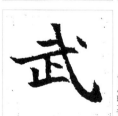
武
武
司馬昞墓志

武
司馬顯姿墓志

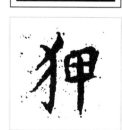
武
元舉墓誌

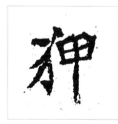
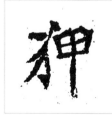
武
元詮墓誌

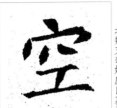北魏充華嬪盧氏墓誌

崔敬邕墓誌

常岳造像記

元頊墓誌

空 北魏光祿大夫于纂墓誌

高貞碑

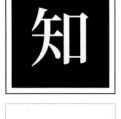高貞碑

元楨墓誌

北魏于昌容墓誌

空 北魏羅宗墓誌

空 劉碑寺造像碑

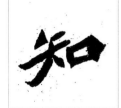元始和墓誌

北魏元懌墓誌

北魏元引墓誌

空 印度碑拓

空 印度碑拓

北魏元懌墓誌

北魏穆亮墓誌

北魏相州刺史元飄墓誌

空 印度碑拓

北魏李暉儀墓誌

印度碑拓

北魏羅宗墓誌

北魏光祿大夫于纂墓誌

北魏無名氏夫人殘墓誌

吊比干墓文

後魏曹望憘造像題記

月下雲岡記

印度碑拓

印度碑拓

吊比干墓文

崔敬邕墓誌

孟敬訓墓誌

元舉墓誌

楊大眼造像記

高貞碑

魏靈藏造像記

崔敬邕墓誌

敬史君造像碑

張猛龍碑

劉根造像碑

北魏于仙姬墓誌

北魏于仙姬墓誌

北魏林慮哀王元文墓誌

元略墓誌

元詮墓誌

刁遵墓誌

司馬顯姿墓誌

司馬悅墓誌

吊比干墓文

崔敬邕墓誌

崔敬邕墓誌

爨寶子碑

元略墓誌

元倪墓誌

元彬墓誌

元略墓誌

元顯俊墓誌

印度碑拓

印度碑拓

印度碑拓

司馬悅墓誌

司馬顯姿墓誌

張黑女墓誌

後魏曹望憘造像題記

北齊天保造像題記

舍 印度碑拓

舍 印度碑拓

臥 東魏郭挺墓誌

舍 北魏相州刺史元飄墓誌

肩 元乂墓誌蓋

肩 劉碑寺造像碑

肩 吊比干墓文

高貞碑

者 月下雲岡記

者 月下雲岡記

者 楊乾墓誌銘

者 高貞碑

者 北魏元長文墓誌

者 北魏充華嬪盧氏墓誌

者 北魏穆纂墓誌

者 北魏羅宗墓誌

舍 北魏相州刺史元飄墓誌

舍 元固墓誌

舍 北魏李暉儀墓誌

舍 北魏相州刺史元飄墓誌

肱 元乂墓誌蓋

肱 北魏羅宗墓誌

後魏韓顯祖造像

虎 元保洛墓志

股 北魏羅宗墓誌

者 印度碑拓

者 印度碑拓

北魏光祿大夫于纂墓誌

後魏曹望憘造像題記

元詮墓誌

司馬悦墓誌

魏靈藏造像記

元懷墓誌

賨泰墓誌

元詮墓誌

司馬顯姿墓志

司馬顯姿墓志

元詮墓誌

高湛墓誌

劉紹安造像記

崔敬邕墓誌

元乂墓誌蓋

劉華仁墓誌

北魏元引墓誌

北魏元引墓誌

司馬顯姿墓志

北魏元引墓誌

北魏元彥墓誌

北魏光祿大夫于纂墓誌

後魏曹望憘造像題記

元暈墓誌

元始和墓誌

後魏韓顯祖造像

元頊墓誌

東魏王偃墓誌

皮演墓誌

芳 北魏穆亮墓誌

芳 元鑒墓誌

芬 元彬墓誌

芝 元舉墓誌

初 穆玉容墓誌

芳 北魏穆纂墓誌

芳 元鑒墓誌

芬 元彬墓誌

芝 吊比干墓文

花 北魏元華光墓誌殘石

芳 魏靈藏造像記

芬 元篆墓誌

芝 北魏武宣王元颺墓誌

芷 北魏汝南王修治古塔銘

芳 元顯俊墓誌

花 北魏汝南王修治古塔銘

芳 北魏給事君夫人王氏墓誌

芳 劉華仁墓誌

茶 北魏光祿大夫于纂墓誌

芷 元頊墓誌

花 張啖鬼一百人造像記

芳 北魏羅宗墓誌

芳 北魏元懌墓誌

茶 孟敬訓墓誌

芷 吊比干墓文

花 魏靈藏造像記

芳 北魏鞠彥雲墓誌

芳 北魏無名氏夫人殘墓誌

芬 東魏王偃墓誌

芷 穆玉容墓誌

芳 張猛龍碑

芳 北魏相州刺史元飄墓誌

芬 穆玉容墓誌

芷 竇泰妻黑女墓誌

北魏元彥墓誌

北魏光祿大夫于纂墓誌

後魏韓顯祖造像

西魏杜照賢造四面像

弔比干墓文

元固墓誌

尉阿墓誌

皮演墓誌

李壁墓志

穆玉容墓誌

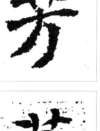
李壁墓志

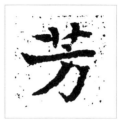

楊乾墓誌銘

爨寶子碑

穆玉容墓誌

魏靈藏造像記

弔比干墓文

司馬顯姿墓誌

北魏元彥墓誌

皮演墓誌

元乂墓誌蓋

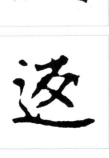
弔比干墓文

元緒墓誌

元詮墓誌

元瑱墓誌

劉碑寺造像碑

李超墓誌

李超墓誌

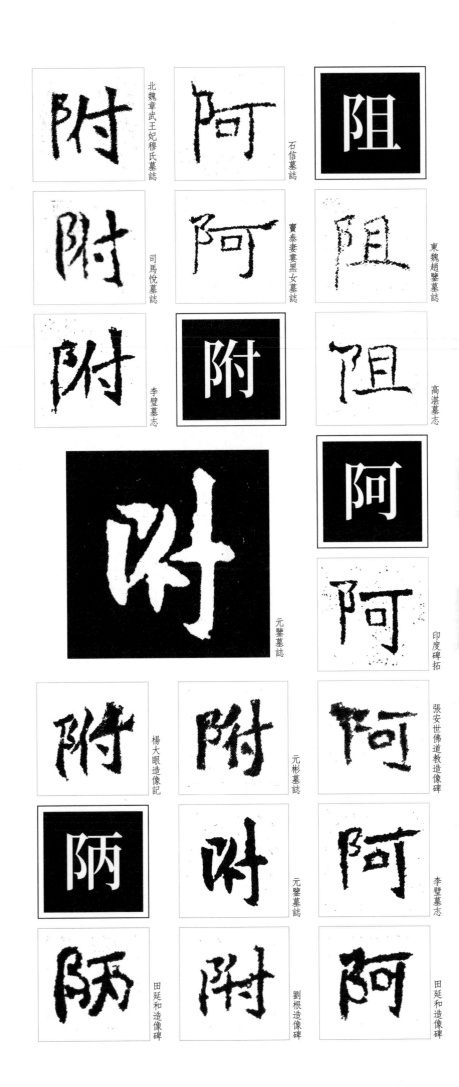

阻　東魏趙鑒墓誌

阻　高湛墓志

阿　印度碑拓

阿　張安世佛道教造像碑

阿　李璧墓志

阿　田延和造像碑

阻　石信墓誌

阿　寶泰妻竇黑女墓誌

附　李璧墓志

附　元鑒墓誌

附　元彬墓誌

附　劉根造像碑

附　北魏章武王妃穆氏墓誌

附　司馬悅墓誌

附　李璧墓志

附　楊大眼造像記

陃　田延和造像碑

【九畫】

 北魏穆亮墓誌

 元舉墓誌

 北魏給事君夫人王氏墓誌

 元乂墓誌蓋

北魏羅宗墓誌

元頊墓志

北魏汝南王修治古塔銘

司馬悅墓誌

元顯俊墓志

穆玉容墓誌

元頊墓誌

西魏杜照賢造四面像

司馬晒墓誌

北魏元引墓誌

元始和墓誌

北魏穆纂墓誌

北魏給事君夫人王氏墓誌

崔敬邕墓志

司馬顯姿墓志

北魏充華嬪盧氏墓誌

 吊比干墓文

李超墓志

高海亮造像碑

孟敬訓墓誌

東魏王偃墓誌

 楊乾墓誌銘

北魏相州刺史元飄墓誌

 元楨墓志

崔敬邕墓志

元倪墓誌

元乂墓誌蓋

司馬顯姿墓誌

元倪墓誌

竇泰妻婁黑女墓誌

北魏元簡墓誌

首
元楨墓誌

食
敬史君造像碑

飛
北魏穆纂墓誌

風
高海亮造像碑

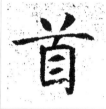
元纂墓誌

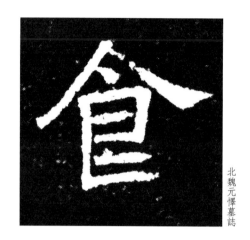
北魏元懌墓誌

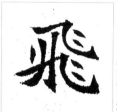
北魏羅宗墓誌

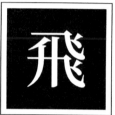
元纂墓誌

首
元詮墓誌

飛
李璧墓誌

飛
元纂墓誌

北魏穆亮墓誌

元略墓誌

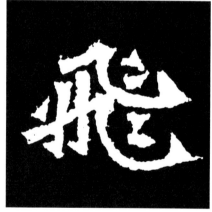
李璧墓誌

印度碑拓

竇泰墓誌

元頊墓誌

食
北魏元懌墓誌

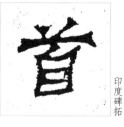
元楨墓誌

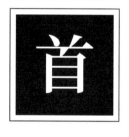

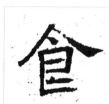

北魏林慮哀王元文墓誌

穆玉容墓誌

北魏元彥墓誌

飛
北魏元懌墓誌

孫秋生造像記

方法師鏤石板經記

爨寶子碑

印度碑拓

司馬悅墓誌

保
元懷墓誌

皮演墓誌

西魏張始孫造四百像

北魏充華嬪盧氏墓誌

北魏光祿大夫干纂墓誌

元固墓誌

吊比干墓文

北魏相州刺史元飄墓誌

爨寶子碑

皮演墓誌

元略墓誌

劉華仁墓志

竇泰墓誌

孫秋生造像記

北魏元馗墓誌

印度碑拓

西門豹祠堂碑

東魏王偃墓誌

元義墓誌蓋

北魏穆纂墓誌

尉阆墓誌

孫秋生造像記

元保洛墓誌

司馬顯姿墓誌

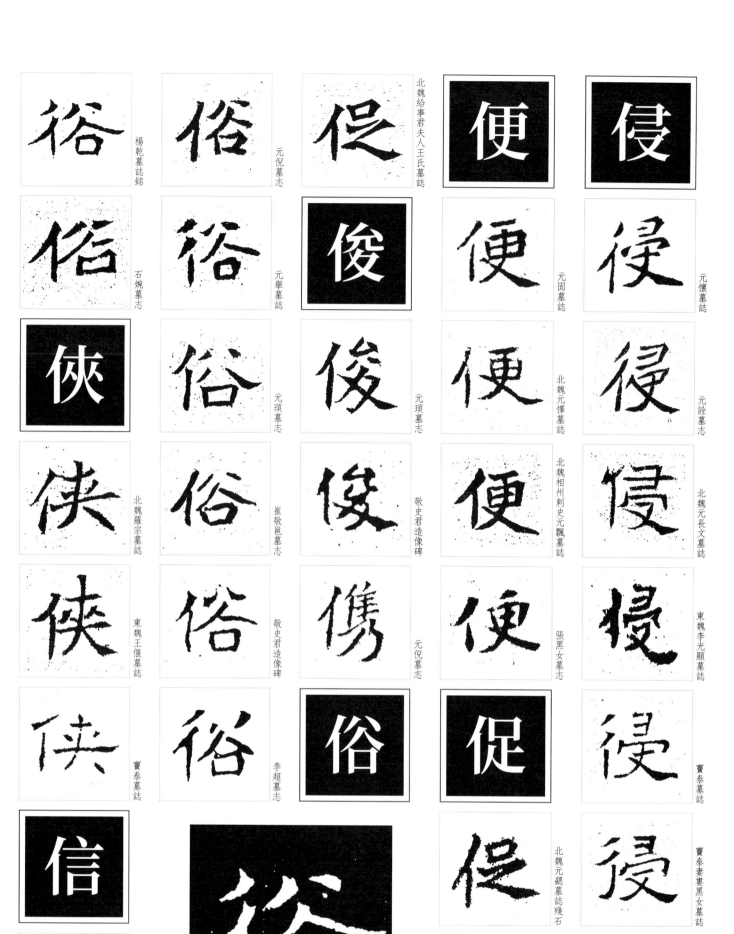

裕 楊乾墓誌銘

俗 元倪墓志

俍 北魏給事君夫人王氏墓誌

便 元固墓誌

侵 元懷墓誌

俗 石婉墓誌

裕 元舉墓誌

俊 元瑒墓志

便 北魏元懌墓誌

侵 元詮墓志

俠 北魏羅宗墓誌

俗 元瑱墓志

俊 元瑱墓志

便 北魏相州刺史元飄墓誌

傿 北魏元長文墓誌

俠 東魏王偃墓誌

俗 崔敬邕墓志

俊 敬史君造像碑

便 張黑女墓志

傻 東魏李光顯墓誌

俠 竇泰墓誌

俗 敬史君造像碑

傻 元倪墓志

俗 李超墓志

促 北魏元纓墓誌殘石

侵 竇泰墓誌

信 元乂墓誌蓋

裕 楊乾墓誌銘

促 北魏武宣王元纓墓誌

侵 竇泰妻裴黑女墓誌

北魏相州刺史元飄墓誌

敬史君造像碑

元固墓誌

北魏林慮哀王元文墓誌

東魏王偃墓誌

元乂墓誌蓋

北魏相州刺史元飄墓誌

姜纂造像記

楊乾墓誌銘

元略墓誌

元纂墓誌

元顯俊墓誌

東魏王偃墓誌

元略墓誌

元舉墓誌

石信墓誌

元舉墓誌

翟興祖造像碑

北魏光祿大夫于纂墓誌

姚伯多道教造像碑

刁遵墓誌

刁遵墓誌

北魏元長文墓誌

劉碑寺造像碑

北魏光祿大夫于纂墓誌

魏靈藏造像記

北魏林慮哀王元文墓誌

北魏穆纂墓誌

則　穆玉容墓誌
勇　楊大眼造像記
勃　元舉墓誌
兔　敬史君造像碑
兗　北魏光祿大夫于纂墓誌

則　翟興祖造像碑
勇　竇泰墓誌
敎　北魏光祿大夫于纂墓誌
兔　西魏杜照賢造四面像
兗　北魏奚智墓誌

剋　魏靈藏造像記
勇　竇泰墓誌
敎　北魏穆纂墓誌
冕　北魏無名氏夫人殘墓誌
兗　後魏司馬元興墓誌

則　吊比干墓文
則　元顯俊墓誌
勃　北齊高僧護墓誌
勁　元纂墓誌
兗　東魏王偃墓誌

則　始平公造像記
則　元顯俊墓誌
勃　石婉墓志
勁　元纂墓誌
勉　元彬墓誌

則　石婉墓志
則　劉根造像碑
勃　敬史君造像碑
勁　北魏羅宗墓誌
兔　元彬墓誌

則　北魏相州刺史元飄墓誌
則　北魏元彥墓誌
勃　東魏王偃墓誌
勃　高湛墓誌
冤　劉寺造像碑

則　北魏無名氏夫人殘墓誌
勃　高湛墓誌
冤　北魏張整墓誌

削

剋

北魏穆纂墓誌

前

崔敬邕墓誌

前

北魏光祿大夫于纂墓誌

削

北魏元焜墓誌

剋

北魏羅宗墓誌

剋

前

北魏穆纂墓誌

前

元懷墓誌

削

李超墓誌

剋

元詮墓誌

前

印度碑拓

前

元略墓誌

南

爨寶子碑

剋

東魏王偃墓誌

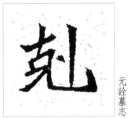

剋

元詮墓誌

前

印度碑拓

前

元顕俊墓誌

南

皮演墓誌

剋

穆玉容墓誌

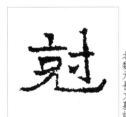

冠

北魏元長文墓誌

前

北魏光祿大夫于纂墓誌

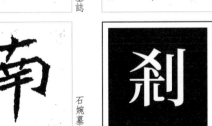

南

石婉墓誌

剎

敬史君造像碑

剋

北魏充華嬪盧氏墓誌

前

印度碑拓

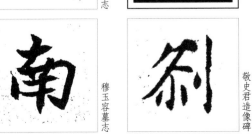

南

穆玉容墓誌

剋

北魏穆亮墓誌

前

前

北魏元簡墓誌

殷

叚

亮

印度碑拓

司馬悦墓誌

司馬顯姿墓誌

孟敬訓墓誌

敬史君造像碑

李璧墓誌

李超墓誌

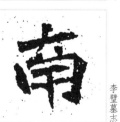
楊乾墓誌銘

北魏張整墓誌

北魏林慮哀王元文墓誌

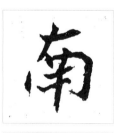
北魏武宣王元勰墓誌

北魏相州刺史元弼墓誌

北魏章武王妃穆氏墓誌

北魏羅宗墓誌

元顯俊墓誌

北魏元引墓誌

北魏林慮哀王元文墓誌

北魏元彥墓誌

北魏元華光墓誌殘石

北魏光祿大夫于纂墓誌

元保洛墓誌

元始和墓誌

元懷墓誌

元楨墓誌

元纂墓誌

元舉墓誌

元頊墓誌

常岳造像記

元楨墓誌

元頊墓誌

北魏羅宗墓誌

元乂墓誌蓋

北魏昊智墓誌

元頊墓誌

【九畫】　210

厚

北魏李暉儀墓誌

胄

元纂墓誌

北魏元引墓誌

司馬悅墓誌

司馬顯姿墓誌

崔敬邕墓誌

李超墓誌

東魏王偃墓誌

楊乾墓誌銘

楊大眼造像記

楊大眼造像記

西魏杜照賢造四面像

崔敬邕墓誌

北魏張整墓誌

北魏武宣王元勰墓誌

北魏相州刺史元飄墓誌

北魏穆亮墓誌

北魏穆纂墓誌

冠

元乂墓誌蓋

元懷墓誌

元略墓誌

元詮墓誌

卻

元鑒墓誌

北魏元彥墓誌

北魏充華嬪盧氏墓誌

亮

刁遵墓誌

北魏穆亮墓誌

北魏給事君夫人王氏墓誌

北魏羅宗墓誌

東魏郭挺墓誌

卻

元瑱墓誌

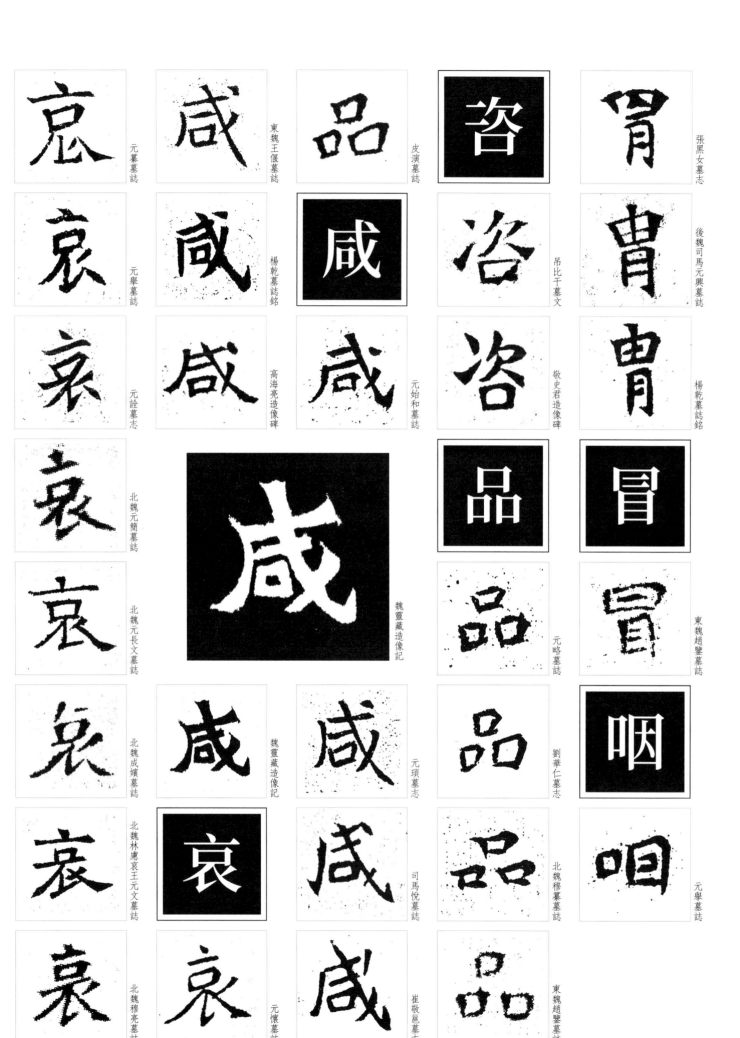

元篡墓誌

東魏王偃墓誌

皮演墓誌

張黑女墓志

元舉墓誌

楊乾墓誌銘

吊比干墓文

後魏司馬元興墓誌

元詮墓志

高海亮造像碑

元始和墓誌

敬史君造像碑

楊乾墓誌銘

北魏元簡墓誌

魏靈藏造像記

元略墓誌

東魏趙鑒墓誌

北魏元長文墓誌

北魏成嬪墓誌

魏靈藏造像記

元頊墓志

劉華仁墓志

北魏林慮哀王元文墓誌

司馬悅墓誌

北魏穆纂墓誌

北魏穆亮墓誌

元懷墓誌

崔敬邕墓志

東魏趙鑒墓誌

城
元保洛墓誌

城
元楨墓誌

城
元鑒墓誌

城
元顯俊墓誌

城
北魏于仙姬墓誌

城
北魏充華嬪盧氏墓誌

城
北魏給事君夫人王氏墓誌

咲
咲
元略墓誌

咲
元顯俊墓誌

垢
印度碑拓

城
北魏充華嬪盧氏墓誌

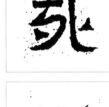
喧
印度碑拓

喧
李超墓誌

魏
爨寶子碑

栽
吊比干墓文

我
北魏穆纂墓誌

我
皮演墓誌

我
北魏羅宗墓誌

魏
爨寶子碑

哉
印度碑拓

哉
印度碑拓

哉
元詮墓誌

我
北魏充華嬪盧氏墓誌

袁
北魏穆纂墓誌

袁
北魏羅宗墓誌

衰
司馬悅墓誌

衰
司馬顯姿墓誌

衰
李超墓誌

衰
楊乾墓誌銘

哉
元纂墓誌

我
元纂墓誌

契
吊比干墓文

垂
崔敬邕墓誌

垂
李超墓誌

垂
元固墓誌

垂
元纂墓誌

城
北魏穆亮墓誌

城
北魏給事君夫人王氏墓誌

奕
奕
北魏羅宗墓誌

契
元顥墓誌

契
劉華仁墓誌

契
吊比干墓文

垧
元彬墓誌

垧
元楨墓誌

垂
元顥墓誌

垂
北魏元彥墓誌

城
北齊高僧護墓誌

城
張啖鬼一百人造像記

姚
姚伯多道教造像碑

姚
元倪墓誌

契
崔敬邕墓誌

契
李超墓誌

契
契
中岳嵩高靈廟碑

契
元楨墓誌

北魏相州刺史元飄墓誌

北齊高僧護墓誌

垂
北魏元彥墓誌

城
竇泰墓誌

 高海亮造像碑

北魏羅宗墓誌

 北魏充華嬪盧氏墓誌

北魏于仙姬墓誌

元舉墓誌

姜（黑）

吊比干墓文

娉

姝

姪 張安世佛道教造像碑

 元鑒墓誌

後魏曹望憘造像題記

威（黑）

姤（黑）

娷

 北魏充華嬪盧氏墓誌

 李超墓志

 元始和墓誌

始 孟敬訓墓志

姻（黑）司馬悅墓誌

北魏尹顯安尹陵姜等造像記

東魏王偃墓誌

娀（黑）元楨墓志

 元楨墓志

 孟敬訓墓志

北齊高僧護墓誌

爨寶子碑

北魏穆纂墓誌

 司馬顯姿墓志

 崔敬邕墓志

姜纂造像記

 爨寶子碑

娥 高貞碑

 孫秋生造像記

元頊墓誌

北魏林慮哀王元文墓誌

李超墓志

高湛墓志

元纂墓誌

北魏元彥墓誌

北魏林慮哀王元文墓誌

爨寶子碑

北魏元長文墓誌

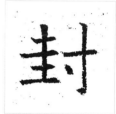
北魏林慮哀王元文墓誌

石婉墓志

北魏元彥墓誌

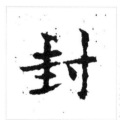
敬史君造像碑

元乂墓誌蓋

司馬悅墓誌

北魏元懌墓誌

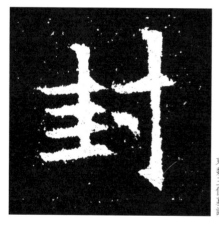

東魏王偃墓誌

司馬悅墓誌

姜纂造像記

穆玉容墓志

北魏充華嬪盧氏墓誌

李超墓志

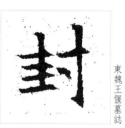
東魏王偃墓誌

元略墓誌

北魏林慮哀王元文墓誌

元詮墓誌

北魏元長文墓誌

司馬悅墓誌

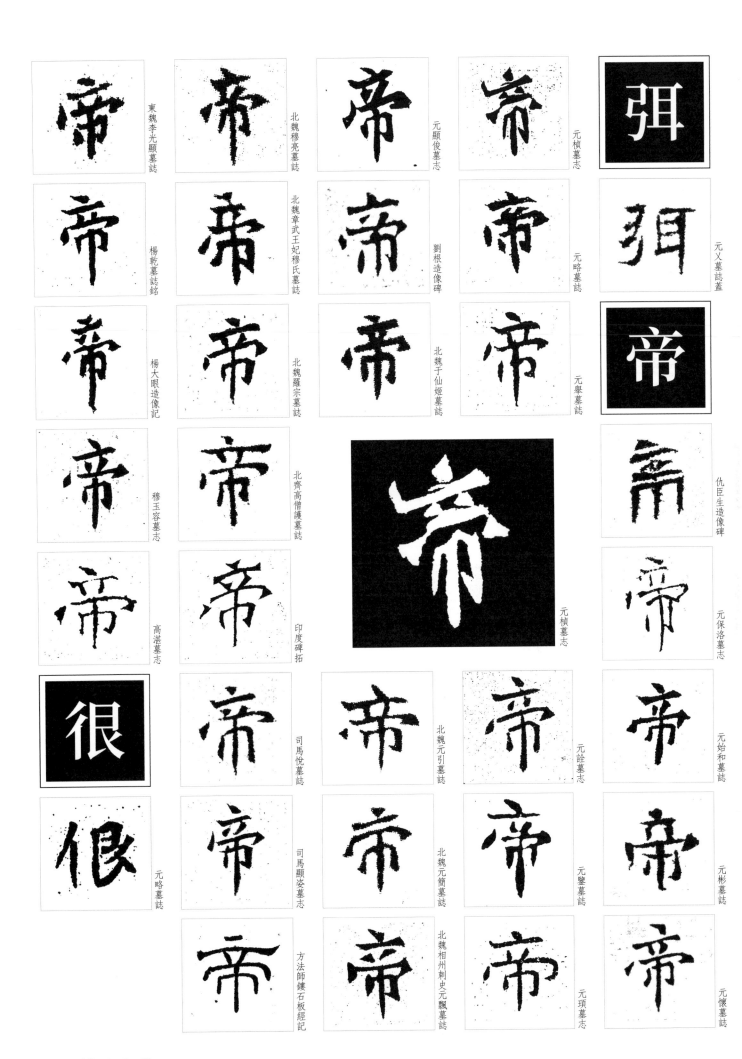

東魏李光顯墓誌

北魏穆亮墓誌

元顯俊墓誌

元楨墓誌

元乂墓誌蓋

楊乾墓誌銘

北魏章武王妃穆氏墓誌

劉根造像碑

元略墓誌

元顥墓誌

楊大眼造像記

北魏羅宗墓誌

北魏于仙姬墓誌

元舉墓誌

仇臣生造像碑

穆玉容墓誌

北齊高僧護墓誌

元楨墓誌

元保洛墓誌

高湛墓誌

印度碑拓

北魏元引墓誌

元詮墓誌

元始和墓誌

元略墓誌

司馬悅墓誌

北魏元簡墓誌

元鑒墓誌

元彬墓誌

司馬顯姿墓誌

方法師鏤石板經記

北魏相州刺史元飊墓誌

元頊墓誌

元懷墓誌

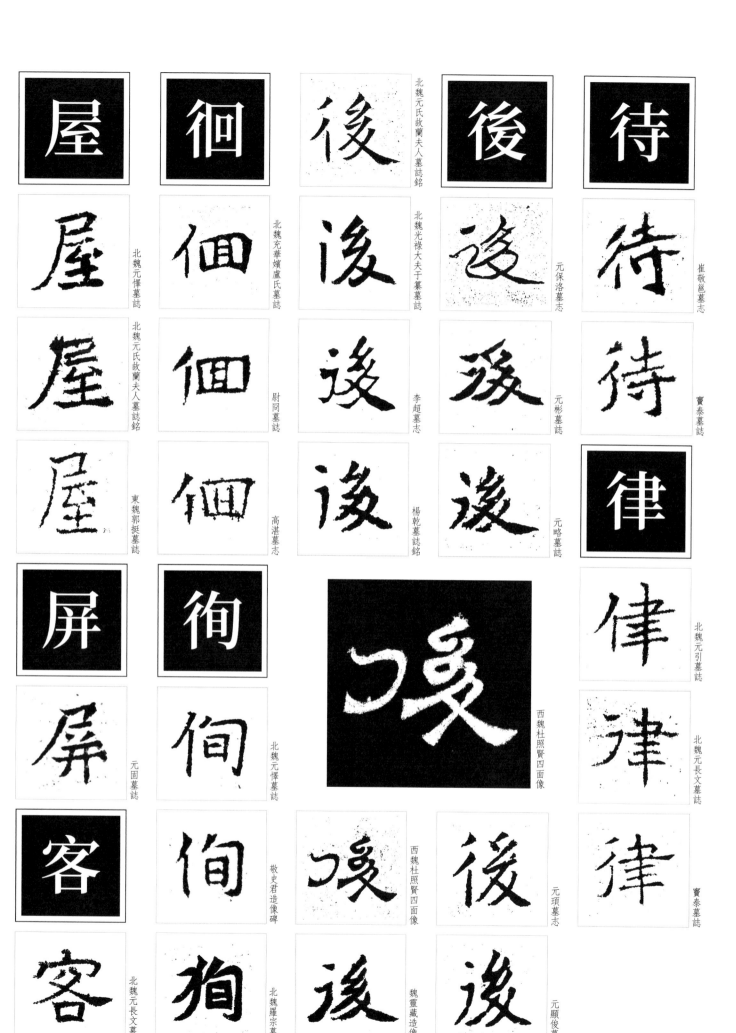

屋　北魏元愔墓誌
屋　北魏元氏故蘭夫人墓誌銘
屋　東魏郭挺墓誌
屏　元固墓誌
客　北魏元長文墓誌

徊　北魏充華嬪盧氏墓誌
個　尉阿墓誌
個　高湛墓志
徇　北魏元愔墓誌
徇　敬史君造像碑
徇　北魏羅宗墓誌

後　北魏元氏故蘭夫人墓誌銘
後　北魏光祿大夫于纂墓誌
後　李超墓志
後　楊乾墓誌銘
後　西魏杜照賢四面像
後　西魏杜照賢四面像
後　魏靈藏造像記

後　元保洛墓志
後　元彬墓誌
後　元略墓誌
後　元頊墓志
後　元顯俊墓志

待　崔敬邕墓誌
待　竇泰墓誌
律　北魏元引墓誌
律　北魏元長文墓誌
律　竇泰墓誌

元鑒墓誌

北魏給事君夫人王氏墓誌

北魏穆亮墓誌

李璧墓志

司馬顯姿墓志

元懷墓誌

元顯俊墓志

崔敬邕墓誌

敬史君造像碑

元篆墓誌

北魏元簡墓誌

北魏元彥墓誌

北魏張整墓誌

元瑱墓志

北魏充華嬪盧氏墓誌

北魏穆纂墓誌

李超墓志

北魏元惲墓誌

北魏給事君夫人王氏墓誌

張猛龍碑

元顯俊墓志

印度碑拓

孟敬訓墓志

元乂墓誌蓋

北齊天保造像題記

元始和墓誌

北魏元彥墓誌

北魏元長文墓誌

敬史君造像碑

司馬顯姿墓志

廻
吊比干墓文

達
張黑女墓志

達
後魏曹望憘造像題記

建
元頊墓志

建

幽
北魏李暉儀墓誌

幽
北魏穆亮墓誌

庠
中岳嵩陽寺造像碑

庠

弈
北魏充華嬪盧氏墓誌

舛
北魏光祿大夫于纂墓誌

達
張黑女墓志

幽
北魏給事君夫人王氏墓誌

幽
吊比干墓文

幽
北魏給事君夫人王氏墓誌

幽
元纂墓誌

舛
司馬昞墓志

舛
崔敬邕墓志

弈
張猛龍碑

達
敬史君造像碑

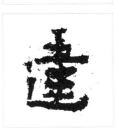
達
曩寶子碑

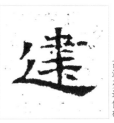
建
高海亮造像碑

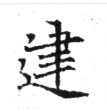
建
劉根造像碑

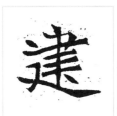
達
北魏羅宗墓誌

達
司馬悅墓誌

連
姚伯多道教造像碑

幽
北魏給事君夫人王氏墓誌

幽
石信墓誌

幽
北魏元引墓誌

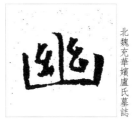
幽
北魏充華嬪盧氏墓誌

恃

怠

思
崔敬邕墓志

思
元乂墓誌蓋

舜
東魏王偃墓誌

恃
北魏元懌墓誌

怠
弔比干墓文

思
後魏曹望憘造像題記

思
魏靈藏造像記

彥

恃
北魏羅宗墓誌

怨

思
北魏林慮哀王元文墓誌

彥
北魏元彥墓誌

恨

怨
司馬顯姿墓志

哀
北魏元彥墓誌

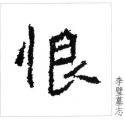
恨
後魏曹望憘造像題記

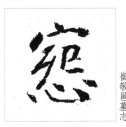
怨
穆玉容墓誌

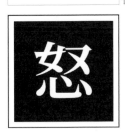
思
後魏韓顯祖造像

思
元略墓誌

哀
北魏穆纂墓誌

恨
李璧墓志

慇
崔敬邕墓志

怒
北魏元懌墓誌

思
北魏林慮哀王元文墓誌

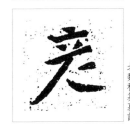
哀
北魏鞠彥雲墓誌

慇
元舉墓誌

恨
李超墓志

怒
弔比干墓文

思
北魏汝南王修治古塔銘

哀
司馬悅墓誌

思
孟敬訓墓志

哀
皮演墓誌

北魏羅宗墓誌

映 元頊墓志

恪 爨寶子碑

恒 北魏穆亮墓誌

恢 元鑒墓誌

昭

昭 元倪墓志

映 北魏充華嬪盧氏墓誌

恂 北魏無名氏夫人殘墓誌

恒 北魏羅宗墓誌

恢 北魏羅宗墓誌

昭 元楨墓志

映 北魏無名氏夫人殘墓誌

恂 北魏元懌墓誌

恒 司馬顯姿墓志

恒 元保洛墓誌

昭 元頊墓志

暎 北魏穆亮墓誌

恂 北魏羅宗墓誌

恒 李超墓志

恒 楊乾墓誌銘

昭 北魏元引墓誌

暎 魏靈藏造像記

恂 李超墓志

昭 北魏充華嬪盧氏墓誌

暎 張黑女墓志

恂 東魏郭挺墓誌

恒 楊乾墓誌銘

恒 元纂墓誌

昭 北魏林慮哀王元文墓誌

映 敬史君造像碑

恂 爨寶子碑

恒 北魏光祿大夫干纂墓誌

印度碑拓

印度碑拓

元顯俊墓志

李璧墓志

北魏給事君夫人王氏墓誌

印度碑拓

印度碑拓

北魏元彥墓誌

元詮墓志

敬史君造像碑

印度碑拓

印度碑拓

北魏充華嬪盧氏墓誌

北魏穆纂墓誌

鄭文公碑

張黑女墓志

後魏曹望憘造像題記

北魏光祿大夫于纂墓誌

北魏給事君夫人王氏墓誌

司馬昞墓志

元固墓誌

劉碑寺造像碑

北魏給事君夫人王氏墓誌

印度碑拓

印度碑拓

元楨墓志

印度碑拓

北魏給事君夫人王氏墓誌

印度碑拓

元鑒墓誌

印度碑拓

姚伯多道教造像碑

北魏元氏故蘭夫人墓誌銘

元鉅墓誌

吊比干墓文

司馬顯姿墓志

春
北魏元長文墓誌

元誅墓誌

昌
羲寶子碑

星
張黑女墓志

星
元瑱墓志

春
北魏光祿大夫于纂墓誌

元鑒墓誌

昌
北魏元長文墓誌

北魏元長文墓誌

羲寶子碑

星
北魏元彥墓誌

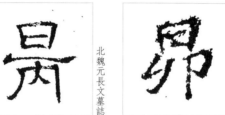
羲寶子碑

北魏元長文墓誌

昂
刁遵墓志

昂
北魏元彥墓誌

星
北魏元簡墓誌

星
北魏充華嬪盧氏墓誌

春
北魏成嬪墓誌

春
劉華仁墓誌

元始和墓誌

昂
北魏元長文墓誌

星
北魏給事君夫人王氏墓誌

北魏穆纂墓誌

春
北魏元引墓誌

春
元懷墓誌

竇泰墓誌

星
司馬顯姿墓志

春
北魏給事君夫人王氏墓誌

春
北魏元懌墓誌

持 元倪墓志

持 元固墓誌

持 元始和墓誌

持 元彬墓誌

持 北魏相州刺史元飄墓誌

持 司馬悅墓誌

持 孟敬訓墓誌

崔敬邕墓誌

指 元倪墓志

抬 吊比干墓文

揢 吊比干墓文

揢 姜纂造像記

按 敬史君造像碑

按 敬史君造像碑

持 元乂墓誌蓋

昡 穆玉容墓誌

昶 北魏羅宗墓誌

拱 北魏羅宗墓誌

拱 尉阿墓誌

拾 東魏郭挺墓誌

拾

昏 元舉墓誌

昏 張黑女墓誌

昏 李璧墓志

昏 劉根造像碑

昏 北魏元引墓誌

昏 吊比干墓文

春 北魏羅宗墓誌

春 司馬悅墓誌

春 司馬顯姿墓志

春 元頊墓志

春 元顯俊墓志

春 爨寶子碑

春 穆玉容墓誌

225　〖九畫〗

李超墓誌

張猛龍碑

北魏元引墓誌

元懷墓誌

元彬墓誌

北魏元懌墓誌

北魏元懌墓誌

元楨墓誌

北魏無名氏夫人殘墓誌

司馬悅墓誌

敬史君造像碑

孟敬訓墓誌

爨寶子碑

崔敬邕墓誌

石信墓誌

北魏元簡墓誌

元略墓誌

劉碑寺造像碑

敬史君造像碑

元倪墓誌

北魏元遙妻梁氏墓誌

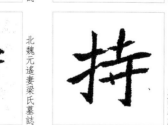元詮墓誌

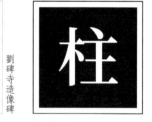孫秋生造像記

楊乾墓誌銘

李璧墓誌

元詮墓誌

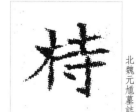北魏元尙墓誌

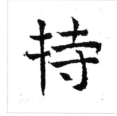元頊墓誌

高湛墓誌

元頊墓誌

北魏充華嬪盧氏墓誌

劉華仁墓誌

洗　楊乾墓誌銘

染　染　柔　柳　柄

洗　張猛鬼一百人蕭儼碑
染　西門豹祠堂碑
柔　北魏元懌墓誌
柳　北魏李暉儀墓誌
柄　元乂墓誌蓋

洗　高貞碑
柬　姜纂造像記
柔　北魏元華光墓誌殘石
柳　張猛鬼一百人造像記
柄　北魏元懌墓誌

洗　元倪墓誌
洋　姜纂造像記
柔　北魏李暉儀墓誌
柂　田延和造像碑
柜　北魏元懌墓誌

洛　元固墓誌
洋　元楨墓志
柔　吊比干墓文
柂　司馬昞墓志
柩　刁遵墓志

洛
洋　北魏穆纂墓誌
柔　崔敬邕墓志
柔　李超墓志
枂　司馬昞墓志
柩

柔　竇泰妻婁黑女墓誌

 司馬顯姿墓志

 北魏武宣王元颺墓誌

 北魏元彥墓誌

 元略墓誌

 洪 劉根造像碑

 始平公造像記

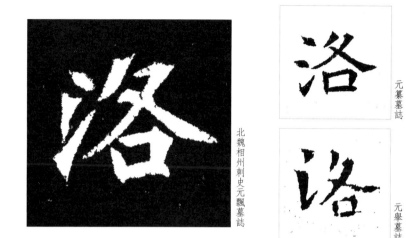 北魏相州刺史元颺墓誌

元纂墓誌

洪 印度碑拓

常岳造像記

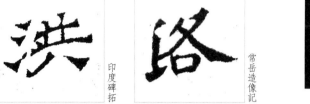 常岳造像記

元舉墓誌

洪 印度碑拓

李超墓志

 北魏相州刺史元颺墓誌

 北魏元馗墓誌

元頊墓誌

洪 孟敬訓墓志

楊乾墓誌銘

 北魏穆纂墓誌

 北魏光祿大夫于纂墓誌

 元顯俊墓誌

洪 常岳造像記

皮演墓誌

 北魏章武王妃穆氏墓誌

 北魏奚智墓誌

 劉華仁墓誌

洪 敬史君造像碑

穆玉容墓志

 北魏羅宗墓誌

 北魏張整墓誌

 北魏于仙姬墓誌

洪 月下雲岡記

翟興祖造像碑

 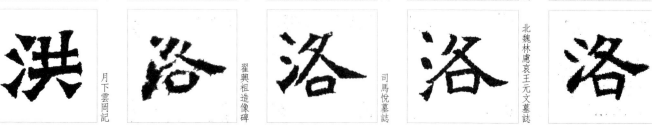 司馬悅墓誌

北魏林慮哀王元文墓誌

北魏元引墓誌

 元楨墓誌　 崔敬邕墓志　 北魏充華嬪盧氏墓誌　 西魏杜照賢四面像

 元略墓誌　 寶泰墓誌　 崔敬邕墓志　 北魏給事君夫人王氏墓誌　 西魏杜照賢造四面像

 元纂墓誌　 元乂墓誌蓋　 石信墓誌　 吊比干墓文　 吊比干墓文

 元舉墓誌　 元義墓誌蓋　 元顯俊墓誌　 崔敬邕墓志　 元略墓誌

 元顯俊墓志　 北魏元華光墓誌殘石　 元顯俊墓誌　 李璧墓志

 北魏于昌容墓誌　

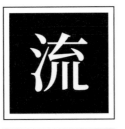 北魏元馗墓誌　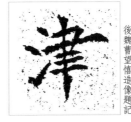 北魏穆亮墓誌　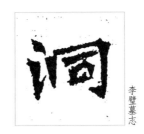 李璧墓志　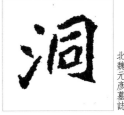 北魏元彥墓誌

 北魏元彥墓誌　 後魏曹望憘造像題記　敬史君造像碑　 北魏元長文墓誌

北魏元長文墓誌　元彬墓誌

 姚伯多道教造像碑

 高海亮造像碑

 後魏司馬元興墓誌

 北魏羅宗墓誌 ／ 北魏光祿大夫于纂墓誌

張猛龍碑

敬史君造像碑 ／ 司馬悅墓誌 ／ 北魏武宣王元繼墓誌

 北魏相州刺史元飄墓誌

 北魏穆亮墓誌

元顯俊墓誌

孟敬訓墓誌 ／ 石婉墓誌 ／ 司馬顯姿墓誌

 孟敬訓墓誌

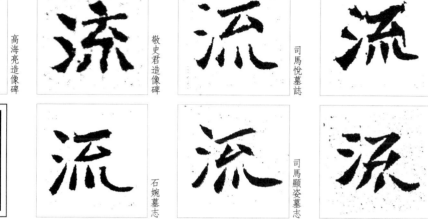 張黑女墓誌

 皮演墓誌

 李超墓誌

 吊比干墓文

東魏王偃墓誌

 崔敬邕墓誌

 北魏羅宗墓誌

 元舉墓誌

 方法師鏤石板經記 ／ 北魏章武王妃穆氏墓誌

 北魏穆纂墓誌

 司馬顯姿墓誌

 張黑女墓誌

 楊乾墓誌銘

司馬昞墓志

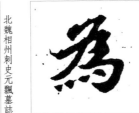
北魏相州刺史元飄墓誌

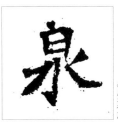
元顥俊墓志

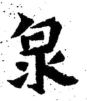
李超墓志

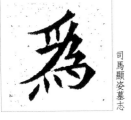
李璧墓志

司馬顯姿墓志

北魏穆亮墓誌

北魏元懌墓誌

楊乾墓誌銘

吉長命造像碑

北魏穆纂墓誌

北魏光禄大夫于纂墓誌

李超墓志

北魏李暉儀墓誌

吊比干墓文

北魏穆纂墓誌

北魏奚智墓誌

元乂墓誌蓋

高海亮造像碑

孟敬訓墓志

元固墓誌

元義墓誌蓋

元固墓誌

崔敬邕墓誌

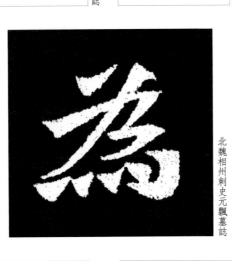
北魏相州刺史元飄墓誌

元彬墓誌

元瑛墓志

張黑女墓志

北魏羅宗墓誌

北魏張整墓誌

元璨墓誌

李超墓志

敬史君造像碑

北齊高僧護墓誌

北魏林慮哀王元文墓誌

元瑛墓志

皮演墓誌

元略墓誌　敬史君造像碑　北魏光祿大夫于纂墓誌　西魏杜照賢四面像　月下雲岡記

元詮墓誌　楊乾墓誌銘　司馬悅墓誌　西魏杜照賢四面像　李璧墓誌

元鑒墓誌　故　高貞碑　西魏杜照賢造四面像　李超墓誌

元顯俊墓誌　元保洛墓誌　施　高海亮造像碑　李超墓誌

劉華仁墓誌　元倪墓誌　元詮墓誌　扄　楊乾墓誌銘

北魏元引墓誌　元詮墓誌　楊大眼造像記

北魏林慮哀王元文墓誌　北魏元彥墓誌　刁遵墓誌　竇泰妻婁黑女墓誌

北魏于仙姬墓誌　元固墓誌　張啖鬼一百人造像記　北魏元氏故蘭夫人墓誌　西魏張始孫造四百像

 李壁墓志

 張黑女墓志

 印度碑

 北魏元引墓誌

 李壁墓志

 敬史君造像碑

 印度碑

 北魏元簡墓誌

月下雲岡記

印度碑

 北魏充華嬪盧氏墓誌

北魏光祿大夫于纂墓誌

 楊乾墓誌銘

元乂墓誌蓋

楊乾墓誌銘

印度碑

 北魏奚智墓誌

 中岳嵩高靈廟碑

元倪墓志

皮演墓誌

印度碑

 石婉墓志

 北魏林慮哀王元文墓誌

 北魏元長文墓誌

 北魏元懌墓誌

 高貞碑

 北魏相州刺史元飄墓誌

 北魏元長文墓誌

 北魏元長文墓誌

 司馬顯姿墓志

 印度碑

 崔敬邕墓志

 崔敬邕墓志

 印度碑

既 司馬悦墓誌	既 元頊墓誌	耍 爨寶子碑	耍 元倪墓誌	殊 吊比干墓文
既 司馬顯姿墓誌	既 元顯俊墓誌	耍 魏靈藏造像記	耍 元楨墓誌	殊

既 北魏元懌墓誌	狼 狼 東魏王偃墓誌	耍 北魏充華嬪盧氏墓誌	殄 北魏元長文墓誌

既 敬史君造像碑	既 北魏元懌墓誌	既 北魏王偃墓誌	耍 北魏穆亮墓誌	弥 東魏郭挺墓誌
既 李超墓誌	既 北魏光祿大夫于纂墓誌	既 元固墓誌	耍 崔敬邕墓誌	爱

既 東魏王偃墓誌	既 北魏林慮哀王元文墓誌	既 元略墓誌	耍 東魏王偃墓誌	
既 穆玉容墓誌	既 北魏羅宗墓誌	既 元詮墓誌		耍 爨寶子碑

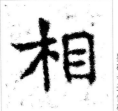
劉碑寺造像碑

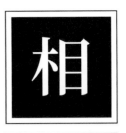
元乂墓誌蓋

張噉鬼一百人造像記

珍
珍

毗

北魏穆亮墓誌

吊比干墓文

北魏元懌墓誌

相
元彬墓誌

珍
後魏曹望憘造像題記

珎
元乂墓誌蓋

毗

敬史君造像碑

北魏元長文墓誌

相
元楨墓志

珎
穆玉容墓誌

珎
劉根造像碑

毗

李璧墓誌

北魏充華嬪盧氏墓誌

相

東魏王偃墓誌

疕
北魏羅宗墓誌

珎

北魏穆纂墓誌

毗

東魏郭挺墓誌

相

張黑女墓志

疾
北魏羅宗墓誌

珎

北齊天保造像題記

玲

敬史君造像碑

相
高海亮造像碑

相
敬史君造像碑

珎

北魏穆纂墓誌

玲
敬史君造像碑

相

北魏充華嬪盧氏墓誌

相
元項墓志

珎

吊比干墓文

相

北魏相州刺史元飄墓誌

相

劉根造像碑

元保洛墓志　元舉墓誌　元彬墓誌　元略墓誌　北魏林慮哀王元文墓誌　司馬悅墓誌

北魏張整墓誌　北魏穆纂墓誌　北魏羅宗墓誌　司馬顯安墓志　月下雲岡記　月下雲岡記　李璧墓志

元詮墓志　元鑒墓志　劉華仁墓志　北魏元引墓誌　元倪墓志　爨寶子碑　北魏元氏故蘭夫人墓誌銘　北魏光祿大夫于纂墓誌

敬史君造像碑　爨寶子碑　李璧墓志　北魏光祿大夫于纂墓誌　元義墓誌蓋　元略墓誌

印度碑拓　張啖鬼一百人造像記　李氏合邑造像碑陽　李璧墓志　元略墓誌

【九畫】　236

界　印度碑拓

界　印度碑拓

界　印度碑拓

界　姜纂造像記

界　月下雲岡記

界　西魏杜照賢造四面像

癸　北魏成嬪墓誌

甚　楊乾墓誌銘

甚　姚伯多道教造像碑

界　劉根造像碑

界　北魏汝南王修治古塔銘

界　北齊天保造像題記

界　印度碑拓

祉　東魏王偃墓誌

祉　高海亮造像碑

甚　元乂墓誌蓋

甚　北魏元懌墓誌

甚　北魏光祿大夫于纂墓誌

甚　石婉墓誌

祈　月下雲岡記

祈　吊比干墓文

祖　元鑒墓誌

祉　元頊墓志

祉　北魏李暉儀墓誌

祉　北魏穆亮墓誌

祇　北魏李暉儀墓誌

祇　高海亮造像碑

祇　元懷墓誌

祖　北魏張整墓誌

祈　中岳嵩高靈廟碑

祈　宋顯伯造像碑

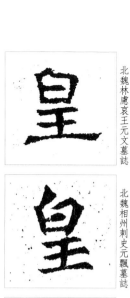
北魏林慮哀王元文墓誌

元頊墓志

高湛墓志

北魏光祿大夫于纂墓誌

元倪墓志

北魏相州刺史元飄墓誌

元顯俊墓志

皇

印度碑拓

元禎墓志

北魏穆亮墓誌

北魏于仙姬墓誌

元懷墓誌

宋顯伯造像碑

元顯俊墓志

北魏羅宗墓誌

北魏元引墓誌

元楨墓志

竇泰墓誌

北魏元引墓誌

司馬顯姿墓志

元詮墓志

翟興祖造像碑

北魏元氏故蘭夫人墓誌銘

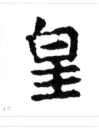
元鑒墓誌

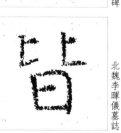
北魏李暉儀墓誌

孟敬訓墓志

司馬悅墓誌

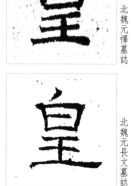
北魏元懌墓誌

敬史君造像碑

北魏穆纂墓誌

月下雲岡記

司馬顯姿墓誌

北魏元長文墓誌

李璧墓志

穆玉容墓誌

【九畫】　238

紒
吊比干墓文

紒
元頊墓志

紖
高貞碑

紃
北魏李暉儀墓志

紃
司馬顯姿墓志

紀
鄭文公碑

約
月下雲岡記

約
北魏元長文墓志

約
北魏充華嬪盧氏墓志

約
北魏李暉儀墓志

約
楊乾墓誌銘

矜
北魏成嬪墓誌

紀
元略墓誌

紀
北魏給事君夫人王氏墓誌

紀
吊比干墓文

紀
李璧墓志

盈
寶泰妻妻黑女墓誌

研
元巙墓誌

研
石信墓誌

禹
北魏元引墓誌

禹
吊比干墓文

皇
楊乾墓誌銘

皇
穆玉容墓志

皇
高海亮造像碑

皇
元始和墓誌

盈
劉根造像碑

盈
北魏元簡墓誌

盈
北魏林慮哀王元文墓誌

 胤

胤 胡 美 美 美

胤 元彬墓誌

胡 李超墓志

 胎 東魏王偃墓誌

羑 北魏羅宗墓誌

羑 元略墓誌

胤 元略墓誌

 背 元始和墓誌

胎 東魏王偃墓誌

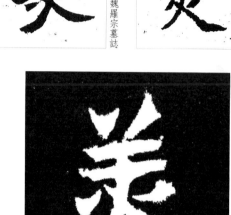 美 高貞碑

胤 北魏元懌墓誌

背 元懷墓誌

 胡 元乂墓誌蓋

美 楊乾墓誌銘

美 元顯俊墓志

胤 北魏元氏故蘭夫人墓誌銘

背 元頊墓志

胡 元彬墓誌

美 石婉墓志

美 北魏元氏故蘭夫人墓誌銘

胤 北齊高僧護墓誌

背 北魏穆纂墓誌

胡 元頊墓志

美 竇泰妻婁黑女墓誌

美 北魏元簡墓誌

胤 司馬昞墓誌

背 北魏鞠彥雲墓誌

胡 吊比干墓文

美 高貞碑

美 元頊墓志

胤 崔敬邕墓誌

敬史君造像碑

北魏穆纂墓誌

北魏張整墓誌

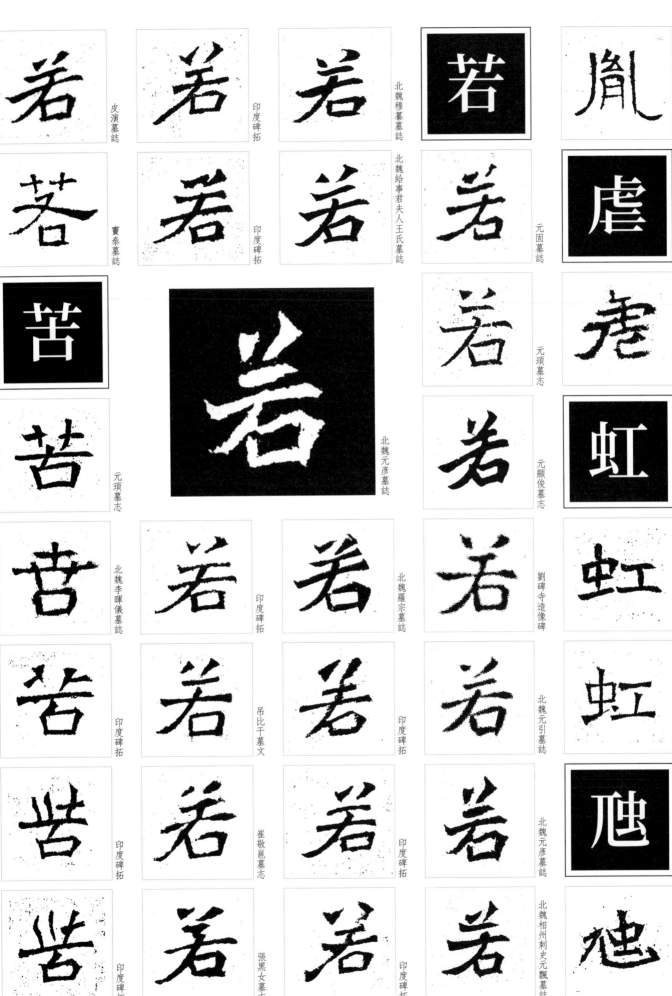

元楨墓誌

穆玉容墓誌

吊比干墓文

北魏充華嬪盧氏墓誌

吊比干墓文

元瓘墓誌

竇泰墓誌

尉阿墓誌

北魏光祿大夫于纂墓誌

張石安造像碑

北魏林慮哀王元文墓誌

司馬顯姿墓誌

後魏曹望憘造像題記

北魏章武王妃穆氏墓誌

楊大眼造像記

李氏合邑造像碑陽

北魏給事君夫人王氏墓誌

張黑女墓誌

東魏王偃墓誌

北魏成嬪墓誌

高海亮造像碑

司馬悅墓誌

敬史君造像碑

楊乾墓誌銘

北魏穆亮墓誌

張黑女墓誌

元懷墓誌

楊大眼造像記

北魏羅宗墓誌

元始和墓誌

魏靈藏造像記

楊大眼造像記

司馬顯姿墓誌

元瓘墓誌

 荷 東魏趙鑒墓誌

 荷 元保洛墓誌

 萄 元舉墓誌

 范 北魏充華嬪盧氏墓誌

 苞 元懷墓誌

竿 高湛墓誌 元詮墓誌 荷

 苡

 范 北魏李暉儀墓誌

苞 北魏元懌墓誌

竿 高湛墓誌 荷 北魏光祿大夫于纂墓誌 莔 穆玉容墓誌 范 北魏羅宗墓誌 苞 北魏李暉儀墓誌

 耶 刁遵墓誌

荷 北魏鞠彥雲墓誌 苴 竇泰墓誌 茅 元略墓誌 苞 敬史君造像碑

耶 劉碑寺造像碑 荷 姜纂造像記 苴 竇泰墓誌 茅 北魏林慮哀王元文墓誌 范 元乂墓誌蓋

耶 印度碑拓 荷 後魏司馬元興墓誌 符 北魏鞠彥雲墓誌 苟 元略墓誌 范 元略墓誌

耶 印度碑拓

 符 北魏鞠彥雲墓誌

北魏元引墓誌

西門豹祠堂碑

崔敬邕墓誌

元瑒墓誌

敬史君造像碑

北魏光祿大夫于纂墓誌

元懷墓誌

常岳造像記

李氏合邑造像碑陽

北魏李暉儀墓誌

元懷墓誌

李氏合邑造像碑陽

李璧墓誌

翟興祖造像碑

北魏相州刺史元飄墓誌

元保洛墓誌

東魏郭挺墓誌

元略墓誌

元纂墓誌

司馬昞墓誌

元保洛墓誌

石信墓誌

元略墓誌

北魏充華嬪盧氏墓誌

崔敬邕墓誌

元瑒墓誌

吊比干墓文

竇泰墓誌

石信墓誌

翟興祖造像碑

吊比干墓文

高貞碑

北魏穆纂墓誌

元懷墓誌

北魏給事君夫人王氏墓誌

張猛龍碑

張啖鬼一百人造像記

李氏合邑造像碑陽

東魏王偃墓誌

李氏合邑造像碑陽

元固墓誌

高貞碑

楊乾墓誌銘

元頊墓誌

石信墓誌

北魏于仙姬墓誌

劉根造像碑

司馬悅墓誌

元略墓誌

北魏元引墓誌

崔敬邕墓志

北魏元氏故蘭夫人墓誌銘

北魏相州刺史元飄墓誌

北魏元彥墓誌

北魏沙門惠伶弟李興造像記

吊比干墓文

楊乾墓誌銘

北魏穆亮墓誌

司馬悅墓誌

竇泰墓誌

穆玉容墓志

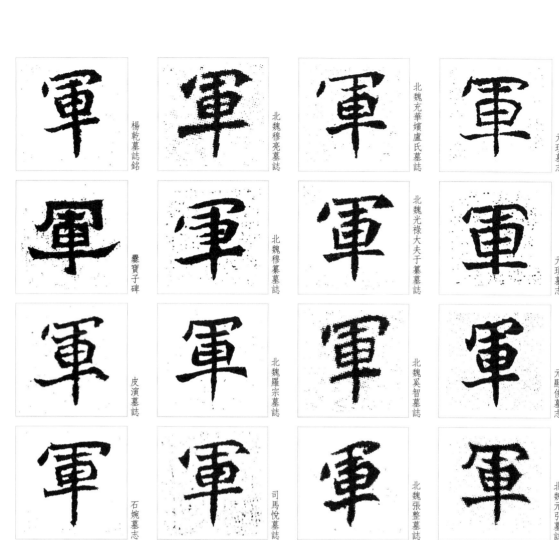
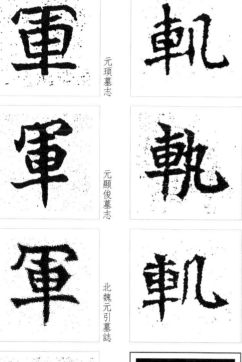

軍　楊乾墓誌銘

軍　北魏穆亮墓誌

軍　北魏充華嬪盧氏墓誌

軍　元頊墓志

軏　孟敬訓墓志

軍　㷖寶子碑

軍　北魏穆纂墓誌

軍　北魏光祿大夫于纂墓誌

軍　元頊墓志

軏　張猛龍碑

軍　皮演墓誌

軍　北魏羅宗墓誌

軍　北魏奚智墓誌

軍　元顯俊墓志

軏　後魏曹望憘造像題記

軍　石婉墓志

軍　司馬悅墓誌

軍　北魏張整墓誌

軍　北魏元引墓誌

軏　李璧墓志

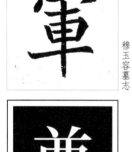

軍　穆玉容墓誌

軍　崔敬邕墓誌

軍　北魏林慮哀王元文墓誌

軍　北魏元簡墓誌

軍　元保洛墓志

軍　元固墓誌

酉　張伏惠造像碑

軍　後魏曹望憘造像題記

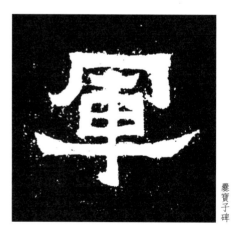

㷖寶子碑

軍　李超墓志

軍　敬史君造像碑

軍　北魏相州刺史元飄墓誌

軍　北魏元遙妻梁氏墓誌

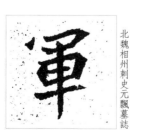

軍　元始和墓誌

魏靈藏造像記

吊比干墓文

北魏元長文墓誌

元始和墓誌

劉根造像碑

述

李超墓誌

北魏光祿大夫于纂墓誌

北魏充華嬪盧氏墓誌

元彬墓誌

迫

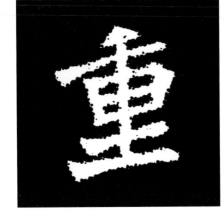
北魏穆亮墓誌

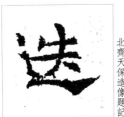
北齊天保造像題記

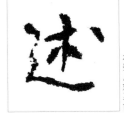
北魏成嬪墓誌

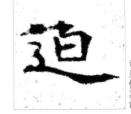
司馬悅墓誌

元崇墓誌

後魏韓顯祖造像

北魏穆纂墓誌

迦

北魏穆亮墓誌

李璧墓誌

孟敬訓墓誌

北魏黨法端土資造像記

北魏穆纂墓誌

元詮墓誌

竇泰墓誌

高海亮造像碑

後魏曹望憘造像題記

北魏給事君夫人王氏墓誌

司馬顯姿墓誌

元頊墓誌

後魏韓顯祖造像

北魏于仙姬墓誌

247 《九畫》

北魏光祿大夫于纂墓誌

北魏給事君夫人王氏墓誌

中岳嵩陽寺造像碑

北魏李暉儀墓誌

元楨墓志

元詮墓志

司馬悅墓誌

北齊高僧護墓誌

吊比干墓文

司馬顯姿墓志

北魏光祿大夫于纂墓誌

李超墓志

北魏于昌容墓誌

東魏王偃墓誌

北魏元氏故蘭夫人墓誌

【十畫】

北魏穆纂墓誌

元翼墓誌

北魏給事君夫人王氏墓誌

元乂墓誌蓋

劉碑寺造像碑

東魏王偃墓誌

元詮墓志

北魏羅宗墓誌

元保洛墓誌

北魏林廬哀王元文墓誌

張猛龍碑

北魏穆纂墓誌

元詮墓志

元詮墓志

北魏給事君夫人王氏墓誌

穆玉容墓誌

北魏元長文墓誌

北魏給事君夫人王氏墓誌

寶泰妻黑女墓誌

元詮墓志

高貞碑

司馬昞墓誌

北魏元氏故蘭夫人墓誌銘

吊比干墓文

北魏元懌墓誌

北魏元長文墓誌

穆玉容墓誌

元乂墓誌蓋

孟敬訓墓誌

北魏元彥墓誌

孟敬訓墓志

元倪墓志

元略墓誌

北魏元馗墓誌

吊比干墓文

吊比干墓文

吊比干墓文

高海亮造像碑

張咬鬼一百人造像記

道俗九十人造像碑

北魏元彥墓誌

北魏吳智墓誌

北魏汝南王修治古塔銘

司馬顯姿墓志

姚伯多道教造像碑

姚伯多道教造像碑

敬史君造像碑

東魏王偃墓誌

實泰墓誌

元懷墓誌

元纂墓誌

北魏元懌墓誌

北魏元長文墓誌

吊比干墓文

元固墓誌

元楨墓誌

北魏元懌墓誌

北魏充華嬪盧氏墓誌

元舉墓誌

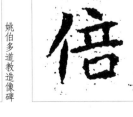

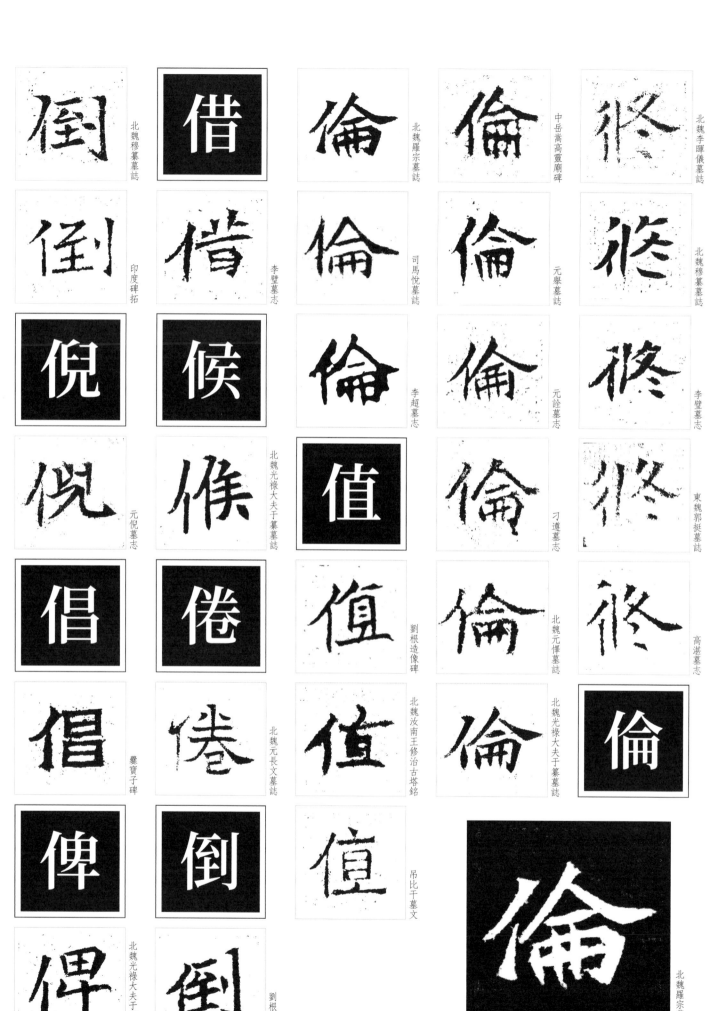

北魏穆纂墓誌

印度碑拓

元倪墓志

爨寶子碑

北魏光祿大夫于纂墓誌

李璧墓志

北魏光祿大夫于纂墓誌

北魏元長文墓誌

劉根造像碑

北魏羅宗墓誌

司馬悅墓誌

李超墓志

劉根造像碑

北魏汝南王修治古塔銘

吊比干墓文

中岳嵩高靈廟碑

元舉墓誌

元詮墓志

刁遵墓志

北魏元懌墓誌

北魏光祿大夫于纂墓誌

北魏李暉儀墓誌

北魏穆纂墓誌

李璧墓志

東魏郭挺墓誌

高湛墓志

北魏羅宗墓誌

元彬墓誌

倉

楊乾墓誌銘

東魏王偃墓誌

高湛墓志

元彬墓誌

李超墓志

張噉鬼一百人造像記

北魏元長文墓誌

石信墓誌

北魏元引墓誌

北魏光祿大夫于纂墓誌

李璧墓志

元詮墓志

北魏李暉儀墓誌

西門豹祠堂碑

北魏奚智墓誌

北魏穆纂墓志

張黑女墓志

北魏元長文墓誌

崔敬邕墓志

楊乾墓誌銘

北魏李暉儀墓誌

吊比干墓文

楊乾墓誌銘

北魏李暉儀墓誌

東魏趙鑒墓誌

劉紹安造像記

北魏充華嬪盧氏墓

劉碑寺造像碑

北魏相州刺史元飆墓誌

北魏相州刺史元飆墓誌

元倪墓志

崔敬邕墓志

元固墓誌

印度碑拓

東魏趙鑒墓誌

曇寶子碑

印度碑拓

剖

東魏郭挺墓誌

北魏相州刺史元飆墓誌

印度碑拓

北魏元懌墓誌

楊乾墓誌銘

吊比干墓文

吊比干墓文

北魏相州刺史元飆墓誌

高湛墓志

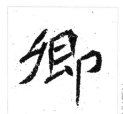
元詮墓志

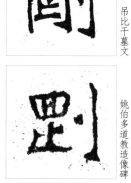
姚伯多道教造像碑

吊比干墓文

崔敬邕墓志

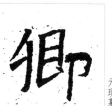
元項墓志

東魏趙鑒墓誌

高貞碑

元舉墓誌

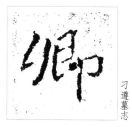
刁遵墓志

月下雲岡記

李璧墓志

北魏光祿大夫于纂墓誌

寶泰妻黑女墓誌

吊比干墓文

吊比干墓文

北魏李暉儀墓誌

高貞碑

月下雲岡記

始平公造像記

元倪墓誌

李氏合邑造像碑陽

元詮墓誌

爨寶子碑

李璧墓誌

錡麻仁道教造像碑

劉根造像碑

北魏元長文墓誌

始平公造像記

劉華仁墓誌

北魏元馗墓誌

北齊高僧護墓誌

皮演墓誌

元略墓誌

元頊墓誌

吊比干墓文

方法師鏤石板經記

高貞碑

元頊墓誌

李超墓誌

姜纂造像記

北齊高僧護墓誌

司馬昞墓誌

吊比干墓文

司馬昞墓誌

孟敬訓墓誌

元倪墓誌

敬史君造像碑

哲

元略墓誌

李超墓志

元�
墓誌

吊比干墓文

元鑒墓誌

楊乾墓誌銘

元詮墓誌

東魏王偃墓誌

元瞻墓誌

北魏元彥墓誌

元項墓志

元倪墓誌

東魏郭挺墓誌

元顯俊墓誌

穆玉容墓誌

唐

北魏羅宗墓誌

曆

北魏羅宗墓誌

北魏相州刺史元飆墓誌

北魏羅宗墓誌

北魏光祿大夫于纂墓誌

刁遵墓志

李璧墓志

張亂國道教造像碑 姬　吊比干墓文 奚　埋　劉華仁墓誌 尖　北魏林慮哀王元文墓誌 哲

石婉墓志 姬　娩　元倪墓志 埋　唧　東魏王偃墓誌 指

翟興祖造像碑 姬　司馬顯姿墓志 娩　石信墓誌 埋　元顥墓誌 唧　石婉墓誌 哲

道俗九十人造像碑 延　姬　奚　哈

魏靈臧造像記 唅　北魏元懌墓誌 嘉

穆玉容墓志 娥　元瑱墓志 姬　元义墓誌蓋 奚　喈　北魏元懌墓誌 哭

北魏于仙姬墓誌 姬　北魏于仙姬墓誌 奚　北魏光祿大夫于纂墓誌 埃　石信墓誌 哭

北魏元氏故蘭夫人墓誌銘 娣　北魏給事君夫人王氏墓誌 姬　崔敬邕墓志 姬　北魏奚智墓誌 奚　北魏穆纂墓誌 埃　吊比干墓文 尖　元羽墓誌 尖

孫 北魏給事君夫人王氏墓誌

孫 北魏元彥墓誌

孫 元懷墓誌

孫 元始和墓誌

婌 北魏李暉儀墓誌

孫 北齊高僧護墓誌

孫 北魏充華嬪盧氏墓誌

孫 元纂墓誌

孫 元纂墓誌

婦 北魏羅宗墓誌

孫 北魏吳智墓誌

孫 元顯俊墓志

孫 元詮墓志

孫 元彬墓誌

婦 孟敬訓墓志

孫 北魏林慮哀王元文墓誌

孫 劉華仁墓志

孫 元鑒墓誌

孫 楊乾墓誌銘

娑 劉根造像碑

孫 司馬眪墓誌

孫 北魏相州刺史元飄墓誌

孫 穆玉容墓誌

娑 印度碑拓

孰 後魏韓顯祖造像

孙 北魏相州刺史元飄墓誌

孫 北魏于昌容墓誌

孫 孫秋生造像記

娑 姜纂造像記

孫 北魏穆纂墓誌

孫 北魏元引墓誌

孫 後魏司馬元興墓誌

娑 常岳造像記

孙 李氏合邑造像碑陽

 元顯俊墓誌

 峭 楊乾墓誌銘

 北魏元長文墓誌

 元鑒墓誌

 北魏元彥墓誌

 北魏元彥墓誌

 峨 北魏元華光墓誌殘石

 崔敬邕墓誌

 魏靈藏造像記

 元頊墓誌

 北魏元華光墓誌殘石

 北魏李暉儀墓誌

 峨 元頊墓誌

 李超墓誌

 北魏元懌墓誌

 中岳嵩陽寺造像碑

 北魏元懌墓誌

 北魏元氏故蘭夫人墓誌

 吊比干墓文

 元義墓誌蓋

 北魏羅宗墓誌

 元纂墓誌

 北魏元彥墓誌

 元纂墓誌

 吊比干墓文

 元詮墓誌

 劉根造像碑

北魏林慮哀王元文墓誌

師 元懷墓誌

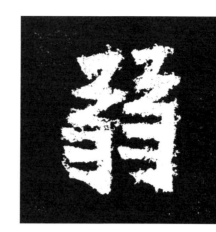北魏鞠彥雲墓誌

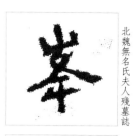北魏無名氏夫人殘墓誌

師 北魏武宣王元絪墓誌

師 元舉墓誌

弱 敬史君造像碑

弱 元舉墓誌

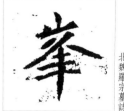北魏羅宗墓誌

北魏汝南王修治古塔銘

師 劉根造像碑

北魏元馗墓誌

楊乾墓誌銘

師 吊比干墓文

師 劉碑寺造像碑

弱 李超墓志

弱 北魏成孃墓誌

元乂墓誌蓋

北魏元悝墓誌

師 元乂墓誌蓋

弱 北魏穆亮墓誌

元彬墓誌

始平公造像記

師 李超墓志

師 北魏元懌墓誌

北魏鞠彥雲墓誌

楊大眼造像記

師 崔敬邕墓誌

師 北魏充華嬪盧氏墓誌

師 西魏杜照賢四面像

弱 崔敬邕墓誌

弱 爨寶子碑

徒 北齊高僧護墓誌

徒 司馬顯姿墓志

徒 孟敬訓墓志

徒 崔敬邕墓志

徒 張黑女墓志

徒 後魏韓顯祖造像

徒 元顯俊墓志

從 北魏光祿大夫于纂墓志

從 北魏奚智墓志

從 北魏李暉儀墓志

徒 北魏武宣王元繼墓志

從 北魏無名氏夫人殘墓誌

從 北魏光祿大夫于纂墓誌

徑 元倪墓志

徒

徒 元略墓志

徒 元纂墓志

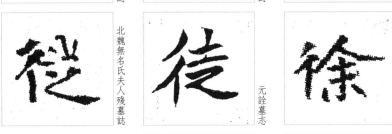

徒 元詮墓志

從 元頊墓志

徒 高湛墓志

差 張黑女墓志

羌

徐

徐 元略墓志

徐 元鑒墓志

徐 北魏元尳墓誌

徐 石婉墓志

師 方法師鏤石板經記

席 元略墓誌

席 司馬悅墓誌

席 尉阿墓誌

席 高湛墓志

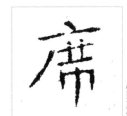

帨 北魏充華嬪盧氏墓誌

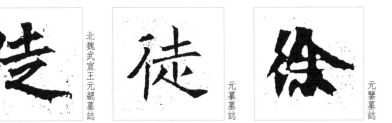
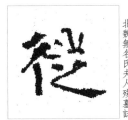

北魏羅宗墓誌

元詮墓志

元詮墓志

李璧墓志

元纂墓誌

張伏惠造像碑

劉根造像碑

李超墓志

寶泰墓誌

元墓墓誌

李超墓志

劉華仁墓志

元詮墓志

翟興祖造像碑

元頊墓志

東魏王偃墓誌

北魏元懌墓誌

北魏無名氏夫人殘墓誌

劉根造像碑

石婉墓志

北魏李暉儀墓志

元略墓誌

吊比干墓文

北魏于昌容墓誌

穆玉容墓志

北魏穆亮墓誌

元纂墓誌

北魏元懌墓誌

西魏杜照賢造四面像

北魏充華嬪盧氏墓誌

錡麻仁道教造像碑

北魏穆亮墓誌

元纂墓誌

宰

宰 元乂墓誌蓋

宰 元乂墓誌蓋

宰 李超墓志

宰 高湛墓志

宸

宸 元略墓誌

宸 西門豹祠堂碑

宴

宴 月下雲岡記

宴 月下雲岡記

宵

宵 北魏元長文墓誌

宵 北齊天保造像題記

霄 月下雲岡記

宮 北魏元懌墓誌

宮 北魏張整墓誌

宮 北魏給事君夫人王氏墓誌

宮 北魏羅宗墓誌

宮 司馬顯姿墓志

宮 北魏給事君夫人王氏墓誌

宮 後魏曹望憘造像題記

宕 北魏元華光墓誌殘石

宕 北魏元榥墓誌

宮

宮 劉華仁墓志

宮 元楨墓志

宮 北魏給事君夫人王氏墓誌

宮 崔敬邕墓志

容 北魏羅宗墓誌

容 孟敬訓墓志

容 方法師鏤石板經記

容 楊乾墓誌銘

容 穆玉容墓誌

容 竇泰墓誌

害

害 北魏元懌墓誌

後魏司馬元興墓誌

東魏郭挺墓誌

東魏王偃墓誌

高湛墓志

爨寶子碑

印度碑拓

印度碑拓

劉華仁墓誌

印度碑拓

北魏李暉儀墓誌

北魏給事君夫人王氏墓誌

元纂墓誌

東魏王偃墓誌

元舉墓誌

吊比干墓文

北魏充華嬪盧氏墓誌

北魏穆纂墓誌

北魏元彥墓誌

司馬悅墓誌

北魏元彥墓誌

北魏元彥墓誌

孟敬訓墓誌

元詮墓誌

崔敬邕墓誌

北魏穆亮墓誌

北魏崔敬邕墓誌

北魏鞠彥雲墓誌

元舉墓誌

孟敬訓墓誌

東魏郭挺墓誌

北齊高僧護墓誌

始平公造像記

始平公造像記

元彬墓誌

北魏李暉儀墓誌

姜纂造像記

西魏杜照賢造四面像

北魏穆纂墓誌

元楨墓誌

北齊高僧護墓誌

張亂國道教造像碑

元乂墓誌蓋

北魏鞠彦雲墓志

元纂墓誌

印度碑拓

北魏林廬哀王元文墓誌

印度碑拓

元舉墓誌

石信誌

北魏李暉儀墓誌

北魏于仙姬墓誌

石婉墓誌

李超墓志

元固墓誌

北魏羅宗墓誌

北魏于昌容墓誌

竇泰妻妻黑女墓誌

石婉墓誌

北魏林廬哀王元文墓誌

北魏元彦墓誌

北魏武宣王元絪墓誌

印度碑拓

楊乾墓誌銘

元纂墓誌

印度碑拓

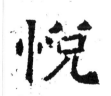
元瑱墓志

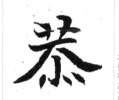
北魏穆纂墓誌

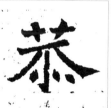
北魏元懌墓誌

印度碑拓

劉碑寺造像碑

北魏元懌墓誌

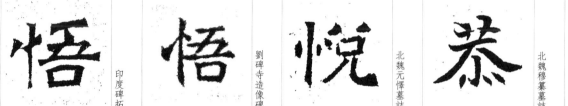
北魏元氏故蘭夫人墓誌銘

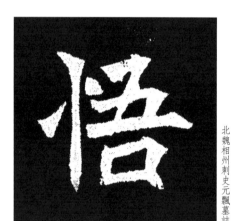
北魏相州刺史元飆墓誌

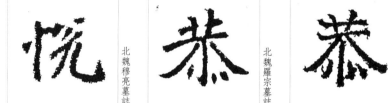
北魏元懌墓誌

北魏穆亮墓誌

北魏羅宗墓誌

北魏元馗墓誌

印度碑拓

北魏光祿大夫于纂墓誌

司馬悅墓誌

孟敬訓墓誌

北魏充華嬪盧氏墓誌

孟敬訓墓志

北魏相州刺史元飆墓誌

張黑女墓誌

李超墓誌

張啖鬼一百人造像記

北魏給事君夫人王氏墓誌

月下雲岡記

皮演墓誌

北魏光祿大夫于纂墓誌

李璧墓志

北魏穆亮墓誌

北魏元長文墓誌

北魏元楨墓誌

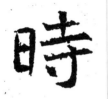
北魏充華嬪盧氏墓誌

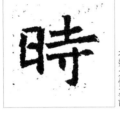
北魏奚智墓誌

北魏穆亮墓誌

北魏羅宗墓誌

北齊高僧護墓誌

印度碑拓

元懷墓誌

元略墓誌

元暐墓誌

元頊墓誌

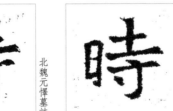
北魏元悰墓誌

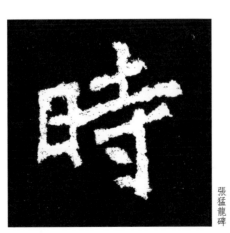
張猛龍碑

北魏元華光墓誌殘石

元彬墓誌

北魏林慮哀王元文墓誌

元乂墓誌蓋

元彬墓誌

元舉墓誌

司馬顯姿墓誌

北魏元長文墓誌

吊比干墓文

吊比干墓文

張黑女墓誌

月下雲岡記

楊乾墓誌銘

高海亮造像碑

魏靈藏造像記

元略墓誌

元略墓誌

吊比干墓文

 司馬顯姿墓誌

 晉

 楊乾墓誌銘

 中岳嵩陽寺造像碑

時 印度碑拓

晉 東魏王偃墓誌

晉 元頊墓誌

晈 石信墓誌

時 張猛龍碑

晉 爨寶子碑

晉 刁遵墓誌

時 張黑女墓誌

時 敬史君造像碑

 吊比干墓文

晉 爨寶子碑

晈 高貞碑

晈 元纂墓誌

時 月下雲岡記

時 李璧墓誌

晉 竇泰妻婁黑女墓誌

晉 北魏羅宗墓誌

晈 北魏元彥墓誌

時 楊乾墓誌銘

 楊乾墓誌銘

晉 司馬昞墓誌

 劉紹安造像記

 北魏元華光墓誌殘石

時 道俗九十人造像碑

朕 楊乾墓誌銘

晉 北魏李暉儀墓誌

晏 北魏元懌墓誌

晈 吊比干墓文

朗　北魏給事君夫人王氏墓誌　北魏元引墓誌　元略墓誌　朔

元略墓誌　北魏羅宗墓誌　翔（楊乾墓誌銘）　北魏元氏故蘭夫人墓誌

北魏元彥墓誌　司馬悅墓誌　北魏元簡墓誌

北魏元懌墓誌　司馬顯姿墓志　北魏充華嬪盧氏墓誌　元纂墓誌　仇臣生造像碑

北魏羅宗墓誌　張黑女墓志　北魏光祿大夫于纂墓誌　元鑒墓誌　元乂墓誌蓋

北魏鞠彥雲墓志　李超墓志　北魏奚智墓誌　元顯俊墓志　元保洛墓志

吊比干墓文　楊乾墓誌銘　北魏相州刺史元飄墓誌　劉根造像碑　元倪墓志

吊比干墓文　石婉墓志　北魏穆亮墓誌　劉華仁墓志　元彬墓誌

挺　元倪墓誌　挨　元楨墓誌　捐　元頊墓誌　振　北魏元懌墓誌　朗　楊乾墓誌銘

挺　元固墓誌　挨　北魏羅宗墓誌　捐　吊比干墓文　振　北魏穆纂墓誌　朗　高貞碑

挺　元懷墓誌　挨　張猛龍碑　捐　高湛墓誌　振　北魏給事君夫人王氏墓誌　振

挺　元略墓誌　挨　高貞碑　捍　振　司馬顯姿墓誌　振　元詮墓誌

挺　元舉墓誌　挺　捍　刁遵墓誌　振　吊比干墓文

挺　北魏光祿大夫于纂墓誌　捍　崔敬邕墓誌　振　吊比干墓文　振　元鑒墓誌

梴　楊大眼造像記　振　東魏王偃墓誌　振　北魏元彥墓誌

根　楊乾墓誌銘
根　北魏元引墓誌
挽　北魏元引墓誌
扺　爨寶子碑
挺　北魏穆亮墓誌

根　高海亮造像碑
根　北魏給事君夫人王氏墓誌
挽　元詮墓志
挫　元詮墓志
挺　北魏穆纂墓誌

根　高湛墓志
根　司馬悅墓誌
挽　北魏穆纂墓誌
挫　元略墓誌
挺　北魏章武王妃穆氏墓誌

格　元乂墓誌蓋
根　張黑女墓志
根　北魏穆纂墓誌
挹　元略墓誌
捷　北齊高僧護墓誌

格　元懌墓誌
根　敬史君造像碑
根　元�墓誌
挹　北魏元緦墓誌殘石
挺　敬史君造像碑

格　司馬悅墓誌
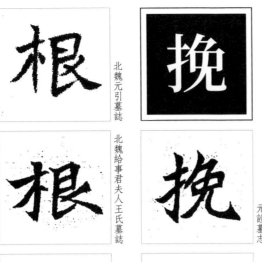
根　北魏給事君夫人王氏墓誌
挹　北魏元長文墓誌
挺　東魏王偃墓誌

格　石婉墓志
根　東魏郭挺墓誌
根　劉根造像碑
挹　北魏武宣王元緦墓誌
捷　東魏郭挺墓誌

挺　楊大眼造像記
挹　高湛墓志

271　《十畫》

張黑女墓誌

北魏光祿大夫于纂墓誌

北魏李暉儀墓誌

後魏曹望憘造像題記

楊乾墓誌銘

北魏元懌墓誌

北魏元長文墓誌

北魏穆纂墓誌

吊比干墓文

尉阿墓誌

後魏韓顯祖造像

北魏邑子周桃枝造像

孟敬訓墓志

元倪墓志

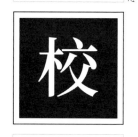

元始和墓誌

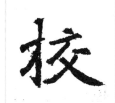

元彬墓誌

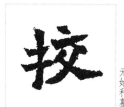

後魏解伯達造像

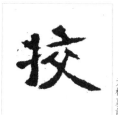

司馬悅墓誌

吊比干墓文

北魏元長文墓誌

尉阿墓誌

石婉墓志

高湛墓志

元羑墓誌

元顯俊墓志

北魏元長文墓誌

北魏光祿大夫于纂墓誌

北魏給事君夫人王氏墓誌

吉長命造像碑

元頊墓志

鄭文公碑

北魏元長文墓誌

北魏元�墓誌殘石

李璧墓誌

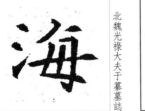
北魏光祿大夫于纂墓誌

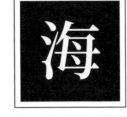
北魏元長文墓誌

北魏武宣王元纓墓誌

東魏郭挺墓誌

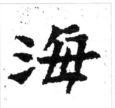
北魏穆纂墓誌

元始和墓誌

李璧墓誌

高海亮造像碑

高海亮造像碑

元纂墓誌

竇泰妻黑女墓誌

高湛墓志

北魏元華光墓誌殘石

錡雙胡道教造像碑

北魏羅宗墓誌

元宰墓誌

吊比干墓文

李璧墓誌

北齊高僧護墓誌

元詮墓志

李璧墓誌

元乂墓誌蓋

印度碑拓

元鑒墓誌

東魏郭挺墓誌

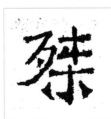
吊比干墓文

元彬墓誌

浦

浦 常岳造像記

涌 劉華仁墓誌

涌 李璧墓誌

涅 印度碑拓

涅 後魏曹望憘造像題記

涅 翟興祖造像碑

涅

涕 元始和墓誌

涕

涉

涉 吊比干墓文

沙 石婉墓誌

浬

運 北魏給事君夫人王氏墓誌

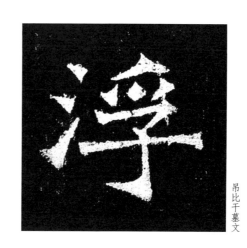

浮 吊比干墓文

浮 東魏趙鑒墓誌

浮 高海亮造像碑

浩

浩 北魏元馗墓誌

浩 北魏羅宗墓誌

浮 劉紹安造像記

浮 北魏元彥墓誌

浮 吊比干墓文

浮 常岳造像記

浮 張猛龍碑

浮 李超墓誌

浪 北魏給事君夫人王氏墓誌

浪 爨寶子碑

消 元彬墓誌

消 北魏林慮哀王元文墓誌

消 張安造像碑

消

浮 元乂墓誌蓋

浮

烈 元鑒墓誌

烈 北魏充華嬪盧氏墓誌

烈 北魏給事君夫人王氏墓誌

烈 北魏羅宗墓誌

烈 司馬昞墓誌

烈 司馬顯姿墓誌

烈 後魏司馬元興墓誌

烈 爨寶子碑

烟

烟 張猛龍碑

烏 張猛龍碑

烏 元詮墓誌

烏 北魏元長文墓誌

烏 北魏奚智墓誌

烈 元楨墓誌

泰 北魏充華嬪盧氏墓誌

泰 張黑女墓志

泰 敬史君造像碑

泰 敬史君造像碑

泰 竇泰墓誌

泰 西魏杜照賢造四面像

浚 石信墓誌

泰 元乂墓誌蓋

泰 元乂墓誌蓋

泰 元舉墓誌

泰 北魏元簡墓誌

泰 北魏元馗墓誌

涓

消 元乂墓誌蓋

浣 北魏元華光墓誌殘石

浣 北魏元華光墓誌殘石

浚 元楨墓誌

浚 北魏光祿大夫于纂墓誌

浚 北魏穆纂墓誌

 元纂墓誌

 北魏元彥墓誌

 北魏充華嬪盧氏墓誌

 北魏光祿大夫于纂墓誌

 北魏林慮哀王元文墓誌

 孟敬訓墓誌

 穆玉容墓誌

 司馬顯姿墓誌

 崔敬邕墓誌

 北魏羅宗墓誌

 吊比干墓文

 李璧墓志

 元始和墓誌

 李超墓志

 元詮墓誌

 李璧墓志

 竇泰墓誌

 楊大眼造像記

 劉根造像碑

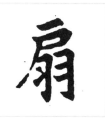 元顯俊墓志

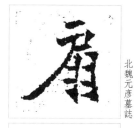 北魏元彥墓誌

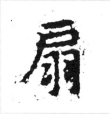 李氏合邑造像碑陽

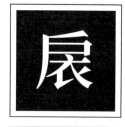 元詮墓誌

 北魏羅宗墓誌

 高海亮造像碑

 北魏李暉儀墓誌

 北魏李暉儀墓誌

 北魏李暉儀墓誌

 北魏羅宗墓誌

 北齊高僧護墓誌

特 敬史君造像碑
特 北魏元懌墓誌
殊 元羪墓誌
氣 穆玉容墓誌

特 李超墓志
特 北魏林慮哀王元文墓誌
殊 北魏元彥墓誌
殊 李超墓志

狸 吊比干墓文
特 北魏穆纂墓誌
殊 高貞碑
殊 北魏元懌墓誌
殉 高湛墓志

狸 吊比干墓文
特 司馬晞墓志
殊 高貞碑
殊 崔敬邕墓誌
殉 高湛墓志

癹 印度碑拓
特 姜纂造像記
特 元保洛墓志
殊 常岳造像記
殊 元懷墓誌

癹 印度碑拓
特 崔敬邕墓誌
特 元保洛墓志
殊 張唸鬼一百人造像記
殊 元懷墓誌

殷 元略墓誌

特 北魏元懌墓誌
殊 高貞碑

爨寶子碑

書 石婉墓志

珠 元頊墓志

珠 北魏光祿大夫于纂墓誌

珠 東魏郭挺墓誌

珠 石婉墓志

張黑女墓志

書 敬史君造像碑

書 北魏羅宗墓誌

書 司馬悅墓誌

書 崔敬邕墓誌

爨寶子碑

北魏李暉儀墓誌

書 北魏無名氏夫人殘墓誌

北魏穆亮墓誌

元頊墓志

書 元顯俊墓志

書 北魏充華嬪盧氏墓誌

書 北魏光祿大夫于纂墓誌

元頊墓志

書 元倪墓志

書 元固墓誌

書 元略墓誌

書 元纂墓誌

書 元詮墓志

元頊墓志

毀 吊比干墓文

毀 東魏郭挺墓誌

毀 翟興祖造像碑

毀 高貞碑

毀 北魏李暉儀墓誌

真　張唹鬼一百人造像記

真　北魏羅宗墓誌

珪　元頊墓誌

珮　元固墓誌

班　刁遵墓誌

真　方法師鏤石板經記

真　印度碑拓

珪　劉碑寺造像碑

珮　北魏羅宗墓誌

班　北魏元懌墓誌

真　高海亮造像碑

真　始平公造像記

珪　北魏章武王妃穆氏墓誌

珣　北魏羅宗墓誌

班　北魏穆亮墓誌

真　劉碑寺造像碑

珪　敬史君造像碑

珩　元詮墓誌

班　司馬顯姿墓誌

真　李超墓誌

真　姜纂造像記

真

珩

班　方法師鏤石板經記

矩　北魏元懌墓誌

真　劉碑寺造像碑

真　北魏奚智墓誌

真　元略墓誌

真　劉根造像碑

班　司馬顯姿墓誌

東魏趙鑒墓誌

崔敬邕墓志

後魏司馬元興墓誌

高貞碑

北魏元長文墓志

北魏充華嬪盧氏墓誌

孟敬訓墓志

北魏相州刺史元飄墓誌

吊比干墓文

楊乾墓誌銘

元乂墓誌蓋

田延和造像碑

北魏光祿大夫于纂墓誌

元乂墓誌蓋

皮演墓誌

元固墓誌

租

北魏穆亮墓誌

元詮墓誌

竇泰妻妻黑女墓誌

元彬墓誌

秩

元略墓誌

北魏穆纂墓誌

元顯俊墓誌

北魏充華嬪盧氏墓誌

北魏相州刺史元飄墓誌

元舉墓誌

秩

吊比干墓文

北魏元簡墓誌

司馬悅墓誌

元項墓誌

北魏給事君夫人王氏墓誌

元顯俊墓誌

石婉墓誌

司馬顯姿墓誌

元顯俊墓誌

穆玉容墓誌

劉華仁墓誌

司馬顯姿墓誌

孫秋生造像記

北魏元引墓誌

北魏元懌墓誌

北魏光祿大夫于纂墓誌

李璧墓誌

魏靈藏造像記

北魏元簡墓誌

北魏穆亮墓誌

北魏穆纂墓誌

楊乾墓誌銘

穆玉容墓誌

魏靈藏造像記

元始和墓誌

穆玉容墓誌

李璧墓誌

北魏羅宗墓誌

北魏林慮哀王元文墓誌

印度碑拓

元略墓誌

元鑒墓誌

元楨墓誌

魏靈藏造像記

祖
北魏林慮哀王元文墓誌

祖
元楨墓誌

祖
元略墓誌

祖
北魏羅宗墓誌

祖
李超墓志

袾
張唼鬼一百人造像記

祚
魏靈藏造像記

祑
北魏光祿大夫于纂墓誌

祜
祖
北魏林慮哀王元文墓誌

祔
北魏李暉儀墓誌

祚
高海亮造像碑

祑
北魏李暉儀墓誌

祐
北魏光祿大夫于纂墓誌

祖
北魏林慮哀王元文墓誌

祠

祖
張黑女墓誌

畔

祚
北齊天保造像題記

祐
北魏光祿大夫于纂墓誌

祠
元乂墓誌蓋

祖
皮演墓誌

畔

祚
敬史君造像碑

祚
李氏合邑造像碑陽

祜
西魏杜照賢四面像

祚
北魏林慮哀王元文墓誌

祠
宋顯伯造像碑

祖
北魏于仙姬墓誌

砥　高貞碑

益　吊比干墓文

益

留　東魏李光顯墓誌

留

砥　高貞碑

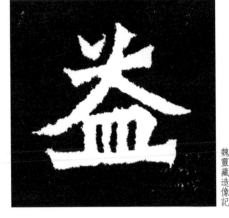
益　魏靈藏造像記

留　穆玉容墓志

砥

砺　元舉墓誌

益　元顯俊墓志

益　魏靈藏造像記

留　北魏林慮哀王元文墓誌

畄　北魏充華嬪盧氏墓誌

砩　元瑛墓志

破　李璧墓志

益　後魏曹望憘造像題記

留　北魏元氏故蘭夫人墓誌

畄　元纂墓誌

疾　元始和墓誌

破

益　高貞碑

皋　爨寶子碑

畄　李超墓志

疾　元詮墓誌

砥　李超墓志

益　中岳嵩高靈廟碑

寧

畄　穆玉容墓誌

疾

砥

益　元略墓誌

畄　元詮墓誌

 張黑女墓志

 張石安造像碑

 北魏張整墓誌

皮演墓誌

 孟敬訓墓志

 北魏元懌墓誌

 爨寶子碑

北魏穆纂墓誌

 孟敬訓墓志

 北魏元引墓誌

 劉根造像碑

司馬悅墓誌

 元寧墓誌

 穆玉容墓誌

 北魏穆亮墓誌

 劉紹安造像記

吊比干墓文

 楊乾墓誌銘

 爨寶子碑

 北魏穆纂墓誌

 張啖鬼一百人造像記

 楊乾墓誌銘

 北魏于仙姬墓誌

 北魏羅宗墓誌

 李氏合邑造像碑陽

 孟敬訓墓志

 張安世佛道教造像碑

北魏充華嬪盧氏墓誌

高湛墓志

北魏穆亮墓誌

北魏武宣王元勰墓誌

中岳嵩高靈廟碑

司馬顯姿墓志

孟敬訓墓志

元保洛墓志

元頊墓誌蓋

司馬顯姿墓志

元纂墓誌

北魏充華嬪盧氏墓誌

元頊墓志

穆玉容墓志

刁遵墓志

李超墓志

北魏武宣王元勰墓誌

李超墓志

北魏充華嬪盧氏墓誌

元略墓誌

石婉墓志

楊大眼造像記

楊大眼造像記

元詮墓誌

北魏穆纂墓誌

北魏于仙姬墓誌

脂　元頊墓志

能　孟敬訓墓志

能　北魏光祿大夫于纂墓誌

毫　東魏郭挺墓誌

索　吊比干墓文

脂　元頊墓志

能　崔敬邕墓志

能　北魏汝南王修治古塔銘

毛　東魏郭挺墓誌

索　吊比干墓文

脈　印度碑拓

能　楊乾墓誌銘

能　北魏穆亮墓誌

能　高貞碑

羔　元乂墓誌蓋

脈　印度碑拓

能　石婉墓志

能　北魏穆纂墓誌

能　高貞碑

羔　北魏給事君夫人王氏墓誌

虘　司馬顯姿墓志

能　北魏穆纂墓誌

能　司馬顯姿墓志

羔　北魏給事君夫人王氏墓誌

虘　司馬顯姿墓志

脆　常岳造像記

能　印度碑拓

能　元頊墓志

者　元頊墓志

袟　吊比干墓文

脆　常岳造像記

能　高海亮造像碑

能　元楨墓志

者　劉根造像碑

者　北魏奚智墓誌

袟　吊比干墓文

脆　常岳造像記

能　高海亮造像碑

能　元楨墓志

者　北魏奚智墓誌

北魏相州刺史元飄墓誌

北魏羅宗墓誌

元舉墓誌

北魏元華光墓誌殘石

張啖鬼一百人造像記

元頊墓誌

敬史君造像碑

北魏元懌墓誌

北魏相州刺史元飄墓誌

穆玉容墓誌

李超墓誌

穆玉容墓誌

張黑女墓誌

元顯俊墓誌

元固墓誌

元頊墓誌

元楨墓誌

北魏光祿大夫于纂墓誌

北魏元引墓誌

北魏元懌墓誌

北魏相州刺史元飄墓誌

北魏張整墓誌

北魏元長文墓誌

元楨墓誌

元頊墓誌

敬史君造像碑

元彬墓誌

高湛墓誌

北魏穆亮墓誌

元顯俊墓誌

北魏穆纂墓誌

魏靈藏造像記

北魏光祿大夫于纂墓誌

元乂墓誌蓋

北魏羅宗墓誌

吊比干墓文

魏靈藏造像記

北魏羅宗墓誌

穆玉容墓誌

荒
崔敬邕墓誌

吊比干墓文

北魏李暉儀墓誌

元楨墓誌

後魏解伯達造像

元倪墓誌

李璧墓誌

敬史君造像碑

元略墓誌

吊比干墓文

李超墓誌

李璧墓誌

元舉墓誌

石婉墓誌

般

般

耻

笄

茲

般

耻

笄

茲

航

般

缺

笄

茹

航

般

缺

笄

荔

郡

般

翅

耿

荔

郡

般

翅

耿

茖

郡

般

茖

邕

 郖

崔敬邕墓誌

財

元略墓誌

北魏武宣王元顥墓誌

郖

司馬悅墓誌

郖

司馬顯姿墓誌

郖

財

張伏惠造像碑

財

張啖鬼一百人造像記

郯

李超墓誌

財

李超墓誌

邕

財

魏靈藏造像記

邑

元舉墓誌

後魏曹望憘造像題記

郡

李超墓誌

郡

東魏王偃墓誌

郡

楊乾墓誌銘

郡

西魏張始孫造四面像

郡

元略墓誌

郡

元舉墓誌

西魏杜照賢四面像

郡

北魏成嬪墓誌

郡

北魏林慮哀王元文墓誌

君

北魏林慮哀王元文墓誌

郡

北魏無名氏夫人殘墓誌

郡

北魏穆亮墓誌

郡

北魏羅宗墓誌

郡

司馬晒墓誌

郡

元顥墓誌

刁遵墓誌

郡

北魏元懌墓誌

郡

北魏元華光墓誌殘石

郡

北魏充華嬪盧氏墓誌

郡

北魏張整墓誌

酒 元固墓誌

酒 北魏充華嬪盧氏墓誌

酒 北魏李暉儀墓誌

酒 北魏相州刺史元飄墓誌

酒 尉阿墓誌

酒 竇泰墓誌

酒 鄭文公碑

軒 北魏林慮哀王元文墓誌

軒 吊比干墓文

軒 崔敬邕墓誌

軒 爨寶子碑

軒 元懷墓誌

起 司馬悅墓誌

軒 爨寶子碑

軒 元略墓誌

軒 元詮墓誌

軒 劉根造像碑

軒 北魏光祿大夫于纂墓誌

起 北魏元懌墓誌

起 高湛墓志

起 孫秋生造像記

起 崔敬邕墓志

起 東魏王偃墓誌

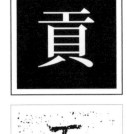

貢 北魏元長文墓誌

貢 吊比干墓文

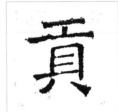

起 元纂墓誌

起 楊乾墓誌銘

起 楊乾墓誌銘

起 元頊墓誌

元顯俊墓誌

元纂墓誌

迷
北魏汝南王修治古塔銘

北魏光祿大夫于纂墓誌

元略墓誌

北魏光祿大夫于纂墓誌

迷
北齊天保造像題記

送
劉華仁墓志

酒
元纂墓誌

北魏李暉儀墓誌

迷
吊比干墓文

送
北魏元懌墓誌

皮演墓誌

追
北魏元長文墓誌

迷
後魏曹望憘造像題記

送
北魏成嬪墓誌

配
元頊墓志

退
北魏李暉儀墓誌

追
北魏光祿大夫于纂墓誌

迷
李氏合邑造像碑陽

送
北魏李暉儀墓誌

配
北魏李暉儀墓誌

退
元倪墓志

追
北魏穆纂墓誌

迷
翟興祖造像碑

送
北魏李暉儀墓誌

酌
元乂墓誌蓋

退
劉根造像碑

追
楊乾墓誌銘

追
元固墓志

迷
北魏元懌墓誌

酌
元頊墓志

退
高貞碑

追
元詮墓志

追
元固墓志

送
北魏元懌墓誌

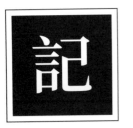

記

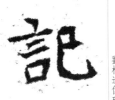

記
劉根造像碑

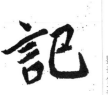

記
劉華仁墓志

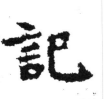

記
北魏元華光墓誌殘石

記
北魏光祿大夫于纂墓誌

記
北魏奚智墓誌

記
北魏鞠彥雲墓誌

記
月下雲岡記

訓
北魏給事君夫人王氏墓誌

訓
司馬顯姿墓誌

訓
孟敬訓墓志

訓
司馬悅墓誌

訓
崔敬邕墓志

訓
李璧墓誌

迴
張石安造像碑

訓
司馬悅墓誌

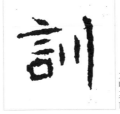

訓
元略墓誌

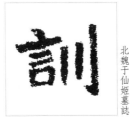

訓
北魏于仙姬墓誌

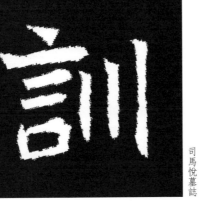

訓
司馬悅墓誌

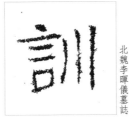

訓
北魏李暉儀墓誌

訓
北魏穆纂墓誌

迺
石信墓誌

迺
高湛墓志

迺
高貞碑

迴

迴
元乂墓誌蓋

迴
元頊墓志

迴
北魏相州刺史元飄墓誌

迪
張亂國道教造像碑

逆
李璧墓誌

遂
竇泰墓誌

迺

迺
北魏元引墓誌

迺
北魏元龕墓誌

迺
敬史君造像碑

迺
皮演墓誌

迺

豈　北魏光祿大夫于纂墓誌

訖　劉根造像碑

訖　北魏給事君夫人王氏墓誌

記　東魏田洛墓記

記　西魏杜照賢造四面像

豈　吊比干墓文

豈　孟敬訓墓志

訖　北魏黨法端土資造像記

託　後魏韓顯祖造像

記　元彬墓誌

記　印度碑拓

豈　後魏韓顯祖造像

訖　李超墓志

託　李超墓志

記　元舉墓誌

記　方法師鏤石板經記

豈　敬史君造像碑

訖　道俗九十人造像碑

訖　道俗九十人造像碑

訖　劉根造像碑

記　李氏合邑造像碑陽

豹　元舉墓誌

豈　元乂墓誌蓋

討　元詮墓志

記　北魏元引墓誌

記　印度碑拓

豹　北魏元長文墓誌

豈　北魏元楷墓誌

討　西魏杜照賢造四面像

訖　北魏給事君夫人王氏墓誌

託　常岳造像記

託　元乂墓誌蓋

《 十畫 》　294

除 元保洛墓誌
除 元詮墓誌
除 北魏元長文墓誌
除 北魏光祿大夫于纂墓誌
除 北魏相州刺史元颽墓誌
除 印度碑拓
除 北魏光祿大夫于纂墓誌

陜 北魏元馗墓誌
陜 吊比干墓文
陜 鄭文公碑
陜 高貞碑
除 元乂墓誌蓋

陸 北魏充華嬪盧氏墓誌
陸 北魏汝南王修治古塔銘
陸 敬史君造像碑
陝 北魏穆亮墓誌
陝 元固墓誌
陝

躬 後魏韓顯祖造像
躬 爨寶子碑
辱 敬史君造像碑
辱 司馬顯姿墓誌
辱 敬史君造像碑
陞 仇臣生造像碑
陞 劉根造像碑

狗 孫秋生造像記
豹 敬史君造像碑
豹 皮演墓誌
躬 元楨墓誌
躬 吊比干墓文
躬 始平公造像記
躬 孟敬訓墓誌

張黑女墓志

敬史君造像碑

李超墓志

元詮墓志

北魏元懌墓誌

北齊天保造像題記

後魏韓顯祖造像

【十一畫】

 假 元懷墓誌

假 劉根造像碑

假 北魏李暉儀墓誌

假 北魏林慮哀王元文墓誌

假 北魏武宣王元勰墓誌

假 吊比干墓文

 假 吊比干墓文

 乾 月下雲岡記

乾 楊乾墓誌銘

乾 魏靈藏造像記

偉 曩寶子碑

伊 曩寶子碑

假 吊比干墓文

 麻 孫秋生造像記

痲

乾 孫秋生造像記

乾 元懷墓誌

乾 元槙墓誌

乾 元暐墓誌

乾 北魏元華光墓誌殘石

乾 方法師鏤石板經記

鳥 北魏元引墓誌

鳥 北魏光祿大夫于纂墓誌

鳥 北魏給事君夫人王氏墓誌

鳥 李璧墓誌

鹿 元槙墓誌

鹿 元頊墓誌

鹿 高海亮造像碑

 魚 司馬昞墓志

魚 張黑女墓志

魚 東魏郭挺墓誌

臾

鳥 元义墓誌蓋

鳥 元略墓誌

鳥 元顯俊墓志

 爨寶子碑 姚伯多道教造像碑

偈 印度碑拓 元略墓誌 傳 元略墓誌 竇泰妻王黑女墓誌

偈 方法師鏤石板經記 偃 劉碑寺造像碑 北魏穆纂墓誌 停 北魏光祿大夫干纂墓誌 高湛墓志

兜 偃 北魏元長文墓誌 崔敬邕墓志 停 吊比干墓文 偏

塊 魏靈藏造像記 偃 崔敬邕墓志 敬史君造像碑 偏 元略墓誌

動 偃 東魏王偃墓誌 高湛墓志 側 元纂墓誌 偏 北魏奚智墓誌

動 元頊墓志 側 張啖鬼一百人造像記 偏 北齊高僧護墓誌

動 劉根造像碑 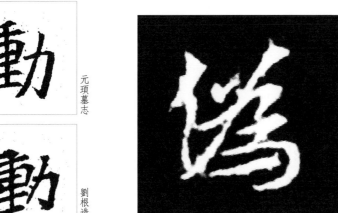 敬史君造像碑 側 竇泰墓誌 偏 竇泰墓誌

東魏郭挺墓誌

元略墓誌

楊乾墓誌銘

元纂墓誌

北魏元氏故蘭夫人墓誌

孟敬訓墓志

北魏光祿大夫于纂墓誌

北魏穆纂墓誌

石婉墓志

北魏充華嬪盧氏墓誌

孟敬訓墓志

孫秋生造像記

鄭文公碑

北魏元懌墓誌

司馬顯姿墓志

元懷墓誌

崔敬邕墓誌

剪

元顯俊墓志

敬史君造像碑

司馬悅墓誌

孫秋生造像記

東魏趙鑒墓誌

司馬顯姿墓志

吉長命造像碑

元楨墓志

元禎墓志

張黑女墓志

月下雲岡記

李超墓志

 北魏穆纂墓誌

 崔敬邕墓誌

 北魏充華嬪盧氏墓誌

 西魏杜照賢四面像

 劉紹安造像記

 北魏元懌墓誌

張黑女墓誌

參

李超墓誌

元保洛墓誌

道俗九十人造像碑

魏靈藏造像記

北魏光祿大夫于纂墓誌

 北魏穆纂墓誌

 崔敬邕墓

 李璧墓志

 元纂墓誌

 曼

 吊比干墓文

吊比干墓文

匿

吉長命造像碑

高海亮造像碑

吊比干墓文

 崔敬邕墓志

 元纂墓誌

 崔敬邕墓志

 穆玉容墓誌

北魏元彥墓誌

問　北魏元引墓誌
唱　爨寶子碑
唯　北魏相州刺史元飄墓誌
唯　元頊墓志
唯　元保洛墓誌

問　司馬顯姿墓誌
啖　張唉鬼一百人造像記
唯　吊比干墓文
唯　劉紹安造像記
唯

問　吊比干墓文
商
唯　崔敬邕墓誌
唯　北魏元彥墓誌

問　李璧墓誌
商　元纂墓誌
唯　後魏韓顯祖造像
唯　北魏元彥墓誌
唯　元倪墓誌

問　竇泰墓誌
商　吊比干墓文
唯　石婉墓誌
唯　北魏元懌墓誌
唯　元固墓誌

問　高貞碑
問　元略墓誌
唱　北齊天保造像題記
唯　北魏元簡墓誌
唯　元略墓誌

域　元倪墓誌
問
唱　李氏合邑造像碑陽
唯　北魏李暉儀墓誌
唯　元纂墓誌

 劉華仁墓志

 北魏穆纂墓誌

 元纂墓誌

 北魏給事君夫人王氏墓誌

 元始和墓誌

北魏成嬪墓誌

 北魏李暉儀墓誌

張黑女墓誌

北魏元彥墓誌

李璧墓誌

司馬悅墓誌

 石婉墓誌

 北魏章武王妃穆氏墓誌

 後魏司馬元興墓誌

 田延和造像碑

北魏汝南王修治古塔銘

元詮墓誌

 元彬墓誌

 北魏鞠彥雲墓志

 元鑒墓誌

 元楨墓志

 元楨墓志

 司馬顯姿墓志

 石婉墓誌

 元彬墓誌

 石婉墓誌

 楊乾墓誌銘

 北魏李暉儀墓誌

 常岳造像記

 元懷墓誌

 北魏元氏故蘭夫人墓誌

 高海亮造像碑

 北魏李暉儀墓誌

張黑女墓誌

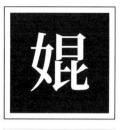

娓

娓　東魏郭挺墓誌

婉　李超墓志

婉　石婉墓志

婆　常岳造像記

婁　賣泰妻婁黑女墓誌

執　楊乾墓誌銘

執　西門豹祠堂碑

堅　穆玉容墓志

堅　西門豹祠堂碑

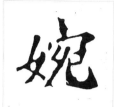

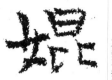

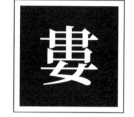

嫩　北魏給事君夫人王氏墓誌

婦　北魏無名氏夫人殘墓誌

婉　元略墓誌

奢　西門豹祠堂碑

奢　北魏元彦墓誌

執　元始和墓誌

執　元頊墓志

婷　吊比干墓文

婦　北魏羅宗墓誌

婉　司馬顯姿墓志

婆　劉根造像碑

婆　印度碑拓

執　北魏光禄大夫于纂墓誌

將　元保洛墓志

婭　司馬悦墓誌

婉　孟敬訓墓志

婉　穆玉容墓志

婆　印度碑拓

執　北魏李暉儀墓誌

執　姚伯多道教造像碑

穆玉容墓志

崔敬邕墓志

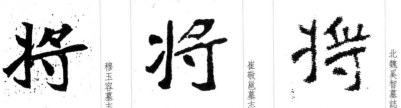

北魏奚智墓誌

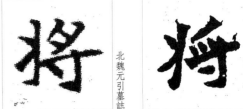

北魏元引墓誌

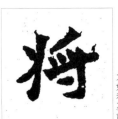

元始和墓誌

竇泰妻婁黑女墓誌

張黑女墓志

北魏張整墓誌

爨寶子碑

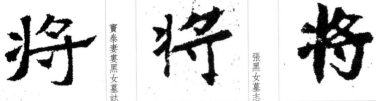

爨寶子碑

敬史君造像碑

北魏無名氏夫人殘墓誌

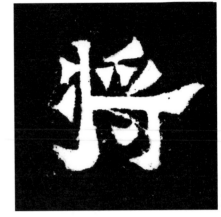

元倪墓誌

方法師鏤石板經記

北魏相州刺史元飄墓誌

北魏元懌墓誌

元略墓誌

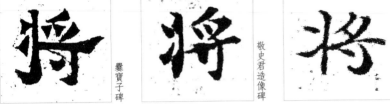

元固墓誌

李超墓志

北魏穆亮墓誌

北魏元簡墓誌

元纂墓誌

北魏李暉儀墓誌

東魏強弩將軍披庭令趙振造彌勒像記

北魏穆纂墓誌

北魏元遙妻梁氏墓誌

元鑑墓誌

北魏汝南王修治古塔銘

楊乾墓誌銘

北魏給事君夫人王氏墓誌

北魏充華嬪盧氏墓誌

元顯俊墓誌

石婉墓誌

北齊高僧護墓誌

北魏光祿大夫于纂墓誌

劉華仁墓誌

楊乾墓誌銘

司馬昞墓志

寶泰妻黑女墓誌

西魏杜照賢四面像

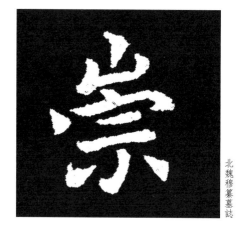
北魏穆纂墓誌

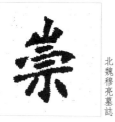
元懷墓誌

北魏穆纂墓誌

孟敬訓墓志

北魏穆亮墓誌

後魏韓顯祖造像

東魏王偃墓誌

李璧墓志

元舉墓誌

元乂墓誌蓋

北魏充華嬪盧氏墓誌

北魏李暉儀墓誌

崔敬邕墓志

元頊墓志

北魏相州刺史元飄墓誌

北魏穆纂墓誌

元懷墓誌

後魏司馬元興墓誌

後魏解伯達造像

敬史君造像碑

東魏王偃墓誌

皮演墓誌

司馬顯姿墓志

宋顯伯造像碑

後魏解伯達造像

後魏解伯達造像

張　李璧墓志
張　東魏田洛墓記
張　元羽墓誌
張　元羽墓誌
崐　元羽墓誌
崚　北魏元彥墓誌
崐　吊比干墓文
崐　高湛墓誌
崘　元羽墓誌
崘　崙　元羽墓誌
崧　吊比干墓文
崧　吊比干墓文
崗　元始和墓誌
崗　石婉墓誌
崩　元始和墓誌

強　元頊墓志
張　元頊墓志
強　元略墓誌
張　北魏張璧墓誌
強　北魏元懌墓誌
張　孫秋生造像記
強　北魏光祿大夫于纂墓誌
張　後魏韓顯祖造像記

崅　崅　吊比干墓文
崚　元始和墓誌
崛　北魏李暉儀墓誌
崖　北魏李暉儀墓誌
崐　元彬墓誌

崗　北魏穆纂墓誌
崗　崔敬邕墓志
崩　東魏趙鑒墓誌
崩　爨寶子碑

元鑒墓誌

東魏王偃墓誌

北魏羅宗墓誌

北魏充華嬪盧氏墓誌

東魏強弩將軍掖庭令趙振造彌勒像記

北魏元引墓誌

常

東魏趙鑒墓誌

北魏充華嬪盧氏墓誌

司馬昞墓誌

元乂墓誌蓋

皮演墓誌

司馬顯姿墓誌

元頊墓誌

北魏奚智墓誌

元固墓誌

北魏李暉儀墓誌

穆玉容墓誌

北魏�â纂墓誌

敬史君造像碑

北魏相州刺史元飄墓誌

吊比干墓文

中岳嵩陽寺造像碑

石信墓誌

李超墓誌

北魏相州刺史元飄墓誌

元略墓誌

元詮墓誌

吊比干墓文

北魏羅宗墓誌

穆玉容墓誌

御 皮演墓誌
御 元詮墓誌
得 印度碑拓
得 西魏杜照賢四面像
常 元始和墓誌

御 西魏杜照賢四面像
御 北魏羅宗墓誌
常 司馬顯姿墓誌

徘 尉阿墓誌
御 司馬顯姿墓誌
得 印度碑拓
常 吉長命造像碑

俳
御 吊比干墓文
得 印度碑拓
得 元略墓誌
常 楊乾墓誌銘

從
御 元楨墓誌
得 元保洛墓誌
得 元舉墓誌
常 皮演墓誌

從 元倪墓誌
御 李超墓誌
御
得 元頊墓誌
得 印度碑拓

從 元楨墓誌
御 吊比干墓文
得 北魏元長文墓誌
得 姚伯多道教造像碑

從 敬史君造像碑
得 北魏光祿大夫于纂墓誌

寅

寅
元纂墓誌

寅
北魏元氏故蘭夫人墓誌

寅
北魏充華嬪盧氏墓誌

寅
北魏光禄大夫于纂墓誌

寅
北魏穆纂墓誌

寅
後魏韓顯祖造像

寅
石婉墓志

密
北魏李暉儀墓誌

密
印度碑拓

密
吊比干墓文

密
密

密
吊比干墓文

密
劉華仁墓志

密
北魏元彥墓誌

屠
宋顯伯造像碑

密
元略墓誌

密
北魏充華嬪盧氏墓誌

密
孟敬訓墓志

密
李超墓志

從
月下雲岡記

從
李超墓志

從
北魏羅宗墓誌

從
司馬昞墓志

從
張黑女墓志

從
楊乾墓誌銘

從
皮演墓誌

屠
元乂墓誌蓋

從
孟敬訓墓志

從
崔敬邕墓志

從
張黑女墓志

從
高湛墓志

北魏光祿大夫于纂墓誌

北魏元長文墓誌

北魏光祿大夫于纂墓誌

元義墓誌蓋

尉阿墓誌

北魏無名氏夫人殘墓誌

司馬悅墓誌

北魏羅宗墓誌

元楨墓誌

張黑女墓誌

吊比干墓文

司馬顯姿墓誌

敬史君造像碑

東魏郭挺墓誌

高海亮造像碑

吊比干墓文

西魏杜照賢四面像

元楨墓誌

康

寇

常岳造像記

元保洛墓誌

元詮墓誌

寂

寄

北魏于仙姬墓誌

元略墓誌

元略墓誌

元詮墓誌

北魏元懌墓誌

北魏元氏故蘭夫人墓誌

劉華仁墓誌

北魏給事君夫人王氏墓誌

孫秋生造像記

劉碑寺造像碑

北魏元長文墓誌

 後魏韓顯祖造像

 彗

 元固墓誌

 北魏元長文墓誌

 康 敬君造像碑

 方法師鍊石板經記

 彗 吊比干墓文

 庶 元楨墓志

北魏相州刺史元飄墓誌

康 西魏杜照賢四面像

 楊大眼造像記

 國

 庸

庶 司馬悦墓誌

康 司馬悦墓誌

 石婉墓志

 國 北魏元長文墓誌

 庸 北魏元懌墓誌

庶 敬史君造像碑

康 後魏解伯達造像

 國 後魏韓顯祖造像

 庯 北魏鞠彦雲墓誌

麃 爨寶子碑

 庶

 巢

 庶 北魏相州刺史元飄墓誌

 國 西魏杜照賢四面像

 國 北魏充華嬪盧氏墓誌

 巢 東魏李光顯墓誌

國 孫秋生造像記

 庶 皮演墓誌

 庶 元詮墓誌

十一畫

李璧墓志　情
李超墓志　情
北魏武宣王元颺墓誌　情
司馬顯姿墓志　情
姜纂造像記　情
敬史君造像碑　情
皮演墓誌　情
竇泰妻婁黑女墓誌　情

高海亮造像碑　剛
劉根造像碑　悉
高貞碑　悉
悉
患
劉紹安造像記　患
情
北魏光祿大夫于纂墓誌　情

元顯俊墓志　剛
北魏元彥墓誌　彫
北魏林廬哀王元文墓誌　彫
姜纂造像記　彫
張伏惠造像碑　彫
張伏惠造像碑　彫
李氏合邑造像碑陽　彫

張伏惠造像碑　彫

東魏王偃墓誌　彩
元彬墓誌　彬
元舉墓誌　彬
彬
張伏惠造像碑　彫
張黑女墓志　彫

元彬墓誌　彩
元纂墓誌　彩
北魏林廬哀王元文墓誌　彩
北魏穆纂墓誌　彩
北魏給事君夫人王氏墓誌　彩
北魏羅宗墓誌　彩

李璧墓志　彩

惟　北魏光祿大夫于纂墓誌
悼　魏靈藏造像記
悼　元楨墓誌
惋　元略墓誌
惜　元始和墓誌

惟　北魏穆纂墓誌
惟　元楨墓誌
悼　劉華仁墓誌
惋　北魏元懌墓誌
惜　北魏元長文墓誌

惟　吊比干墓文
悼　北魏元彥墓誌
惋　司馬悅墓誌
惜　北魏元馗墓誌

惟　吊比干墓文
悼　司馬悅墓誌
惜　司馬顯姿墓誌

悼　吊比干墓文
悼　元彬墓誌
惜　吊比干墓文

惟　方法師鏤石板經記

惟　元纂墓誌
悼　楊乾墓誌銘
悼　高湛墓誌
惜　崔敬邕墓誌

惟　穆玉容墓誌
惟　元詮墓誌

悼　吊比干墓文
惜　吊比干墓文

惟　元鑒墓誌

望 元顯俊墓志	晨 元彬墓誌	晧	晚	悽
望 北魏穆纂墓誌	晨 元舉墓誌	晧 元略墓誌	睌 高海亮造像碑	悽 元始和墓誌
望 北魏給事君夫人王氏墓誌	晨 元詮墓誌	畫	晦	悽 張黑女墓志
望 常岳造像記	晨 元頊墓志	畫 吊比干墓文	晦 元彬墓誌	悴
望 李超墓志	晨 北魏給事君夫人王氏墓誌	畫 東魏郭挺墓誌	晦 元楨墓志	悴 北魏元懌墓誌
望 楊乾墓誌銘	晨 穆玉容墓誌	畫 竇泰墓誌	晦 北魏光祿大夫干纂墓誌	悵
望 穆玉容墓志	望	晨	晦 楊乾墓誌銘	悵 北魏穆纂墓誌
望 高貞碑	望 元頊墓志	晨 元乂墓誌蓋		悵 吊比干墓文

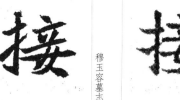

捨 魏靈藏造像記
捨 北魏李暉儀墓誌
接 穆玉容墓誌
接 劉碑寺造像碑
採 吊比干墓文

控 中岳嵩陽寺造像碑
捨 孟敬訓墓誌
接 竇泰妻婁黑女墓誌
接 孟敬訓墓誌
採 張咲鬼一百人造像記

控 錡雙胡道教造像碑
捨 張咲鬼一百人造像記
捷 元舉墓誌
接 張黑女墓誌
採 高海亮造像碑

推 元乂墓誌蓋
捨 後魏韓顯祖造像
捨 元舉墓誌
接 李氏合邑造像碑陽
採 高貞碑

推 北魏李暉儀墓誌
捨 西魏張始孫造四面像
捨 孟敬訓墓誌
接 東魏王偃墓誌
接 石信墓誌

推 高湛墓誌
捨 錡雙胡道教造像碑
捨 元詮墓誌

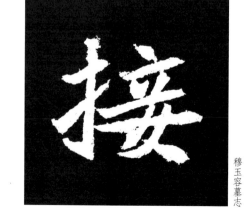

接 穆玉容墓誌

掩 北魏穆纂墓誌

排 翟興祖造像碑

掃 北魏元長文墓誌

授 北魏李暉儀墓誌

授 元乂墓誌蓋

掩 北魏給事君夫人王氏墓誌

掩 元乂墓誌蓋

掃 李璧墓誌

司馬昞墓志

掩 司馬悅墓誌

掃 東魏王偃墓誌

授 元瑱墓志

掩 元詮墓志

掃 楊大眼造像記

授 崔敬邕墓志

授 元略墓誌

搁 李超墓志

掩 元詮墓誌

掃 西門豹祠堂碑

授 後魏司馬元興墓誌

授 元瑱墓志

掩 元顯俊墓誌

排 元略墓誌

授 李璧墓志

授 北魏元彥墓誌

掩 北魏元簡墓誌

排 北魏元簡墓誌

授 東魏李光顯墓誌

授 北魏元長文墓誌

梁
高貞碑

梁
北魏元遙妻梁氏墓誌

條
北魏元遙妻梁氏墓誌

梗
司馬悅墓誌

掖
北魏充華嬪盧氏墓誌

梨
北齊高僧護墓誌

梁
北魏充華嬪盧氏墓誌

條
中岳嵩高靈廟碑

梓
司馬悅墓誌

掀
北魏張整墓誌

棄

梁
司馬昞墓志

條
吊比干墓文

樺
高貞碑

掖
北魏成嬪墓誌

橐
元略墓誌

梁
敬史君造像碑

梁
元乂墓誌蓋

梯
元固墓誌

掖
司馬悅墓誌

棄
北魏汝南王修治古塔銘

梁
楊大眼造像記

梁
元乂墓誌蓋

梯

梅
元乂墓誌蓋

棄
吊比干墓文

梁
楊大眼造像記

梁
皮演墓誌

梁
刁遵墓志

棒
吊比干墓文

梅

北魏光祿大夫于纂墓誌

張猛龍碑

高貞碑

北魏充華嬪盧氏墓誌

梵
姚伯多道教造像碑

液
李超墓志

涼
皮演墓志

涼
元倪墓志

北魏武宣王元纚墓誌

梵
張唅鬼一百人造像記

液
崔敬邕墓志

涼
皮演墓志

涼
元倪墓志

北魏穆亮墓誌

梵
敬史君造像碑

液
後魏曹望憘造像題記

涼
元倪墓志

北魏羅宗墓誌

爨寶子碑

淵
北魏充華嬪盧氏墓誌

淑
司馬顯姿墓誌

涼
皮演墓志

涼
元始和墓誌

石婉墓志

元楨墓志

爨寶子碑

淑
北魏元氏故蘭夫人墓誌

混
元詮墓志

涼
元詮墓志

北魏淵
北魏無名氏夫人殘墓誌

濕
北魏于仙姬墓誌

涼
北魏李暉儀墓誌

爨寶子碑

北魏元彥墓誌

石信墓誌

元略墓誌

劉華仁墓誌

北魏章武王妃穆氏墓誌

北魏充華嬪盧氏墓誌

北魏光祿大夫于纂墓誌

元詮墓誌

元彬墓誌

北魏給事君夫人王氏墓誌

元詮墓誌

北魏元彥墓誌

崔敬邕墓誌

北魏給事君夫人王氏墓誌

元詮墓誌

吊比干墓文

崔敬邕墓誌

高湛墓誌

孟敬訓墓誌

穆玉容墓誌

元楨墓誌

東魏王偃墓誌

竇泰妻婁黑女墓誌

元禎墓誌

北魏相州刺史元飄墓誌

元略墓誌

北魏穆亮墓誌

元詮墓誌

元項墓誌

北魏穆纂墓誌

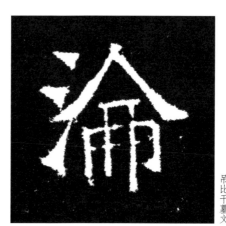吊比干墓文

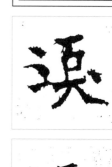元始和墓誌

元項墓誌

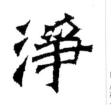

印度碑拓

中岳嵩陽寺造像碑

李璧墓志

崔敬邕墓志

李璧墓志

楊乾墓誌銘

印度碑拓

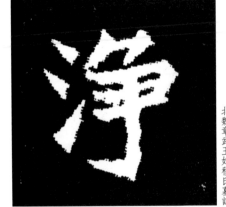

北魏章武王妃穆氏墓誌

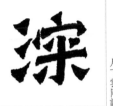

月下雲岡記

月下雲岡記

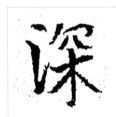

元略墓誌

元舉墓誌

刁遵墓志

劉仁墓志

楊乾墓誌銘

姜纂造像記

後魏曹望憘造像題記

劉根造像碑

北魏汝南王修治古塔銘

北魏章武王妃穆氏墓誌

李璧墓志

李超墓志

高湛墓志

深

北魏元華光墓誌殘石

敬史君造像碑

北魏沙門惠詮弟李興造像記

高海亮造像碑

印度碑拓

元乂墓誌蓋

元楨墓志

烽　北魏元長文墓誌
烽　敬史君造像碑
焉　元略墓誌
焉　元顥俊墓志

淥　東魏郭挺墓誌
渫　東魏王偃墓誌
渚　元略墓誌
渚　吊比干墓文

淳　元顥俊墓志
淳　吊比干墓文
淳　爨寶子碑
澳　北魏奚智墓誌
済　北魏穆纂墓誌

淹　北魏羅宗墓誌
淇　吊比干墓文
淫　北魏元遙妻梁氏墓誌
涿　北魏充華嬪盧氏墓誌

淮　北魏元長文墓誌
淮　北魏羅宗墓誌
淮　司馬昞墓志
淮　尉阿墓誌
淮　東魏王偃墓誌
淮　皮演墓誌

北魏章武王妃穆氏墓誌

穆玉容墓誌

北魏林慮哀王元文墓誌

北魏于昌容墓誌

族
元倪墓志

司馬悅墓誌

元始和墓誌

北魏于昌容墓誌

挨
元楨墓志

李璧墓志

北魏充華嬪盧氏墓誌

族
元略墓誌

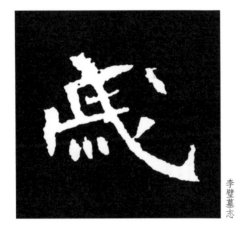
李璧墓志

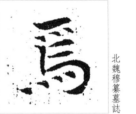
北魏穆纂墓誌

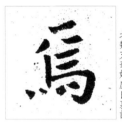
北魏光祿大夫于纂墓誌

祑
元詮墓志

北魏鞠彥雲墓誌

北魏奚智墓誌

祑
北魏元氏故蘭夫人墓誌銘

高貞碑

元懷墓誌

常岳造像記

祑
姚伯多道教造像碑

北魏李暉儀墓誌

李超墓志

北魏張整墓誌

祑
孟敬訓墓志

吊比干墓文

北魏林慮哀王元文墓誌

東魏王偃墓誌

北魏成嬪墓誌

啓　北魏林慮哀王元文墓誌

斬

欲　元顯俊墓誌

旂 北魏元華光墓誌殘石

祙　張黑女墓誌

啓　印度碑拓

斬　高湛墓誌

欲　劉碑寺造像碑

祚 北魏元長文墓誌

祙　李超墓誌

啓　印度碑拓

啟　北魏元彥墓誌

欲　北魏元彥墓誌

旂　北魏穆纂墓誌

祙　穆玉容墓誌

咸　吊比干墓文

啓　北魏元懌墓誌

欲　張黑女墓誌

於　北魏穆纂墓誌

旋　元彬墓誌

戚　始平公造像記

欲　方法師鏤石板經記

於　李璧墓誌

梴　元彬墓誌

欸

整　高貞碑

梴　元略墓誌

戚　始平公造像記

啓　北魏元長文墓誌

欸　元略墓誌

欲 元略墓誌

旋　吊比干墓文

戚　姚伯多道教造像碑

啓　北魏李暉儀墓誌

欲　元略墓誌

梴　崔敬邕墓誌

《十一畫》　324

叙 崔敬邕墓志

教 孟敬訓墓志

教

救 北魏于仙姬墓誌

㪤 月下雲岡記

敖

敀 李璧墓志

敎 刁遵墓志

殺

㩻 李璧墓志

蔑 高湛墓志

敖 北魏李暉儀墓誌

救 宋顯伯造像碑

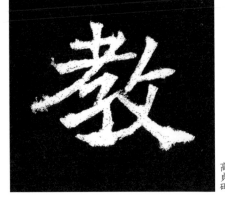
教 高貞碑

教 高海亮造像碑

敏

敖 吊比干墓文

敕

教 東郭挺墓誌

教 北魏元懌墓誌

敗

敏 中岳嵩陽寺造像碑

勑 元詮墓志

教 高貞碑

教 北魏李暉儀墓誌

敗 吊比干墓文

敏 北魏羅宗墓誌

勑 北魏奚智墓誌

敘

教 北魏武宣王元爕墓誌

敗 東魏王偃墓誌

敏 皮演墓誌

敕 司馬顯姿墓志

叙 吊比干墓文

教 北魏給事君夫人王氏墓誌

爽 竇泰墓誌

斛 元詮墓志

猛 道俗九十人造像碑

猛 北魏元飏墓誌殘石

犂 孫秋生造像記

曹

斛

猖

猛 北魏元彥墓誌

犁

曹 元略墓誌

爽

猖 吊比干墓文

猛 北魏武宣王元飏墓誌

猜 北魏李暉儀墓誌

曹 元舉墓誌

奭 元乂墓誌蓋

猊 印度碑拓

猛 北魏羅宗墓誌

精

曹 刁遵墓志

奭 元彬墓誌

猊

猛 李璧墓誌

猛 元鑒墓誌

曹 北魏穆亮墓誌

奭 劉根造像碑

猗

猛 西魏杜照賢造四面像

猛

曹 孫秋生造像記

奭 北魏林慮哀王元文墓誌

狗 元略墓誌

猛 北魏元彥墓誌

曹 後魏曹望憘造像題記

奭 北魏羅宗墓誌

猗 北魏無名氏夫人殘墓誌

北魏元彦墓誌

印度碑拓

印度碑拓

印度碑拓

印度碑拓

印度碑拓

印度碑拓

北魏元懌墓誌

北魏元氏故蘭夫人墓誌

北魏林慮哀王元文墓誌

北魏相州刺史元飆墓誌

北魏羅宗墓誌

李氏合邑造像碑陽

李氏合邑造像碑陽

東魏惠好惠藏造像

楊乾墓誌銘

北魏羅宗墓誌

元頊墓誌

劉根造像碑

劉根造像碑

印度碑拓

印度碑拓

姜纂造像記

孫秋生造像記

後魏曹望憘造像題記

孫秋生造像記

李璧墓誌

西魏張始孫造四百像

魏靈藏造像記

敬史君造像碑

敬史君造像碑

眼　楊大眼造像記
睂　率　方法師鏤石板經記
率　率　北魏穆纂墓誌
琅　球　月下雲岡記

睂
率　東魏王偃墓誌
瑯　司馬顯姿墓志
球　月下雲岡記

睂　北魏光祿大夫于纂墓誌

東魏王偃墓誌
琁
石婉墓志
瑇　元固墓誌

睂　尉阿墓誌
琁

眺
率　高湛墓志
率　始平公造像記
斑
瑇　高貞碑

眺　吊比干墓文
眼
率　張啖鬼一百人造像記
珽　穆玉容墓志
琅　元略墓誌

眷
率　敬史君造像碑
程

眷　劉根造像碑
眼　印度碑拓
率　常岳造像記
程　道俗九十八造像碑
琅　刁遵墓志

眼　印度碑拓

印度碑拓

司馬顯姿墓志

刁遵墓志

西魏杜照賢四面像

東魏王偃墓志

姚伯多道教造像碑 李璧墓志

方法師鍊石板經記

竇泰妻墓黑女墓志

北魏元華光墓誌殘石

北魏元長文墓誌

北魏充華嬪盧氏墓誌

司馬顯姿墓志

竇泰墓誌

魏靈藏造像記

元瑱墓志

北魏奚智墓誌

北魏羅宗墓誌

張猛龍碑

後魏司馬元興墓誌

北魏穆纂墓誌

北魏羅宗墓誌

印度碑拓

印度碑拓

印度碑拓 李超墓志

東魏李光顯墓誌

司馬顯姿墓志

北魏充華嬪盧氏墓誌 孫秋生造像記 魏靈藏造像記 劉根造像碑 常岳造像記 李璧墓志 北魏奚智墓誌

元頊墓志

北魏充華嬪盧氏墓誌

敬史君造像碑

元彬墓誌

方法師鏤石板經記

劉根造像碑

北魏穆纂墓誌

竇泰墓誌

元略墓誌

北魏于仙姬墓誌

北魏給事君夫人王氏墓誌

竇泰墓誌

元纂墓誌

北魏充華嬪盧氏墓誌

北魏羅宗墓誌

北魏光祿大夫于纂墓誌

楊乾墓誌銘

元詮墓志

北魏充華嬪盧氏墓誌

印度碑拓

元舉墓誌

敬史君造像碑

北魏李暉儀墓誌

北魏元彥墓誌

北魏光祿大夫于纂墓誌

北魏元長文墓誌

北魏羅宗墓誌

司馬悅墓誌

司馬悅墓誌

鄭文公碑

《十一畫》　330

寶泰妻妻黑女墓誌

北魏羅宗墓誌

印度碑拓

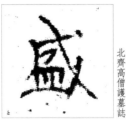

元鑒墓誌

北齊高僧護墓誌

元倪墓誌

崔敬邕墓誌

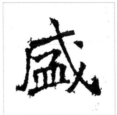

劉華仁墓誌

元略墓誌

吊比干墓文

北魏元懌墓誌

常岳造像記

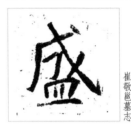

北魏元氏故蘭夫人墓誌

北魏光祿大夫于纂墓誌

崔敬邕墓誌

北魏充華嬪盧氏墓誌

李超墓誌

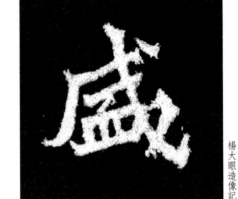

北魏充華嬪盧氏墓誌

曇寶子碑

楊大眼造像記

劉碑寺造像碑

北魏穆亮墓誌

北魏疏

北魏羅宗墓誌

北魏林慮哀王元文墓誌

楊大眼造像記

北魏武宣王元颺墓誌

北魏元華光墓誌殘石

司馬顯姿墓誌

北魏穆纂墓誌

穆玉容墓誌

北魏章武王妃穆氏墓誌

吊比干墓文

 統　李氏合邑造像碑陽

 統　北魏穆亮墓誌

 終　吊比干墓文

 終　元楨墓志

 累　張石安造像碑

 統　西魏杜照賢四面像

 統　北魏穆纂墓誌

 終　張黑女墓志

 終　劉華仁墓志

 累　敬史君造像碑

 紹　元纂墓誌

統　北魏羅宗墓誌

 終　楊乾墓誌銘

終　北魏于仙姬墓誌

纍　元瑒墓誌

 統　北魏鞠彦雲墓志

 終　高貞碑

終　北魏元氏故蘭夫人墓誌

 終　北魏元氏故蘭夫人墓誌

 紹　刁遵墓誌

統　北魏鞠彦雲墓志

 統　北魏鞠彦雲墓志

紹　劉紹安造像記

 統　北魏穆纂墓誌

 終　楊乾墓誌銘

 終　北魏林慮哀王元文墓誌

 終　元乂墓誌蓋

 紹　北魏羅宗墓誌

 統　吉長命造像碑

統　元舉墓誌

 終　司馬顯姿墓志

 終　元彬墓誌

敬史君造像碑

尉阿墓誌

吊比干墓文

元詮墓志

竇泰妻婁黑女墓誌

元彬墓誌

元詮墓志

後魏司馬元興墓誌

印度碑拓

北魏穆亮墓誌

元項墓志

印度碑拓

元略墓誌

北魏元彥墓誌

北魏元長文墓誌

魏靈藏造像記

李璧墓志

北魏充華嬪盧氏墓誌

北魏李暉儀墓誌

北魏元長文墓誌

元略墓誌

高湛墓志

北魏穆亮墓誌

劉碑寺造像碑

敬史君造像碑

爨寶子碑

北魏元長文墓誌

333　　**〖十一畫〗**

彪

處
元頊墓誌

脩
方法師鑱石板經記

脩
北魏元華光墓誌殘石

脫
吊比干墓文

肃
李超墓誌

處
元顯俊墓誌

循
李超墓誌

脩
北魏元馗墓誌

脫
張嘆鬼一百人造像記

蛇
李超墓誌

處
北魏光祿大夫于纂墓誌

脩
穆玉容墓誌

循
北魏武宣王元繷墓誌

脯
北魏武宣王元繷墓誌

蚍
元乂墓誌蓋

處
北魏穆亮墓誌

處
北魏穆亮墓誌

循
北魏羅宗墓誌

脯
吊比干墓文

蚍
元倪墓誌

處
李氏合邑造像碑陽

處
元略墓誌

脩
司馬悅墓誌

脩
吊比干墓文

蚍
月下下雲岡記

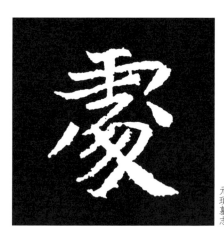
處
元頊墓誌

循
孟敬訓墓誌

循
北魏元簡墓誌

被
刁遵墓誌

處
皮演墓誌

處
元纂墓誌

北魏羅宗墓誌

穆玉容墓志

北魏武宣王元顥墓誌

北魏李暉儀墓誌

西魏張始孫造四百像

袤
北魏穆亮墓誌

袖
北魏李暉儀墓誌

莊
元略墓誌

袞
吊比干墓文

祑
元詮墓志

被
崔敬邕墓志

北魏元緦墓誌殘石

症
元略墓誌

袖
北魏元彦墓誌

司馬悅墓誌

祑
北魏李暉儀墓誌

被
張黑女墓志

被
北魏李暉儀墓誌

莊
北魏元彦墓誌

荷
司馬悅墓誌

祑
北魏李暉儀墓誌

被
李超墓志

被
北魏武宣王元緦墓誌

莊
北魏李暉儀墓誌

荷
北魏林慮哀王元文墓誌

被
石婉墓志

被
北魏章武王妃穆氏墓誌

莊
北魏林慮哀王元文墓誌

荷
吊比干墓文

袞
北魏光祿大夫于纂墓誌

被
西魏張始孫造四百像

被
司馬悅墓誌

莊
司馬悅墓誌

荷
李璧墓志

北魏李暉儀墓誌

被
司馬昞墓志

 第 元纂墓誌
 第 元固墓誌
 莘 西魏杜照賢四面像
 莫 司馬悅墓誌
莏 高貞碑

第 元詮墓誌
莫 吊比干墓文
莫 中岳嵩高靈廟碑

華 高貞碑
 莫

莫 張伏惠造像碑
莫

第 劉華仁墓誌
 華
 莫 爨寶子碑

莘 元顯俊墓誌
第 元始和墓誌
莏 元乂墓誌蓋

第 劉華仁墓誌
第 元懷墓誌
 莶

莏 爨寶子碑
莫 元顯俊墓誌

茅 北魏元彥墓誌
第 元楨墓誌
剃 印度碑拓
莫 西魏杜照賢造四面像
莫 北魏充華嬪盧氏墓誌

莘 北魏元簡墓誌
第 元略墓誌
莫 北魏汝南王修治古塔銘

《十一畫》 336

舲

舲
北魏元彥墓誌

粒

粒
元乂墓誌蓋

舂

舂
元略墓誌

都

都
元保洛墓誌

術
元舉墓誌

術
元鑒墓誌

術
北魏元華光墓誌殘石

翊
元乂墓誌蓋

翊
元略墓誌

翊
元舉墓誌

習
北魏李暉儀墓誌

笙
北魏李暉儀墓誌

笙
周榮祖造像碑

聊
北魏元華光墓誌殘石

聊
吊比干墓文

聆
吊比干墓文

聆

術
元乂墓誌蓋

術
元乂墓誌蓋

第
張猛龍碑

符
張猛龍碑

符
元頊墓志

符
北魏元懌墓誌

符
北魏充華嬪盧氏墓誌

笙
北魏元氏故蘭夫人墓誌銘

笙
北魏元長文墓誌

笙

第
北魏元華光墓誌殘石

第
北魏光祿大夫于纂墓誌

第
北魏張整墓誌

第
北魏林慮哀王元文墓誌

第
北魏相州刺史元飆墓誌

第
北魏穆亮墓誌

第
司馬悅墓誌

第
司馬顯姿墓誌

第

都 北魏元懌墓誌

都 李超墓志

都 北魏穆亮墓誌

都 北魏元簡墓誌

都 元始和墓誌

部 北魏元長文墓誌

都 東魏王偃墓誌

都 元懷墓誌

部 北魏光祿大夫于纂墓誌

都 東魏王偃墓誌

都 北魏武宣王元勰墓誌

都 元纂墓誌

部 北魏奚智墓誌

都 皮演墓誌

都 北魏穆纂墓誌

都 北魏元遙妻梁氏墓誌

都 元寧墓誌

部 北魏羅宗墓誌

都 竇泰墓誌

都 司馬悅墓誌

都 北魏元長文墓誌

都 元詮墓志

部 司馬悅墓誌

都 西魏杜照賢造四面像

都 司馬昞墓志

都 北魏元熙墓誌

都 元頊墓志

部 張黑女墓誌

部 元倪墓志

都 孫秋生造像記

都 北魏奚智墓誌

都 劉紹安造像記

部 皮演墓誌

部 元倪墓志

都 崔敬邕墓誌

都 司馬悅墓誌

都 北魏元彥墓誌

野

野
北魏光祿大夫于纂墓誌

貰
張伏惠造像碑

責

穆玉容墓誌

郭

孫秋生造像記

司馬顯姿墓誌

貫
李璧墓誌

貫
李超墓誌

貴
責

楊乾墓誌銘

郭
敬史君造像碑

元頊墓志

野
高湛墓志

野
北齊高僧護墓誌

貴
魏靈藏造像記

貧

貪
元頊墓志

趾

元頊墓志

野
司馬悅墓誌

野

元彬墓誌

貫

元乂墓誌蓋

貪
北魏李暉儀墓誌

趾
元頊墓志

野
司馬顯姿墓誌

野

元頊墓志

貫
吊比干墓文

貪
北魏汝南王修治古塔銘

趾
印度碑拓

野
孟敬訓墓誌

野

北魏元長文墓誌

貴

張黑女墓志

野
敬史君造像碑

野

北魏于昌容墓誌

途

仙和寺尼道僧造像記

後魏解伯達造像

造

北魏元懌墓誌

元頊墓誌

逐

李氏合邑造像碑陽

北魏元引墓誌

北魏元長文墓誌

北魏元馗墓誌

元頊墓誌

後魏解伯達造像

北魏光祿大夫于纂墓誌

吊比干墓文

北魏穆纂墓誌

西魏杜照賢造四面像

北魏沙門惠詮弟李興造像記

北魏相州刺史元飄墓誌

李氏合邑造像碑陽

北齊天保造像題記

道俗九十人造像碑

北齊天保造像題記

元固墓誌

通

石信墓誌

魏靈藏造像記

吉長命造像碑

北魏于昌容墓誌

北魏穆纂墓誌

常岳造像記

劉根造像碑

常岳造像記

北魏羅宗墓誌

楊大眼造像記

劉紹安造像記

元乂墓誌蓋

北魏元氏故蘭夫人墓誌

吊比干墓文

北魏相州刺史元飄墓誌

竇泰墓誌

北魏元彥墓誌

姜纂造像記

高湛墓誌

元固墓誌

北魏相州刺史元飄墓誌

北魏穆纂墓誌

北齊天保造像題記

崔敬邕墓誌

石信墓誌

北魏元長文墓誌

北魏汝南王修治古塔銘

後魏曹望憘造像題記

李氏合邑造像碑陽

魏靈藏造像記

元保洛墓誌

北魏給事君夫人王氏墓誌

張黑女墓志

竇寶子碑

北魏汝南王修治古塔銘

姚伯多道教造像碑

張喙鬼一百人造像記

張黑女墓志

規　元懷墓誌

規　李超墓誌

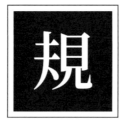　北魏元華光墓誌殘石

訪　敬史君造像碑

訪　李氏合邑造像碑陽

許　元乂墓誌蓋

許　北魏汝南王修治古塔銘

逝　北魏無名氏夫人殘墓誌

視　北魏元華光墓誌殘石

　設

設　北魏元懌墓誌

　北魏李暉儀墓誌

許　高貞碑

逞　元始和墓誌

遒

赦　覈寶子碑

數

規　北魏李暉儀墓誌

規　孟敬訓墓誌

視　崔敬邕墓誌

設　北魏充華嬪盧氏墓誌

設　溫泉頌

許　元頊墓誌

　訪

訪　北魏李暉儀墓誌

遒　北魏光祿大夫于纂墓誌

逋　崔敬邕墓誌

鉅

鉦　元詮墓誌

視　李璧墓誌

許　元羵墓誌

訪　吊比干墓文

逋

高貞碑

中岳高陽寺造像碑

項 元詮墓志

項 北魏元懌墓誌

雪 元羼墓誌

閛 刁遵墓志 北魏光祿大夫于纂墓誌

陸 魏靈藏造像記

頊 中岳高陽寺造像碑

頊 北魏穆纂墓誌

雪 元顯俊墓志

閛 北魏光祿大夫于纂墓誌

陶

陶 北魏光祿大夫于纂墓誌

陸

陸 元略墓誌

頊 敬史君造像碑

雪 北魏元華光墓誌殘石

閛 李超墓志

陵

陵 元倪墓志

陸 劉紹安造像記

頊 高貞碑

雪 元纂墓誌

雀 孫秋生造像記

陵 北魏元緒墓誌殘石

陸 北魏穆纂墓誌

頊 元羼墓誌

頊

北魏穆纂墓誌

陵 北魏元彥墓誌

陸 吊比干墓文

陸 穆玉容墓志

雀 杜氏等造像右側

陰 北魏元尳墓誌

陰 北魏李暉儀墓誌

陰 北魏給事君夫人王氏墓誌

陰 吊比干墓文

陰 張黑女墓志

陰 爨寶子碑

陳 石婉墓志

陪 北魏給事君夫人王氏墓誌

陪 元略墓誌

陪 李璧墓誌

陰 元詮墓志

陰 穆玉容墓志

陳 北魏元長文墓誌

陳 北魏林慮哀王元文墓誌

陳 吊比干墓文

陳 崔敬邕墓志

陳 張黑女墓志

陳 後魏韓顯祖造像

陳 爨寶子碑

陵 吊比干墓文

陵 崔敬邕墓志

陵 穆玉容墓志

陵 西魏杜照賢造四面像

陵 東魏王偃墓誌

陵 北魏給事君夫人王氏墓誌

陵 北齊天保造像題記

陵 北魏穆纂墓誌

東魏王偃墓誌

陵 鄭文公碑

陵 司馬顯姿墓志

《十一畫》 344

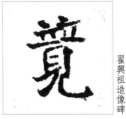
鄭文公碑

翟興祖造像碑

北魏林慮哀王元文墓誌

穆玉容墓誌

北魏穆亮墓誌

元纂墓誌

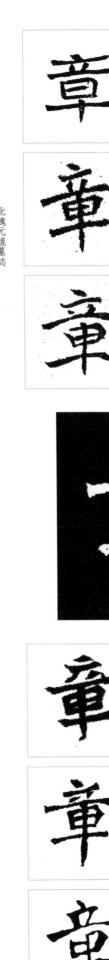

東魏郭挺墓誌

北魏穆纂墓誌

北魏元熙墓誌

劉根造像碑

李璧墓誌

印度碑拓

北魏章武王妃穆氏墓誌

元舉墓誌

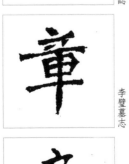
李璧墓誌

劉華仁墓誌

楊乾墓誌銘

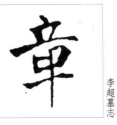
李超墓誌

北魏元悍墓誌

【十二畫】

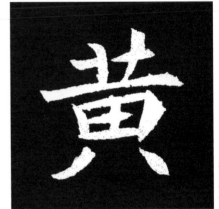

魏靈藏造像記

竇泰妻妻黑女墓誌

爨寶子碑

北魏林慮哀王元文墓誌

元懷墓誌

方法師鏤石板經記

高海亮造像碑

穆玉容墓志

北魏穆纂墓誌

穆玉容墓志

高貞碑

穆玉容墓志

張啖鬼一百人造像記

元懷墓誌

魏靈藏造像記

北魏元長文墓誌

北魏給事君夫人王氏墓誌

元略墓誌

吊比干墓文

北魏鞠彥雲墓誌

元舉墓誌

孫秋生造像記

司馬悅墓誌

元頊墓誌

楊乾墓誌銘

北魏穆纂墓誌

張黑女墓志

吊比干墓文

北魏元懌墓誌

北魏羅宗墓誌

元略墓誌

北魏羅宗墓誌

司馬悅墓誌

吊比干墓文

後魏韓顯祖造像

翟興祖造像碑

吊比干墓文

孫秋生造像記

高貞碑

元始和墓誌

北魏李暉儀墓誌

吊比干墓文

元頊墓誌

實泰妻妻黑女墓誌

李氏合邑造像碑陽

實泰妻妻黑女墓誌

高湛墓誌

實泰墓誌

劉碑寺造像碑

北魏元氏故蘭夫人墓誌

元頊墓誌

元頊墓誌

劉華仁墓誌

北魏給事君夫人王氏墓誌

吊比干墓文

李壁墓誌

浇

北魏李暉儀墓誌

崔敬邕墓志

勛
東魏郭挺墓誌

西魏杜照賢造四面像

浇
吊比干墓文

博
司馬悅墓誌

皮演墓誌

勛

元詮墓誌

廠

博
尉阿墓誌

博
元略墓誌

割

勞
司馬顯姿墓誌

元纂墓誌

博
崔敬邕墓志

宋顯伯造像碑

張啖鬼一百人造像記

北魏元彥墓誌

北魏元長文墓誌

張啖鬼一百人造像記

北魏元馗墓誌

割
西門豹祠堂碑

勞
敬史君造像碑

東魏王偃墓誌

李壁墓誌

北魏元懌墓誌

創
元略墓誌

勞
高湛墓誌

廉
楊大眼造像記

博
北魏李暉儀墓誌

北魏元長文墓誌

吊比干墓文

北魏李暉儀墓誌

東魏郭挺墓誌

鄭文公碑

高貞碑

魏靈藏造像記

北魏穆亮墓誌

司馬悅墓誌

喜 印度碑拓

啾 吊比干墓文

廉

爨寶子碑

張黑女墓志

喜 月下雲岡記

喻 元乂墓誌蓋

最 方法師鏤石板經記

單 元保洛墓誌

崔敬邕墓志

月下雲岡記

穆玉容墓志

李璧墓志

北魏元引墓誌

元鑒墓誌

北魏穆纂墓誌

吊比干墓文

元始和墓誌

北魏元長文墓誌

印度碑拓

東魏李光顯墓誌

穆玉容墓誌

西魏張始孫造四面像

穆玉容墓誌

劉碑寺造像碑

北魏元長文墓誌

後魏解伯達造像

竇泰墓誌

東魏郭挺墓誌

北魏光祿大夫于纂墓誌

北魏給事君夫人王氏墓誌

印度碑拓

張石安造像碑

北魏給事君夫人王氏墓誌

李氏合邑造像碑陽

東魏郭挺墓誌

穆玉容墓誌

元舉墓誌

元詮墓誌

元顯俊墓誌

北魏元長文墓誌

穆玉容墓誌

東魏強弩將軍掖庭令趙振造彌勒像記

吊比干墓文

幬

石信墓誌

幬

幬

劉華仁墓志

幬

鄭文公碑

復

復

北魏光祿大夫于纂墓誌

嶠

北魏元彥墓誌

彌

元乂墓誌蓋

彌

元倪墓志

彌

元纂墓誌

彌

北魏穆亮墓誌

北魏光祿大夫于纂墓誌

尋

吊比干墓文

尋

始平公造像記

尋

高海亮造像碑

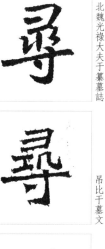

尋

始平公造像記

嶒

吊比干墓文

嶒

尊

姜纂造像記

尊

崔敬邕墓誌

尋

元纂墓誌

尋

尋

元詮墓志

尋

劉碑寺造像碑

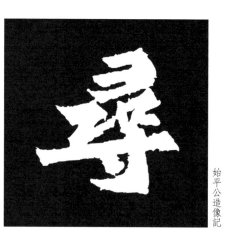

媛

北魏充華嬪盧氏墓誌

媛

北魏給事君君夫人王氏墓誌

媛

李璧墓志

娟

月下雲岡記

娟

尊

尊

元羽墓誌

寓　元始和墓誌

寒　元顯俊墓誌

富　元略墓誌

復　寶泰墓誌

寓　元略墓誌

寒　北魏相州刺史元飄墓誌

富　元頊墓誌

復　寶泰墓誌

復　北魏相州刺史元飄墓誌

寓　北魏干仙姬墓誌

寒　北魏穆纂墓誌

富　北魏元懌墓誌

循

復　北魏穆纂墓誌

寓　北魏元長文墓誌

寒　吊比干墓文

富　北魏元氏故蘭夫人墓誌

循　元略墓誌

復　北魏羅宗墓誌

寔

寒　李璧墓誌

富　崔敬邕墓誌

循　吊比干墓文

復　印度碑拓

寔　元固墓誌

寒　西魏杜照賢四面像

富　楊阿紹道教造像碑

循　爨寶子碑

復　東魏王偃墓誌

寔　元頊墓誌

寒　高湛墓志

富　穆玉容墓誌

復　楊乾墓誌銘

就
皮演墓誌

團
高湛墓誌

彭
刁遵墓誌

寁
敬史君造像碑

悲
元始和墓誌

就
元頊墓誌

彭
北魏元懌墓誌

幾
元晙墓誌

寁
北魏元簡墓誌

悲
劉華仁墓誌

就
元顯俊墓誌

彭
北魏武宣王元愻墓誌

幾
北魏元懌墓誌

寁
北魏穆亮墓誌

悲
北魏元引墓誌

就
劉華仁墓誌

彭
李璧墓誌

幾
北魏給事君夫人王氏墓誌

寁
北魏穆纂墓誌

悲
北魏元懌墓誌

就
北魏充華嬪盧氏墓誌

圍
元詮墓誌

幾
司馬顯姿墓誌

寁
北魏給事君夫人王氏墓誌

悲
北魏穆纂墓誌

就
北魏充華嬪盧氏墓誌

圍
元詮墓誌

幾
崔敬邕墓誌

寁
敬史君造像碑

悲
北魏給事君夫人王氏墓誌

就
北魏林慮哀王元文墓誌

圍
崔敬邕墓誌

幾
崔敬邕墓誌

寁
穆玉容墓誌

司馬昞墓誌

吊比干墓文

穆玉容墓誌

李璧墓誌

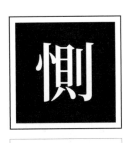

北魏張整墓誌

元詮墓誌

元顯俊墓誌

北魏章武王妃穆氏墓誌

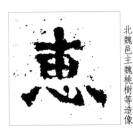

北魏邑主魏桃樹等造像

後魏曹望憘造像題記

北魏元懌墓誌

北魏元華光墓誌殘石

北魏汝南王修治古塔銘

孟敬訓墓誌

竇泰墓誌

元纂墓誌

元舉墓誌

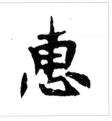
元鑒墓誌

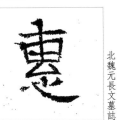
北魏元長文墓誌

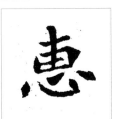
北魏充華嬪盧氏墓誌

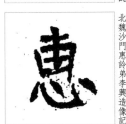
北魏沙門惠詮弟李興造像記

北魏羅宗墓誌

司馬悅墓誌

姚伯多道教造像碑

元楨墓誌

後魏曹望憘造像題記

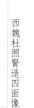劉紹安造像記

西魏杜照賢造四面像

北魏于仙姬墓誌

穆玉容墓誌

北魏穆纂墓誌

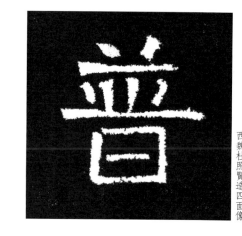西魏杜照賢造四面像

元乂墓誌蓋

北魏羅宗墓誌

元略墓誌

北魏元馗墓誌

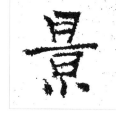李璧墓誌

中岳嵩陽寺造像碑

劉根造像碑

元顯俊墓誌

北魏充華嬪盧氏墓誌

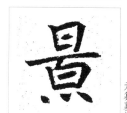東魏王偃墓誌

元纂墓誌

北魏汝南王修治古塔銘

北魏元彥墓誌

北魏李暉儀墓誌

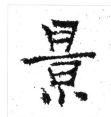東魏郭挺墓誌

元顯俊墓誌

張唉鬼一百人造像記

北魏奚智墓誌

元略墓誌

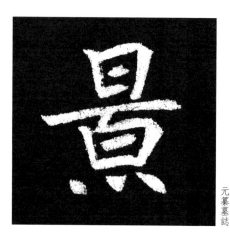元纂墓誌

張黑女墓誌

北魏羅宗墓誌

方法師鏤石板經記

朝　魏靈藏造像記
朝　北魏林慮哀王元文墓誌
朝　北魏元彥墓誌
暑　高湛墓誌
智　印度碑拓

期
朝　北魏穆亮墓誌
朝　北魏元倡墓誌
朝
智　崔敬邕墓誌

期　元項墓誌
朝　北魏給事君夫人王氏墓誌
朝　北魏充華嬪盧氏墓誌
朝　元纂墓誌
智　魏靈藏造像記

期　劉華仁墓誌
朝　北齊高僧護墓誌
朝　魏靈藏造像記
晻　吊比干墓文

期　北魏元懌墓誌
朝　李璧墓誌
晻　穆玉容墓誌

期　北魏李暉儀墓誌
朝　東魏王偃墓誌
朝　北魏光祿大夫于纂墓誌
朝　元詮墓誌

期　北魏給事君夫人王氏墓誌
朝　穆玉容墓誌
朝　北魏奚智墓誌
朝　元項墓誌
暑　元乂墓誌蓋

期　司馬悅墓誌
朝　西魏杜照賢造四面像
朝　北魏李暉儀墓誌
朝　北魏于仙姬墓誌

揚　元纂墓誌
揚　北魏充華嬪盧氏墓誌
揚　北魏光祿大夫于纂墓誌
揚　北魏尹顯安尹陵姜等造像記
揚　北魏穆亮墓誌
揚　印度碑拓
揚　吊比干墓文

提　印度碑拓
提　張唅鬼一百人造像記
提　印度碑拓
提　印度碑拓
提　北魏光祿大夫于纂墓誌
提　道俗九十人造像碑

提　北魏張整墓誌
提　印度碑拓
提　北魏元引墓誌
提　北魏光祿大夫于纂墓誌
提　印度碑拓
提　印度碑拓

揮　楊大眼造像記
揆　元略墓誌
揆　北魏元懌墓誌
提　劉根造像碑

期　高湛墓誌
掌　印度碑拓
掌　月下雲岡記
掌　楊大眼造像記
援　元楨墓誌
援　元頊墓誌

棟　爨寶子碑

揥　北魏元長文墓誌

握　敬史君造像碑

揚　東魏王偃墓誌

棟　吊比干墓文

揥　崔敬邕墓志

揭　印度碑拓

揚　楊乾墓誌銘

栜　刁遵墓誌

棟　爨寶子碑

森　北魏元彥墓誌

揭　印度碑拓

揚　皮演墓誌

植　元略墓誌

棟　石信墓誌

森　北魏穆纂墓誌

揭　印度碑拓

換　北魏李暉儀墓誌

植　元略墓誌

椒　北魏充華嬪盧氏墓誌

森　北魏穆纂墓誌

揭　印度碑拓

換　竇泰妻妻黑女墓誌

植　張啖鬼一百人造像記

栜　北魏成嬪墓誌

棟　元纂墓誌

棟　元纂墓誌

搽　李璧墓誌

搽　李璧墓誌

握　元略墓誌

測

測 石婉墓誌

測 張石安造像碑

渺

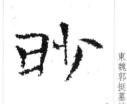

沙 東魏郭挺墓誌

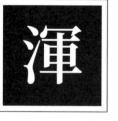

渾

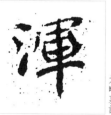

渾 元略墓誌

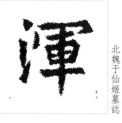

渾 北魏于仙姬墓誌

减

减 後魏曹望憘造像題記

湖

湖 爨寶子碑

湘

湘 吊比干墓文

湧

湯 翟興祖造像碑

椑 司馬顯姿墓誌

椑 吊比干墓文

游

游 北魏鞠彥雲墓誌

游 吊比干墓文

游 正光元年造像碑

減

減 印度碑拓

棘 元固墓誌

棘 元略墓誌

棘 元頊墓誌

棘 北魏相州刺史元飄墓誌

棘 吊比干墓文

棘 吊比干墓文

棲 李超墓誌

棠

棠 爨寶子碑

棘

棘 元乂墓誌蓋

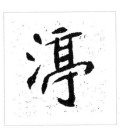
元詮墓志

西魏杜照賢四面像

北魏奚智墓誌

吊比干墓文

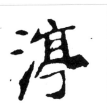
李超墓志

高略墓誌

道俗九十人造像碑

魏靈藏造像記

高湛墓志

高湛墓志

李璧墓志

李璧墓志

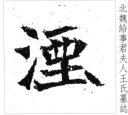
北魏給事君夫人王氏墓誌

李璧墓志

吊比干墓文

北魏光祿大夫于纂墓誌

元瑱墓志

元乂墓誌蓋

高貞碑

張石安造像碑

北魏汝南王修治古塔銘

元彬墓誌

始平公造像記

元楨墓志

西魏杜照賢四面像

元懷墓誌

張伏惠造像碑

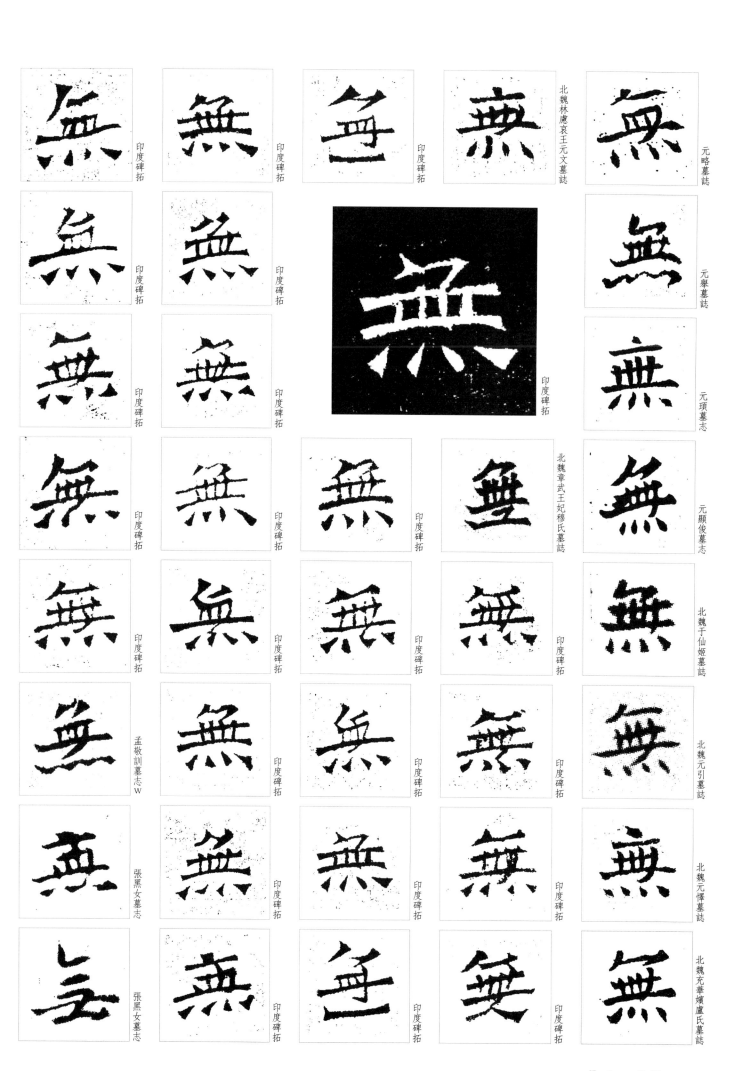

印度碑拓

印度碑拓

印度碑拓

元略墓誌

印度碑拓

印度碑拓

印度碑拓

元鞏墓誌

印度碑拓

印度碑拓

元頊墓志

印度碑拓

印度碑拓

印度碑拓

北魏章武王妃穆氏墓誌

元顯俊墓志

印度碑拓

印度碑拓

印度碑拓

印度碑拓

北魏于仙姬墓誌

孟敬訓墓志W

印度碑拓

印度碑拓

印度碑拓

北魏元引墓誌

張黑女墓志

印度碑拓

印度碑拓

印度碑拓

北魏元懌墓誌

張黑女墓志

印度碑拓

印度碑拓

印度碑拓

北魏充華嬪盧氏墓誌

旋

然
張伏惠造像碑

然
北魏充華嬪盧氏墓誌

焰
北魏元長文墓誌

無
李璧墓誌

旋
北魏元楃墓誌

然
張黑女墓志

然
北魏穆纂墓誌

無
李超墓志

無
楊乾墓誌銘

旋
寶泰妻黑女墓誌

然
李超墓志

然
印度碑拓

然
元乂墓誌蓋

无
爨寶子碑

旂
北魏元楃墓誌

然
錡雙胡道教造像碑

然
張伏惠造像碑

無
穆玉容墓志

�褥
元瑱墓志

然
高海亮造像碑

無
魏靈藏造像記

褥
北魏元懌墓誌

戟
北魏元懌墓誌

然
吊比干墓文

然
劉根造像碑

焦
楊乾墓誌銘

欽
寶泰墓誌

欽
北魏元彥墓誌

然
孟敬訓墓志

然
北魏元氏故蘭夫人墓誌

北魏穆纂墓誌

魏靈藏造像記

北魏光祿大夫于纂墓誌

司馬顯姿墓志

北魏羅宗墓誌

元乂墓誌蓋

印度碑拓

後魏司馬元興墓誌

北魏羅宗墓誌

李氏合邑造像碑陽

司馬顯姿墓志

孟敬訓墓志

元詮墓志

東魏趙鑒墓誌

元舉墓誌

北魏冥智墓誌

楊乾墓誌銘

元鑒墓誌

北魏林慮哀王元文墓誌

孟敬訓墓志

元乂墓誌蓋

北魏元彥墓誌

魏靈藏造像記

方法師鏤石板經記

鄭文公碑

元鑒墓誌

北魏充華嬪盧氏墓誌

元顯俊墓志

《十二畫》　364

元始和墓誌

司馬悅墓誌

猶　高海亮造像碑

殖　元詮墓誌

敦　元頊墓誌

曾　元略墓誌

猶　張黑女墓誌

殘

殖　劉根造像碑

敦　北魏穆亮墓誌

曾　元纂墓誌

斌　北魏元彥墓誌

殘　敬史君造像碑

殖　北魏光祿大夫于纂墓誌

敦　孟敬訓墓誌

曾　元舉墓誌

斌

犀

殖　北魏穆亮墓誌

敦　李超墓誌

曾　元頊墓誌

替

犀　北魏元長文墓誌

殖　崔敬邕墓誌

襲　石婉墓誌

曾　元顯俊墓誌

替　北魏羅宗墓誌

猶　北魏元長文墓誌

殖　北魏給事君夫人王氏墓誌

曾　北魏于仙姬墓誌

曾

猶　元頊墓誌

殖　北魏給事君夫人王氏墓誌

曾　北魏于昌容墓誌

曾　元保洛墓誌

猶　北魏羅宗墓誌

元略墓誌

北魏穆纂墓誌

李璧墓志

元固墓誌

元略墓誌

元項墓志

北魏李暉儀墓誌

竇泰妻妻黑女墓誌

元乂墓誌蓋

元項墓志

北魏李暉儀墓誌

竇泰妻妻黑女墓誌

北魏光祿大夫于纂墓誌

北魏光祿大夫于纂墓誌

元略墓誌

元顯俊墓志

北魏林慮哀王元文墓誌

元乂墓誌蓋

吊比干墓文

楊乾墓誌銘

北魏穆纂墓誌

北魏穆纂墓誌

司馬顯姿墓志

穆玉容墓志

北魏光祿大夫于纂墓誌

北魏林慮哀王元文墓誌

北魏元引墓誌

北魏元長文墓誌

北魏穆亮墓誌

北魏穆纂墓誌

《十二畫》 366

北魏元氏故蘭夫人墓誌銘

稍 北魏元氏故蘭夫人墓誌銘

稍 北魏元馗墓誌

稍 李超墓誌

窘 元舉墓誌

窘 司馬悅墓誌

窘 吊比干墓文

揎 高貞碑

程 孫秋生造像記

程 孫秋生造像記

程 李超墓誌

稍 元倪墓誌

稍 元倪墓誌

稍 北魏元懌墓誌

番 元纂墓誌

番 元纂墓誌

畫 元舉墓誌

畫 元頊墓誌

畫 常岳造像記

睇 高貞碑

睒 吊比干墓文

短 元乂墓誌蓋

短 元倪墓誌

短 北魏元懸墓誌殘石

短 北魏武宣王元勰墓誌

揎 司馬悅墓誌

琴 元顯俊墓誌

琴 北魏元彥墓誌

琴 北魏相州刺史元飄墓誌

琴 石婉墓誌

琴 高湛墓誌

琨 北魏元懸墓誌殘石

琨 北魏穆亮墓誌

北魏元懌墓誌

元乂墓誌蓋

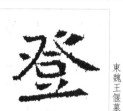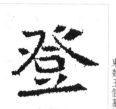
常岳造像記

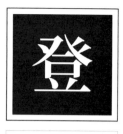
北魏于仙姬墓誌

元始和墓誌

印度碑拓

元禎墓志

東魏王偃墓誌

高湛墓誌

司馬悅墓誌

元纂墓誌

吊比干墓文

元詮墓志

崔敬邕墓志

元瑒墓志

元顯俊墓志

常岳造像記

劉根造像碑

楊大眼造像記

北魏光祿大夫于纂墓誌

司馬顯姿墓志

楊乾墓誌銘

劉碑寺造像碑

發

北魏穆亮墓誌

崔敬邕墓志

爨寶子碑
穆玉容墓志

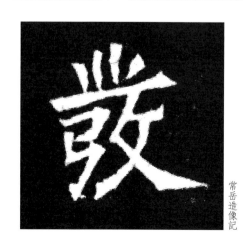
常岳造像記

吊比干墓文
北魏穆纂墓誌

 北魏于仙姬墓誌 爨寶子碑

 元始和墓誌 元頊墓志 李超墓志 北魏元馗墓誌 元略墓誌

 元彬墓誌 北魏林慮哀王元文墓誌 竇泰妻妻黑女墓誌 北魏光祿大夫于纂墓誌 魏靈藏造像記

 北魏光祿大夫于纂墓誌 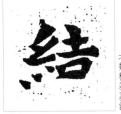 北魏穆纂墓誌 北齊高僧護墓誌

 司馬昞墓志 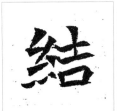 北魏給事君夫人王氏墓志 結 崔敬邕墓誌 北魏元馗墓誌

 崔敬邕墓誌 元懷墓誌 東魏王偃墓誌 竇泰墓誌

 月下雲岡記 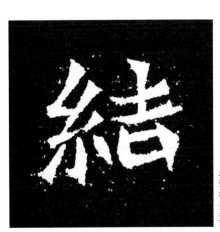 北魏羅宗墓誌 翟興祖造像碑

 李璧墓志 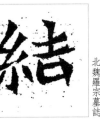 北魏羅宗墓誌 元楨墓志 元乂墓誌蓋

北魏光祿大夫于纂墓誌

絲 月下雲岡記

絜 爨寶子碑

善 元舉墓誌

善 元顯俊墓誌

善 元顯俊墓誌

司馬昞墓誌

東魏王偃墓誌

鄭文公碑

元項墓誌

北魏元氏故蘭夫人墓誌銘

元乂墓誌蓋

北魏相州刺史元飆墓誌

元項墓誌

北魏相州刺史元飆墓誌

北魏相州刺史元飆墓誌

司馬悅墓誌

東魏王偃墓誌

爨寶子碑

北魏給事君夫人王氏墓誌

皮演墓誌

元固墓誌

元槇墓誌

元槇墓誌

元顯俊墓誌

劉華仁墓誌

元鑒墓誌

元顯俊墓志

翟興祖造像碑

北魏光祿大夫于纂墓誌

北魏羅宗墓誌

吊比干墓文

北魏于仙姬墓誌

劉根造像碑

吊比干墓文

印度碑拓

北魏元氏故蘭夫人墓誌

印度碑拓

吊比干墓文

穆玉容墓志

印度碑拓

北魏光祿大夫于纂墓誌

李氏合邑造像碑陽

元乂墓誌蓋

李璧墓志

北魏給事君夫人王氏墓誌

穆玉容墓志

李超墓志

吊比干墓文

楊乾墓誌銘

北魏宗墓誌

李超墓志

元纂墓誌

穆玉容墓志

印度碑拓

菩 北魏張整墓誌

菊 東魏王偃墓誌

華 元乂墓誌蓋

虛 穆玉容墓誌

菩 印度碑拓

菊 元舉墓誌

華 東魏郭挺墓誌

華 元乂墓誌蓋

裂 北魏羅宗墓誌

菩 印度碑拓

菊 劉華仁墓誌

菩 印度碑拓

蔡 吊比干墓文

攀 北魏元懌墓誌

裁 北魏羅宗墓誌

菩 張唉鬼一百人造像記

菩 劉根造像碑

華 石信墓誌

華 元楨墓誌

裁 元略墓誌

菩 田延和造像記

菩 劉根造像碑

華 竇泰墓誌

攀 北魏元懌墓誌

裁 李璧墓誌

華 西魏杜照賢四面像

攀 司馬顯姿墓誌

裁 楊乾墓誌銘

菩 印度碑拓

華 方法師鏤石板經記

裁 石婉墓誌

東魏王偃墓誌

北魏元緒墓誌殘石

東魏趙鑒墓誌

司馬昞墓志

印度碑拓

印度碑拓

元詮墓志

北魏武宣王元緒墓誌

元固墓誌

孟敬訓墓志

印度碑拓

孫秋生造像記

北魏鞠彦雲墓志

元略墓誌

李超墓志

元彬墓誌

吊比干墓文

元舉墓誌

東魏王偃墓誌

楊乾墓誌銘

穆玉容墓志

高海亮造像碑

楊乾墓誌銘

北魏武宣王元緒墓誌

高貞碑

北魏光祿大夫于纂墓誌

楊乾墓誌銘

高海亮造像碑

司馬顯姿墓志

元顯俊墓志

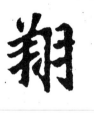
北魏元彥墓誌

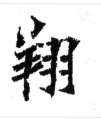

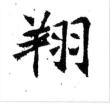
北魏羅宗墓誌

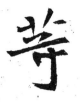
北魏光祿大夫于纂墓誌

北齊高僧護墓誌

印度碑拓

印度碑拓

宋顯伯造像碑

後魏曹望憘造像題記

司馬悅墓誌

敬史君造像碑

石信墓誌

元舉墓誌

後魏曹望憘造像題記

西魏杜照賢四面像

錡麻仁道教造像碑

北魏充華嬪盧氏墓誌

北魏張整墓誌

劉根造像碑

北魏李暉儀墓誌

北魏李暉儀墓誌

吊比干墓文

北魏汝南王修治古塔銘

北魏羅宗墓誌

姚伯多道教造像碑

元始和墓誌

北魏李暉儀墓誌

吊比干墓文

元固墓誌

司馬顯姿墓誌

北魏李暉儀墓誌

姚伯多道教造像碑

刁遵墓誌

張黑女墓誌

元略墓誌

劉紹安造像記

竇泰墓誌

婁寶子碑

劉碑寺造像碑

穆玉容墓誌

劉華仁墓誌

北魏元彥墓誌

北魏元彥墓誌

北魏元彥墓誌

元詮墓誌

楊乾墓誌銘

吊比干墓文

敬史君造像碑

北魏成嬪墓誌

高貞碑

北魏相州刺史元飄墓誌

北魏相州刺史元飄墓誌

北魏張整墓誌

元倪墓誌

賏

眖
元頊墓志

眖
北魏羅宗墓誌

賁

賁
北魏元引墓誌

賁
北魏元懌墓誌

賣
北魏光祿大夫于纂墓誌

賣
東魏王偃墓誌

貸
元保洛墓志

貽
北魏李暉儀墓誌

貽
吊比干墓文

貽
李超墓誌

貽
穆玉容墓誌

貽
西門豹祠堂碑

貴
司馬顯姿墓志

貴
竇泰墓誌

司馬顯姿墓志

貴
高貞碑

元略墓誌

買
元略墓誌

元倪墓志

貴
元懷墓誌

貴
北魏給事君夫人王氏墓誌

貴
北魏羅宗墓誌

鄉
司馬悅墓誌

鄉
張黑女墓誌

鄉
李璧墓誌

鄉
李超墓誌

鄉
楊乾墓誌銘

鄉
皮演墓誌

鄉
高湛墓誌

量　北魏元懌墓誌

軸　元舉墓誌

越　元楨墓志

超　元舉墓誌

賓　石信墓誌

量　北魏元氏故蘭夫人墓誌

軼　北魏元彥墓誌

越　元略墓誌

超　北魏元彥墓誌

賓　竇泰墓誌

量　楊乾墓誌銘

軼　北魏元長文墓誌

越　劉碑寺造像碑

超　姜纂造像記

超　後魏韓顯祖造像

量　石婉墓誌

酣　周榮祖造像碑

越　北魏光祿大夫于纂墓誌

起　張咬鬼一百人造像記

趨　後魏韓顯祖造像

量　竇泰墓誌

酣　周榮祖造像碑

越　李超墓志

超　後魏韓顯祖造像

跌　跌　東魏郭挺墓誌

量　元楨墓志

越　高海亮造像碑

量　元詮墓志

軸　元略墓志　軸

越　元彬墓誌　越

超　楊大眼造像記　趨　元始和墓誌

 北魏羅宗墓誌

 北魏羅宗墓誌

 常岳造像記

 北齊天保造像題記

 張黑女墓誌

西魏杜照賢造四面像

 竇泰墓誌

孟敬訓墓誌

 敬史君造像碑

 高貞碑

高湛墓誌

 北魏穆纂墓誌

錡雙胡道教造像碑

 石信墓誌

 元詮墓誌

 元略墓誌

 宋顯伯造像碑

 元倪墓誌

 北魏羅宗墓誌

 北魏元彥墓誌

北魏李暉儀墓誌

 北魏給事君夫人王氏墓誌

 李氏合邑造像碑陽

 北魏李暉儀墓誌

 劉根造像碑

 司馬悅墓誌

 北魏元懌墓誌

穆玉容墓誌

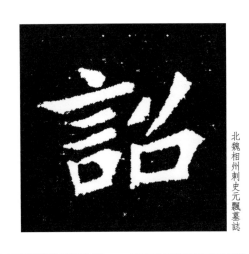

北魏相州刺史元飄墓誌

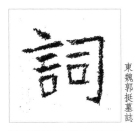

東魏郭挺墓誌

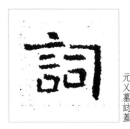

元乂墓誌蓋

刁遵墓志

元纂墓誌

元略墓誌

元詮墓志

北魏元氏故蘭夫人墓誌

吊比干墓文

印度碑拓

元詮墓志

北魏元長文墓誌

北魏光祿大夫于纂墓誌

崔敬邕墓志

印度碑拓

元鑒墓志

北魏元長文墓誌

司馬顯姿墓志

楊乾墓誌銘

印度碑拓

元頊墓志

元固墓志

月下雲岡記

印度碑拓

北魏相州刺史元飄墓誌

高湛墓志

楊乾墓誌銘

楊乾墓誌銘

鈎
北魏充華嬪盧氏墓誌

鈎
王史平吳造像記

鈎
高湛墓志

開
元略墓誌

開
元纂墓誌

開
元舉墓誌

象
西魏杜照賢造四面像

象
西魏杜照賢四面像

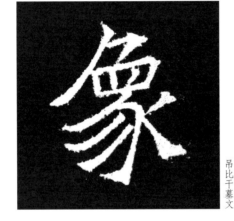
吊比干墓文

爲
東魏王偃墓誌

鈎
北魏光祿大夫于纂墓誌

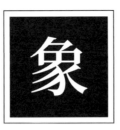
敬史君造像碑

象
元舉墓誌

象
元顯俊墓志

象
北魏羅宗墓誌

象
印度碑拓

象
吊比干墓文

詎
穆玉容墓志

貂
元略墓誌

貂
北魏羅宗墓誌

視
元頊墓志

視
吊比干墓文

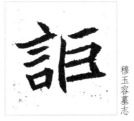
北魏武宣王元懷墓誌

詠
司馬悅墓誌

詠
爨寶子碑

詠
鄭文公碑

詎
元倪墓誌

詎
北魏穆纂墓誌

《十二畫》　380

孟敬訓墓志

穆玉容墓志

印度碑拓

元詮墓志

李璧墓志

元懷墓誌

西魏張始孫造四面像

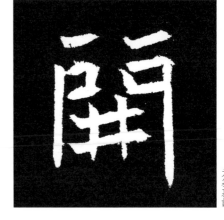元纂墓誌

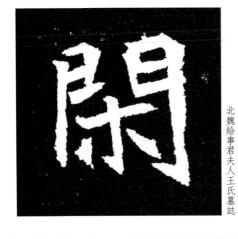北魏給事君夫人王氏墓誌

北魏元懌墓誌

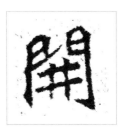司馬悅墓誌

元頊墓志

竇泰妻婁黑女墓誌

北魏充華嬪盧氏墓誌

北魏光祿大夫于纂墓誌

月下雲岡記

北魏元華光墓誌殘石

閒

北魏給事君夫人王氏墓誌

北魏穆亮墓誌

楊乾墓誌銘

北魏穆亮墓誌

元乂墓誌蓋

北魏羅宗墓誌

東魏王偃墓誌

楊大眼造像記

北魏羅宗墓誌

元懷墓誌

司馬顯姿墓志

石婉墓志

石信墓誌

印度碑拓

雅 元楨墓志

雄 李璧墓志

雄 元頊墓志

閔 元舉墓誌

閒 元頊墓誌

雅 西魏杜照賢四面像

雄 東魏王偃墓誌

雄 元頊墓志

閔 元顯俊墓志

閒 元舉墓誌

雅 張黑女墓志

雄 北魏羅宗墓誌

雄 吊比干墓文

閱 北魏元簡墓誌

閒 北魏元簡墓誌

雅 楊乾墓誌銘

雄 北齊高僧護墓志

雄 皮演墓志

閔 北魏鞠彦雲墓志

閒 張猛龍碑

雅 元詮志

碓 司馬悅墓誌

雄 竇泰墓志

雁 竇泰墓志

閒 張猛龍碑

雅 元顯俊墓志

雅 北魏羅宗墓誌

雄 竇泰妻黑女墓誌

鴈 北魏李暉儀墓誌

間 仇臣生造像碑

雅 北魏羅宗墓誌

雄 北魏奚智墓誌

鴈 北魏給事君夫人王氏墓誌

閒 印度碑拓

雄 東魏王偃墓誌

鴈 竇泰妻妻黑女墓誌

間 月下雲岡記

方法師鏤石板經記

北魏穆纂墓誌

元纂墓誌

曩寶子碑

北魏于仙姬墓誌

寶泰妻婁黑女墓誌

北魏羅宗墓誌

元頊墓誌

楊大眼造像記

元顯俊墓誌

高湛墓誌

集 北魏羅宗墓誌

劉根造像碑

雲

元槙墓誌

月下雲岡記

北魏羅宗墓誌

北魏元彥墓誌

元乂墓誌蓋

元略墓誌

月下雲岡記

北魏鞠彥雲墓誌

北魏奚智墓誌

曩寶子碑

北魏給事君夫人王氏墓誌

月下雲岡記

印度碑拓

北魏張整墓誌

皮演墓誌

印度碑拓

李氏合邑造像碑陽

吊比干墓文

北魏穆亮墓誌

寶泰墓誌

孟敬訓墓誌

李璧墓誌

敬史君造像碑

後魏司馬元興墓誌

北魏給事君夫人王氏墓誌

北魏元長文墓誌

北魏充華嬪盧氏墓誌

北魏光祿大夫于纂墓誌

後魏司馬元興墓誌

北魏李暉儀墓誌

北魏林慮哀王元文墓誌

北魏穆纂墓誌

元纂墓誌

刁遵墓誌

北魏元彥墓誌

李璧墓志

東魏王偃墓誌

東魏王偃墓誌

楊乾墓誌銘

楊大眼造像記

高海亮造像碑

元倪墓志

穆玉容墓志

西魏杜照賢造四面像

鄭文公碑

東魏王偃墓誌

東魏趙鑒墓誌

東魏郭挺墓誌

石婉墓志

李超墓誌

竇泰妻婁黑女墓誌

司馬昞墓志

吊比干墓文

孟敬訓墓志

孫秋生造像記

孫秋生造像記

張猛龍碑

張黑女墓誌

孫秋生造像記

順 刁遵墓志

飲 吊比干墓文

階 北魏李暉儀墓誌

隆 崔敬邕墓誌

隆 中岳嵩高靈廟碑

順 楊乾墓誌銘

飲 張猛龍碑

階 北魏給事君夫人王氏墓誌

隆 東魏郭挺墓誌

隆 元纂墓誌

順 司馬顯姿墓志

須 劉根造像碑

階 李超墓誌

隊 劉華仁墓誌

隆 北魏元緩墓誌殘石

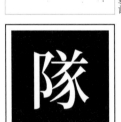

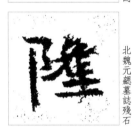

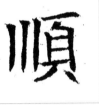

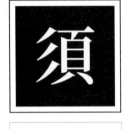

順 刁遵墓志

湏 後魏韓顯祖造像

階 石信墓誌

隊 北魏元引墓誌

隆 北魏給事君夫人王氏墓誌

順 北魏元引墓誌

湏 李氏合邑造像碑陽

餖 北魏光祿大夫于纂墓誌

隍 高湛墓誌

隆 穆玉容墓志

順 崔敬邕墓志

湏 高海亮造像碑

隍 西魏杜照賢造四面像

隆 東魏郭挺墓誌

愼 西魏杜照賢四面像

隆 西魏杜照賢造四面像

北魏給事君夫人王氏墓誌

元乂墓誌蓋

北魏穆纂墓誌

元舉墓誌

孫秋生造像記

元項墓志

吊比干墓文

李璧墓志

【十二畫】

傷 張黑女墓誌

亂 元略墓誌

鼎 崔敬邕墓誌

鼎 元乂墓誌蓋

鼓 元乂墓誌蓋

傷 敬史君造像碑

乱 東魏郭挺墓誌

鼎 敬史君造像碑

鼎 元彝墓誌

鼓 北魏元懌墓誌

傷 高貞碑

傺 吊比干墓文

鼎 北魏光祿大夫于纂墓誌

鼓 北魏元長文墓誌

傾

傷

傾 元楨墓誌

傷 李璧墓誌

鼎 元彝墓誌

鼓 孟敬訓墓誌

傾 刁遵墓誌

傺 元始和墓誌

鼎 東魏王偃墓誌

鼎 刁遵墓誌

鼓 孫秋生造像記

傾 劉華仁墓誌

傷 元顯俊墓誌

亂

鼎 北魏光祿大夫于纂墓誌

鼓 竇泰墓誌

傾 北魏元懌墓誌

傷 吊比干墓文

亂 北魏李暉儀墓誌

鼎 北魏李暉儀墓誌

勢 孫秋生造像記

勢 李璧墓誌

傳 李璧墓誌

傳 北魏元氏故蘭夫人墓誌

頎 北魏元熙墓誌

懃 崔敬邕墓誌

勢 李璧墓誌

僉 李璧墓誌

傳 北魏給事君夫人王氏墓誌

俋 孟敬訓墓誌

勤 石信墓誌

勢 高湛墓誌

僉 元乂墓誌蓋

傳 北魏羅宗墓誌

傾 李璧墓誌

剿 敬史君造像碑

勤 北魏元彥墓誌

僉 司馬悅墓誌

傳 印度碑拓

傳 元彬墓誌

勦 敬史君造像碑

懃 北魏元彥墓誌

僉 石婉墓誌

傳 張黑女墓誌

傳 元彬墓誌

亶 吊比干墓文

懃 北魏張整墓誌

募 印度碑拓

傳 李璧墓誌

亶 吊比干墓文

勤 北魏李暉儀墓誌

募 李氏合邑造像碑陽

亶 石信墓誌

懃 孟敬訓墓誌

募 李氏合邑造像碑陽

傳 方法師鏤石板經記

傳 元詮墓誌

389　〖十三畫〗

塗 元乂墓誌蓋

塗 元倪墓誌

塗 北魏李暉儀墓誌

塗 敬史君造像碑

塗 東魏王偃墓誌

塋 元乂墓誌蓋

嗣 北魏元長文墓誌

嗣 北魏光祿大夫于纂墓誌

嗣 北魏李暉儀墓誌

嗣 竇泰妻婁黑女墓誌

塞 北魏給事君夫人王氏墓誌

塞 姜纂造像記

塞 高貞碑

嗟 北魏充華嬪盧氏墓誌

嗟 吊比干墓文

嗟 爨寶子碑

嗟 穆玉容墓志

嗂 石信墓誌

嗣 元纂墓誌

嗣 元纂墓誌

焉 吊比干墓文

嗚 孟敬訓墓誌

爨寶子碑

嗚 張伏惠造像碑

嗚 爨寶子碑

嗚 元頊墓志

嗚 北魏穆纂墓誌

嗟 北魏羅宗墓誌

嗚 司馬顯姿墓志

嗚 北魏元長文墓誌

嵩　印度碑拓　
嫂　北齊李暉儀墓誌　
奧　北齊高僧護墓誌
填　姜纂造像記
瑩　元楨墓志

嵩　月下雲岡記
娷　
奧　
塔
瑩　元纂墓誌

嵩　東魏王偃墓誌
滕　北魏李暉儀墓誌
嫌
塔　北魏汝南王修治古塔銘
瑩　北魏光祿大夫于纂墓誌

嵬
滕　司馬顯姿墓志
獇　穆玉容墓志
塔　北齊天保造像題記
瑩　北魏章武妃穆氏墓誌

嵬　中岳嵩陽寺造像碑
嵩
嫉
塔　高海亮造像碑
瑩　李璧墓志

幹
嵩　北魏奚智墓誌
媤　司馬顯姿墓志
塔　後魏韓顯祖造像
瑩　高湛墓志

韓　北魏李暉儀墓誌
嵩　北魏林慮哀王元文墓誌
慇　孟敬訓墓志
塚　李璧墓志
填　劉根造像碑

韓　崔敬邕墓誌
嵩　印度碑拓

吊比干墓文

北魏元華光墓誌殘石

北魏汝南王修治古塔銘

張黑女墓志

李氏合邑造像碑陽

北魏光祿大夫于纂墓誌

北魏李暉儀墓誌

北魏給事君夫人王氏墓誌

楊乾墓誌銘

爨寶子碑

印度碑拓

吊比干墓文

吊比干墓文

高湛墓志

北魏汝南王修治古塔銘

印度碑拓

石婉墓誌

高貞碑

北齊天保造像題記

印度碑拓

竇泰妻婁黑女墓誌

元乂墓誌蓋

劉根造像碑

印度碑拓

元詮墓誌

元略墓誌

北魏元引墓誌

印度碑拓

北魏元華光墓誌殘石

北魏元長文墓誌

元纂墓誌

北魏李暉儀墓誌

《十三畫》 392

慈　孟敬訓墓誌

慈　張噉鬼一百人造像記

慈　李氏合邑造像碑陽

慈　劉根造像碑

慈　劉華仁墓誌

慈　北魏元懌墓誌

愛　後魏韓顯祖造像

愛　穆玉容墓誌

慈　元始和墓誌

慈　元舉墓誌

慈　北魏元彥墓誌

慈　北魏穆亮墓誌

愛　北魏元懌墓誌

愛　北魏元長文墓誌

愛　北魏林慮哀王元文墓誌

愛　吊比干墓文

愛　後魏韓顯祖造像

愛　楊乾墓誌銘

意　印度碑拓

意　李璧墓誌

意　穆玉容墓誌

愚　北魏元長文墓誌

愚　元頊墓誌

愚　翟興祖造像碑

愛　元懷墓誌

愁　楊乾墓誌銘

愈　李超墓志

愈　李超墓志

意　北魏羅宗墓誌

意　北魏羅宗墓誌

意　北齊高僧護墓誌

意　印度碑拓

北魏給事君夫人王氏墓誌

劉華仁墓誌

方法師鏤石板經記

張唉鬼一百人造像記

孟敬訓墓誌

宋顯伯造像碑

爨寶子碑

元略墓誌

石婉墓誌

崔敬邕墓誌

爨寶子碑

爨寶子碑

元义墓誌蓋

北魏穆纂墓誌

石婉墓誌

北魏李暉儀墓誌

高海亮造像碑

司馬昞墓誌

元始和墓誌

西魏杜照賢造四面像

司馬顯姿墓誌

司馬顯姿墓誌

北魏元華光墓誌殘石

爨寶子碑

北魏穆纂墓誌

元义墓誌蓋

張黑女墓誌

元纂墓誌

後魏司馬元興墓誌

賜

賜

損

損

損

搖

搖

暉

暄

暄

暗

晻

暐

暐

暉

暉

暉

暉

暉

暉

暉

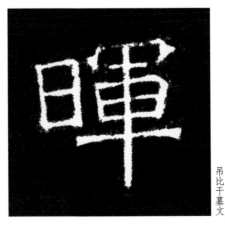
暉

暇

暇

暇

暇

暉

暉

暉

量

量

量

量

量

暈

暈

極

楷 元頊墓志

撅 元楨墓志

概 北魏元引墓志

楷

楊 元始和墓誌

楊 北魏元氏故蘭夫人墓誌

搏 北魏充華嬪盧氏墓誌

搏 北魏相州刺史元飄墓誌

搖 吊比干墓文

搶

撧 北魏充華嬪盧氏墓誌

槩 北魏光祿大夫于纂墓誌

楊 北魏穆纂墓誌

搏 高貞碑

搶 李氏合邑造像碑陽

獊 高海亮造像碑

燅 北魏李暉儀墓誌

槩 北魏李暉儀墓誌

楊 司馬晞墓志

楊

搏

撅 北魏武宣王元勰墓誌

槃 司馬悅墓誌

楊 孟敬訓墓志

楊 李超墓志

搏 元乂墓誌蓋

燊 北魏穆亮墓誌

槃 吊比干墓文

楊 後魏曹望憘造像題記

楊 楊乾墓誌銘

搏 元固墓誌

撅 司馬悅墓誌

楊 楊乾墓誌銘

搏 元顯俊墓誌

業 　李超墓誌

業 　北魏光祿大夫于纂墓誌

楹

楨 　元略墓誌

椿

業 　後魏韓顯祖造像

楹 　元詮墓誌

楨 　元舉墓誌

椿 　楊乾墓誌銘

楹

楨 　北魏元簡墓誌

楞 　劉根造像碑

楚

業 　北魏穆纂墓誌

桿 　楊乾墓誌銘

楨 　李超墓誌

楞 　道俗九十八人造像碑

楚 　元略墓誌

業 　北魏羅宗墓誌

業

楸 　元頊墓誌

楨 　元槙墓誌

楚 　元詮墓誌

業 　吊比干墓文

業 　劉華仁墓誌

楸

楨 　高貞碑

楚 　北魏元長文墓誌

業 　張石安造像碑

業 　石信墓誌

榆 　刁遵墓誌

楚 　北魏給事君夫人王氏墓誌

業 　後魏韓顯祖造像

業 　實泰墓誌

榆

温 崔敬邕墓誌

溢 北魏元華光墓誌殘石

源 北齊高僧護墓誌

源 元略墓誌

楚 刁遵墓誌

温 東魏王偃墓誌

溢 北魏穆亮墓誌

源 周榮祖造像碑

源 元詮墓誌

楚 北魏元彥墓誌

温 穆玉容墓誌

溢 李璧墓誌

源 崔敬邕墓誌

源 北魏元馗墓誌

源 李超墓誌

温 元纂墓誌

溢 李超墓誌

源 張猛龍碑

源 北魏充華嬪盧氏墓誌

源 楊乾墓誌銘

温 元舉墓誌

溢 穆玉容墓誌

源 李璧墓誌

源 北魏張整墓誌

源 元楨墓誌

温 北魏元引墓誌

温 北魏元引墓誌

溢 元略墓誌

源 北魏章武王妃穆氏墓誌

温 北魏羅宗墓誌

温 元倪墓誌

溢 北魏元引墓誌

源 北魏張整墓誌

温 司馬悅墓誌

温 元彬墓誌

崔敬邕墓誌

司馬昞墓誌

北魏光祿大夫于纂墓誌

北魏光祿大夫于纂墓誌

印度碑拓

楊乾墓誌銘

司馬顯姿墓誌

爨寶子碑

楊乾墓誌銘

敬史君造像碑

李璧墓誌

竇泰墓誌

石婉墓誌

元詮墓誌

元倪墓誌

北魏元楨墓誌

張啗鬼一百人造像記

元舉墓誌

竇泰墓誌

北魏武宣王元繼墓誌

竇泰墓誌

吊比干墓文

北魏章武王妃穆氏墓誌

北齊天保造像題記

元乂墓誌蓋

吊比干墓文

照　孫秋生造像記

照　元鑒墓誌

煌　北魏相州刺史元飄墓誌

煒　北魏羅宗墓誌

煥　元略墓誌

焰　北魏羅宗墓誌

照　劉華仁墓志

照　李超墓志

煒　

煥　元舉墓誌

戡　元頊墓志

照　北魏于仙姬墓誌

煌　

煥　元詮墓志

戡　元頊墓志

照　北魏充華嬪盧氏墓誌

照　東魏王偃墓誌

煌　元倪墓志

煥　元頊墓志

戢　穆玉容墓志

照　魏靈藏造像記

照　元乂墓誌蓋

煌　元固墓誌

煥　常岳造像記

歇　元楨墓志

照　魏靈藏造像記

煌　北魏奚智墓誌

煥　北魏光祿大夫于纂墓誌

歇　穆玉容墓志

照　印度碑拓

照　元保洛墓志

煌　北魏李暉儀墓誌

煌　北魏武宣王元嫘墓誌

獻

敬 敬 新 新

敬史君造像碑

元懷墓誌

北魏林慮哀王元文墓誌

獻 敬 新 新

元彬墓誌

北魏穆纂墓誌

張黑女墓誌

獻 新 新

元詮墓誌

敬

敬史君造像碑

司馬悅墓誌

西魏杜照賢造四面像

獻 牒 敬 新

元頊墓誌

後魏曹望憘造像題記

元楨墓誌

北魏光祿大夫于纂墓誌

獻 牒 敬 新

北魏元華光墓誌殘石

元甯墓誌

元楨墓誌

北魏光祿大夫于纂墓誌

獻 牒 敬 敬 新

北魏充華嬪盧氏墓誌

北魏李暉儀墓誌

北魏元引墓誌

石婉墓誌

北魏奚智墓誌

獻 牒 敬 敬 新

皮演墓誌

李超墓志

北魏元簡墓誌

北魏元簡墓誌

東魏王偃墓誌

獻 敬 敬 新

穆玉容墓誌

孟敬訓墓誌

西魏杜照賢造四面像

東魏王偃墓誌

北魏元長文墓誌

崔敬邕墓誌

吊比干墓文

北魏羅宗墓誌

李超墓志

北魏羅宗墓誌

北魏李暉儀墓誌

印度碑拓

元懷墓誌

元羽墓誌

北魏無名氏夫人殘墓誌

印度碑拓

元顯俊墓志

尉阿墓誌

元詮墓誌

北魏穆亮墓誌

後魏曹望憘造像題記

西魏杜照賓造四面像

元項墓誌

吊比干墓文

後魏曹望憘造像題記

劉根造像碑

元乂墓誌蓋

北魏汝南王修治古塔銘

李璧墓志

月下雲岡記

劉碑寺造像碑

北魏光祿大夫于纂墓誌

司馬顯姿墓誌

 敬史君造像碑

 北魏相州刺史元飄墓誌

 北魏元彥墓誌

 元瑱墓志

 月下雲岡記

方法師鏤石板經記

北魏章武王妃穆氏墓誌

北魏元簡墓誌

元顯俊墓志

月下雲岡記

北齊高僧護墓誌

 北魏元遙妻梁氏墓誌

劉根造像碑

 西魏杜照賢四面像

楊乾墓誌銘

印度碑拓

北魏光祿大夫于纂墓誌

劉華仁墓志

 元保洛墓志

皮演墓誌

印度碑拓

北魏奚智墓誌

北魏于仙姬墓誌

 元倪墓志

姚伯多道教造像碑

 元楨墓志

 元始和墓誌

劉紹安造像記

張黑女墓志

 元楨墓志

 北魏光祿大夫于纂墓誌

 後魏韓顯祖造像

 北魏林慮哀王元文墓誌

 北魏元引墓誌

元略墓誌

北魏元楨墓誌
元詮墓志
吊比干墓文
元乂墓誌蓋
元舉墓誌

司馬悅墓誌
元鑒墓誌
元乂墓誌蓋
竇泰墓誌

崔敬邕墓志
崔敬邕墓志
司馬悅墓誌
北魏元引墓誌

楊乾墓誌銘
皮演墓誌
元頊墓志
元始和墓誌

瑜 司馬顯姿墓誌
劉紹安造像記
元略墓誌
李璧墓誌

北齊高僧護墓誌
北魏元懌墓誌
元纂墓誌
瑟 司馬顯姿墓誌

北魏元遙妻梁氏墓誌
元舉墓誌
北魏相州刺史元飄墓誌

窟

窟

窟
月下雲岡記

窟
月下雲岡記

窟
楊大眼造像記

窟

禁
元禎墓志

禁
元舉墓誌

稟
司馬悅墓誌

稟
吊比干墓文

稟
敬史君造像碑

稟
李璧墓志

稟
東魏王偃墓誌

稟
楊乾墓誌銘

稟
石婉墓志

稟
元彬墓誌

稟
元纂墓誌

稟
北魏充華嬪盧氏墓誌

稟
北魏光祿大夫于纂墓誌

稟
北魏穆亮墓誌

稟
北齊高僧護墓誌

稟
吊比干墓文

稚
元乂墓誌蓋

稚
北魏元馗墓誌

稠

裯
方法師鏤石板經記

稟
方法師鏤石板經記

睦
司馬悅墓誌

睹

觀
劉碑寺造像碑

觀
北魏元懌墓誌

覷
吊比干墓文

睨
吊比干墓文

東魏郭挺墓誌

北魏林慮哀王元文墓誌

張黑女墓志

元倪墓志

元詮墓志

爨寶子碑

北魏給事君夫人王氏墓誌

李璧墓志

元略墓誌

元頊墓志

寶泰墓誌

北魏羅宗墓誌

北魏光祿大夫于纂墓誌

元頊墓志

司馬悅墓誌

北魏元引墓誌

司馬顯姿墓志

元略墓誌

北魏林慮哀王元文墓誌

皮演墓誌

北魏光祿大夫于纂墓誌

北魏給事君夫人王氏墓誌

北魏相州刺史元飄墓誌

高貞碑

北魏穆亮墓誌

敬史君造像碑

元頊墓志

北魏元懌墓誌

北魏光祿大夫于纂墓誌

張猛龍碑

絹 皮演墓誌

絹 元乂墓誌蓋

絢 元乂墓誌蓋

道俗九十人造像碑

獻 道俗九十人造像碑

淨 元舉墓誌

爭

元倪墓誌

萬 元倪墓誌

萬 元頊墓誌

北魏元懌墓誌

元略墓誌

碑 元略墓誌

敬史君造像碑

碑 高貞碑

絹 穆玉容墓誌

絹 穆玉容墓誌

絹 元詮墓誌

北魏光祿大夫于纂墓誌

北魏李暉儀墓誌

絹 司馬悅墓誌

經 元舉墓誌

経

経 印度碑拓

北魏元長文墓誌

元乂墓誌蓋

萬

姚伯多道教造像碑

綏

綾 元彬墓誌

綬 元舉墓誌

萬 孫秋生造像記

萬 高湛墓誌

禽 東魏王偃墓誌

田延和造像碑

義 元纂墓誌
群 楊大眼造像記
群 李璧墓誌
置 皮演墓誌
綏 北魏章武王妃穆氏墓誌

義 元頊墓誌
羣 高貞碑
群 元略墓誌
罩 北魏光祿大夫于纂墓誌
罪 敬史君造像碑

義 北魏元引墓誌
羣 元楨墓誌
群 北魏元長文墓誌
罩
罪

義 北魏元楨墓誌
羣 北魏光祿大夫于纂墓誌
群 魏靈藏造像記
署
罪 李超墓誌

義 北魏穆亮墓誌
羨 北魏穆亮墓誌
群 北魏穆亮墓誌
署 王史平吳造像記
罪 竇泰墓誌

義 司馬悅墓誌
美 元詮墓誌
群 司馬悅墓誌
群
置

義 孟敬訓墓誌
義 元懷墓誌
羣 高貞碑
竇 吊比干墓文

義 崔敬邕墓誌
義
置 張黑女墓誌

号 北魏元彦墓誌	彇 元略墓誌	虜	冑 元頊墓誌	義 李璧墓誌
号 北魏元長文墓誌	号 劉華仁墓誌	虜	腹	義 李超墓誌
号 北魏光祿大夫于纂墓誌	彇 崔敬邕墓誌	虜 北魏相州刺史元飄墓誌	順	義 楊乾墓誌銘
号 尉岡墓誌	彇 崔敬邕墓誌	虜	腹 元頊墓誌	義 石婉墓誌
号 東魏王偃墓誌	彇 石婉墓誌	虜 北魏穆纂墓誌	虜	義 高湛墓誌
蜃	号 元略墓誌	虜 司馬悅墓誌	驥 吊比干墓文	腰
蜃 北魏羅宗墓誌	号 元詮墓誌	號	虆 高貞碑	腰 北魏相州刺史元飄墓誌
	号 元頊墓誌	彇 元始和墓誌	虞 敬史君造像碑	腰 穆玉容墓誌

葛　北魏給事君夫人王氏墓誌
葛　司馬顯姿墓志
葛　西門豹祠堂碑
董　
董　北魏光祿大夫于纂墓誌
董　孫秋生造像記
董　後魏韓顯祖造像
董　穆玉容墓志

落　北魏穆纂墓誌
落　北魏給事君夫人王氏墓誌
落　吊比干墓文
落　姜造像記
落　尉阿墓誌
落　敬史君造像碑
葛　元頊墓志

補　李超墓志
裏　
襄　北魏元華光墓誌殘石
襄　北魏汝南王修治古塔銘
襄　石信墓誌
落　
落　北魏元長文墓誌
落　北魏光祿大夫于纂墓誌

襄　敬史君造像碑
襄　東魏趙鑒墓誌
裕　
裕　元纂墓誌
裕　楊乾墓誌銘
補　北魏光祿大夫于纂墓誌
補　吊比干墓文

裝　敬史君造像碑
掾　敬史君造像碑
裘　元乂墓誌蓋
裔　
襄　北魏李暉儀墓誌
襄　北魏林慮哀王元文墓誌
襄　北魏宗墓誌

東魏王偃墓誌

孟敬訓墓誌

元懷墓誌

北魏章武王妃穆氏墓誌

北魏元氏故蘭夫人墓誌

爨寶子碑

北魏羅宗墓誌

北魏元氏故蘭夫人墓誌銘

北魏元氏故蘭夫人墓誌

吊比干墓文

東魏王偃墓誌

北魏穆纂墓誌

孫秋生造像記

北魏于仙姬墓誌

北魏羅宗墓誌

北魏章武王妃穆氏墓誌

石婉墓志

張黑女墓志

北魏充華嬪盧氏墓誌

司馬悅墓誌

北魏元懌墓誌

魏靈藏造像記

北魏羅宗墓誌

孟敬訓墓志

北魏光祿大夫于纂墓誌

司馬顯姿墓志

元倪墓志

北魏林慮哀王元文墓誌

北魏元華光墓誌殘石

北魏章武王妃穆氏墓誌

北魏穆亮墓誌

聖

莭
石婉墓志

莭
司馬悅墓誌

節
元頊墓志

葵
田延和造像碑

睊
元略墓誌

筯
元頊墓志

莭
孟敬訓墓志

節
元頊墓志

葵
北魏羅宗墓誌

聖
元頊墓志

筠
元頊墓志

莭
北魏相州刺史元飆墓誌

莩
北魏羅宗墓誌

聖
北魏于仙姬墓誌

筊
北魏于仙姬墓誌

萼
李氏合邑造像碑陽

聖
北魏元懌墓誌

筊
吊比干墓文

莭
崔敬邕墓志

莭
元顯俊墓志

萼
李氏合邑造像碑陽

聖
北魏林廬哀王元文墓誌

筊
吊比干墓文吊比干墓文

莭
李超墓志

莗
北魏元遙妻梁氏墓誌

韮
北魏元遙妻梁氏墓誌

聖
北魏武宣王元颺墓誌

箷
吊比干墓文

莭
楊乾墓誌銘

莭
北魏相州刺史元飆墓誌

韭
皮演墓誌

聖
北魏給事君夫人王氏墓誌

莗
元詮墓志

節
石信墓誌

莭
北魏羅宗墓誌

 北魏穆亮墓誌

 北魏穆纂墓誌

東魏王偃墓誌

 後魏鹿光熊造像

印度碑拓

孫秋生造像記

資 北魏穆亮墓誌

資 北魏穆纂墓誌

資 北魏羅宗墓誌

資 孟敬訓墓誌

資 敬史君造像碑

資 元顯俊墓誌

資 東魏王偃墓誌

鄒

鄂 元义墓誌蓋

郡 北魏元長文墓誌

資 元顯俊墓誌

資 元顯俊墓誌

資 北魏汝南王修治古塔銘

粵 東魏王偃墓誌

粵 穆玉容墓誌

粲 北魏千仙姬墓誌

粲

肆

肆 元略墓誌

肆 敬史君造像碑

粵 後魏鹿光熊造像

粵 元略墓誌

粵 元舉墓誌

粵 元顯俊墓誌

粵 北魏元氏故蘭夫人墓誌

粵 北魏給事君夫人王氏墓誌

聖 印度碑拓

聖 孫秋生造像記

聖 常岳造像記

聖 敬史君造像碑

聖 爨寶子碑

衝 元顯俊墓誌

衝 吊比干墓文

載　石信墓誌
載　北魏元彥墓誌
載　北魏充華嬪盧氏墓誌
載　元固墓誌
賈　李超墓志
資　楊乾墓誌銘

載　高貞碑
載　田延和造像碑
資　皮演墓誌

輅　北魏元懌墓誌
載　高貞碑
資　西魏杜照賢四面像

輅　高貞碑
載　北魏光祿大夫于纂墓誌
載　元頊墓誌
賞　李超墓志
賈　北魏邑主魏桃樹等造像

酬　元鑒墓誌
載　北魏穆亮墓誌
載　元顯俊墓志
賊　劉紹安造像記
賈　北魏鞠彥雲墓誌

酬　敬史君造像碑
載　北魏章武王妃穆氏墓誌
載　劉根造像碑
賊　李璧墓志
賈　孫秋生造像記

酬　北魏羅宗墓誌
載　北魏元引墓誌
賊　高湛墓志
賈　後魏韓顯祖造像

〈〈十三畫〉〉　414

道 刁遵墓志

路 楊乾墓誌銘

路 元纂墓誌蓋

迹 楊大眼造像記

跡 楊大眼造像記

道 北魏元顯墓誌殘石

路 楊大眼造像記

路 元纂墓誌

迹 楊大眼造像記

道 北魏元彥墓誌

路 楊大眼造像記

路 劉紹安造像記

道 北魏元長文墓誌

跨 北魏相州刺史元飄墓誌

路 北魏相州刺史元飄墓誌

迹 竇泰妻婁黑女墓誌

跡 元乂墓誌蓋

道 北魏充華嬪盧氏墓誌

跨 張猛龍碑

路 北魏穆纂墓誌

跡 魏靈藏造像記

跡 北魏沙門惠詮弟李興造像記

道 北魏光祿大夫于纂墓誌

道 北魏光祿大夫于纂墓誌

路 月下雲岡記

路 元乂墓誌蓋

迹 孫秋生造像記

道 北魏李暉儀墓誌

道 元倪墓志

路 元乂墓誌蓋

跡 李超墓志

道 北魏林慮哀王元文墓誌

逍 元鑒墓誌

跡 楊乾墓誌銘

北魏元彥墓誌

西魏杜照賢造四面像

後魏解伯達造像

吊比干墓文

北魏給事君夫人王氏墓誌

邏陽王和道恭造像記

北魏李暉儀墓誌

後魏韓顯祖造

北魏邑子馮道智造像

鄭文公碑

吊比干墓文

東魏王偃墓誌

始平公造像記

北魏邑子馮道智造像

後魏解伯達造像

魏靈藏造像記

東魏趙鑒墓誌

孟敬訓墓志

北齊天保造像題記

楊乾墓誌銘

北魏元懌墓誌

吊比干墓文

元乂墓誌蓋

元舉墓誌

元頊墓誌

東魏郭挺墓誌

楊大眼造像記

石婉墓志

穆玉容墓志

孫秋生造像記

孫秋生造像記

後魏曹望憘造像題記

北齊延軍舍合邑廿二人等造像記

印度碑拓

印度碑拓

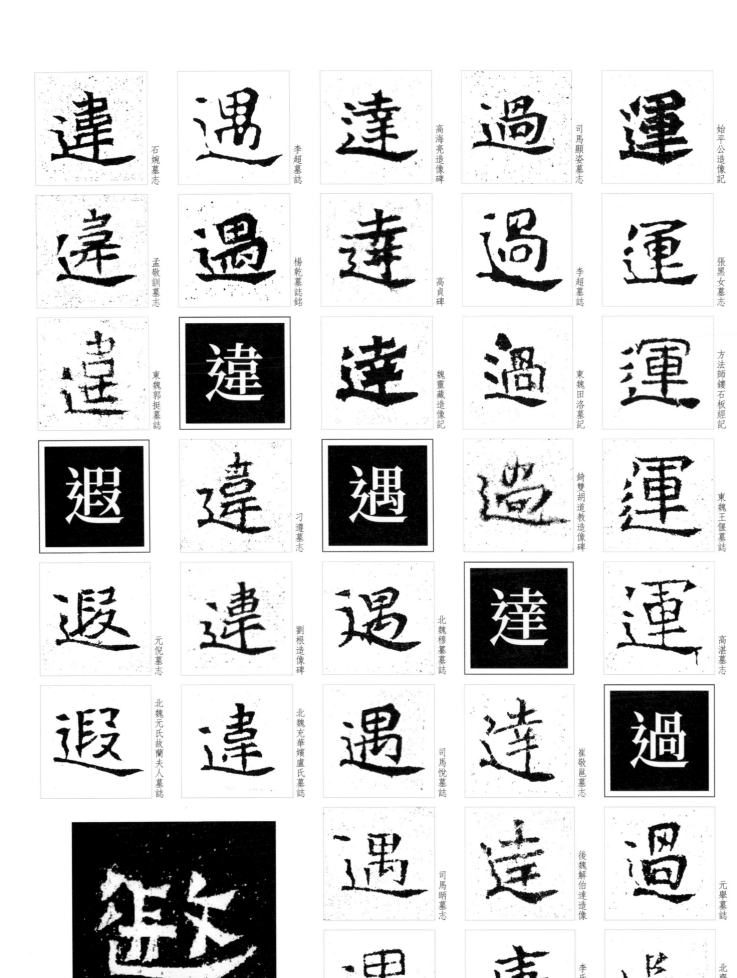

達 石婉墓志
遇 李超墓誌
達 高海亮造像碑
過 司馬顯姿墓誌
運 始平公造像記

違 孟敬訓墓志
遇 楊乾墓誌銘
達 高貞碑
過 李超墓誌
運 張黑女墓志

造 東魏郭挺墓誌
違 刁遵墓志
達 魏靈藏造像記
過 東魏田洛墓記
運 方法師鏤石板經記

遇 元倪墓志
違 劉根造像碑
遇 北魏穆纂墓誌
遊 錡雙胡道教造像碑
運 東魏王偃墓誌

遐 北魏元氏故蘭夫人墓誌
違 北魏充華嬪盧氏墓誌
遇 司馬悅墓誌
達 崔敬邕墓誌
運 高湛墓志

遊 爨寶子碑
遇 吊比干墓文
達 後魏解伯達造像
達 李氏合邑造像碑陽
過 過 元舉墓誌 北齊天保造像題記

後魏司馬元興墓誌

北魏張整墓誌

劉根造像碑

北魏穆纂墓誌

方法師鏤石板經記

敬史君造像碑

司馬顯姿墓誌

東魏王偃墓誌

楊大眼造像記

吊比干墓文

楊大眼造像記

魏靈藏造像記

劉紹安造像記

姜纂造像記

崔敬邕墓誌

爨寶子碑

北魏給事君夫人王氏墓誌

北魏元悰墓誌

常岳造像記

張黑女墓誌

穆玉容墓誌

吊比干墓文

北魏元華光墓誌殘石

東魏王偃墓誌

寶泰墓誌

崔敬邕墓誌

北魏充華嬪盧氏墓誌

元禎墓誌

爨寶子碑

寶泰妻妻黑女墓誌

常岳造像記

北魏奚智墓誌

元略墓誌

穆玉容墓誌

北魏李暉儀墓誌

吊比干墓文

鄭文公碑

詢 皮演墓誌

試 石婉墓誌

誠 孟敬訓墓志

誠 元略墓誌

遑 敬史君造像碑

詳

詩

誠 李超墓志

誠 元詮墓志

逾 東魏郭挺墓誌

詳 北魏元長文墓誌

詩 元舉墓誌

誠 元詮墓志

詳 北魏充華嬪盧氏墓誌

詩 北魏元彥墓誌

話 北魏元氏故蘭夫人墓誌

逾 東魏郭挺墓誌

詳 北魏穆纂墓誌

詩 北魏李暉儀墓誌

誠 東魏王偃墓誌

誠 北魏穆纂墓誌

話 鄭文公碑

詳 北魏羅宗墓誌

詩 北魏穆亮墓誌

試 北魏元長文墓誌

誠 北魏羅宗墓誌

詳 崔敬邕墓志

詩 石婉墓志

試 北魏元長文墓誌

誠

解　東魏郭挺墓誌
農　李超墓志
詵　崔敬邕墓誌
詮　北魏沙門惠詮弟李興造像記
詳　張猛龍碑

解　樊奴子造像記
農　楊乾墓誌銘
詿　元晫墓誌
詮　司馬悅墓誌
詳　東魏郭挺墓誌

解　北魏鞠彥雲墓誌
解　劉碑寺造像碑
詿　元晫墓誌
詮　司馬悅墓誌
詣　翟興祖造像碑

解　張呍鬼一百人造像記
解　劉碑寺造像碑
詾　北魏元簡墓誌
詮　崔敬邕墓誌
詢　翟興祖造像碑

解　劉碑寺造像碑
詾　北魏元簡墓誌
詫　李超墓志
詭　李超墓志

詾　尉阿墓誌
詵　
詭　李超墓志

辟　元略墓誌
解　張黑女墓志
農　刁遵墓志
詵　北魏李暉儀墓誌
誅　爨寶子碑

辟　元略墓誌
解　東魏王偃墓誌
農　刁遵墓志
詵　吊比干墓文
誅　爨寶子碑

雍　北魏羅宗墓誌

銊　北魏穆纂墓誌

銊　北魏給事君夫人王氏墓誌

鈇　司馬顯姿墓志

鈇　穆玉容墓志

鉉　北魏穆亮墓誌

鉉　司馬悅墓誌

鉅　月下雲岡記

辟　北魏元長文墓誌

辟　北魏光祿大夫于纂墓誌

辟　北魏穆亮墓誌

辟　寶泰墓誌

雍　爨寶子碑

雍　元舉墓誌

雍　皮演墓誌

雍　北魏元懌墓誌

雍　西魏杜照賢四面像

雜　北魏元簡墓誌

雍　鄭文公碑

雜　北魏穆亮墓誌

雄　北魏元長文墓誌

雍　北魏羅宗墓誌

雍　司馬悅墓誌

閘　北魏相州刺史元飆墓誌

開

雍

雍　元固墓誌

鈇　元懷墓誌

鈇　北魏林慮哀王元文墓誌

鈇　北魏武宣王元颺墓誌

鉉　元纂墓誌

鉉　北魏元颺墓誌殘石

鉉　北魏武宣王元颺墓誌

隘

吊比干墓文

隘
吊比干墓文

斬
元彬墓誌

斬
田延和造像碑

飾

飾
李氏合邑造像碑陽

飾
李超墓志

电
吊比干墓文

靖

靖
北魏給事君夫人王氏墓誌

靖
北魏羅宗墓誌

靖
穆玉容墓志

靖

隔

隔
北魏元懌墓誌

雷
北魏元懌墓誌

雷
司馬顯姿墓志

電

電
元頊墓志

電
北魏穆纂墓誌

電
張咳鬼一百人造像記

電
敬史君造像碑

電

零
李壁墓志

西魏杜照賢四面像

零
高海亮造像碑

零
李壁墓志

零
元固墓誌

零
劉根造像碑

雎
司馬顯姿墓志

零

零
北魏沙門惠詮弟李興造像記

零
常岳造像記

零
月下雲岡記

〖十三畫〗　422

馳　張黑女墓志

頌　元纂墓誌

頌　孟敬訓墓志

頓　李超墓志

頻　元乂墓誌蓋

預　北魏翼智墓誌

頷　北魏羅宗智墓誌

馳　李超墓志

馳　東魏王偃墓誌

鳩　司馬顯姿墓志

頌　元纂墓誌

頌　北魏千仙姬墓誌

頌　北魏元彥墓誌

頌　司馬顯姿墓志

頌　孟敬訓墓志

頌　北魏元長文墓誌

馳　元詮墓志

馳　劉華仁墓志

馳　北魏元長文墓誌

頊　北魏穆亮墓誌

項　西門豹祠堂碑

頊　元項墓志

頊　北魏李暉儀墓誌

頵　北齊高僧護墓誌

頑　孫秋生造像記

頓　元略墓志

頖　敬史君造像碑

【十四畫】

像 常岳造像記

像 張伏惠造像碑

像 劉根造像碑

像 吉長命造像碑

像 後魏解伯達造像

像 劉華仁墓志

像 方法師鏤石板經記

像 北魏比丘慧樂造像

像 杜氏等造像右側

像 吉長命造像碑

像 楊大眼造像記

像 宋顯伯造像碑

齊 孫秋生造像記

齊 方法師鏤石板經記

森 東魏李光顯墓誌

齊 高湛墓志

齊 楊乾墓誌銘

齊 東魏王偃墓誌

育 田延和造像碑

齊 元鑒墓誌

齊 元頊墓志

齊 北魏元引墓誌

齊 北魏給事君夫人王氏墓誌

齊 北魏鞠彥雲墓志

齊 孫秋生造像記

齊 吊比干墓文

鼻 印度碑拓

鼻 常岳造像記

齊 元乂墓誌蓋

齊 元略墓誌

425 《十四畫》

元乂墓誌蓋

劉根造像碑

司馬顯姿墓誌

印度碑拓

西魏張始孫造四面像

北齊高僧護墓誌

崔敬邕墓誌

元乂墓誌蓋

魏靈藏造像記

印度碑拓

北魏元楨墓誌

敬史君造像碑

元乂墓誌蓋

元纂墓誌

敬史君造像碑

東魏王偃墓誌

元詮墓誌

方法師鎮石板經記

高貞碑

高貞碑

元瑛墓誌

李氏合邑造像碑陽

高湛墓誌

元顯俊墓誌

北魏元懌墓誌

印度碑拓

高貞碑

刁遵墓誌

劉碑寺造像碑

北魏奚智墓誌

北魏元華光墓誌殘石

東魏惠好惠藏造像

元楨墓志

北魏張整墓誌

宋顯伯造像碑

北魏元長文墓誌

田延和造像碑

尉阿墓誌

司馬顯姿墓志

石信墓誌

西魏杜照賢造四面像

高貞碑

後魏司馬元興墓誌

李璧墓志

爨寶子碑

北魏李暉儀墓誌

北魏李暉儀墓誌

北齊高僧護墓誌

中岳嵩陽寺造像碑

元倪墓志

北魏張整墓誌

元纂墓誌

元始和墓誌

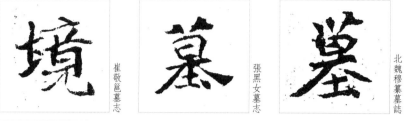
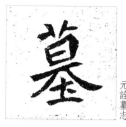

北齊天保造像題記

崔敬邕墓志

張黑女墓志

北魏穆纂墓誌

元詮墓志

張黑女墓志

後魏曹望悟造像題記

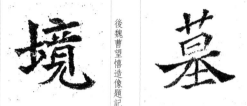

後魏司馬元興墓誌

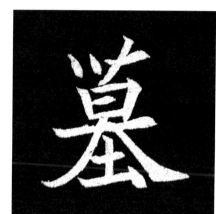

穆玉容墓志

高海亮造像碑

月下雲岡記

東魏李光顯墓誌

北魏于仙姬墓誌

李氏合邑造像碑陽

東魏王偃墓誌

北魏給事君夫人王氏墓誌

北魏元彥墓誌

北魏元長文墓誌

楊乾墓誌銘

穆玉容墓志

北魏鞠彥雲墓誌

北魏元長文墓誌

高湛墓志

司馬昞墓志

北魏充華嬪盧氏墓誌

司馬顯姿墓志

元詮墓志

司馬顯姿墓志

北魏光祿大夫于纂墓誌

劉根造像碑

北魏羅宗墓誌

崔敬邕墓志

北魏李暉儀墓誌

北魏光祿大夫于纂墓誌

北魏元華光墓誌殘石

李超墓志

劉根造像碑

北魏武宣王元勰墓誌

穆玉容墓志

北魏穆亮墓誌

竇泰妻黑女墓誌

元乂墓誌蓋

北魏穆亮墓誌

北魏元彥墓誌

元彬墓誌

元羽墓誌

北魏穆纂墓誌

北魏光祿大夫于纂墓誌

竇泰妻黑女墓誌

元詮墓誌

張黑女墓誌

北魏李暉儀墓誌

北魏元長文墓誌

印度碑拓

印度碑拓

皮演墓誌

元乂墓誌蓋

石信墓誌

高湛墓誌

元倪墓誌

張啄鬼一百人造像記

印度碑拓

元固墓誌

中岳嵩高靈廟碑

元纂墓誌

高海亮造像碑

司馬悅墓誌

元乂墓誌蓋

高海亮造像碑

元略墓誌

北魏光祿大夫于纂墓誌

北魏李暉儀墓誌

北魏李暉儀墓誌

崔敬邕墓志

張安世佛道教造像碑

元始和墓誌

司馬昞墓志

北魏元長文墓誌

敬史君造像碑

北魏元長文墓誌

石婉墓志

中岳嵩高靈廟碑

吊比干墓文

石婉墓志

北魏光祿大夫于纂墓誌

西門豹祠堂碑

穆玉容墓志

北魏穆纂墓誌

東魏趙磬墓誌

李壁墓志

吊比干墓文

東魏郭挺墓誌

元倪墓志

尉阿墓誌

尉阿墓誌

爨寶子碑

北魏章武王妃穆氏墓誌

爨寶子碑

北魏元長文墓誌

元乂墓誌蓋

北魏光祿大夫干纂墓誌

北魏羅宗墓誌

李超墓志

後魏司馬元興墓誌

元倪墓志

楊乾墓誌銘

爨寶子碑

劉紹安造像記

吊比干墓文

北魏羅宗墓誌

元始和墓誌

司馬悅墓誌

北魏給事君夫人王氏墓誌

北魏穆亮墓誌

張黑女墓志

張黑女墓志

吊比干墓文

北魏成嬪墓誌

東魏郭挺墓誌

李超墓志

元項墓志

司馬顯姿墓誌

石婉墓誌

北魏充華嬪盧氏墓誌

東魏郭挺墓誌

爨寶子碑

爨寶子碑

北魏光祿大夫于纂墓誌

楊乾墓誌銘

石婉墓誌

元羽墓誌

北魏李暉儀墓誌

張黑女墓志

爨寶子碑

穆玉容墓誌

刁遵墓誌

北魏李暉儀墓誌

姜纂造像記

高湛墓誌

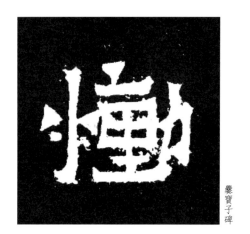爨寶子碑

元項墓志

孟敬訓墓誌

姜纂造像記

北魏元悰墓誌

北魏元長文墓誌

姜纂造像記

姜纂造像記

摧 李超墓志

摧

暨 北魏穆亮墓誌

暢 司馬悅墓誌

態

摧 石信墓誌

摧 元始和墓誌

暨 吊比干墓文

暢 吊比干墓文

態 穆玉容墓志

摧 元始和墓誌

暨 方法師鏤石板經記

暢 月下雲岡記

昌

暨 東魏趙鑒墓誌

暢 竇泰妻婁黑女墓誌

昌 北魏李暉儀墓誌

摳

摧 劉華仁墓志

暨 高貞碑

暢 西魏杜照賢造四面像

暢

摳 中岳嵩陽寺造像碑

摧 北魏章武王妃穆氏墓誌

摸

暨

暢 刁遵墓志

摳 元略墓誌

摧 北齊天保造像題記

摸 北魏李暉儀墓誌

暨 元楨墓志

暢 北魏元簡墓誌

摧 崔敬邕墓志

暨 元舉墓誌

暢 北魏元馗墓誌

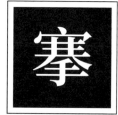

撌　北魏元長文墓誌

槐

楲　北魏元簡墓誌

楲　北魏元馗墓誌

楲　北魏光祿大夫于纂墓誌

楲　崔敬邕墓誌

楲　李氏合邑造像碑陽

楲　李璧墓誌

構　元固墓誌

構　元鑒墓誌

構　後魏司馬元興墓誌

構　吊比干墓文

構　北魏光祿大夫于纂墓誌

構　崔敬邕墓誌

構

槃　印度碑拓

槃　印度碑拓

槃　吊比干墓文

槃　東魏王偃墓誌

槃　翟興祖造像碑

構　吊比干墓文

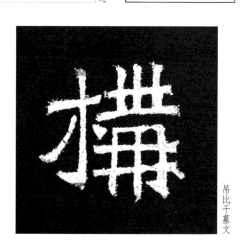

榮　司馬悅墓誌

榮　姚伯多道教造像碑

榮　張黑女墓志

榮　爨寶子碑

榮　高海亮造像碑

搴　吊比干墓文

搴　吊比干墓文

榮　元楨墓志

榮　北魏元簡墓誌

榮　魏靈藏造像記

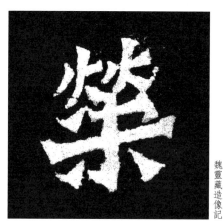

榮　魏靈藏造像記

榮　北魏穆亮墓誌

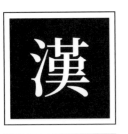
漢

中岳嵩高靈廟碑

漢

張噉鬼一百人造像記

東魏郭挺墓誌

元懷墓誌

北魏無名氏夫人殘墓誌

李氏合邑造像碑陽

北魏元簡墓誌

魏靈藏造像記

北魏元彥墓誌

北魏羅宗墓誌

皮演墓誌

北魏元長文墓誌

楊乾墓誌銘

北魏元懌墓誌

吊比干墓文

東魏李光顯墓誌

月下雲岡記

北魏光祿大夫干纂墓誌

張黑女墓志

東魏郭挺墓誌

東魏郭挺墓誌

北魏穆纂墓誌

李氏合邑造像碑陽

東魏郭挺墓誌

吊比干墓文

元倪墓志

穆玉容墓志

吊比干墓文

北魏穆亮墓誌

劉根造像碑

竇泰墓誌

北魏元氏故蘭夫人墓誌

漢

張黑女墓誌

北魏元長文墓誌

北魏元懌墓誌

司馬悅墓誌

北魏元馗墓誌

漢
月下雲岡記

李璧墓誌

崔敬邕墓誌

後魏司馬元興墓誌

北魏李暉儀墓誌

漢
東魏郭挺墓誌

東魏李光顯墓誌

敬史君造像碑

竇泰妻婁黑女墓誌

北魏穆纂墓誌

漸
北魏元氏故蘭夫人墓誌銘

石信墓誌

滌
崔敬邕墓誌

漏
西魏杜照賢造四面像

爨寶子碑

漸
敬史君造像碑

熊

滌
吊比干墓文

漏
吊比干墓文

北魏元氏故蘭夫人墓誌銘

熊
吊比干墓文

滲
張石安造像碑

漻
吊比干墓文

漸
高海亮造像碑

熊
後魏鹿光熊造像

歌　敬史君造像碑

 旗　元略墓誌

熒　北魏充華嬪盧氏墓誌

熙　北魏元懌墓誌

熙　元懷墓誌

歌　爨寶子碑

旗　吊比干墓文

熒　北魏李暉儀墓誌

熙　北魏李暉儀墓誌

熙　皮演墓誌

歌　爨寶子碑

禛　吊比干墓文

熒　鄭文公碑

熙　北魏羅宗墓誌

熙　李超墓志

歌　石信墓誌

旗　李璧墓志

熏　元楨墓志

熙　崔敬邕墓志

氲　北魏元懌墓誌

 歌　元略墓誌

 熏

 戠

 熙　爨寶子碑

蘯　姜纂造像記

歌　北魏元長文墓誌

戠　高貞碑

 熒　劉華仁墓誌

熙　北魏元彥墓誌

歌　北魏李暉儀墓誌

熙　爨寶子碑

元始和墓誌

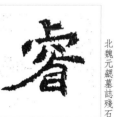
北魏元顥墓誌殘石

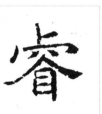
北魏元懌墓誌

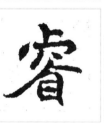
北魏武宣王元勰墓誌

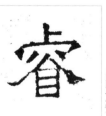
吊比干墓文

元舉墓誌

北魏元馗墓誌

爨寶子碑

李氏合邑造像碑陽

吊比干墓文

元頊墓志

北魏元彥墓誌

北魏穆亮墓誌

吊比干墓文

崔敬邕墓志

元頊墓志

高貞碑

吊比干墓文

吊比干墓文

元懷墓誌

元楨墓志

元頊墓志

月下雲岡記

元舉墓誌

北魏元華光墓誌殘石

北魏元馗墓誌

北魏光祿大夫于纂墓誌

| 福
月下雲岡記 | 福
北魏武宣王元勰墓誌 | 禍
元纂墓誌 | 稱
北魏光祿大夫于纂墓誌 | 種
北魏充華嬪盧氏墓誌 |

福
穆玉容墓志

福
北魏武宣王元勰墓誌

福
西魏張始孫造四面像

福
北魏給事君夫人王氏墓誌

福
西魏杜照賢四面像

福
北魏羅宗墓誌

福
高海亮造像碑

福
張唉鬼一百人造像記

禍
北魏元長文墓誌

禍
北魏李暉儀墓誌

禍
司馬悅墓誌

禍
李璧墓志

禍
楊乾墓誌銘

稱
司馬昞墓志

稱
孟敬訓墓誌

稱
敬史君造像碑

稱
李氏合邑造像碑陽

稱
北魏元氏故蘭夫人墓誌

種
竇泰墓誌

稱
元懷墓誌

稱
元頊墓志

稱
爨寶子碑

稱
北魏元氏故蘭夫人墓誌

盡　盡　盡　監　禎

疑　盡　盡　監　禎

印度碑拓　元略墓誌　北魏穆亮墓誌

疑　　　　臨　監
北魏元懌墓誌　　東魏趙鑒墓誌

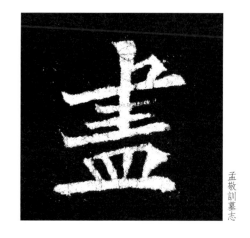

疑　盡　臨　監
北魏李暉儀墓誌　孟敬訓墓志　石信墓誌　元頊墓誌

疑　盡　盡　臨
吊比干墓文　孟敬訓墓志　劉根造像碑　劉華仁墓志

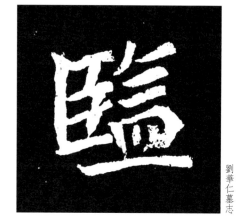

疑　盡　盡　臨
常岳造像記　敬史君造像碑　北魏充華嬪盧氏墓誌　穆玉容墓誌

疑　盡　盡　監
張石安造像碑　李超墓誌　北魏穆纂墓誌　劉華仁墓誌

盡　盡　監
東魏郭挺墓誌　印度碑拓　北魏元長文墓誌

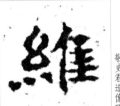

敬史君造像碑

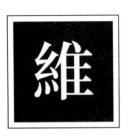

後魏曹望憘造像題記

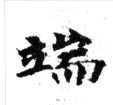

張黑女墓志

元楨墓志

北魏鞠彥雲墓志

後魏韓顯祖造像

李超墓志

北魏元纚墓誌殘石

敬史君造像碑

石婉墓志

東魏王偃墓誌

元鑒墓誌

石信墓誌

元楨墓志

爨寶子碑

元顯俊墓誌

寶泰墓誌

西魏杜照賢造四面像

北魏元引墓誌

西魏杜照賢造四面像

穆玉容墓志

北魏光祿大夫于纂墓誌

北魏元懌墓誌

北魏羅宗墓誌

北魏鞠彥雲墓志

北魏給事君夫人王氏墓誌

元略墓誌

北魏元懌墓誌

吊比干墓文

印度碑拓

 李超墓誌

縣 東魏趙鑒墓誌

綿 元舉墓誌

網 司馬悅墓誌

緒 爨寶子碑
緒 元舉墓誌
綿 東魏郭挺墓誌
縣 吊比干墓文
綱 吊比干墓文

 高貞碑

綢 北魏章武王妃穆氏墓誌
縣 刁遵墓誌
縣 北魏元氏故蘭夫人墓誌銘
 司馬悅墓誌
網 司馬悅墓誌
網 印度碑拓

緒 賓泰妻婁黑女墓誌
緒 元頊墓誌
綢 司馬悅墓誌
綿 元略墓誌
網 印度碑拓

緒 高貞碑
緒 北魏光祿大夫于纂墓誌
綜 司馬悅墓誌
綿 元顯俊墓誌
綿

綵 北魏充華嬪盧氏墓誌
緒 北魏李暉儀墓誌
綜 元乂墓誌蓋
綜 北魏羅宗墓誌
緒 北魏羅宗墓誌
縣 吊比干墓文

膏
崔敬邕墓誌

罰

綸

綺
高貞碑

綵
北魏穆亮墓誌

腐

罰
元略墓誌

綸
元乂墓誌蓋

綏
元顥墓誌

綠
高湛墓誌

毒
後魏韓顯祖造像

罰
敬史君造像碑

綸
元顥墓誌

綏
元顥墓誌

綺
元顥墓誌

臧

膏
元顥墓誌

綸
北魏充華嬪盧氏墓誌

綴
魏靈藏造像記

綺
北魏元懌墓誌

咸
北魏李暉儀墓誌

高
元顥墓誌

綸
北魏光祿大夫于纂墓誌

綴
魏靈藏造像記

綺
敬史君造像碑

咸
穆玉容墓誌

膏
北魏元氏故蘭夫人墓誌

綸
高湛墓誌

綰

綺
穆玉容墓誌

蜜

綸
元顥墓誌

綰
北魏元長文墓誌

蜜
印度碑拓

綰
敬史君造像碑

綺
道俗九十人造像碑

蒙 北魏給事君夫人王氏墓誌

裨 裨 裾 裾 褚 褚 北魏光祿大夫于纂墓誌 賨泰妻婁黑女墓誌 西魏杜照賢四面像 元倪墓誌

裴 裴 製 製 裳 裳 裳 裳 元瑱墓志 高海亮造像碑 北魏元氏故蘭夫人墓誌 吊比干墓文 爨寶子碑

蜜 蜜 蜜 蜜 蜜 蜿 蜿 印度碑拓 印度碑拓 印度碑拓 印度碑拓 印度碑拓 吊比干墓文

蒙 蒙 蒙 蒙 蒙 菠 菠 菠 菠 西魏杜照賢造四面像 北魏比丘慧樂造像 北魏穆纂墓誌 北魏給事君夫人王氏墓誌 崔敬邕墓志 北魏元彦墓誌 元彬墓誌 元彬墓誌 司馬悅墓誌 後魏司馬元興墓誌 東魏郭挺墓誌

 穆玉容墓誌 李超墓誌

北魏羅宗墓誌 北魏無名氏夫人殘墓誌 北魏充華嬪盧氏墓誌 東魏趙鑒墓誌

李璧墓誌 北魏給事君夫人王氏墓誌 張黑女墓誌 元顯俊墓誌 北魏充華嬪盧氏墓誌

 東魏郭挺墓誌 吊比干墓文 北魏李暉儀墓誌

北魏給事君夫人王氏墓誌 東魏郭挺墓誌 孟敬訓墓誌

 尉阿墓誌 元倪墓誌 崔敬邕墓誌

吊比干墓文 竇泰妻婁黑女墓誌 北魏元懌墓誌 東魏王偃墓誌

元倪墓誌

敬史君造像碑

精 北魏元長文墓誌

翠 吊比干墓文

翠 穆玉容墓誌

翟 元詮墓志

精 元詮墓志

精 北魏元長文墓誌

精 北魏林慮哀王元文墓誌

翟 西魏杜照賢四面像

精 北齊高僧護墓誌

耆 北魏李暉儀墓誌

精 吊比干墓文

耆 吊比干墓文

精 張黑女墓誌

臺 元固墓誌

臺 元詮墓志

臺 北魏元長文墓誌

臺 北魏無名氏夫人殘墓誌

臺 司馬悅墓誌

臺 李超墓志

聞 司馬顯姿墓志

聚 聞 姚伯多道教造像碑

聞 吊比干墓文

聞 東魏王偃墓誌

聞 竇泰妻妻黑女墓誌

聞 高貞碑

聞 元詮墓志

聞 北魏元懌墓誌

聞 高貞碑

聞 北魏李暉儀墓誌

竇泰墓誌

北魏光祿大夫于纂墓誌

劉碑寺造像碑

敬史君造像碑

北魏元長文墓誌

北魏穆纂墓誌

吊比干墓文

爨寶子碑

爨寶子碑

李璧墓志

東魏王偃墓誌

元纂墓誌

吊比干墓文

石信墓誌

張石安造像碑

司馬悅墓誌

北魏于昌容墓誌

魏靈藏造像記

北魏林慮哀王元文墓誌

楊乾墓誌銘

吊比干墓文

北魏穆纂墓誌

吊比干墓文

楊乾墓誌銘

元詮墓志

劉紹安造像記

北魏羅宗墓誌

石婉墓誌

447　《十四畫》

元固墓誌

北魏羅宗墓誌

東魏郭挺墓誌

爨寶子碑

司馬悅墓誌

北魏光祿大夫于纂墓誌

北魏相州刺史元飄墓誌

石信墓誌

北魏充華嬪盧氏墓誌

爨寶子碑

尉阿墓誌

西魏杜照賢造四面像

北魏張整墓誌

東魏王偃墓誌

輔

北魏羅宗墓誌

西魏杜照賢四面像

崔敬邕墓志

楊大眼造像記

元乂墓誌蓋

趙
崔敬邕墓志

元略墓誌

後魏司馬元興墓誌

楊大眼造像記

後魏韓顯祖造像

李氏合邑造像碑陽

元頊墓志

杜氏等造像右側

東魏王偃墓誌

遠　元倪墓誌

遠　元纂墓誌

遠　刁遵墓志

遠　北魏元飍墓誌殘石

遠　北魏元氏故蘭夫人墓誌

遠　北魏元長文墓誌

遠　北魏光祿大夫于纂墓誌

踊　北魏羅宗墓誌

踊　姜纂造像記

踈　敬史君造像碑

踈　李超墓志

踈　竇泰墓誌

酷　元鞏墓誌

酷　東魏郭挺墓誌

酸　北魏元懌墓誌

酸　崔敬邕墓誌

酸　李超墓志

酸　楊乾墓誌銘

酸　高湛墓誌

輕　月下雲岡記

輕　李超墓志

輕　楊乾墓誌銘

輕　楊乾墓誌銘

輕　穆玉容墓誌

酷　元略墓誌

酷　元略墓誌

輕　北魏元引墓誌

輕　北魏元長文墓誌

輕　北魏李暉儀墓誌

輕　吊比干墓文

輕　敬史君造像碑

李璧墓誌

李氏合邑造像碑陽

西魏杜照賢造四面像

東魏趙鑒墓誌

司馬顯姿墓誌

吊比干墓文

東魏郭挺墓誌

司馬悅墓誌

北魏元緒墓誌殘石

元楨墓誌

崔敬邕墓誌

北魏林慮哀王元文墓誌

司馬顯姿墓誌

北魏武宣王元懷墓誌

刁遵墓誌

張黑女墓誌

北魏給事君夫人王氏墓誌

張石安造像碑

北魏穆纂墓誌

北魏元彥墓誌

東魏王偃墓誌

印度碑拓

李超墓誌

北魏元長文墓誌

北魏元遙妻梁氏墓誌

楊大眼造像記

元詮墓誌

吊比干墓文

吊比干墓文

姜纂造像記

楊大眼造像記

孫秋生造像記

《十四畫》　450

吊比干墓文

北魏元長文墓誌

魏靈藏造像記

月下雲岡記

司馬昞墓志

元懷墓誌

北魏充華嬪盧氏墓誌

劉碑寺造像碑

石婉墓志

穆玉容墓志

魏靈藏造像記

北魏李暉儀墓誌

北魏元懌墓誌

張黑女墓志

元詮墓志

說

司馬顯姿墓志

石婉墓志

元頊墓志

印度碑拓

吊比干墓文

李超墓志

石婉墓志

元顯俊墓志

印度碑拓

孟敬訓墓志

北魏元懌墓誌

北魏元簡墓誌

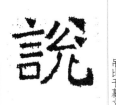
吊比干墓文

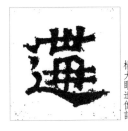
楊大眼造像記

石婉墓誌

魏靈藏造像記

劉華仁墓誌

北魏光祿大夫于纂墓誌

月下雲岡記

月下雲岡記

石信墓誌

北魏李暉儀墓誌

後魏解伯達造像

東魏王偃墓誌

高貞碑

劉紹安造像記

北魏羅宗墓誌

東魏王偃墓誌

竇泰妻黑女墓誌

敬史君造像碑

北魏羅宗墓誌

穆玉容墓誌

元頊墓誌

劉根造像碑

北魏奚智墓誌

張石安造像碑

敬史君造像碑

皮演墓誌

北魏李暉儀墓誌

北魏光祿大夫于纂墓誌

北魏林慮哀王元文墓誌

孟敬訓墓誌

張黑女墓誌

銅

鋒
鄭文公碑

司馬顯姿墓志

銅
元保洛墓志

鉤
元楨墓志

衛
北魏元長文墓誌

銘
月下雲岡記

銘
北魏元長文墓誌

銅
北魏相州刺史元飄墓誌

閣
北魏元彥墓誌

衛
北魏穆纂墓誌

銘
東魏王偃墓誌

銘
北魏林慮哀王元文墓誌

銅
元詮墓志

閣
北魏光祿大夫于纂墓誌

衛
吊比干墓文

銘
羃寶子碑

銘
司馬昞墓志

銅
元固墓誌

閣
司馬悅墓誌

衛
崔敬邕墓誌

銘
石信墓誌

銘
司馬顯姿墓志

銘
元倪墓志

閣
司馬顯姿墓志

衛
石婉墓志

銓
北魏光祿大夫于纂墓誌

銘
孟敬訓墓志

銘
元顯俊墓志

閣
尉阿墓誌

衛
魏靈藏造像記

銓
北魏光祿大夫于纂墓誌

銘
敬史君造像碑

銘

北魏元彦墓誌

北魏元懌墓誌

北魏給事君夫人王氏墓誌

北魏羅宗墓誌

吊比干墓文

穆玉容墓誌

北魏李暉儀墓誌

北魏林慮哀王元文墓誌

印度碑拓

後魏曹望憘造像題記

石信墓誌

北魏林慮哀王元文墓誌

高湛墓誌

爨寶子碑

穆玉容墓誌

刁遵墓誌

北魏充華嬪盧氏墓誌

北魏奚智墓誌

北魏李暉儀墓誌

司馬顯姿墓誌

孟敬訓墓誌

爨寶子碑

石信墓誌

李璧墓志

高貞碑

元珍墓志

北魏元引墓誌

楊大眼造像記

元固墓誌

《十四畫》　454

魂　元倪墓誌

魁

領　北魏武宣王元懷墓誌

馱

韶　元始和墓誌

魂　元舉墓誌

魁　司馬昞墓誌

領　北魏相州刺史元飆墓誌

馱　石婉墓誌

韶　後魏韓顯祖造像

魂　北魏元引墓誌

魁　李璧墓誌

領　元倪墓誌

領

颯　崔敬邕墓誌

魂　元纂墓誌

魁　竇泰妻黑女墓誌

飈

領　元固墓誌

魂　吊比干墓文

魂

餅

魂　李氏合邑造像碑陽

魂　元乂墓誌蓋

領　楊乾墓誌銘

領　元固墓誌

餅　元頊墓誌

魂　吊比干墓文

領　元始和墓誌

頜　元略墓誌

餌　溫泉頌

領　元詮墓誌

魂 李壁墓志

鬗 方法師鏤石板經記

髦 元頊墓志

魋 元頊墓志

鳴 曩寳子碑

鳴 元頊墓志

鳴 北魏相州刺史元飄墓誌

鳴 元固墓誌

鳴 司馬顯姿墓志

鳳 元頊墓志

鳴 吊比干墓文

鳳 元顯俊墓志

鳴 敬史君造像碑

鳳 孫秋生造像記

鳴 東魏王偃墓誌

鳳 西魏杜照賢造四面像

鳴 北魏相州刺史元飄墓誌

【十五畫】

劈

月下雲岡記

劉

元纂墓誌

元顯墓志

元顯墓志

劉根造像碑

劉紹安造像記

儌

元略墓誌

儉

北魏元彥墓誌

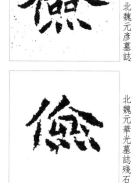
北魏元華光墓誌殘石

楊乾墓誌銘

劉根造像碑

張伏惠造像碑

北魏林慮哀王元文墓誌

北魏相州刺史元飄墓誌

北魏章武王妃穆氏墓誌

北魏相州刺史元飄墓誌

北魏羅宗墓誌

石信墓誌

元顯俊墓志

北魏元氏故蘭夫人墓誌

東魏王偃墓誌
元禎墓志

元禎墓志

北魏元馗墓誌

東魏郭挺墓誌

竇泰妻黑女墓誌

高貞碑

北魏元氏故蘭夫人墓誌

北魏元遙妻梁氏墓誌

元略墓誌

劉華仁墓志

北魏鞠彥雲墓志

李璧墓志

印度碑拓

元詮墓志

北魏穆纂墓誌

石信墓誌

劉華仁墓誌

賓泰墓誌

孫秋生造像記

北魏光祿大夫于纂墓誌

元懷墓誌

元略墓誌

北魏元長文墓誌

後魏韓顯祖造像

李璧墓志

劉華仁墓志

北魏元懌墓誌

李璧墓志

石信墓誌

北魏元懌墓誌

北魏穆纂墓誌

北魏李暉儀墓誌

北魏元懌墓誌

元乂墓誌蓋

北魏光祿大夫于纂墓誌

鄭文公碑

孟敬訓墓志

北魏光祿大夫于纂墓誌

北魏汝南王修治古塔銘

敬史君造像碑

竇泰妻妻黑女墓誌

寶泰妻妻黑女墓誌

彈

姜纂造像記

東魏郭挺墓誌

徵

中岳嵩高靈廟碑

李超墓志

北魏元彥墓誌

北魏元彥墓誌

隨

元頊墓誌

堰

元楨墓志

司馬悅墓誌

北魏元彥墓誌

高湛墓誌

北魏汝南王修治古塔銘

北魏維宗墓誌

楊乾墓誌銘

穆玉容墓志

穆玉容墓志

司馬悅墓誌

孟敬訓墓誌

張黑女墓志

墜

元楨墓志

墜

元楨墓志

元彬墓誌

元懷墓誌

元略墓誌

元頊墓誌

司馬悅墓誌

 李超墓志

 北魏元長文墓誌

元懷墓誌

 元顯俊墓志

 楊乾墓誌銘

北魏光祿大夫于纂墓誌

 元略墓誌

爨寶子碑

北魏成孅墓誌

元項墓志

寶泰墓誌

元略墓誌

皮演墓誌

 司馬顯姿墓志

劉根造像碑

 北魏元懌墓誌

 元顯俊墓志

石信墓誌

 張伏惠造像碑

 北魏元懌墓誌

元始和墓誌

 北魏李暉儀墓誌

穆玉容墓志

 張黑女墓志

 爨寶子碑

司馬顯姿墓志

中岳嵩陽寺造像碑

 敬史君造像碑

方法師鏤石板經記

 北魏元簡墓誌

元彬墓誌

崔敬邕墓誌

 北魏鞠彥雲墓志

 敬史君造像碑

 北魏穆亮墓誌

 元楨墓志

竇泰妻妻黑女墓誌　高湛墓誌

北魏元長文墓誌

 吊比干墓文

元略墓誌

北魏羅宗墓誌

北魏元馗墓誌

 竇泰妻妻黑女墓誌

常岳造像記

吊比干墓文

 吊比干墓文

 元略墓誌

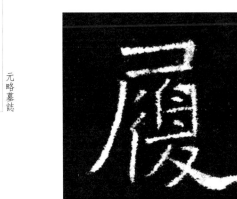

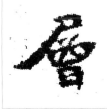 崔敬邕墓志

吊比干墓文　元略墓誌

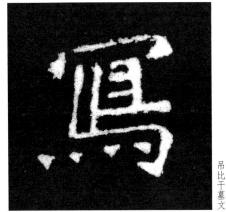

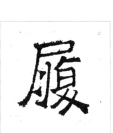 吊比干墓文

 劉華仁墓誌

 敬史君造像碑

 元彬墓誌

劉根造像碑

 李超墓誌

 北魏李暉儀墓誌

 元纂墓誌

北魏羅宗墓誌

 楊乾墓誌銘

 東魏王偃墓誌

 北魏武宣王元颺墓誌

 元懷墓誌

 楊乾墓誌銘

塵

廣 北魏給事君夫人王氏墓誌

廣 皮演墓誌

寬 孟敬訓墓誌

寬 皮演墓誌

塵 北魏奚智墓誌

影

廣 吊比干墓文

寬 皮演墓誌

影 元頊墓志

廟

廣 元倪墓志

寮 刁遵墓志

寬 鄭文公碑

影 元顯俊墓誌

廟 中岳嵩陽寺造像碑

廣 元懷墓誌

寮 刁遵墓志

寬 刁遵墓志

影 劉根造像碑

廟 元詮墓志

廣 劉碑寺造像碑

廣 吊比干墓文

寬 北魏元長文墓誌

影 北魏林廬哀王元文墓誌

廟 北齊高僧護墓誌

廣 北魏元簡墓誌

廣 敬史君造像碑

寬 北魏李暉儀墓誌

影 爨寶子碑

廣 北魏元簡墓誌

寬 楊乾墓誌銘

北魏元懌墓誌

北魏光祿大夫于纂墓誌

魏靈藏造像記

高海亮造像碑

北魏元馗墓誌

北魏羅宗墓誌

北魏元長文墓誌

北魏光祿大夫于纂墓誌

劉根造像碑

高貞碑

北魏羅宗墓誌

北魏林慮哀王元文墓誌

元固墓誌

吊比干墓文

東魏李光顯墓誌

北魏給事君夫人王氏墓誌

月下雲岡記

元詮墓志

始平公造像記

石信墓誌

印度碑拓

西魏杜照賢四面像

劉華仁墓志

李氏合邑造像碑陽

北魏林慮哀王元文墓誌

爨寶子碑

東魏趙鑒墓誌

魏靈藏造像記

高貞碑

東魏郭挺墓誌

憂　崔敬邕墓志

感

慶

慮　北魏穆亮墓誌

慮　北魏元引墓誌

憂　皮演墓誌

感　元頊墓誌

慶　劉碑寺造像碑

慮　司馬悅墓誌

慮　東魏郭挺墓誌

憐　元始和墓誌

慾　北魏汝南王修治古塔銘

慶　北魏給事君夫人王氏墓誌

慮　東魏李光顯墓誌

憐　孫秋生造像記

慮　北魏林慮哀王元文墓誌

憂

慶　司馬悅墓誌

憤　北魏元懌墓誌

憂　元舉墓誌

慶　姜纂造像記

慰　元倪墓誌

慮　石婉墓志

憤　北魏羅宗墓誌

憂　劉根造像碑

慶　孟敬訓墓志

慰　吊比干墓文

慮　北魏李暉儀墓誌

憂　北魏元長文墓誌

慶　崔敬邕墓志

慶　西魏杜照賢造四面像

慮　北魏林慮哀王元文墓誌

北魏元彥墓誌

李超墓誌

北魏李暉儀墓誌

北魏元懌墓誌

元頊墓誌

暫
元頊墓誌

北魏穆纂墓誌

北魏李暉儀墓誌

楊乾墓誌銘

元乂墓誌蓋

石婉墓志

北魏汝南王修治古塔銘

高貞碑

北魏羅宗墓誌

高湛墓志

元頊墓志

北魏羅宗墓誌

魏靈藏造像記

後魏曹望憘造像題記

元略墓誌

石婉墓志

後魏韓顯祖造像

印度碑拓

竇泰妻婁黑女墓誌

敬史君造像碑

印度碑拓

元纂墓誌

北魏李暉儀墓誌

《十五畫》　466

撰 溫泉頌

撰 鄭文公碑

播 北魏成嬪墓誌

播 北魏相州刺史元飄墓誌

柎 石信墓誌

播 元固墓誌

撫 元鑒墓誌

撫 北魏相州刺史元飄墓誌

撫 司馬悅墓誌

摩 印度碑拓

播 司馬顯姿墓志

樂 元詮墓志

樂 劉碑寺造像碑

樂 北魏元長文墓誌

樂 北魏充華嬪盧氏墓誌

樂 北魏給事君夫人王氏墓誌

播 北魏相州刺史元飄墓誌

播 穆玉容墓志

撰 北魏充華嬪盧氏墓誌

撰 北魏李暉儀墓誌

播 元楨墓志

播 北魏元長文墓誌

播 北魏光祿大夫于纂墓誌

撫 楊乾墓誌銘

撫 爨寶子碑

撫 竇泰墓誌

撥 北魏李暉儀墓誌

撫 北魏李暉儀墓誌

撫 元固墓誌

撫 元楨墓志

撫 北魏相州刺史元飄墓誌

樅

樑

標
穆玉容墓誌

樹
元始和墓誌

樂
張黑女墓誌

樅
北魏元長文墓誌

樑
吊比干墓文

標
竇泰墓誌

標
北魏充華嬪盧氏墓誌

樂
月下雲岡記

樊
北魏奚智墓誌

樑
元顯俊墓誌

樞
元乂墓誌蓋

標
北魏光祿大夫于纂墓誌

樂
楊乾墓誌銘

樊
北魏給事君夫人王氏墓誌

樑
孫秋生造像記

樞
元詮墓誌

標
北魏李暉儀墓誌

樂
爨寶子碑

樊
孫秋生造像記

樑
李璧墓誌

樞
元頊墓誌

標
北魏羅宗墓誌

樂
石信墓誌

漿

漿
東魏郭挺墓誌

操
魏靈藏造像記

樞
吊比干墓文

標
李超墓誌

標
北魏羅宗墓誌

標
北魏羅宗墓誌

〖十五畫〗 468

潤　崔敬邕墓誌
潤　竇泰妻黑女墓誌
潭　尉阿墓誌
潭　崔敬邕墓誌
潭　東魏王偃墓誌
潮　司馬顯姿墓誌

潛　爨寶子碑
潛　高海亮造像碑
潤　元項墓誌
潤　北魏元華光墓誌殘石
潤　司馬悅墓誌
潤　孟敬訓墓誌

潘　北魏元颺墓誌殘石
潘　北魏武宣王元颺墓誌
潛　北魏
潛　元略墓誌
潛　元舉墓誌
潛　北魏元華光墓誌殘石
潛　後魏曹望憘造像題記

潔　北魏羅宗墓誌
潔　司馬顯姿墓誌
潔　楊乾墓誌銘
潔　吊比干墓文
潔　李超墓誌
潔　楊乾墓誌銘
潔　高貞碑

潔　元略墓誌
潔　元略墓誌
潔　元纂墓誌
潔　元顯俊墓誌
潔　北魏元引墓誌
潔　北魏元彦墓誌

北魏元彥墓誌

鄭文公碑

北魏元彥墓誌

澄
北魏羅宗墓誌

北魏光祿大夫于纂墓誌

歎
司馬悅墓誌

周榮祖造像碑

歎

澗
瀾
嵧
北魏元彥墓誌

澄
司馬悅墓誌

澄
吊比干墓文

元顯俊墓誌

北魏羅宗墓誌

北魏元彥墓誌

熟

熟
元乂墓誌蓋

奬
獎

獎
將

將
劉根造像碑

歎

歎
歎
劉根造像碑
元顯俊墓誌
崔敬邕墓誌

熟

熟

熟
元倪墓誌
司馬昞墓誌

澍

澍
劉根造像碑

澄

澄

澄
元舉墓誌
元詮墓誌
北魏元華光墓誌殘石

稽 吊比干墓文	稼 稼 吊比干墓文	稷 褉 元詮墓誌	璋 璋 元舉墓誌	粹 敬史君造像碑
縠 北魏光祿大夫于纂墓誌			璋 元頊墓誌	毅 元保洛墓誌
縶	 褉 元詮墓誌		璋 劉碑寺造像碑	毅 元頊墓誌
窮				
窮 元乂墓誌蓋	稽 北魏元引墓誌	稷 北魏元引墓誌	璋 元舉墓誌	毅 李璧墓誌
窮 元楨墓誌	晳 北魏光祿大夫于纂墓誌	稷 吊比干墓文	璋 北魏鞠彦雲墓誌	瑩 北魏充華嬪盧氏墓誌
窮 元略墓誌	稽 印度碑拓	褉 李璧墓誌	璀 元顯俊墓誌	瑩
窮 劉根造像碑	稽 印度碑拓	稷 石信墓誌	璀 元顯俊墓誌	瑩 方法師鏤石板經記

471　《十五畫》

北魏光祿大夫于纂墓誌

司馬悅墓誌

敬史君造像碑

元略墓誌

元頊墓志

李璧墓誌

北魏汝南王修治古塔銘

爨寶子碑

北魏元長文墓誌

李超墓志

印度碑拓

北魏元懌墓誌

北魏李暉儀墓誌

印度碑拓

元略墓誌

吊比干墓文

李超墓志

劉根造像碑

元固墓誌

石信墓誌

月下雲岡記

北魏元彥墓誌

李氏合邑造像碑陽

北魏光祿大夫于纂墓誌

高湛墓志

李超墓志

北魏元長文墓誌

楊大眼造像記

東魏趙鑒墓誌

印度碑拓

北魏元長文墓誌

楊乾墓誌銘

司馬悅墓誌

錡雙胡道教造像碑

錡麻仁道教造像碑

元固墓誌

吊比干墓文
北魏奚智墓誌

元乂墓誌蓋

楊乾墓誌銘

元詮墓志

元略墓誌

北魏元長文墓誌

元項墓志

元纂墓誌

北魏光祿大夫于纂墓誌

北魏相州刺史元飆墓誌

中岳嵩陽寺造像碑

北魏穆纂墓誌
姚伯多道教造像碑

東魏王偃墓誌
後魏司馬元興墓誌

蔚　北魏光祿大夫于纂墓誌

蓮　北魏無名氏夫人殘墓誌

蔭　常岳造像記

褐　張黑女墓誌

褐　敬史君造像碑

蔚　北魏光祿大夫于纂墓誌

蓮　穆玉容墓誌

蔭　張咬鬼一百人造像記

褐　東魏郭挺墓誌

箱　元鑒墓誌

蔚　寶泰墓誌

蓮　蓮花鋪雙胡道教造像碑

蔭　楊乾墓誌銘

蔑　元瑱墓誌

箱　北魏穆纂墓誌

蔓　北魏穆纂墓誌

蓬　蓮花鋪雙胡道教造像碑

蔭　高海亮造像碑

蔽　元瑱墓誌

箱　尉岡墓誌

蔓　李超墓誌

蓬　吊比干墓文

蔡　高海亮造像碑

蘚　吊比干墓文

箴　穆玉容墓誌

箭　刁遵墓誌

蔚　元乂墓誌蓋

蔡　元乂墓誌蓋

蔡　北魏李暉儀墓誌

蔚　元乂墓誌蓋

衛 後魏司馬元興墓誌

衛 衛

衛 吊比干墓文

衛 東魏李光顯墓誌

衛 元倪墓誌

衛 東魏王偃墓誌

衝 元懷墓誌

衝 元固墓誌

衝 北魏相州刺史元飄墓誌

衛 吊比干墓文

衛 元固墓誌

衛 崔敬邕墓誌

篆 北魏元長文墓誌

篆 北魏穆纂墓誌

篆 崔敬邕墓誌

篆 李超墓誌

篇 元略墓誌

篇 北魏元華光墓誌殘石

篇 張猛龍碑

範 孟敬訓墓誌

範 穆玉容墓誌

範 錡雙胡道教造像碑

範 穆玉容墓誌

範 高湛墓誌

篆 元乂墓誌蓋

範 元始和墓誌

範 北魏元氏故蘭夫人墓誌

範 北魏元氏故蘭夫人墓誌銘

範 北魏元華光墓誌殘石

範 北魏李暉儀墓誌

賛	鄲	鄰	鄭	衝
東魏王偃墓誌	尉岡墓誌		北魏充華嬪盧氏墓誌	鈴雙胡道教造像碑
賞	鄧	隣	鄭	劏
		元略墓誌	北魏李暉儀墓誌	
賞	鄧	鄰	鄭	鄮
元楨墓誌	高貞碑	元顯俊墓誌		爨寶子碑
賞	資	鄰	鄭	翩
元略墓誌		穆玉容墓誌	石信墓誌	
賞	賣		鄭	翻
北魏羅宗墓誌	元詮墓誌		北魏充華嬪盧氏墓誌	北魏元馗墓誌
賣	賛	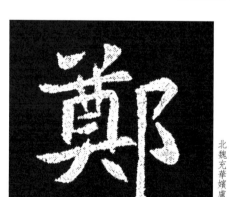		翫
司馬昞墓誌				
賞	賛	鄲	鄭	翫
崔敬邕墓誌	元纂墓誌		鄭文公碑	張咲鬼一百人造像記
賞	賛	鄲	鄭	
李璧墓誌	吊比干墓文	元乂墓誌蓋	高湛墓誌	

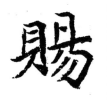
劉華仁墓志

孟敬訓墓志

質

楊乾墓誌銘

賢

賤

崔敬邕墓志

元纂墓誌

爨寶子碑

元倪墓志

北魏給事君夫人王氏墓誌

爨寶子碑

元詮墓志

賦

敬史君造像碑

東魏郭挺墓誌

北魏林慮哀王元文墓誌

西魏杜照賢造四面像

刁遵墓誌

石婉墓志

賜

北魏給事君夫人王氏墓誌

印度碑拓

元略墓誌

司馬顯姿墓志

元彥墓誌

元始和墓志

元詮墓志

吊比干墓文

司馬顯姿墓志

月下雲岡記

北齊天保造像題記

吊比干墓文

穆玉容墓志

北魏元彥墓誌

輪
吊比干墓文

常岳造像記

吊比干墓文

北魏元長文墓誌

刁遵墓志

北魏元長文墓誌

月下雲岡記

元譽墓誌

北魏元長文墓誌

北魏光祿大夫于纂墓誌

北齊天保造像題記

北魏羅宗墓誌

北魏光祿大夫于纂墓誌

北魏李暉儀墓誌

後魏曹望憘造像題記

北魏元懌墓誌

竇泰墓誌

石婉墓志

吊比干墓文

後魏解伯達造像

元譽墓誌

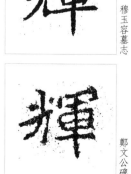
北魏元長文墓誌

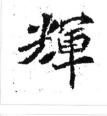
穆玉容墓志

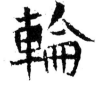
元譽墓誌

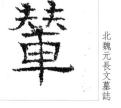

元彥墓誌

鄭文公碑

元彥墓誌

司馬昞墓志

北魏充華嬪盧氏墓誌

元顯俊墓志

李超墓志

司馬顯姿墓志

北魏光祿大夫于纂墓誌

元倪墓志

吊比干墓文

東魏郭挺墓誌

吊比干墓文

吊比干墓文

尉阿墓誌

敬史君造像碑

後魏司馬元興墓誌

後魏解伯達造像

北魏李暉儀墓誌

刁遵墓志

元懷墓誌

後魏韓顯祖造像

北魏林慮哀王元文墓誌

北魏元彥墓誌

東魏王偃墓誌

北魏元氏故蘭夫人墓誌

元項墓志

北魏穆纂墓誌

北魏給事君夫人王氏墓誌

東魏郭挺墓誌

穆玉容墓志

北魏元長文墓誌

元懷墓誌

誰　元略墓誌
誕　孟敬訓墓志
誕　元始和墓誌
適　東魏王偃墓誌
遞　石婉墓誌

誰　元詮墓誌
誕　崔敬邕墓志
誕　元舉墓誌
遭　元乂墓誌蓋
遷　西魏杜照賢造四面像

誰　北魏元氏故蘭夫人墓誌
誕　後魏韓顯祖造像
誕　
遭　元倪墓志
遷　鄭文公碑

誰　北魏無名氏夫人殘墓誌
誕　吊比干墓文
遭　元頊墓誌
適　元乂墓誌蓋

誰　吊比干墓文
遭　劉華仁墓誌
適　元乂墓誌蓋

誰　穆玉容墓誌
誕　爨寶子碑
誕　北魏元彥墓誌
遭　司馬悅墓誌
適　吊比干墓文

誰　竇泰墓誌
誰　元固墓誌
誕　北魏汝南王修治古塔銘
遭　爨寶子碑
適　李超墓誌

誕　吊比干墓文
李超墓誌

 北魏元彥墓誌

 司馬昞墓誌

 吊比干墓文

 談

 元乂墓誌蓋

北魏元懌墓誌

李超墓誌

吊比干墓文

元乂墓誌蓋

元始和墓誌

北魏李暉儀墓誌

東魏王偃墓誌

李璧墓誌

元顯俊墓誌

北魏元懌墓誌

北魏林慮哀王元文墓誌

西魏杜照賢造四面像

李超墓誌

元乂墓誌蓋

北魏光祿大夫于纂墓誌

吉長命造像碑

諒 敬史君造像碑

請 元詮墓誌

北魏元懌墓誌

東魏王偃墓誌

李璧墓誌

論 東魏郭挺墓誌

劉碑寺造像碑

北魏穆纂墓誌

竇泰妻黑女墓誌

穆玉容墓誌

元鞏墓誌

北魏羅宗墓誌

閨

閨
北魏元長文墓誌

閲
閲
李璧墓志

閲
閲
吊比干墓文

閲
閲
李超墓志

銷
北魏穆纂墓誌

銷
西門豹祠堂碑

鋒
李璧墓志

鋒
北魏穆纂墓誌

鋒
吊比干墓文

鋒
竇泰墓誌

諸
崔敬邕墓志

諸
方法師鏤石板經記

諸
月下雲岡記

諸
李璧墓志

諸
楊乾墓誌銘

諸
石婉墓志

諸
崔敬邕墓志

諸
元舉墓誌

諸
元鑒墓誌

諸
北魏元彥墓誌

諸
北魏元遙妻梁氏墓誌

諸
方法師鏤石板經記

諸
印度碑拓

諸
印度碑拓

諫
諫
元略墓誌

諸
元倪墓志

諸
元固墓誌

諸
元懷墓誌

豎
劉碑寺造像碑

豎
劉碑寺造像碑

餘

餘
元詮墓志

餘
北魏充華嬪盧氏墓誌

餘
北魏李暉儀墓誌

餘
司馬昞墓志

餘
司馬顯姿墓志

餘
鄭文公碑

養

養
北魏元颺墓誌殘石

養
北魏武宣王元颺墓誌

養
西魏杜照賢四面像

養
西魏杜照賢四面像

養
西魏杜照賢四面像

養
邙陽主和道恭造像記

震

震
元楨墓志

震
元詮墓志

震
元頊墓志

震
崔敬邕墓志

震
楊大眼造像記

震
爨寶子碑

霄
元楨墓志

霄
北魏元長文墓誌

霄
北魏光祿大夫于纂墓誌

霄
北魏比丘慧樂造像

霄
張黑女墓志

閭
鄭文公碑

閭
高貞碑

霄
北魏光祿大夫于纂墓誌

霄
元彥墓誌

霄
東魏趙鑒墓誌

霄
北魏光祿大夫于纂墓誌

霄
東魏郭挺墓誌

髮

鬂
吊比干墓文

駿
孟敬訓墓志

魯
元纂墓誌

魯
北魏元長文墓誌

魯
北魏李暉儀墓誌

魯
北魏鞠彥雲墓志

魄
元倪墓志

魄
元纂墓誌

魄
元顯俊墓志

魄
司馬顯姿墓志

魄
吊比干墓文

髻
司馬顯姿墓志

蹺

駙
元乂墓誌蓋

駙
北魏穆亮墓誌

駙
東魏王偃墓誌

駟
北魏元長文墓誌

駟
北魏穆纂墓誌

駟
吊比干墓文

駕
元懷墓誌

駕
吊比干墓文

駕
孫秋生造像記

駕
敬史君造像碑

駕
爨寶子碑

駐
吊比干墓文

駒
宋顯伯造像碑

駕

孫秋生造像記

駕
元保洛墓志

孫秋生造像記

石婉墓志

北魏章武王妃穆氏墓誌

北魏元懌墓誌

西門豹祠堂碑

北魏元氏故蘭夫人墓誌

北魏給事君夫人王氏墓誌

北魏鞠彥雲墓志

李氏合邑造像碑陽

元舉墓誌

【十六畫】

北魏光祿大夫于纂墓誌
北魏李暉儀墓誌
崔敬邕墓志
元詮墓志
元詮墓志
元顯俊墓誌
刁遵墓志
北魏充華嬪盧氏墓誌

東魏王偃墓誌
東魏王偃墓誌
孟敬訓墓志
西魏杜照賢造四面像
司馬昞墓志
元顯俊墓誌
元顯俊墓誌
刁遵墓誌

北齊天保造像題記
西魏杜照賢造四面像
吊比干墓文
魏靈藏造像記
魏靈藏造像記
孫秋生造像記
崔敬邕墓志

元纂墓誌
北魏元長文墓誌
北魏充華嬪盧氏墓誌
北魏李暉儀墓誌
北魏沙門惠詮弟李興造像記

元詮墓志
刁遵墓志
北魏充華嬪盧氏墓誌
北魏李暉儀墓誌
司馬顯姿墓志
穆玉容墓志
西魏杜照賢造四面像

器

凝

斆

勳

輿

器

凝

斆

勳

輿

器

凝

凝

器

凝

凝

叡

勳

器

斆

勳

器

斆

勳

器

凝

凝

斆

勳

凝

斆

勳

東魏郭挺墓誌

李氏合邑造像碑陽

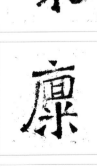

元詮墓志

刁遵墓志

吊比干墓文

孟敬訓墓誌

李璧墓誌

元頊墓誌

劉根造像碑

北魏光祿大夫于纂墓誌

北齊高僧護墓誌

吊比干墓文

北魏元長文墓誌

北魏給事君夫人王氏墓誌

李璧墓誌

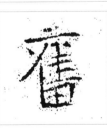

東魏趙鑒墓誌

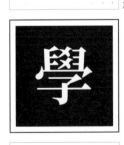

石婉墓志

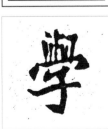

鄭文公碑

北魏羅宗

崔敬邕墓志

印度碑拓

吊比干墓文

高湛墓志

元顯俊墓誌

元略墓誌

元固墓誌

刁遵墓志

劉根造像碑

北魏元長文墓誌

北魏相州刺史元飄墓誌

北魏元懌墓誌

北魏穆亮墓誌

吊比干墓文

姜纂造像記

魏靈藏造像記

高湛墓誌

元楨墓誌

刁遵墓誌

北魏光祿大夫于纂墓誌

崔敬邕墓誌

中岳嵩陽寺造像碑

北魏充華嬪盧氏墓誌

元彬墓誌

北魏穆亮墓誌

李璧墓誌

李超墓誌

東魏郭挺墓誌

刁遵墓誌

印度碑拓

印度碑拓

敬史君造像碑

元始和墓誌

李超墓誌

東魏郭挺墓誌

元始和墓誌

元乂墓誌蓋

劉根造像碑

北魏給事君夫人王氏墓誌

皮演墓誌

擅 北魏充華嬪盧氏墓誌

擁 吊比干墓文

曄

曉 北魏汝南王修治古塔銘

麼 鄭文公碑

擅 北魏光祿大夫于纂墓誌

擁 竇泰墓誌

曄 北魏光祿大夫于纂墓誌

曉 北魏給事君夫人王氏墓誌

曇 北魏司馬元興墓誌

擇

擁 翟興祖造像碑

睫

曉 北齊天保造像題記

曇 後魏司馬元興墓誌

擇 北魏章武王妃穆氏墓誌

擁 高海亮造像碑

曄 吊比干墓文

曉 李氏合邑造像碑陽

曉

操

擁 高湛墓志

撿

曉 李氏合邑造像碑陽

捺 元始和墓誌

擅 元略墓誌

擒 孟敬訓墓志

捼 元楨墓誌

擅 元略墓誌

擁 北魏元懌墓誌

曉 東魏趙鑒墓誌

捺 元顯俊墓誌

擅 元略墓誌

擁 北魏羅宗

曉 劉華仁墓誌

曉 北魏元彥墓誌

撽 北魏羅宗

樽 北魏李暉儀墓誌

樹 印度碑拓

樵 溫泉頌

搽 司馬昞墓志

撽 司馬昞墓志

樽 北魏李暉儀墓誌

樹 吊比干墓文

穛 溫泉頌

擾 敬史君造像碑

機 吊比干墓文

橋 北魏李暉儀墓誌

樹 後魏韓顯祖造像

樹 溫泉頌

擦 爨寶子碑

撽 石婉墓志

橋 北魏李暉儀墓誌

樹 西魏杜照賢造四面像

樹 元懷墓誌

據 刁遵墓志

撽 穆玉容墓志

橘 北齊高僧護墓誌

樹 高貞碑

樹 北魏邑主魏桃樹等造像

擩 刁遵墓志

橫 元略墓誌

橘 北齊高僧護墓誌

樹 魏靈藏造像記

攄 北魏李暉儀墓誌

撗 北魏元彥墓誌

撽 元禎墓志

樹 魏靈藏造像記

樹 北齊天保造像題記

據 張晈鬼一百人造像記

	穆玉容墓誌		司馬悦墓誌	北魏元長文墓誌
元倪墓誌		元頊墓誌	崔敬邕墓誌	北魏穆纂墓誌
北魏元颺墓誌殘石	元纂墓誌	北魏充華嬪盧氏墓誌	張黑女墓誌	北魏給事君夫人王氏墓誌
北魏奚智墓誌	北魏元悰墓誌	尉阿墓誌	後魏曹望憘造像題記	孟敬訓墓誌
皮演墓誌	北魏元長文墓誌	後魏解伯達造像	高湛墓誌	王史平吳造像記
李氏合邑造像碑陽	北魏元長文墓誌	北魏穆纂墓誌	吊比干墓文	劉華仁墓誌
				北齊天保造像題記

493　《十六畫》

 穆玉容墓誌

 北魏汝南王修治古塔銘

 吊比干墓文

 李璧墓誌

 尉岡墓誌

獨 魏靈藏造像記

憨 竇泰墓誌

歙 吊比干墓文

燕 竇泰墓誌

燎 尉岡墓誌

 竇泰墓誌

獨 元倪墓誌

整 元楨墓志

燕 鄭文公碑

燕

 竇泰墓誌

 刁遵墓志

獨 北魏元彥墓誌

 北魏給事君夫人王氏墓誌

歷

 北魏李暉儀墓誌

獨 北魏給事君夫人王氏墓誌

憨 北魏于仙姬墓誌

戰

燕 元頊墓誌

歷 北魏李暉儀墓誌

 孫秋生造像記

 北魏元長文墓誌

 北魏穆纂墓誌

 北魏武宣王元颺墓誌

 後魏曹望憘造像題記

 北魏張整墓誌

 敬史君造像碑

燕 北魏給事君夫人王氏墓誌

積 東魏郭挺墓誌

穆 崔敬邕墓誌

穆 北魏元長文墓誌

璠 後魏司馬元興墓誌

歷 司馬昞墓誌

積 竇泰妻婁黑女墓誌

穆 東魏王偃墓誌

穆 北魏李暉儀墓誌

穆 北魏林慮哀王元文墓誌

歷 吊比干墓文

積 西魏杜照賢造四面像

穆 穆玉容墓誌

穆 北魏穆纂墓誌

穆 元纂墓誌

歷 崔敬邕墓誌

積 鄭文公碑

桓 東魏郭挺墓誌

穆 北魏穆纂墓誌

穆 元纂墓誌

歷 高海亮造像碑

穎 元舉墓誌

積 北魏元長文墓誌

穆 吊比干墓文

穆 北魏元纘墓誌殘石

璜 刁遵墓誌

穎 北魏穆纂墓誌

積 北魏元長文墓誌

穆 孟敬訓墓誌

穆 北魏元彥墓誌

璜 北魏元長文墓誌

穎 北魏給事君夫人王氏墓誌

積 崔敬邕墓誌

穆 穆玉容墓誌

璜 北魏羅宗

孫秋生造像記

元乂墓誌蓋

孫秋生造像記

元略墓誌

北魏充華嬪盧氏墓誌

北魏相州刺史元飊墓誌

元固墓誌

敬史君造像碑

竇泰妻婁黑女墓誌

元顯俊墓誌

田延和造像碑

鄭文公碑

北魏充華嬪盧氏墓誌

常岳造像記

中岳嵩陽寺造像碑

禦竇泰墓誌

北魏元長文墓誌

崔敬邕墓志

魏靈藏造像記

後魏韓顯祖造像

東魏王偃墓誌

張石安造像碑

高湛墓志

吊比干墓文

敬史君造像碑

北魏汝南王修治古塔銘

東魏王偃墓誌

司馬顯姿墓志

西魏杜照賢造四面像

後魏鹿光熊造像

元詮墓志

李璧墓誌

魏靈藏造像記

元乂墓誌蓋

北魏汝南王修治古塔銘

東魏王偃墓誌

石婉墓志

元項墓誌

北魏羅宗墓誌

元項墓誌

魏靈藏造像記

石婉墓志

北齊高僧護墓誌

吊比干墓文

東魏田洛墓記

孫秋生造像記

穆玉容墓志

司馬顯姿墓志

西門豹祠堂碑

東魏趙鑒墓誌

後魏曹望憘造像題記

西魏張始孫造四百像

李璧墓誌

膳

北魏鞠彥雲墓誌

楊大眼造像記

元倪墓志

楊乾墓誌銘

司馬顯姿墓志

孟敬訓墓誌

董方祖造像記

元倪墓志

497　　【十六畫】

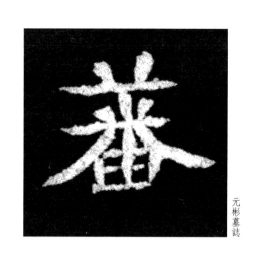
元彬墓誌

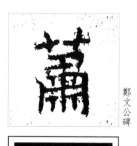
鄭文公碑

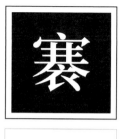
吊比干墓文

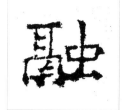
崔敬邕墓誌

北魏羅宗

高貞碑

吊比干墓文

元彬墓誌

吊比干墓文

北魏相州刺史元飄墓誌

北魏元長文墓誌

孟敬訓墓誌

元纂墓誌

宋顯伯造像碑

吊比干墓文

李超墓誌

東魏王偃墓誌

元詮墓誌

後魏曹望憘造像題記

孫秋生造像記

北魏元長文墓誌

穆玉容墓誌

北魏元彥墓誌

元固墓誌

李璧墓誌

李超墓誌

北魏穆纂墓誌

劉華仁墓誌

北魏給事君夫人王氏墓誌

東魏趙鑒墓誌

《十六畫》 498

元顯俊墓誌

臻
北魏羅宗墓誌

元楨墓志

北魏穆纂墓誌

翱
吊比干墓文

翩
元略墓誌

衡
刁遵墓志

篤
刁遵墓志

興
刁遵墓志

翩
元頊墓誌

翰
元顯俊墓誌

衡
北魏光祿大夫于纂墓誌

興
北魏沙門惠詮弟李興造像記

翩
北魏元彥墓誌

翰
北魏元長文墓誌

衡
北魏光祿大夫于纂墓誌

篤
北魏張整墓誌

翩
北魏光祿大夫于纂墓誌

翰
張黑女墓志

衡
吊比干墓文

篤
北魏穆亮墓誌

興
北魏穆纂墓誌

翩
北魏羅宗

翰
高湛墓志

衡
崔敬邕墓志

篤
北魏穆纂墓誌

興
司馬昞墓誌

翩
爨寶子碑

篤
孟敬訓墓志

東魏王偃墓誌

北魏穆亮墓誌

北魏元長文墓誌

司馬顯姿墓志

張猛龍碑

吊比干墓文

東魏李光顯墓誌

吊比干墓文

後魏司馬元興墓誌

敬史君造像碑

東魏田洛墓記

孟敬訓墓志

後魏曹望憘造像題記

元乂墓誌蓋

東魏郭挺墓誌

印度碑拓

東魏李光顯墓誌

元纂墓誌

敬史君造像碑

爨寶子碑

西魏張始孫造四面像

北魏光祿大夫于纂墓誌

元乂墓誌蓋

元槇墓志

西魏杜照賢四面像

北魏李暉儀墓誌

張猛龍碑

元槇墓誌

魏靈藏造像記

李超墓誌

 吊比干墓文

 司馬悦墓誌

 司馬悦墓誌

 司馬悦墓誌

 北魏穆纂墓誌

 始平公造像記

 皮演墓誌

 高貞碑

 孫秋生造像記

 司馬悦墓誌

 元义墓誌蓋

 崔敬邕墓志

選

 爨寶子碑

 中岳嵩高靈廟碑

 元頊墓誌

遺 元楨墓志

 吊比干墓文

 穆玉容墓誌

 刁遵墓誌

 元义墓誌

選 北魏元緒墓誌殘石

 北魏光祿大夫于纂墓誌

 東魏王偃墓誌

 北魏元緒墓誌殘石

 元固墓誌

北魏元彦墓誌

 楊大眼造像記

石婉墓志

北魏林慮哀王元文墓誌

 元頊墓誌

 北齊天保造像題記

 竇泰墓誌

謀 竇泰墓誌

諾 崔敬邕墓誌

諱 後魏司馬元興墓誌

諱 穆玉容墓誌

謁 竇泰墓誌

諾 崔敬邕墓誌

諱 東魏李光顯墓誌

謁 元頊墓誌

謀 元始和墓誌

諱 東魏王偃墓誌

諱 北魏李暉儀墓誌

諱 元詮墓誌

謁 司馬悅墓誌

謀 元始和墓誌

諱 東魏趙鑒墓誌

諱 北魏林慮哀王元文墓誌

諱 刁遵墓誌

謁 吊比干墓文

謀 北魏李暉儀墓誌

諱 東魏郭挺墓誌

諱 司馬昞墓誌

諱 北魏元彥墓誌

謂 司馬悅墓誌

謀 司馬悅墓誌

諱 石婉墓誌

諱 司馬顯姿墓誌

諱 北魏元長文墓誌

謂 中岳嵩高靈廟碑

謀 崔敬邕墓誌

諱 穆玉容墓誌

諱 崔敬邕墓誌

諱 北魏充華嬪盧氏墓誌

謂 北魏李暉儀墓誌

謀 李璧墓誌

諱 張黑女墓誌

諱 北魏光祿大夫于纂墓誌

姚伯多道教造像碑	北魏元彥墓誌	孟敬訓墓誌	元詮墓誌	司馬悅墓誌
楊乾墓誌銘	司馬悅墓誌	崔敬邕墓誌	元倪墓誌	孟敬訓墓誌
	司馬顯姿墓誌	後魏曹望憘造像題記	刁遵墓誌	張黑女墓誌
張安世佛道教造像碑	崔敬邕墓誌	東魏郭挺墓誌	北魏元長文墓誌	東魏趙鑒墓誌
	皮演墓誌	石婉墓誌	北魏穆纂墓誌	鄭文公碑
北魏元懌墓誌	石婉墓誌	吊比干墓文	穆玉容墓誌	
北魏元長文墓誌	北魏元長文墓誌			
北魏充華嬪盧氏墓誌	北齊高僧護墓誌	刁遵墓誌	元倪墓誌	

姚伯多道教造像碑

元略墓誌

北魏章武王妃穆氏墓誌

崔敬邕墓誌

吊比干墓文

北魏元懌墓誌

李超墓誌

北魏元簡墓誌

穆玉容墓誌

東魏郭挺墓誌

吊比干墓文

元乂墓誌蓋

吊比干墓文

東魏王偃墓誌

錡麻仁道教造像碑

元略墓誌

吊比干墓文

北魏元懌墓誌

北魏李暉儀墓誌

後魏韓顯祖造像

元懷墓誌

元乂墓誌蓋

東魏郭挺墓誌

竇泰妻婁黑女墓誌

高海亮造像碑

中岳嵩高靈廟碑

元楨墓誌

隨 李氏合邑造像碑陽　隨 元爕墓誌　隧 北魏光祿大夫于纂墓誌　靜 北魏光祿大夫于纂墓誌　霍 北魏元懌墓誌

隨 李超墓誌　隨 劉碑寺造像碑　隧 崔敬邕墓志　靜 孟敬訓墓志　霍 高海亮造像碑

隨 東魏王偃墓誌　隨 北魏穆纂墓誌　隧 鉤雙胡道教造像碑　靜 東魏趙鑒墓誌　霑 刁遵墓志

隨 東魏趙鑒墓誌　隨 司馬悅墓誌　隨 中岳高高靈廟碑　靜 楊乾墓誌銘　霑 北魏李暉儀墓誌

隨 東魏郭挺墓誌　隨 吊比干墓文　靜 爨寶子碑　隧 仇臣生造像碑

隧 北魏光祿大夫于纂墓誌

隨 司馬悅墓誌　隧 仇臣生造像碑　靜 北魏李暉儀墓誌

險 吊比干墓文　隨 尉阿墓誌　隨 元倪墓誌　壞 北魏元長文墓誌　靜 北魏元引墓誌

險 吊比干墓文

《十六畫》　506

北魏元緦墓誌殘石

竇泰墓誌

北魏李暉儀墓誌

楊乾墓誌銘

敬史君造像碑

北魏武宣王元顥墓誌

元顯俊墓誌

元略墓誌

楊乾墓誌銘

元舉墓誌

北齊高僧護墓誌

司馬悅墓誌

北魏羅宗墓誌

北魏元懌墓誌

李璧墓誌

吊比干墓文

元楨墓志

元略墓誌

楊乾墓誌銘

館
北魏充華嬪盧氏墓誌

北魏奚智墓誌

吊比干墓文

元乂墓誌蓋

劉根造像碑

魏靈藏造像記

元始和墓誌

元楨墓志

北魏元懌墓誌

默 吊比干墓文

默 元頊墓誌

【十七畫】

嬰

嬰
北魏羅宗

嬰
崔敬邕墓志

孺

孺
崔敬邕墓志

孺
李璧墓誌

嶽

嶽
元略墓誌

嬪

嬪
北魏元氏故蘭夫人墓誌

嬪
北魏充華嬪盧氏墓誌

嬪
北魏李暉儀墓誌

嬪
北魏給事君夫人王氏墓誌

嬪
司馬顯姿墓志

嬪
孟敬訓墓誌

勵

勤
北魏光祿大夫于纂墓誌

勤
穆玉容墓志

壑

壑
元頊墓誌

壑
元顯俊墓誌

壑
北魏元彥墓誌

優
楊乾墓誌銘

佋
爨寶子碑

佋
爨寶子碑

儲

儲
元略墓誌

儲
北魏穆亮墓誌

儲
高貞碑

優

優
元固墓誌

優
元略墓誌

優
北魏元彥墓誌

優
李超墓誌

優
東魏郭挺墓誌

後魏曹望憘造像題記

刁遵墓志

北魏元彥墓誌

北魏穆纂墓誌

吊比干墓文

後魏解伯達造像

北魏元絿墓誌殘石

北魏穆纂墓誌

東郭挺墓誌

後魏韓顯祖造像

北魏充華嬪盧氏墓誌

司馬悅墓誌

吊比干墓文

爨寶子碑

東魏郭挺墓誌

北魏沙門惠詮弟李興造像記

楊乾墓誌銘

尉阿墓誌

北魏羅宗墓誌

司馬昞墓志

仙和寺尼道僧造像記

元彬墓誌

吊比干墓文

北魏穆纂墓誌

元固墓誌

劉根造像碑

北魏元長文墓誌

劉華仁墓誌

北魏汝南王修治古塔銘

楊乾墓誌銘

皮演墓誌

北魏羅宗

李壁墓誌

楊大眼造像記

鄭文公碑

魏靈藏造像記

元楨墓誌

刁遵墓誌

北魏元長文墓誌

北魏充華嬪盧氏墓誌

元楨墓誌

北魏元氏故蘭夫人墓誌

北魏李暉儀墓誌

北魏穆纂墓誌

月下雲岡記

東魏郭挺墓誌

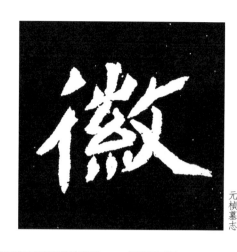
元楨墓誌

後魏司馬元興墓誌

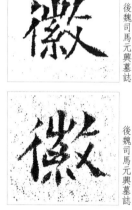
後魏司馬元興墓誌

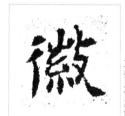
東魏王偃墓誌

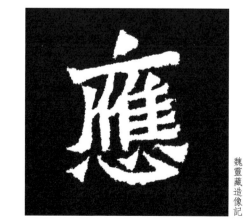
魏靈藏造像記

元楨墓誌

刁遵墓誌

北魏李暉儀墓誌

北魏給事君夫人王氏墓誌

司馬昞墓誌

孟敬訓墓誌

濟 元略墓誌

濟 元纂墓誌

濟 元鑒墓誌

濟 北魏充華嬪盧氏墓誌

濟 崔敬邕墓誌

濟 楊乾墓誌銘

濟 高貞碑

槷 北魏元楨墓誌

櫃 北魏元楨墓誌

櫃 石信墓誌

濕 北魏元楨墓誌

濕 北魏元楨墓誌

濛 溫泉頌

檀 中岳嵩陽寺造像碑

檀 劉根造像碑

檀 北魏汝南王修治古塔銘

檀 敬史君造像碑

北魏給事君夫人王氏墓誌

擬 北魏李暉儀墓誌

擢 北魏元彥墓誌

擢 北魏元楨墓誌

擢 北魏給事君夫人王氏墓誌

擢 司馬悅墓誌

曖 吊比干墓文

曖 穆玉容墓誌

曒 元始和墓誌

曒

擬 元頊墓誌

擬 北魏元懌墓誌

北魏給事君夫人王氏墓誌

元略墓誌

皮演墓誌

元顥墓誌

元顥墓誌

司馬悅墓誌

元顯俊墓誌

元略墓誌

元顯俊墓誌

孟敬訓墓志

元顯俊墓誌

中岳嵩陽寺造像碑

北魏給事君夫人王氏墓誌

司馬悅墓誌

吊比干墓文

東魏王偃墓誌

吊比干墓文

崔敬邕墓志

爨寶子碑

張黑女墓志

敬史君造像碑

元顥墓誌

高貞碑

楊乾墓誌銘

敬史君造像碑

北魏元長文墓誌

北魏元引墓誌

吊比干墓文

司馬昞墓志

元乂墓誌蓋

東魏王偃墓誌

北魏元懌墓誌

錡雙胡道教造像碑

崔敬邕墓志

北魏光祿大夫于纂墓誌

北魏光祿大夫于纂墓誌

元楨墓志

北魏光祿大夫于纂墓誌

敬史君造像碑

北魏羅宗

北魏元氏故蘭夫人墓誌

楊乾墓誌銘

元彬墓誌

李超墓誌

周榮祖造像碑

北魏充華嬪盧氏墓誌

元乂墓誌蓋

元詮墓誌

東魏趙鑒墓誌

敬史君造像碑

北魏穆纂墓誌

北魏元長文墓誌

吊比干墓文

元略墓誌

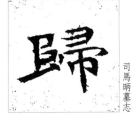
司馬昞墓志

北齊天保造像題記

北魏光祿大夫于纂墓誌

 禪

 禪　中岳嵩陽寺造像碑

 禪　劉碑寺造像碑

 禪　印度碑拓

 禪　印度碑拓

 禪　印度碑拓

 禪　敬史君造像碑

 禪　方法師鏤石板經記

 璲

 璲　北魏穆纂墓誌

 瞰

 瞰　吊比干墓文

 矯

 矯　北魏元懌墓誌

 矯　爨寶子碑

 環　元頊墓誌

 環　北魏充華嬪盧氏墓誌

 環　張黑女墓誌

 璨

 璨　元顯俊墓誌

 璫

 璫　元略墓誌

 歸　石婉墓志

 歸　後魏曹望憘造像題記

 歸　穆玉容墓誌

 牆

 牆　爨寶子碑

 環　元略墓誌

 歸　司馬顯姿墓誌

 歸　吊比干墓文

 歸　孟敬訓墓誌

 歸　後魏曹望憘造像題記

 歸　東魏李光顯墓誌

 歸　楊大眼造像記

北魏羅宗

鄭文公碑

元乂墓誌蓋

月下雲岡記

月下雲岡記

北魏元長文墓誌

西魏杜照賢造四面像

北魏羅宗

吊比干墓文

高貞碑

月下雲岡記

元顯俊墓誌

司馬顯姿墓志

竇泰墓誌

北魏元楷墓誌

張黑女墓誌

吊比干墓文

崔敬邕墓志

北魏穆纂墓誌

北魏光祿大夫于纂墓誌

吊比干墓文

高湛墓誌

張猛龍碑

司馬悅墓誌

東魏王偃墓誌

東魏王偃墓誌

鄭文公碑

元固墓誌

517　【十七畫】

劉華仁墓誌

北魏充華嬪盧氏墓誌

崔敬邕墓志

元舉墓誌

元固墓誌

北魏元長文墓誌

李璧墓誌

敬史君造像碑

北魏相州刺史元飈墓誌

崔敬邕墓志

李超墓志

北魏奚智墓誌

北魏穆亮墓誌

張猛龍碑

高貞碑

爨寶子碑

東魏趙鑒墓誌

張黑女墓誌

元詮墓志

高湛墓志

東魏王偃墓誌

刁遵墓志

元瑛墓誌

北魏章武王妃穆氏墓誌

魏靈藏造像記

北魏元懌墓誌

北魏元長文墓誌

司馬昞墓志
吊比干墓文
孟敬訓墓志
後魏司馬元興墓志
北魏元長文墓誌
北魏李暉儀墓誌
鄭文公碑

薛比干墓文
吊比干墓文
魏靈藏造像記
魏靈藏造像記
元楨墓志
元詮墓志
北魏元彥墓誌

皮演墓誌
西門豹祠堂碑
高湛墓誌
元固墓誌
北魏相州刺史元飄墓誌
溫泉頌

司馬顯姿墓志
孟敬訓墓志
元乂墓誌蓋
北魏相州刺史元飄墓誌
後魏曹望憘造像題記
李璧墓誌

東魏郭挺墓誌
元懷墓誌
北魏李暉儀墓誌
元略墓誌
吊比干墓文

519　《十七畫》

聲 崔敬邕墓誌

聲 北魏林廬哀王元文墓誌

聲 元楨墓誌

聰 北魏李暉儀墓誌

聯 北魏李暉儀墓誌

聲 張猛龍碑

聲 北魏光祿大夫于纂墓誌

聰 北魏林廬哀王元文墓誌

聯 刁遵墓誌

聲 後魏解伯達造像

聰 北魏給事君夫人王氏墓誌

縣 印度碑拓

聲 東魏王偃墓誌

聲 北魏鞠彥雲墓誌

聲 元纂墓誌

摠 李超墓誌

縣 司馬悅墓誌

聲 東魏郭挺墓誌

聲 印度碑拓

聲 刁遵墓誌

聰 石婉墓誌

聯 司馬顯姿墓誌

聲 石婉墓誌

聲 司馬昞墓誌

聲 北魏元彥墓誌

聰 穆玉容墓誌

聰 高貞碑

聲 鄭文公碑

聲 司馬顯姿墓誌

聲 北魏充華嬪盧氏墓誌

聲 北魏充華嬪盧氏墓誌

聰 北魏光祿大夫于纂墓誌

聲 孟敬訓墓誌

聲 北魏光祿大夫于纂墓誌

聲 北魏光祿大夫于纂墓誌

聲 元倪墓誌

聰 北魏光祿大夫于纂墓誌

艱　吊比干墓文
舉　孟敬訓墓誌
舉　元纂墓誌
翼　元乂墓誌蓋
聳　北魏元長文墓誌

艱　李璧墓誌
舉　崔敬邕墓志
舉　北魏充華嬪盧氏墓誌
翼　北魏元悻墓誌
聳　北魏汝南王修治古塔銘

艱　東魏王偃墓誌
舉　張黑女墓志
舉　北魏穆纂墓誌
翼　司馬悅墓誌
聳　北魏穆纂墓誌

艱　東魏郭挺墓誌
舉　北魏穆纂墓誌
翼　崔敬邕墓志
聳　李璧墓誌

興　元固墓誌
舉　東魏王偃墓誌
舉　北魏穆纂墓誌
翼　張黑女墓志
翳　吊比干墓文

興　元懷墓誌
艱　司馬悅墓誌
舉　司馬顯姿墓志
翼　東魏王偃墓誌
翳　吊比干墓文

興　元項墓誌
舉　吊比干墓文

李超墓誌

北魏相州刺史元颺墓誌

劉碑寺造像碑

吊比干墓文

元乂墓誌蓋

吊比干墓文

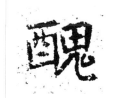

北魏元懌墓誌

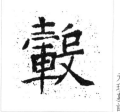

元頊墓誌

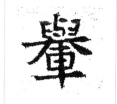

東魏王偃墓誌

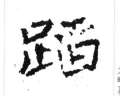

元懷墓誌

元略墓誌

孫秋生造像記

北魏元長文墓誌

北魏元懌墓誌

元顯俊墓誌

寶泰妻裴黑女墓誌

敬史君造像碑

北魏元長文墓誌

李璧墓誌

北魏光祿大夫于纂墓誌

張黑女墓誌

北魏羅宗

翟興祖造像碑

吊比干墓文

崔敬邕墓誌

北魏元長文墓誌

北魏元長文墓誌

北魏相州刺史元飄墓誌

北魏相州刺史元飄墓誌

李超墓誌

北魏元華嬪盧氏墓誌

北魏李暉儀墓誌

北魏相州刺史元飄墓誌

吊比干墓文

北魏羅宗

北魏羅宗

吊比干墓文

崔敬邕墓志

劉根造像碑

崔敬邕墓志

孟敬訓墓志

李璧墓誌

李璧墓誌

李璧墓誌

張黑女墓志

元倪墓志

元乂墓誌蓋

北魏相州刺史元飄墓誌

北魏光祿大夫于纂墓誌

元禎墓志

李璧墓誌

竇泰妻婁黑女墓誌

元纂墓誌

元乂墓誌蓋

元顯俊墓誌

北魏光祿大夫于纂墓誌

北魏元長文墓誌

元略墓誌

司馬顯姿墓志
元詮墓志

元倪墓志
東魏趙鑒墓誌
北魏充華嬪盧氏墓誌

元詮墓志
石信墓誌
石婉墓志
北魏元彥墓誌
北魏林慮哀王元文墓誌

北魏元彥墓誌
月下雲岡記
吊比干墓文
司馬顯姿墓志
崔敬邕墓志

北魏元氏故蘭夫人墓誌

張黑女墓志
後魏司馬元興墓誌

北魏李暉儀墓誌

楊乾墓誌銘
鄭文公碑

北魏給事君夫人王氏墓誌
刁遵墓誌
元楨墓志
石信墓誌
北魏元引墓誌

吊比干墓文
北魏元引墓誌

北魏元引墓誌

《十七畫》 524

北魏林慮哀王元文墓誌

北魏于仙姬墓誌

孟敬訓墓志

霜
北魏穆纂墓誌

東魏郭挺墓誌

元纂墓誌

崔敬邕墓志

霜
吊比干墓文

元纂墓誌

北魏元華光墓誌殘石

穆玉容墓誌

霜
東魏王偃墓誌

孟敬訓墓志

竇泰妻婁黑女墓誌

元乂墓誌蓋

北魏李暉儀墓誌

北魏元彥墓誌

鄭文公碑

霞
元乂墓誌蓋

霜
北魏元彥墓誌

北魏穆纂墓誌

吊比干墓文

吊比干墓文

北魏元彥墓誌

元顯俊墓誌

司馬顯姿墓志

北魏元馗墓誌

雖
吊比干墓文

竇泰妻婁黑女墓誌

駿
高貞碑

騁
元固墓誌

韓
元始和墓誌

隱
北魏李暉儀墓誌

霞
李超墓誌

鮮
元乂墓誌蓋

騁
吊比干墓文

韓
北魏元彥墓誌

隱
姚伯多道教造像碑

霞
石婉墓誌

鮮
元乂墓誌蓋

騁
吊比干墓文

韓
北魏元彥墓誌

隱
石婉墓誌

霞
賓泰墓誌

鴻
北魏元彥墓誌

韓
元始和墓誌

鞠
北魏鞠彥雲墓誌

隱
中岳嵩陽寺造像碑

鴻
北魏充華嬪盧氏墓誌

駿

韓
後魏韓顯祖造像

鞠
賓泰墓誌

隱
元乂墓誌蓋

鴻
吊比干墓文

駿
刁遵墓誌

韓
北魏給事君夫人王氏墓誌

鞭
賓泰墓誌

隱
元舉墓誌

鴻
後魏司馬元興墓誌

駿
北魏穆亮墓誌

韓
北魏鞠彥雲墓誌

鞭
賓泰墓誌

隱
北魏元懌墓誌

楊乾墓誌銘

李超墓誌

鄭文公碑

元楨墓誌

宋顯伯造像碑

北魏元�尪墓誌

北魏元懌墓誌

西魏杜照賢造四面像

北魏元懌墓誌

楊乾墓誌銘

元固墓誌

北魏光祿大夫于纂墓誌

元舉墓誌

北魏元懌墓誌

北魏元懌墓誌

【十八畫】

吊比干墓文

石信墓誌

張黑女墓誌

吊比干墓文

竇泰墓誌

元固墓誌

後魏韓顯祖造像

始平公造像記

司馬悅墓誌

吊比干墓文

北魏羅宗墓誌

爨寶子碑

北魏羅宗墓誌

楊大眼造像記

北魏元長文墓誌

北魏充華嬪盧氏墓誌

後魏解伯達造像

吊比干墓文

北魏穆纂墓誌

北魏羅宗

爨寶子碑

礼 禮 高貞碑

瞻 高貞碑

瞻 元楨墓志

歟 吊比干墓文

渾 北魏元懌墓誌

礼 元詮墓志

穛

瞻 元楨墓志

斷

渾 北魏給事君夫人王氏墓誌

礼 北魏元彥墓誌

穛 吊比干墓文

瞻 北魏元長文墓誌

斷 元倪墓志

爐 北魏元懌墓誌

礼 北魏充華嬪盧氏墓誌

穛

瞻 北魏穆纂墓誌

斷 北魏元引墓誌

爐 吊比干墓文

礼 北魏穆纂墓誌

穛 吊比干墓文

瞻 北魏給事君夫人王氏墓誌

斷 後魏曹望憘造像題記

爐 敬史君造像碑

礼 崔敬邕墓志

穛 楊大眼造像記

瞻 石婉墓志

斷 斷司馬悅墓誌

歟 元略墓誌

礼 穆玉容墓志

瞻 北魏元長文墓誌

璧 石婉墓志

歟 北魏無名氏夫人殘墓誌

禮 中岳嵩高靈廟碑

北魏光祿大夫于纂墓誌

溫泉頌

北魏光祿大夫于纂墓誌

司馬顯姿墓誌

吊比干墓文

司馬顯姿墓誌

孟敬訓墓誌

刁遵墓誌

姜纂造像記

司馬顯姿墓誌

李超墓誌

鄭文公碑

北魏元長文墓誌

楊乾墓誌銘

東魏郭挺墓誌

司馬顯姿墓誌

北魏光祿大夫于纂墓誌

北魏李暉儀墓誌

竇泰妻妻黑女墓誌

北魏給事君夫人王氏墓誌

楊乾墓誌銘

劉根造像碑

北魏元彥墓誌

元固墓誌

司馬顯姿墓誌

元固墓誌

531　《十八畫》

爨寶子碑

張黑女墓志

後魏司馬元興墓誌

印度碑拓

刁遵墓志

刁遵墓志

北魏元彥墓誌

印度碑拓

元乂墓誌蓋

崔敬邕墓志

東魏惠好惠藏造像

元略墓誌

元略墓誌

鄭文公碑

北魏元長文墓誌

寶泰墓誌

元略墓誌

北魏尹華嬪盧氏墓誌

魏靈藏造像記

元纂墓誌

北魏元懌墓誌

北魏穆纂墓誌

崔敬邕墓志

吊比干墓文

崔敬邕墓志

印度碑拓

敬史君造像碑

轉　北魏光祿大夫于纂墓誌

贄

舊　元固墓誌

翹　敬史君造像碑

戠　鄭文公碑

轉　司馬昞墓誌

贄　西門豹祠堂碑

舊　北魏元長文墓誌

翹　竇泰妻妻黑女墓誌

覆　元始和墓誌

轉　崔敬邕墓誌

殰　北魏充華嬪盧氏墓誌

舊　北魏羅宗墓誌

翹　竇泰妻妻黑女墓誌

覆　元始和墓誌

轉　東魏郭挺墓誌

殰　北魏充華嬪盧氏墓誌

舊　崔敬邕墓誌

翻　北魏羅宗墓誌

覆　劉華仁墓誌

轍

殰　北齊天保造像題記

舊　竇泰墓誌

翻　北魏羅宗墓誌

覆　北魏元懌墓誌

轍　北齊天保造像題記

轉　北齊天保造像題記

舊　高貞碑

舊

覆　北魏元氏故蘭夫人墓誌銘

轍　李璧墓誌

轉　刁遵墓誌

覆　楊乾墓誌銘

轗　東魏郭挺墓誌

轉　北魏元長文墓誌

舊　高貞碑

楊大眼造像記

皮演墓誌

元頊墓誌

北魏元懌墓誌

元彥墓誌

李超墓誌

元始和墓誌

北魏于仙姬墓誌

北魏光祿大夫于纂墓誌

北魏元彥墓誌

元乂墓誌蓋

元始和墓誌

楊乾墓誌銘

爨寶子碑

北魏成嬪墓誌

元乂墓誌蓋

孟敬訓墓志

元略墓誌

元乂墓誌蓋

司馬悅墓誌

北魏元懌墓誌

元鑒墓誌

北魏元懌墓誌

北魏光祿大夫于纂墓誌

北魏元懌墓誌

北魏元懌墓誌

北魏元馗墓誌

中岳嵩陽寺造像碑

北魏光禄大夫于纂墓志

吊比干墓文

北魏元彦墓志

北魏元长文墓志

北魏光禄大夫于纂墓志

北魏鞠彦云墓志

司馬昞墓志

後魏司馬元兴墓志

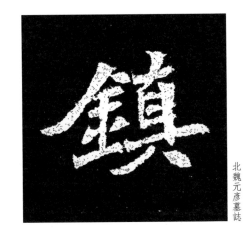
北魏元彦墓志

東魏王偃墓志

穆玉容墓志

元楨墓志

北魏元彦墓志

竇泰墓志

吊比干墓文

後魏曹望憘造像題記

元倪墓志

後魏解伯達造像

後魏韓顯祖造像

楊乾墓志銘

北魏充華嬪盧氏墓志

北魏元略墓志

司馬悅墓志

李超墓志

中岳嵩高靈廟碑

刁遵墓志

孫秋生造像記

李氏合邑造像碑陽

穆玉容墓志

馥 吊比干墓文

颺 元詮墓誌

賨 北魏元華光墓誌殘石

雙 元略墓誌

闢 北魏穆纂墓誌

馥 孫秋生造像記

颺 元詮墓誌

賨 北魏林慮哀王元文墓誌

雙 元略墓誌

闢 楊大眼造像記

馥 李氏合邑造像碑陽

餼 北魏林慮哀王元文墓誌

賨 北魏林慮哀王元文墓誌

雙 北魏林慮哀王元文墓誌

闢 邁陽王和道恭造像記

題

餼 元詮墓誌

賨 高貞碑

雙 北魏林慮哀王元文墓誌

闢 魏靈藏造像記

題 元略墓誌

馥 孫秋生造像記

鞮

雙 孫秋生造像記

雜 元頊墓誌

題 孟敬訓墓誌

頟 元詮墓誌

齺 元保洛墓誌

雙 東魏郭挺墓誌

雜 劉華仁墓誌

題 東魏王偃墓誌

馥 劉華仁墓誌

颺

雙 敬史君造像碑

雜 張咳鬼一百人造像記

題 石婉墓誌

馥 北魏穆纂墓誌

颺 魏靈藏造像記

珱 張黑女墓誌

東魏李光顯墓誌

北魏光祿大夫于纂墓誌

北魏李暉儀墓誌

題
寶泰墓誌

顏
北齊天保造像題記

鄭文公碑

北魏李暉儀墓誌

元倪墓志

顏
李超墓誌

顏
石婉墓誌

顏
元顯俊墓誌

魏
元倪墓志

馬
元詮墓志

顏
北魏穆纂墓誌

魏
元楨墓志

馬
北魏林慮哀王元文墓誌

騎
元詮墓志

顏
鄭文公碑

頷
劉根造像碑

魏
元纂墓誌

騎
北魏穆纂墓誌

騎
北魏元彥墓誌

顏
北魏穆纂墓誌

魏
刁遵墓志

馬
司馬昞墓志

騎
北魏元長文墓誌

顏
北魏李暉儀墓誌

魏
北魏元彥墓誌

騎
後魏司馬元興墓誌

騎
北魏充華嬪盧氏墓誌

顏
北魏元彥雲墓誌

鵠

鵠　寶泰墓誌

鵠　北魏元長文墓誌

魏　東魏田洛墓記

魏　東魏趙鑒墓誌

魏　石婉墓誌

魏　穆玉容墓志

魏　西魏杜照賢造四面像

魏　魏靈藏造像記

魏　魏靈藏造像記

魏　孟敬訓墓志

魏　崔敬邕墓志

魏　張猛龍碑

魏　張黑女墓志

魏　後魏曹望憘造像題記

魏　後魏韓顯祖造像

魏　後魏庿光熊造像

魏　東魏王偃墓誌

魏　北魏比丘僧安造像

魏　北魏穆纂墓志

魏　北魏給事君夫人王氏墓誌

魏　北魏鞠彥雲墓誌

魏　司馬昞墓誌

魏　司馬顯姿墓誌

魏　北魏元氏故蘭夫人墓誌

魏　魏靈藏造像記

魏　北魏元長文墓誌

魏　北魏充華嬪盧氏墓誌

魏　北魏光祿大夫于纂墓誌

魏　北魏李暉儀墓誌

魏　北魏林慮哀王元文墓誌

【十九畫】

鄭文公碑

李璧墓誌

元楨墓志

元頊墓誌

尉岡墓誌

高貞碑

元楨墓志

劉根造像碑

元纂墓誌

高貞碑

中岳嵩高靈廟碑

姜纂造像記

北魏元氏故蘭夫人墓誌

元懷墓志

北魏汝南王修治古塔銘

穆玉容墓志

北魏元長文墓誌

北魏林慮哀王元文墓誌

元纂墓誌

北魏李暉儀墓誌

敬史君造像碑

北魏林慮哀王元文墓誌

司馬悅墓誌

北魏羅宗墓誌

司馬顯姿墓誌

李璧墓誌

李氏合邑造像碑陽

吊比干墓文

北齊高僧護墓誌

刁遵墓誌

魏靈藏造像記

北魏充華嬪盧氏墓誌

元詮墓誌

始平公造像記

魏靈藏造像記

吊比干墓文

崔敬邕墓誌

張猛龍碑

竇泰墓誌

李超墓誌

竇寶子碑

東魏王偃墓誌

李璧墓誌

元楨墓誌

魏靈藏造像記

東魏趙鑒墓誌

孫秋生造像記

石信墓誌

翟興祖造像碑

東魏郭挺墓誌

楊大眼造像記

罗
劉碑寺造像碑

礙

璽
元舉墓誌

瓊
北魏元彥墓誌

獸
後魏韓顯祖造像

羅
北魏章武王妃穆氏墓誌

尋
劉碑寺造像碑

璽
北魏光祿大夫于纂墓誌

瓊
北魏光祿大夫于纂墓誌

獣

羅
北魏羅宗墓誌

繩

璽
北魏光祿大夫于暉儀墓誌

瓊
北魏李暉儀墓誌

瓊
北魏李暉儀墓誌

羅
印度碑拓

繩
李超墓誌

玃

瓊
元頊墓誌

羅
印度碑拓

繫

玃
李超墓誌

羅
印度碑拓

繫
東魏王偃墓誌

疇

瓊
吊比干墓文

瓊
元鑒墓誌

羅
印度碑拓

羅

疇
元乂墓誌

瓊
姚伯多道教造像碑

瓊
元頊墓誌

羅
劉根造像碑

疇
李超墓誌

瓊
元顯俊墓誌

薄　崔敬邕墓志

薄　李壁墓誌

薄　鄭文公碑

巇　高貞碑

巇

翩　吊比干墓文

翩

藩

藩　司馬顯姿墓志

簹

蓍　穆玉容墓志

簿

薄　元頊墓誌

蒪　北魏李暉儀墓誌

蒪　司馬昞墓志

縫

縫　北魏穆亮墓誌

禮

禮　北魏無名氏夫人殘墓誌

藝

藝　元始和墓誌

藝　北魏元長文墓誌

藝　石信墓誌

贏

贏　元頊墓誌

贏　吊比干墓文

襟

襟　李壁墓誌

襟　李超墓誌

羅　印度碑拓

羅　印度碑拓

羅　印度碑拓

羅　印度碑拓

羅　竇泰妻黑女墓誌

羅　羅興祖造像碑

北魏元長文墓誌

司馬昞墓誌

姚伯多道教造像碑

崔敬邕墓誌

東魏郭挺墓誌

竇泰墓誌

鄭文公碑

李璧墓誌

北魏給事君夫人王氏墓誌

吊比干墓文

刁遵墓誌

劉紹安造像記

北魏光祿大夫于纂墓誌

後魏司馬元興墓誌

北魏光祿大夫于纂墓誌

北魏穆亮墓誌

崔敬邕墓誌

敬史君造像碑

北魏元彥墓誌

北魏元長文墓誌

北魏光祿大夫于纂墓誌

北魏穆纂墓誌

司馬昞墓誌

崔敬邕墓誌

北魏元懌墓誌

司馬悦墓誌

吊比干墓文

元纂墓誌

元詮墓誌

刁遵墓誌

《十九畫》　544

北魏李暉儀墓誌

吊比干墓文

識

證

北魏李暉儀墓誌

北魏成嬪墓誌

孟敬訓墓誌

元倪墓誌

劉根造像碑

吊比干墓文

北魏李暉儀墓誌

北魏元彥墓誌

宋顯伯造像碑

東魏郭挺墓誌

元楨墓誌

北魏給事君夫人王氏墓誌

北魏元長文墓誌

識

崔敬邕墓誌

北魏鞠彥雲墓誌

元略墓誌

石婉墓誌

東魏趙鑒墓誌

印度碑拓

楊乾墓誌銘

東魏郭挺墓誌

印度碑拓

高海亮造像碑

北齊天保造像題記

元纂墓誌

司馬昞墓誌

北魏元長文墓誌

穆玉容墓誌

印度碑拓

魏靈藏造像記

關

元固墓誌

北魏奚智墓誌

司馬悅墓誌

司馬顯姿墓誌

吊比干墓文

北魏林慮哀王元文墓誌

姜纂造像記

方法師鏤石板經記

李氏合邑造像碑陽

李超墓誌

北魏李暉儀墓誌

崔敬邕墓誌

東魏趙鑒墓誌

北魏林慮哀王元文墓誌

北魏給事君夫人王氏墓誌

東魏王偃墓誌

北魏林慮哀王元文墓誌

穆玉容墓誌

劉碑寺造像碑

北魏李暉儀墓誌

北魏李暉儀墓誌

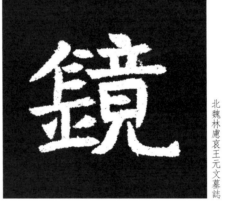

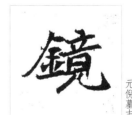
元倪墓誌

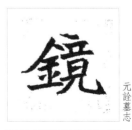
元詮墓誌

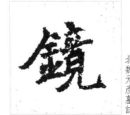
北魏元彥墓誌

北魏穆纂墓誌

崔敬邕墓志

北魏給事君夫人王氏墓誌

石婉墓志

元詮墓志

吊比干墓文

爨寶子碑

靡　霧　難　離　離
高湛墓誌　北魏元彥墓誌　印度碑拓

靡　隴　難　離　離
北魏元長文墓誌　北魏元長文墓誌　司馬昞墓誌　元倪墓誌

靡　隴　難　離　離
北魏李暉儀墓誌　北魏元颺墓誌殘石　北魏光祿大夫于纂墓誌　吊比干墓文　元詮墓誌

靡　隴　難　離
司馬顯姿墓誌　北魏李暉儀墓誌　吊比干墓文　北魏給事君夫人王氏墓誌

靡　隴　難　離
吊比干墓文　北魏武宣王元颺墓誌　東魏王偃墓誌

靡　隴　霧　離　離
始平公造像記　李超墓誌　元詮墓誌　東魏趙鑒墓誌　北魏穆纂墓誌

靡　隴　霧　難　離
石婉墓誌　竇泰妻婁黑女墓誌　北魏給事君夫人王氏墓誌

靡　霧　難　離
魏靈藏造像記　吊比干墓文　刁遵墓誌　印度碑拓

顛　西魏杜照賢造四面像

顙　東魏趙鑒墓誌

饉　元詮墓誌

韻　東魏王偃墓誌

韻　元楨墓誌

額　後魏解伯達造像

顙　高海亮造像碑

韻　高海亮造像碑

韻　元楨墓誌

頞　印度碑拓

願　西魏杜照賢造四面像

類　元乂墓誌蓋

韻　元楨墓誌

頯　北齊天保造像題記

顛　魏靈藏造像記

類　北魏李暉儀墓誌

颶　吊比干墓文

韻　北魏光祿大夫于纂墓誌

顧　始平公造像記

額　魏靈藏造像記

類　北魏汝南王修治古塔銘

飆　吊比干墓文

韻　北魏林慮哀王元文墓誌

額　孫秋生造像記

顡　北魏黨法端土資造像記

顡　張啖鬼一百人造像記

飆　吊比干墓文

韻　吊比干墓文

顩　魏靈藏造像記

顙　後魏曹望憘造像題記

颮　吊比干墓文

韻　李壁墓誌

麗
敬史君造像碑

麗
楊大眼造像記

麒

麒
北魏元長文墓誌

麒
北魏光祿大夫于纂墓誌

麗
元顥墓誌

麗
元顥墓誌

麗
北魏給事君夫人王氏墓誌

麗
吊比干墓文

麗
穆玉容墓志

鵬

鵷
吊比干墓文

鵬
魏靈藏造像記

鶉
元纂墓誌

鵪
元纂墓誌

鶺
北魏光祿大夫于纂墓誌

鶵
寶泰妻黑女墓誌

韞
元懷墓誌

韞
元懷墓誌

鯢
敬史君造像碑

鯢
敬史君造像碑

鯨
北魏光祿大夫于纂墓誌

鯨
刁遵墓志

鯨
北魏無名氏夫人殘墓誌

勮
楊大眼造像記

顙

顙
印度碑拓

顙
印度碑拓

顙
元顥墓誌

顙
元顥墓誌

韜
寶泰墓誌

韜
寶泰墓誌

後魏曹望憘造像題記

【二十畫】

寶 北魏元彥墓誌

壞 李超墓誌

嚼 吊比干墓文

嚴 北魏穆纂墓誌

勸 劉根造像碑

寶 北魏光祿大夫于纂墓誌

嬬 李超墓誌

嚼 北魏羅宗

巖 印度碑拓

勸 張伏惠造像碑

寶 北魏李暉儀墓誌

孀 李超墓誌

壞 元略墓誌

巖 方法師鑱石板經記

勸 李氏合邑造像碑陽

寶 北魏林慮哀王元文墓誌

巉 北齊延軍舍合邑廿二人等造像記

壞 刁導墓志

歠 東魏郭挺墓誌

嚴 北魏光祿大夫于纂墓誌

寶 北齊延軍舍合邑廿二人等造像記

魂 北魏羅宗墓誌

壞 刘華仁墓誌

巖 楊乾墓誌銘

嚴 北魏光祿大夫于纂墓誌

寶 吊比干墓文

魂 張猛龍碑

壤 劉華仁墓誌

嚴 楊乾墓誌銘

寶 孫秋生造像記

寶 孫秋生造像記

壞 北魏元長文墓誌

嚴 楊乾墓誌銘

寶 崔敬邕墓志

寶 元楨墓志

壞 吊比干墓文

後魏韓顯祖造像

元懷墓誌

李璧墓誌

寶泰墓誌

吊比干墓文

李璧墓誌

張黑女墓志

後魏曹望憘造像題記

楊元凱造像記

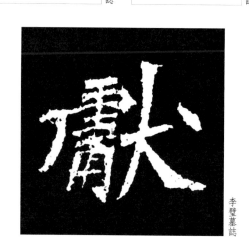

李璧墓誌

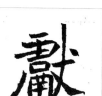

元纂墓志

元纂墓誌

元頊墓誌

田延和造像碑

高貞碑

楊乾墓誌銘

高湛墓志

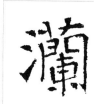

李超墓誌

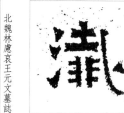

北魏林慮哀王元文墓誌

爨寶子碑

西魏杜照賢造四面像

元楨墓志

元顯俊墓誌

吊比干墓文

楊大眼造像記

北魏元長文墓誌

北魏元懌墓誌

元彬墓誌

元略墓誌

元楨墓志

北魏光祿大夫于纂墓誌

北魏穆纂墓誌

元纂墓誌

元略墓誌

元乂墓誌蓋

後魏司馬元興墓誌

穆玉容墓志

北魏元懌墓誌

李璧墓誌

北魏充華嬪盧氏墓誌

北魏光祿大夫于纂墓誌

北魏元颺墓誌殘石

北魏充華嬪盧氏墓誌

北魏汝南王修治古塔銘

元彬墓誌

北魏李暉儀墓誌

北魏武宣王元颺墓誌

元纂墓誌

東魏王偃墓誌

元舉墓誌

中岳嵩高靈廟碑

北魏羅宗

吊比干墓文

爨寶子碑

北魏元懌墓誌

北魏元懌墓誌

北魏元長文墓誌

北魏元長文墓誌

元始和墓誌

司馬悅墓誌

北魏元長文墓誌

元楨墓志

北魏元簡墓誌

印度碑拓

李超墓誌

北魏元馗墓誌

北魏元馗墓誌

元頊墓誌

元頊墓誌

北魏元彥墓誌

吊比干墓文

西魏杜照賢造四面像

北魏羅宗墓誌

元頊墓誌

北魏元懌墓誌

北魏元華光墓誌殘石

北魏穆纂墓誌

北魏羅宗墓誌

元乂墓誌蓋

元略墓誌

北魏元華光墓誌殘石

北魏充華嬪盧氏墓誌

北魏羅宗墓誌

覺 吊比干墓文

覺 印度碑拓

覺 劉根造像碑

議 中岳嵩高靈廟碑

警 元乂墓誌蓋

覺 東魏惠好惠藏造像

覺 印度碑拓

覺 北魏穆纂墓誌

議 元乂墓誌蓋

警 北魏元長文墓誌

覺 吊比干墓文

覺 印度碑拓

議 元略墓誌

警 皮演墓誌

覺 翟興祖造像碑

覺 印度碑拓

覺 印度碑拓

議 北魏李暉儀墓誌

警 穆玉容墓志

覺 西魏杜照賢造四面像

覺 印度碑拓

覺 印度碑拓

議 東魏王偃墓誌

譬 楊乾墓誌銘

覺 高海亮造像碑

覺 印度碑拓

覺 印度碑拓

議 東魏趙鑒墓誌

譬 石信墓誌

覺 印度碑拓

覺 印度碑拓

議 穆玉容墓志

 霰

 霰　竇泰妻妻黑女墓誌

 飄

 飄　元項墓誌

北魏穆纂墓誌

 飀

飀　北魏相州刺史元飄墓誌

吊比干墓文

 闡　北魏元楨墓誌

 闡　吊比干墓文

穆玉容墓誌

 闡　穆玉容墓誌

 闡　北魏羅宗墓誌

 鐫　北魏給事君夫人王氏墓誌

 鐫　司馬昞墓誌

 鐫　東魏王偃墓誌

 闡　鄭文公碑

 闡

 闡

 元鑒墓誌

 釋　後魏曹望憘造像題記

 釋　後魏韓顯祖造像

 鐘

 鐘　北魏元懌墓誌

 鐘　北魏元長文墓誌

 鑴

鑴　元倪墓誌

刁遵墓誌

 觸　印度碑拓

 觸　石婉墓誌

 釋

 釋

 釋

 釋　元略墓誌

 釋

 釋　元纂墓誌

 釋　北魏光祿大夫于纂墓誌

 釋

 釋　吊比干墓文

敬史君造像碑
東魏郭挺墓誌
高貞碑
元倪墓誌
元禎墓誌
元顯俊墓誌
北魏元彥墓誌

北齊天保造像題記
吊比干墓文
東魏王偃墓誌
東魏王偃墓誌
東魏王偃墓誌
元略墓誌

吊比干墓文
元固墓誌
孫秋生造像記
元顯俊墓誌

元詮墓誌
北魏元簡墓誌
司馬悅墓誌
司馬顯姿墓誌
爨寶子碑
北齊延軍舍合邑廿二人等造像記
爨寶子碑

北魏李暉儀墓誌
北魏于仙姬墓誌
北魏元遙妻梁氏墓誌
元禎墓誌
刁遵墓誌

北魏給事君夫人王氏墓誌

楊乾墓誌銘

穆玉容墓志

高貞碑

北魏給事君夫人王氏墓誌

北魏充華嬪盧氏墓誌

北魏鞠彥雲墓志

北魏穆纂墓誌

東魏王偃墓誌

元固墓誌

【二十一畫】

攝　北魏元懌墓誌

攝　北魏元長文墓誌

攝　高湛墓誌

灌　北魏充華嬪盧氏墓誌

灌　北魏給事君夫人王氏墓誌

灌　石信墓誌

灌　竇泰墓誌

懼　元懌墓誌

攜　劉碑寺造像碑

攜　北魏元彥墓誌

攜　爨寶子碑

攝　北魏元彥墓誌

屬　東魏王偃墓誌

屬　東魏趙鑒墓誌

屬　東魏郭挺墓誌

屬　西魏張始孫造四面像

屬　西魏杜照賢造四面像

屬　魏靈藏造像記

屬　北魏元長文墓誌

屬　孫秋生造像記

屬　後魏曹望憘造像題記

屬　後魏解伯達造像

屬　東魏惠好惠藏造像

屬　東魏王偃墓誌

儷　穆玉容墓誌

儷　西門豹祠堂碑

巍　刁遵墓誌

巍　北齊天保造像題記

屬　元詮墓誌

《二十一畫》　560

元詮墓志

北魏元長文墓誌

元彬墓誌

元顯俊墓誌

竇泰妻婁黑女墓誌

北魏元彥墓誌

北魏元彥墓誌

北魏元彥墓誌

北魏元彥墓誌

北魏羅宗墓誌

北魏李暉儀墓誌

北魏汝南王脩治古塔銘

元詮墓志

北魏元彥墓誌

常岳造像記

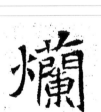
弔比干墓文

司馬悅墓誌

張黑女墓誌

後魏司馬元興墓誌

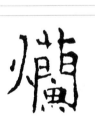
孫秋生造像記

崔敬邕墓志

姚伯多道教造像碑

東魏趙鑒墓誌

李超墓誌

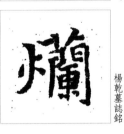
張黑女墓誌

楊乾墓誌銘

弔比干墓文

元顯俊墓誌

東魏郭挺墓誌

護　崔敬邕墓誌

護

躋

轞　刁遵墓誌

蘭　東魏王偃墓誌

躋　元頊墓誌

轞　劉華仁墓誌

蘭　東魏趙鑒墓誌

護　後魏司馬元興墓誌

躋　北魏元緦墓誌殘石

轞　楊乾墓誌銘

蘭　東魏郭挺墓誌

護　後魏司馬元興墓誌

護　元保洛墓誌

躋　北魏林慮哀王元文墓誌

舉

蘭　石婉墓志

護　李璧墓誌

護　元倪墓誌

躋　北魏武宣王元緦墓誌

舉　司馬悅墓誌

蘭　穆玉容墓志

譽

護　元始和墓誌

躍

躊

蘭　西魏杜照賢造四面像

譽　刁遵墓誌

護　北齊高僧護墓誌

躍　吊比干墓文

躊　吊比干墓文

轞　元乂墓誌蓋

譽　北魏元彥墓誌

護　印度碑拓

轞

東魏郭挺墓誌

北魏林慮哀王元文墓誌

北魏光祿大夫于纂墓誌

北魏李暉儀墓誌

穆玉容墓誌

元楨墓誌

穆玉容墓誌

北魏元長文墓誌

吊比干墓文

元纂墓誌

元義墓誌蓋

北魏元懌墓誌

北魏光祿大夫于纂墓誌

北魏元長文墓誌

元詮墓誌

元懌墓誌

北魏李暉儀墓誌

北魏元長文墓誌

北魏充華嬪盧氏墓誌

北魏元彥墓誌

元懷墓誌

司馬顯姿墓誌

北魏光祿大夫于纂墓誌

元楨墓誌

元楨墓誌

東魏王偃墓誌

司馬顯姿墓誌

爨寶子碑

元略墓誌

吊比干墓文

東魏趙鑒墓誌

驥 後魏司馬元興墓誌

驃

驂

顧 北魏羅宗

響 月下雲岡記

驟 元項墓誌

顥 吊比干墓文

響 東魏王偃墓誌

驂 北魏元長文墓誌

顧 東魏趙鑒墓誌

飈 正光元年造像碑

驥 北魏穆亮墓誌

顧 正光元年造像碑

飈 北魏羅宗墓誌

驥 北魏穆亮墓誌

驃 元詮墓志

驅 吊比干墓文

顧 穆玉容墓志

顧 北魏充華嬪盧氏墓誌

鶴

驦 元項墓誌

驅 吊比干墓文

顧 穆玉容墓志

顧 北魏充華嬪盧氏墓誌

鶴 北魏元長文墓誌

驦 石信墓誌

駈 北魏元長文墓誌

顧 竇泰墓誌

鶴 北魏相州刺史元飈墓誌

驥 尉阿墓誌

駈 竇泰墓誌

鸛 東魏王偃墓誌

驥 尉阿墓誌

駈 敬史君造像碑

顧 穆玉容墓志

元略墓誌

【二十二畫】

北魏相州刺史元飄墓誌

懿　東魏郭挺墓誌

巔　吊比干墓文

儻　李璧墓誌

懿　穆玉容墓誌

巘　吊比干墓文

儻　李超墓誌

灑　高湛墓誌

權　北魏李暉儀墓誌

懿　鄭文公碑

懿　穆玉容墓誌

儼　北魏元長文墓誌

歡

權　北魏相州刺史元飄墓誌

歡　孫秋生造像記

權　王史平吳造像記

儼　吊比干墓文

歡　皮演墓誌

權　高貞碑

權　元鷰墓誌

囊　吊比干墓文

歡　穆玉容墓誌

灑　

權　北魏元長文墓誌

懿　刁遵墓誌

灑　李氏合邑造像碑陽

權　北魏光祿大夫于纂墓誌

懿　北魏充華嬪盧氏墓誌

曩　吊比干墓文

北魏羅宗墓誌

楊乾墓誌銘

元鑒墓誌

中岳嵩高靈廟碑

聽
北魏元長文墓誌

元詮墓志

敬史君造像碑

寶泰墓誌

聽
李超墓誌

東魏王偃墓誌

聽
楊乾墓誌銘

北魏穆纂墓誌

龔
元詮墓志

北魏穆亮墓誌

聽
西門豹祠堂碑

籙
北魏元纂墓誌

北魏元彥墓誌

司馬悅墓誌

贖

蘖
元詮墓志

龔
北魏元長文墓誌

癭

北魏給事君夫人王氏墓誌

贖
元琪墓誌

籙
北魏元懌墓誌

龔
北魏光祿大夫于纂墓誌

東魏趙鑒墓誌

癭
楊乾墓誌銘

疊
司馬悅墓誌

北魏元彥墓誌

穆玉容墓志

元詮墓志

元乂墓誌蓋

北魏元長文墓誌

吊比干墓文

司馬悅墓誌

驎

高貞碑

鑒
鄭文公碑

鑒
北魏元彥墓誌

覲
元詮墓志

李暨墓誌

驕

轄
吊比干墓文

鑒
北魏元長文墓誌

覯
吊比干墓文

鑄
劉根造像碑

躕
穆玉容墓志

驕
元纂墓誌

轄
吊比干墓文

鑒
北魏李暉儀墓誌

鑄
司馬悅墓誌

驕
竇泰墓誌

驍
元始和墓誌

鑒
東魏趙鑒墓誌

鑄
高貞碑

敬史君造像碑

【二十二畫】

北魏元彥墓誌

北魏李暉儀墓誌

後魏司馬元興墓誌

東魏郭挺墓誌

北魏元華光墓誌殘石

北魏章武王妃穆氏墓誌

楊乾墓誌銘

北魏鞠彥雲墓志

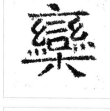
北魏李暉儀墓誌

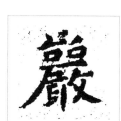
楊乾墓誌銘

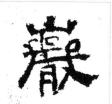
中岳嵩高靈廟碑

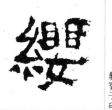
爨寶子碑

司馬悅墓誌

常岳造像記

北魏元長文墓誌

高貞碑

吊比干墓文

北魏元長文墓誌

北魏穆亮墓誌

姚伯多道教造像碑

西門豹祠堂碑

元略墓誌

北齊天保造像題記

穆玉容墓志

元詮墓志

元學墓誌

劉根造像碑

東魏王偃墓誌

元詮墓志

北魏于仙姬墓誌

後魏韓顯祖造像

北魏羅宗

刁遵墓誌

北魏于仙姬墓誌

敬史君造像碑

爨寶子碑

李超墓誌

高貞碑

北魏武宣王元繼墓誌

李超墓誌

北齊延軍舍合邑廿二人等造像記

北魏元長文墓誌

北魏元長文墓誌

東魏李光顯墓

東魏趙鑒墓誌

北齊高僧護墓誌

北魏充華嬪盧氏墓誌

元乂墓誌蓋

敬史君造像碑

楊大眼造像記

司馬顯姿墓誌

北魏成嬪墓誌

元懷墓誌

爨寶子碑

孟敬訓墓誌

北魏李暉儀墓誌

元略墓誌

穆玉容墓誌

爨寶子碑

孫秋生造像記

北魏穆繁墓誌

元顯俊墓誌

穆玉容墓誌

體 東魏郭挺墓誌

體 北魏羅宗

體 北魏充華嬪盧氏墓誌

驛 刁遵墓誌

顯 西魏杜照賢造四面像

鱗

體 印度碑拓

體 北魏李暉儀墓誌

馬驛

驗 元略墓誌

鱗 高貞碑

體 印度碑拓

體 北魏林慮哀王元文墓誌

體

驗

鷩

體 吊比干墓文

體 北魏武宣王元絪墓誌

體 元懷墓誌

驚

鷩 劉根造像碑

體 張啖鬼一百人造像記

體骨 北魏林慮哀王元文墓誌

劉碑寺造像碑

鷩

麟

體 李璧墓誌

鷩 北魏羅宗墓誌

麟 元頊墓誌

體 東魏王偃墓誌

軆 北魏穆纂墓誌

體 元懷墓誌

驚 石婉墓誌

麟 北魏元長文墓誌

體 東魏趙鑒墓誌

體 北魏章武王妃穆氏墓誌

體 元纂墓誌

北魏光祿大夫于纂墓誌

北魏給事君夫人王氏墓誌

吊比干墓文

【二十四畫】

中岳嵩高靈廟碑

元乂墓誌蓋

元倪墓志

元倪墓志

元楨墓志

元略墓誌

元舉墓誌

元乂墓誌蓋

元纂墓誌

北魏李暉儀墓誌

北魏羅宗

穆玉容墓志

鄭文公碑

高貞碑

石信墓誌

北魏羅宗

石婉墓志

穆玉容墓志

穆玉容墓志

元詮墓志

張黑女墓志

李璧墓誌

中岳嵩高靈廟碑

元詮墓志

張唤鬼一百人造像記

常岳造像記

吊比干墓文

石婉墓志

李氏合邑造像碑陽

李璧墓誌

竇泰墓誌

姜纂造像記

北魏穆亮墓誌

孫秋生造像記

翟興祖造像碑

孫秋生造像記

北魏穆纂墓誌

北魏元懌墓誌

元詮墓志

鄭文公碑

崔敬邑墓志

北魏給事君夫人王氏墓誌

元鑒墓誌

魏靈藏造像記

張黑女墓志

北魏羅宗

北魏元氏故蘭夫人墓誌

元顯俊墓誌

月下雲岡記

北齊高僧護墓誌

北魏充華嬪盧氏墓誌

刁遵墓志

司馬悅墓誌

東魏郭挺墓誌

司馬顯姿墓志

北魏光祿大夫于纂墓誌

劉根造像碑

楊大眼造像記

吊比干墓文

北魏李暉儀墓誌

北魏于仙姬墓誌

崔敬邑墓誌

石信墓誌

始平公造像記

北魏林慮哀王元文墓誌

北魏于仙姬墓誌

鼉

鸃

鵚

鹽

【二十五畫】

觀　李璧墓誌

觀　印度碑拓

　李超墓誌

　皮演墓誌

　西門豹祠堂碑

觀　李璧墓誌

釁　元篆墓誌

釁　賣泰墓誌

西魏杜照賢造四面像

蠻　西魏杜照賢造四面像

觀　司馬顯姿墓志

躓　北魏給事君夫人王氏墓誌

　西魏杜照賢造四面像

觀　吊比干墓文

躓

觀　姚伯多道教造像碑

觀　元义墓誌蓋

　高湛墓志

　元禎墓志

觀　方法師鏤石板經記

觀　北魏李暉儀墓誌

　吊比干墓文

　劉紹安造像記

觀　月下雲岡記

　北魏穆纂墓誌

【二十六畫】

石信墓誌

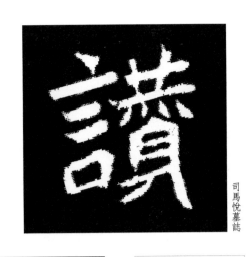

司馬悅墓誌

北魏元楨墓誌

司馬悅墓誌

吊比干墓文

尉岡墓誌

西魏杜照賢造四面像

楊大眼造像記

張唉鬼一百人造像記

吊比干墓文

東魏郭挺墓誌

刁遵墓志

皮演墓誌

吊比干墓文

刁遵墓志

【二十七畫】

北魏元引墓誌

吊比干墓文

司馬昞墓誌

元楨墓誌

崔敬邕墓誌

北魏元懌墓誌

楊乾墓誌銘

西魏杜照賢造四面像

北魏元懌墓誌

高湛墓誌

楊乾墓誌銘

【二十九畫】

爨寶子碑

北魏林慮哀王元文墓誌

北魏相州刺史元飄墓誌

北魏羅宗墓誌

北魏于昌榮墓誌

吊比干墓文　北魏于昌榮墓誌

北魏元長文墓誌

北魏光祿大夫于纂墓誌

587　〖二十九畫〗

【三十劃】

李璧墓誌

吊比干墓文

李璧墓誌

爨寶子碑

附錄一——引用碑總表

碑名	時代
一弗為張元祖造像記	北魏太和十年至十六年 (486—492年)
丁辟耶造像記	
七十人造像碑	北魏孝昌二年 (526年)
刁遵墓誌	北魏熙平年間 (516-518年)
刁翔墓誌	北魏熙平二年 (517年)
十六佛名號	北齊天統元年 (565年)
十六佛名號	南北朝
下塬村造像碑	北周建德二年 (573年)
乞伏保達墓誌	北齊武平二年 (571年)
乞伏銳造像記	東魏元象二年 (539年)
乞伏寶墓誌	北魏永興二年 (533年)
于夫人墓志	北魏孝昌二年 (526年)
于仙姬墓誌	北魏孝昌二年 (526年)
于祚妻和醜仁墓誌	北魏太昌元年 (532年)
于景墓誌	北魏孝昌二年 (526年)
于敬邕等造像碑題記	北朝
千佛造像碑	北朝
大佛造像碑	北魏
大般涅槃經偈	北魏
大利稽冒頓墓誌	北周建德元年 (572年)
大代萬歲	北魏太和元年 (477年)
大代華嶽廟碑	北魏太延五年 (439年)
大茹茹可敦發願文	北魏
大統殘像造像碑	西魏大統元年 (535年)
大統魏碑造像碑	西魏大統十五年 (549年)
大覺寺造像碑	北周建德元年 (572年)
女尚書王氏諱僧男墓誌	北魏正光二年 (521年)
山公寺碑頌	北魏正始元年 (504年)
山公寺碑頌	西漢末
山暉墓誌	北魏延昌四年 (515年)
山徽墓誌	北魏永安二年 (529年)
中岳嵩高靈廟碑	北魏太延二年 (436年)
云峰山刻石・編經書詩	前秦北朝
仇臣生墓誌	北魏正光五年 (524年)
仇休令李明府墓志	北魏孝昌二年 (526年)
介媚光造像記	西魏大統十四年 (548年)

碑名	時代
元乂墓誌	北魏孝昌二年 (526年)
元子正墓誌	北魏建義元年 (528年)
元子永墓誌	北魏永安元年 (528年)
元子直墓誌	北魏永安二年 (529年)
元子邃墓誌	北魏正光五年 (524年)
元子邃妻李艷華墓誌	東魏武定六年 (548年)
元天穆墓誌	北齊天保六年 (555年)
元引墓誌	北魏建義元年 (528年)
元文墓誌	北魏正光元年 (520年)
元氏妻趙光墓誌	北魏太昌元年 (532年)
元氏故蘭夫人墓誌	北魏正光四年 (523年)
元仙墓誌	北魏普泰元年 (531年)
元平墓誌	北魏延昌二年 (513年)
元弘嬪成氏墓誌	北魏武泰元年 (528年)
元光基墓誌	北魏孝昌二年 (526年)
元伏生妻興龍姬墓誌	北齊河清三年 (564年)
元羽妻鄭容始墓誌	東魏武定三年 (545年)
元羽墓誌	北魏景明二年 (501年)
元伯陽墓誌	北魏正光五年 (524年)
元佑墓誌銘	北魏熙平二年 (517年)
元君墓志	北魏
元囧墓誌銘	北魏永平四年 (511年)
元均之墓誌	北魏建義元年 (528年)
元均及妻杜氏墓誌	東魏武定二年 (544年)
元宏充華趙氏墓誌	北魏延昌三年 (514年)
元宏敬墓誌	北齊天統元年 (565年)
元宏嬪成氏墓誌	北魏延昌四年 (515年)
元玝墓誌	北魏延昌三年 (514年)
元秀墓誌	北魏正光五年 (524年)
元良墓誌	北齊天保四年 (553年)
元侔墓誌	北齊天保四年 (553年)
元周安墓誌	北魏建義元年 (528年)
元固墓誌	北魏孝昌三年 (527年)
元始和墓誌	北魏正始二年 (505年)
元始宗墓志	北齊武平五年 (574年)

碑名	時代
元孟輝墓誌	北魏正光元年 (520年)
元定墓誌	北魏景明元年 (500年)
元尚之墓誌	北魏正光四年 (523年)
元生磚誌	北魏熙平元年 (516年)
元延明妃馮氏墓誌	東魏武定六年 (548年)
元延明墓誌	北魏建義元年 (528年)
元昉墓誌	北魏永平四年 (511年)
元邵墓誌	北魏建義元年 (528年)
元保洛墓誌銘	北魏建義元年 (528年)
元信墓誌	北魏孝昌二年 (526年)
元則墓誌	北魏建義元年 (528年)
元侑墓誌	北魏武泰元年 (528年)
元彥墓誌銘	北魏熙平二年 (516年)
元思墓誌銘	北魏正始四年 (507年)
元恪貴華王普賢墓誌銘	北魏延昌二年 (513年)
元恪嬪司馬顯姿墓誌銘	北魏延昌二年 (513年)
元恪嬪李氏墓誌	北魏孝昌二年 (526年)
元昭墓誌	北魏正光五年 (524年)
元珍墓誌	北魏延昌三年 (514年)
元英墓誌銘	北魏延昌三年 (514年)
元茂墓誌	北魏正光五年 (524年)
元倪墓誌	北魏正光六年 (525年)
元或墓誌	北魏正光五年 (524年)
元恩墓誌	北魏永安二年 (529年)
元恭墓誌銘	北魏太昌元年 (532年)
元悅妃馮季華墓誌	北魏正光五年 (524年)
元悅修治古塔碑銘	北魏正光五年 (524年)
元悅墓誌銘	北魏永平四年 (511年)
元悌墓誌	北魏建義元年 (528年)
元悛墓誌	北魏建義元年 (528年)
元朗墓誌	北魏孝昌二年 (526年)
元祐妃常季繁墓誌	北魏正光四年 (523年)
元祐墓誌銘	北魏神龜二年 (519年)
元優墓誌	北魏太和二十二年 (498年)
元崇業墓誌	北齊武平五年 (574年)

名稱	年代
艾殷造像記	西魏大統十七年（551年）
西村造像碑	北周
西門豹祠堂碑	北齊天保五年（554年）
伯天□作壽石唐刻石	北周
似先歡等邑造像碑	東漢建安元年（142年）
佛弟子四十八等釋迦造像碑	西魏大統十四年（548年）
吳標兄弟造像碑	西魏大統十一年（545年）
吳洪悅造像記	北魏熙平間（516-518年）
吳叔悅造像碑	北周建德三年（574年）
吳光墓誌銘	北周天和五年（570年）
吳白虬妻令狐氏等造像記	北魏熙平元年（516年）
吳屯造像記	北齊天保八年（557年）
吳紹貴造像記	北齊天保五年（554年）
吳光墓誌	北齊天保二年（533年）
吳高梨墓誌	北魏孝昌二年（526年）
呂望表	東魏武定八年（550年）
呂盛墓志	東魏武定二年（544年）
孝昌造像碑	北魏孝昌元年（525年）
宋□造像記	北魏正光元年（520年）
宋始興一百人等造像記	北齊武平七年（576年）
宋虎墓誌	北齊天保四年（553年）
宋景妃造像記	北齊天保三年（552年）
宋景邕造像記	北魏太昌元年（532年）
宋買等二十二人造像記	北齊武平七年（576年）
宋敬業等造像記	北齊天保四年（553年）
宋顯伯等四十餘人造像記	北齊天保九年（558年）
宋紹祖墓磚銘及石刻題記	北魏太和元年（477年）
志朗造像記	東魏武定六年（548年）
折衝將軍薪興令造寺碑	北魏太延二年（436年）
更黃腸掾王條主石	東漢建寧五年（172年）
李子休造像記	北齊天保六年（555年）
李元海造像記	北周建德元年（572年）
李文遵等造像記	北魏永安二年（529年）

名稱	年代
李玄墓誌銘	東魏天平五年（538年）
李仲琁修孔廟碑	東魏興和三年（541年）
李次明造像記	東魏武定元年（543年）
李君妻崔宜華墓誌	北齊河清元年（562年）
李君穎墓誌銘	北齊武平五年（574年）
李希宗妻崔幼妃墓誌銘	北齊武平七年（576年）
李宗墓誌銘	北齊武平七年（576年）
李希禮墓誌銘	北周保定五年（565年）
李府君妻祖氏墓誌銘	北齊武平元年（549年）
李府君妻鄭氏墓誌	北齊武平三年（581年）
李明顯造像記	北周保定五年（565年）
李挺妻季聰墓誌	東魏武定元年（543年）
李挺妻劉幼妃墓誌	東魏武定二年（544年）
李祈年墓誌	北齊武平四年（573年）
李洪演造像記	北齊太昌元年（532年）
李昺泙造像記	北周保定五年（565年）
李林墓誌銘	北齊武平三年（581年）
李祖牧妻宋靈媛墓誌銘	北齊河清元年（562年）
李神覆造像記	北齊武平七年（576年）
李盛墓誌銘	北魏神龜元年（518年）
李琮墓誌銘	西魏大統十三年（547年）
李買造像記	北齊建德元年（572年）
李雲墓誌銘	北周建德元年（572年）
李雄墓誌銘	北魏正光五年（524年）
李超墓誌	北齊武平五年（574年）
李暉儀墓誌銘	北魏天和三年（568年）
李稚廉墓誌銘	北齊武平五年（574年）
李稚量造像記	北魏正光五年（524年）
李彰墓誌	北魏正光六年（525年）
李德元墓誌銘	北魏孝昌二年（526年）
李慧珍等造蓮花記	東魏天平三年（536年）
李慶容墓誌銘	北魏永平三年（510年）
李賢妻吳輝墓誌	西魏大統十三年（547年）
李賢墓誌銘	北魏天和四年（569年）

名稱	年代
李壁墓誌	北魏正光元年（520年）
李憲墓誌	東魏天象元年（538年）
李曇信兄弟等造像記	北周保定二年（562年）
李磨侯等造像記	北齊天統三年（567年）
李縣信佛道造像碑	北周保定二年（562年）
李興造像	北周建義元年（528年）
李遵墓誌	北周保定二年（562年）
李頤墓誌	北魏孝昌二年（526年）
李瞻墓誌	北魏正光六年（525年）
李覆宗造像記	北魏正光元年（520年）
李顯族造像碑	北齊武平五年（574年）
杜孝績墓誌	北齊
杜法真墓誌	東魏興和四年（542年）
杜照賢等十三人造像記	西魏大統十三年（547年）
杜遷等造像記	北魏神龜元年（518年）
杜魯清等造像記	西魏大統十三年（547年）
杜龍祖等邑子造像碑	北魏正光五年（524年）
步六孤須蜜多墓誌銘	西魏大統十三年（547年）
汶山候吐谷渾璣墓志	北齊建德元年（572年）
沙丘城造像記	北周武成二年（580年）
沙門慧燦造像銘	北齊武平五年（574年）
狄湛墓誌	北周武成二年（580年）
辛延智佛道造像碑	西魏大統十四年（548年）
辛洪略造像記	北周天和元年（566年）
辛祥墓誌銘	北魏熙平二年（517年）
邑子一百人等造像碑	東魏天平三年（536年）
邑子一百零一人等造像碑	北周保定二年（562年）
邑子七十六人等造像碑	西魏大統十七年（551年）
邑子六十人造像碑	北魏熙平二年（517年）

邑子甘七人造像碑　西魏大統十年（544年）
邑子善造像記　北齊天保六年（555年）
邑主俊蒙□娥合邑子三十一等造像碑　北魏永熙二年（532年）
馬振拜造像題記　北魏景明四年（503年）
高樹造像題記　北魏景明三年（502年）
邑主造石像碑　東魏武定六年（548年）
邑師法宗等五十四人造像題記　西魏大統四年（538年）
邑師仇法超合邑子三十人造像碑　北魏太和七年（483年）
邑師晏僧定合邑子六十七人等造像碑　北魏景明三年（502年）
邑義七十人等造像碑　北齊河清三年（564年）
邑義人等造像碑　北齊皇建二年（561年）
邑義主一百人等造像記　北齊武平三年（572年）
邑義主一百人等造像靈塔記　北齊天保二年（551年）
邢多五十人等造像碑　北齊武平二年（571年）
邢安周造像碑　北魏延昌四年（515年）
邢偉墓誌　北魏永安二年（529年）
邢原舉治黃腸石　東漢永建二年（127年）
邢巒妻元純陀墓志　北魏永安二年（529年）
叔孫協墓誌　北魏正光元年（520年）
叔孫固墓誌　東魏武定二年（544年）
周千墓誌銘　北魏正光三年（510年）
周天蓋造像記　北魏孝昌二年（526年）
周家堡造像碑　北周保定五年（565年）
和紹隆造像記　北齊天統四年（568年）
和照隆墓志銘　西魏大統八年（542年）
和邃墓誌　東魏武定三年（545年）
和邃造像碑　北魏孝昌三年（527年）
始平公造像記　北魏太和廿二年（498年）
孟元華墓誌　北魏正光四年（523年）
孟阿妃造像記　北齊武平七年（576年）
孟敬訓墓志　北魏延昌三年（514年）
宗欣墓誌　東魏武定三年（545年）
定貴造像碑　北周
屈突隆業墓磚銘　北魏太和十四年（490年）
延稜顯仲造像記　東魏武定七年（549年）
征虜將軍于纂墓誌　北魏孝昌三年（527年）

祖徠山摩崖　北齊
房周陁墓誌　北齊天統元年（565年）
房悅墓誌　東魏興和三年（541年）
房蘭和墓記　東魏武定元年（543年）
拓拔虎妻尉遲男墓誌　北周天和四年（569年）
拓拔虎墓誌銘　北周保定四年（564年）
拓跋育墓誌　西魏恭帝二年（555年）
於仙姬墓誌　北魏孝昌二年（526年）
昙□、昙朗造像記　東魏武定八年（550年）
明空等七人造像記　北齊河清三年（564年）
明成胡后造像記　北齊
明堂瓦文　北齊天保八年（557年）
松智靜造像　北魏
松滋公元文墓誌銘　北齊普泰二年（532年）
林盧哀王元文墓誌碑　北周武成二年（560年）
武成二年造像記　北齊武平二年（571年）
武成胡后造像記　北齊建義元年（528年）
武周劉儉墓誌銘　北魏永平元年（508年）
吐谷渾氏墓誌　北魏永平三年（508年）
元儽墓誌銘　北涼承平三年（445年）
沮渠安周造佛寺碑　漢甘露五年（前49年）
治河刻石　北魏永平二年（509年）
法文法隆等造像　北魏永平二年（509年）
法光造像記　北魏永平三年（510年）
法行造像　北齊河清三年（564年）
法洪銘墓贊　北齊天保十年（559年）
法香建塔記　西魏大統元年（535年）
法建塔記　西魏大統四年（538年）
法悅等一千人造像記　北魏普泰元年（531年）
法勝、法休造像記　北魏普泰二年（532年）
法超道俗邑子四十五人等造像碑　北魏永平三年（510年）
法雲等造像記　北齊河清三年（564年）
法照造像記　北齊河清三年（564年）
法義九十人等造像記　北魏正光四年（523年）
法義兄弟一百餘人造像記　北魏孝昌三年（527年）
法義兄弟姊妹等造像記　北魏正光四年（523年）
法壽造像碑　西魏大統十五年（549年）

法儀六十八人等造像記　東魏元象元年（538年）
法儀兄弟八十人等造像記　北齊天保八年（557年）
法儀百餘人造定光像記　北齊河清元年（562年）
法儉造像記　北齊正光四年（523年）
法勤禪師塔銘　北齊太寧二年（562年）
法襲造像記　北周天和二年（567年）
知因造像記　北魏神龜三年（520年）
邵道生造像記　北周建德元年（572年）
邵真墓誌　北魏孝昌二年（526年）
邱哲妻鮮于仲兒墓誌　北魏始光元年（424年）
邱元明碑　北魏始光元年（424年）
金城郡君无华墓誌　北魏孝昌元年（525年）
長孫士亮妻宋靈妃墓誌　東魏武定二年（544年）
長孫子澤墓誌　北魏天平二年（535年）
長孫王真墓誌銘　北齊天保四年（534年）
長孫伯年妻陳平整墓誌　北魏延昌三年（514年）
長孫罔墓碑　北魏天平二年（533年）
長孫僧記等三人造像記　北魏建義元年（528年）
青州刺史元湛墓誌　北魏太和十九年（495年）
長樂王丘穆陵亮夫人尉遲為牛橛造像記　北魏太和十九年（495年）
侯□和造像記　北魏延昌三年（514年）
侯君妻張列華墓誌銘　西魏大統元年（535年）
侯剛墓誌　北魏建義元年（528年）
侯海墓誌　東魏武定二年（544年）
侯悕墓誌　北魏孝昌三年（527年）
侯掌墓誌　北魏孝昌二年（526年）
侯義墓誌　東魏武定二年（544年）
侯遠墓誌銘　北魏孝昌三年（527年）
南石窟寺碑　北魏永平三年（510年）
南宗和尚塔銘　北齊武成四年（599年）
咸陽太守劉府君墓誌　東魏武定二年（544年）
城陽康王壽妃墓誌銘　西魏大統元年（535年）
城楊王元泰妃菊氏墓志　北魏正光五年（524年）
姚伯多造像碑　北魏太和二十年（496年）

600

602

附錄二——魏碑書法藝術年表

時代	西元 年	條目	描述（資料不詳者欄位空白）
代魏平城時期	316	《代王猗盧之碑殘石》	拓本現存北京大學圖書館。＊刻文：殘碑僅存「王猗盧之碑也」六個字。
東晉	405 大亨四年	《爨寶子碑》	東晉著名碑刻之一。爲半圓形，整碑呈長方形。碑文計十三行，每行三十字，碑尾有題名十三行，每行四字，額十五字。清乾隆四十三年雲南曲靖揚旗田出土。＊尺寸：高一・八三公尺，寬○・六八公尺，厚○・二一公尺。＊刻文：正書。
北魏	414 神瑞元年	《淨悟浮圖記》	
北魏	424 始光元年	《魏文朗造像碑》	佛、道混合四面造像碑。一九三四年陝西耀縣漆河發現，現存於陝西銅川市耀州區藥王山碑林博物館。＊刻文：正書。
北涼	429 承玄二年	《田弘造塔柱發願文石》	一九五五年在甘肅酒泉文殊山石窟發現。＊刻文：隸書。
北魏	431 神䴥四年	《平城長慶寺造七級舍利塔磚銘》	磚銘原存於東京書道博物館，二○○五年王銀田先生訪日發現拍攝。＊尺寸：磚長十六・一公分，寬十五・五公分，厚四・三公分。＊刻文：楷書，面刻方界格，銘文七行，每行九字，共三十六字。
北魏	433 延和二年	《張正子父母鎮墓石》	
北魏	437 太延三年	《皇帝東巡之碑》	民國年間於河北易縣出土。＊刻文：隸書，碑文現存十四行，每行二十六字；篆額陽文「皇帝東巡之碑」。
北魏	456 太安二年	《嵩高靈廟碑》	碑石存河南登封縣嵩山中嶽廟，爲迄今發現北魏平城時期最早碑石之一。現存最早陽拓本乃爲明拓本，可見首行「太極剖判」仍未毀損，今爲北京故宮博物院典藏。＊刻文：正書，碑陽有七列二十三行，每行五十字，可判讀約四百餘言；碑陰有七列，上兩列字較大，共二十二行，下五列字較小有十六行，每行的字數不等；陽文篆額「中嶽嵩高靈廟之碑」八字。此碑爲皇帝記行之作，是《水經注》中所記載的《禋射碑》之一。不但展現了北魏平城時期前三代刻的基本書風，極具藝術價值，而此碑的歷史和文獻意義也同樣重要，被譽爲「北魏第一名碑」。
北魏	439 太延五年	《大代華嶽廟碑》	碑原在陝西華陰縣華山，今佚失，現海內僅見福山王文敏孤本。＊刻文：正書。
北魏	440 太平真君元年	《王神虎造像記》	
北魏	442 太平真君三年	《鮑纂造像記》	清末於山東出土，今流失日本。＊刻文：正書。
北魏	443 太平真君四年	《嘎仙洞祝文刻石》	此爲摩崖石刻。乃北魏太武帝派遣中書侍郎李敞至鮮卑祖宗之廟告祭天地時，於距嘎仙洞洞口十五米處花崗岩上，以正書刻《祝文》。西元一九七九至一九八○年間於大興安嶺鄂倫春旗嘎仙洞被發現。＊尺寸：高七十釐米，長一百二十釐米。＊刻文：隸書而多楷意，書體古拙。陰刻十九行，每行十二至十六字，共計有二百零一字。
北涼	445 承平三年	《沮渠安周造寺碑》	清光緒時於吐魯番出土，目前只在一九○七年德漢學家福蘭閣發表的《吐魯番亦都護城出土的一方漢文寺院碑銘》可見原碑影像，應流失在德國。＊刻文：隸書。
北魏	451 正平元年	《孫恪墓銘》	銘文已具備平城時期銘刻的基本特徵。二十世紀末於大同坊間出現，後應爲私人所藏存。＊尺寸：石已殘損，四邊有二公分高框，石高四十・五公分，殘長四十三公分。＊刻文：楷隸。尚存銘文五整行，三殘行，可識讀者六十八字；銘文後原有正平元年紀元，後殘損。
北魏	454 興光元年	《韓賷真妻王億變碑》	碑銘不大，上爲圓弧形，有雙龍交尾戲珠螭首，下爲陰文篆額「平國侯韓賷真妻碑」，乃標準碑形。大同城南沙場出土後幾經流轉，現藏雲岡石窟陳列館；近年在山西大同發現拓片。＊尺寸：石高四十四公分，寬二○公分。＊刻文：楷隸。碑文九行，二十三字。
北魏	457 太安三年	《尉遲定州墓門石刻銘文》	二○○九年冬出土，現藏大同市博物館。＊尺寸：石高一一三公分，寬六六公分，厚六公分。＊刻文：楷隸書。銘文刻於磚券墓內的石槨封門外側中部，共六行，滿行二十一字，末行九字，計九十七字。

南朝宋　458　大明二年　《爨龍顏碑》
晉宋年間著名碑刻之一，現存陸良薛官堡，與《爨寶子碑》共稱二爨。此碑高三‧三八公尺，上寬一‧三五公尺，下寬一‧四六公尺，厚〇‧二五公尺，碑楊正文二十四行，行四十五字。

北魏　460　和平元年　《毛德祖妻張智朗石槨銘刻》
銘刻書跡精美。二〇一一年於大同市禦河東市公安局工地出土。※尺寸：銘刻高三十五釐米，寬四〇釐米。※刻文：楷書。銘文刻在石槨門外右側石壁上，行間有硃砂刻界格，誌文陰刻填朱；銘文十一行，滿行九至十二字，共計一百一十四字。

北魏　461　和平二年　《皇帝南巡之頌碑》
其為《水經注》所載幾個《禦射碑》中，唯一現存兩面皆刻有碑文者；且有晶屓形碑座，可能是目前保存最早南北朝時期的碑座。可惜碑已殘碎裂，但從拼合的殘碑中，整理出二百七十多位臣屬的姓名、官爵，此中多未見於史書，是研究北魏職官、姓氏、鮮漢融合過程的十分重要的資料。發現於一九三六年，現存山西靈丘縣覺山寺。※尺寸：拼合現今發現的十塊殘碑，測得碑額寬約一四五釐米、碑身寬約一三七公分、厚約二十九公分，高度則無法測度。※刻文：篆意隸筆。篆額「皇帝南巡之頌」；目前從殘碑中的碑陽整理出一百七十餘字，碑陰辨識出的約有二千四百四十餘字。

北魏　462　和平三年　《邸府君之碑》
又稱《邸元明碑》，此碑為十六國、南北朝銘刻書跡中的神品。一九八八年河北曲陽北嶽廟附近的古井中被發現。※刻文：隸書。

北魏　465　和平六年　《劉賢墓誌》
一九六五年遼寧朝陽出土。※刻文：隸書。四面刻誌文，陽文篆額「劉賢之墓誌」。

北魏　466　天安元年　《曹天度造九層石塔記》
又名北魏千佛石塔，由塔身、塔、塔座組成。塔身九層，每層雕有佛像。塔座正面刻有供養比丘浮雕，兩側為蓮花吼獅，題記則刻於背面。原在山西朔州崇福寺，塔身現藏台灣歷史博物館，塔剎則猶存崇福寺。※尺寸：高約二公尺。※刻文：共十九行，滿

北魏　468　皇興二年　《魚玄明墓誌》
行八字，尚存一百二十五字。出土時間地點不詳，曾為金石家陳介祺所藏。※刻文：正書，稍帶隸意。

北魏　468　皇興二年　《張略墓誌》
一九八七年遼寧朝陽市凌河機械廠出土，現藏朝陽市博物館。※刻文：正書，六行，滿行十八字，計一百零五字。

北魏　469　皇興三年　《趙珊造像記》

北魏　471　皇興五年　《□知法造像記》

北魏　471　皇興五年　《興平皇興五年造像記》
陝西興平出土，一九五三年存於西安碑林。

北魏　472　延興二年　《申洪之墓銘》
民國年間在山西大同發現，現存大同市博物館。※尺寸：石長六十公分，寬四十八公分。※刻文：隸意極重的楷書。共十三行，每行二十字，計一百八十六字：另有三行的行楷後記，每行十五至十八字，共五十字。銘文四周有高一公分，寬約二‧五公分至三公分的邊框。

北魏　484　太和八年　《司馬金龍妻姬辰墓誌》（欽文姬辰墓銘）
司馬金龍夫妻合葬墓於一九六五年山西大同市石家寨村出土，現藏大同市博物館。※尺寸：石高二十九公分，高二十七公分。※刻文：隸書。正面刻楷隸八行，行間有界格，滿行十一至十三字，背面刻四行，滿行九至十字，兩面共計一百二十九字。

北魏　475　延興五年　《元理墓誌》

北魏　476　延興六年　《陳永夫婦墓銘》
由兩塊精美青磚刻製而成，上為蓋磚，與銘面相扣部分平整而微凸；銘磚和蓋磚上側，分別刻有兩組精緻的忍冬紋飾。一九九五年大同陽高縣強家營村出土，現存於陽高縣文管所。※尺寸：銘磚高二十九釐米，寬十四點五釐米，厚六釐米。銘面略凹，四周有框，呈鋸齒形。※刻文：楷書兼隸意。銘文共四行，滿行十三字，計四十五字。

北魏　477　太和元年　《郭孟買地券》
一九八〇年前後陝西長武縣出土。※刻文：正書。

北魏　477　太和元年　《光州靈山寺舍利塔銘》
清咸豐年間山東黃縣出土。※刻文：正書。

北魏　477　太和元年　《宋紹祖墓誌》及《墓頂刻石》

宋紹祖墓墓室豪華考究，為殿堂式石室，內繪有精美雙人樂舞。二〇〇〇年四月大同市御河東岸原雁北師範學院（今大同大學）擴建工地時被發現；磚銘發現於北過洞填土中。＊尺寸：磚銘長三十公分，厚五公分。＊刻文：磚面陰刻隸楷「大代太和元年歲次丁巳幽州刺史敦煌公敦煌郡宋紹祖之柩」共三行二十五字，字內填朱。石室頂仿瓦甍間刻有題記：「太和元年五十八人用公（工）三千，鹽豉卅斛」。

北魏　481　太和五年　《塔基石函銘刻》

北魏　481　太和五年　《定州五級浮圖石函蓋銘》

一九六四年從河北定縣城內東北角一夯土台下發現。＊尺寸：石函蓋為盝頂形，高五八‧五公分，長六十五公分，寬五七‧五公分。＊刻文：楷書。銘文刻在石函蓋上，共十二行，每行二十二至二十七字，計二百四十九字。

北魏　483　太和七年　《邑義信士女等五十四人造像記》

題記刻於山西大同雲岡石窟第十一窟東壁；雖出自民間匠人之手，但書丹者充分展現北魏太和年間古健豐腴的書風。＊尺寸：題記長七十八釐米，高三十七釐米。＊刻文：楷書。共二十五行字，每行十三至十六字，共三百五十一字（不包含周邊菩薩名號）。

北魏　483　太和七年　《邑師法宗造像記》

記文刻於山西大同雲岡石窟第十一窟東壁。＊刻文：正書。

北魏　483　太和七年　《崔承宗造像記》

北魏　484　太和八年　《陽眾度磚銘》

二〇〇一年五月大同城南七裡村變電站工地出土。＊尺寸：平城隸楷，銘磚長約卅一至卅三釐米之間，寬十五公分，厚五公分。＊刻文：磚面陰刻邊框及豎界格，一端以忍冬紋飾；刻文共四行，每行十七至十八字，計七十一字。

北魏　488　太和十二年　《暉福寺碑》

清末在陝西澄城縣發現，一九七二年移藏西安碑林。康有為評暉碑「渾穆高古，為魏碑上上品」，讚其為「隸書之極則」。＊尺寸：石高二九四公分，寬九十公分。＊刻文：正書。陽文篆額「大代宕昌公暉福寺碑」。刻文共二十四行，每行滿行四十四字，全文計七百八十七字。與北魏太和中期的銘刻相比，此刻章法、結字、用筆已全是楷法，被視為洛陽北邙體的源頭。

北魏　489　太和十三年　在平城立孔子廟

北魏　489　太和十三年　《比丘尼惠定造像記》

造像在山西大同雲岡石窟曇曜五窟之一的第十七窟明窗東側。造像為釋迦、多寶並坐龕。＊刻文：正書。計十一行，共八十六字。點畫雖多見魏楷筆法，但隸意猶存，粗率稚拙，具平城期間書刻風格。

北魏　490　太和十四年　《屈突隆業墓誌》

北魏　491　太和十五年　北魏明堂、太廟建成

一九九六年大同東南發現北魏明堂遺址，出土大量石刻瓦文，有隸、楷、行草及陽文篆書「皇」字印文和陽文隸書「范太」印文。

北魏　492　太和十六年　《蓋天保磚》

二〇〇五年流落大同坊間，調來自於大同城東南七裡沙嶺村東一裡許的高坡上。＊尺寸：墓磚長三十釐米，寬十五釐米，厚五釐米。＊刻文：楷書。銘文前面部份為小字，共三行又一字，字徑約兩釐米，計五十五字；最後「蓋天保父」為四大字，字徑約四至五釐米。

北魏　494　太和十八年　《弔比干文》

此碑為北魏孝文帝至鄴，經比干墓時作弔文，並樹碑刊之。原碑已毀失，現今拓本為北宋元祐五年重刻本。＊尺寸：高二五六公分，寬一三六公分。＊刻文：正書。共二十八行，每行滿行四十六字。篆額為「皇帝弔殷比干文」。

北魏　494　太和十八年　《陶浚墓誌》

北魏　494　太和十八年　龍門石窟始鑿

北魏　495　太和十九年　《惠□‧玄凝等造像記》

北魏　495　太和十九年　《丘穆陵亮妻尉遲氏造像記》

位在河南洛陽龍門古陽洞北壁（龍門二十品之一）。＊刻文：正書。

北魏　495　太和十九年　《牛橛造像記》

北魏　495　太和十九年　《吳氏忠偉為亡息冠軍將軍吳天恩造像並窟》

造像在雲岡石窟三十八窟洞外左方。題記約三百餘

北魏石刻紀年表（續）

上欄（右至左）

- 北魏　496　太和二十年　《姚伯多兄弟造像碑》
 言，其篇幅之長可與《五十四人題記》並論，可惜經年風雨侵蝕，現已字跡模糊難辨，至今未發現有拓片留世。約於民國十年左右發現。於一九一二年陝西耀縣文正書院出土，後遷至今日陝西銅川市耀州區藥王山碑林。＊尺寸：碑高一四○公分、寬七十公分、厚三十公分。

- 北魏　496　太和二十年　《元楨墓誌》
 一九二六年於河南洛陽城北出土，一九三八年于右任贈西安碑林，現藏西安碑林博物館。＊正書。刻文共十七行，每行滿行十八字，計三百零六字。

- 北魏　496　太和二十年　《張元祖妻一弗造像記》
 造像位在河南洛陽龍門古陽洞北壁，為龍門二十品之一。＊刻文：正書。

- 北魏　498　太和二十二年　《高慧造像記》
 ＊刻文：正書。

- 北魏　498　太和二十二年　《始平公造像記》
 位在河南洛陽龍門山古陽洞北壁（龍門二十品之一）。＊刻文：正書。龍門二十品中唯一陽刻。由北魏孟達撰文、朱義章作書。

- 北魏　499　太和二十三年　《元簡墓誌》
 一九二六年河南洛陽高溝村出土，一九六○年于右任移贈西安碑林，現藏西安碑林博物館。＊刻文：正書。

- 北魏　498　太和二十二年　《元偃墓誌》
 一九二六年河南洛陽出土。＊刻文：正書。

- 北魏　498　太和二十二年　《元詳造像記》
 位在河南洛陽龍門古陽洞北壁（龍門二十品之一）。＊刻文：正書。

- 北魏　499　太和二十三年　《劉文朗造像碑》
 單面道教造像碑，原藏陝西耀縣文化館，現保存於陝西銅川市耀州區藥王山碑林。＊尺寸：高一百釐米、寬五十二釐米、厚二十釐米。

- 北魏　499　太和二十三年　《閻惠端等造像記》

- 北魏　499　太和二十三年　《諸議參軍元弼墓誌》
 書。志後面部份已殘缺，僅存八行，每行十八字。

- 北魏　499　太和二十三年　《元彬墓誌》

- 北魏　499　太和二十三年　《僧欣造像記》

- 北魏　499　太和二十三年　《韓顯宗墓誌》
 一九二六年河南洛陽高溝村出土，現藏湖南省博物館。＊刻文：正書。計十八行，每行二十一字。

下欄（右至左）

- 北魏　499　太和二十三年　《元景造像記》
 一九二一年遼寧義縣西北大凌河西洞出土。＊刻文：正書。

- 北魏　499　太和二十三年　《司馬解伯達造像記》
 位在河南洛陽龍門古陽洞北壁（龍門二十品之一）。＊刻文：正書。

- 北魏　477-499　太和年間　《韓曳雲等造像記》
 單面道教造像碑。一九三八年出土，現保存於陝西銅川市耀州區藥王山碑林。

- 北魏　477-499　太和年間　《曹永造像記》
 單面造像碑。一九三八年出土，現保存於陝西銅川市耀州區藥王山碑林。

- 北魏　500　景明元年　《楊阿紹造像記》
 單面道教造像碑。一九三六年河南洛陽出土。＊刻文：正書。

- 北魏　500　景明元年　《楊縵黑造像記》
 耀州區藥王山碑林。

- 北魏　500　景明元年　龍門石窟
 北魏宣武帝詔令依照平城靈岩寺石窟（即雲岡石窟），於洛陽南伊闕山造石窟（龍門）。

- 北魏　500　景明元年　《元定墓誌》
 一九二六年河南洛陽出土。＊刻文：正書。

- 北魏　500　景明元年　《元榮宗墓誌》
 ＊刻文：正書。

- 北魏　501　景明二年　《景明四面造像碑》
 砂石質地的佛教造像碑。西安市長安縣查家寨出土，一九五三年移至西安碑林博物館保存。＊尺寸：高六十公分，寬五十六公分。

- 北魏　501　景明二年　《元羽墓誌》
 一九三二年河南洛陽出土。＊刻文：正書。

- 北魏　501　景明二年　《鄭長猷造像記》
 位在河南洛陽龍門古陽洞南壁（龍門二十品之一）。

- 北魏　501　景明二年　《趙謐墓誌》
 ＊刻文：正書。

- 北魏　502　景明三年　《元超造像記》
 位在河南洛陽龍門古陽洞北壁（龍門二十品之一）。＊刻文：正書。

- 北魏　502　景明三年　《惠感造像記》
 位河南洛陽龍門古陽洞北壁（龍門二十品之一）。＊刻文：正書。

- 北魏　502　景明三年　《孫秋生等造像記》
 位在河南洛陽龍門古陽洞南壁（龍門二十品之一）。＊刻文：正書。

- 北魏　502　景明三年　《高樹、解伯都等造像記》
 位在河南洛陽龍門古陽洞北壁（龍門二十品之一）。

- 北魏　502　景明三年　《尹愛薑等造像記》
 ＊刻文：正書。

- 北魏　502　景明三年　《穆亮墓誌》
 一九二五年洛陽東北西山嶺出土。一九四○年于右任

北魏　502　景明三年　《侯太妃造像記》
移贈西安碑林，現藏西安碑林博物館。※刻文：正書。共二十行，每行二十二字。

北魏　502　景明三年　《李伯欽墓誌》

北魏　502　景明三年　《員標墓誌》

北魏　502　景明三年　《賀蘭汗造像記》
位在河南洛陽龍門古陽洞頂部（龍門二十品之一）。※刻文：正書。

北魏　502　景明三年　麥積山石窟

北魏　503　景明四年　《顯祖嬪侯骨氏墓誌》
移贈西安碑林，現藏西安碑林博物館。※刻文：正書。共十五行，每行十七、十八字不等。

北魏　503　景明四年　《元誘妻馮氏墓誌》
一九二三年洛陽城北安駕溝出土。一九四〇年于右任

北魏　503　景明四年　《馬振拜等造像記》
位在河南洛陽龍門古陽洞頂部（龍門二十品之一）。※刻文：正書。

北魏　503　景明四年　《張整墓誌》
※刻文：正書。

北魏　503　景明四年　《法生造像記》
位在河南洛陽龍門古陽洞南壁（龍門二十品之一）。※刻文：正書。

北魏　503　景明四年　《比丘尼曇媚造像記》
一九五六年山西大同雲岡石窟第二十窟發現。※尺寸：石為雲岡細砂岩，略呈方形，高三十公分，寬二十八公分。※刻文：正書。共十行，行十二字，計一百一十二字。願文大部份完好，書法極佳，以圓筆為主，既存隸意，又具楷則，與著名魏碑《鄭文公碑》頗為相似。

北魏　503　景明四年　《太妃高造像記》
位在河南洛陽龍門古陽洞頂部（龍門二十品之一）。※刻文：正書。

北魏　500-503　景明年間　《楊大眼造像記》
位在河南洛陽龍門古陽洞北壁（龍門二十品之一）。※刻文：正書。

北魏　500-503　景明年間　《魏靈藏、薛法紹等造像記》
位在河南洛陽龍門古陽洞北壁（龍門二十品之一）。題記沒有記載刻造時間，或有學者以為書法風格酷似同窟的《楊大眼題記》，疑出自同一人之手。※刻文：正書。

北魏　477-504　太和·景明年間　《孫保造像記》
位在河南洛陽龍門古陽洞頂部（龍門二十品之一）。※刻文：正書。

北魏　504　正始元年　《崔孝芬族弟墓誌》

北魏　504　景明五年　《霍揚碑》

北魏　504　正始元年　《封和突墓誌》
一九八〇年於山西大同雲岡石窟路北小站村附近一名「青疙瘩」的地方出土。現藏大同市博物館。※尺寸：石質，碑形。高四十二公分，寬三十二公分。※刻文：正書。碑文，刻具佳，共十二行，每行十二字，計一百四十一字。界以淺棋格，格方二·七至二·九公分。

北魏　504　正始元年　《山公寺碑頌》

北魏　504　正始元年　《元龍墓誌》

北魏　504　正始元年　《高思雅造像記》

北魏　504　正始元年　《許和世墓誌》

北魏　504　正始元年　《法雅與宗那邑等造九級浮圖碑》

北魏　505　正始二年　《僧量造像記》

北魏　505　正始二年　《崔隆墓誌》

北魏　505　正始二年　《翟普林造像記》

北魏　505　正始二年　《馮神育造像記》
道教造像。清咸豐八年櫟陽出土，現藏陝西省西安市臨潼博物館。※尺寸：碑高一百五十釐米，寬約

一九一八年發現。碑石原在河南汲縣北二十裡周家灣田間，後移入城內前街圖書館內。※刻文：正書。

北魏　505　正始二年　《元鸞墓誌》

北魏　505　正始二年　《元始和墓誌》

北魏　505　正始二年　《鄯月光墓誌》

北魏　505　正始二年　《李蒨墓誌》

北魏　506　正始三年　《冗從僕射造像記》

北魏　506　正始三年　《寇臻墓誌》

北魏　506　正始三年　《鄭君妻墓誌》

北魏　506　正始三年　《寇猛墓誌》

北魏　506　正始三年　《楊小妃造像記》
六十六至七十，厚三十五釐米。

朝代	公元	年號	碑帖名稱	說明
北魏	511	永平四年	《仙和寺尼道僧略造像記》	陝西華陽出土。＊刻文：正書。
北魏	511	永平四年	《司馬紹墓誌》	
北魏	511	永平四年	《元燮造像記》	
北魏	511	永平四年	《萬福榮造像記》	
北魏	511	永平四年	《元侔墓誌》	
北魏	511	永平四年	《元悅墓誌》	一九二〇年河南洛陽出土。＊刻文：正書。
北魏	511	永平四年	《楊穎墓誌》	
北魏	511	永平四年	《楊範墓誌》	
北魏	511	永平四年	《楊阿難墓誌》	
北魏	511	永平四年	《楊君妻崔氏墓誌》	
北魏	511	永平四年	《劉雙周造均塔記》	
北魏	511	永平四年	《論經書詩》摩崖刻石	摩崖刻石，全稱《詩五言與道俗十人出萊城東南九裡登雲峰山論經書一首》。在山東掖縣雲峰山陰。＊刻文：字徑大者二十釐米，小者一二釐米左右，字形較扁，保留明顯篆隸筆意，氣勢磅礴。
北魏	511	永平四年	《鄭道昭觀海童詩刻石》摩崖刻石	摩崖刻石。
北魏	511	永平四年	《鄭文公碑》摩崖刻石	摩崖刻石。上碑在山東平度天柱山鶴嶺橫懸的一塊天然巨石上。下碑在山東掖縣雲峰山之東寒洞山。二碑文同，只數處字句少異。＊上碑刻文：正書。碑文二十行，行四十至五十字不等，計八百八十三字。＊下碑刻文：正書。下碑稍經加工，碑文五十一行，行二十九字，計一千二百四十三字。正書額題「熒陽鄭文公下碑」七字。
北魏	512	延昌元年	《吳子璨妻秦氏墓誌》	
北魏	512	永平五年	《封昕墓誌》	
北魏	508-512	永平年間	《太基山銘告》	
北魏	508-512	永平年間	《仙壇詩刻》	
北魏	508-512	永平年間	《東堪石室銘》	
北魏	512	永平年間	《冠軍將軍妻劉氏墓誌》	
北魏	512	延昌元年	《王蕃墓誌》	
北魏	512	延昌元年	《元詮墓誌》	
北魏	512	延昌元年	《元顯妃李元薑墓誌》	一九五一年西北文物處交存西安碑林。＊尺寸：長九十五釐米，寬八十二釐米。
北魏	512	延昌元年	《鄀乾墓誌》	
北魏	512	延昌元年	《劉洛真兄弟造像記》	清末河南洛陽出土，現為北京故宮博物院藏品。＊刻文：正書。
北魏	512	延昌元年	《崔猷墓誌》	
北魏	512	延昌元年	《朱奇造像碑》	
北魏	512	延昌元年	《楊美問造像碑》	
北魏	513	延昌二年	《元演墓誌》	
北魏	513	延昌二年	《元顯俊墓誌》	
北魏	513	延昌二年	《張相造像記》	
北魏	513	延昌二年	《嚴震墓誌》	
北魏	513	延昌二年	《元恪貴華王普賢墓誌》	
北魏	513	延昌二年	《劉璿等造像記》	
北魏	513	延昌二年	《孫標墓誌》	
北魏	513	延昌二年	《安樂王第三子給事君妻韓氏墓誌》	
北魏	513	延昌二年	《□伯超墓誌》	
北魏	513	延昌二年	《元颺妻王氏墓誌》	
北魏	514	延昌三年	《司馬景和妻墓誌》	一九一四年河南洛陽出土。＊刻文：正書。
北魏	514	延昌三年	《元澄嬪耿氏墓誌》	
北魏	514	延昌三年	《元宏充華趙氏墓誌》	
北魏	514	延昌三年	《長孫瑱墓誌》	
北魏	514	延昌三年	《高琨墓誌》	山西大同博物館於一九八四年發掘東郊元淑墓時，在附近小南頭村被稱作「三皇墓」的地方發現，現存大同市博物館。＊尺寸：有頂蓋，長寬各六十四公分，厚實二公分。＊刻文：正書。共十二行，滿行十二字，計一百二十六字。缺字較多。
北魏	514	延昌三年	《元颺墓誌》	
北魏	514	延昌三年	《元珍墓誌》	一九二〇年河南洛陽出土。＊刻文：正書。
北魏	514	延昌三年	《蕭融太妃王慕韶墓誌》	一九八〇年江蘇南京甘家巷出土。

朝代	紀年	年號	名稱	說明
北魏	514	延昌三年	《張亂國造像碑》	為雙面佛道造像碑，一九三四年陝西耀縣漆河出土，現藏陝西藥王山碑林。＊尺寸：碑高一二六公分，寬五十公分，厚二十七公分。
北魏	515	延昌四年	《姚纂墓誌》	
北魏	515	延昌四年	《白房生造像記》	
北魏	515	延昌四年	《顯祖嬪侯氏墓誌》	一九二六年河南洛陽出土。＊刻文：正書。
北魏	515	延昌四年	《邢偉墓誌》	
北魏	515	延昌四年	《山暉墓誌》	
北魏	515	延昌四年	《王禎墓誌》	
北魏	515	延昌四年	《皇甫驎墓誌》	清咸豐年間陝西戶縣出土。＊刻文：正書。
北魏	515	延昌四年	《王紹墓誌》	
北魏	515	延昌四年	《郭魯勝造像碑》	佛教造像碑。一九三四年耀縣西街菩薩廟出土，現安置在陝西銅川市耀州區藥王山碑林。＊尺寸：碑高一百公分，寬、厚皆為二十八公分。
北魏	512-515	延昌年間	《元萇溫泉頌》	
北魏	504-515	正始至延昌年間	《田良寬等邑子四十五人造像碑》	佛道造像碑。現藏西安碑林博物館。＊尺寸：高一百五十七公分，寬四十四公分，厚三十二公分。
北魏	516	熙平元年	《楊熙仙墓誌》	一九九一年河南偃師市杏園村首陽山電廠出土。＊刻文：正書。
北魏	516	熙平元年	《王文愛及妻劉江女墓誌》	
北魏	516	熙平元年	《元睿墓誌》	
北魏	516	熙平元年	《元諡妃馮會墓誌》	
北魏	516	熙平元年	《王昌墓誌》	河南洛陽出土。＊刻文：正書。
北魏	516	熙平元年	《楊播墓誌》	一九七四年陝西華陰五方鄉五方村出土；一九九〇年移存陝西省歷史博物館。＊刻文：正書。共三十二行，每行三十二字。
北魏	516	熙平元年	《吳光墓誌》	
北魏	516	熙平元年	《劉顏墓誌》	
北魏	516	熙平元年	《孫永安造像記》	
北魏	516	熙平元年	《元彥墓誌》	
北魏	516	熙平元年	《元延生磚誌》	一九九五年河南偃師市首陽山鎮香玉村北磚廠出土，現藏偃師市博物館。＊刻文：正書。計四百九十五字。
北魏	516	熙平元年	《吐谷渾璣墓誌》	
北魏	516	熙平元年	《楊胤墓誌》	
北魏	516	熙平元年	《元廣墓誌》	
北魏	516	熙平元年	《皮演墓誌》	
北魏	517	熙平二年	《張宜墓誌》	
北魏	517	熙平二年	《張宜世子墓誌》	
北魏	517	熙平二年	《張宜世子妻墓誌》	
北魏	517	熙平二年	《惠榮造像記》	
北魏	517	熙平二年	《元祐造像記》	位在河南洛陽龍門古陽洞南壁（龍門二十品之一）。＊刻文：正書。
北魏	517	熙平二年	《元懷墓誌》	
北魏	517	熙平二年	《元誦妻元貴妃墓誌》	
北魏	517	熙平二年	《元遙墓誌》	一九八五年陝西華縣五方鄉出土，現藏西安碑林博物館。
北魏	517	熙平二年	《元舒墓誌》	一九九一年河南洛陽城北後海資村出土，現藏西安碑林博物館。一九四〇年于右任移存西安碑林，現藏西安碑林博物館。＊刻文：正書。共二十八行，計七百六十一字。
北魏	517	熙平二年	《刁遵墓誌》	清雍正年間河北南皮出土；現藏山東省博物館；北京故宮博物院收藏清時拓本。＊刻文：正書。
北魏	517	熙平二年	《崔敬邕墓誌》	清康熙十八年河北安平出土，不久即毀失。傳世原石拓本已知有端方、劉鶚、劉健之、陶心雲、費念慈、潘寧等人藏本。
北魏	517	熙平二年	《元新成妃李氏墓誌》	
北魏	517	熙平二年	《邑子六十八人造像碑》	佛教造像碑。一九六〇年由陝西富平運至西安，由西安碑林博物館典藏。＊尺寸：碑高二百零三公分，寬八十一公分，厚二十一公分。
北魏	518	熙平三年	《楊泰墓誌》	
北魏	518	熙平三年	《宇文永妻韓氏墓誌》	

朝代	年代	年號	碑刻名稱	說明
北魏	518	熙平三年	《楊無醜墓誌》	
北魏	518	神龜元年	《元澄嬪耿壽姬墓誌》	
北魏	518	神龜元年	《孫寶造像記》	
北魏	518	神龜元年	《劉僧息造像記》	
北魏	518	神龜元年	《杜遷等造像記》	
北魏	518	神龜元年	《張安世造像碑》	北魏神龜元年（518年）由張安世捐造的佛道造像碑。一九三四年陝西銅川市耀州區藥王山寺原（今俗稱柏樹源）出土，現存陝西銅川市耀州區藥王山碑林。＊尺寸：碑上小下大梯形，高一六一公分，寬四十二至七十公分公分，厚二十二公分。
北魏	518	神龜元年	《高英墓誌》	一九二九年河南洛陽出土。＊刻文：正書。
北魏	518	神龜元年	《鄧羨妻李榘蘭墓誌》	
北魏	516-518	熙平至神龜年間	《七十人造像碑》	佛教造像碑。原存放在陝西耀縣文化館，後遷移至陝西藥王山碑林保存。＊尺寸：高一一六釐米，寬九十釐米，厚三十釐米。
北魏	516-518	熙平至神龜年間	《吳洪標兄弟造像碑》	為道教造像碑。一九二七年耀縣雷家崖出土，原為雷氏家藏，現存藥王山碑林。＊尺寸：上下大小呈梯形，高一百五十釐米，寬約六十六釐米，厚二十五釐米。
北魏	519	神龜二年	《高羽、高衡造像記》	佛道造像碑，造像供養人為邑老田清七十人。清咸豐
北魏	519	神龜二年	《趙阿歡造像記》	
北魏	519	神龜二年	《高道悅墓誌》	
北魏	519	神龜二年	《元祐墓誌》	
北魏	519	神龜二年	《寇憑墓誌》	
北魏	519	神龜二年	《寇演墓誌》	
北魏	519	神龜二年	《慧靜墓誌》	
北魏	519	神龜二年	《賈思伯碑》	石原在山東兗州府學，現今保存在山東曲阜孔廟。＊
北魏	519	神龜二年	《杜永安造像記》	刻文：正書。
北魏	519	神龜二年	《楊胤季女墓誌》	
北魏	519	神龜二年	《王守令造像記》	
北魏	519	神龜二年	《元遙妻梁氏墓誌》	八年於陝西西樂陽出土，現存陝西臨潼博物館。＊尺寸：高一七六公分，寬六十八至七十四公分，厚二十六公分。
北魏	519	神龜二年	《崔勳造像記》	
北魏	519	神龜二年	《元珽妻穆玉容墓誌》	
北魏	519	神龜二年	《元騰及妻程法珠墓誌銘》	
北魏	519	神龜二年	《文昭皇后高照容墓誌》	
北魏	519	神龜二年	《夫蒙文慶造像碑》	佛造像碑。一九三四年陝西銅川市耀州區藥王山樓村鄉坡頭村出土，現存陝西銅川市耀州區藥王山博物館。＊尺寸：碑高九十八公分，寬四十八公分，厚三十公分。
北魏	519	神龜二年	《劉田氏等邑子七十人佛道造像碑》	造像供養人為劉道生等七十人。清咸豐八年陝西安欒陽出土，現存陝西臨潼博物館。＊尺寸：碑高一百七十二公分，寬五十七公分，厚三十五公分。
北魏	520	神龜三年	《元暉墓誌》	
北魏	520	神龜三年	《常襲妻崔氏墓誌》	一九二六年河南洛陽出土；一九四〇年于右任贈西安碑林保存，現藏西安碑林博物館。＊刻文：正書。共三十一行，行三十一字。
北魏	520	神龜三年	《知因造像記》	
北魏	520	神龜三年	《慈香、慧政造像記》	位在河南洛陽龍門山老龍洞外慈香窟（龍門二十品之一）。＊刻文：正書。
北魏	520	神龜三年	《崔鸞造像記》	
北魏	520	神龜三年	《孔閏生造像碣》	
北魏	520	神龜三年	《錡雙胡道教造像碑》	一龕、四面均為道像造像，左側為文。造像供養人為錡石珍二十人等。一九一三年陝西漆河出土，現藏藥王山博物館。＊尺寸：碑呈梯形，高一二七公分，寬四十四至六十三公分，厚二十七公分。
北魏	520	神龜三年	《辛祥墓誌》	
北魏	520	神龜三年	《穆亮妻尉氏墓誌》	
北魏	518-520	神龜年間	《高植墓誌》	
北魏	518-520	神龜年間	《元穆夫人墓誌》	

613

朝代	西元	年號	名稱	說明
北魏	520	正光元年	《劉顯明造像記》	
北魏	520	正光元年	《元氏妻趙光墓誌》	
北魏	520	正光元年	《韓玄墓誌》	
北魏	520	正光元年	《劉阿素墓誌》	
北魏	520	正光元年	《邵真墓誌》	
北魏	520	正光元年	《劉滋墓誌》	
北魏	520	正光元年	《宋□造像記》	
北魏	520	正光元年	《李璧墓誌》	
北魏	520	正光元年	《崔宗女墓記》	清乾隆二十年河南孟縣出土。＊刻文：正書。
北魏	520	正光元年	《司馬昞墓誌》	
北魏	520	正光元年	《叔孫協墓誌》	
北魏	520	正光元年	《元孟輝墓誌》	
北魏	520	正光元年	《元譿墓誌》	
北魏	520	正光元年	《元賄墓誌》	
北魏	520	正光元年	《邑師曇僧定合邑子六十七人等造像碑》	一九八四年河北省遷安縣發現，現藏唐山市文物管理所。＊刻文：正書。計八十字。
北魏	520	正光元年	《雍光裡邑子造像碑》	佛教造像碑。八〇年代於陝西永壽太鄉東村出土，現存放於永壽博物館。＊尺寸：高一六二公分，寬約六十三至六十五公分，厚十五‧五公分。
北魏	518-520	神龜年間	《謝永進造像碑》	佛教造像碑，碑座已佚。一九九九年發現於涇陽縣城城南側涇惠渠旁，造像供養人以王姓為主，有王子悅等人。道教造像碑。現存藥王山碑林。＊尺寸：碑高七十公分，寬二十七公分，厚十四公分。
北魏	521	正光二年	《慧榮造像記》	
北魏	521	正光二年	《元恌嬪司馬顯姿墓誌》	河南洛陽出土。＊刻文：正書。
北魏	521	正光二年	《穆纂墓誌》	
北魏	521	正光二年	《劉華仁墓誌》	
北魏	521	正光二年	《馮迎男墓誌》	
北魏	521	正光二年	《張安姬墓誌》	
北魏	521	正光二年	《涿縣磚刻》	
北魏	521	正光二年	《伊□造像記》	
北魏	521	正光二年	《錡麻仁造像記》	雙面道教造像。一九一三年存於耀縣文正書院（今西街小學），現存陝西藥王山碑林。＊尺寸：碑高一百五十七公分，寬七十七公分，厚十四公分。
北魏	521	正光二年	《楊氏墓誌》	
北魏	521	正光二年	《侯□和造像記》	
北魏	521	正光二年	《封魔奴墓誌》	
北魏	521	正光二年	《王僧男墓誌》	
北魏	521	正光二年	《王仲和造像記》	
北魏	521	正光二年	《王遺女墓誌》	
北魏	521	正光二年	《慧榮再造像記》	
北魏	522	正光三年	《張猛龍碑》	碑現存放於山東曲阜孔廟。北京故宮博物院典藏有明時拓本（「蓋魏」二字未連），是流傳至今最早的拓本。＊刻文：正書。碑陽共二十四行，每行四十六字；碑陰有立碑官吏名計十列，額正書「魏魯郡太守張府君清頌之碑」十二字。
北魏	522	正光三年	《張盧墓誌》	
北魏	522	正光三年	《令媛墓誌》	
北魏	522	正光三年	《郭定興墓誌》	
北魏	522	正光三年	《慧暢造像記》	
北魏	522	正光三年	《馮邕之妻元氏墓誌》	
北魏	522	正光三年	《賈良造像記殘石》	
北魏	522	正光三年	《鄭道忠墓誌》	
北魏	522	正光三年	《胡顯明墓誌》	
北魏	522	正光三年	《正光三年造像碑》	佛道混合四面造像碑，今已斷成兩截。一九四九年由前陝西省歷史博物館移交碑林，現藏於西安碑林博物館。＊尺寸：高一三三公分，寬七十二公分，厚十九公分。
北魏	523	正光四年	《茹氏一百人造像碑》	
北魏	523	正光四年	《孟元華墓誌》	
北魏	523	正光四年	《法險造像記》	
北魏	523	正光四年	《馬鳴寺根法師碑》	碑原在山東東安大王橋，現於山東石刻藝術博物館保

北魏　523　正光四年　《席盛墓誌》
北魏　523　正光四年　《元秀墓誌》
北魏　523　正光四年　《元祐妃常季繁墓誌》
北魏　523　正光四年　《元仙墓誌》
北魏　523　正光四年　《元倪墓誌》
北魏　523　正光四年　《元引墓誌》
北魏　523　正光四年　《元敷墓誌》
北魏　523　正光四年　《張孃墓誌》
北魏　523　正光四年　《元譚妻司馬氏墓誌》

存。＊刻文：正書。

北魏　523　正光四年　《元靈曜墓誌》

一九二七年洛陽城北後北資村出土；一九四〇年于右任贈西安碑林，現由西安碑林博物館典藏。＊刻文：正書。共二十七行，每行二十七字。

北魏　523　正光四年　《高貞碑》
北魏　523　正光四年　《姬伯度墓誌》
北魏　523　正光四年　《惠榮造像記》

為磚銘。河南洛陽出土。＊刻文：正書。

又名《魏故營州刺使懿侯高君之碑》，約雍正、乾隆年間出土。碑原在山東德州衛河第三屯，後遷移至德州學府。北京故宮博物院所典藏之清出土初拓本，可見當時第八行「于王」二字仍未毀損。＊刻文：正書。碑文計二十四行，每行四十六字。碑額篆書陽文方筆「龍驤將軍營州刺史高懿侯碑」十二字。楊守敬《評碑記》評其：「書法方整，無寒儉氣。」是北朝碑刻中方筆楷書的代表作品。

北魏　523　正光四年　《崔永高等三十六人造像記》
北魏　523　正光四年　《元衡刻石》
北魏　523　正光四年　《法義兄弟姊妹等造像記》
北魏　523　正光四年　《師錄生造像記》
北魏　523　正光四年　《法照造像記》
北魏　523　正光四年　《優婆夷李造人像記》
北魏　523　正光四年　《楊順妻呂氏墓誌》
北魏　523　正光四年　《王基墓誌》

北魏　523　正光四年　《鞠彥雲墓誌》

清光緒初年山東黃縣出土，後移至縣學存放。＊刻文：正書。

北魏　523　正光四年　《高猛墓誌》

一九四八年河南洛陽老城東北小李村出土，現由洛陽古代藝術館典藏。＊刻文：正書。共三十一行，滿行三十一字。

北魏　523　正光四年　《奚真墓誌》
北魏　523　正光四年　《元尚之墓誌》
北魏　523　正光四年　《元斌墓誌》
北魏　523　正光四年　《師氏合宗邑子七十人等佛道造像碑》

佛道混合造像碑。原存放在臨潼徐陽鄧王村，一九八一年移至臨潼博物館保藏。＊尺寸：高二百一十五公分，寬七十五公分，厚二十七公分。

北魏　524　正光五年　《元謐墓誌》

書。

一九三〇年河南洛陽出土；現流落日本。＊刻文：正書。

北魏　524　正光五年　《元平墓誌》
北魏　524　正光五年　《元昭墓誌》
北魏　524　正光五年　《元隱墓誌》

一九二二年河南洛陽出土。＊刻文：正書。

北魏　524　正光五年　《元覆宗造像記》
北魏　524　正光五年　《侯掌墓誌》

一九八五年洛陽市孟津縣邙山鄉三十裡鋪村出土。＊刻文：正書。

北魏　524　正光五年　《杜文慶等二十人造像記》
北魏　524　正光五年　《慈慶墓誌》
北魏　524　正光五年　《劉根四十一人等造像記》
北魏　524　正光五年　《康健墓誌》
北魏　524　正光五年　《仇臣生造像記》

佛道造像碑。原為雷氏家藏，後由藥王山碑林典藏。＊尺寸：碑高一百公分，寬二十四公分，厚十五公分。

北魏　524　正光五年　《孫遼浮圖銘記》
北魏　524　正光五年　《元瓃妃李媛華墓誌》
北魏　524　正光五年　《元子直墓誌》
北魏　524　正光五年　《道充等一百人造像記》
北魏　524　正光五年　《杜法真墓誌》

朝代	西元	年號	名稱	說明
北魏	524	正光五年	《元璨墓誌》	
北魏	524	正光五年	《韓賄妻高氏墓誌》	
北魏	524	正光五年	《元崇業墓誌》	一九二七年河南洛陽安駕溝村出土；一九四〇年于右任贈予陝西西安碑林，現由西安碑林博物館典藏。＊刻文：正書。共二十行，每行二十字。
北魏	524	正光五年	《元悅妃馮季華墓誌》	
北魏	524	正光五年	《元寧墓誌》	
北魏	524	正光五年	《元顯墓誌》	
北魏	524	正光五年	《郭顯墓誌》	
北魏	524	正光五年	《檀賓墓誌》	
北魏	520-524	正光年間	《杜龍祖等邑子造像碑》	道教造像碑。一九七八年於陝西西安空軍通訊學院出土，現藏西安碑林。＊尺寸：高一九七公分，寬七十一公分，厚二十七公分。
北魏	525	正光六年	《李超墓誌》	河南偃師縣出土。＊刻文：正書。
北魏	525	正光六年	《甄凱墓誌》	
北魏	525	正光六年	《徐淵墓誌》	
北魏	525	正光六年	《元茂墓誌》	
北魏	525	正光六年	《曹望憘造像記》	碑原在山東臨沂西桐村莊；現今流落於法國巴黎博物館。北京故宮博物院存有馬衡捐贈之原石拓本。＊刻文：正書。
北魏	525	正光六年	《賈智淵妻張寶珠造像記》	
北魏	525	正光六年	《李遵墓誌》	
北魏	525	孝昌元年	《僧賢造像記》	
北魏	525	孝昌元年	《僧達造像記》	
北魏	525	孝昌元年	《殷伯姜墓誌》	
北魏	525	孝昌元年	《蘇胡仁等十九人造像記》	現保存於河南洛陽偃師市博物館。＊刻文：正書。
北魏	525	孝昌元年	《王君妻元華光墓誌》	
北魏	525	孝昌元年	《元顯魏墓誌》	
北魏	525	孝昌元年	《元煥墓誌》	
北魏	525	孝昌元年	《封君妻長孫氏墓誌》	
北魏	525	孝昌元年	《元熙墓誌》	
北魏	525	孝昌元年	《元誘墓誌》	一九一九年河南洛陽出土。＊刻文：正書。
北魏	525	孝昌元年	《元懌墓誌》	
北魏	525	孝昌元年	《元誘妻薛伯徽墓誌》	河南洛陽西陵出土；一九四〇年于右任贈予西安碑林，現由西安碑林博物館典藏。＊刻文：正書。共二十二行，每行滿行二十二字。
北魏	525	孝昌元年	《元纂墓誌》	
北魏	525	孝昌元年	《元暐墓誌》	
北魏	525	孝昌元年	《賈思伯墓誌》	一九七三年山東省壽光縣城關鎮李二村發現，現藏壽光縣博物館。＊刻文：正書。計一千一百一十四字。
北魏	525	孝昌元年	《元義華墓誌》	
北魏	525	孝昌元年	《元寶月墓誌》	
北魏	525	孝昌元年	《賈思伯夫人墓誌》	現為壽光縣博物館藏品。＊刻文：正書。
北魏	526	孝昌二年	《吳高黎墓誌》	
北魏	526	孝昌二年	《周天蓋造像記》	
北魏	526	孝昌二年	《郭法洛等造像記》	
北魏	526	孝昌二年	《李謀墓誌》	
北魏	526	孝昌二年	《高猛妻元瑛墓誌》	＊刻文：正書。
北魏	526	孝昌二年	《李頤墓誌》	
北魏	526	孝昌二年	《元過仁墓誌》	
北魏	526	孝昌二年	《元瀋妻于仙姬墓誌》	
北魏	526	孝昌二年	《智空造像記》	
北魏	526	孝昌二年	《丁辟耶造像記》	
北魏	526	孝昌二年	《伏君妻咎雙仁墓誌》	
北魏	526	孝昌二年	《師僧達等四十人造像記》	
北魏	526	孝昌二年	《元乂墓誌》	
北魏	526	孝昌二年	《伊祥墓誌》	一九八六年河南偃師蔡莊鄉出土，現由偃師市博物館典藏。＊刻文：正書。
北魏	526	孝昌二年	《元恌嬪李氏墓誌》	
北魏	526	孝昌二年	《丘哲妻鮮于仲兒墓誌》	河南洛陽城東馬溝村出土；一九四〇年于右任贈予西安碑林，現由西安碑林博物館典藏。＊刻文：正書。
北魏	526	孝昌二年	《崔鴻墓誌》	共十八行，行二十字。

朝代	西元	年號	碑帖名稱	備註
北魏	526	孝昌二年	《秦洪墓誌》	
北魏	526	孝昌二年	《侯剛墓誌》	
北魏	526	孝昌二年	《元珽墓誌》	
北魏	526	孝昌二年	《元壽安墓誌》	
北魏	526	孝昌二年	《楊乾墓誌》	
北魏	526	孝昌二年	《元伯陽墓誌》	
北魏	526	孝昌二年	《公孫猗墓誌》	現為北京故宮博物院藏品。＊刻文：正書。
北魏	526	孝昌二年	《于景墓誌》	河南洛陽小梁村北出土。＊刻文：正書。
北魏	526	孝昌二年	《高廣墓誌》	一九九〇年河南偃師市城關鎮杏園村磚廠出土；現藏於偃師商城博物館。＊刻文：正書。
北魏	526	孝昌二年	《染華墓誌》	
北魏	526	孝昌二年	《銀青光祿大夫于纂墓誌》	
北魏	526	孝昌二年	《元則墓誌》	
北魏	526	孝昌二年	《寇治墓誌》	
北魏	526	孝昌二年	《元朗墓誌》	
北魏	526	孝昌二年	《寇偘墓誌》	
北魏	526	孝昌二年	《韋彧墓誌》	
北魏	526	孝昌二年	《董偉墓誌》	
北魏	527	孝昌三年	《蘇屯墓誌》	
北魏	527	孝昌三年	《元瞱墓誌》	
北魏	527	孝昌三年	《元融墓誌》	一九三五年河南洛陽出土。＊刻文：正書。
北魏	527	孝昌三年	《和邃墓誌》	一九二七年河南洛陽出土。
北魏	527	孝昌三年	《龐雙造像記》	佛道造像碑，質地為石灰岩。一九六二年由臨潼博物館典藏。＊尺寸：碑高一百五十公分，寬十五至六十五公分，厚二十四公分。
北魏	527	孝昌三年	《宋景妃造像記》	
北魏	527	孝昌三年	《楊豐生造像記》	
北魏	527	孝昌三年	《征虜將軍於纂墓誌》	
北魏	527	孝昌三年	《胡明相墓誌》	
北魏	527	孝昌三年	《張九娃造像記》	
北魏	527	孝昌三年	《法義兄弟一百餘人造像記》	
北魏	527	孝昌三年	《僧慶造像記》	陝西出土。＊刻文：正書。
北魏	527	孝昌三年	《法義九十人等造塔記》	
北魏	527	孝昌三年	《侯悁墓誌》	
北魏	527	孝昌三年	《元固墓誌》	
北魏	527	孝昌三年	《胡屯進墓誌》	
北魏	527	孝昌三年	《劉玉墓誌》	
北魏	527	孝昌三年	《寧懋墓誌》	
北魏	527	孝昌三年	《元伏生妻輿姬墓誌》	
北魏	527	孝昌三年	《皇甫度造石窟寺碑》	
北魏	527	孝昌三年	《楊天仁等二百人造像記》	位在河南洛陽龍門老君洞。＊刻文：正書。
北魏	527	真王五年	《王起同造像銘記》	
北魏	527	真王五年	《薛慧命墓誌》	一九三二年九月於洛陽安駕溝村與其夫《元湛墓誌》一同出土。＊刻文：釋僧澤正書。共二行，滿行二十二字。篆蓋書：「魏故元氏薛夫人墓銘」九字。
北魏	528	武泰元年	《員外散騎侍郎元舉墓誌》	
北魏	528	武泰元年	《元暐墓誌》	
北魏	528	武泰元年	《梁國鎮將元舉墓誌》	
北魏	528	建義元年	《穆彥妻元洛神墓誌》	
北魏	528	建義元年	《王僧歡造像記》	
北魏	528	建義元年	《元悂墓誌》	一九二二年於河南洛陽出土，現今為遼寧省博物館典藏。＊刻文：正書。
北魏	528	建義元年	《元均之墓誌》	
北魏	528	建義元年	《元順墓誌》	河南洛陽徐家溝出土；一九四〇年于右任贈予西安碑林，現由西安碑林博物館典藏。＊刻文：正書。共十二行，每行二十字。
北魏	528	建義元年	《元邵墓誌》	
北魏	528	建義元年	《元彝墓誌》	
北魏	528	建義元年	《元瞻墓誌》	一九三二年河南洛陽柿園村出土；一九四〇年于右任贈予西安碑林，現由西安碑林博物館典藏。＊刻文：正書。共三十二行，每行三十三字。
北魏	528	建義元年	《元譚墓誌》	

北魏　528　建義元年　《元信墓誌》
河南洛陽出土；一九四〇年于右任贈予西安碑林，現由西安碑林博物館典藏。＊刻文：正書。共二十行，每行二十一字。

北魏　528　建義元年　《元悛墓誌》

北魏　528　建義元年　《元略墓誌》
一九一九年於河南洛陽出土；現由遼寧省博物館典藏。＊刻文：正書。

北魏　528　建義元年　《元宥墓誌》

北魏　528　建義元年　《陸紹墓誌》

北魏　528　建義元年　《元謐墓誌》

北魏　528　建義元年　《元端墓誌》

北魏　528　建義元年　《處士元誕墓誌》

北魏　528　建義元年　《惠詮等造像記》

北魏　528　建義元年　《常申慶造像記》

北魏　528　建義元年　《元悟墓誌》

北魏　528　建義元年　《青州刺史元湛墓誌》
藏。＊刻文：正書。

北魏　528　建義元年　《元厰墓誌》

北魏　528　建義元年　《元誦墓誌》

北魏　528　建義元年　《元昉墓誌》

北魏　528　建義元年　《元毓墓誌》
博物館典藏。＊刻文：正書。共十八行，每行二十字。
一九二八年於河南洛陽城北安駕溝村出土；現由河南省

北魏　528　建義元年　《楊濟墓誌》

北魏　528　建義元年　《元鑒妃吐穀渾氏墓誌》

北魏　528　建義元年　《元子正墓誌》

北魏　528　建義元年　《寇慰墓誌》

北魏　528　建義元年　《元周安墓誌》

北魏　528　建義元年　《唐耀墓誌》

北魏　528　永安元年　《元欽墓誌》
一九一六年河南洛陽城北張羊村出土；現由北京故宮博物院典藏。＊刻文：正書。

北魏　528　永安元年　《元誕業墓誌》

北魏　528　永安元年　《元景略妻蘭將墓誌》

北魏　528　永安元年　《元禮之墓誌》

北魏　528　永安元年　《元子永墓誌》
一九二八年河南洛陽東陸溝村出土；一九四〇年于右任贈予西安碑林，現由西安碑林博物館典藏。＊刻文：正書。

北魏　528　永安元年　《元道隆墓誌銘》

北魏　529　永安二年　《道歸夫妻造像記》
一九二八年河南洛陽出土；一九四〇年于右任贈予西安碑林，現由西安碑林博物館典藏。＊刻文：正書。

北魏　529　永安二年　《筍景墓誌》

北魏　529　永安二年　《王翊墓誌》

北魏　529　永安二年　《元馗墓誌》

北魏　529　永安二年　《元維墓誌》

北魏　529　永安二年　《元繼墓誌》

北魏　529　永安二年　《元端妻馮氏墓誌》

北魏　529　永安二年　《邢巒妻元純陁墓誌》

北魏　529　永安二年　《山徽墓誌》

北魏　529　永安二年　《爾朱紹墓誌》
一九二八年河南洛陽出土；一九四〇年于右任贈予西安碑林，現由西安碑林博物館典藏。＊刻文：正書。共二十九行，每行二十六字。

北魏　529　永安二年　《爾朱襲墓誌》

北魏　529　大趙神平二年　《王真保墓誌》

北魏　529　永安二年　《李文遷等造像記》

北魏　529　永安二年　《元恩墓誌》

北魏　529　永安二年　《丘哲墓誌》

北魏　529　永安二年　《穆彥墓誌》
一九二七年河南洛陽城東北馬溝村出土；一九三八年于右任贈予西安碑林。＊刻文：正書。共十七行，每行十九字。

北魏　529　永安二年　《四耶耶骨棺蓋墨書》

北魏　529　永安二年　《雷漢仁造像碑》
一九二七年出土；由雷氏收藏，後遷至陝西藥王山碑林。＊尺寸：碑高九十六公分，寬六十五公分，厚二十五公分。

北魏　530　永安三年　《元液墓誌》

北魏　530　永安三年　《陸孟暉墓誌》

北魏　530　永安三年　《寇霄墓誌》

朝代	西元	年號	名稱	說明
北魏	530	永安三年	《王舒墓誌》	
北魏	530	永安三年	《元彧墓誌》	
北魏	531	普泰元年	《元誨墓誌》	一九一九年河南洛陽出土。*刻文：正書。
北魏	531	普泰元年	《赫連悅墓誌》	
北魏	531	普泰元年	《元天穆墓誌》	一九二六年河南洛陽北營莊村出土；一九四〇年于右任贈予西安碑林，現由西安碑林博物館典藏。*刻文：正書。共三十五行，每行三十六字，篆蓋書「黃鉞柱國大將軍丞相太宰昭武王墓誌」十六字。
北魏	531	普泰元年	《新興王元弼墓誌》	
北魏	531	普泰元年	《道慧、法盛造像記》	
北魏	531	普泰元年	《穆紹墓誌》	
北魏	531	普泰元年	《賈瑾墓誌》	
北魏	531	普泰元年	《張玄墓誌》（又名《張黑女墓誌銘》）	誌稱「葬於蒲阪城」（應是現今的山西永濟市西南蒲州鎮）。原石早已佚失，如今傳世僅存一明時拓剪裱孤本。*刻文：正書。
北魏	531	普泰元年	《法雲等造像記》	
北魏	531	普泰元年	《朱輔伯造像碑》	為佛像造像碑。一九五九年陝西花縣瓜支家村出土，現藏存於西安碑林。*尺寸：碑高一七八公分，寬八十五公分，厚二十六公分。
北魏	531	普泰元年	《朱法曜造像碑》	一九五九年陝西花縣瓜支家村出土，現藏存於西安碑林。*尺寸：碑高一百五十公分，寬五十一公分，厚十五公分。
北魏	532	普泰二年	《楊機夫人梁氏墓誌》	
北魏	532	普泰二年	《韓震墓誌》	
北魏	532	普泰二年	《靜度造像記》	
北魏	532	普泰二年	《範國仁等造像記》	
北魏	532	普泰二年	《法光造像記》	
北魏	532	普泰二年	《路僧妙造像記》	
北魏	532	普泰二年	《樊道德造像記》	
北魏	532	普泰二年	《薛鳳規造像記》	
北魏	532	太昌元年	《楊曖墓誌》	
北魏	532	太昌元年	《樊奴子造像記》	為佛像造像碑。現存放於陝西富平縣文管所。
北魏	532	太昌元年	《邢安周造像記》	
北魏	532	太昌元年	《元延明墓誌》	一九一九年於河南洛陽小梁村西北出土。*刻文：正書。共四十九行，每行四十字。
北魏	532	太昌元年	《元項墓誌》	
北魏	532	太昌元年	《元顥墓誌》	
北魏	532	太昌元年	《李彰墓誌》	
北魏	532	太昌元年	《于祚妻和醜仁墓誌》	一九二〇年河南洛陽出土。*刻文：隸書。
北魏	532	太昌元年	《宋虎墓誌》	
北魏	532	太昌元年	《元襲墓誌》	
北魏	532	太昌元年	《元文墓誌》	
北魏	532	太昌元年	《元恭墓誌》	
北魏	532	太昌元年	《元徽墓誌》	*刻文：正書。共三十一行，每行三十二字。
北魏	532	太昌元年	《元翊墓誌》	
北魏	532	太昌元年	《楊昱墓誌》	
北魏	532	太昌元年	《楊順墓誌》	
北魏	532	太昌元年	《楊仲宣墓誌》	
北魏	532	太昌元年	《楊穆墓誌》	
北魏	532	太昌元年	《楊侃墓誌》	
北魏	532	太昌元年	《楊遵智墓誌》	
北魏	532	太昌元年	《楊幼才墓誌》	
北魏	532	太昌元年	《楊叔貞墓誌》	
北魏	532	太昌元年	《長孫季及夫人慕容氏墓誌》	*刻文：正書。
北魏	532	太昌元年	《王溫墓誌》	一九八九年於河南洛陽邙山朝陽鄉西溝村出土。*刻
北魏	532	太昌元年	《楊遁墓誌》	
北魏	532	太昌元年	《鄭胡墓誌磚》	磚質墓誌。八〇年代於河南開封市老譚家寨村出土。
北魏	532	太昌元年	《李林墓誌》	*刻文：正書。正面計十四字，背面計七十一字。
北魏	532	太昌元年	《薛孝通敘家世券》	
北魏	532	太昌元年	《邑主俊蒙□娥合邑子三十一人等造像碑》	這是目前發現的北朝造像中唯一造像參與者皆為婦

朝代	公元	年號	碑刻名稱
北魏	532	太昌元年	《張瞙周造像碑》

女。一九三四年發現於陝西耀縣漆河，現保存在藥王山博物館。佛像造像碑。現存於藥王山碑林博物館。＊尺寸：碑高九十公分，寬三十至三十八公分，厚二十公分。

朝代	公元	年號	碑刻名稱
北魏	533	永熙二年	《長孫士亮妻宋靈妃墓誌》
北魏	533	永熙二年	《元蕭墓誌》
北魏	533	永熙二年	《劉景和造像記》
北魏	533	永熙二年	《吳屯造像記》
北魏	533	永熙二年	《乞伏寶墓誌》
北魏	533	永熙二年	《李暉儀墓誌》
北魏	533	永熙二年	《張寧墓誌》
北魏	533	永熙二年	《政桃樹造像記》
北魏	533	永熙二年	《石育戴氏墓誌銘》
北魏	533	永熙二年	《元爽墓誌》
北魏	533	永熙二年	《元鑽遠墓誌》
北魏	533	永熙二年	《王悅及妻郭氏墓誌》
北魏	533	永熙二年	《北魏造像碑》

一九三三年河南洛陽出土。＊刻文：正書。
一九二八年河南洛陽出土。＊刻文：正書。
一九二三年河南偃師邙山出土。＊刻文：正書。
一九二○年河南洛陽出土。＊刻文：正書。

碑為粗灰色石質。碑原來在陝西西安戶縣龐光鎮將村北雲遊寺遺址，一九五一年移置西郊將村雲際寺，後立於縣城大觀樓洞內，今存於文廟大院。＊尺寸：碑呈四棱柱形，上窄下寬，高一一八釐米，頂部邊寬二十三至二十四釐米，底部寬三十一至三十三釐米；頂部正中有一圓榫，高三．五釐米，直徑六．五釐米。

朝代	公元	年號	碑刻名稱
北魏	534	永熙三年	《昭玄沙門大統令法師墓誌》
北魏	534	永熙三年	《長孫子澤墓誌》
北魏	534	永熙三年	《韓顯祖等造塔像記》
北魏	534	永熙三年	《張好郎造像記》
北魏	534	永熙三年	《賈景等造像記》
北魏	534	永熙三年	《崔宣靖墓誌》
北魏	534	永熙三年	《崔宣默墓誌》
北魏	534	永熙三年	《高珪墓誌》

朝代	公元	年號	碑刻名稱
北魏	534	永熙三年	《李盛墓銘記》
北魏	386-534	北魏時期	《朱黑奴四面造像碑》
北魏	386-534	北魏時期	《夏侯僧□造像碑》

佛教造像碑。一九三六年發現於陝西耀縣漆河，現藏存於藥王山博物館。＊尺寸：碑高一百五十公分，寬約五十七至七十七公分，厚約二十一至二十二公分。

朝代	公元	年號	碑刻名稱
北魏	386-534	北魏時期	《宇文悖造龍華浮圖銘》
北魏	386-534	北魏時期	《常嶽等一百餘人造像碑》
北魏	386-534	北魏時期	《劉賢墓誌》
北魏	386-534	北魏時期	《法香建塔記》
北魏	386-534	北魏時期	《元瑗墓誌》
北魏	386-534	北魏時期	《司馬王亮等造像記》
北魏	386-534	北魏時期	《大般涅槃經偈》
北魏	386-534	北魏時期	《秦紹敬等造像記》
北魏	386-534	北魏時期	《元悅修治古塔碑銘》
北魏	386-534	北魏時期	《崔楷墓誌》
北魏	386-534	北魏時期	《夫人粱氏殘墓誌》
北魏	386-534	北魏時期	《曇審等造像記》
北魏	386-534	北魏時期	《石黑奴造像記》
北魏	386-534	北魏時期	《蔡氏等造像記》
北魏	386-534	北魏時期	《無名氏夫人殘墓誌》
北魏	386-534	北魏時期	《千佛造像碑》

佛教造像碑。一九一一年長安（今陝西西安）東關出土；現藏存於藥王山博物館。＊尺寸：碑高二百零六公分，寬九十公分，厚二十八公分。

朝代	公元	年號	碑刻名稱
東魏	534	天平元年	《程哲碑》
東魏	534	天平元年	《張瓘墓誌》
東魏	535	天平二年	《安東將軍李夫人墓誌》
東魏	535	天平二年	《楊機墓誌》
東魏	535	天平二年	《嵩陽寺碑》
東魏	535	天平二年	《長孫僧濟等三人造像記》
東魏	535	天平二年	《元玕墓誌》

朝代	西元	年號	碑刻名稱	說明
東魏	535	天平二年	《惠究道造像記》	
東魏	535	天平二年	《司馬昇墓誌》	
東魏	535	天平二年	《趙氏姜夫人墓誌》	
東魏	535	天平二年	《王方略等造須彌塔記》	
東魏	536	天平三年	《孔僧時兄弟等造像記》	
東魏	536	天平三年	《王僧墓誌銘》	清道光二十二年於河南滄縣出土。＊刻文：正書。共二十五行，每行二十五字。
東魏	536	天平三年	《高盛墓碑》	清光緒二十五年河北磁縣出土，今放置在磁縣縣政府。＊刻文：正書。共三十行，每行二十五字。篆額陽文「魏侍中黃鉞大師錄尚書事文懿高公碑」。
東魏	536	天平三年	《曇會等造像記》	
東魏	536	天平三年	《元誕墓誌》	
東魏	536	天平三年	《李慧珍等造蓮花記》	
東魏	537	天平四年	《孫思香造像記》	
東魏	537	天平四年	《崔鴻妻張玉憐墓誌》	
東魏	537	天平四年	《崔鶠墓誌》	
東魏	537	天平四年	《元鷟妃公孫甑生墓誌》（又稱《華山王妃公孫氏墓誌》）	一九一三年河北磁縣北白道村出土，現由遼寧省博物館典藏。＊刻文：正書。共二十一行，每行滿行二十二字，計三百八十二字。
東魏	537	天平四年	《長孫囧墓碑》	
東魏	537	天平四年	《桓伊村七十餘人造像記》	
東魏	537	天平四年	《道玉、嚴懷安造像記》	
東魏	537	天平四年	《張僧安造像記》	
東魏	537	天平四年	《高雅墓誌》	
東魏	537	天平四年	《張滿墓誌》	河北磁縣出土，現由遼寧省博物館典藏。＊刻文：正書。共三十二行，每行滿行三十三字；篆蓋「魏故司空公張君墓誌」九字。
東魏	537	天平四年	《劉雙周造塔記》	
東魏	538	天平五年	《李玄墓誌銘》	
東魏	538	天平五年	《鄧恭伯妻崔令姿墓誌銘》	
東魏	538	天平五年	《遊松墓誌》	二○一一年於河北永年縣劉營鄉龍泉村出土。＊刻文：正書。共三十三行，每行滿行三十五字，左邊側半行十一字，計九百八十八字；篆蓋「魏故儀同遊公墓誌銘」。
東魏	538	元象元年	《慧光墓誌》	
東魏	538	元象元年	《淨智塔銘》	
東魏	538	元象元年	《法儀六十人等造像記》	
東魏	538	元象元年	《南宗和尚塔銘》	
東魏	538	元象元年	《張敬造像記》	
東魏	538	元象元年	《崔混墓誌》	
東魏	538	元象元年	《李憲墓誌》	
東魏	539	元象二年	《凝禪寺三級浮圖碑》	
東魏	539	元象二年	《乞伏銳造像記》	
東魏	539	元象二年	《姚敬遵造像記》	
東魏	539	元象二年	《高湛墓誌》	清乾隆十四年山東德州出土。＊刻文：正書。共二十五行，每行滿行二十七字。
東魏	539	元象二年	《公孫略墓誌》	
東魏	540	興和二年	《劉懿墓誌》	
東魏	540	興和二年	《郗蓋族墓誌》	
東魏	540	興和二年	《王顯慶墓誌》	
東魏	540	興和二年	《趙勝、習仵造像記》	
東魏	540	興和二年	《馬都愛造像記》	
東魏	540	興和二年	《闇伯昇及妻元仲英墓誌》	
東魏	540	興和二年	《孫思賓等造像記》	
東魏	540	興和二年	《程榮造像記》	
東魏	540	興和二年	《敬史君碑》	清雍正六年發現於河南禪靜寺前，乾隆十四年移立於河南陘山書院，建亭保護，現保存在河南長葛市老城鎮和平村第十四初級中學院內。＊刻文：碑陽刻有二十七行，每行五十一字；碑陰有九列，計一千二百六十四字。
東魏	541	興和三年	《範思彥墓記》	
東魏	541	興和三年	《祖子碩妻元阿耶墓誌》	

朝代	公元	年號	碑帖名稱	備註
東魏	541	興和三年	《胡佰樂玉枕銘記》	
東魏	541	興和三年	《僧道山造像記》	
東魏	541	興和三年	《元寶建墓誌》	一九一三年河北磁縣出土；現藏於河南博物館。＊刻文：正書。共三十行，每行滿行三十字。
東魏	541	興和三年	《元鷥墓誌》	一九一三年河北磁縣出土；由遼寧瀋陽博物館典藏。＊刻文：正書。共三十行，每行滿行三十字。
東魏	541	興和三年	《李挺墓誌》	
東魏	541	興和三年	《李仲琁修孔廟碑》	一九四〇年于右任贈予西安碑林，現由西安碑林博物館典藏。＊刻文：正書。
東魏	541	興和三年	《員光造像記》	
東魏	541	興和三年	《房悅墓誌》	
東魏	541	興和三年	《司馬興龍墓誌》	
東魏	541	興和三年	《元子邃妻李艷華墓誌》	
東魏	541	興和三年	《畦巒寺僧造像記》	
東魏	541	興和三年	《封柔妻畢脩密墓誌》	
東魏	541	興和三年	《封延之墓誌》	
東魏	541	興和三年	《李挺妻元季聰墓誌》	
東魏	541	興和三年	《李挺妻劉幼妃墓誌》	
東魏	542	興和四年	《張略墓誌》	河南安陽出土。＊刻文：正書。計四百七十五字。
東魏	542	興和四年	《苑貴妻尉氏造像記》	
東魏	542	興和四年	《靜悲造像記》	
東魏	542	興和四年	《成休祖造像記》	河南安陽出土。＊刻文：正書。
東魏	542	興和四年	《李顯族造像記》	
東魏	543	興和五年	《劉目連造像記》	
東魏	543	武定元年	《元悰墓誌》	河北磁縣出土。＊刻文：隸書，三十二行，行三十五字。
東魏	543	武定元年	《高歸彥造像記》	
東魏	543	武定元年	《劉天恩造像記》	
東魏	543	武定元年	《聶顯標六十餘人造四面像記》	
東魏	543	武定元年	《李次明造像記》	
東魏	543	武定元年	《道俗九十六人等造像碑》	
東魏	543	武定元年	《曹全造像記》	
東魏	543	武定元年	《王仁興造像記》	
東魏	543	武定元年	《崔景播墓誌銘》	光緒元年三月於山東陵縣東門外出土。＊刻文：正書，偶爾夾雜篆隸意趣。共三十二行，每行滿行三十五字。
東魏	543	武定元年	《王偃墓誌》	
東魏	543	武定元年	《房蘭和墓記》	
東魏	543	武定元年	《李祈年墓誌》	
東魏	543	武定元年	《道荺造像記》	
東魏	544	武定二年	《賈太妃墓誌》	
東魏	544	武定二年	《李洪演造像記》	
東魏	544	武定二年	《楊顯叔造像記》	
東魏	544	武定二年	《楊顯叔再造像記》	
東魏	544	武定二年	《長孫伯年妻陳平整墓誌》	
東魏	544	武定二年	《元湛墓誌》	
東魏	544	武定二年	《元湛妃王令媛墓誌》	
東魏	544	武定二年	《元顯墓誌》	
東魏	544	武定二年	《元均及妻杜氏墓誌》	河南安陽出土。＊刻文：正書。
東魏	544	武定二年	《侯海墓誌》	河北磁縣出土；現由遼寧瀋陽博物館典藏。＊刻文：正書。共二十一行，每行滿行二十二字，蓋篆「魏故伏波侯君墓誌銘」。
東魏	544	武定二年	《戎愛洛等造像記》	
東魏	544	武定二年	《呂盻墓誌》	
東魏	544	武定二年	《羊深妻崔元容墓誌》	
東魏	544	武定二年	《賈思伯妻劉靜憐墓誌銘》	
東魏	544	武定二年	《李希宗墓誌銘》	
東魏	544	武定二年	《隗天念墓誌》	
東魏	544	武定二年	《孫叔固墓誌》	
東魏	544	武定二年	《僧敬等三人造像記》	
東魏	544	武定二年	《劉明造像記》	
東魏	544	武定二年	《元士深墓誌》	一九二七年河南安陽出土，由河南安陽金石保管所保…

朝代	公元	年號	碑刻名稱	備註
東魏	544	武定二年	《侯僧伽墓誌》	存。＊刻文：正書。一九八四年於咸陽市渭城區窯店鄉胡家溝村北侯僧伽墓中出土；現由咸陽市博物館典藏。＊刻文：正書。共十二行，每行十三字。
東魏	545	武定三年	《劉鳳薑四十九人造像記》	
東魏	545	武定三年	《張願德造像記》	
東魏	545	武定三年	《元光基墓誌》	
東魏	545	武定三年	《朱永隆等七十人造像銘》	
東魏	545	武定三年	《王氏女張恭敬造像記》	
東魏	545	武定三年	《宗欣墓誌》	
東魏	545	武定三年	《檻仟造像記》	
東魏	545	武定三年	《元瞱墓誌》	河北磁縣講武城西北出土；＊刻文：正書。
東魏	546	武定四年	《道穎、僧惠等造像記》	
東魏	546	武定四年	《惠好、惠藏等造像記》	
東魏	546	武定四年	《封柔墓誌》	
東魏	546	武定四年	《吳叔悅造像記》	
東魏	546	武定四年	《夏侯豐珞等造像記》	
東魏	546	武定四年	《劉強碑》	
東魏	546	武定四年	《元融妃盧貴蘭墓誌》	河北磁縣出土。＊刻文：正書。前十九行，每行二十二字，後四行，每行四十四字。
東魏	546	武定四年	《道憑法師造像》	在河南安陽六十裡外之寶山出土。＊刻文：隸書。東魏刻字僅此一種。
東魏	547	武定五年	《惠詅等造像記》	
東魏	547	武定五年	《豐樂、七帝二寺邑義人等造像記》	
東魏	547	武定五年	《堯榮妻趙胡仁墓誌》	
東魏	547	武定五年	《郭神通等造像碑》	
東魏	547	武定五年	《王惠略等五十人造像記》	
東魏	547	武定五年	《王蓋周等一百三十四人造像記》	
東魏	547	武定五年	《朱舍捨宅造寺記》	
東魏	547	武定五年	《張顯珍造像記》	
東魏	547	武定五年	《元凝妃陸順華墓誌》	河北磁縣出土；歸屬河南安陽金石保管所藏存。＊刻文：正書。共三十二行，每行三十二字。
東魏	547	武定五年	《文靖妃馮氏墓誌》	河北磁縣出土；歸屬河南安陽金石保管所藏存。＊刻文：正書。共三十二行，每行三十一字。
東魏	548	武定六年	《王叔義造像記》	
東魏	548	武定六年	《唐小虎造像記殘石》	
東魏	548	武定六年	《靖遵造像記》	
東魏	548	武定六年	《志朗造像記》	
東魏	548	武定六年	《元延明妃馮氏墓誌》	
東魏	548	武定六年	《都邑造石像碑》	
東魏	549	武定七年	《延陵顯仲造像記》	
東魏	549	武定七年	《智顏淨勝造像記》	
東魏	549	武定七年	《義橋石像記》	
東魏	549	武定七年	《道瓚碑記》	
東魏	549	武定七年	《李府君妻鄭氏墓誌》	
東魏	549	武定七年	《劉騰造像碑》	
東魏	550	武定八年	《司馬紹及妻侯氏墓誌》	
東魏	550	武定八年	《杜文雍等十四人造像記》	
東魏	550	武定八年	《昙□、昙朗造像記》	
東魏	550	武定八年	《關勝碑》	
東魏	550	武定八年	《蕭正表墓誌》	
東魏	550	武定八年	《源磨耶壙記》	
東魏	550	武定八年	《廉富等造義井頌》	
東魏	550	武定八年	《呂望表》	
東魏	550	武定八年	《穆子巖墓誌》	石原存放在河南汲縣太公廟，如今已佚失；河南衛輝博物館藏有拓片。穆子容撰文並書。
東魏	550	武定八年	《李僧元造像記》	
東魏	550	武定八年	《高湛妻妕姁公主墓誌》	質地為青石質，誌蓋保存完好。七〇年代末河北磁縣出土。＊刻文：正書。共二十二行，每行二十二字；有界格。
東魏	534-550	東魏年間	《道匠造像記》	在河南洛陽龍門古陽洞北壁（龍門二十品之一）。無字，記載刻造時間。

朝代	公元	年號	名稱	說明
西魏	535	大統元年	《毛遐造像記》	單面造像；供養人毛遐、毛鴻賓。一九四〇年陝西耀縣沮河旁出土，後藏藥王山碑林。*尺寸：碑高一百三十二公分，寬六十二公分，厚二十七公分。
西魏	535	大統元年	《諸邑子等造像碑》	佛教造像碑，質地為石灰岩，四面體柱狀；頂及碑座置藥王山碑林保存，一九七一年再移置藥王山碑林。*尺寸：碑高一百三十七公分，寬五十三公分，厚二十七公分。
西魏	535	大統元年	《張元磚誌》	*刻文：正書。
西魏	535	大統元年	《吳德造像題字》	*刻文：正書。
西魏	535	大統元年	《王慎宗造四面像記》	*刻文：正書。
西魏	535	大統元年	《法勝、法休造像記》	已佚失。一九三〇年陝西耀縣沮河出土，置存縣城松禪寺，一九五五年遷入耀縣文化館，一九七一年再移置藥王山碑林。
西魏	535	大統元年	《劉天寶造像碑》	道教造像碑，質地為石灰岩，四面體柱狀；頂及碑座已佚失。現今保存在陝西耀縣博物館。*尺寸：碑高七十公分，寬四十五公分，厚二十三公分。
西魏	536	大統二年	《趙超宗妻王氏墓誌》	*刻文：正書。
西魏	536	大統二年	《李願造像記》	
西魏	536	大統二年	《法智造像記》	
西魏	536	大統二年	《長孫釋碑》	*刻文：正書。
西魏	537	大統三年	《白實造中興寺石像碑》	*刻文：正書。
西魏	537	大統三年	《章景造像記》	*刻文：正書。
西魏	537	大統三年	《高遠造像碑》	佛教造像碑，質地為石灰岩，扁平四面體；頂及碑座已佚失。原在陝西富平縣連城小學，一九六〇年移置西安碑林保存。*尺寸：碑高八十九釐米，寬八十三釐米，厚二十七釐米。
西魏	538	大統四年	《黨屈蜀造像記》	*刻文：正書。
西魏	538	大統四年	《法超道俗邑子四十五人等造像碑》	佛教造像碑，石灰岩，柱狀四面體；頂及碑座已佚。原在陝西富平縣城郊，今由富平文管所保存。
西魏	538	大統四年	《魯氏合邑四十人造像》	*刻文：正書。
西魏	538	大統四年	《比丘僧榮造像記》	*刻文：正書。
西魏	538	大統四年	《僧演造像記》	佛教造像碑，質地為石灰岩，柱狀四面體；頂及碑座
西魏	538	大統四年	《劉始造像碑》	已佚失。原在陝西西安市長安縣，於今不知所蹤。*刻文：正書。
西魏	539	大統五年	《曹續生造像記》	佛教造像碑，質地為石灰岩，扁平四面體；頂及碑座已佚失。一九三四年陝西耀縣漆河出土，先保存在松禪寺，一九五五年遷至耀縣文化館，一九七一年再移置藥王山碑林。*尺寸：碑高五十二公分，寬四十九公分，厚十九公分。
西魏	539	大統五年	《焦法顯造像碑》	現存富平縣杜村鎮蓮湖書院。*刻文：隸書，佛教造像碑，石灰岩，四面體柱狀；頂、座佚。
西魏	540	大統六年	《蘇方成妻趙鑒等造像記》	佛教造像碑，質地為石灰岩，柱狀四面體；頂及碑座已佚失。現存於陝西富平縣杜村鎮蓮湖書院。*尺寸：碑高一百四十二公分，寬七十六公分，厚四十三公分。
西魏	540	大統六年	《吉長命造像碑》	佛教造像碑，質地為石灰岩，呈扁平的四面體，蟠首，無座。一九八三年陝西臨潼出土，由臨潼縣博物館典藏。*尺寸：碑高四十七公分，寬三十七公分，厚十公分。*刻文：正書。
西魏	540	大統六年	《趙板造像題記》	*刻文：正書。
西魏	540	大統六年	《韓道義造像題記》	*刻文：正書。
西魏	540	大統六年	《丘始光造像》	*刻文：正書。
西魏	540	大統六年	《范洪□為王父母造像》	*刻文：正書。
西魏	540	大統六年	《黃門侍郎造像碑》	佛教造像碑，質地為石灰岩，柱狀四面體；頂及碑座已佚失。一九六三年於陝西耀縣南門西側城牆下出土，先由耀縣文化館保存，一九七一年改移藥王山碑林存藏。*尺寸：碑高四十七公分，寬三十七公分，厚十公分。*刻文：正書。
西魏	541	大統七年	《沙門璨造像銘》	*刻文：正書。
西魏	541	大統七年	《靈岩寺沙門銘》	*刻文：正書。
西魏	541	大統七年	《化政寺石窟銘》	
西魏	541	大統七年	《郭作媚等造像記》	*刻文：正書。

朝代	編號	年號	名稱	說明
西魏	541	大統七年	《蔣黑葬磚》	
西魏	542	大統八年	《和照墓誌》	
西魏	542	大統八年	《大統八年造像》	＊刻文：正書。
西魏	543	大統九年	《王毅墓誌（碑）》	＊刻文：正書。
西魏	543	大統九年	《王智明造白玉石像記》	
西魏	544	大統十年	《侯義墓誌》	＊刻文：正書。
西魏	544	大統十年	《邑子廿七人造像記》	佛教造像，質地為砂岩，呈扁平狀。原存放在舊咸寧縣南關（今西安老城東南郊）社祭台村石佛寺（唐青龍寺），今已佚失。
西魏	544	大統十年	《康阿虎造像碑》	佛道造像碑，供養人為康向虎。原存放在陝西黃陵縣軒轅廟，如今不知所蹤。＊尺寸：拓片高十一・五公分，寬二十・六公分。
西魏	544	大統十年	《侯逸造像》	＊刻文：正書。
西魏	544	大統十年	《祭台村佛脊銘》	＊刻文：正書。
西魏	544	大統十年	《景宣頌》	
西魏	545	大統十一年	《老子祠造像記》	
西魏	545	大統十一年	《佛弟子四十人等釋迦造像碑》	佛教造像碑，質地為砂岩，碑體呈扁平狀；碑身的左上部及右下部已殘毀。一九八三年於陝西安青龍寺遺址東塔院出土，現由青龍寺遺址保管所保存。＊尺寸：高六十八公分，寬四十公分，厚十六公分。
西魏	546	大統十二年	《合邑六十人造像碑》	佛教造像碑，質地為砂岩，呈扁平的四面體，頂及碑座已佚失。原在陝西洛川縣土基鎮鄌城村，現存於洛川縣民俗博物館。＊尺寸：碑高二百三十公分，寬六十六公分，厚二十公分。
西魏	546	大統十二年	《鄧子詢墓誌》	＊刻文：正書。
西魏	547	大統十三年	《李神覆造像記》	＊刻文：正書。
西魏	547	大統十三年	《陳神薑等人造像記》	＊刻文：正書。
西魏	547	大統十三年	《杜照賢等十三人造像記》	＊刻文：隸書。
西魏	547	大統十三年	《杜魯清造像記》	
西魏	547	大統十三年	《李賢妻吳輝墓誌》	
西魏	547	大統十三年	《周惠達碑》	＊刻文：隸書、篆書。

朝代	編號	年號	名稱	說明
西魏	547	大統十三年	《杜何拔墓誌》	＊刻文：正書。
西魏	548	大統十四年	《介媚光造像記》	＊刻文：正書。
西魏	548	大統十四年	《辛延智造像記》	佛道造像，磚呈長方形。一九二七年出土，原為雷氏家藏，後移置藥王山碑林保存。＊尺寸：高一百一十三公分，寬四十三公分，厚二十三公分。
西魏	548	大統十四年	《蔡氏造像題名》	＊刻文：正書。
西魏	548	大統十四年	《合諸邑子七十人等造像碑》	佛道造像碑，材質為石灰岩，呈不規則長方形，頂及碑座已佚失。一九二七年出土，由鄉邑中的人雷天一年置入耀縣文化館，一九七一年再移至藥王山碑林保存。至一九三六年時捐贈陝西耀縣碑林，一九五五
西魏	548	大統十四年	《似先歡等邑》	佛道造像碑，材質為石灰岩，碑體呈扁平狀，底座已佚失，碑身中部斜斷為二。原在陝西黃陵縣雙龍社（今雙龍鄉），一九七八年發現。＊尺寸：碑高一百零四公分，寬五十公分，厚十五公分。
西魏	549	大統十五年	《朱龍妻任氏墓誌》	＊刻文：正書。
西魏	549	大統十五年	《吳神達等造像記》	＊刻文：正書。
西魏	549	大統十五年	《張道顯造像》	＊刻文：正書。
西魏	549	大統十五年	《任小香題字》	
西魏	549	大統十五年	《大統魏碑》	佛教造像碑，材質為石灰岩，碑體呈扁平狀，底部有方座。原先立於陝西同關縣城（今銅川市）大成街小學（今銅川市一中），後遷入西安碑林。＊尺寸：碑含座高一百二十五公分（座高四十二公分），寬三十五公分，厚二十公分。
西魏	549	大統十五年	《夫蒙洪貴造像碑》	佛教造像碑；材質為石灰岩，碑體呈柱狀四面體；頂及底座皆已佚失。供養人中夫蒙、鉗耳等姓，皆為西羌豪族。原在陝西耀縣西古村廟內，一九八一年遷至藥王山碑林典藏。＊尺寸：碑高一百公分，寬三十七公分，厚二十七公分。
西魏	549	大統十五年	《法壽造像碑》	佛教造像碑；材質為石灰岩，碑體呈扁平四面體狀，

朝代	年份	年號	名稱	備註
北齊	553	天保四年	《惠藏靜光造像記》	
北齊	553	天保四年	《道常等造像記》	
北齊	553	天保四年	《□弘墓誌》	
北齊	553	天保四年	《元良墓誌》	一九七八年於河北磁縣城西南講武城鄉孟莊村南出土。＊刻文：正書。計三百六十四字。
北齊	553	天保四年	《宋景邕造像記》	
北齊	554	天保五年	《張氏郁造像記》	
北齊	554	天保五年	《諸維那等四十人造像記》	
北齊	554	天保五年	《馬阿顯兄弟等造像記》	
北齊	554	天保五年	《暢洛生等造像記》	
北齊	554	天保五年	《殷雙和造像記》	
北齊	554	天保五年	《靜恭等廿餘人造像記》	
北齊	554	天保五年	《張景暉造像記》	
北齊	554	天保五年	《吳白虯妻令狐氏等造像記》	
北齊	554	天保五年	《張景林造像記》	
北齊	554	天保五年	《高顯國妃敬氏墓誌》	
北齊	554	天保五年	《崔棠夫妻造像記》	
北齊	554	天保五年	《張洪慶等三十五人造像記》	
北齊	554	天保五年	《西門豹祠堂碑》	於河南安陽出土。＊刻文：隸書，篆額二行六字，江希遵篆額，李光族書詞，刊字匠潘顯珍。二〇〇八年發現於河北臨漳古鄴城遺址附近。＊刻文：正書。共十八行，滿行十八字，共計三百零七字。
北齊	554	天保五年	《爾朱世邕墓誌》	
北齊	555	天保六年	《竇泰墓誌》	＊刻文：隸書。河南安陽出土。
北齊	555	天保六年	《竇泰妻婁黑女墓誌》	＊刻文：隸書。河南安陽出土。
北齊	555	天保六年	《□莫陳洞室墓碑》	
北齊	555	天保六年	《李子休造像記》	
北齊	555	天保六年	《報德像碑》	
北齊	555	天保六年	《王憐妻趙氏墓誌》	
北齊	555	天保六年	《魯彥昌造像記》	
北齊	555	天保六年	《高建墓誌》	＊刻文：隸書，篆蓋「齊故齊滄二刺史高公墓銘」。河北磁縣出土。
北齊	555	天保六年	《元子邃墓誌》	於河南安陽出土。＊刻文：正書。
北齊	555	天保六年	《邑子善造像記》	
北齊	555	天保六年	《高劉二姓五十一人造像記》	
北齊	555	天保六年	《蓋僧伽造像記》	
北齊	556	天保七年	《高叡造釋迦像記》	
北齊	556	天保七年	《高叡造無量壽像記》	
北齊	556	天保七年	《高叡造阿閦像記》	
北齊	556	天保七年	《李德元墓誌銘》	
北齊	556	天保七年	《李希禮墓誌銘》	
北齊	556	天保七年	《□子輝墓誌》	
北齊	556	天保七年	《吳紹貴造像記》	
北齊	557	天保八年	《法儀兄弟八十人等造像記》	
北齊	557	天保八年	《張康張雙兄弟造像記》	
北齊	557	天保八年	《高叡修定國寺頌》	
北齊	557	天保八年	《纂息奴子墓誌》	
北齊	557	天保八年	《高叡修定國寺塔銘碑》	
北齊	557	天保八年	《楊六墓誌》	
北齊	557	天保八年	《劉顏淵造像記》	
北齊	557	天保八年	《堂甊造像記》	
北齊	557	天保八年	《靜明等修塔造像碑》	
北齊	557	天保八年	《智辯造像記》	
北齊	557	天保八年	《朱氏邑人等造像記》	
北齊	558	天保九年	《劉碑造像銘》	
北齊	558	天保九年	《魯思明等造像記》	
北齊	558	天保九年	《宋敬業等造像記》	
北齊	558	天保九年	《張歸生造像記》	
北齊	558	天保九年	《道勝造像記》	
北齊	558	天保九年	《劉洪徽墓誌蓋及妻高阿難墓誌》	
北齊	558	天保九年	《王灼她、王貴豊等造像記》	
北齊	558	天保九年	《皇甫琳墓誌》	於河北磁縣出土。＊刻文：正書。篆蓋「齊順陽太守皇甫公銘」。

朝代	年份	年號	碑刻名稱	備註
北齊	558	天保九年	《銅雀臺石斛門銘》	
北齊	559	天保十年	《徐徹墓誌》	於：河南安陽出土。＊刻文：隸書。
北齊	559	天保十年	《成慏生造像記》	
北齊	559	天保十年	《庫狄迴洛妾尉孃孃墓誌》	
北齊	559	天保十年	《法悅等一千人造像記》	
北齊	559	天保十年	《王鴨臉等造像記》	
北齊	550-559	天保年間	《泰山金剛經》	著名摩崖刻石，又稱《泰山經石峪金剛經》、《泰山佛說金剛經》。北齊天保年間，在山東泰安泰山南麓石峪，刻《金剛經》於石坪上，石坪位在泰山南麓斗母宮東北一公里處的花崗岩溪床之上。＊尺寸：刻石南北長五十六公尺，東西寬三十六公尺，約計兩千多平方公尺，是已知漢字刊刻面積最大的作品。＊刻文：書體介於隸楷之間。此大摩崖石刻，作棋枰紋，每字字徑一尺餘至三尺，氣勢磅礴，頗含渾穆寬闊之趣。現殘存約近千字左右。
北齊	560	乾明元年	《襄城郡王高濟墓誌》	於河北磁縣出土。＊刻文：正書。
北齊	560	乾明元年	《高湛墓誌》	於河北磁縣出土。＊刻文：正書。
北齊	560	乾明元年	《智念等造像記》	
北齊	560	乾明元年	《慧承等造像記》	
北齊	560	乾明元年	《歐伯羅夫妻造像記》	
北齊	560	乾明元年	《比丘僧邑義造像碑》	
北齊	560	乾明元年	《智妃造像記》	
北齊	560	乾明元年	《夫子廟記》	
北齊	560	乾明元年	《鑱石班經記》	
北齊	560	皇建元年	《雋敬碑》	
北齊	560	皇建元年	《賀婁悅墓誌》	
北齊	561	皇建二年	《邑義七十人等造像記》	一九八六年於山西省太原市北郊區義井鄉神堂溝磚廠出土。＊刻文：正書。
北齊	561	皇建二年	《員空造像記》	
北齊	561	皇建二年	《許俊三十人等造像記》	
北齊	561	皇建二年	《是連公妻邢阿光墓誌》	於河北磁縣出土。＊刻文：隸書，篆蓋「齊故是連公妻邢夫銘」。
北齊	561	太寧元年	《石信墓誌》	於：河南安陽出土。＊刻文：隸書。
北齊	561	太寧元年	《路眾暨夫人潘氏墓誌銘》	於：河南安陽出土。＊刻文：隸書。
北齊	561	太寧元年	《法懃禪師塔銘》	
北齊	562	太寧二年	《義慈惠石柱頌》	
北齊	562	太寧二年	《高業夫妻造太子像記》	
北齊	562	河清元年	《庫狄迴洛墓誌銘》	
北齊	562	河清元年	《庫狄迴洛妻斛律昭男墓誌銘》	
北齊	562	河清元年	《員度門徒造像記》	
北齊	562	河清元年	《法儀百餘人造定光像記》	
北齊	562	河清元年	《李君妻崔宣華墓誌》	於河北磁縣出土。＊刻文：正書。
北齊	562	河清元年	《司馬氏太夫人比丘尼垣墓誌》	於河北磁縣出土。＊刻文：正書。
北齊	563	河清二年	《阿鹿交村七十人造像記》	
北齊	563	河清二年	《王幸造像記》	
北齊	563	河清二年	《智滿造像記》	
北齊	563	河清二年	《王靜造像記》	
北齊	563	河清二年	《孫靜造像記》	
北齊	564	河清三年	《叱列延慶妻爾朱元靜墓誌》	於河南安陽出土。＊刻文：正書。
北齊	564	河清三年	《元羽妻鄭容始墓誌》	
北齊	564	河清三年	《牛永福等造像記》	
北齊	564	河清三年	《王氏道俗百王等造像碑》	
北齊	564	河清三年	《高百年妃斛律氏墓誌》	一九一七年於河北磁縣出土。＊刻文：隸書，二十二行，行二十二字，篆蓋「齊故樂陵王妃斛律氏墓誌銘」。
北齊	564	河清三年	《高百年墓誌》	於河南安陽出土。＊刻文：隸書，篆蓋「齊故樂陵王墓之銘」。
北齊	564	河清三年	《明空等七人造像記》	
北齊	564	河清三年	《赫連子悅妻閭炫墓誌》	於河北磁縣出土。＊刻文：隸書，篆蓋「齊御史中丞赫連公故夫人閭氏之墓銘」。
北齊	564	河清三年	《道政四十人等造像記》	
北齊	564	河清三年	《鄭述祖重登雲峰山記》	
北齊	564	河清三年	《石佛寺迦葉經碑》	
北齊	564	河清三年	《韓山剛造碑像記》	

朝代	年份	年號	名稱	備註
北齊	564	河清三年	《狄湛墓誌》	
北齊	564	河清三年	《邑義人等造像記》	
北齊	564	河清三年	《法洪銘贊》	
北齊	565	河清四年	《張僧顯銘聞》	
北齊	565	河清四年	《梁伽耶墓誌》	於河北磁縣出土。＊刻文：隸書，篆蓋「齊故梁君銘記」。
北齊	565	河清四年	《封子繪墓誌》	
北齊	565	河清四年	《薛廣墓誌》	
北齊	565	河清四年	《朱曇思等一百人造塔記》	
北齊	565	河清四年	《王惠顗二十八人造像記》	
北齊	565	河清四年	《嚴□順兄弟造像記》	
北齊	565	河清四年	《天柱山銘》	
北齊	565	天統元年	《成天順造像記》	
北齊	565	天統元年	《優婆姨等造像記》	
北齊	565	天統元年	《柴季蘭等四十餘人造像記》	
北齊	565	天統元年	《元洪敬墓誌》	
北齊	565	天統元年	《雲居館題記》	
北齊	565	天統元年	《郭顯邕造經記》	
北齊	565	天統元年	《豐篡造像記》	
北齊	565	天統元年	《崔德墓誌》	
北齊	565	天統元年	《張海翼墓誌》	
北齊	565	天統元年	《刁翔墓誌》	
北齊	565	天統元年	《趙道德墓誌》	於河北磁縣出土。＊刻文：正書。
北齊	565	天統元年	《趙征興墓誌》	一九九五年於江蘇徐州之郊三堡鄉出土。＊刻文：正書。
北齊	565	天統元年	《房周陀墓誌》	現藏故宮博物院。＊刻文：隸書。
北齊	565	天統元年	《張起墓誌》	
北齊	566	天統二年	《崔昂妻盧脩娥墓誌》	
北齊	566	天統二年	《崔昂墓誌》	
北齊	566	天統二年	《高肱墓誌》	於河北磁縣出土。＊刻文：隸書。
北齊	567	天統三年	《紀僧諧造像記》	
北齊	567	天統三年	《韓裔墓誌》	
北齊	567	天統三年	《堯峻墓誌》	一九七五年於河北磁縣出土。＊刻文：隸書，篆蓋「齊故儀同堯公墓誌銘」。
北齊	567	天統三年	《堯峻妻吐谷渾靜媚墓誌》	於河北磁縣出土。＊刻文：隸書，篆蓋「齊故堯公妻吐谷渾墓誌之銘」。
北齊	567	天統三年	《韓永義等造像記》	
北齊	567	天統三年	《宋買等二十二人造像記》	
北齊	567	天統三年	《李磨侯造像記》	
北齊	567	天統三年	《殷恭安等造像記》	
北齊	567	天統三年	《姚景等造像記》	
北齊	567	天統三年	《趙熾墓誌》	
北齊	567	天統三年	《庫狄業墓誌》	
北齊	567	天統三年	《張忻墓誌》	
北齊	568	天統四年	《謝思祖夫妻造像記》	
北齊	568	天統四年	《和紹隆墓誌》	
北齊	568	天統四年	《薛懷俊妻皇甫艷墓誌》	
北齊	568	天統四年	《薛懷俊墓誌》	
北齊	568	天統四年	北響堂刻經洞	北響堂山刻經洞開我國佛教史上鐫刻石經之風氣。由北齊驃騎大將軍唐邕發願將佛經刻於名山，在北響堂山開鑿石窟，並在窟內外壁上刻《維摩經》、《勝鬘經》、《孛經》、《彌勒成佛經》各一部，歷時四年，至武平三年（572）完成。
北齊	569	天統五年	《潘景暉等造像記》	
北齊	569	天統五年	《孫昨三十人造像記》	
北齊	569	天統五年	《曹景略造像記》	
北齊	569	天統五年	《蔡府君妻袁月瓔墓誌》	
北齊	569	天統五年	《宇文晟碑》	
北齊	569	天統五年	《買壿村邑人等造像記》	河南安陽出土。＊刻文：隸書。
北齊	570	武平元年	《隴東王感孝頌》	
北齊	570	武平元年	《董洪達等造像記》	
北齊	570	武平元年	《賈致和等造像記》	

朝代	年份	年號	名稱	說明
北齊	570	武平元年	《僧馥造像記》	
北齊	570	武平元年	《賈蘭業兄弟造像記》	
北齊	570	武平元年	《魯思榮造像記》	
北齊	570	武平元年	《婁叡墓誌銘》	八〇年代初於山西太原出土。＊刻文：隸書。
北齊	570	武平元年	《暴誕墓誌》	於河北磁縣出土。＊刻文：隸書，篆蓋「齊故左僕射暴公墓銘」。
北齊	570	武平元年	《劉雙仁墓誌》	於河南安陽出土。＊刻文：正書。篆蓋有三行共九字。
北齊	570	武平元年	《宇文誠墓誌》	於河南安陽出土。＊刻文：正書。
北齊	570	武平元年	《高殷妃李難勝墓誌銘》	河南安陽出土。＊刻文：隸書。篆蓋有三行共九字。
北齊	570	武平元年	《劉悅墓誌》	
北齊	570	武平元年	《吳遷墓誌》	
北齊	570	武平元年	《靜深造像記》	
北齊	570	武平元年	《舜禪師造像記》	
北齊	570	武平元年	《王子椿造徂徠山摩崖刻文殊經》	
北齊	570	武平元年	《王子椿造徂徠山光華寺將軍石摩崖刻經》	
北齊	570	武平元年	《濟南滍悼王妃李尼墓誌》	一九七八年河北磁縣西南申莊鄉出土，現藏於磁縣文物保管所。＊刻文：計六百六十六字；篆蓋「齊故濟南滍悼王妃李尼墓誌」。
北齊	570	武平元年	《陽平燕君之墓誌》	二〇〇八年春於東青州市駞山南麓出土。＊刻文：正書。正文共十五行，每行滿行十六至十八字不等，計二百四十二字。
北齊	571	武平二年	《斐子誕墓誌》	現藏於山西運城河東博物館。＊刻文：正書。計七百二十四字。據文載：子誕，天保三年十月卒，武平二年二月下葬。
北齊	571	武平二年	《常文貴墓誌》	
北齊	571	武平二年	《斐良墓誌》	一九八六年山西襄汾縣永固鄉家村出土，現於山西襄汾縣博物館典藏。＊刻文：正書。計一千九百六十一字。據文載：斐良，東魏天平二年卒，北齊武平二年下葬。
北齊	571	武平二年	《張道貴墓誌》	
北齊	571	武平二年	《乞伏保達墓誌》	於河北磁縣出土。＊刻文：正書。誌蓋為楷書，共三行九字。
北齊	571	武平二年	《梁子彥墓誌》	於河北磁縣出土。＊刻文：正書。篆蓋計三行九字。
北齊	571	武平二年	《劉忻墓誌》	於河北磁縣出土。＊刻文：隸書。
北齊	571	武平二年	《慕容士造像記》	
北齊	571	武平二年	《道□造像記》	
北齊	571	武平二年	《傅隆顯墓誌》	於河北磁縣出土。＊刻文：正書。
北齊	571	武平二年	《逢哲墓誌》	
北齊	571	武平二年	《徐顯秀墓誌》	
北齊	571	武平二年	《武成胡思男造像記》	
北齊	571	武平二年	《堯峻妻獨孤思男墓誌》	
北齊	571	武平二年	《朱岱林墓誌》	原在山東壽光北田劉村廢寺中。清雍正三年縣人王化治訪得，遂拓之以傳世。後移存縣學。＊刻文：正書。共四十行，每行三十四字。
北齊	572	武平三年	《張潔墓誌》	
北齊	572	武平三年	《傅醜、傅聖頭姊妹二人造像記》	
北齊	572	武平三年	《唐邕刻經記》	
北齊	572	武平三年	《平等寺碑》	
北齊	572	武平三年	《王馬居眷屬等造像記》	
北齊	572	武平三年	《曹臺眷屬造像記》	
北齊	572	武平三年	《徐之才墓誌》	河北磁縣出土，現藏瀋陽博物館。＊刻文：正書。篆蓋「齊故司徒公西陽王徐君誌銘」。
北齊	572	武平三年	《邑義主一百人等造靈塔記》	
北齊	572	武平三年	《趙桃椒妻劉氏造像記》	
北齊	572	武平三年	《曇禪師等五十人造像記》	
北齊	572	武平三年	《鼓山佛經刻石》	
北齊	573	武平四年	《李昺泙造像記》	
北齊	573	武平四年	《劉貴等造像記》	
北齊	573	武平四年	《臨淮王像碑》	
北齊	573	武平四年	《元華墓誌》	
北齊	573	武平四年	《崔博墓誌》	

朝代	西元	年號	名稱	說明
北齊	573	武平四年	《高建妻王氏墓誌》	河北磁縣出土。＊刻文：隸書，篆蓋「齊故金明郡君墓誌銘」。
北齊	573	武平四年	《逢遷造像記》	
北齊	573	武平四年	《高僧護墓誌》	
北齊	573	武平四年	《雲榮墓誌》	河北磁縣出土。＊刻文：隸書。
北齊	574	武平五年	《李琮墓誌》	
北齊	574	武平五年	《張思伯造浮圖記》	
北齊	574	武平五年	《淳於元皓造像記》	
北齊	574	武平五年	《智度等造像記》	
北齊	574	武平五年	《□昌墓誌》	
北齊	574	武平五年	《□恭墓誌》	
北齊	574	武平五年	《等慈寺殘造塔銘》	
北齊	574	武平五年	《高次造像記》	
北齊	574	武平五年	《魏懿墓誌》	
北齊	574	武平五年	《李稚廉墓誌銘》	河北磁縣出土。
北齊	574	武平五年	《元始宗墓誌銘》	河北磁縣出土。＊刻文：隸書，誌蓋「齊故外兵參軍元君銘」。
北齊	574	武平五年	《李祖牧妻宋靈媛墓誌》	河南安陽出土。＊刻文：正書。篆蓋計二行四字。
北齊	574	武平五年	《李君穎墓誌》	一九七五年河北邢臺臨城縣西鎮村西北出土。＊刻文：隸書，計八百五十字。
北齊	574	武平五年	《李祖牧墓誌》	河南安陽出土。＊刻文：正書。
北齊	574	武平五年	《鄭子尚墓誌》	河南安陽出土。＊刻文：正書。
北齊	574	武平五年	《韋舍二十二人等造像記》	河南安陽出土。＊刻文：正書。
北齊	574	武平五年	《魏翊軍墓誌》	河南安陽出土。＊刻文：隸書。
北齊	575	武平六年	《範粹墓誌》	河南安陽出土。＊刻文：隸書。
北齊	575	武平六年	《圓照、圓光造像記》	
北齊	575	武平六年	《都邑師道興造像記並治疾方》	
北齊	575	武平六年	《畢文造像記》	
北齊	575	武平六年	《高肅碑》	河北磁縣出土。＊刻文：隸書，篆額「齊故假黃鉞太師太尉公蘭陵忠武王碑」。
北齊	575	武平六年	《□詔墓誌》	河南安陽出土。＊刻文：正書。
北齊	576	武平七年	《合邑五十八人造像記》	河北磁縣出土。＊刻文：隸書。
北齊	576	武平七年	《高潤墓誌》	河北磁縣出土。＊刻文：隸書。
北齊	576	武平七年	《孟阿妃造像記》	
北齊	576	武平七年	《趙奉伯妻傅華墓誌》	
北齊	576	武平七年	《顏玉光墓誌》	
北齊	576	武平七年	《慧圓、道密等造像記》	
北齊	576	武平七年	《李希宗妻崔幼妃墓誌》	
北齊	576	武平七年	《李雲墓誌》	
北齊	577	武平七年	《宋始興一百人等造像記》	
北齊	576	武平七年	《張思文等造像記》	
北齊	578	武平九年	《馬天祥等造像記》	
北齊	577	承光元年	《文殊般若經碑》	
北齊	550-557	北齊時期	《水牛山經刻摩崖》	
北齊	550-557	北齊時期	《吳洛族造像記》	
北齊	550-557	北齊時期	《僧安道一碑》	北齊僧人安道壹（或安道一）於五六四年在東平洪頂山、五七五年在鄒邑尖山及五七九年在鄒邑鐵山從事刻經。
北齊	550-557	北齊時期	《隴東王神道柱》	河南安陽出土。＊刻文：篆書。
北周	557	閔帝元年	《獨孤信墓誌》	
北周	557	明帝元年	《強獨樂造像記》	藏在耀縣文正書院（西街小學），一九五五年遷入耀縣博物館，現今保存在藥王山碑林。
北周	559	武成元年	《涇陽武成元祖造像碑》	佛教造像碑。現今保存在陝西涇陽縣博物館。
北周	559	武成元年	《廿六人造像碑》	佛道造像碑。一九一三年發現於陝西耀縣漆河，初存佛道造像碑，現存於藥王山碑林博物館。
北周	559	武成元年	《絳阿魯造像記》	佛道造像碑。在一九四九年前藏存於陝西耀縣文正書院，現存於藥王山碑林博物館。
北周	559	武成元年	《侯墓誌》	
北周	559	武成元年	《影履寺碑》	北周明帝令趙文深至後梁江陵書《影履寺碑》，漢南人士咸以為工，後梁蕭督觀而美之，賞遺甚厚。
北周	560	武成二年	《獨孤渾貞墓誌》	一九九三年陝西咸陽市渭城區北杜鎮成仁村南出土，現藏於西安碑林博物館。＊刻文：正書。

朝代	年代	年號	碑誌名稱	說明
北周	560	武成二年	《四面造像碑》	佛教造像碑。一九四九由陝西省歷史博物館移交給西安碑林保存。
北周	560	武成二年	《武成二年造像碑》	佛教造像碑。一九八八年於陝西耀縣木章村南毀塌的山神廟中發現，一九八九年遷至藥王山碑林。
北周	560	武成二年	《木章村造像碑》	佛教造像碑。一九三四年陝西耀縣漆河出土，道教造像碑。
北周	561	保定元年	《輔蘭德等造像記》	一九三六年入藏於陝西耀縣碑林，一九五五年遷至耀縣文化館，一九七一年再移置藥王山碑林。
北周	561	保定元年	《雷文伯造像碑》	佛教造像碑，供養人為雷文伯家族，族源西羌。一九二七年陝西耀縣出土，由雷天一藏存；一九三六年贈移至耀縣碑林，一九五五年遷入耀縣文化館，一九七一年再移置藥王山碑林。
北周	562	保定二年	《賀蘭祥墓誌》	一九六五年陝西咸陽市周陵鄉賀家村出土，現今收藏在咸陽市博物館。＊刻文：正書。共四十行，每行四十一字；篆蓋「周故太師柱國大司馬涼國景公之墓誌」。
北周	562	保定二年	《程寧遠造像石》	一九三四年陝西耀縣阿子鄉雷家崖出土，現今收藏在藥王山碑林。
北周	562	保定二年	《董道生造像記》	為四面造像碑，佛道混合。供養人為李曇信。
北周	562	保定二年	《李曇信佛道造像碑》	一九五五年移到耀縣文化館，一九三六年遷移到耀縣碑林，一九七一年再遷至藥王山碑林。
北周	562	保定二年	《邑子一百人等造像碑》	佛道造像碑。一九三四年出土於陝西耀縣漆河，初藏存在耀縣文正書院，一九三六年遷移到耀縣碑林，一九七一年再遷至藥王山碑林。
北周	562	保定二年	《邑子一百零一人等造像碑》	佛教造像碑，原在陝西耀縣演池鄉呂村磚窯村北佛爺廟，廟今已毀損。一九八九年十一月移置耀縣博物館。
北周	563	保定三年	《田元族造像碑》	佛教造像碑。一九二七年陝西耀縣稠桑鄉西牆村發現，一九五五年移到耀縣文化館，一九七一年再遷至藥王山碑林。
北周	564	保定四年	《拓跋虎墓誌》	一九一七年河北磁縣出土。＊刻文：隸書。共計七百四十二字。
北周	564	保定四年	《賀屯植墓誌》	
北周	564	保定四年	《張永貴造像記》	佛教造像碑。現收藏在陝西耀縣藥王山。
北周	564	保定四年	《聖母寺四面像記》	佛教造像碑。原在陝西蒲城縣東北雷村聖母寺，後移置蒲城縣博物館。
北周	564	保定四年	《王茂生造像記》	
北周	565	保定五年	《李明顯造像記》	
北周	565	保定五年	《王士良妻董榮暉墓誌》	
北周	565	保定五年	《周家堡造像碑》	佛教造像碑。碑保存在陝西富平縣南社鄉南社行政村周家堡自然村內。
北周	565	保定五年	《王忻造像碑》	佛教造像碑。耀縣蘆家塬出土；一九八一年遷至耀縣藥王山碑林保存。
北周	561-565	保定年間	《劉男俗造像碑》	道教造像碑。材質為石灰岩，呈四面體扁平狀；頂部已佚失，碑身及碑座尚存。碑原在陝西文正書院，一九五五年遷入耀縣文化館，一九七一年再移至藥王山碑林。＊尺寸：高七十五公分，寬三十公分，厚十二公分。
北周	566	天和元年	《豆盧恩墓碑》	
北周	566	天和元年	《僧妙等十七人造像記》	
北周	567	天和二年	《法襲造像記》	
北周	567	天和二年	《華嶽廟碑》	碑在陝西華陰的西嶽廟內。北周趙文淵生卒年不詳，字德本，南陽宛（今河南南陽）人。擅楷、隸書。《周書》本傳：「王褒入關，貴遊等翕然並學褒書。文淵之書，遂被遐棄。文淵慚恨，形於言色。」後知好尚難返，亦攻習褒書，然竟無所成，轉被譏議，謂之學步邯鄲焉。至於碑榜，餘人猶莫之逮。王褒亦每推先之。宮殿樓閣，皆其跡也。」又在西魏時奉命邊一部六體書法字典。＊刻文：隸書，篆額「西嶽華山神廟之碑」。
北周	567	天和二年	《王通墓誌》	



朝代	西元	年號	名稱	說明
北周	567	天和二年	《乙弗紹墓誌》	
北周	567	天和二年	《馬眾庶造像碑》	佛教造像碑。一九三五年出於陝西耀縣柳林鎮柳林寺，一九七一年再遷至藥王山碑林保存。
北周	568	天和三年	《杜世敬等造像記》	
北周	568	天和三年	《韓木蘭墓誌》	
北周	568	天和三年	《僧淵造像記》	
北周	568	天和三年	《昭仁寺北周造像碑》	佛教造像碑。於陝西咸陽市長武縣城內昭仁寺出土，現由昭仁寺博物館保存。
北周	569	天和四年	《李賢墓誌》	一九八三年寧夏固原出土。＊刻文：正書。
北周	569	天和四年	《夏侯純陁造像記》	佛教造像碑。出土時地無可考。原存放在陝西省圖書館，後歸陝西省歷史博物館，一九四九年移交西安碑林。
北周	569	天和四年	《拓跋虎妻尉遲將男墓誌》	一九九〇年七月陝西咸陽渭水區出土。＊刻文：隸書，計二百六十七字。
北周	569	天和四年	《王迎男造像記》	
北周	569	天和四年	《鄭術墓誌》	
北周	570	天和五年	《毛明勝造像碑》	佛教造像碑。一九六二年在陝西耀縣縣城出土，為居民劉傑收藏，一九六四年五月捐贈給耀縣文化館，一九七一年遷至耀縣藥王山碑林。
北周	570	天和五年	《曹恪碑》	碑石原先放在山西安邑，後移至太原傅青主祠。＊刻文：正書。
北周	570	天和五年	《劉敬愛造像記》	
北周	570	天和五年	《呂思顏造像碑》	佛教造像碑。一九三五年陝西耀縣柳林寺出土，一九五五年移耀縣文化館，一九七一年歸耀縣藥王山碑林保管。
北周	571	天和六年	《陳歲造像記》	
北周	571	天和六年	《辛洪略造像記》	
北周	571	天和六年	《趙富洛等二十八人造像記》	佛教造像碑。一九三五年遷入耀縣碑林，一九五五年移耀縣文化館，一九七一年歸耀縣藥王山碑林保管。
北周	571	天和六年	《雷明香造像碑》	佛教造像碑。原由雷天一藏存，一九三六年遷入耀縣碑林，一九五五年移歸耀縣文化館，一九七一年遷入耀縣……
北周	572	建德元年	《曇樂造像記》	……於藥王山碑林。
北周	572	建德元年	《邵道生造像記》	
北周	572	建德元年	《李元海造像記》	
北周	572	建德元年	《步六孤須蜜多墓誌》	
北周	572	建德元年	《匹婁歡墓誌》	
北周	572	建德元年	《大利稽冒頓墓誌》	
北周	572	建德元年	《大覺寺造像碑》	造像碑材質為石灰岩，扁平狀磚體，首圓、底座已佚。＊尺寸：高一百九十公分，寬五十八公分，厚二十五公分。
北周	572	建德元年	《錡麻仁造像碑》	道教造像碑。石灰岩材質，呈扁平四面體，碑蓋與底座均已佚，頂部有榫，正視為梯形。原來放在陝西咸寧縣（今西安市），後歸陝西省圖書館保管，一九四九年移至西安碑林石刻陳列室內。＊尺寸：高一百三十九公分，寬一百五十二公分，厚二十五公分。
北周	566-572	天和年間	《天和造像碑》	佛教造像碑。質材為漢白玉，呈扁平四面體；碑蓋及座均已佚，頂部有榫，正視為梯形。一九五二年陝西省博物館徵集，現藏於西安碑林石刻室內。＊尺寸：高一百二十二公分，寬四十六公分，厚三十五公分。
北周	573	建德二年	《下塬村造像碑》	佛教造像碑。質材為石灰岩；呈柱狀四面體；頂、座均已佚失。原為石蓮寺舊物，寺已毀。線存放在陝西眉縣常興鎮下塬村中。＊尺寸：高一百七十九公分，寬七十一公分，厚十六公分。
北周	573	建德二年	《景曇和楊恭等八十人造像碑》	佛教造像碑。砂岩材質；呈扁平四面體；頂、座已佚；碑身圖文剝蝕嚴重。一九八一年陝西洛川縣土基鎮鄜城村附近出土，後移歸洛川縣民俗博物館保存。＊尺寸：高一百七十九公分，寬七十一公分，厚十六公分。
北周	565-573	保定至建德年間	《荔非明達造像碑》	佛教造像碑；石灰岩材質；呈扁平四面體；蓋及座均已佚失；有榫跡。原在陝西華縣，一九五三年歸入西……

北周 574 建德三年 《任延智造像記》 安碑林。＊尺寸：高九十一公分，寬四十五公分。

北周 574 建德三年 《張僧妙法師碑》

北周 574 建德三年 《呂建崇造像碑》

北周 574 建德三年 《呂重建造像碑》

北周 574 建德三年 《楊廣媍兄弟造像碑》 為陝西西安碑林舊藏。＊尺寸：高九十七公分，寬三十八。

北周 575 建德四年 《李綸墓誌》 質地為砂岩，呈扁平四面體；圓首，座已佚失，已嚴重剝蝕。一九八一年陝西洛川縣土基鎮敷城遺址內嚴家莊發現，現今保存在洛川縣民俗博物館。＊尺寸：高一百二十公分，寬四十二公分，厚十七公分。

北周 575 建德四年 《叱羅協墓誌》

北周 575 建德四年 《田弘墓誌》

北周 575 建德四年 《王鈞墓誌》

北周 576 建德五年 《韋彪墓誌》

北周 576 建德五年 《荔非郎虎、任安保六十人等造像碑》 佛教造像碑。石灰岩材質，呈柱狀四面體，正視為梯形；碑頂已佚失。八〇年代末在陝西耀縣稠桑鄉西牆村寺廟遺址發現，現藏於耀縣藥王山碑林。＊尺寸：碑高一百三十公分，寬五十一．二至五十五．六公分，厚約二十四．五至三十五．五公分。

北周 577 建德六年 《張滿澤妻郝氏墓誌》

北周 577 建德六年 《敷城郡守楊濟墓誌》

北周 578 建德七年 《宇文儉墓誌》

北周 578 宣政元年 《若干雲墓誌》

北周 578 宣政元年 《高妙儀墓誌》

北周 578 宣政元年 《宇文瓘墓誌》

北周 578 宣政元年 《獨孤藏墓誌》

北周 578 宣政元年 《時珍墓誌》

北周 579 宣政二年 《寇胤哲墓誌》

北周 579 宣政二年 《寇熾墓誌》 一九三二年河南洛陽出土。＊刻文：正書。

北周 579 宣政二年 《寇嶠妻薛氏墓誌》

北周 579 大象元年 《安伽墓誌》

北周 579 大成元年 《尉遲運墓誌》

北周 579 大象元年 《封孝琰墓誌》

北周 580 大象二年 《梁嗣鼎墓誌》

北周 580 大象二年 《張子開造像記》

北周 580 大象二年 《如是我聞佛經摩崖》

北周 580 大象二年 《掌恭敬佛經摩崖》

北周 580 大象二年 《菌香樹佛經摩崖》

北周 580 大象二年 《博孝德造像記》

北周 580 大象二年 《馬龜墓誌》

北周 580 大象二年 《元壽安妃盧蘭墓誌》 陝西考古研究所。＊刻文：正書，四十行，行四十字；篆蓋「周上柱國郎襄公墓誌」。

北周 580 大象二年 《李雄墓誌》 一九九〇年春，陝西長安縣韋曲鎮北原上出土，現存

北周 580 大象二年 《韋孝寬墓誌》 原來棄置在戶縣甘河村橋頭，今存縣文物管理委員會。

北周 581 大象三年 《李府君妻祖氏墓誌銘》

北周 581 大定元年 《高樹二十二人等造像記》

北周 580 大象二年 《北周造像碑》

北周 557-581 北周時期 《線雕四面造像碑》 一九六二年由陝西西安櫟陽縣西村村北，移至臨潼博物館。＊尺寸：高一百五十五公分，上寬四十五公分，下寬五十五公分，厚二十七公分。

北魏 508-581 北魏時期 《荔非道教造像碑》 此造像碑供養人為荔非氏。現藏存於陝西彬縣文化館。

北魏 557-581 北魏時期 《西村造像碑》 此為北周佛教造像。材質為石灰岩，呈柱狀四面體，正視為梯形，上下有圓球形榫。頂及座已佚失。原在陝西臨潼縣櫟陽鎮西村，一九六二年遷入臨潼縣博物館（今陝西西安市臨潼區博物館）典藏。

北周 557-581 北周建德以後 《馬寶閣家造像碑》 此為道教造像。材質為石灰岩，呈柱狀四面體，正視梯形，上下有榫；如今頂及碑座皆已佚失。原埋置在

隋開皇以前

南北朝　420-589　南北朝時期　《十六佛名號》

北朝　386-581　北朝時期　《於敬邕等造像碑題記》

北朝　386-581　北朝時期　《四面方形造像碑》

北朝　386-581　北朝時期　《郭菴造像碑》

陝西耀縣肖家塬村西溝畔農田內，一九八五年村民取土時發現，一九八九年入藏耀縣博物館。＊尺寸：高五十六公分，寬二十八公分，厚十五公分。

佛教造像碑。現存陝西銅川市耀州區藥王山碑林博物館。＊尺寸：碑已殘損，殘高八十三公分，寬五十三公分，厚二十二公分。

635

編著者簡介　地球禪者　洪啟嵩

國際禪學大師、禪畫藝術家及暢銷書作家，被譽為「廿一世紀的米開朗基羅」、「當代空海」。年幼目睹工廠爆炸現場及親人逝世，感受生死無常，十歲起參學各派禪法，尋求生命昇華超越之道。二十歲開始教授禪定，海內外從學者無數，畢生致力推展人類普遍之覺性運動，開啟覺性地球。

講學

其一生修持、講學、著述不輟，足跡遍佈全球。除應邀於台灣政府機關及大學、企業講學，並應邀至美國哈佛大學、麻省理工學院、俄亥俄大學，中國北京、人民、清華大學，上海師範、復旦大學等世界知名學府演講。並於印度菩提伽耶、美國佛教會、麻州佛教會、大同雲岡石窟等地，講學及主持禪七。畢生致力推展人類普遍之覺性運動，開啟覺性地球。

著述

歷年來於大小乘禪法、顯密教禪法、南傳北傳禪法、教下與宗門禪法、漢藏佛學禪法等均有深入與系統講授。著有《禪觀秘要》等〈高階禪觀系列〉及《現觀中脈實相成就》等〈密乘寶海系列〉，著述超過二百部。

殊榮

一九九○年獲台灣行政院文建會金鼎獎，為佛教界首位獲此殊榮者。

二○○九年以中華禪之卓越成就，獲舊金山市政府頒發榮譽狀。

二○一○年以《菩薩經濟學理論》獲不丹皇家政府頒發榮譽狀。

二○一三年榮任世界文化遺產雲岡石窟首席文化顧問。

洪啟嵩禪師
書法藝術大事記

1995
· 開始進行繪畫、雕塑、金石等藝術創作。

2001
· 感於巴米揚大佛被毀，發願一個完成人類史上最巨畫作—世紀大佛 (166 公尺 x 72.5 公尺)。
· 完成「阿旃塔・雲岡 心經」(長 10 公尺 x 寬 3 公尺)，前半幅於世界佛教石窟之母：阿旃塔石窟書寫，後半幅二〇一一年於中國佛教石窟之母：雲岡石窟完成，象徵佛法從西土傳至中土。

2006
· 進行「萬佛計畫」，1.5 米大佛字書法。至二〇一八年已完成六千六百幅。

2007
· 恭繪五公尺千手觀音，為全球禽流感等疫疾祈福。

2008
· 所繪之五公尺巨幅成道佛，被懸掛於印度菩提伽耶正覺大塔之阿育王山門，為史上首獲此殊榮者。

2010
· 於美國舊金山南海藝術中心舉辦個展《幸福觀音展》。
· 第一本繪本《送你一首渡河的歌—心經》出版，蟬聯暢銷書排行榜。

2011
· 首創於浙江龍泉青瓷繪禪畫，開啟龍泉青瓷嶄新里程碑。
· 於中國雲岡石窟揮毫寫大佛字 (13x25 公尺)，心經 (100x3 公尺)，及雲岡大佛寫真 (13x25 公尺)。
· 完成世界最大忿怒蓮師畫像 (10x5 公尺)。

2012
· 第八屆台北漢字文化節，應邀於台北火車站揮毫書寫 38x27 公尺大龍字，創下手持毛筆書寫巨型漢字世界記錄。
· 七月南玥美術館成立。
· 《滿願觀音》大畫冊出版，為亞洲最大書籍，以藝術覺悟人心。

2013
· 中秋，「月下雲岡三千年」活動，以魏碑書法題《月下雲岡記》，刻碑於雲岡石窟。
· 造《新魏碑賦》。

2014
· 應邀至大同市魏碑書法展進行主題演講，提出「天下魏碑出大同」的論點，為魏碑文化起源做了明確的歷史定位。
· 十二月於大同市「天下大同·魏碑故里」全國書法作品展進行專題演講，接受大同日報及大同電視台專訪，提出「天下魏碑出大同」的宏觀視野，為魏碑文化起源做了最佳的歷史定位。

2015
· 完成宇宙蓮師八變（共九幅，每幅 240 公分 x 120 公分），象徵蓮花花生大士在宇宙時代創新意義。
· 三月日本經營之聖稻盛和夫先生訪台，題魏碑書法藏頭詩「稻實天下盛 和哲大丈夫」贈予稻盛先生。
· 應台灣鐵路管理局邀請，舉辦母親節千人孝親寫經活動，並於臺北車站展出巨幅魏碑心經（5 公尺 x10 公尺）。
· 為台灣花蓮第一屆日出節，行動藝術現場揮毫十公尺巨幅「道法自然」。
· 於雲岡石窟博物館舉辦魏碑書法個展，為雲岡石窟博物館建館以來首位受邀舉行個展之藝術家。本次所展出「天下魏碑出大同」魏碑書法作品（長 17 公尺 x 寬 3 公尺），單一字徑超過 2.5 米，為世界最巨幅魏碑書法。

2016
· 於佛教聖地菩提伽耶，所題「覺性地球記」刻石立碑（刻文：魏碑及梵文），為宋代後首面立於此地之漢文刻碑。
· 應台灣鐵路管理局邀請，舉辦「觀音環台·幸福列車」，以觀音彩繪列車，並於全台七大車站舉行觀音畫展。

2017

· 於福建莆田白樓舉辦魏碑書法個展。

· 創立南玥覺性藝術文化基金會。

· 《覺華悟語——福貴牡丹二十四品》畫冊出版。

· 應台開集團新埔道教文化園區邀請，以大篆書法書寫老子《道德經》全文。

2018

· 三月，台開集團花蓮「大佛賜福節」，於花蓮展出雲岡大佛寫真 (13x25 公尺)，為花蓮震災祈福。

· 完成人類史上最大畫像——世紀大佛 (166 公尺 x72.5 公尺)，於五月台灣高雄首展：「大佛拈花——二○一八地球心靈文化節」，展出五天超過十萬人次參觀。

· 十月，第一本書法藝術著述《魏碑典》出版，在邁入地球時代的前夕，以魏碑書法的「合（融合）、新（創新）、普（普遍）、覺（覺悟）」的精神，做為創發更豐富圓滿地球文化的載體。

總部首索引

本魏碑字典收錄之文字按照部首排列，右列對照字典頁碼（阿拉伯數字）

字	頁	字	頁	字	頁	字	頁	字	頁	字	頁
奠	351	填	391	喪	350	右	94	凝	488	叔	170
奧	391	塔	391	單	350	句	95			取	170
奪	430	塚	391	鳴	390	可	95	**厂**		受	170
奮	489	墓	427	嗟	390	史	95			叚	210
		境	428	嗂	390	司	96	厄	72	曼	301
女		墟	428	嗣	390	叵	97	厚	211	叢	488
		墉	428	嘆	427	各	119	原	256	叡	529
女	41	塼	429	嗷	427	合	120	厝	256		
奴	98	塵	429	嘩	427	吊	120	厥	349	**亠**	
奷	125	塾	429	嘉	427	同	120	厭	427		
好	125	增	459	嘏	427	名	121	屬	459	亡	49
如	126	墳	459	嘗	459	吉	122			亢	72
妃	126	墜	460	噎	459	向	122	**冂**		交	117
妄	126	墟	460	嘿	459	后	122			亥	117
妍	147	墮	460	器	488	吏	122	冊	92	亦	118
妖	148	埄	460	嚮	529	君	123	再	119	亨	144
妙	148	壁	489	嚥	540	含	145	冑	211	京	171
妥	148	壇	489	嚴	551	吳	146	冒	212	享	171
妹	175	壑	510	嚼	551	吸	146	冕	301	亭	210
姊	175	壘	529	囊	567	吹	146	最	350	亮	210
妻	175	壙	529	囑	577	否	146			亶	389
始	175	壚	540			吼	146	**厶**			
姑	176	壞	540	**土**		吾	146			**卩**	
姓	176	壟	540			呂	147	去	92		
姒	176	壤	551	土	39	呈	147	參	301	卯	91
委	176			在	123	告	147			印	118
姚	214	**士**		圭	123	味	171	**匕**		危	118
姪	215			圮	123	呼	171			即	145
姻	215	士	39	地	124	咄	172	化	66	卵	145
姝	215	壬	72	坂	147	命	172	北	92	卷	171
姤	215	壺	351	坊	147	周	172			卻	211
娀	215	壽	429	坎	147	和	172	**凵**		卿	254
姱	215			坐	147	咎	173				
威	215	**夕**		均	147	咀	173	凶	72	**冖**	
姜	216			坤	173	咏	173	出	93		
姿	216	夕	39	坦	173	咒	173			冠	211
姦	216	外	97	垢	213	咽	212	**勹**		冥	254
娩	257	夙	124	城	213	咨	212			冤	255
姬	257	多	124	垂	214	品	212	勾	72		
娥	257	夜	173	垧	214	咸	212	勿	72	**匚**	
娣	257	夢	429	埃	257	哀	212	匈	119		
娑	258			埋	257	哉	213			匹	72
婆	304	**大**		域	302	咺	213	**卜**		匜	92
婁	304			堆	303	咲	213			匠	119
婉	304	大	39	埏	303	員	256	卜	32	匡	119
婦	304	天	73	堝	303	唐	256	占	93	匪	255
婭	304	太	74	基	303	哲	256			區	301
娌	304	夫	97	堂	303	哭	257	**口**		匿	301
娺	304	失	97	堅	303	唧	257			匵	427
婷	304	央	125	埶	304	唯	302	口	39		
媚	351	夷	174	埵	350	唱	302	叫	93	**冫**	
婚	351	奄	174	堙	351	啖	302	古	93		
媛	352	奇	174	堤	351	商	302	召	94	冬	92
媧	352	奉	175	堪	351	問	302	台	94	冰	119
嫌	391	奔	214	堯	351	啼	350			冶	154
嫉	391	契	214	堰	351	啾	350			凌	255
嫂	391	奕	214	報	351	喻	350			准	255
媵	391	奚	257	場	390	喉	350				
嫡	430	奢	304	塞	390	喘	350				
嬪	510			塗	390	喜	350				
嬰	510			塋	390						

廾

廿	76
弁	101
弄	151
弈	220
弊	431

彡

形	151
彤	151
彥	221
彩	313
彬	313
彫	313
彭	354
彰	431
影	463

囗

四	101
囚	102
因	129
回	129
囹	147
固	173
圃	264
國	312
圉	354
園	392
圓	392
圖	432

夂

夏	264

尢

尤	77
就	354

屮

屯	77

弋

式	132

寢	431
寥	431
寫	462
寬	462
寮	463
寰	489
寵	540
寶	551

广

序	150
庚	181
府	181
度	219
庠	220
座	264
庭	264
康	311
庶	312
庸	312
廉	392
廓	431
廣	463
廟	463
廛	463
廩	489
廬	540

巛

川	48
州	129
巢	312

彐

录	181
彗	312
彝	490

幺

幼	100
幽	220
幾	354

廴

廷	150
延	181
建	220
廻	220

尸

尸	43
尺	76
尼	100
局	150
居	180
屆	180
屈	180
屋	218
屏	218
展	262
屑	262
屠	310
屢	430
層	461
履	462
屬	560

宀

宅	128
宇	128
守	128
安	128
宋	150
完	150
宏	150
宗	180
官	180
宙	180
定	181
宛	181
客	218
宣	219
室	219
宦	219
家	262
容	262
害	263
宮	263
宴	263
宵	263
宰	263
宸	310
密	310
寅	311
宿	311
寄	311
寂	311
寇	311
富	353
寒	353
寓	353
寔	353
實	392
察	430
寢	430
寧	431

帝	217
師	260
席	261
帨	261
帳	308
帷	308
帶	308
常	352
幃	352
幄	430
幕	511

工

工	43
左	99
巧	99
巨	99
巫	150
差	261

干

平	99
并	125
年	127
幸	178
幹	391

彳

彼	179
往	179
征	179
徂	179
很	217
待	218
律	218
後	218
徊	218
徇	261
徐	261
徑	261
徒	309
得	309
御	309
徘	309
從	352
復	353
循	392
微	430
徹	460
德	461
徽	511

峯	259
崔	306
崖	306
崇	306
崗	307
崩	307
崙	307
崧	307
崑	307
崚	307
嵯	352
嵫	352
崟	391
嵩	391
嵬	460
嶠	510
嶽	511
嶺	511
嶷	551
巉	560
巍	567
巔	572
巖	

己

己	48
巳	49
已	49
巷	216

弓

弓	43
引	75
弔	76
弘	98
弗	98
弛	127
弟	149
弩	178
弭	217
弱	260
張	307
強	352
弼	460
彌	511

巾

巾	43
市	98
布	98
希	149
帛	178
帚	178
帙	178

孀	551

子

子	41
孔	75
孕	98
字	126
存	127
孚	148
孝	148
孟	176
季	176
孤	177
孩	216
孫	258
孰	258
學	489
孺	510

寸

寸	42
寺	127
封	216
射	259
尅	259
將	304
專	305
尉	306
尊	352
尋	352
對	430
導	489

小

小	42
少	75
尒	98
尚	177

山

山	43
岌	149
岐	149
岸	177
岡	178
岳	178
岱	178
岷	178
岫	178
峙	216
峰	259
峻	259
峭	259
峨	259

（木・續）
樗 397
業 397
楚 397
榮 434
槃 434
構 434
槐 434
權 435
樂 467
標 468
樞 468
樑 468
樏 468
樅 468
樊 468
樵 492
樹 492
樽 492
橋 492
橘 492
機 492
橫 492
檀 513
檜 513
檟 513
櫟 541
櫱 552
櫓 553
櫬 567
權 572
欑 572
櫼

水
水 56
氿 104
永 104
求 156
汎 131
汐 131
汗 131
汝 131
江 131
池 131
污 132
汪 154
沒 154
沉 155
沈 155
沐 155
沖 155
沙 155
沁 156
沆 156
汾 156
沅 156
河 188
治 188
沽 188
沿 189
沼 189
況 189
泊 189
法 189
泣 189
波 190
注 190
泥 190
沸 190
泛 190
泱 190
泫 190
泯 191
泗 191
泠 191
沓 191
洋 227
洗 227
洛 227
洪 228
洞 229
洽 229
津 229
派 229
流 229
洹 230
洲 230
洧 230
洸 230
洙 230
泉 230
海 273
浪 273
消 274
浮 274
浩 274
涕 274
浬 274
浦 274
涌 274
涅 274
涓 275
浚 275
泰 275
淵 319
涼 319
混 319
液 319
淑 319
淚 320
淪 320
清 320
深 321
淨 321
淮 322
淹 322
淇 322
淫 322
涿 322
淳 322
洴 322
洚 322
淥 322
渫 322
渚 322
浣 349
游 360
減 360
湖 360
湘 360
湧 360
測 360
渺 360
渾 360
湄 361
湛 361
渙 361
渭 361
渠 361
渟 361
湮 361
渴 361
涵 361
渃 361
源 398
溢 398
溫 398
溺 399
滅 399
滂 399
溜 399
滄 399
滔 399
溟 399
滿 435
漂 435
演 435
漠 435
漢 435
漸 436
漁 436
漏 436
漻 436
滯 436
滌 436
滲 436
漳 436
漿 436
潔 468
潘 469
潛 469
潤 469
潭 469
潮 469
潯 470
澄 470
澍 470
澗 470
澤 493
澳 493
濃 493
激 493
濁 493
澹 493
濕 513
濛 513
濟 513
濤 514
濫 514
濬 514
濯 514
濱 514
瀉 529
瀆 529
瀋 529
瀘 529
瀚 541
瀛 541
瀨 541
瀅 541
瀰 552
瀾 552
瀲 552
灌 560
灑 567
灤 583

火
火 56
灰 132
災 156
灼 156
炎 191
炳 231
炯 231
為 231
烟 275
烏 275
烈 275
烽 322
焉 322
無 361
焦 363
焰 363
然 363
煙 399
煩 400
煥 400
煒 400
煌 400
照 400
熊 436
熙 437
熒 437
熏 437
熟 470
燄 493
燈 493
燧 493
燎 493
燋 494
燕 494
營 514
燭 514
燮 514
燼 530
爛 561
爨 587

戈
戈 56
戊 104
戌 132
戍 132
戎 132
成 132
我 152
戒 156
或 191
戚 323
戟 363
戢 400
戡 437
戮 470
戰 494
戲 515
戴 515

戶
戶 56
房 191
所 191
戾 192
扃 232
扁 276
扈 323

方
方 56
於 192
施 232
旁 276
旅 276
旆 276
旄 276
旌 276
旍 323
族 324
旋 324
旐 363
旒 363
旗 437

欠
次 133
欣 192
欲 324
欺 324
欽 363
歇 401
歌 437
歎 470
歆 494
歟 530
歡 567

斤
斤 57
斧 192
斬 324
斯 364
新 401
斷 530

氏
氏 57
民 105
氓 193

气
氛 193
氣 276
氤 437

支
收 133
攸 156
改 157
攻 157
放 193
故 232
政 233
啟 324
敏 325
救 325
敗 325
教 325
敘 325
敖 325
敕 325
敝 364
敢 364
散 364
敦 364
敬 401
敲 438
敵 464
敷 464
數 464
整 494

窮 471	睿 438	琅 328	曾 365	獎 470	斂 515
寶 472	瞰 516	琁 328	會 402	獨 494	斃 515
窺 496	瞻 530	珽 328		獫 494	
竅 529	矚 583	理 328	**止**	獲 515	**歹**
寶 552		琛 366		獸 542	
窯 572	**矢**	琢 366	止 60	獻 552	死 133
		琬 366	正 105		歿 193
示	矣 158	琰 366	此 134	**无**	殆 233
	知 195	琳 366	步 157		殃 234
示 80	短 236	琴 366	武 194	无 62	殄 234
社 196	矩 279	琨 367	歲 403	既 234	殉 277
祀 196	矯 516	瑞 403	歷 494		殊 277
祈 237	矱 542	瑕 404	歸 515	**比**	殖 365
祇 237		瑙 404			殘 365
祉 237	**禾**	瑪 404	**毛**	比 59	殞 438
神 281		瑯 404		毗 235	殯 529
祖 282	私 158	瑜 404	毛 60		殲 561
祠 282	秀 158	瑟 404		**殳**	
祙 282	秉 195	瑤 438	**父**		**爪**
祐 282	秋 236	瑰 438		殷 277	
祚 282	秘 280	瑱 438	父 60	毀 402	爭 193
祥 329	租 280	瑣 438		殿 402	爰 234
祭 330	秩 280	瑩 471	**牙**	毅 471	爵 515
禁 405	秦 280	璋 471			
祿 406	移 329	璀 471	牙 61	**斗**	**片**
禍 439	短 367	璜 495			
福 439	程 367	璠 495	**毋**	斛 326	版 193
禎 440	稍 367	環 516		斟 402	牒 401
禦 496	稚 405	璨 516	母 83		牘 541
禪 516	稠 405	璐 516	每 159	**爻**	
禮 530	稟 405	璣 516	毒 194		**牛**
	種 438	璧 530		爽 326	
甘	稱 439	瓊 542	**爿**	爾 438	牛 58
	稷 471	璽 542			牢 157
甘 80	稼 471		牆 516	**文**	牧 193
甚 237	稽 471	**玄**			物 193
	穀 471		**玉**	文 59	特 277
田	穆 495	玄 79		斌 365	犁 326
	積 495	率 328	王 58	斖 572	犀 365
田 80	穎 495		玉 79		犢 541
甲 106	穡 530	**目**	玕 157	**支**	
申 107	穢 530		玩 194		**犬**
由 107	穰 568	目 80	玫 194	支 60	
男 159		直 194	玲 235		狂 157
町 159	**穴**	相 235	珍 235	**日**	狄 157
界 237		盼 236	珠 278		狀 194
畔 282	穴 80	眇 236	班 279	日 60	狎 194
留 283	究 158	省 236	珮 279	曳 134	狼 234
略 330	空 195	真 279	珥 279	更 152	狸 277
畢 330	穹 196	眼 328	珩 279	曷 224	猲 277
異 330	穽 196	眸 328	珪 279	書 278	猜 326
番 367	突 236	眺 328	現 327	曹 326	猛 326
畫 367	窆 236	眷 328	理 327	曼 327	猖 326
當 406	窈 280	眾 329	球 327	替 365	猊 326
畺 406	窗 281	睞 367	琇 328		猗 326
幾 472	窕 281	督 404			猶 365
疇 542	窳 329	睪 404			獄 401
疊 568	窨 367	睦 405			
	窟 405	睹 405			
		睨 405			

貢	291	遞	450	辱	295	輸	500	蹤	534	諧	502
貪	339	遣	450	農	420	輿	521	蹯	544	諫	502
責	339	邁	450			輜	522	躊	562	諾	502
貧	339	適	479	**采**		輻	522	躋	562	諱	502
貫	339	適	480	采	163	轂	522	躍	562	諾	503
貴	376	遭	480	釋	556	轅	522	躊	569	謀	503
買	376	遵	501			轉	533	躓	569	謁	503
貸	376	選	501	**辵**		轍	533	躡	581	謂	503
貽	376	遺	501			轎	562			謠	523
貶	376	遼	502	巡	161	轟	562			謙	523
貰	376	邁	522	迅	161	轡	569	**酉**		謚	523
資	413	遽	523	近	200	轢	569			謝	524
買	414	避	523	迎	200			酉	138	謇	524
貨	414	邀	523	返	200	**身**		酋	246	謹	534
賓	448	還	523	迫	247			酒	291	謳	534
賽	476	遭	523	迦	247	身	138	酌	292	謬	534
贊	476	邃	534	述	247	躬	295	酣	292	謨	534
賞	476	邇	534	迭	247	軀	535	酬	377	證	545
賢	477	邀	534	迤	248			酷	414	譏	545
賣	477	邊	544	送	292	**角**		酸	449	識	545
質	477			迷	292			醇	449	譜	545
賜	477	**邑**		追	292	角	138	醉	478	警	555
賤	477			退	292	解	420	醜	522	譬	555
賦	477	邙	129	逆	293	觴	535	醯	522	議	555
賴	500	邑	160	逝	293	觸	556	醫	534	護	562
賵	500	邠	160	迴	293			醮	544	譽	562
贅	533	邢	160	造	340	**谷**		醴	554	變	573
賾	533	那	160	逐	340			釁	581	讒	573
贈	544	邦	161	途	340	谷	139			讓	577
贊	544	邪	161	通	340			**走**		讚	583
贍	554	邯	200	速	341	**里**				讜	585
贖	568	邰	200	逢	341			走	138		
		邵	200	連	341	里	139	赴	245	**豆**	
豸		邱	200	逍	341	重	247	起	291		
		郊	244	逕	341	野	339	超	377	豆	137
豹	294	郎	244	逝	341	量	377	越	377	豈	294
貂	380	郅	245	逞	342	釐	534	趙	448	豎	482
貌	452	郡	289	週	342			趣	477	豐	535
		郢	290	逋	342	**赤**					
豕		郊	290	逸	378			**車**		**足**	
		邕	290	進	378	赤	139				
象	380	都	337	逮	378	赦	342	車	138	足	137
豪	452	部	338	透	378	赫	452	軌	245	趾	339
豫	504	郭	339	道	415			軍	246	跌	377
豳	524	鄉	375	遊	416	**辛**		軒	291	跛	378
		鄒	413	運	416			軸	377	跋	378
長		鄙	447	過	417	辛	139	軼	377	跗	378
		鄲	447	達	417	辟	420	載	414	跡	415
長	163	鄭	476	遇	417	辨	504	輅	414	路	415
		鄰	476	違	417	辭	545	輔	448	跨	415
門		鄲	476	遐	417	辯	563	輕	449	踊	449
		鄧	476	遏	418			輝	478	踈	449
門	163	鄴	500	遍	418	**辰**		輟	478	踢	479
閉	343			遂	418			輦	478	踦	479
開	343	**貝**		遑	419	辰	140	輜	478	踐	479
開	380			逾	419			輩	478	踟	479
閏	381	貞	245	遠	449			輪	478	蹄	500
閑	381	負	245	遙	450			輬	478	踵	500
		財	290	遜	450			輻	478	踴	501
								輳	500	蹈	522
								輿	500	蹇	522

【魏碑典】

編　　者：洪啟嵩

發 行 人：龔玲慧

藝術總監：王桂沰

編　　輯：吳霈媜、彭婉甄、劉詠沛、蘇美文、莊涵甄

出 版 者：南玥藝術院

聯 絡 處：新北市新店區民權路 108-3 號 10 樓

電　　話：886-2-2219-8189

發　　行：全佛文化事業有限公司

訂購專線：886-2-2913-2199

傳真專線：886-2-2913-3693

匯款帳號：3199717004240 合作金庫銀行大坪林分行

戶　　名：全佛文化事業有限公司

E-mail：buddhall@ms7.hinet.net

　　　　　http://www.buddhall.com

美術設計：圖王數位影像有限公司

製版印刷：瑞豐實業股份有限公司

初　　版：二〇一八年十月

定　　價：NT$1800 元

ISBN 978-986-97048-0-9（精裝）

國家圖書館出版品預行編目 (CIP) 資料

魏碑典 / 洪啟嵩編 . -- 初版 . -- 新北市 : 南玥藝術院 , 2018.10
面；　公分
ISBN 978-986-97048-0-9(精裝)
1. 碑帖
943.6　　　　107017472

ISBN 978-986-97048-0-9